"十二五"普通高等教育本科国家级规划教材

普通高等教育管理科学与工程类规划教材

# 运筹学习题集

## 第 ⑤ 版

胡运权 主编

清华大学出版社
北 京

## 内 容 简 介

本书是学习掌握运筹学理论和方法的重要辅助教材，也是教师备课、学生自学运筹学以及研究生入学考试的常备参考资料。本书分为习题、习题答案、案例分析与讨论三部分，内容含线性规划与单纯形法、对偶理论与灵敏度分析、运输问题、目标规划、整数规划、非线性规划、动态规划、图与网络分析、网络计划与图解评审法、排队论、存储论、对策论、决策论共13章，740余题，分别给出答案、证明或题解；25个应用案例都有详细的分析讨论。

同第4版相比，本次修改订增加了10个运筹学应用案例和130多道习题，主要选自近年来硕士生和博士生入学试题以及根据国外教材有关内容进行的改编，从而使习题集的题型更广泛，内容更丰富，更具启发性。

**本书封面贴有清华大学出版社防伪标签，无标签者不得销售。**
**版权所有，侵权必究。举报：010-62782989，beiqinquan@tup.tsinghua.edu.cn。**

图书在版编目(CIP)数据

运筹学习题集/胡运权主编. —5版. —北京：清华大学出版社，2019(2021.10重印)
ISBN 978-7-302-52398-7

Ⅰ.①运… Ⅱ.①胡… Ⅲ.①运筹学－高等学校－习题集 Ⅳ.①O22-44

中国版本图书馆CIP数据核字(2019)第041441号

责任编辑：高晓蔚
封面设计：傅瑞学
责任校对：宋玉莲
责任印制：沈　露

出版发行：清华大学出版社
　　　　　网　址：http://www.tup.com.cn
社　总　机：010-62770175
投稿与读者服务：010-62776969，c-service@tup.tsinghua.edu.cn
质 量 反 馈：010-62772015，zhiliang@tup.tsinghua.edu.cn
地　　址：北京清华大学学研大厦A座
邮　　编：100084
邮　　购：010-62786544

印 刷 者：北京富博印刷有限公司
装 订 者：北京市密云县京文制本装订厂
经　　销：全国新华书店
开　　本：185mm×230mm　印张：24　插页：1　字　数：511千字
版　　次：1995年8月第1版　2019年3月第5版　印　次：2021年10月第7次印刷
印　　数：19001～22000
定　　价：58.00元

产品编号：078427-02

# 第5版 前言

习题是消化领会教材和巩固所学知识的重要环节,是学习掌握运筹学理论和方法不可或缺的手段。本书从1995年第1版出版以来,就一直得到广大读者的厚爱,被教育部管理科学与工程类专业教学指导委员会列为普通高等教育管理科学与工程类规划教材,2014年又被评选为"十二五"普通高等教育本科国家级规划教材。本书从1995年初版以来,累计印量达20多万册,已成为很多讲授运筹学课程教师的案头图书。本习题集除被用作运筹学课程的辅助教材外,还被广泛用作研究生入学考试的参考教材,此外书中一些习题、案例被编入多本教材图书中。

本次修订,一是增加了10个颇有启发性的运筹学应用案例;二是新增了130多道习题;三是删除了原书第十四章和两个案例。修订中除注意加强运筹学理论和方法的基础训练外,侧重培养学生应用运筹学解决实际问题的能力,启发兴趣,提高创新思维能力。

作为辅助教材,本习题集服务于各类运筹学教材,但名词、符号和编排体系,则主要同清华大学出版社出版的《运筹学》《运筹学教程》和高等教育出版社出版的《运筹学基础及应用》一致。

参加本书第3版编写的有:胡运权(主编,哈尔滨工业大学)、钱国明(哈尔滨工业大学)、胡祥培(大连理工大学)、郭耀煌(西南交通大学)、甘应爱(华中科技大学)和李英华(原北京机械学院)。第4版和第5版的修订工作由胡运权、胡祥培和钱国明完成。

在本书的编写和多次修订中,得到了教育部管理科学与工程类专业教学指导委员会和清华大学出版社《运筹学》《运筹学教程》教材很多编者的关心指导,得到了清华大学出版社的关心和支持。天津大学的李维铮教授曾为本书第2版进行了审稿。谨在此一并感谢!

由于编者水平有限,书中如有不妥和错误之处,恳请广大读者批评指正。

<div style="text-align:right">

编者

2018年10月

</div>

# 目 录

## 第一部分 习 题

第一章　线性规划与单纯形法 ·················································· 3
第二章　对偶理论与灵敏度分析 ·············································· 23
第三章　运输问题 ·································································· 44
第四章　目标规划 ·································································· 56
第五章　整数规划 ·································································· 64
第六章　非线性规划 ······························································ 79
第七章　动态规划 ·································································· 90
第八章　图与网络分析 ························································· 101
第九章　网络计划与图解评审法 ············································ 116
第十章　排队论 ··································································· 124
第十一章　存储论 ································································ 140
第十二章　矩阵对策 ···························································· 148
第十三章　决策论 ································································ 156

## 第二部分 习题答案

一、线性规划与单纯形法 ······················································ 169
二、对偶理论与灵敏度分析 ··················································· 185
三、运输问题 ······································································· 198
四、目标规划 ······································································· 206
五、整数规划 ······································································· 213
六、非线性规划 ··································································· 230
七、动态规划 ······································································· 243
八、图与网络分析 ································································ 252

九、网络计划与图解评审法 ………………………………………………… 266

十、排队论 ………………………………………………………………… 274

十一、存储论 ……………………………………………………………… 289

十二、矩阵对策 …………………………………………………………… 297

十三、决策论 ……………………………………………………………… 307

## 第三部分　案例分析与讨论

案例 1　炼油厂生产计划安排 …………………………………………… 317

案例 2　长征医院的护士值班计划 ……………………………………… 321

案例 3　生产、库存与设备维修综合计划的优化安排 ………………… 324

案例 4　甜甜食品公司的优化决策 ……………………………………… 327

案例 5　海龙汽车配件厂生产工人的安排 ……………………………… 330

案例 6　西红柿罐头生产问题 …………………………………………… 333

案例 7　光明市的菜篮子工程 …………………………………………… 337

案例 8　仓库布设和物资调运 …………………………………………… 339

案例 9　一个工厂部分车间的搬迁方案 ………………………………… 342

案例 10　刘总经理的机票购买策略 ……………………………………… 344

案例 11　红卫体操队参赛队员的选拔 …………………………………… 346

案例 12　彩虹集团的人员招聘与分配 …………………………………… 347

案例 13　设备的最优更新策略 …………………………………………… 349

案例 14　中原航空公司机票超售的策略 ………………………………… 352

案例 15　一个加工与返修综合的排队系统 ……………………………… 354

案例 16　东风快递公司员工上班时间安排 ……………………………… 358

案例 17　锦秀市养老院的设置规划 ……………………………………… 360

案例 18　滨海市港湾口轮渡的规划论证 ………………………………… 362

案例 19　城市公交线路的规划设计 ……………………………………… 364

案例 20　便民超市的商品布局 …………………………………………… 366

案例 21　方格中数字的填写 ……………………………………………… 368

案例 22　电影分镜头剧本摄制的顺序安排 ……………………………… 369

案例 23　红霞峡谷旅游线路的选择 ……………………………………… 371

案例 24　合作企业盈利的合理分配 ……………………………………… 373

案例 25　纳什均衡与机制设计 …………………………………………… 375

参考文献 …………………………………………………………………… 377

第一部分

# 习　题

# 第一章

# 线性规划与单纯形法

## 🎯 本章复习概要

1. 试述线性规划数学模型的结构及各要素的特征。
2. 求解线性规划问题时可能出现哪几种结果？哪些结果反映建模时有错误？
3. 什么是线性规划问题的标准形式？如何将一个非标准型的线性规划问题转化为标准形式？
4. 试述线性规划问题的可行解、基解、基可行解、最优解的概念以及上述解之间的相互关系。
5. 试述单纯形法的计算步骤。如何在单纯形表上判别问题是具有唯一最优解、无穷多最优解、无界解还是无可行解？
6. 如果线性规划的标准型变换为求目标函数的极小化 $\min z$，则用单纯形法计算时如何判别问题已得到最优解？
7. 在确定初始可行基时，什么情况下要在约束条件中增添人工变量？在目标函数中人工变量前的系数为 $(-M)$ 的经济意义是什么？
8. 什么是单纯形法计算的两阶段法？为什么要将计算分成两个阶段进行？如何根据第一阶段的计算结果来判定第二阶段的计算是否需要继续进行？
9. 简述退化的含义及处理退化的勃兰特规则。
10. 举例说明生产和生活中应用线性规划的可能案例，并对如何应用进行必要描述。

## 🎯 是非判断题

(a) 图解法同单纯形法虽然求解的形式不同，但从几何上理解，两者是一致的；
(b) 线性规划模型中增加一个约束条件，可行域的范围一般将缩小，减少一个约束条

件,可行域的范围一般将扩大;

(c) 线性规划问题的每一个基解对应可行域的一个顶点;

(d) 如线性规划问题存在可行域,则可行域一定包含坐标的原点;

(e) 对取值无约束的变量 $x_j$,通常令 $x_j = x_j' - x_j''$,其中 $x_j' \geq 0, x_j'' \geq 0$,在用单纯形法求得的最优解中有可能同时出现 $x_j' > 0, x_j'' > 0$;

(f) 用单纯形法求解标准型的线性规划问题时,与 $\sigma_j > 0$ 对应的变量都可以被选作换入变量;

(g) 单纯形法计算中,如不按最小比值原则选取换出变量,则在下一个解中至少有一个基变量的值为负;

(h) 单纯形法计算中,选取最大正检验数 $\sigma_k$ 对应的变量 $x_k$ 作为换入变量,将使目标函数值得到最快的增长;

(i) 一旦一个人工变量在迭代中变为非基变量,则该变量及相应列的数字可以从单纯形表中删除,而不影响计算结果;

(j) 线性规划问题的任一可行解都可以用全部基可行解的线性组合表示;

(k) 若 $X^1, X^2$ 分别是某一线性规划问题的最优解,则 $X = \lambda_1 X^1 + \lambda_2 X^2$ 也是该线性规划问题的最优解,其中 $\lambda_1$、$\lambda_2$ 可以为任意正的实数;

(l) 线性规划用两阶段法求解时,第一阶段的目标函数通常写为 $\min z = \sum_i x_{ai}$ ($x_{ai}$ 为人工变量),但也可写为 $\min z = \sum_i k_i x_{ai}$,只要所有 $k_i$ 均为大于零的常数;

(m) 对一个有 $n$ 个变量、$m$ 个约束的标准型的线性规划问题,其可行域的顶点恰好为 $C_n^m$ 个;

(n) 单纯形法的迭代计算过程是从一个可行解转换到目标函数值更大的另一个可行解;

(o) 线性规划问题的可行解如为最优解,则该可行解一定是基可行解;

(p) 若线性规划问题具有可行解,且其可行域有界,则该线性规划问题最多具有有限个数的最优解;

(q) 线性规划可行域的某一顶点若其目标函数值优于相邻的所有顶点的目标函数值,则该顶点处的目标函数值达到最优;

(r) 将线性规划约束条件的"$\leq$"号及"$\geq$"号变换成"$=$"号,将使问题的最优目标函数值得到改善;

(s) 线性规划目标函数中系数最大的变量在最优解中总是取正的值;

(t) 一个企业利用 3 种资源生产 4 种产品,建立线性规划模型求解得到的最优解中,最多只含有 3 种产品的组合;

(u) 若线性规划问题的可行域可以伸展到无限,则该问题一定具有无界解;

(v) 一个线性规划问题求解时的迭代工作量主要取决于变量数的多少,与约束条件的数量关系相对较小;

(w) 单纯形法的迭代过程是从一个可行解转换到目标函数值更大的另一个可行解。

## 选择填空题

下列各题中请将正确答案的代号填入指定空白处。

1. 已知某求极小化的线性规划问题具有最优解 $X^* = (3, 0, 1)$,模型分别发生以下变化时,使问题最优解可能发生变化的有_____。

    (A) 去掉一个约束 $6x_1 - x_2 + 2x_3 \geqslant 20$　　(B) 去掉一个约束 $4x_1 - 3x_2 \leqslant 15$

    (C) 增加一个约束 $x_1 + x_2 + x_3 \leqslant 2$　　(D) 增加一个约束 $2x_1 + 7x_2 + x_3 \leqslant 7$

2. 建立实际问题的线性规划模型时,要求目标函数和约束条件符合线性要求。以下情况中,不符合线性要求的有_____。

    (A) 每件产品 10 元,但购买 10 件以上时可打 9 折

    (B) 到某风景区游览,A 景区票价 20 元,B 景区票价 40 元,C 景区票价 30 元,也可购买游三个景区的套票 70 元

    (C) 商家为促销,规定购买一箱啤酒,赠送一瓶可乐

    (D) 东方航空公司有每天从上海飞纽约的航班。为吸引更多旅客从上海转机去纽约,规定凡购东方航空从上海转机去纽约机票的旅客可享受上海中转时不超过 24 小时的免费食宿安排

3. 线性规划问题

$$\min z = c_1 x_1 + c_2 x_2$$

$$\text{s.t.} \begin{cases} a_{11} x_1 + a_{12} x_2 \geqslant b_1 & ① \\ a_{21} x_2 + a_{22} x_2 \geqslant b_2 & ② \\ x_1, x_2 \geqslant 0 \end{cases}$$

求解得目标函数最优值为 $z^*$,当分别发生以下变化时,其新的最优解 $(z^*)' < z^*$,答案正确的有_____。

   (A) 目标函数中 $c_1$ 变为 $c_1'$,其中 $c_1' > c_1$

   (B) 第①个约束中用 $b_1'$ 替换 $b_1$,且 $b_1' \leqslant b_1$

   (C) 第②个约束中用 $a_{22}'$ 替换 $a_{22}$,且有 $a_{22}' \geqslant a_{22}$

   (D) 增加一个约束 $a_{31} x_1 + a_{32} x_2 \geqslant b_3$

4. 已知线性规划问题 min LP,原问题变量 $x_j \geqslant 0 (j=1,\cdots,n)$,最优解 $X^* = (0, 4, 2)$;对偶问题变量 $y_i (i=1,\cdots,m)$,最优解为 $Y^* = (1, 0, 6)$。当分别发生如下变化时,问题最优解不变的有_____。

(A) 原问题中去除变量 $x_1$

(B) 原问题中去除变量 $x_2$

(C) 原问题模型中增加一个变量，其在目标函数中系数为 18，在三个约束系数为 $(2,1,3)^T$

(D) 原问题中增加一个变量，其在目标函数系数为 50，在三个约束系数为 $(1,0,2)^T$

5. 线性规划模型

$$\min z = 12x_1 + 9x_2$$

$$\text{s. t.} \begin{cases} x_1 & + x_3 & & & & = 1000 \\ & x_2 & & + x_4 & & & = 1500 \\ x_1 + x_2 & & & + x_5 & & = 1750 \\ 4x_1 + 2x_2 & & & & + x_6 & = 4800 \\ x_j \geqslant 0 (j = 1, \cdots, 6) \end{cases}$$

在下列向量组成的矩阵中，不构成可行基的有_____。

(A) $(\boldsymbol{P}_2, \boldsymbol{P}_3, \boldsymbol{P}_4, \boldsymbol{P}_5)$      (B) $(\boldsymbol{P}_2, \boldsymbol{P}_4, \boldsymbol{P}_5, \boldsymbol{P}_6)$

(C) $(\boldsymbol{P}_1, \boldsymbol{P}_2, \boldsymbol{P}_5, \boldsymbol{P}_6)$      (D) $(\boldsymbol{P}_1, \boldsymbol{P}_4, \boldsymbol{P}_5, \boldsymbol{P}_6)$

6. 图 1-1 为某线性规划问题的可行域，图中虚线为目标函数的直线，在 $P_6$ 点实现最优。用单纯形法求解时，迭代的步骤可能为_____。

(A) $P_1 \to P_2 \to P_7 \to P_6$

(B) $P_1 \to P_8 \to P_7 \to P_6$

(C) $P_1 \to P_3 \to P_6$

(D) $P_1 \to P_4 \to P_6$

(E) $P_1 \to P_5 \to P_6$

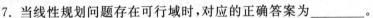

图 1-1

7. 当线性规划问题存在可行域时，对应的正确答案为_____。

(A) 存在唯一最优解      (B) 存在最优解，不一定唯一

(C) 可能无可行解      (D) 可能出现无界解

8. 线性规划可行域的顶点对应的解为_____。

(A) 基解      (B) 最优解

(C) 基可行解      (D) 可行解

9. 一个求目标函数极小化的线性规划问题，若增加一个新的约束条件，其目标函数的最优值将为_____。

(A) 可能增大      (B) 不变

(C) 可能减小      (D) (A)(B)(C)均有可能

10. 一个标准形式的线性规划问题，判别出现无界解的准则为_____。

(A) 对某一 $\sigma_j > 0$，存在两个相同的最小比值 $b_i/a_{ij}$

(B) 对某一 $\sigma_j > 0$,有 $P_j \leq 0$
(C) 对某一 $\sigma_j > 0$,有 $P_j \geq 0$
(D) 对某一 $\sigma_j = 0$,有 $P_j \leq 0$

11. 用图解法求解线性规划时,以下选项中正确的有_____。
(A) 用于表示两个变量的坐标轴的单位长度必须一致
(B) 如存在可行域,坐标原点一定包含在可行域内
(C) 如存在最优解,最优解一定是可行域的某个顶点
(D) 上述说法均不正确或不确切

12. 对取值无约束的变量 $x_j$,标准化时通常令 $x_j = x_j' - x_j''$,其中 $x_j' \geq 0, x_j'' \geq 0$,用单纯形法求解时会出现_____。
(A) $x_j' > 0, x_j'' > 0$
(B) $P_j' + P_j'' = 0$
(C) $\sigma_j' > 0, \sigma_j'' > 0$
(D) (A)(B)(C)均不会出现

13. 用单纯形法求解线性规划问题时,通常总是选取最大正检验数对应的变量作为换入基的变量,理由是_____。
(A) 使迭代后目标函数增加值最大
(B) 避免出现退化
(C) 可以减少迭代次数
(D) (A)(B)(C)均不确切

14. 一个有 $m$ 个约束、$n$ 个变量的线性规划问题基可行解的个数一定有_____。
(A) $\geq C_n^m$
(B) $= C_n^m$
(C) $\leq C_n^m$
(D) $< C_n^m$

15. 用两阶段法求解线性规划问题时,第一阶段计算的单纯形表中人工变量系数的取值,以下叙述正确的有_____。
(A) 必须为"$-1$",其余变量系数为 0
(B) 可取某一负的常数值,其余变量系数为 0
(C) 取值为 0,其余变量系数为原目标函数中的系数 $C_j$
(D) 为某一正的常数值,其余变量系数取值为 0

16. 实际问题中,下列情况中不符合线性的含义有_____。
(A) 购买达到一定数量时享受折扣优待
(B) 由于人工费和油墨、纸张价格的上涨,书的价格每本上涨 1.12 元
(C) 购买国际机票时,国内段免费或享受优惠
(D) 因国际油价下跌,每升汽油下降 0.15 元

17. 已知线性规划模型(Ⅰ)和(Ⅱ)分别为

(Ⅰ) min $z = c_1 x_1 + c_2 x_2$
s.t. $\begin{cases} 3x_1 + 2x_2 \leq 12 \\ x_1 + 2x_2 \leq 6 \\ x_1, x_2 \geq 0 \end{cases}$

(Ⅱ) max $z = 2x_1 + 3x_2$
s.t. $\begin{cases} 3x_1 + 2x_2 \leq 12 \\ x_1 + 2x_2 \leq 6 \\ x_1, x_2 \geq 0 \end{cases}$

（Ⅰ）和（Ⅱ）具有相同最优解，则 $c_1/c_2$ 的值正确的应有_____。
(A) 0.8　　　　　(B) 1.0　　　　　(C) 1.2　　　　　(D) 1.6

## 练习题

**1.1** 用图解法求解下列线性规划问题，并指出各问题是具有唯一最优解、无穷多最优解、无界解还是无可行解。

(a) $\min z = 6x_1 + 4x_2$

s.t. $\begin{cases} 2x_1 + x_2 \geq 1 \\ 3x_1 + 4x_2 \geq 1.5 \\ x_1, x_2 \geq 0 \end{cases}$

(b) $\max z = 4x_1 + 8x_2$

s.t. $\begin{cases} 2x_1 + 2x_2 \leq 10 \\ -x_1 + x_2 \geq 8 \\ x_1, x_2 \geq 0 \end{cases}$

(c) $\max z = x_1 + x_2$

s.t. $\begin{cases} 8x_1 + 6x_2 \geq 24 \\ 4x_1 + 6x_2 \geq -12 \\ 2x_2 \geq 4 \\ x_1, x_2 \geq 0 \end{cases}$

(d) $\max z = 3x_1 + 9x_2$

s.t. $\begin{cases} x_1 + 3x_2 \leq 22 \\ -x_1 + x_2 \leq 4 \\ x_2 \leq 6 \\ 2x_1 - 5x_2 \leq 0 \\ x_1, x_2 \geq 0 \end{cases}$

**1.2** 某炼油厂根据计划每季度需供应合同单位汽油 15 万 t（吨）、煤油 12 万 t、重油 12 万 t。该厂从 A，B 两处运回原油提炼，已知两处原油成分如表 1-1 所示。又从 A 处采购原油每吨价格（包括运费，下同）为 200 元，B 处原油每吨为 310 元。试求：(a) 选择该炼油厂采购原油的最优决策；(b) 如 A 处价格不变，B 降为 290 元/t，则最优决策有何改变？

表　1-1

| 原油成分 | A | B |
| --- | --- | --- |
| 汽油 | 15 | 50 |
| 煤油 | 20 | 30 |
| 重油 | 50 | 15 |
| 其他 | 15 | 5 |

**1.3** 线性规划问题：

$\max z = c_1 x_1 + x_2$

s.t. $\begin{cases} x_1 + x_2 \leq 6 \\ x_1 + 2x_2 \leq 10 \\ x_1, x_2 \geq 0 \end{cases}$

试用图解法分析，问题最优解随 $c_1$（$-\infty < c_1 < \infty$）取值不同时的变化情况。

**1.4** 将下列线性规划问题变换成标准型，并列出初始单纯形表。

(a) max $z = 2x_1 + x_2 + 3x_3 + x_4$

$$\text{s.t.} \begin{cases} x_1 + x_2 + x_3 + x_4 \leqslant 7 \\ 2x_1 - 3x_2 + 5x_3 = -8 \\ x_1 - 2x_3 + 2x_4 \geqslant 1 \\ x_1, x_3 \geqslant 0, x_2 \leqslant 0, x_4 \text{ 无约束} \end{cases}$$

(b) max $z = \sum_{i=1}^{n} \sum_{k=1}^{m} a_{ik} x_{ik} / p_k$

$$\text{s.t.} \begin{cases} \sum_{k=1}^{m} x_{ik} \leqslant b_i \quad (i = 1, \cdots, n) \\ \sum_{i=1}^{n} c_{ik} x_{ik} = d_k \quad (k = 1, \cdots, m) \\ x_{ik} \geqslant 0 \quad (i = 1, \cdots, n; k = 1, \cdots, m) \end{cases}$$

(c) min $z = \sum_{i=1}^{m} \sum_{j=1}^{n} c_{ij} x_{ij}$

$$\text{s.t.} \begin{cases} \sum_{j=1}^{n} x_{ij} \leqslant a_i \quad (i = 1, \cdots, m) \\ \sum_{i=1}^{m} x_{ij} = b_j \quad (j = 1, \cdots, n) \\ x_{ij} \geqslant 0 \quad (i = 1, \cdots, m; j = 1, \cdots, n) \end{cases}$$

**1.5** 判断下列集合是否为凸集：

(a) $X = \{[x_1, x_2] \mid x_1 x_2 \geqslant 30, x_1 \geqslant 0, x_2 \geqslant 0\}$

(b) $X = \{[x_1, x_2] \mid x_2 - 3 \leqslant x_1^2, x_1 \geqslant 0, x_2 \geqslant 0\}$

(c) $X = \{[x_1, x_2] \mid x_1^2 + x_2^2 \leqslant 1\}$

**1.6** 在下列线性规划问题中，找出所有基解。指出哪些是基可行解，并分别代入目标函数，比较找出最优解。

(a) max $z = 3x_1 + 5x_2$

$$\text{s.t.} \begin{cases} x_1 + x_3 = 4 \\ 2x_2 + x_4 = 12 \\ 3x_1 + 2x_2 + x_5 = 18 \\ x_j \geqslant 0 \quad (j = 1, \cdots, 5) \end{cases}$$

(b) min $z = 4x_1 + 12x_2 + 18x_3$

$$\text{s.t.} \begin{cases} x_1 + 3x_3 - x_4 = 3 \\ 2x_2 + 2x_3 - x_5 = 5 \\ x_j \geqslant 0 \quad (j = 1, \cdots, 5) \end{cases}$$

**1.7** 已知线性规划问题：

$$\max z = x_1 + 3x_2$$

$$\text{s.t.} \begin{cases} x_1 + x_3 = 5 & ① \\ x_1 + 2x_2 + x_4 = 10 & ② \\ x_2 + x_5 = 4 & ③ \\ x_1, \cdots, x_5 \geq 0 & ④ \end{cases}$$

表 1-2 中所列的解(a)～(f)均满足约束条件①②③，试指出：表中哪些解是可行解？哪些是基解？哪些是基可行解？

表 1-2

| 序号 | $x_1$ | $x_2$ | $x_3$ | $x_4$ | $x_5$ |
|---|---|---|---|---|---|
| (a) | 2 | 4 | 3 | 0 | 0 |
| (b) | 10 | 0 | −5 | 0 | 4 |
| (c) | 3 | 0 | 2 | 7 | 4 |
| (d) | 1 | 4.5 | 4 | 0 | −0.5 |
| (e) | 0 | 2 | 5 | 6 | 2 |
| (f) | 0 | 4 | 5 | 2 | 0 |

**1.8** 分别用图解法和单纯形法求解下列线性规划问题，并对照指出单纯形法迭代的每一步相当于图解法可行域中的哪一个顶点。

(a) $\max z = 10x_1 + 5x_2$

$$\text{s.t.} \begin{cases} 3x_1 + 4x_2 \leq 9 \\ 5x_1 + 2x_2 \leq 8 \\ x_1, x_2 \geq 0 \end{cases}$$

(b) $\max z = 100x_1 + 200x_2$

$$\text{s.t.} \begin{cases} x_1 + x_2 \leq 500 \\ x_1 \leq 200 \\ 2x_1 + 6x_2 \leq 1\,200 \\ x_1, x_2 \geq 0 \end{cases}$$

**1.9** 已知某线性规划问题的约束条件为

$$\text{s.t.} \begin{cases} 2x_1 + x_2 - x_3 = 25 \\ x_1 + 3x_2 - x_4 = 30 \\ 4x_1 + 7x_2 - x_3 - 2x_4 - x_5 = 85 \\ x_j \geq 0 \quad (j = 1, \cdots, 5) \end{cases}$$

判断下列各点是否为该线性规划问题可行域的凸集的顶点：

(a) $\boldsymbol{X}=(5,15,0,20,0)$
(b) $\boldsymbol{X}=(9,7,0,0,8)$
(c) $\boldsymbol{X}=(15,5,10,0,0)$

**1.10** 已知下述线性规划问题具有无穷多最优解,试写出其最优解的一般表达式。
$$\max z = 10x_1 + 5x_2 + 5x_3$$
$$\text{s.t.} \begin{cases} 3x_1 + 4x_2 + 9x_3 \leqslant 9 \\ 5x_1 + 2x_2 + x_3 \leqslant 8 \\ x_1, x_2 \geqslant 0 \end{cases}$$

**1.11** 线性规划问题:
$$\min z = \boldsymbol{CX}$$
$$\begin{cases} \boldsymbol{AX} = \boldsymbol{b} \\ \boldsymbol{X} \geqslant 0 \end{cases}$$

其可行域为 $R$,目标函数最优值为 $z^*$,若分别发生下列情形之一时,其新的可行域为 $R'$,新的目标函数最优值为 $(z^*)'$,试分别回答(a)(b)(c)三种情况下 $R$ 与 $R'$ 及 $z^*$ 与 $(z^*)'$ 之间的关系:

(a) 增添一个新的约束条件;

(b) 减少一个原有的约束条件;

(c) 目标函数变为 $\min z = \dfrac{\boldsymbol{CX}}{\lambda}$,同时约束条件变为 $\boldsymbol{AX} = \lambda \boldsymbol{b}$,$\boldsymbol{X} \geqslant 0$ ($\lambda > 1$)。

**1.12** 在单纯形法迭代中,任何从基变量中替换出来的变量在紧接着的下一次迭代中会不会立即再进入基变量,为什么?

**1.13** 会不会发生在一次迭代中刚进入基变量的变量在紧接着的下一次迭代中立即被替换出来?什么情况下有这种可能?试举例说明。

**1.14** 已知线性规划问题:
$$\max z = c_1 x_1 + c_2 x_2$$
$$\text{s.t.} \begin{cases} 5x_2 \leqslant 15 \\ 6x_1 + 2x_2 \leqslant 24 \\ x_1 + x_2 \leqslant 5 \\ x_1, x_2 \geqslant 0 \end{cases}$$

用图解法求解时,得其可行域顶点分别为 $O, Q_1, Q_2, Q_3, Q_4$ (见图1-2)。试问:$c_1, c_2$ 如何变化时,目标函数值分别在上述各顶点实现最优?

图 1-2

**1.15** 下述线性规划问题中,分别求目标函数值 $z$ 的上界 $\bar{z}^*$ 和下界 $\underline{z}^*$:

(a) max $z = c_1 x_1 + c_2 x_2$

s.t. $\begin{cases} a_{11} x_1 + a_{12} x_2 \leqslant b_1 \\ a_{21} x_1 + a_{22} x_2 \leqslant b_2 \\ x_1, x_2 \geqslant 0 \end{cases}$

式中：$1 \leqslant c_1 \leqslant 3$，$4 \leqslant c_2 \leqslant 6$；$8 \leqslant b_1 \leqslant 12$，$10 \leqslant b_2 \leqslant 14$；
$-1 \leqslant a_{11} \leqslant 3$，$2 \leqslant a_{12} \leqslant 5$；$2 \leqslant a_{21} \leqslant 4$，$4 \leqslant a_{22} \leqslant 6$。

(b) max $z = c_1 x_1 - c_2 x_2$

s.t. $\begin{cases} -a_{11} x_1 + a_{12} x_2 \leqslant b_1 \\ a_{21} x_1 - a_{22} x_2 \leqslant b_2 \\ x_1, x_2 \geqslant 0 \end{cases}$

式中：$2 \leqslant c_1 \leqslant 3$，$4 \leqslant c_2 \leqslant 6$；$8 \leqslant b_1 \leqslant 12$，$10 \leqslant b_2 \leqslant 15$；
$-1 \leqslant a_{11} \leqslant 1$，$2 \leqslant a_{12} \leqslant 4$；$2 \leqslant a_{21} \leqslant 5$，$4 \leqslant a_{22} \leqslant 6$。

**1.16** 用单纯形法求解下列线性规划问题，并指出问题的解属于哪一类。

(a) max $z = 6x_1 + 2x_2 + 10x_3 + 8x_4$

s.t. $\begin{cases} 5x_1 + 6x_2 - 4x_3 - 4x_4 \leqslant 20 \\ 3x_1 - 3x_2 + 2x_3 + 8x_4 \leqslant 25 \\ 4x_1 - 2x_2 + x_3 + 3x_4 \leqslant 10 \\ x_{1\sim4} \geqslant 0 \end{cases}$

(b) max $z = x_1 + 6x_2 + 4x_3$

s.t. $\begin{cases} -x_1 + 2x_2 + 2x_3 \leqslant 13 \\ 4x_1 - 4x_2 + x_3 \leqslant 20 \\ x_1 + 2x_2 + x_3 \leqslant 17 \\ x_1 \geqslant 1, x_2 \geqslant 2, x_3 \geqslant 3 \end{cases}$

**1.17** 分别用大 $M$ 法和两阶段法求解下列线性规划问题，并指出问题的解属于哪一类。

(a) max $z = 4x_1 + 5x_2 + x_3$

s.t. $\begin{cases} 3x_1 + 2x_2 + x_3 \geqslant 18 \\ 2x_1 + x_2 \leqslant 4 \\ x_1 + x_2 - x_3 = 5 \\ x_j \geqslant 0 \quad (j = 1, 2, 3) \end{cases}$

(b) max $z = 2x_1 + x_2 + x_3$

s.t. $\begin{cases} 4x_1 + 2x_2 + 2x_3 \geqslant 4 \\ 2x_1 + 4x_2 \leqslant 20 \\ 4x_1 + 8x_2 + 2x_3 \leqslant 16 \\ x_j \geqslant 0 \quad (j = 1, 2, 3) \end{cases}$

**1.18** 表 1-3 为用单纯形法计算时某一步的表格。已知该线性规划的目标函数为 max $z = 5x_1 + 3x_2$，约束形式为 $\leqslant$，$x_3$，$x_4$ 为松弛变量，表中解代入目标函数后得 $z = 10$。

表 1-3

|  |  | $x_1$ | $x_2$ | $x_3$ | $x_4$ |
|---|---|---|---|---|---|
| $x_3$ | 2 | $c$ | 0 | 1 | 1/5 |
| $x_1$ | $a$ | $d$ | $e$ | 0 | 1 |
| $c_j-z_j$ |  | $b$ | $-1$ | $f$ | $g$ |

(a) 求 $a\sim g$ 的值；

(b) 表中给出的解是否为最优解？

**1.19** 表 1-4 中给出某线性规划问题计算过程中的一个单纯形表，目标函数为 $\max z=28x_4+x_5+2x_6$，约束条件为 $\leqslant$，表中 $x_1,x_2,x_3$ 为松弛变量，表中解的目标函数值为 $z=14$。

表 1-4

|  |  | $x_1$ | $x_2$ | $x_3$ | $x_4$ | $x_5$ | $x_6$ |
|---|---|---|---|---|---|---|---|
| $x_6$ | $a$ | 3 | 0 | $-14/3$ | 0 | 1 | 1 |
| $x_2$ | 5 | 6 | $d$ | 2 | 0 | 5/2 | 0 |
| $x_4$ | 0 | 0 | $e$ | $f$ | 1 | 0 | 0 |
| $c_j-z_j$ |  | $b$ | $c$ | 0 | 0 | $-1$ | $g$ |

(a) 求 $a\sim g$ 的值；

(b) 表中给出的解是否为最优解？

**1.20** 表 1-5 为某一求极大值线性规划问题的初始单纯形表及迭代后的表，$x_4$、$x_5$ 为松弛变量，试求表中 $a\sim l$ 的值及各变量下标 $m\sim t$ 的值。

表 1-5

|  |  | $x_1$ | $x_2$ | $x_3$ | $x_4$ | $x_5$ |
|---|---|---|---|---|---|---|
| $x_m$ | 6 | $b$ | $c$ | $d$ | 1 | 0 |
| $x_n$ | 1 | $-1$ | 3 | $e$ | 0 | 1 |
| $c_j-z_j$ |  | $a$ | 1 | $-2$ | 0 | 0 |
| $x_s$ | $f$ | $g$ | 2 | $-1$ | 1/2 | 0 |
| $x_t$ | 4 | $h$ | $i$ | 1 | 1/2 | 1 |
| $c_j-z_j$ |  | 0 | 7 | $j$ | $k$ | $l$ |

**1.21** 线性规划问题 $\max z=CX$，$AX=b$，$X\geqslant 0$，如 $X^*$ 是该问题的最优解，又 $\lambda>0$ 为某一常数，分别讨论下列情况时最优解的变化。

(a) 目标函数变为 $\max z=\lambda CX$；

(b) 目标函数变为 $\max z=(C+\lambda)X$；

（c）目标函数变为 $\max z = \dfrac{C}{\lambda}X$，约束条件变为 $AX = \lambda b$。

**1.22** 试将下述问题改写成线性规划问题。

$$\max_{x_i}\left\{\min\left(\sum_{i=1}^{m}a_{i1}x_i,\ \sum_{i=1}^{m}a_{i2}x_i,\cdots,\sum_{i=1}^{m}a_{in}x_i\right)\right\}$$

$$\text{s.t.}\begin{cases} x_1 + x_2 + \cdots + x_m = 1 \\ x_i \geqslant 0,\ i = 1,\cdots,m \end{cases}$$

**1.23** 讨论如何用单纯形法求解下述线性规划问题。

$$\max z = \sum_{j=1}^{n} c_j\,|x_j|$$

$$\text{s.t.}\begin{cases} \sum_{j=1}^{n} a_{ij}x_j = b_i \quad (i = 1,\cdots,m) \\ x_j\ \text{取值无约束} \end{cases}$$

**1.24** 线性回归是一种常用的数理统计方法，这个方法要求对图上的一系列点 $(x_1,y_1)(x_2,y_2)\cdots(x_n,y_n)$ 选配一条合适的直线拟合。方法通常是首先确定直线方程为 $y = a + bx$，然后按某种准则求定 $a,b$。通常这个准则为最小二乘法，但也可用其他准则。试根据以下准则建立这个问题的线性规划模型：

$$\min \sum_{i=1}^{n} |y_i - (a + bx_i)|$$

**1.25** 表 1-6 中给出某一求极大化问题的单纯形表，问表中 $a_1,a_2,c_1,c_2,d$ 为何值时以及表中变量属哪一种类型时有：

（a）表中解为唯一最优解；

（b）表中解为无穷多最优解之一；

（c）表中解为退化的可行解；

（d）下一步迭代将以 $x_1$ 替换基变量 $x_5$；

（e）该线性规划问题具有无界解；

（f）该线性规划问题无可行解。

表 1-6

|  |  | $x_1$ | $x_2$ | $x_3$ | $x_4$ | $x_5$ |
|---|---|---|---|---|---|---|
| $x_3$ | $d$ | 4 | $a_1$ | 1 | 0 | 0 |
| $x_4$ | 2 | $-1$ | $-5$ | 0 | 1 | 0 |
| $x_5$ | 3 | $a_2$ | $-3$ | 0 | 0 | 1 |
| $c_j - z_j$ |  | $c_1$ | $c_2$ | 0 | 0 | 0 |

**1.26** 试利用两阶段法第一阶段的求解,找出下述方程组的一个可行解,并利用计算得到的最终单纯形表说明该方程组有多余方程。

$$\begin{cases} x_1 - 2x_2 + x_3 = 2 \\ -x_1 + 3x_2 + x_3 = 1 \\ 2x_1 - 3x_2 + 4x_3 = 7 \\ x_1, x_2, x_3 \geqslant 0 \end{cases}$$

**1.27** 考虑线性规划问题

$$\max z = \alpha x_1 + 2x_2 + x_3 - 4x_4$$

$$\text{s.t.} \begin{cases} x_1 + x_2 - x_4 = 4 + 2\beta & \text{①} \\ 2x_1 - x_2 + 3x_3 - 2x_4 = 5 + 7\beta & \text{②} \\ x_1, x_2, x_3, x_4 \geqslant 0 \end{cases}$$

模型中 $\alpha, \beta$ 为参数,要求:

(a) 组成两个新的约束 ①'=①+②,②'=②-2①,根据①',②'以 $x_1, x_2$ 为基变量列出初始单纯形表;

(b) 假定 $\beta=0$,则 $\alpha$ 为何值时,$x_1, x_2$ 为问题的最优基;

(c) 假定 $\alpha=3$,则 $\beta$ 为何值时,$x_1, x_2$ 为问题的最优基。

**1.28** 线性规划问题 $\max z = CX, AX = b, X \geqslant 0$,设 $X^0$ 为问题的最优解,若目标函数中用 $C^*$ 代替 $C$ 后,问题的最优解变为 $X^*$,求证:

$$(C^* - C)(X^* - X^0) \geqslant 0$$

**1.29** 某医院昼夜 24 h 各时段内需要的护士数量如下:2:00—6:00 为 10 人,6:00—10:00 为 15 人,10:00—14:00 为 25 人,14:00—18:00 为 20 人,18:00—22:00 为 18 人;22:00—2:00 为 12 人。护士分别于 2:00,6:00,10:00,14:00,18:00,22:00 分 6 批上班,并连续工作 8 h。试确定:

(a) 该医院至少应设多少名护士,才能满足值班需要;

(b) 若医院可聘用合同工护士,上班时间同正式工护士。若正式工护士报酬为 10 元/h,合同工护士为 15 元/h。问医院是否应聘合同工护士及聘多少名?

(c) 在(a)中只考虑了上班所需护士数,未考虑上班时间安排上的公平合理。如上班时间从 10:00—18:00 很好安排,但从 22:00—次晨 6:00 或从 2:00—10:00 就要辛苦得多。因此,护士如何合理轮班方能做到公平呢?

**1.30** 某人有一笔 30 万元的资金,在今后三年内有以下投资项目:

(a) 三年内的每年年初均可投资,每年获利为投资额的 20%,其本利可一起用于下一年投资;

(b) 只允许第一年年初投入,第二年年末可收回,本利合计为投资额的 150%,但此类投资限额不超过 15 万元;

(c) 于三年内第二年年初允许投资,可于第三年年末收回,本利合计为投资额的 160%,这类投资限额 20 万元;

(d) 于三年内的第三年年初允许投资,一年回收,可获利 40%,投资限额为 10 万元。

试为该人确定一个使第三年年末本利和为最大的投资计划。

**1.31** 某糖果厂用原料 A、B、C 加工成三种不同牌号的糖果甲、乙、丙。已知各种牌号糖果中 A、B、C 的含量,原料成本,各种原料每月的限制用量,三种牌号糖果的单位加工费及售价如表 1-7 所示。

表 1-7

| 项目 | 甲 | 乙 | 丙 | 原料成本/(元/kg) | 每月限制用量/kg |
|---|---|---|---|---|---|
| A | ≥60% | ≥15% |  | 2.00 | 2 000 |
| B |  |  |  | 1.50 | 2 500 |
| C | ≤20% | ≤60% | ≤50% | 1.00 | 1 200 |
| 加工费/(元/kg) | 0.50 | 0.40 | 0.30 |  |  |
| 售价/(元/kg) | 3.40 | 2.85 | 2.25 |  |  |

问该厂每月生产这三种牌号糖果各多少 kg,使得到的利润为最大?试建立这个问题的线性规划数学模型。

**1.32** 一贸易公司专门经营某种杂粮的批发业务。公司现有库容 5 000 担的仓库。1 月 1 日,公司拥有库存 1 000 担杂粮,并有资金 20 000 元。估计第一季度杂粮价格如表 1-8 所示。

表 1-8

| 月份 | 进货价/(元/担) | 出货价/(元/担) |
|---|---|---|
| 1 | 2.85 | 3.10 |
| 2 | 3.05 | 3.25 |
| 3 | 2.90 | 2.95 |

如买进的杂粮当月到货,但需到下月才能卖出,且规定"货到付款"。公司希望本季末库存为 2 000 担。问:应采取什么样的买进与卖出的策略使 3 个月总的获利最大?(列出问题的线性规划模型,不求解)

**1.33** 某农场有 100 hm² (公顷)土地及 15 000 元资金可用于发展生产。农场劳动力情况为秋冬季 3 500 人日,春夏季 4 000 人日,如劳动力本身用不了时可外出干活,春夏季收入为 2.1 元/人日,秋冬季收入为 1.8 元/人日。该农场种植三种作物:大豆、玉米、小麦,并饲养奶牛和鸡。种作物时不需要专门投资,而饲养动物时每头奶牛投资 400 元,每只鸡投资 3 元。养奶牛时每头需拨出 1.5 hm² 土地种饲草,并占用人工秋冬季为 100 人日,春夏季为 50 人日,年净收入 400 元/头奶牛。养鸡时不占土地,需人工为每只鸡秋冬

季需 0.6 人日,春夏季为 0.3 人日,年净收入为 2 元/只鸡。农场现有鸡舍允许最多养 3 000 只鸡,牛栏允许最多养 32 头奶牛。三种作物每年需要的人工及收入情况如表 1-9 所示。

表 1-9

| 项目 | 大豆 | 玉米 | 麦子 |
| --- | --- | --- | --- |
| 秋冬季需人日数 | 20 | 35 | 10 |
| 春夏季需人日数 | 50 | 75 | 40 |
| 年净收入/(元/hm²) | 175 | 300 | 120 |

试决定该农场的经营方案,使年净收入为最大。(建立线性规划模型,不求解)

**1.34** 市场对Ⅰ、Ⅱ两种产品的需求量为:产品Ⅰ在1～4月每月需 10 000 件,5～9 月每月 30 000 件,10～12 月每月 100 000 件;产品Ⅱ在 3～9 月每月 15 000 件,其他月每月 50 000 件。某厂生产这两种产品成本为:产品Ⅰ在 1～5 月内生产每件 5 元,6～12 月内生产每件 4.50 元;产品Ⅱ在 1～5 月内生产每件 8 元,6～12 月内生产每件 7 元。该厂每月生产两种产品能力总和应不超过 120 000 件。产品Ⅰ体积每件 0.2 m³,产品Ⅱ每件 0.4 立方米,而该厂仓库容积为 15 000 m³。要求:(a) 说明上述问题无可行解;(b) 若该厂仓库不足时,可从外厂租借。若占用本厂每月每 m³ 库容需 1 元,而租用外厂仓库时上述费用增加为 1.5 元,试问在满足市场需求情况下,该厂应如何安排生产,使总的生产成本加库存费用为最少(建立模型,不需求解)。

**1.35** 对某厂Ⅰ,Ⅱ,Ⅲ三种产品下一年各季度的合同预订数如表 1-10 所示。

表 1-10

| 产品 | 季度 | | | |
| --- | --- | --- | --- | --- |
| | 1 | 2 | 3 | 4 |
| Ⅰ | 1 500 | 1 000 | 2 000 | 1 200 |
| Ⅱ | 1 500 | 1 500 | 1 200 | 1 500 |
| Ⅲ | 1 000 | 2 000 | 1 500 | 2 500 |

该三种产品 1 季度初无库存,要求在 4 季度末各库存 150 件。已知该厂每季度生产工时为 15 000 h,生产Ⅰ、Ⅱ、Ⅲ产品每件分别需时 2、4、3 h。因更换工艺装备,产品Ⅰ在 2 季度无法生产。规定当产品不能按期交货时,产品Ⅰ、Ⅱ每件每迟交一个季度赔偿 20 元,产品Ⅲ赔偿 10 元;又生产出的产品不在本季度交货的,每件每季度的库存费用为 5 元。问该厂应如何安排生产,使总的赔偿加库存的费用为最小(要求建立数学模型,不需求解)。

**1.36** 某厂生产Ⅰ、Ⅱ两种食品,现有 50 名熟练工人,已知一名熟练工人可生产 10 kg/h 食品Ⅰ或 6 kg/h 食品Ⅱ。根据合同预订,该两种食品每周的需求量将急剧上升,见表 1-11。为此该厂决定到第 8 周周末培训出 50 名新的工人,两班生产。已知一名工人每周工作 40 h,一名熟练工人用两周时间可培训出不多于三名新工人(培训期间熟

练工人和培训人员均不参加生产)。熟练工人每周工资 360 元,新工人培训期间每周工资 120 元,培训结束参加工作后工资每周 240 元,生产效率同熟练工人。在培训的过渡期间,很多熟练工人愿加班工作,工厂决定安排部分工人每周工作 60 h,工资每周 540 元。又若预订的食品不能按期交货,每推迟交货一周每 kg 的赔偿费:食品 I 为 0.50 元,食品 II 为 0.60 元。在上述各种条件下,工厂应如何作出全面安排,使各项费用的总和为最小(建立模型,不需求解)?

表 1-11  t/周

| 食品＼周次 | 1 | 2 | 3 | 4 | 5 | 6 | 7 | 8 |
|---|---|---|---|---|---|---|---|---|
| I | 10 | 10 | 12 | 12 | 16 | 16 | 20 | 20 |
| II | 6 | 7.2 | 8.4 | 10.8 | 10.8 | 12 | 12 | 12 |

**1.37** 有一艘货轮的货运舱分前、中、后舱三个舱位,它们的容积与最大允许载货量如表 1-12 所示。

表 1-12

| 项目 | 前 舱 | 中 舱 | 后 舱 |
|---|---|---|---|
| 最大允许载货量/t | 2 000 | 3 000 | 1 000 |
| 容积/m³ | 4 000 | 5 400 | 1 000 |

现有三种货物待运,已知有关数据列于表 1-13。又为了航运安全,要求前、中、后舱在实际载重量上大体保持各舱最大允许载重量的比例关系。具体要求前、后舱分别与中舱之间载重量比例上偏差不超过 15%,前、后舱之间不超过 10%。

表 1-13

| 商品 | 数量/件 | 每件体积/m³ | 每件质量/t | 运价/(元/件) |
|---|---|---|---|---|
| A | 600 | 10 | 8 | 1 000 |
| B | 1 000 | 5 | 6 | 700 |
| C | 800 | 7 | 5 | 600 |

问:该货轮应装载 A,B,C 各多少件时,运费收入为最大? 试建立这个问题的线性规划模型。

**1.38** 某厂在今后 4 个月内需租用仓库堆存物资。已知各个月所需的仓库面积列于表 1-14。

表 1-14

| 月 份 | 1 | 2 | 3 | 4 |
|---|---|---|---|---|
| 所需仓库面积/m² | 1 500 | 1 000 | 2 000 | 1 200 |

当租借合同期限越长时，仓库租借费用享受的折扣优待越大，具体数据列于表 1-15。

表 1-15

| 合同租借期限/月 | 1 | 2 | 3 | 4 |
|---|---|---|---|---|
| 合同期内仓库面积的租借费用/(元/m²) | 28 | 45 | 60 | 73 |

租借仓库的合同每月初都可办理，每份合同具体规定租用面积数和期限。因此该厂可根据需要在任何一个月初办理租借合同，且每次办理时，可签一份，也可同时签若干份租用面积和租借期限不同的合同，总的目标是使所付的租借费用最小。试根据上述要求，建立一个线性规划的数学模型。

**1.39** 某钢厂生产三种型号钢卷，其生产过程如图 1-3 所示。图中 Ⅰ、Ⅱ、Ⅲ 为生产设备，又知有关生产数据列于表 1-16。

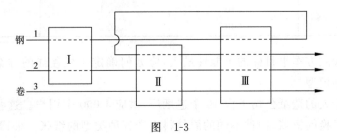

图 1-3

表 1-16

| 设备名称 | 台数 | 每周生产班数(每班 8 h) | 生产时间利用率/% |
|---|---|---|---|
| Ⅰ | 4 | 21 | 95 |
| Ⅱ | 1 | 20 | 90 |
| Ⅲ | 1 | 12 | 100 |

| 钢卷 | 操作工序 | 机器效率 | 每月需要量/t | 销售利润/(元/t) |
|---|---|---|---|---|
| 1 | Ⅰ<br>Ⅲ (1)<br>Ⅱ<br>Ⅲ (2) | 10 t/28 h<br>50 m/min<br>20 m/min<br>25 m/min | ≤1 250 | 250 |
| 2 | Ⅰ<br>Ⅱ<br>Ⅲ | 10 t/35 h<br>20 m/min<br>25 m/min | ≤250 | 350 |
| 3 | Ⅱ<br>Ⅲ | 16 m/min<br>20 m/min | ≤1 500 | 400 |

设钢卷每件长 400 m，重 4 t。试建立这个问题的线性规划模型。

**1.40** 某战略轰炸机群奉命摧毁敌人军事目标。已知该目标有四个要害部位，只要摧毁其中之一即可达到目的。为完成此项任务的汽油消耗量限制为 48 000 L、重型炸弹 48 枚、轻型炸弹 32 枚。飞机携带重型炸弹时每升汽油可飞行 2 km，带轻型炸弹时每升汽油可飞行 3 km。又知每架飞机每次只能装载一枚炸弹，每出发轰炸一次除来回路程汽油消耗(空载时每升汽油可飞行 4 km)外，起飞和降落每次各消耗 100 L。有关数据如表 1-17 所示。

表 1-17

| 要害部位 | 离机场距离/km | 摧毁可能性 | |
|---|---|---|---|
| | | 每枚重型弹 | 每枚轻型弹 |
| 1 | 450 | 0.10 | 0.08 |
| 2 | 480 | 0.20 | 0.16 |
| 3 | 540 | 0.15 | 0.12 |
| 4 | 600 | 0.25 | 0.20 |

为了使摧毁敌方军事目标的可能性最大，应如何确定飞机轰炸的方案？请建立这个问题的线性规划模型。

**1.41** 一个大的造纸公司下设 10 个造纸厂，供应 1 000 个用户。这些造纸厂内应用三种可以互相代换的机器，四种不同的原材料生产五种类型的纸张。公司要制订计划，确定每个工厂每台机器上生产各种类型纸张的数量，并确定每个工厂生产的哪一种类型纸张，供应哪些用户及供应的数量，使总的运输费用最少。已知：

$D_{jk}$——$j$ 用户每月需要 $k$ 种类型纸张数量；

$r_{klm}$——在 $l$ 型设备上生产单位 $k$ 种类型纸所需 $m$ 类原材料数量；

$R_{im}$——第 $i$ 纸厂每月可用的 $m$ 类原材料数；

$c_{kl}$——在 $l$ 型设备上生产单位 $k$ 型纸占用的设备台时数；

$c_{il}$——第 $i$ 纸厂第 $l$ 型设备每月可用的台时数；

$P_{ikl}$——第 $i$ 纸厂在第 $l$ 型设备上生产单位 $k$ 型纸的费用；

$T_{ijk}$——从第 $i$ 纸厂到第 $j$ 用户运输单位 $k$ 型纸的费用。

试建立这个问题的线性规划模型。

**1.42** 一个木材储运公司有很大的仓库用以储运出售木材。由于木材季度价格的变化，该公司于每季度初购进木材，一部分于本季度内出售，一部分储存起来供以后出售。已知该公司仓库的最大木材储存量为 20 万 $m^3$，储存费用为 $(a+bu)$ 元/$m^3$，式中 $a=70$，$b=100$，$u$ 为储存时间(季度数)。已知每季度的买进卖出价及预计的最大销售量如表 1-18 所示。

表 1-18

| 季度 | 买进价/(万元/万 m²) | 卖出价/(万元/万 m²) | 预计最大销售量/万 m³ |
| --- | --- | --- | --- |
| 冬 | 410 | 425 | 100 |
| 春 | 430 | 440 | 140 |
| 夏 | 460 | 465 | 200 |
| 秋 | 450 | 455 | 160 |

由于木材不宜长期储存，所有库存木材应于每年秋末售完。试建立这个问题的线性规划模型，使该公司全年利润为最大。

**1.43** 某厂在 $n$ 个计划期阶段内要用到一种特殊的工具，在第 $j$ 阶段需要 $r_j$ 个专用工具，到阶段末，凡在这个阶段内使用过的工具都应送去修理后才能使用。修理分两种方式：一种方式为慢修，费用便宜些（每修一个需 $b$ 元），时间长一些（需 $p$ 个阶段才能取回）；另一种方式为快修，每件修理费 $c$ 元（$c>b$），时间快一些，只需 $q$ 个阶段就能取回（$q<p$）。当修理取回的工具满足不了需要时就需新购，新购一件费用为 $a$ 元（$a>c$）。又这种专用工具在 $n$ 个阶段后就不再使用。试决定一个最优的新购与修理工具的方案，使计划期内花在工具上的费用为最少。

**1.44** 战斗机是一种重要的作战工具，但要使战斗机发挥作用必须有足够的驾驶员。因此生产出来的战斗机除一部分直接用于战斗外，还需要抽取出一部分用于培训驾驶员。已知每年生产的战斗机数量为 $a_j(j=1,\cdots,n)$，又每架战斗机每年能培训出 $k$ 名驾驶员。问应如何分配每年生产出来的战斗机，使在 $n$ 年内生产出来的战斗机能为空防作出最大贡献？

**1.45** 某公司有三项工作需分别招收技工和力工来完成。第一项工作可由一个技工单独完成，或由一个技工和两个力工组成的小组来完成。第二项工作可由一个技工或一个力工单独去完成。第三项工作可由五个力工组成的小组完成，或由一个技工领着三个力工来完成。已知技工和力工每周工资分别为 100 元和 80 元，他们每周都工作 48 h，但他们每人实际的有效工作时间分别为 42 h 和 36 h。为完成这三项工作任务，该公司需要每周总有效工作时间为：第一项工作 10 000 h。第二项工作 20 000 h，第三项工作 30 000 h。能招收到的工人数为技工不超过 400 人，力工不超过 800 人。试建立数学模型，确定招收技工和力工各多少人，使总的工资支出为最少（只建立数学模型，不求解）。

**1.46** 旭日公司签订了 5 种产品（$i=1,\cdots,5$）下一年度 1~6 月的交货合同。已知这 5 种产品的订货量（件）、单件售价（元）、成本价（元）及生产每件产品所需工时（h）分别为 $D_i,S_i,C_i,a_i$。1~6 月的各个月内该厂正常生产工时及最大允许加班工时数如表 1-19 所示。

表 1-19

| 月 份 | 1 | 2 | 3 | 4 | 5 | 6 |
|---|---|---|---|---|---|---|
| 正常生产工时/h | 12 000 | 11 000 | 13 000 | 13 500 | 13 500 | 14 000 |
| 最大允许加班工时/h | 3 000 | 2 500 | 3 300 | 3 500 | 3 500 | 3 800 |

但加班时间内生产的每件产品成本增加 $C_i'$ 元,因生产准备及交货要求,其中产品 1 最早安排从 3 月份开始生产,产品 3 需在产品 4 月底前交货,产品 4 最早可于 2 月开始生产,并于 5 月底前全部交货。若产品 3 和产品 4 延期交货,于 6 月底前每拖一个月分别罚款 $p_3$ 和 $p_4$ 元,全部产品必须于 6 月底前交货。请为该厂设计一个保证完成合同又使盈利为最大的生产计划安排,并建立数学模型。

**1.47** 红升厂生产 Ⅰ、Ⅱ、Ⅲ 三种产品,都经过 A、B 两道工序加工。设 A 工序有 $A_1$、$A_2$ 两台设备,B 工序有 $B_1$、$B_2$、$B_3$ 三台设备。已知产品 Ⅰ 可在 A、B 任何一种设备上加工;产品 Ⅱ 可在任一规格 A 设备上加工,但 B 工序只能在 $B_2$ 设备上加工;产品 Ⅲ 两道工序只能在 $A_2$、$B_2$ 设备上加工。加工单位产品所需工序时间及其他有关数据见表 1-20。问应如何安排生产计划,使该厂获利最大?

表 1-20

| 设备 | 产品 Ⅰ | 产品 Ⅱ | 产品 Ⅲ | 设备有效台时 | 设备加工费 /(元/h) |
|---|---|---|---|---|---|
| $A_1$ | 5 | 10 | | 6 000 | 0.05 |
| $A_2$ | 7 | 9 | 12 | 10 000 | 0.03 |
| $B_1$ | 6 | | | 4 000 | 0.06 |
| $B_2$ | 4 | 8 | 11 | 7 000 | 0.11 |
| $B_3$ | 7 | | | 4 000 | 0.05 |
| 原料费/(元/件) | 0.25 | 0.35 | 0.50 | | |
| 售价/(元/件) | 1.25 | 2.00 | 2.80 | | |

**1.48** 造纸时用到的原材料有:①新的木浆,1 000 元/t;②回收的办公用纸,500 元/t;③回收的废纸,200 元/t。为造 1 t 新纸可用:(a)3 t 新的木浆;(b)1 t 新木浆加 4 t 回收的办公用纸;(c)1 t 新木浆加 12 t 回收的废纸;(d)8 t 回收的办公用纸。设现在仅有 80 t 新的木浆,要造 100 t 纸,并使总成本最低。要求:建立数学模型,并求出最优解。

# 第二章 对偶理论与灵敏度分析

## 🎯 本章复习概要

**1.** 对用矩阵形式表达的一般线性规划问题 $\max\{z=CX+0X_s\,|\,AX+IX_s=b,X\geqslant 0,X_s\geqslant 0\}$，若以 $X_B$ 表示基变量，$X_N$ 表示非基变量，$C_B,C_N$ 为它们相应在目标函数中的系数。试据此列出初始单纯形表及迭代后的单纯形表。

**2.** 简述改进单纯形法的计算步骤，说明它在哪些方面对单纯形法的计算作了改进。

**3.** 已知单纯形法某一步迭代的基为 $B$，对应的基变量为 $(x_1,\cdots,x_{l-1},x_l,x_{l+1},\cdots,x_m)$，经迭代后其基为 $B_1$，对应的基变量为 $(x_1,\cdots,x_{l-1},x_k,x_{l+1},\cdots,x_m)$，试写出 $B_1^{-1}$ 同 $B^{-1}$ 之间的关系式。

**4.** 试从经济上解释对偶问题及对偶变量的含义。

**5.** 根据原问题同对偶问题之间的对应关系，分别找出两个问题变量之间、解以及检验数之间的对应关系。

**6.** 什么是资源的影子价格，同相应的市场价格之间有何区别？影子价格的意义是什么？

**7.** 试述对偶单纯形法的计算步骤，它的优点及应用上的局限性。

**8.** 将 $a_{ij},b_i,c_j$ 的变化分别直接反映到最终单纯形表中，表中原问题和对偶问题的解各自将会出现什么变化，有多少种不同情况以及如何去处理？

**9.** 试述参数线性规划问题的分析步骤，它同灵敏度分析的相似处及主要差别表现在哪里？

## 🎯 是非判断题

（a）任何线性规划问题存在并具有唯一的对偶问题；

(b) 对偶问题的对偶问题一定是原问题；

(c) 根据对偶问题的性质，当原问题为无界解时，其对偶问题无可行解；反之，当对偶问题无可行解时，其原问题具有无界解；

(d) 设 $\hat{x}_j, \hat{y}_i$ 分别为标准形式的原问题与对偶问题的可行解，$x_j^*, y_i^*$ 分别为其最优解，则恒有

$$\sum_{j=1}^n c_j \hat{x}_j \leqslant \sum_{j=1}^n c_j x_j^* = \sum_{i=1}^m b_i y_i^* \leqslant \sum_{i=1}^m b_i \hat{y}_i$$

(e) 若线性规划的原问题有无穷多最优解，则其对偶问题也一定具有无穷多最优解；

(f) 若原问题有可行解，则其对偶问题也一定有可行解；

(g) 若原问题无可行解，其对偶问题也一定无可行解；

(h) 若原问题有最优解，其对偶问题也一定有最优解；

(i) 若原问题和对偶问题均存在可行解，则两者均存在最优解；

(j) 原问题决策变量与约束条件数量之和等于其对偶问题的决策变量与约束条件数量之和；

(k) 用对偶单纯形法求解线性规划问题的每一步，在单纯形表检验数行与基变量列对应的对偶问题与原问题的解，代入各自目标函数得到的值始终相等；

(l) 如果原问题中的约束方程 $AX \leqslant b$ 变成 $AX \geqslant b$，则其对偶问题的唯一改变就是将非负的约束 $y \geqslant 0$ 变成非正的约束 $y \leqslant 0$；

(m) 已知 $y_i^*$ 为线性规划的对偶问题的最优解，若 $y_i^* > 0$，说明在最优生产计划中第 $i$ 种资源已完全耗尽；

(n) 已知 $y_i^*$ 为线性规划的对偶问题的最优解，若 $y_i^* = 0$，说明在最优生产计划中第 $i$ 种资源一定有剩余；

(o) 若某种资源的影子价格等于 $k$，在其他条件不变的情况下，当该种资源增加 5 个单位时，相应的目标函数值将增大 $5k$；

(p) 应用对偶单纯形法计算时，若单纯形表中某一基变量 $x_i < 0$，又 $x_i$ 所在行的元素全部大于或等于零，则可以判断其对偶问题具有无界解；

(q) 若线性规划问题中的 $b_i, c_j$ 值同时发生变化，反映到最终单纯形表中，不会出现原问题与对偶问题均为非可行解的情况；

(r) 在线性规划问题的最优解中，如某一变量 $x_j$ 为非基变量，则在原来问题中，无论改变它在目标函数中的系数 $c_j$ 或在各约束中的相应系数 $a_{ij}$，反映到最终单纯形表中，除该列数字有变化外，将不会引起其他列数字的变化。

## 🎯 选择填空题

下列各题中请将正确答案的代号填入指定空白处。

1. 已知某求极小化的线性规划问题,其原问题最优解为 $X^* = (0,4,2)$,其对偶问题最优解为 $Y^* = (1,0,6)$。当模型分别发生如下变化时,其中使问题最优解发生变化的有_____。

(A) 原问题中去除一个变量 $x_1$

(B) 原问题中去除一个变量 $x_2$

(C) 原问题中增加一个变量,其在目标函数中系数为 18,在三个约束中系数为 $(2,-1,3)^T$

(D) 原问题中增加一个变量,该变量在目标函数中系数为 50,在三个约束中系数为 $(1,0,2)^T$

2. 线性规划与其对偶问题的解,以下叙述中正确的有_____。

(A) 前者有可行解时后者必有可行解

(B) 前者无可行解时后者也无可行解

(C) 前者存在无界解后者也存在无界解

(D) 前者有最优解后者也有最优解

3. 若 $\hat{x}_j, \hat{y}_i$ 分别为具有对称形式的原问题与对偶问题的可行解,$x_j^*$、$y_i^*$ 分别为两个问题的最优解,则表达关系正确的有_____。

(A) $\sum_{j=1}^{n} c_j \hat{x}_j < \sum_{j=1}^{n} c_j x_j^*$

(B) $\sum_{j=1}^{n} c_j \hat{x}_j \leqslant \sum_{i=1}^{m} b_i \hat{y}_i$

(C) $\sum_{i=1}^{m} b_i y_i^* > \sum_{i=1}^{m} b_i \hat{y}_i$

(D) $\sum_{j=1}^{n} c_j x_j^* \geqslant \sum_{i=1}^{m} b_i y_i^*$

4. 由原问题直接写出对偶问题时,下列叙述中正确的有_____。

(A) 两个问题具有相同的变量数

(B) 原问题中 $x_j \geqslant 0$,对偶问题中第 $j$ 个约束一定取 $\geqslant$ 号

(C) 原问题第 $i$ 个约束为 $\leqslant$ 号,对应的对偶变量一定取值 $\geqslant 0$

(D) (A)(B)(C) 均不正确

5. 线性规划问题 $L_1$ 和 $L_2$ 如下:

$L_1$: $\max z = \sum_{j=1}^{n} c_j x_j$ 对偶变量    $L_2$: $\max z = \sum_{j=1}^{n} c_j x_j$ 对偶变量

s.t. $\begin{cases} \sum_{j=1}^{n} a_{1j} x_j = b_1 \\ x_j \geqslant 0 \end{cases}$ $y_1$    s.t. $\begin{cases} \sum_{j=1}^{n} 3a_{1j} x_j = 3b_1 \\ x_j \geqslant 0 \end{cases}$ $\hat{y}_1$

据此 $y_1$ 与 $\hat{y}_1$ 的正确表达式有_____。

(A) $y_1 = \hat{y}_1$

(B) $y_1 = 3\hat{y}_1$

(C) $y_1 = \frac{1}{3}\hat{y}_1$

(D) 其他

6. 已经 $y_i^*$ 为某线性规划对偶问题的最优解,若 $y^*=0$ 说明在最优生产计划中,下述表达中正确的有_____。

(A) $i$ 种资源已耗尽　　　　　　　　(B) $i$ 种资源还有剩余

(C) (A)和(B)均有可能　　　　　　　(D) 其他情况

7. 灵敏度分析时,当线性规划目标函数的系数 $c_j$ 发生变化时,将其反映到最终单纯形表中可能出现的关系有_____。

(A) 原问题为可行解,对偶问题为非可行解

(B) 原问题为非可行解,对偶问题为可行解

(C) 两者均为非可行解

(D) (A)(B)(C) 三种情况均有可能

8. 灵敏度分析时,当线性规划最优解中某个基变量的系数 $a_{ij}$ 发生变化时,将其反映到最终单纯形表中有可能出现的情况有_____。

(A) 原问题为可行解,对偶问题为非可行解

(B) 原问题为非可行解,对偶问题为可行解

(C) 原问题和对偶问题均为可行解或非可行解

(D) (A)(B)(C) 均可能出现

9. 灵敏度分析时,若在线性规划模型中增加一个约束条件,并将其直接反映到最终单纯形表中并经变换后有可能出现的情况有_____。

(A) 原问题与对偶问题均为可行解或非可行解

(B) 原问题为可行解,对偶问题为非可行解

(C) 原问题非可行解,对偶问题可行解

(D) (A)(B)(C)均可能出现

10. 若某种资源的影子价格为 $k$,则在其他资源数量不变条件下,该资源增加 $t$ 个单位后,相应目标函数值将增加的情况为_____。

(A) $tk$ 　　　　　　　　　　　　　　(B) $\leqslant tk$

(C) $\geqslant tk$ 　　　　　　　　　　　　(D) (A)(B)(C)均有可能

## 🎯 练习题

**2.1** 线性规划问题

$$\max z = c_1 x_1 + c_2 x_2$$

$$\text{s. t.} \begin{cases} a_{11}x_1 + a_{12}x_2 \leqslant b_1 \\ a_{21}x_1 + a_{22}x_2 \leqslant b_2 \\ x_1, x_2 \geqslant 0 \end{cases}$$

用单纯形法求解后得最终单纯形表如表 2-1 所示。

表 2-1

|       |     | $x_1$ | $x_2$ | $x_3$ | $x_4$ |
|-------|-----|-------|-------|-------|-------|
| $x_1$ | 5/2 | 1     | 0     | 3     | 2     |
| $x_2$ | 1   | 0     | 1     | 1     | 1     |
| $c_j - z_j$ | | 0 | 0 | $-2$ | $-3$ |

求 $a_{11}$、$a_{12}$、$a_{21}$、$a_{22}$、$c_1$、$c_2$、$b_1$、$b_2$ 的值。

**2.2** 已知线性规划问题

$$\max z = 6x_1 + 10x_2 + 9x_3 + 20x_4 \quad\quad 对偶变量$$
$$\text{s.t.} \begin{cases} 4x_1 + 9x_2 + 7x_3 + 10x_4 \leqslant 600 & y_1 \\ x_1 + x_2 + 3x_3 + 40x_4 \leqslant 400 & y_2 \\ 3x_1 + 4x_2 + 2x_3 + x_4 \leqslant 500 & y_3 \\ x_j \geqslant 0 (j = 1, \cdots, 4) \end{cases}$$

其最优解为 $x_1 = 400/3, x_2 = x_3 = 0, x_4 = 20/3, z^* = 2800/3$

要求：(a) 写出其对偶问题；

(b) 根据互补松弛性质找出对偶问题最优解。

**2.3** 线性规划问题

$$\max w = 8x_1 + 10x_2 + 20x_3 + 2x_4 \quad\quad 对偶变量$$
$$\text{s.t.} \begin{cases} -2x_1 + 2x_2 + 2x_3 - x_4 = 8 & y_1 \\ 7x_1 + x_2 + 5x_3 + 3x_4 = 11 & y_2 \\ x_j \geqslant 0 (j = 1, \cdots, 4) \end{cases}$$

要求：(a) 写出其对偶问题；

(b) 已知对偶问题最优解为 $\boldsymbol{Y}^* = (4, 2)$，求原问题最优解 $\boldsymbol{X}^*$。

**2.4** 线性规划问题

$$\max w = 3x_1 + 4x_2 + 6x_3 + 7x_4 + x_5 \quad\quad 对偶变量$$
$$\text{s.t.} \begin{cases} 2x_1 - x_2 + x_3 + 6x_4 - 5x_5 \geqslant 6 & y_1 \\ x_1 + x_2 + 2x_3 + x_4 + 2x_5 \geqslant 3 & y_2 \\ x_j \geqslant 0 (j = 1, \cdots, 6) \end{cases}$$

要求：(a) 写出对偶问题；

(b) 证明 $y_1 = y_2 = 0$ 为可行解；

(b) 找出原问题与对偶问题的最优解。

**2.5** 已知线性规划问题用单纯形法计算时得到的初始单纯形表及最终单纯形表如表 2-2(a) 和 (b) 所示，请将表中空白处数字填上。

表 2-2(a)

|   |   |   | 2 | −1 | 1 | 0 | 0 | 0 |
|---|---|---|---|---|---|---|---|---|
|   |   |   | $x_1$ | $x_2$ | $x_3$ | $x_4$ | $x_5$ | $x_6$ |
| 0 | $x_4$ | 60 | 3 | 1 | 1 | 1 | 0 | 0 |
| 0 | $x_5$ | 10 | 1 | −1 | 2 | 0 | 1 | 0 |
| 0 | $x_6$ | 20 | 1 | 1 | −1 | 0 | 0 | 1 |
|   | $c_j - z_j$ |   | 2 | −1 | 1 | 0 | 0 | 0 |
|   | ⋮ |   |   |   | ⋮ |   |   |   |
| 0 | $x_4$ |   |   |   |   | 1 | −1 | −2 |
| 2 | $x_1$ |   |   |   |   | 0 | 1/2 | 1/2 |
| −1 | $x_2$ |   |   |   |   | 0 | −1/2 | 1/2 |
|   | $c_j - z_j$ |   |   |   |   |   |   |   |

表 2-2(b)

|   |   |   | −2 | −3 | −2 | 0 | −M | 0 | −M |
|---|---|---|---|---|---|---|---|---|---|
|   |   |   | $x_1$ | $x_2$ | $x_3$ | $x_4$ | $x_5$ | $x_6$ | $x_7$ |
| −M | $x_5$ | 8 | 1 | 4 | 2 | −1 | 1 | 0 | 0 |
| −M | $x_7$ | 6 | 3 | 2 | 2 | 0 | 0 | −1 | 1 |
|   | $c_j - z_j$ |   | −2+4M | −3+6M | −2+4M | −M | 0 | −M | 0 |
|   | ⋮ |   |   |   | ⋮ |   |   |   |   |
| −3 | $x_2$ |   |   |   |   |   | 0.3 |   | −0.1 |
| −2 | $x_1$ |   |   |   |   |   | −0.2 |   | 0.4 |
|   | $c_j - z_j$ |   |   |   |   |   | −M+0.5 |   | −M+0.5 |

2.6 已知线性规划问题：

$$\max z = c_1 x_1 + c_2 x_2 + c_3 x_3$$

$$\text{s.t.} \begin{cases} \begin{bmatrix} a_{11} \\ a_{21} \end{bmatrix} x_1 + \begin{bmatrix} a_{12} \\ a_{22} \end{bmatrix} x_2 + \begin{bmatrix} a_{13} \\ a_{23} \end{bmatrix} x_3 + \begin{bmatrix} 1 \\ 0 \end{bmatrix} x_4 + \begin{bmatrix} 0 \\ 1 \end{bmatrix} x_5 = \begin{bmatrix} b_1 \\ b_2 \end{bmatrix} \\ x_j \geqslant 0 \quad (j = 1, \cdots, 5) \end{cases}$$

用单纯形法求解得最终单纯形表如表 2-3 所示。

(a) 求 $a_{11}, a_{12}, a_{13}, a_{21}, a_{22}, a_{23}$ 和 $b_1, b_2$；

(b) 求 $c_1, c_2, c_3, d$。

表 2-3

|   |   |   | $x_1$ | $x_2$ | $x_3$ | $x_4$ | $x_5$ |
|---|---|---|---|---|---|---|---|
| $x_3$ |   | 3/2 | 1 | 0 | 1 | 1/2 | −1/2 |
| $x_2$ |   | 2 | 1/2 | $d$ | 0 | −1 | 2 |
|   | $c_j - z_j$ |   | −3 | 0 | 0 | 0 | −4 |

**2.7** 已知表 2-4 是求某极大化线性规划问题的初始单纯形表和迭代计算中某一步的表。试求表中未知数 $a\sim l$ 的值。

表 2-4

|  |  | $x_1$ | $x_2$ | $x_3$ | $x_4$ | $x_5$ | $x_6$ |
|---|---|---|---|---|---|---|---|
| $x_5$ | 20 | 5 | $-4$ | 13 | $b$ | 1 | 0 |
| $x_6$ | 8 | $j$ | $-1$ | $k$ | $c$ | 0 | 1 |
| $c_j-z_j$ |  | 1 | 6 | $-7$ | $a$ | 0 | 0 |
| $\vdots$ |  |  |  | $\vdots$ |  |  |  |
| $x_3$ | $d$ | $-1/7$ | 0 | 1 | $-2/7$ | $f$ | $4/7$ |
| $x_2$ | $e$ | $l$ | 1 | 0 | $-3/7$ | $-5/7$ | $g$ |
| $c_j-z_j$ |  | $72/7$ | 0 | 0 | $11/7$ | $h$ | $i$ |

**2.8** 用改进单纯形法求解线性规划问题：

(a) $\max z=5x_1+8x_2+7x_3+4x_4+6x_5$

$$\text{s. t.}\begin{cases}2x_1+3x_2+3x_3+2x_4+2x_5\leqslant 20\\ 3x_1+5x_2+4x_3+2x_4+4x_5\leqslant 30\\ x_j\geqslant 0 \quad (j=1,\cdots,5)\end{cases}$$

(b) $\min z=-x_1-2x_2+x_3-x_4-4x_5+2x_6$

$$\text{s. t.}\begin{cases}x_1+x_2+x_3+x_4+x_5+x_6\leqslant 6\\ 2x_1+x_2-2x_3+x_4\leqslant 4\\ x_3+x_4+2x_5+x_6\leqslant 4\\ x_j\geqslant 0 \quad (j=1,\cdots,6)\end{cases}$$

**2.9** 已知矩阵 $A$ 及其逆矩阵 $A^{-1}$ 如下：

$$A=\begin{bmatrix}2 & 1 & 0\\ 0 & 2 & 0\\ 4 & 0 & 1\end{bmatrix}\qquad A^{-1}=\begin{bmatrix}1/2 & -1/4 & 0\\ 0 & 1/2 & 0\\ -2 & 1 & 1\end{bmatrix}$$

试根据改进单纯形法中求逆矩阵的方法原理求下述矩阵 $B$ 的逆矩阵 $B^{-1}$，已知

$$B=\begin{bmatrix}2 & 5 & 1\\ 0 & -1 & 2\\ 4 & 4 & 1\end{bmatrix}$$

**2.10** 写出下列线性规划问题的对偶问题：

(a) $\min z=3x_1+2x_2-3x_3+4x_4$

$$\text{s.t.} \begin{cases} x_1 - 2x_2 + 3x_3 + 4x_4 \leqslant 3 \\ x_2 + 3x_3 + 4x_4 \geqslant -5 \\ 2x_1 - 3x_2 - 7x_3 - 4x_4 = 2 \\ x_1 \geqslant 0, x_4 \leqslant 0, x_2, x_3 \text{ 无约束} \end{cases}$$

(b) $\max z = \sum_{j=1}^{n} c_j x_j$

$$\text{s.t.} \begin{cases} \sum_{j=1}^{n} a_{ij} x_j \leqslant b_i & (i = 1, \cdots, m_1) \\ \sum_{j=1}^{n} a_{ij} x_j = b_i & (i = m_1 + 1, \cdots, m_2) \\ \sum_{j=1}^{n} a_{ij} x_j \geqslant b_i & (i = m_2 + 1, \cdots, m) \\ x_j \leqslant 0 & (j = 1, \cdots, n_1) \\ x_j \geqslant 0 & (j = n_1 + 1, \cdots, n_2) \\ x_j \text{ 无约束} & (j = n_2 + 1, \cdots, n) \end{cases}$$

(c) $\max z = \sum_{i=1}^{n} \sum_{k=1}^{m} c_{ik} x_{ik}$

$$\text{s.t.} \begin{cases} \sum_{i=1}^{n} a_{ik} x_{ik} = s_k & (k = 1, \cdots, m) \\ \sum_{k=1}^{m} b_{ik} x_{ik} = p_i & (i = 1, \cdots, n) \\ x_{ik} \geqslant 0 & (i = 1, \cdots, n; k = 1, \cdots, m) \end{cases}$$

(d) $\min z = \sum_{i=1}^{4} \sum_{j=1}^{4-i+1} c_j x_{ij}$

$$\text{s.t.} \begin{cases} \sum_{i=1}^{k} \sum_{j=k-i+1}^{4-i+1} x_{ij} \geqslant r_k & (k = 1, 2, 3, 4) \\ x_{ij} \geqslant 0 & (i = 1, \cdots, 4; j = 1, \cdots, 4-i+1) \end{cases}$$

**2.11** 已知线性规划的原问题与对偶问题分别为

(P) 原问题：$\max z = CX$  (D) 对偶问题：$\min w = Yb$

$$\text{s.t.} \begin{cases} AX \leqslant b \\ X \geqslant 0 \end{cases} \qquad \text{s.t.} \begin{cases} YA \geqslant C \\ Y \geqslant 0 \end{cases}$$

若 $Y^*$ 为对偶问题最优解，又原问题约束条件右端项用 $\bar{b}$ 替换之后其最优解为 $\bar{X}$。试证明 $C\bar{X} \leqslant Y^* \bar{b}$。

**2.12** 已知线性规划问题：

① $\max \left\{\sum_{j=1}^{n} c_j x_j\right\}, \sum_{j=1}^{n} a_{ij} x_j \leqslant b_i \quad (i=1,\cdots,m), x_j \geqslant 0 \quad (j=1,\cdots,n);$

② $\max \left\{\sum_{j=1}^{n} c_j x_j\right\}, \sum_{j=1}^{n} a_{ij} x_j + x_{si} = b_i \quad (i=1,\cdots,m), x_j \geqslant 0 \ (j=1,\cdots,n);$

③ $\max \left\{\sum_{j=1}^{n} c_j x_j - \sum_{i=1}^{m} M x_{ai}\right\}, \sum_{j=1}^{n} a_{ij} x_j + x_{si} + x_{ai} = b_i \quad (i=1,\cdots,m), x_j \geqslant 0$
$(j=1,\cdots,n)$

（$M$ 为任意大正数）

分别写出①,②,③的对偶问题，认真分析比较并由此得出结论。

**2.13** 已知线性规划问题：
$$\max z = x_1 + x_2$$
$$\text{s.t.} \begin{cases} -x_1 + x_2 + x_3 \leqslant 2 \\ -2x_1 + x_2 - x_3 \leqslant 1 \\ x_1, x_2, x_3 \geqslant 0 \end{cases}$$

试应用对偶理论证明上述线性规划问题无最优解。

**2.14** 已知线性规划问题：
$$\max z = x_1 - x_2 + x_3$$
$$\text{s.t.} \begin{cases} x_1 \phantom{-x_2} - x_3 \geqslant 4 \\ x_1 - x_2 + 2x_3 \geqslant 3 \\ x_1, x_2, x_3 \geqslant 0 \end{cases}$$

试应用对偶理论证明上述线性规划问题无最优解。

**2.15** 已知线性规划问题：
$$\max z = 3x_1 + 2x_2$$
$$\text{s.t.} \begin{cases} -x_1 + 2x_2 \leqslant 4 \\ 3x_1 + 2x_2 \leqslant 14 \\ x_1 - x_2 \leqslant 3 \\ x_1, x_2 \geqslant 0 \end{cases}$$

要求：(a) 写出它的对偶问题；

(b) 应用对偶理论证明原问题和对偶问题都存在最优解。

**2.16** 已知线性规划问题：
$$\max z = 4x_1 + 7x_2 + 2x_3$$
$$\text{s.t.} \begin{cases} x_1 + 2x_2 + x_3 \leqslant 10 \\ 2x_1 + 3x_2 + 3x_3 \leqslant 10 \\ x_1, x_2, x_3 \geqslant 0 \end{cases}$$

试应用对偶理论证明该问题最优解的目标函数值不大于 25。

**2.17** 已知线性规划问题 $\max z = CX, AX = b, X \geqslant 0$,分别说明发生下列情况时,其对偶问题的解的变化:

(a) 问题的第 $k$ 个约束条件乘以常数 $\lambda$ ($\lambda \neq 0$);

(b) 将第 $k$ 个约束条件乘以常数 $\lambda$ ($\lambda \neq 0$) 后加到第 $r$ 个约束条件上;

(c) 目标函数改变为 $\max z = \lambda CX (\lambda \neq 0)$;

(d) 模型中全部 $x_1$ 用 $3x_1'$ 代换。

**2.18** 已知线性规划问题:

$$\max z = \sum_{j=1}^{n} c_j x_j$$

$$\text{s.t.} \begin{cases} \sum_{j=1}^{n} a_{ij} x_j \leqslant b_i & (i=1,\cdots,m) \\ x_j \geqslant 0 & (j=1,\cdots,n) \end{cases}$$

若 $(y_1^*, y_2^*, \cdots, y_m^*)$ 为其对偶问题的最优解。又若原问题约束条件的右端项 $b_i$ 变换为 $b_i'$,这时原问题的最优解变为 $(x_1', \cdots, x_n')$,试证明

$$\sum_{j=1}^{n} c_j x_j' \leqslant \sum_{i=1}^{m} b_i' y_i^*$$

**2.19** 已知表 2-5 为求解某线性规划问题的最终单纯形表,表中 $x_4, x_5$ 为松弛变量,问题的约束为 $\leqslant$ 形式。

表 2-5

|  |  | $x_1$ | $x_2$ | $x_3$ | $x_4$ | $x_5$ |
|---|---|---|---|---|---|---|
| $x_3$ | 5/2 | 0 | 1/2 | 1 | 1/2 | 0 |
| $x_1$ | 5/2 | 1 | −1/2 | 0 | −1/6 | 1/3 |
| $c_j - z_j$ |  | 0 | −4 | 0 | −4 | −2 |

(a) 写出原线性规划问题;

(b) 写出原问题的对偶问题;

(c) 直接由表 2-4 写出对偶问题的最优解。

**2.20** 已知线性规划问题:

$$\min z = 2x_1 - x_2 + 2x_3$$

$$\text{s.t.} \begin{cases} -x_1 + x_2 + x_3 = 4 \\ -x_1 + x_2 - kx_3 \leqslant 6 \\ x_1 \leqslant 0, x_2 \geqslant 0, x_3 \text{ 无约束} \end{cases}$$

其最优解为 $x_1 = -5, x_2 = 0, x_3 = -1$。

(a) 求 $k$ 的值；

(b) 写出并求其对偶问题的最优解。

**2.21** 已知线性规划问题：

$$\min z = 2x_1 + 3x_2 + 5x_3 + 6x_4$$

$$\text{s.t.} \begin{cases} x_1 + 2x_2 + 3x_3 + x_4 \geqslant 2 \\ -2x_1 + x_2 - x_3 + 3x_4 \leqslant -3 \\ x_j \geqslant 0 \quad (j=1,\cdots,4) \end{cases}$$

(a) 写出其对偶问题；

(b) 用图解法求对偶问题的解；

(c) 利用(b)的结果及对偶性质求原问题的解。

**2.22** 对下述线性规划问题：

$$\max z = 10x_1 + 24x_2 + 20x_3 + 20x_4 + 25x_5$$

$$\text{s.t.} \begin{cases} x_1 + x_2 + 2x_3 + 3x_4 + 5x_5 \leqslant 19 \\ 2x_1 + 4x_2 + 3x_3 + 2x_4 + x_5 \leqslant 57 \\ x_j \geqslant 0 \quad (j=1,\cdots,5) \end{cases}$$

(a) 以 $y_1, y_2$ 为对偶变量写出其对偶问题，并证明 $(y_1, y_2) = (4,5)$ 是其一个可行解；

(b) 利用(a)的结果分别对原问题及对偶问题求出最优解。

**2.23** 已知线性规划问题：

$$\max z = x_1 + 2x_2 + 3x_3 + 4x_4$$

$$\text{s.t.} \begin{cases} x_1 + 2x_2 + 2x_3 + 3x_4 \leqslant 20 \\ 2x_1 + x_2 + 3x_3 + 2x_4 \leqslant 20 \\ x_1, x_2, x_3, x_4 \geqslant 0 \end{cases}$$

其对偶问题最优解为 $y_1 = 1.2$，$y_2 = 0.2$。

试根据对偶理论求出原问题的最优解。

**2.24** 已知线性规划问题：

$$\max z = 5x_1 + 3x_2 + 6x_3$$

$$\text{s.t.} \begin{cases} x_1 + 2x_2 + x_3 \leqslant 18 \\ 2x_1 + x_2 + 3x_3 = 16 \\ x_1 + x_2 + x_3 = 10 \\ x_1, x_2 \geqslant 0, x_3 \text{ 无约束} \end{cases}$$

(a) 写出其对偶问题；

(b) 已知原问题用两阶段法求解时得到的最终单纯形表如表 2-6 所示。

试写出其对偶问题的最优解。

表 2-6

|  |  |  | 5 | 3 | 6 | −6 | 0 |
|---|---|---|---|---|---|---|---|
|  |  |  | $x_1$ | $x_2$ | $x_3'$ | $x_3''$ | $x_4$ |
| 0 | $x_4$ | 8 | 0 | 1 | 0 | 0 | 1 |
| 5 | $x_1$ | 14 | 1 | 2 | 0 | 0 | 0 |
| −6 | $x_s''$ | 4 | 0 | 1 | −1 | 1 | 0 |
|  | $c_j − z_j$ |  | 0 | −1 | 0 | 0 | 0 |

**2.25** 已知线性规划问题：

$$\min z = 15x_1 + 33x_2$$

$$\text{s.t.} \begin{cases} 3x_1 + 2x_2 - x_3 = 6 \\ 6x_1 + x_2 - x_4 = 6 \\ x_2 - x_5 = 1 \\ x_j \geq 0 \quad (j = 1, \cdots, 5) \end{cases}$$

(a) 写出其对偶问题；

(b) 已知原问题用两阶段法求解时得到的最终单纯形表如表 2-7 所示。

表 2-7

|  |  |  | −15 | −33 | 0 | 0 | 0 |
|---|---|---|---|---|---|---|---|
|  |  |  | $x_1$ | $x_2$ | $x_3$ | $x_4$ | $x_5$ |
| 0 | $x_4$ | 3 | 0 | 0 | −2 | 1 | 3 |
| −15 | $x_1$ | 4/3 | 1 | 0 | −1/3 | 0 | 2/3 |
| −33 | $x_2$ | 1 | 0 | 1 | 0 | 0 | −1 |
|  | $c_j − z_j$ |  | 0 | 0 | −5 | 0 | −23 |

试写出其对偶问题的最优解。

**2.26** 已知线性规划问题：

$$\min z = 8x_1 + 6x_2 + 3x_3 + 6x_4$$

$$\text{s.t.} \begin{cases} x_1 + 2x_2 + x_4 \geq 3 \\ 3x_1 + x_2 + x_3 + x_4 \geq 6 \\ x_3 + x_4 \geq 2 \\ x_1 + x_3 \geq 2 \\ x_j \geq 0 \quad (j = 1, \cdots, 4) \end{cases}$$

(a) 写出其对偶问题；

(b) 已知原问题最优解为 $X^* = (1, 1, 2, 0)$。试根据对偶理论，直接求出对偶问题的最优解。

**2.27** 已知线性规划问题：

$$\max z = \sum_{j=1}^{n} c_j x_j$$

$$\text{s.t.} \begin{cases} \sum_{j=1}^{n} a_{ij} x_j = b_i & (i=1,\cdots,m) \quad ① \\ x_j \leqslant u_j & (j=1,\cdots,n) \quad ② \\ x_j \geqslant 0 & (j=1,\cdots,n) \end{cases}$$

式中 $u_j$ 为大于零的常数，对应第①②组约束条件的对偶变量分别为 $y_i$ 和 $z_j$，如令

$$\bar{c}_j = c_j - \sum_{i=1}^{m} a_{ij} y_i$$

试证明：问题的最优性条件等价于

$$\begin{cases} x_j = 0 \text{ 时}, & \bar{c}_j \leqslant 0 \\ 0 < x_j < u_j \text{ 时}, & \bar{c}_j = 0 \\ x_j = u_j \text{ 时}, & \bar{c}_j \geqslant 0 \end{cases}$$

**2.28** 已知线性规划问题 A 和 B 如下：

问题 A

$$\max z = \sum_{j=1}^{n} c_j x_j \qquad \text{对偶变量}$$

$$\text{s.t.} \begin{cases} \sum_{j=1}^{n} a_{1j} x_j = b_1 & y_1 \\ \sum_{j=1}^{n} a_{2j} x_j = b_2 & y_2 \\ \sum_{j=1}^{n} a_{3j} x_j = b_3 & y_3 \\ x_j \geqslant 0 (j=1,\cdots,n) \end{cases}$$

问题 B

$$\max z = \sum_{j=1}^{n} c_j x_j \qquad \text{对偶变量}$$

$$\text{s.t.} \begin{cases} \sum_{j=1}^{n} 5 a_{1j} x_j = 5 b_1 & \hat{y}_1 \\ \sum_{j=1}^{n} \frac{1}{5} a_{2j} x_j = \frac{1}{5} b_2 & \hat{y}_2 \\ \sum_{j=1}^{n} (a_{3j} + 3 a_{1j}) x_j = b_3 + 3 b_1 & \hat{y}_3 \\ x_j \geqslant 0 (j=1,\cdots,n) \end{cases}$$

要求分别写出 $\hat{y}_i$ 同 $y_i (i=1,2,3)$ 的关系式。

**2.29** 对于下述线性规划问题：

$$\max z = 8x_1 + 4x_2 + 6x_3 + 3x_4 + 9x_5$$

$$\text{s.t.} \begin{cases} x_1 + 2x_2 + 3x_3 + 3x_4 + 3x_5 \leqslant 180 & (\text{资源 1}) \\ 4x_1 + 3x_2 + 2x_3 + x_4 + x_5 \leqslant 270 & (\text{资源 2}) \\ x_1 + 3x_2 + 2x_3 + x_4 + 3x_5 \leqslant 180 & (\text{资源 3}) \\ x_j \geqslant 0 & (j=1,\cdots,5) \end{cases}$$

已知最优解中的基变量为 $x_3, x_1, x_5$，且已知

$$\begin{bmatrix} 3 & 1 & 3 \\ 2 & 4 & 1 \\ 2 & 1 & 3 \end{bmatrix}^{-1} = \frac{1}{27} \begin{bmatrix} 11 & -3 & 1 \\ -6 & 9 & -3 \\ 2 & -3 & 10 \end{bmatrix}$$

要求：根据上述信息确定三种资源各自的影子价格。

**2.30** 已知线性规划问题：

$$\max z = 3x_1 + x_2 + 4x_3$$

$$\text{s.t.} \begin{cases} 6x_1 + 3x_2 + 5x_3 \leqslant 25 \\ 3x_1 + 4x_2 + 5x_3 \leqslant 20 \\ x_j \geqslant 0 \quad (j=1,2,3) \end{cases}$$

用单纯形法求解时，其最优解见表 2-8。

表 2-8

|       |     | $x_1$ | $x_2$ | $x_3$ | $x_{s1}$ | $x_{s2}$ |
|-------|-----|-------|-------|-------|----------|----------|
| $x_1$ | 5/3 | 1     | -1/3  | 0     | 1/3      | -1/3     |
| $x_3$ | 3   | 0     | 1     | 1     | -1/5     | 2/5      |
| $c_j - z_j$ | | 0 | -2 | 0 | -1/5 | -3/5 |

要求：

(a) 直接写出上述问题的对偶问题及其最优解。

(b) 若问题中 $x_2$ 列的系数变为 $(3,2,3)^T$，试问表 2-7 中的解是否仍为最优解？

(c) 若增加一个新的变量 $x_4$，其相应系数为 $(2,3,2)^T$。试问增加新变量后表 2-7 中的最优解是否发生变化？

**2.31** 若线性规划问题 $\min z = CX$，约束于 $AX = b$，$X \geqslant 0$，具有最优解。试应用对偶性质证明下述线性问题不可能具有无界解：$\min z = CX$，约束于 $AX = d$，$X \geqslant 0$，$d$ 是可以取任意值的向量。

**2.32** 用对偶单纯形法求解下列线性规划问题：

(a) $\min z = 2x_1 + 3x_2 + 4x_3$

$$\text{s.t.} \begin{cases} x_1 + 2x_2 + x_3 \geqslant 3 \\ 2x_1 - x_2 + 3x_3 \geqslant 4 \\ x_{1 \sim 3} \geqslant 0 \end{cases}$$

(b) $\min z = 3x_1 + 2x_2 + x_3$

$$\text{s.t.} \begin{cases} x_1 + x_2 + x_3 \leqslant 6 \\ x_1 \phantom{+ x_2} - x_3 \geqslant 4 \\ \phantom{x_1 +} x_2 - x_3 \geqslant 3 \\ x_1, x_2, x_3 \geqslant 0 \end{cases}$$

**2.33** 试证明当应用对偶单纯形法求解线性规划问题时,若有 $b_r<0$,而 $a_{rj}\geqslant 0$ ($j=1,\cdots,n$),则该对偶问题具有无界解。

**2.34** 考虑线性规划问题:
$$\max z=2x_1+4x_2+3x_3$$
$$\text{s.t.}\begin{cases}3x_1+4x_2+2x_3\leqslant 60\\ 2x_1+x_2+2x_3\leqslant 40\\ x_1+3x_2+2x_3\leqslant 80\\ x_1,x_2,x_3\geqslant 0\end{cases}$$

(a) 写出其对偶问题;

(b) 用单纯形法求解原问题,列出每步迭代计算得到的原问题的解与互补的对偶问题的解;

(c) 用对偶单纯形法求解其对偶问题,并列出每步迭代计算得到的对偶问题解及与其互补的对偶的对偶问题的解;

(d) 比较(b)(c)的计算结果。

**2.35** 已知线性规划问题:
$$\max z=10x_1+5x_2$$
$$\text{s.t.}\begin{cases}3x_1+4x_2\leqslant 9\\ 5x_1+2x_2\leqslant 8\\ x_1,x_2\geqslant 0\end{cases}$$

用单纯形法求得最终表如表 2-9 所示。

表 2-9

|       |     | $x_1$ | $x_2$ | $x_3$ | $x_4$ |
|-------|-----|-------|-------|-------|-------|
| $x_2$ | 3/2 | 0     | 1     | 5/14  | -3/14 |
| $x_1$ | 1   | 1     | 0     | -1/7  | 2/7   |
| $c_j-z_j$ | | 0 | 0 | -5/14 | -25/14 |

试用灵敏度分析的方法分别判断:

(a) 目标函数系数 $c_1$ 或 $c_2$ 分别在什么范围内变动,上述最优解不变;

(b) 当约束条件右端项 $b_1,b_2$ 中一个保持不变时,另一个在什么范围内变化,上述最优解保持不变;

(c) 问题的目标函数变为 $\max z=12x_1+4x_2$ 时上述最优解的变化;

(d) 约束条件右端项由 $\begin{bmatrix}9\\8\end{bmatrix}$ 变为 $\begin{bmatrix}11\\19\end{bmatrix}$ 时上述最优解的变化。

**2.36** 已知线性规划问题：
$$\max z = (c_1+t_1)x_1 + c_2 x_2 + c_3 x_3 + o x_4 + o x_5$$
$$\text{s.t.} \begin{cases} a_{11}x_1 + a_{12}x_2 + a_{13}x_3 + x_4 \phantom{+x_5} = b_1 + 3t_2 \\ a_{21}x_1 + a_{22}x_2 + a_{23}x_3 \phantom{+x_4} + x_5 = b_2 + t_2 \\ x_j \geqslant 0 \quad (j=1,\cdots,5) \end{cases}$$

当 $t_1 = t_2 = 0$ 时，求解得最终单纯形表如表 2-10 所示。

表 2-10

|  |  | $x_1$ | $x_2$ | $x_3$ | $x_4$ | $x_5$ |
|---|---|---|---|---|---|---|
| $x_3$ | 5/2 | 0 | 1/2 | 1 | 1/2 | 0 |
| $x_1$ | 5/2 | 1 | -1/2 | 0 | -1/6 | 1/3 |
| $c_j - z_j$ |  | 0 | -4 | 0 | -4 | -2 |

(a) 确定 $c_1, c_2, c_3, a_{11}, a_{12}, a_{13}, a_{21}, a_{22}, a_{23}$ 和 $b_1, b_2$ 的值；

(b) 当 $t_2 = 0$ 时，$t_1$ 在什么范围内变化上述最优解不变；

(c) 当 $t_1 = 0$ 时，$t_2$ 在什么范围内变化上述最优解不变。

**2.37** 某厂生产甲、乙、丙三种产品，已知有关数据如表 2-11 所示，试分别回答下列问题：

表 2-11

| 原料 | 各产品消耗原料定额 | | | 原料拥有量 |
|---|---|---|---|---|
| | 甲 | 乙 | 丙 | |
| A | 6 | 3 | 5 | 45 |
| B | 3 | 4 | 5 | 30 |
| 单件利润 | 4 | 1 | 5 | |

(a) 建立线性规划模型，求使该厂获利最大的生产计划；

(b) 若产品乙、丙的单件利润不变，则产品甲的利润在什么范围内变化时，上述最优解不变；

(c) 若有一种新产品丁，其原料消耗定额：A 为 3 单位，B 为 2 单位，单件利润为 2.5 单位。问该种产品是否值得安排生产，并求新的最优生产计划；

(d) 若原材料 A 市场紧缺，除拥有量外一时无法购进，而原材料 B 如数量不足可去市场购买，单价为 0.5 单位。问该厂应否购买，以购进多少为宜？

(e) 由于某种原因该厂决定暂停甲产品的生产，试重新确定该厂的最优生产计划。

**2.38** 某厂生产 I、II、III 三种产品，分别经过 A、B、C 三种设备加工。已知生产单位各种产品所需的设备台时、设备的现有加工能力及每件产品的预期利润见表 2-12。

表 2-12

|   | I | II | III | 设备能力/台·h |
|---|---|---|---|---|
| A | 1 | 1 | 1 | 100 |
| B | 10 | 4 | 5 | 600 |
| C | 2 | 2 | 6 | 300 |
| 单位产品利润/元 | 10 | 6 | 4 | |

(a) 求获利最大的产品生产计划；

(b) 产品Ⅲ每件的利润增加到多大时才值得安排生产？如产品Ⅲ每件利润分别增加到 50/6 元，求最优计划的变化；

(c) 产品Ⅰ的利润在多大范围内变化时，原最优计划保持不变；

(d) 设备 A 的能力如为 $100+10\theta$，确定保持最优解不变的 $\theta$ 的变化范围；

(e) 如有一种新产品，加工一件需设备 A、B、C 的台时各为 1、4、3h，预期每件的利润为 8 元，是否值得安排生产？

(f) 如合同规定该厂至少生产 10 件产品Ⅲ，试确定最优计划的变化。

**2.39** 分析下列参数规划问题中当 $\theta$ 变化时最优解的变化情况：

(a) $\min z(\theta) = x_1 + x_2 - \theta x_3 + 2\theta x_4 \quad (-\infty < \theta < +\infty)$

$$\text{s.t.} \begin{cases} x_1 \quad\quad + x_3 + 2x_4 = 2 \\ 2x_1 + x_2 \quad\quad + 3x_4 = 5 \\ x_j \geqslant 0 \quad (j=1,\cdots,4) \end{cases}$$

(b) $\min z = 2x_4 + 8x_5$

$$\text{s.t.} \begin{cases} x_1 \quad\quad + 3x_4 - x_5 = 3 - \theta \\ x_2 \quad - 4x_4 + 2x_5 = 1 + 2\theta \\ x_3 - x_4 + 3x_5 = -1 + \theta \\ x_j \geqslant 0 \quad (j=1,\cdots,5) \end{cases}$$

**2.40** 下列参数规划问题中，分析 $\theta \geqslant 0$ 时最优解的变化，并以 $\theta$ 为横坐标、$z(\theta)$ 为纵坐标作图表示。

(a) $\max z(\theta) = (1+\theta)x_1 + 3x_2$

$$\text{s.t.} \begin{cases} x_1 + x_2 + x_3 \quad\quad\quad = 8 + \theta \\ -x_1 + x_2 \quad\quad + x_4 \quad = 4 \\ x_1 \quad\quad\quad\quad\quad + x_5 = 6 \\ x_j \geqslant 0 \quad (j=1,\cdots,5) \end{cases}$$

(b) $\max z(\theta)=(2+\theta)x_1+(1+2\theta)x_2$

$$\text{s.t.} \begin{cases} 5x_2 \leqslant 15 \\ 6x_1+2x_2 \leqslant 24+4\theta \\ x_1+x_2 \leqslant 5+\theta \\ x_1,x_2 \geqslant 0 \end{cases}$$

**2.41** 分析下述参数规划问题中使 $z(\lambda_1,\lambda_2)$ 实现最小值的 $\lambda_1,\lambda_2$ 的变化范围。

$\min z(\lambda_1,\lambda_2)=x_1+\lambda_1 x_2+\lambda_2 x_3$

$$\text{s.t.} \begin{cases} x_1 - x_4 - 2x_6 = 5 \\ x_2+2x_4-3x_5+x_6 = 3 \\ x_3+2x_4-5x_5+6x_6 = 5 \\ x_j \geqslant 0 \quad (j=1,\cdots,6) \end{cases}$$

**2.42** 对于下述线性规划问题：

$\min z(\lambda_1,\lambda_2)=2x_1-(1+\lambda_1)x_2+2x_3$

$$\text{s.t.} \begin{cases} -x_1+x_2+x_3 = 4 \\ -x_1+x_2-kx_3 \leqslant 6+\lambda_2 \\ x_1 \leqslant 0, x_2 \geqslant 0, x_3 \text{ 无约束} \end{cases}$$

当 $\lambda_1=\lambda_2=0$ 时，求得其最优解为 $x_1=-5, x_2=0, x_3=-1$。

要求：

(a) 确定 $k$ 的值；

(b) 写出其对偶问题最优解；

(c) 当 $\lambda_2=0$ 时，分析 $\lambda_1 \geqslant 0$ 时 $z(\lambda_1)$ 的变化；

(d) 当 $\lambda_1=0$ 时，分析 $\lambda_2 \geqslant 0$ 时 $z(\lambda_2)$ 的变化。

**2.43** 对于下述线性规划问题：

$\max z=-x_1+18x_2+c_3 x_3+c_4 x_4$

$$\text{s.t.} \begin{cases} x_1+2x_2+3x_3+4x_4 \leqslant 15 \\ -3x_1+4x_2-5x_3-6x_4 \leqslant 5+\lambda \\ x_j \geqslant 0 \quad (j=1,\cdots,4) \end{cases}$$

要求：

(a) 以 $x_1,x_2$ 为基变量，列出单纯形表(当 $\lambda=0$ 时)；

(b) 若 $x_1,x_2$ 为最优基，确定问题最优解不变时 $c_3,c_4$ 的变化范围；

(c) 保持最优基不变时的 $\lambda$ 的变化范围；

(d) 增加一个新变量，其系数为 $(c_k,2,3)^T$，试求问题最优解不变时 $c_k$ 的取值范围。

**2.44** 参数线性规划问题：

$$\max z = (3+2\lambda)x_1 + (5+\lambda)x_2 + 2x_3$$
$$\text{s.t.} \begin{cases} -2x_1 + x_2 + x_3 \leqslant 5 + 6\lambda \\ 3x_1 + x_2 - x_3 \leqslant 10 - 8\lambda \\ x_1, x_2, x_3, \lambda \geqslant 0 \end{cases}$$

要求：(a) $\lambda = 0$ 时的最优解；

(b) 使目标函数达到最大时的 $\lambda$ 值。

**2.45** 从 $M_1$、$M_2$、$M_3$ 三种矿石中提炼 A、B 两种金属。已知每吨矿石中金属 A、B 的含量和各种矿石的每吨价格如表 2-13 所示。

表 2-13

| 项目 | 矿石中金属含量/(g/t) | | |
|---|---|---|---|
| | $M_1$ | $M_2$ | $M_3$ |
| A | 300 | 200 | 60 |
| B | 200 | 240 | 320 |
| 矿石价格/(元/t) | 60 | 48 | 56 |

如需金属 A 48 kg，金属 B 56 kg，问：

(a) 需用各种矿石各多少吨，使总的费用最省？

(b) 如矿石 $M_1$，$M_2$ 的单价不变，$M_3$ 的单价降为 32 元/t，则最优决策有何变化？

**2.46** 某文教用品厂用原材料白坯纸生产原稿纸、日记本和练习本三种产品。该厂现有工人 100 人，每月白坯纸供应量为 30 000 kg。已知工人的劳动生产率为：每人每月可生产原稿纸 30 捆，或生产日记本 30 打，或练习本 30 箱。已知原材料消耗为：每捆原稿纸用白坯纸 $3\frac{1}{3}$ kg，每打日记本用白坯纸 $13\frac{1}{3}$ kg，每箱练习本用白坯纸 $26\frac{2}{3}$ kg。又知每生产一捆原稿纸可获利 2 元，生产一打日记本获利 3 元，生产一箱练习本获利 1 元。试确定：

(a) 现有生产条件下获利最大的方案；

(b) 如白坯纸的供应数量不变，当工人数量不足时可招收临时工，临时工工资支出为每人每月 40 元，则该厂要不要招收临时工，招多少临时工最合适？

**2.47** 某出版单位有 4 500 个空闲的印刷机时和 4 000 个空闲的装订工时，拟用于下列 4 种图书的印刷和装订。已知各种图书每册所需的印刷和装订工时如表 2-14 所示。

表 2-14

| 工序 \ 书种 | 1 | 2 | 3 | 4 |
|---|---|---|---|---|
| 印刷 | 0.1 | 0.3 | 0.8 | 0.4 |
| 装订 | 0.2 | 0.1 | 0.1 | 0.3 |
| 预期利润/(千元/千册) | 1 | 1 | 4 | 3 |

设 $x_j$ 为第 $j$ 种书的出版数(单位:千册),据此建立如下线性规划模型:

$$\max z = x_1 + x_2 + 4x_3 + 3x_4$$

$$\text{s.t.} \begin{cases} x_1 + 3x_2 + 8x_3 + 4x_4 \leqslant 45 \\ 2x_1 + x_2 + x_3 + 3x_4 \leqslant 40 \\ x_j \geqslant 0 \quad (j=1,\cdots,4) \end{cases}$$

用单纯形法求解得最终单纯形表如表 2-15 所示,试回答下列问题(各问题条件互相独立):

表 2-15

|  |  | $x_1$ | $x_2$ | $x_3$ | $x_4$ | $x_5$ | $x_6$ |
|---|---|---|---|---|---|---|---|
| $x_1$ | 5 | 1 | −1 | −4 | 0 | −3/5 | 4/5 |
| $x_4$ | 10 | 0 | 1 | 3 | 1 | 2/5 | −1/5 |
| $c_j - z_j$ |  | 0 | −1 | −1 | 0 | −3/5 | −1/5 |

(a) 据市场调查第 4 种书最多只能销 5 000 册,当销量多于 5 000 时,超量部分每册降价 2 元,据此找出新的最优解;

(b) 经理对不出版第 2 种书提出意见,要求该书必须出 2 000 册,求此条件下的最优解;

(c) 作为替代方案,第 2 种书仍须出 2 000 册,印刷由该厂承担,装订工序交别的厂承担,但装订每册的成本比该厂高 0.5 元,求新的最优解;

(d) 出版第 2 种书的另一方案是提高售价,若第 2 种书的印刷加装订成本合计为每册 6 元,则该书售价应为多高时,出版该书才有利?

**2.48** 给出线性规划问题

$$\text{LP}_1: \quad \max z_1 = c_1 x_1 + c_2 x_2 \qquad \text{LP}_2: \quad \max z_2 = 100 c_1 x_1 + 100 c_2 x_2$$

$$\text{s.t.} \begin{cases} a_{11} x_1 + a_{12} x_2 \leqslant b_1 \\ a_{21} x_1 + a_{22} x_2 \leqslant b_2 \\ x_1, x_2 \geqslant 0 \end{cases} \qquad \text{s.t.} \begin{cases} 100 a_{11} x_1 + 100 a_{12} x_2 \leqslant b_1 \\ 100 a_{21} x_1 + 100 a_{22} x_2 \leqslant b_2 \\ x_1, x_2 \geqslant 0 \end{cases}$$

设 $(x_1, x_2)$ 是两个问题的最优基,对 $\text{LP}_1$ 有 $\boldsymbol{X}_1^* = (50, 500)$,$z_1^* = 550$,且对约束 1 和 2,影子价格均为 100/3,找出 $\text{LP}_2$ 及 $\text{LP}_2$ 对偶问题的最优解。

**2.49** 已知线性规划问题

$$\max z = c_1 x_1 + c_2 x_2$$

$$\text{s.t.} \begin{cases} a_{11} x_1 + a_{12} x_2 \leqslant b_1 \\ a_{21} x_1 + a_{22} x_2 \leqslant b_2 \\ x_1, x_2 \geqslant 0 \end{cases}$$

其最终单纯形表为:

|  |  | $x_1$ | $x_2$ | $x_3$ | $x_4$ |
|---|---|---|---|---|---|
| $x_1$ | 8 | 1 | 2 | 1 | 0 |
| $x_4$ | 4 | 0 | 4 | $-1$ | $d$ |
| $c_j - z_j$ |  | 0 | $-1$ | $-2$ | 0 |

要求：

(a) 找出 $a_{11}$、$a_{12}$、$a_{21}$、$a_{22}$、$b_1$、$b_2$、$c_1$、$c_2$、$d$ 的具体数值；

(b) 写出其对偶问题的最优解。

**解：**

(a) 设原问题为
$$\max z = c_1 x_1 + c_2 x_2$$
$$\text{s.t.} \quad a_{11} x_1 + a_{12} x_2 + x_3 = b_1$$
$$\qquad a_{21} x_1 + a_{22} x_2 + x_4 = b_2$$

由于 $x_4$ 为基变量，其列应为 $(0,1)^T$，故 $d = 1$。

基矩阵 $B = \begin{pmatrix} a_{11} & 0 \\ a_{21} & 1 \end{pmatrix}$，$B^{-1} = \begin{pmatrix} 1/a_{11} & 0 \\ -a_{21}/a_{11} & 1 \end{pmatrix}$。

由 $x_3$ 列为 $(1,-1)^T$，得 $a_{11}=1$，$a_{21}=1$。

由 $x_2$ 列为 $(2,4)^T = B^{-1}(a_{12}, a_{22})^T$，得 $a_{12}=2$，$a_{22}=6$。

由 $b$ 列为 $(8,4)^T = B^{-1}(b_1,b_2)^T$，得 $b_1=8$，$b_2=12$。

由 $c_3 - z_3 = -2$：$0 - c_1 = -2 \Rightarrow c_1 = 2$；
由 $c_2 - z_2 = -1$：$c_2 - 2c_1 = -1 \Rightarrow c_2 = 3$。

即：$a_{11}=1,\ a_{12}=2,\ a_{21}=1,\ a_{22}=6,\ b_1=8,\ b_2=12,\ c_1=2,\ c_2=3,\ d=1$。

(b) 对偶问题的最优解为 $y_1^* = 2,\ y_2^* = 0$，最优值 $w^* = 16$。

# 第三章

# 运 输 问 题

## 🎯 本章复习概要

1. 试述运输问题数学模型的特征,为什么模型的$(m+n)$个约束中最多只有$(m+n-1)$个是独立的。

2. 写出运输问题数学模型的约束条件的系数矩阵和其中变量 $x_{ij}$ 的系数列向量 $p_{ij}$ 的表达式。

3. 试述用最小元素法确定运输问题的初始基可行解的基本思路和基本步骤。

4. 为什么用伏格尔法给出的运输问题的初始基可行解,较之用最小元素法给出的更接近于最优解?

5. 试述用闭回路法计算检验数的原理和经济意义。如何从任一空格出发去寻找一条闭回路?

6. 概述用位势法求检验数的原理和步骤。

7. 试述表上作业法计算中出现退化的含义及处理退化的方法。

8. 如何把一个产销不平衡的运输问题(含产大于销和销大于产)转化为产销平衡的运输问题?

9. 一般线性规划问题应具备什么特征才可以转化并列出运输问题的数学模型,并用表上作业法求解?

## 🎯 是非判断题

(a) 运输问题是一种特殊的线性规划模型,因而求解结果也可能出现下列四种情况之一:有唯一最优解,有无穷多最优解、无界解、无可行解;

(b) 在运输问题中,只要任意给出一组含$(m+n-1)$个非零的$\{x_{ij}\}$,且满足 $\sum_{j=1}^{n} x_{ij} =$

$a_i$,$\sum_{i=1}^{m} x_{ij} = b_j$,就可以作为一个初始基可行解;

(c) 表上作业法实质上就是求解运输问题的单纯形法;

(d) 按最小元素法(或伏格尔法)给出的初始基可行解,从每一空格出发可以找出而且仅能找出唯一的闭回路;

(e) 如果运输问题单位运价表的某一行(或某一列)元素分别加上一个常数 $k$,最优调运方案将不会发生变化;

(f) 如果运输问题单位运价表的某一行(或某一列)元素分别乘上一个常数 $k$,最优调运方案将不会发生变化;

(g) 如果在运输问题或转运问题模型中,$C_{ij}$ 都是从产地 $i$ 到销地 $j$ 的最小运输费用,则运输问题同转运问题将得到相同的最优解;

(h) 当所有产地产量和销地的销量均为整数值时,运输问题的最优解也为整数值;

(i) 运输问题单位运价表的全部元素乘上一个常数 $k(k>0)$,最优调运方案不会发生变化;

(j) 产销平衡的运输问题中含 $(m+n)$ 个约束条件,但其中总有一个是多余的;

(k) 用位势法求运输问题某一调运方案的检验数时,其结果可能同用闭回路法求得的结果有差别。

## 🎯 选择填空题

下列各题中请将正确答案的代号填入指定空白处。

1. 含 $(n \times m)$ 个变量、$(n+m)$ 个约束条件的产销平衡的运输问题的数学模型中,基变量的个数为_____。

(A) $(m+n)$ 个  (B) $m \times n$ 个

(C) 恰好为 $(n+m-1)$ 个  (D) $\leqslant (n+m-1)$ 个

2. 产销平衡运输问题数学模型系数矩阵的 $P_{ij}$ 中只有两个元素的取值为 1,其余为 0。这两个取 1 的元素位于_____。

(A) 第 $i$ 行和第 $j$ 行  (B) 第 $i$ 行和第 $(m+j)$ 行

(C) 第 $j$ 行和第 $(n+i)$ 行  (D) 第 $(m+i)$ 行和第 $j$ 行

3. 运输问题是一类特殊的线性规划问题,因而求解结果为_____。

(A) 可能出现唯一最优解、无穷多最优解、无界解或无可行解四者之一

(B) 只可能出现唯一最优解

(C) 可能出现唯一最优解或无穷多最优解

(D) 除无可行解外,其他三种结果均可能出现

4. 对产销平衡问题的单位运价表做如下变换,将不影响问题最优解。正确的

为_____。

(A) 第 $i$ 行中每个数都加一个常数 $k$　　(B) 第 $i$ 行每个数都乘以常数 $k$
(C) 第 $j$ 列每个数都加一个常数 $k$　　(D) 第 $j$ 列每个数都乘以常数 $k$

5. 下列各表给出的运输问题的调运方案中,可用作表上作业法求解的初始方案有_____。

(A)

|       | $B_1$ | $B_2$ | $B_3$ | $B_4$ | 产量 |
|-------|-------|-------|-------|-------|------|
| $A_1$ | 10    | 20    |       |       | 30   |
| $A_2$ |       | 30    | 15    |       | 45   |
| $A_3$ |       |       |       | 40    | 40   |
| 销量  | 10    | 50    | 15    | 40    |      |

(B)

|       | $B_1$ | $B_2$ | $B_3$ | $B_4$ | 产量 |
|-------|-------|-------|-------|-------|------|
| $A_1$ | 5     | 25    |       |       | 30   |
| $A_2$ |       | 25    | 20    |       | 45   |
| $A_3$ | 5     |       | 5     | 30    | 40   |
| 销量  | 10    | 50    | 25    | 30    |      |

(C)

|       | $B_1$ | $B_2$ | $B_3$ | $B_4$ | 产量 |
|-------|-------|-------|-------|-------|------|
| $A_1$ |       |       | 4     |       | 4    |
| $A_2$ | 9     |       | 16    |       | 25   |
| $A_3$ | 1     | 10    |       | 15    | 26   |
| 销量  | 10    | 10    | 20    | 15    |      |

(D)

|       | $B_1$ | $B_2$ | $B_3$ | $B_4$ | 产量 |
|-------|-------|-------|-------|-------|------|
| $A_1$ |       | 15    |       |       | 15   |
| $A_2$ |       | 0     | 15    | 10    | 25   |
| $A_3$ | 5     |       |       |       | 5    |
| 销量  | 5     | 15    | 15    | 10    |      |

6. 对产销平衡的运输问题,正确的阐述为_____。
(A) 若产量和销量均为整数,一定存在整数最优解
(B) $(m+n-1)$ 个变量组构成基变量的充要条件是变量组内不构成任何闭回路
(C) 用位势法判断一个解是否最优时,得出的位势值存在且唯一
(D) 用最小元素法给出的某一个初始解是运输问题可行域凸集的一个顶点

## 练习题

**3.1** 判断表 3-1(a)(b)(c)中给出的调运方案能否作为表上作业法求解时的初始解,为什么?

表 3-1(a)

| 产地＼销地 | $B_1$ | $B_2$ | $B_3$ | $B_4$ | $B_5$ | $B_6$ | 产量 |
|-----------|-------|-------|-------|-------|-------|-------|------|
| $A_1$     | 20    | 10    |       |       |       |       | 30   |
| $A_2$     |       | 30    | 20    |       |       |       | 50   |
| $A_3$     |       |       | 10    | 10    | 50    | 5     | 75   |
| $A_4$     |       |       |       |       |       | 20    | 20   |
| 销量      | 20    | 40    | 30    | 10    | 50    | 25    |      |

表 3-1(b)

| 产地＼销地 | $B_1$ | $B_2$ | $B_3$ | $B_4$ | $B_5$ | $B_6$ | 产量 |
|---|---|---|---|---|---|---|---|
| $A_1$ |  |  |  |  | 30 |  | 30 |
| $A_2$ | 20 | 30 |  |  |  |  | 50 |
| $A_3$ |  | 10 | 30 | 10 |  | 25 | 75 |
| $A_4$ |  |  |  |  | 20 |  | 20 |
| 销量 | 20 | 40 | 30 | 10 | 20 | 25 |  |

表 3-1(c)

| 产地＼销地 | $B_1$ | $B_2$ | $B_3$ | $B_4$ | 产量 |
|---|---|---|---|---|---|
| $A_1$ |  |  | 6 | 5 | 11 |
| $A_2$ | 5 | 4 |  | 2 | 11 |
| $A_3$ |  | 5 | 3 |  | 8 |
| 销量 | 5 | 9 | 9 | 7 |  |

**3.2** 已知运输问题的产销地、产销量及各产销地间的单位运价如表 3-2(a)、(b)所示,试据此分别列出其数学模型。

表 3-2(a)

| 产地＼销地 | 甲 | 乙 | 丙 | 产量 |
|---|---|---|---|---|
| 1 | 20 | 16 | 24 | 300 |
| 2 | 10 | 10 | 8 | 500 |
| 3 | M | 18 | 10 | 100 |
| 销量 | 200 | 400 | 300 |  |

表 3-2(b)

| 产地＼销地 | 甲 | 乙 | 丙 | 产量 |
|---|---|---|---|---|
| 1 | 10 | 16 | 32 | 15 |
| 2 | 14 | 22 | 40 | 7 |
| 3 | 22 | 24 | 34 | 16 |
| 销量 | 12 | 8 | 20 |  |

**3.3** 已知运输问题的供需关系表与单位运价表如表 3-3 所示,试用表上作业法求表 3-3(a)～(c)的最优解(表中 $M$ 代表任意大正数)。对其中的(b)(c)分别用伏格尔(Vogel)法直接给出近似最优解。

表 3-3（a）

| 产地＼销地 | 甲 | 乙 | 丙 | 丁 | 产量 |
|---|---|---|---|---|---|
| 1 | 3 | 2 | 7 | 6 | 50 |
| 2 | 7 | 5 | 2 | 3 | 60 |
| 3 | 2 | 5 | 4 | 5 | 25 |
| 销量 | 60 | 40 | 20 | 15 | |

表 3-3（b）

| 产地＼销地 | 甲 | 乙 | 丙 | 丁 | 产量 |
|---|---|---|---|---|---|
| 1 | 18 | 14 | 17 | 12 | 100 |
| 2 | 5 | 8 | 13 | 15 | 100 |
| 3 | 17 | 7 | 12 | 9 | 150 |
| 销量 | 50 | 70 | 60 | 80 | |

表 3-3（c）

| 产地＼销地 | 甲 | 乙 | 丙 | 丁 | 戊 | 产量 |
|---|---|---|---|---|---|---|
| 1 | 8 | 6 | 3 | 7 | 5 | 20 |
| 2 | 5 | $M$ | 8 | 4 | 7 | 30 |
| 3 | 6 | 3 | 9 | 6 | 8 | 30 |
| 销量 | 25 | 25 | 20 | 10 | 20 | |

3.4 某一实际的运输问题可以叙述如下：有 $n$ 个地区需要某种物资，需要量分别不少于 $b_j(j=1,\cdots,n)$。这些物资均由某公司分设在 $m$ 个地区的工厂供应，各工厂的产量分别不大于 $a_i(i=1,\cdots,m)$，已知从 $i$ 地区工厂至第 $j$ 个需求地区单位物资的运价为 $c_{ij}$，又 $\sum_{i=1}^{m}a_i=\sum_{j=1}^{n}b_j$，试写出其对偶问题，并解释对偶变量的经济意义。

3.5 已知某运输问题的产销平衡表，单位运价表及给出的一个调运方案分别见表 3-4 和表 3-5。判断所给出的调运方案是否为最优？如是，说明理由；如否，也说明理由。

表 3-4 产销平衡表及某一调运方案

| 产地＼销地 | $B_1$ | $B_2$ | $B_3$ | $B_4$ | $B_5$ | $B_6$ | 产量 |
|---|---|---|---|---|---|---|---|
| $A_1$ | | 40 | | | 10 | | 50 |
| $A_2$ | 5 | 10 | 20 | | 5 | | 40 |
| $A_3$ | 25 | | | 24 | | 11 | 60 |
| $A_4$ | | | | 16 | 15 | | 31 |
| 销量 | 30 | 50 | 20 | 40 | 30 | 11 | |

表 3-5 单位运价表

| 产地＼销地 | $B_1$ | $B_2$ | $B_3$ | $B_4$ | $B_5$ | $B_6$ |
|---|---|---|---|---|---|---|
| $A_1$ | 2 | 1 | 3 | 3 | 2 | 5 |
| $A_2$ | 3 | 2 | 2 | 4 | 3 | 4 |
| $A_3$ | 3 | 5 | 4 | 2 | 4 | 1 |
| $A_4$ | 4 | 2 | 2 | 1 | 2 | 2 |

**3.6** 某玩具公司分别生产三种新型玩具，每月可供量分别为 1 000 件、2 000 件和 2 000 件，它们分别被送到甲、乙、丙三个百货商店销售。已知每月百货商店各类玩具预期销售量均为 1 500 件，由于经营方面原因，各商店销售不同玩具的盈利额不同（见表3-6）。又知丙百货商店要求至少供应 C 玩具 1 000 件，而拒绝进 A 种玩具。求满足上述条件下使总盈利额为最大的供销分配方案。

表 3-6

|  | 甲 | 乙 | 丙 | 可供量 |
|---|---|---|---|---|
| A | 5 | 4 | — | 1 000 |
| B | 16 | 8 | 9 | 2 000 |
| C | 12 | 10 | 11 | 2 000 |

**3.7** 已知某运输问题的产销平衡表与单位运价表如表 3-7 所示。

表 3-7

| 产地＼销地 | A | B | C | D | E | 产量 |
|---|---|---|---|---|---|---|
| Ⅰ | 10 | 15 | 20 | 20 | 40 | 50 |
| Ⅱ | 20 | 40 | 15 | 30 | 30 | 100 |
| Ⅲ | 30 | 35 | 40 | 55 | 25 | 150 |
| 销量 | 25 | 115 | 60 | 30 | 70 |  |

要求：

(a) 求最优调拨方案；

(b) 如产地Ⅲ的产量变为 130，又 B 地区需要的 115 单位必须满足，试重新确定最优调拨方案。

**3.8** 已知某运输问题的产销平衡表和单位运价表如表 3-8 所示。

表 3-8

| 产地＼销地 | $B_1$ | $B_2$ | $B_3$ | $B_4$ | $B_5$ | $B_6$ | 产量 |
|---|---|---|---|---|---|---|---|
| $A_1$ | 2 | 1 | 3 | 3 | 3 | 5 | 50 |
| $A_2$ | 4 | 2 | 2 | 4 | 4 | 4 | 40 |
| $A_3$ | 3 | 5 | 4 | 2 | 4 | 1 | 60 |
| $A_4$ | 4 | 2 | 2 | 1 | 2 | 2 | 31 |
| 销量 | 30 | 50 | 20 | 40 | 30 | 11 |  |

要求：

(a) 求最优的运输调拨方案；

(b) 单位运价表中的 $c_{12}$，$c_{35}$，$c_{41}$ 分别在什么范围内变化时，上面求出的最优调拨方案不变。

**3.9** 已知某运输问题的产销平衡表，最优调运方案及单位运价表分别如表 3-9 和表 3-10 所示。由于从产地 2 至销地 B 的道路因故暂时封闭，故需对表 3-9 中的调运方案进行修正。试用尽可能简便的方法重新找出最优调运方案。

表 3-9

| 产地＼销地 | A | B | C | D | E | 产量 |
|---|---|---|---|---|---|---|
| 1 |  |  | 4 | 5 |  | 9 |
| 2 |  | 4 |  |  |  | 4 |
| 3 | 3 | 1 |  | 1 | 3 | 8 |
| 销量 | 3 | 5 | 4 | 6 | 3 |  |

表 3-10

| 产地＼销地 | A | B | C | D | E |
|---|---|---|---|---|---|
| 1 | 10 | 20 | 5 | 9 | 10 |
| 2 | 2 | 10 | 10 | 30 | 6 |
| 3 | 1 | 20 | 7 | 10 | 4 |

**3.10** 已知某运输问题的产销平衡表、单位运价表及给出的一个最优调运方案分别见表 3-11 和表 3-12，试确定表 3-13 中 $k$ 的取值范围。

表 3-11

| 产地＼销地 | $B_1$ | $B_2$ | $B_3$ | $B_4$ | 产量 |
|---|---|---|---|---|---|
| $A_1$ |  | 5 |  | 10 | 15 |
| $A_2$ | 0 | 10 | 15 |  | 25 |
| $A_3$ | 5 |  |  |  | 5 |
| 销量 | 5 | 15 | 15 | 10 |  |

表 3-12

| 产地＼销地 | $B_1$ | $B_2$ | $B_3$ | $B_4$ |
|---|---|---|---|---|
| $A_1$ | 10 | 1 | 20 | 11 |
| $A_2$ | 12 | $k$ | 9 | 20 |
| $A_3$ | 2 | 14 | 16 | 18 |

**3.11** 表 3-13 和表 3-14 分别是一个具有无穷多最优解的运输问题的产销平衡表、单位运价表。表 3-13 中给出了一个最优解,要求再找出两个不同的最优解。

表 3-13

| 产地＼销地 | $B_1$ | $B_2$ | $B_3$ | $B_4$ | 产量 |
|---|---|---|---|---|---|
| $A_1$ | 4 | 14 | | | 18 |
| $A_2$ | | | 24 | | 24 |
| $A_3$ | 2 | | 4 | | 6 |
| $A_4$ | | | 7 | 5 | 12 |
| 销量 | 6 | 14 | 35 | 5 | |

表 3-14

| 产地＼销地 | $B_1$ | $B_2$ | $B_3$ | $B_4$ |
|---|---|---|---|---|
| $A_1$ | 9 | 8 | 13 | 14 |
| $A_2$ | 10 | 10 | 12 | 14 |
| $A_3$ | 8 | 9 | 11 | 13 |
| $A_4$ | 10 | 7 | 11 | 12 |

**3.12** 已知某运输问题的供需关系及单位运价表如表 3-15 及表 3-16 所示。

表 3-15

| 产地＼销地 | $B_1$ | $B_2$ | $B_3$ | 产量 |
|---|---|---|---|---|
| $A_1$ | | | | 8 |
| $A_2$ | | | | 7 |
| $A_3$ | | | | 4 |
| 销量 | 4 | 8 | 5 | |

表 3-16

| 产地＼销地 | $B_1$ | $B_2$ | $B_3$ |
|---|---|---|---|
| $A_1$ | 4 | 2 | 5 |
| $A_2$ | 3 | 5 | 3 |
| $A_3$ | 1 | 3 | 2 |

要求:
(a) 用表上作业法找出最优调运方案;
(b) 分析从 $A_1$ 到 $B_1$ 的单位运价 $c_{11}$ 的可能变化范围,使上面的最优调运方案保持不变;
(c) 分析使该最优方案不变时从 $A_2$ 到 $B_3$ 的单位运价 $c_{23}$ 的变化范围。

**3.13** 如表 3-17 所示的运输问题中,若产地 $i$ 有一个单位物资未运出,则将发生储存费用。假定 1、2、3 产地单位物资储存费用分别为 5、4 和 3。又假定产地 2 的物资至少运出 38 个单位,产地 3 的物资至少运出 27 个单位,试求解此运输问题的最优解。

表 3-17

| 产地＼销地 | A | B | C | 产量 |
|---|---|---|---|---|
| 1 | 1 | 2 | 2 | 20 |
| 2 | 1 | 4 | 5 | 40 |
| 3 | 2 | 3 | 3 | 30 |
| 销量 | 30 | 20 | 20 | |

**3.14** 某化学公司有甲、乙、丙、丁四个化工厂生产某种产品，产量分别为 200、300、400、100（t），供应 Ⅰ、Ⅱ、Ⅲ、Ⅳ、Ⅴ、Ⅵ 六个地区的需要，需要量分别为 200、150、400、100、150、150（t）。由于工艺、技术等条件差别，各厂每 kg 产品成本分别为 1.2、1.4、1.1、1.5（元），又由于行情不同，各地区销售价分别为 2.0、2.4、1.8、2.2、1.6、2.0（元/kg）。已知从各厂运往各销售地区每 kg 产品运价如表 3-18 所示。

表 3-18

| 工厂＼地区 | Ⅰ | Ⅱ | Ⅲ | Ⅳ | Ⅴ | Ⅵ |
|---|---|---|---|---|---|---|
| 甲 | 0.5 | 0.4 | 0.3 | 0.4 | 0.3 | 0.1 |
| 乙 | 0.3 | 0.8 | 0.9 | 0.5 | 0.6 | 0.2 |
| 丙 | 0.7 | 0.7 | 0.3 | 0.7 | 0.4 | 0.4 |
| 丁 | 0.6 | 0.4 | 0.2 | 0.6 | 0.5 | 0.8 |

如第 Ⅲ 个地区至少供应 100 t，第 Ⅳ 个地区的需要必须全部满足，试确定使该公司获利最大的产品调运方案。

**3.15** 某糖厂每月最多生产糖 270 t，先运至 $A_1$、$A_2$、$A_3$ 三个仓库，然后再分别供应 $B_1$、$B_2$、$B_3$、$B_4$、$B_5$ 五个地区需要。已知各仓库容量分别为 50，100，150（t），各地区的需要量分别为 25，105，60，30，70（t）。已知从糖厂经由各仓库然后供应各地区的运费和储存费如表 3-19 所示。

表 3-19

| | $B_1$ | $B_2$ | $B_3$ | $B_4$ | $B_5$ |
|---|---|---|---|---|---|
| $A_1$ | 10 | 15 | 20 | 20 | 40 |
| $A_2$ | 20 | 40 | 15 | 30 | 30 |
| $A_3$ | 30 | 35 | 40 | 55 | 25 |

试确定一个使总费用最低的调运方案。

**3.16** 某造船厂根据合同要在当年算起的连续三年年末各提供三条规格相同的大型货轮。已知该厂今后三年的生产能力及生产成本如表 3-20 所示。

表 3-20

| 年度 | 正常生产时可完成的货轮数 | 加班生产时可完成的货轮数 | 正常生产时每条货轮成本/万元 |
|---|---|---|---|
| 第一年 | 2 | 3 | 500 |
| 第二年 | 4 | 2 | 600 |
| 第三年 | 1 | 3 | 550 |

已知加班生产情况下每条货轮成本比正常生产时高出 70 万元。又知造出的货轮如当年不交货,每条货轮每积压一年增加维护保养等损失为 40 万元。在签订合同时该厂已有两条积压未交货的货轮,该厂希望在第三年年末在交完合同任务后能储存一条备用,问该厂应如何安排计划,使在满足上述要求的条件下,使总的费用支出为最少?(列出运输问题的产销平衡表和单位运价表,不具体求解)

**3.17** 在 $A_1$、$A_2$、$A_3$、$A_4$、$A_5$、$A_6$ 六个地点之间有下列物资需要运输,见表 3-21。

表 3-21

| 货物 | 起运点 | 到达点 | 运量/车次 |
|---|---|---|---|
| 砖 | $A_1$ | $A_3$ | 11 |
| 砖 | $A_1$ | $A_5$ | 2 |
| 砖 | $A_1$ | $A_6$ | 6 |
| 沙子 | $A_2$ | $A_1$ | 14 |
| 沙子 | $A_2$ | $A_3$ | 3 |
| 沙子 | $A_2$ | $A_6$ | 3 |
| 炉灰 | $A_3$ | $A_1$ | 9 |
| 块石 | $A_3$ | $A_4$ | 7 |
| 块石 | $A_3$ | $A_6$ | 5 |
| 炉灰 | $A_4$ | $A_1$ | 4 |
| 卵石 | $A_4$ | $A_2$ | 8 |
| 卵石 | $A_4$ | $A_5$ | 3 |
| 木材 | $A_5$ | $A_2$ | 2 |
| 钢材 | $A_6$ | $A_4$ | 4 |

已知各点之间的距离,见表 3-22(单位:km)。试确定一个最优的汽车调度方案。

表 3-22

| $A_2$ | $A_3$ | $A_4$ | $A_5$ | $A_6$ | |
|---|---|---|---|---|---|
| 2 | 11 | 9 | 13 | 15 | $A_1$ |
|  | 2 | 10 | 14 | 10 | $A_2$ |
|  |  | 4 | 5 | 9 | $A_3$ |
|  |  |  | 4 | 16 | $A_4$ |
|  |  |  |  | 6 | $A_5$ |

**3.18** 为确保飞行的安全,飞机上的发动机每半年必须更换或进行大修。某维修厂估计某种型号战斗机从下一个半年算起的今后三年内每半年发动机的更换需要量分别为:100、70、80、120、150、140。更换发动机时可以换上新的,也可以用经过大修的旧的发动机。已知每台新发动机的购置费为10万元,而旧发动机的维修有两种方式:快修,每台2万元,半年交货(本期拆下来送修的下批即可用上);慢修,每台1万元,但需一年交货(本期拆下来送修的需下下批才能用上)。设该厂新接受该项发动机更换维修任务,又知这种型号战斗机三年后将退役,退役后这种发动机将报废。问在今后三年的每半年内,该厂为满足维修需要各新购,送去快修和慢修的发动机数各多少,使总的维修费用为最省?(将此问题归结为运输问题,只列出产销平衡表与单位运价表,不求数值解)。

**3.19** 已知甲、乙两处分别有70 t和55 t物资外运,A、B、C三处各需要物资35t、40t、50t。物资可以直接运达目的地,也可以经某些点转运,已知各处之间的距离(km)如表3-23、表3-24和表3-25所示。试确定一个最优的调运方案。

表 3-23

| 从＼到 | 甲 | 乙 |
|---|---|---|
| 甲 | 0 | 12 |
| 乙 | 10 | 0 |

表 3-24

| 从＼到 | A | B | C |
|---|---|---|---|
| 甲 | 10 | 14 | 12 |
| 乙 | 15 | 12 | 18 |

表 3-25

| 从＼到 | A | B | C |
|---|---|---|---|
| A | 0 | 14 | 11 |
| B | 10 | 0 | 4 |
| C | 8 | 12 | 0 |

**3.20** 已知甲、乙、丙、丁、戊五地需求的某种作物种子数量(单位 t),现在数量及五地之间的运输距离(单位 km)如表3-26所示,如何调运使总调运的种子数量×运输距离数为最少,要求建模并求解。

表 3-26

|   | 甲 | 乙 | 丙 | 丁 | 戊 |
|---|---|---|---|---|---|
| 甲 | — | 10 | 12 | 17 | 35 |
| 乙 | 10 | — | 18 | 8 | 46 |
| 丙 | 12 | 18 | — | 9 | 27 |
| 丁 | 17 | 8 | 9 | — | 20 |
| 戊 | 35 | 46 | 27 | 20 | — |
| 现有量(t) | 115 | 385 | 410 | 480 | 610 |
| 需求量(t) | 200 | 500 | 800 | 200 | 300 |

3.21 已知运输问题数学模型为

$$\max z = \sum_{i=1}^{m} \sum_{j=1}^{n} c_{ij} x_{ij}$$

$$\text{s.t.} \begin{cases} \sum_{j=1}^{n} x_{ij} \leqslant a_i & (i=1,\cdots,m) \\ \sum_{i=1}^{m} x_{ij} = b_j & (j=1,\cdots,n) \\ x_{ij} \geqslant 0 & (i=1,\cdots,m, j=1,\cdots,n) \end{cases}$$

要求给出上述数学模型用单纯形法解的初始单纯形表(含检验数)。

# 第四章

# 目 标 规 划

## 本章复习概要

**1.** 试述目标规划构模的思路以及它的数学模型同一般线性规划数学模型的相同点和不同点。

**2.** 通过实例解释下列概念:
(a) 正负偏差变量; (b) 绝对约束与目标约束; (c) 优先因子与权系数。

**3.** 为什么求解目标规划时要提出满意解的概念,它同最优解有什么区别?

**4.** 试述求解目标规划的单纯形法与求解线性规划的单纯形法的相同点及异同点。

## 是非判断题

(a) 线性规划问题是目标规划问题的一种特殊形式;

(b) 正偏差变量应取正值,负偏差变量应取负值;

(c) 目标规划模型中,可以不包含系统约束(绝对约束)但必须包含目标约束;

(d) 同一目标约束中的一对偏差变量 $d_i^-$、$d_i^+$ 至少有一个取值为零;

(e) 目标规划的目标函数中既包含决策变量,又包含偏差变量;

(f) 只含目标约束的目标规划模型一定存在满意解;

(g) 目标规划模型中的目标函数按问题性质要求分别表示为求 min 或求 max;

(h) 目标规划模型中的优先级 $p_1, p_2, \cdots$,其中 $p_i$ 较之 $p_{i+1}$ 目标的重要性一般为数倍至数十倍;

(i) 下列表达式均不能用来表达目标规划模型的目标函数:(1) $\max z = p_1 d_1^- + P_2 d_2^-$;(2) $\min z = p_1 d_1^- - p_2 d_2^-$;(3) $\min z = p_1 d_1^- + p_2 (d_2^- - d_2^+)$。

## 选择填空题

下列各题中请将正确答案的代号填入指定空白处。

1. 作为目标规划的目标函数,正确的表达式为_____。
   (A) $\min z = p_1 d_1^- - p_2 d_2^-$  (B) $\max z = p_1 d_1^- + p_2 d_2^-$
   (C) $\min z = p_1 d_1^- + p_2 (d_2^- + d_2^+)$  (D) $\min z = p_1 d_1^- + p_2 (d_2^- - d_2^+)$

2. 目标规划的满意解可能出现_____。
   (A) $d_i^- > 0, d_i^+ > 0$  (B) $d_i^- > 0, d_i^+ = 0$
   (C) $d_i^- < 0, d_i^+ < 0$  (D) $d_i^- = 0, d_i^+ = 0$

3. 用图解法求解目标规划问题,满意解在图中只能是_____。
   (A) 一个点  (B) 一个线段
   (C) 一个区域  (D) (A)(B)(C)之一

4. 用单纯形法求解目标规划问题,得到满意解的判别准则为_____。
   (A) 所有 $p_i$ 层次中的 $(c_j - z_j)$ 值均 $\geq 0$
   (B) 同一列检验数 $(c_j - z_j)$ 之和 $\geq 0$
   (C) 所有 $p_i$ 层次中的 $(c_j - z_j)$ 值均 $\leq 0$
   (D) (A)(B)(C)均不对

5. 以下叙述中正确的有_____。
   (A) 目标规划中,正偏差变量应取正值,负偏差变量应取负值
   (B) 目标规划模型的约束中含系统约束和目标约束两类
   (C) 目标规划模型的目标函数既含决策变量,又含偏差变量
   (D) 目标规划中优先级 $p_1$ 较之 $p_2$ 重要程度要大数倍至数十倍

6. 以下叙述中正确的有_____。
   (A) 线性规划模型可转化为目标规划模型,反之则不可能,因而线性规划模型可视为目标规划的特例
   (B) 线性规划目标函数可求极大或极小,目标规划也一样
   (C) 线性规划求解可能出现无穷多最优解,目标规划也一样
   (D) 线性规划中不含目标约束,目标规划中不含系统约束

7. 以下叙述中正确的有_____。
   (A) 线性规划问题求解结果可能无可行解,而目标规划则不会出现无可行解
   (B) 线性规划问题求取最优解,目标规划问题寻求满意解
   (C) 目标规划中的偏差变量其含义相当于线性规划中的松弛变量和剩余变量
   (D) 目标规划模型用单纯形法求解时,某些情况也需添加人工变量

## 练习题

**4.1** 用图解法找出下列目标规划问题的满意解。

(a) $\min z = p_1 \cdot d_1^+ + p_2 \cdot d_3^+ + p_3 \cdot d_2^+$

s.t. $\begin{cases} -x_1 + 2x_2 + d_1^- - d_1^+ = 4 \\ x_1 - 2x_2 + d_2^- - d_2^+ = 4 \\ x_1 + 2x_2 + d_3^- - d_3^+ = 8 \\ x_1, x_2 \geq 0;\ d_i^-, d_i^+ \geq 0 \quad (i = 1,2,3) \end{cases}$

(b) $\min z = p_1 \cdot d_3^+ + p_2 \cdot d_2^- + p_3 \cdot (d_1^- + d_1^+)$

s.t. $\begin{cases} 6x_1 + 2x_2 + d_1^- - d_1^+ = 24 \\ x_1 + x_2 + d_2^- - d_2^+ = 5 \\ 5x_2 + d_3^- - d_3^+ = 15 \\ x_1, x_2 \geq 0;\ d_i^-, d_i^+ \geq 0 \quad (i = 1,2,3) \end{cases}$

(c) $\min z = p_1 \cdot (d_1^- + d_1^+) + p_2 \cdot (d_2^- + d_2^+)$

s.t. $\begin{cases} x_1 + x_2 \leq 4 \\ x_1 + 2x_2 \leq 6 \\ 2x_1 + 3x_2 + d_1^- - d_1^+ = 18 \\ 3x_1 + 2x_2 + d_2^- - d_2^+ = 18 \\ x_1, x_2 \geq 0;\ d_i^-, d_i^+ \geq 0 \quad (i = 1,2) \end{cases}$

**4.2** 已知目标规划问题的约束条件如下：

s.t. $\begin{cases} 2x_1 + x_2 + d_1^- - d_1^+ = 2 \\ 2x_1 - 3x_2 + d_2^- - d_2^+ = 6 \\ x_1 \leq 6 \\ x_1, x_2 \geq 0;\ d_i^-, d_i^+ \geq 0 \quad (i = 1,2) \end{cases}$

求在下述各目标函数下的满意解：

(a) $\min z = p_1 \cdot (d_1^- + d_1^+ + d_2^- + d_2^+)$

(b) $\min z = 2p_1 \cdot (d_1^- + d_1^+) + p_2 \cdot (d_2^- + d_2^+)$

(c) $\min z = p_1 \cdot (d_1^- + d_1^+) + 2p_2 \cdot (d_2^- + d_2^+)$

(d) $\min z = p_1 \cdot (d_1^- + d_1^+) + p_2 \cdot (d_2^- + d_2^+)$

**4.3** 用单纯形法求下列目标规划问题的满意解：

(a) $\min z = p_1 \cdot d_1^- + p_2 \cdot d_2^+ + p_3 \cdot (d_3^- + d_3^+)$

$$\text{s.t.} \begin{cases} 3x_1 + x_2 + x_3 + d_1^- - d_1^+ = 60 \\ x_1 - x_2 + 2x_3 + d_2^- - d_2^+ = 10 \\ x_1 + x_2 - x_3 + d_3^- - d_3^+ = 20 \\ x_i \geq 0; \; d_i^-, d_i^+ \geq 0 \quad (i = 1, 2, 3) \end{cases}$$

(b) $\min z = p_1 \cdot d_1^- + p_2 \cdot d_4^+ + 5p_3 \cdot d_2^- + 3p_3 \cdot d_3^- + p_4 \cdot d_1^+$

$$\text{s.t.} \begin{cases} x_1 + x_2 + d_1^- - d_1^+ = 80 \\ x_1 + d_2^- - d_2^+ = 60 \\ x_2 + d_3^- - d_3^+ = 45 \\ x_1 + x_2 + d_4^- - d_4^+ = 90 \\ x_1, x_2 \geq 0; \; d_i^-, d_i^+ \geq 0 \quad (i = 1, 2, 3, 4) \end{cases}$$

**4.4** 给定目标规划问题：

$$\min z = p_1 \cdot d_1^- + p_2 \cdot d_2^+ + p_3 \cdot d_3^-$$

$$\text{s.t.} \begin{cases} -5x_1 + 5x_2 + 4x_3 + d_1^- - d_1^+ = 100 \\ -x_1 + x_2 + 3x_3 + d_2^- - d_2^+ = 20 \\ 12x_1 + 4x_2 + 10x_3 + d_3^- - d_3^+ = 90 \\ x_i \geq 0; \; d_i^-, d_i^+ \geq 0 \quad (i = 1, 2, 3) \end{cases}$$

(a) 求该目标规划问题的满意解；
(b) 若约束右端项增加 $\Delta b = (0, 0, 5)^T$，问满意解如何变化？
(c) 若目标函数变为 $\min z = p_1(d_1^- + d_2^+) + p_3 d_3^-$，则满意解如何改变？
(d) 若第二个约束右端项改为 45，则满意解如何变化？

**4.5** 考虑下述目标规划问题：

$$\min z = p_1 \cdot (d_1^+ + d_2^+) + 2p_2 \cdot d_4^- + p_2 \cdot d_3^- + p_3 \cdot d_1^-$$

$$\text{s.t.} \begin{cases} x_1 + d_1^- - d_1^+ = 20 \\ x_2 + d_2^- - d_2^+ = 35 \\ -5x_1 + 3x_2 + d_3^- - d_3^+ = 220 \\ x_1 - x_2 + d_4^- - d_4^+ = 60 \\ x_1, x_2 \geq 0; \; d_i^-, d_i^+ \geq 0 \quad (i = 1, 2, 3, 4) \end{cases}$$

(a) 求满意解；
(b) 当第二个约束右端项由 35 改为 75 时，求解的变化；
(c) 若增加一个新的目标约束 $-4x_1 + x_2 + d_5^- - d_5^+ = 8$ 该目标要求尽量达到目标值，并列为第一优先级考虑，求解的变化；
(d) 若增加一个新变量 $x_3$，其系数列向量为 $(0, 1, 1, -1)^T$，则满意解如何变化？

**4.6** 线性规划问题：
$$\max z = \sum_{j=1}^{n} c_j x_j$$
$$\text{s.t.} \begin{cases} \sum_{j=1}^{n} a_{ij} x_j \leqslant b_i & (i=1,\cdots,m) \\ x_j \geqslant 0 & (j=1,\cdots,n) \end{cases}$$

其含义是在严格满足 $m$ 类资源约束条件下，确定变量 $x_j(j=1,\cdots,n)$ 的取值，使目标函数值极大化。试依据上述含义，将其改写成一个目标规划的模型。

**4.7** 本习题集习题 1.31 要求建立某糖果厂生产计划优化的数学模型。若该糖果厂确立生产计划的目标优先级为

$p_1$：利润目标；

$p_2$：甲、乙、丙三种糖果的原材料比例上应满足配方要求；

$p_3$：充分利用又不超出规定的原材料供应量。

根据上述要求，对此问题建立目标规划的数学模型。

**4.8** 某彩色电视机组装工厂，生产 A、B、C 三种规格电视机。装配工作在同一生产线上完成，三种产品装配时的工时消耗分别为 6、8 和 10 h。生产线每月正常工作时间为 200 h；三种规格电视机销售后，每台可获利分别为 500 元、650 元和 800 元。每月销量预计为 12 台、10 台、6 台。该厂经营目标如下：

$p_1$：利润指标定为每月 $1.6 \times 10^4$ 元；

$p_2$：充分利用生产能力；

$p_3$：加班时间不超过 24 h；

$p_4$：产量以预计销量为标准。

为确定生产计划，试建立该问题的目标规划模型。

**4.9** 某市准备在下一年度预算中购置一批救护车，已知每辆救护车购置价为 20 万元。救护车用于所属的两个郊区县，各分配 $x_A$ 和 $x_B$ 辆。A 县救护站从接到电话到救护车出动的响应时间为 $(40-3x_A)$ min，B 县相应的响应时间为 $(50-4x_B)$ min。该市确定如下优先级目标：

$p_1$：用于救护车购置费用不超过 400 万元；

$p_2$：A 县的响应时间不超过 5 min；

$p_3$：B 县的响应时间不超过 5 min。

要求：

(a) 建立目标规划模型，并求出满意解；

(b) 若对优先级目标作出调整，$p_2$ 变 $p_1$，$p_3$ 变 $p_2$，$p_1$ 变 $p_3$，重新建立模型并求出满意解。

**4.10** 友谊农场有 3 万亩（每亩等于 666.66 m²）农田，欲种植玉米、大豆和小麦三种农作物。各种作物每亩需施化肥分别为 0.12 t，0.20 t，0.15 t。预计秋后玉米每亩可收

获 500 kg,售价为 0.24 元/kg,大豆每亩可收获 200 kg,售价为 1.20 元/kg,小麦每亩可收获 300 kg,售价为 0.70 元/kg。农场年初规划时考虑如下几个方面:

$p_1$:年终收益不低于 350 万元;

$p_2$:总产量不低于 1.25 万 t;

$p_3$:小麦产量以 0.5 万 t 为宜;

$p_4$:大豆产量不少于 0.2 万 t;

$p_5$:玉米产量不超过 0.6 万 t;

$p_6$:农场现能提供 5 000 t 化肥;若不够,可在市场高价购买,但希望高价采购数量越少越好。

试就该农场生产计划建立数学模型。

**4.11** 某公司下属三个小型煤矿 $A_1$、$A_2$、$A_3$,每天煤炭的生产量分别为 12 t、10 t、10 t,供应 $B_1$、$B_2$、$B_3$、$B_4$ 四个工厂,需求量分别为 6 t、8 t、6 t、10 t。公司调运时依次考虑的目标优先级为:

$p_1$:$A_1$ 产地因库存限制,应尽量全部调出;

$p_2$:因煤质要求,$B_4$ 需求最好由 $A_3$ 供应;

$p_3$:满足各销地需求;

$p_4$:调运总费用尽可能小。

从煤矿至各厂调运的单位运价表见表 4-1,试建立该问题的目标规划模型。

表 4-1

| 煤矿 | 工厂 | | | |
|---|---|---|---|---|
| | $B_1$ | $B_2$ | $B_3$ | $B_4$ |
| $A_1$ | 3 | 6 | 5 | 2 |
| $A_2$ | 2 | 4 | 4 | 1 |
| $A_3$ | 4 | 3 | 6 | 3 |

**4.12** 东方造船厂生产用于内河运输的客货两用船。已知下年度各季的合同交货量、各季度正常及加班时间内的生产能力及相应的每条船的单位成本如表 4-2 所示。

表 4-2

| 季度 | 合同交货数 | 正常生产 | | 加班生产 | |
|---|---|---|---|---|---|
| | | 能力 | 每条船成本/百万元 | 能力 | 每条船成本/百万元 |
| 1 | 16 | 12 | 5.0 | 7 | 6.0 |
| 2 | 17 | 13 | 5.1 | 7 | 6.4 |
| 3 | 15 | 14 | 5.3 | 7 | 6.7 |
| 4 | 18 | 15 | 5.5 | 7 | 7.0 |

该厂确定安排生产计划的优先级目标为：

$p_1$：按时完成合同交货数；

$p_2$：每季度末库存数不超过 2 条（年初无库存）；

$p_3$：完成全年合同的总成本不超过 355 万元。

要求：建立相应的目标规划数学模型。

**4.13** 捷利公司需要招收三类不同专业的人员到该公司设在东海市和南江市的两个地区分部工作，这两个地区分部对不同专业的需求人数如表 4-3 所示。对应聘人员情况进行统计后，公司将其分成 6 个类别，表 4-4 列出了每个类别人员能胜任的专业，希望优先安排的专业以及优先去工作的城市。公司对人员安排按以下三个优先级考虑：

$p_1$：所有需要的三类专业人员均得到满足；

$p_2$：招收人员中有 8 000 人满足其优先考虑的专业；

$p_3$：招收人员中有 8 000 人满足其优先考虑的城市。

试据此建立目标规划的数学模型

表 4-3

| 分部地点 | 专业 | 需求人数 |
|---|---|---|
| 东海市 | 1 | 1 000 |
|  | 2 | 2 000 |
|  | 3 | 1 500 |
| 南江市 | 1 | 2 000 |
|  | 2 | 1 000 |
|  | 3 | 1 000 |

表 4-4

| 类别 | 人数 | 能胜任的专业 | 优先考虑专业 | 优先考虑的城市 |
|---|---|---|---|---|
| 1 | 1 500 | 1,2 | 1 | 东海 |
| 2 | 1 500 | 2,3 | 2 | 东海 |
| 3 | 1 500 | 1,3 | 1 | 南江 |
| 4 | 1 500 | 1,3 | 3 | 南江 |
| 5 | 1 500 | 2,3 | 3 | 东海 |
| 6 | 1 500 | 3 | 3 | 南江 |

**4.14** 表 4-5 为某工厂车间的生产量同该车间管理费用的数据。

表 4-5

| 生产量($x$) | 2 | 3 | 5 | 7 |
|---|---|---|---|---|
| 管理费用($y$) | 1 | 3 | 3 | 5 |

若拟合以下回归方程：
$$y = \beta_0 + \beta_1 x$$

为使管理费用的预测值同上表中实际观测值的正负偏差总和为最小，且 $\beta_0$ 和 $\beta_1$ 为非负，要求：

(a) 建立目标规划数学模型；

(b) 求解并给出结果。

**4.15** 某企业生产产品 I 和产品 II，均分别需经工序(1)和工序(2)依次加工。其中设备 $B_1$、$B_2$ 属相同功能，均用于加工工序(2)，即产品经 $B_1$ 或 $B_2$ 之一加工均可。已知有关数据如表 4-6 所示。

表 4-6

|  | 产品 I | 产品 II | 设备有效台时 |
|---|---|---|---|
| 工序(1) 设备 A | 2 | 1 | 80 |
| 工序(2) 设备 $B_1$ | 1 | 4 | 70 |
| 工序(2) 设备 $B_2$ | 1 | 4 | 70 |
| 单位产品利润(元) | 80 | 160 | |

该企业经管目标如下：

$p_1$：力争使利润超过 4 500 元；

$p_2$：设备 A 尽量少加班，设备 $B_1$ 充分利用，设备 $B_2$ 加班时间不超过 20h，又设备 $B_1$ 的重要性是设备 A 和 $B_2$ 的 3 倍；

$p_3$：产品 I 和产品 II 的产量尽量保持平衡。

试建立问题的目标规划模型，不需求解。

# 第五章

# 整 数 规 划

## 🎯 本章复习概要

**1.** 试述研究整数规划的意义,并分别举出一个纯整数规划、混合整数规划和 0-1 规划的例子。

**2.** 有人提出,求解整数规划时可先不考虑变量的整数约束,而求解其相应的线性规划问题,然后对求解结果中为非整数的变量凑整。试问这种方法是否可行,为什么?

**3.** 试述用分枝定界法求解问题的主要思想及主要步骤,并说明这种方法的优缺点。

**4.** 试述用割平面法求解整数规划问题时的主要思想,又在构造割平面时如何做到从原可行域中只切去变量的非整数解。

**5.** 除教材中列举的例子外,你认为引进 0-1 变量对建立实际问题的数学模型还有哪些作用? 试举例说明。

**6.** 什么是隐枚举法,为什么说分枝定界法也是一种隐枚举法?

**7.** 指派问题是 0-1 型整数规划的一类特殊例子,你能否设计一个用分枝定界法来求解指派问题的程序步骤。

## 🎯 是非判断题

(a) 整数规划解的目标函数值一般优于其相应的线性规划问题的解的目标函数值;

(b) 用分枝定界法求解一个极大化的整数规划问题时,任何一个可行解的目标函数值是该问题目标函数值的下界;

(c) 用分枝定界法求解一个极大化的整数规划问题,当得到多于一个可行解时,通常可任取其中一个作为下界值,再进行比较剪枝;

(d) 用割平面法求解整数规划时,构造的割平面有可能切去一些不属于最优解的整

数解；

（e）用割平面法求解纯整数规划时，要求包括松弛变量在内的全部变量必须取整数值；

（f）指派问题效率矩阵的每个元素都乘上同一常数 $k(k>0)$，将不影响最优指派方案；

（g）指派问题数学模型的形式同运输问题十分相似，故也可以用表上作业法求解；

（h）求解 0-1 规划的隐枚举法是分枝定界法的特例；

（i）分枝定界法在需要分枝时必须满足：一是分枝后的各子问题必须容易求解；二是各子问题解的集合必须覆盖原问题的解；

（j）任何变量均取整数值的纯整数规划模型总可以改写成只含 0-1 变量的纯整数规划问题；

（k）一个整数规划问题如果存在两个以上的最优解，则该问题一定有无穷多最优解；

（l）整数规划模型不考虑变量的整数约束得到的相应的线性规划模型，如该模型有无穷多最优解，则整数规划模型也一定有无穷多最优解。

## 选择填空题

下列各题中请将正确答案的代号填入指定空白处。

1. 一个求目标函数极大值的线性规划问题中，限定一个或多个变量取整数值后，可能出现的结果有_____。

（A）问题的可行域不发生变化

（B）问题的最优解将减小

（C）模型只含两个变量时，仍可用图解法求解

（D）模型只含两个变量时可用分枝定界法求解

2. 某整数规划模型的目标函数与约束条件如下：

$$\max z = x_1 + x_2$$
$$\text{s.t.} \begin{cases} 3x_1 + 5x_2 \leqslant 15 \\ 5x_1 + 3x_2 \leqslant 15 \\ x_1, x_2 \geqslant 0 \end{cases}$$

得最优解为 $\boldsymbol{X}^* = \left(\dfrac{15}{8}, \dfrac{15}{8}\right)$。

若要求 $x_1, x_2$ 必须取整数值，则其最优解有_____。

（A）(0,3)　　　　（B）(2,2)　　　　（C）(3,0)　　　　（D）(1,2)

3. 分配问题的效率矩阵中，下列变换将不改变问题的最优解的正确答案

为_____。

(A) 矩阵中所有元素乘以常数 $k$　　　　(B) 第 $m$ 行元素乘以 $k$ 加到第 $n$ 行上

(C) 第 $t$ 列元素乘以 $k$ 加到第 $s$ 列上　　(D) 所有元素加上常数 $k$

4. 设 $X^{(1)}$ 和 $X^{(2)}$ 是某整数规划问题的最优解，则有_____。

(A) $X^{(1)}$ 和 $X^{(2)}$ 连线上所有点也是最优解

(B) $aX^{(1)}$ 也为最优解，$0 \leqslant a \leqslant 1$

(C) $X^{(1)} + X^{(2)}$ 也为最优解

(D) (A)(B)(C)均不正确

5. 线性规划问题：$\max z = 3x_1 + 2x_2$，约束于 $2x_1 + 3x_2 \leqslant 14, x_1 + 0.5x_2 \leqslant 4.5, x_1, x_2 \geqslant 0$，最优解为 $(3.25, 2.5)$。若 $x_1, x_2$ 取整数值，则问题的最优解应为_____。

(A) $(4,3)$　　　(B) $(3,2)$　　　(C) $(3,3)$　　　(D) 其他

6. 用分枝定界法求解整数规划问题时，以下叙述中正确的有_____。

(A) 寻找替代问题时，要求替代问题覆盖原问题解集，且易于求解

(B) 进行分枝时，各分枝解的和必须包含原问题解集

(C) 在各分枝中任意保留一个含可行解分枝，删除其余的

(D) 分枝定界法找出的解不一定是问题最优解

7. 用匈牙利法求解分配问题时，以下叙述中正确的有_____。

(A) 当人数多于任务数时，可添加虚拟任务数，其在效率矩阵中对应的效率必须填写为 0

(B) 当任务数多于人数时，可添加虚拟人数，其在效率矩阵中对应的效率必须填写为 0

(C) 只能出现唯一的最优解

(D) (A)(B)(C)均不确切

8. 下列说法中，其中正确的为_____。

(A) 分配问题可用求解运输问题的表上作业法求解

(B) 分配问题可用隐枚举法求解

(C) 分配问题可用分枝定界法求解

(D) 分配问题可用割平面法求解

9. 已知线性整数规划模型

$$\min z = 10x_1 + 20x_2 + 40x_3 + 80x_4 - 144y$$

$$\text{s.t.} \begin{cases} x_1 + x_2 + x_3 + x_4 \geqslant 4y \\ x_j \ (j=1,\cdots,4) = 0 \text{ 或 } 1 \\ 0 \leqslant y \leqslant 1 \end{cases}$$

其最优解为 $X^* = (1,1,0,0), y = 1/2$。

则增加下列约束时,最优解将发生变化的有_____。

(A) $x_2+x_3+x_4 \geqslant 3y$　　　　　　(B) $x_1+x_2+x_3+x_4 \geqslant 6y$

(C) $x_1+x_2 \geqslant 1$　　　　　　　　　(D) $x_3 \geqslant y$

10. 已知线性整数规划模型

$$\max z = 40x_1 + 5x_2 + 60x_3 + 8x_4$$

$$\text{s.t.} \begin{cases} 18x_1 + 3x_2 + 20x_3 + 5x_4 \leqslant 25 \\ x_j \geqslant 0, \text{且为整数} \quad (j=1,\cdots,4) \end{cases}$$

若将 $x_j$ 约束放宽为 $0 \leqslant x_j \leqslant 1(j=1,\cdots,4)$,其最优解为 $\boldsymbol{X}^* = (5/18, 0, 1, 0)$。在增加下列约束时,最优解将不发生变化的有_____。

(A) $x_1+x_3 \leqslant 1$　　　　　　　　　(B) $x_1+x_2+x_3+x_4 \leqslant 3$

(C) $x_2+x_4 \geqslant 1$　　　　　　　　　(D) $18x_1+20x_3 \leqslant 25$

## 🎯 练习题

**5.1** 下列整数规划问题：

$$\max z = 20x_1 + 10x_2 + 10x_3$$

$$\text{s.t.} \begin{cases} 2x_1 + 20x_2 + 4x_3 \leqslant 15 \\ 6x_1 + 20x_2 + 4x_3 = 20 \\ x_1, x_2, x_3 \geqslant 0, \text{且取整数值} \end{cases}$$

说明能否用先求解相应的线性规划问题然后凑整的办法来求得该整数规划的一个可行解。

**5.2** 考虑下列数学模型：

$$\min z = f_1(x_1) + f_2(x_2)$$

满足约束条件：

① $x_1 \geqslant 10$ 或 $x_2 \geqslant 10$；

② 下列各不等式至少有一个成立：

$$\begin{cases} 2x_1 + x_2 \geqslant 15 \\ x_1 + x_2 \geqslant 15 \\ x_1 + 2x_2 \geqslant 15 \end{cases}$$

③ $|x_1-x_2|=0$ 或 5 或 10；

④ $x_1 \geqslant 0, x_2 \geqslant 0$。

其中

$$f_1(x_1) = \begin{cases} 20+5x_1, & \text{如 } x_1 > 0 \\ 0, & \text{如 } x_1 = 0 \end{cases}$$

$$f_2(x_2) = \begin{cases} 12 + 6x_2, & \text{如 } x_2 > 0 \\ 0, & \text{如 } x_2 = 0 \end{cases}$$

将此问题归结为混合整数规划的模型。

**5.3** 下列数学模型：
$$\max z = 3x_1 + f(x_2) + 4x_3 + g(x_4)$$

满足约束条件：

① $2x_1 - x_2 + x_3 + 3x_4 \leqslant 15$；

② 下列条件之一成立：
$$\begin{cases} x_1 + x_2 + x_3 + x_4 \leqslant 10 \\ 3x_1 - x_2 - x_3 + x_4 \leqslant 20 \end{cases}$$

③ 下列条件中至少有两个成立：
$$\begin{cases} 5x_1 + 3x_2 + 3x_3 - x_4 \leqslant 30 \\ 2x_1 + 5x_2 - x_3 + 3x_4 \leqslant 30 \\ -x_1 + 3x_2 + 5x_3 + 3x_4 \leqslant 30 \\ 3x_1 - x_2 + 3x_3 + 5x_4 \leqslant 30 \end{cases}$$

④ $x_3 = 2$ 或 $3$ 或 $4$；

⑤ $x_j \geqslant 0$ $(j=1,2,3,4)$。

又知
$$f(x_2) = \begin{cases} -10 + 2x_2, & \text{如 } x_2 > 0 \\ 0, & \text{如 } x_2 = 0 \end{cases}$$

$$g(x_4) = \begin{cases} -5 + 3x_4, & \text{如 } x_4 > 0 \\ 0, & \text{如 } x_4 = 0 \end{cases}$$

**5.4** 将下述非线性整数规划问题改写成线性 0-1 整数规划问题：
$$\max z = 2x_1 x_2 x_3^2 + x_1^2 x_2$$
$$\text{s.t.} \begin{cases} 5x_1 + 9x_2^2 x_3 \leqslant 15 \\ x_1, x_2, x_3 = 0 \text{ 或 } 1 \end{cases}$$

**5.5** 某钻井队要从以下 10 个可供选择的井位中确定 5 个钻井探油，使总的钻探费用为最小。若 10 个井位的代号为 $s_1, s_2, \cdots, s_{10}$，相应的钻探费用为 $c_1, c_2, \cdots, c_{10}$，并且井位选择方面要满足下列限制条件：

① 或选择 $s_1$ 和 $s_7$，或选择钻探 $s_8$；

② 选择了 $s_3$ 或 $s_4$ 就不能选 $s_5$，或反过来也一样；

③ 在 $s_5, s_6, s_7, s_8$ 中最多只能选两个；试建立这个问题的整数规划模型。

**5.6** 便民超市准备在城市西北郊新建的居民小区中开设若干连锁店。为方便购物，规划任一居民小区至其中一个连锁店的距离不超过 800 m。表 5-1 给出了新建的居民小区及离该居民小区半径 800 m 内的各个小区。问：该超市最少应在上述小区中建多少个连锁店及建于哪些小区内？

表 5-1

| 小区代号 | 该小区 800 m 半径内的各小区 |
| --- | --- |
| A | A,C,E,G,H,I |
| B | B,H,I |
| C | A,C,G,H,I |
| D | D,J |
| E | A,E,G |
| F | F,J,K |
| G | A,C,E,G |
| H | A,B,C,H,I |
| I | A,B,C,H,I |
| J | D,F,J,K,L |
| K | F,J,K,L |
| L | J,K,L |

**5.7** 用分枝定界法求解下列整数规划问题：

(a) $\max z = x_1 + x_2$

s.t. $\begin{cases} x_1 + \dfrac{9}{14}x_2 \leqslant \dfrac{51}{14} \\ -2x_1 + x_2 \leqslant \dfrac{1}{3} \\ x_1, x_2 \geqslant 0 \text{ 且为整数} \end{cases}$

(b) $\max z = 2x_1 + 3x_2$

s.t. $\begin{cases} 5x_1 + 7x_2 \leqslant 35 \\ 4x_1 + 9x_2 \leqslant 36 \\ x_1, x_2 \geqslant 0 \text{ 且为整数} \end{cases}$

**5.8** 用割平面法求解下列整数规划问题：

(a) $\max z = 7x_1 + 9x_2$

s.t. $\begin{cases} -x_1 + 3x_2 \leqslant 6 \\ 7x_1 + x_2 \leqslant 35 \\ x_1, x_2 \geqslant 0 \text{ 且为整数} \end{cases}$

(b) $\min z = 4x_1 + 5x_2$

s.t. $\begin{cases} 3x_1 + 2x_2 \geqslant 7 \\ x_1 + 4x_2 \geqslant 5 \\ 3x_1 + x_2 \geqslant 2 \\ x_1, x_2 \geqslant 0 \text{ 且为整数} \end{cases}$

**5.9** 用隐枚举法求解下列 0-1 规划问题：

(a) $\max z = 3x_1 + 2x_2 - 5x_3 - 2x_4 + 3x_5$

$$\text{s.t.} \begin{cases} x_1 + x_2 + x_3 + 2x_4 + x_5 \leqslant 4 \\ 7x_1 + 3x_3 - 4x_4 + 3x_5 \leqslant 8 \\ 11x_1 - 6x_2 + 3x_4 - 3x_5 \geqslant 3 \\ x_j = 0 \text{ 或 } 1 \quad (j = 1, \cdots, 5) \end{cases}$$

(b) max $z = 2x_1 - x_2 + 5x_3 - 3x_4 + 4x_5$

$$\text{s.t.} \begin{cases} 3x_1 - 2x_2 + 7x_3 - 5x_4 + 4x_5 \leqslant 6 \\ x_1 - x_2 + 2x_3 - 4x_4 + 2x_5 \leqslant 0 \\ x_j = 0 \text{ 或 } 1 \quad (j = 1, \cdots, 5) \end{cases}$$

(c) max $z = 8x_1 + 2x_2 - 4x_3 - 7x_4 - 5x_5$

$$\text{s.t.} \begin{cases} 3x_1 + 3x_2 + x_3 + 2x_4 + 3x_5 \leqslant 4 \\ 5x_1 + 3x_2 - 2x_3 - x_4 + x_5 \leqslant 4 \\ x_j = 0 \text{ 或 } 1 \quad (j = 1, \cdots, 5) \end{cases}$$

**5.10** 用匈牙利法求解下述指派问题,已知效率矩阵分别如下:

(a)

$$\begin{bmatrix} 7 & 9 & 10 & 12 \\ 13 & 12 & 16 & 17 \\ 15 & 16 & 14 & 15 \\ 11 & 12 & 15 & 16 \end{bmatrix}$$

(b)

$$\begin{bmatrix} 3 & 8 & 2 & 10 & 3 \\ 8 & 7 & 2 & 9 & 7 \\ 6 & 4 & 2 & 7 & 5 \\ 8 & 4 & 2 & 3 & 5 \\ 9 & 10 & 6 & 9 & 10 \end{bmatrix}$$

**5.11** 已知下列五名运动员各种姿势的游泳成绩(各为 50 m)如表 5-2 所示。试问:如何从中选拔一个参加 200 m 混合泳的接力队,使预期比赛成绩为最好?

表 5-2　　　　　　　　　　　　　　　　　　　　　　　　　　　　　　　　　s

| 游泳姿势 | 赵 | 钱 | 张 | 王 | 周 |
|---|---|---|---|---|---|
| 仰泳 | 37.7 | 32.9 | 33.8 | 37.0 | 35.4 |
| 蛙泳 | 43.4 | 33.1 | 42.2 | 34.7 | 41.8 |
| 蝶泳 | 33.3 | 28.5 | 38.9 | 30.4 | 33.6 |
| 自由泳 | 29.2 | 26.4 | 29.6 | 28.5 | 31.1 |

**5.12** 有甲、乙、丙、丁四人和 A、B、C、D、E 五项任务。每人完成各项任务时间如表 5-3 所示。由于任务数多于人数,故规定(a)其中有一人可兼完成两项任务,其余三人每人完成一项;(b)甲或丙之中有一人完成两项任务,乙、丁各完成一项;(c)每人完成一项任务,其中 A 和 B 必须完成,C、D、E 中可以有一项不完成。试分别确定总花费时间为最少的指派方案。

表 5-3

| 人 \ 任务 | A | B | C | D | E |
|---|---|---|---|---|---|
| 甲 | 25 | 29 | 31 | 42 | 37 |
| 乙 | 39 | 38 | 26 | 20 | 33 |
| 丙 | 34 | 27 | 28 | 40 | 32 |
| 丁 | 24 | 42 | 36 | 23 | 45 |

**5.13** 某运输问题的产销平衡表和单位运价表如表 5-4 所示,要求将此问题转换成一个指派问题,并列出效率矩阵。

表 5-4

| 产地 \ 销地 | $B_1$ | $B_2$ | $B_3$ | 产量 |
|---|---|---|---|---|
| $A_1$ | 5 | 7 | 8 | 4 |
| $A_2$ | 6 | 4 | 7 | 3 |
| 销量 | 2 | 2 | 3 | |

**5.14** 某航空公司经营 A、B、C 三个城市之间的航线,这些航线每天班机起飞与到达时间如表 5-5 所示。

表 5-5

| 航班号 | 起飞城市 | 起飞时间 | 到达城市 | 到达时间 |
|---|---|---|---|---|
| 101 | A | 9:00 | B | 12:00 |
| 102 | A | 10:00 | B | 13:00 |
| 103 | A | 15:00 | B | 18:00 |
| 104 | A | 20:00 | C | 24:00 |
| 105 | A | 22:00 | C | 2:00(次日) |
| 106 | B | 4:00 | A | 7:00 |
| 107 | B | 11:00 | A | 14:00 |
| 108 | B | 15:00 | A | 18:00 |
| 109 | C | 7:00 | A | 11:00 |
| 110 | C | 15:00 | A | 19:00 |
| 111 | B | 13:00 | C | 18:00 |
| 112 | B | 18:00 | C | 23:00 |
| 113 | C | 15:00 | B | 20:00 |
| 114 | C | 7:00 | B | 12:00 |

设飞机在机场停留的损失费用大致与停留时间的平方成正比,又每架飞机从降落到下班起飞至少需 2 h 准备时间。试决定一个使停留费用损失为最小的飞行方案。

**5.15** 运筹学中著名的旅行商贩(货郎担)问题可以叙述如下:某旅行商贩从某一城市出发,到其他 $n$ 个城市去推销商品,规定每个城市均须到达而且只到达一次,然后回到原出发城市。已知城市 $i$ 和城市 $j$ 之间的距离为 $d_{ij}$。问该商贩应选择一条什么样的路线顺序旅行,使总的旅程为最短。试对此问题建立整数规划模型。

**5.16** 用你认为合适的方法求解下述问题:
$$\max z = x_1 + 2x_2 + 5x_3$$
$$\text{s.t.} \begin{cases} |-x_1 + 10x_2 - 3x_3| \geqslant 15 \\ 2x_1 + x_2 + x_3 \leqslant 10 \\ x_1, x_2, x_3 \geqslant 0 \end{cases}$$

**5.17** 设有 $m$ 个某种物资的生产点,其中第 $i$ 个点($i=1,\cdots,m$)的产量为 $a_i$。该种物资销往 $n$ 个需求点,其中第 $j$ 个需求点所需量为 $b_j$($j=1,\cdots,n$)。已知 $\sum_i a_i \geqslant \sum_j b_j$。又知从各生产点往需求点发运时,均需经过 $p$ 个中间编组站之一转运,若启用第 $k$ 个中间编组站,不管转运量多少,均发生固定费用 $f_k$,而第 $k$ 个中间编组站转运最大容量限制为 $q_k$($k=1,\cdots,p$)。用 $c_{ik}$ 和 $c_{kj}$ 分别表示从 $i$ 到 $k$ 和从 $k$ 到 $j$ 的单位物资的运输费用,试确定一个使总费用为最小的该种物资的调运方案。

**5.18** 有 10 种不同零件,它们都可以在设备 A,或在设备 B 或在设备 C 上加工,其单件加工费用见表 5-6。又只要有零件在上述设备上加工,不管加工 1 种或多种,分别发生的一次性准备费用为 $d_A, d_B, d_C$ 元。若要求:

① 上述 10 种零件每种加工 1 件;

② 若第 1 种零件在设备 A 上加工,则第 2 种零件应在设备 B 或 C 上加工,反之若第 1 种零件在设备 B 或设备 C 上加工,则第 2 种零件应在设备 A 上加工;

③ 零件 3,4,5 必须分别在 A、B、C 三台设备上加工;

④ 在设备 C 上加工的零件种数不超过 3 种。

试对此问题建立整数规划的数学模型,目标是使总的费用为最小。

表 5-6

| 设备\零件 | 1 | 2 | 3 | 4 | 5 | 6 | 7 | 8 | 9 | 10 |
|---|---|---|---|---|---|---|---|---|---|---|
| A | $a_1$ | $a_2$ | $a_3$ | $a_4$ | $a_5$ | $a_6$ | $a_7$ | $a_8$ | $a_9$ | $a_{10}$ |
| B | $b_1$ | $b_2$ | $b_3$ | $b_4$ | $b_5$ | $b_6$ | $b_7$ | $b_8$ | $b_9$ | $b_{10}$ |
| C | $c_1$ | $c_2$ | $c_3$ | $c_4$ | $c_5$ | $c_6$ | $c_7$ | $c_8$ | $c_9$ | $c_{10}$ |

**5.19** 一种产品可分别在 A,B,C,D 四种设备的任意一种上加工。已知每种设备启用时的准备结束费用，生产上述产品时的单件成本以及每种设备的最大加工能力如表 5-7 所示。如需生产该产品 2 000 件，如何使总的费用最少？试建立数学模型。

表 5-7

| 设备 | 准备结束费/元 | 生产成本/(元/件) | 最大加工能力/件 |
|---|---|---|---|
| A | 1 000 | 20 | 900 |
| B | 920 | 24 | 1 000 |
| C | 800 | 16 | 1 200 |
| D | 700 | 28 | 1 600 |

**5.20** 有三个不同产品要在三台机床上加工，每个产品必须首先在机床 1 上加工，然后依次在机床 2、机床 3 上加工。在每台机床上加工三个产品的顺序应保持一样，假定用 $t_{ij}$ 表示在第 $j$ 机床上加工第 $i$ 个产品的时间，问应如何安排，使三个产品总的加工周期为最短。试建立这个问题的数学模型。

**5.21** 某工程项目建设招标，整个项目分成五个部分：地基铺设(F)、构架建设(S)、管道与供热设施建设(P)、电器安装(E)和室内装修(I)。招标规定可对项目一个部分或几部分组合一起投标，还允许多重投标。四家经资质审查的建筑商甲、乙、丙、丁参与了投标，情况如表 5-8 所示。建筑商甲和乙在投标书上说明，如对方中标，自己将放弃投标，不接受任何一项合同。建筑商丁声明，如自己能中标 3 个项目以上，将给予投标金额 10% 的折扣。试对此问题建立数学模型，使整个项目签约的总支出金额为最小。

表 5-8

| 建筑商 | 标书序号 | 投标部分 | 投标金额/万元 |
|---|---|---|---|
| 甲 | 1 | F | $C_{11}$ |
|  | 2 | F+S | $C_{12}$ |
|  | 3 | F+P | $C_{13}$ |
| 乙 | 1 | P+E | $C_{21}$ |
|  | 2 | P+I | $C_{22}$ |
|  | 3 | F+S+P | $C_{23}$ |
| 丙 | 1 | P | $C_{31}$ |
|  | 2 | I | $C_{32}$ |
|  | 3 | P+E | $C_{33}$ |
| 丁 | 1 | S | $C_{41}$ |
|  | 2 | P | $C_{42}$ |
|  | 3 | E | $C_{43}$ |
|  | 4 | I | $C_{44}$ |

**5.22** 如图 5-1 所示,有 4 个用户,每年需求量分别为 $D_1$、$D_2$、$D_3$、$D_4$,拟在 3 个允许最大容量分别为 $A_1$、$A_2$、$A_3$ 的三个备选地点建立两处仓库。箭线指向为若在该处建仓库后可供应的用户,$C_{ij}$ 为从 $i$ 仓库至 $j$ 用户单位物资的调运费用。设三处仓库的建设投资分别为 $k_1$、$k_2$、$k_3$,投资均匀分摊到 10 年回收,不计利息。单位物资在各仓库周转保管费分别为 $p_1$、$p_2$、$p_3$。问应选择哪两处建仓库,使每年的各项费用和为最小?要求建立数学模型。

图 5-1

**5.23** 某大学计算机实验室聘用 4 名大学生(代号 1、2、3、4)和 2 名研究生(代号 5、6)值班答疑。已知每人从周一至周五最多可安排的值班时间及每人每小时值班报酬如表 5-9 所示。

表 5-9

| 学生代号 | 报酬/(元/h) | 每天最多可安排的值班时间/h | | | | |
|---|---|---|---|---|---|---|
| | | 周一 | 周二 | 周三 | 周四 | 周五 |
| 1 | 10.0 | 6 | 0 | 6 | 0 | 7 |
| 2 | 10.0 | 0 | 6 | 0 | 6 | 0 |
| 3 | 9.9 | 4 | 8 | 3 | 0 | 5 |
| 4 | 9.8 | 5 | 5 | 6 | 0 | 4 |
| 5 | 10.8 | 3 | 0 | 4 | 8 | 0 |
| 6 | 11.3 | 0 | 6 | 0 | 6 | 3 |

该实验室开放时间为上午 8:00 至晚上 10:00,开放时间内必须有且仅需一名学生值班。又规定每名大学生每周值班不少于 8 h,研究生每周不少于 7 h。要求:

(a) 建立使该实验室总支付报酬为最小的数学模型;

(b) 在上述基础上补充两点要求:一是每名学生每周值班不超过 2 次,二是每天安排值班的学生不超过 3 人。据此重新建立数学模型。

**5.24** 红豆服装厂利用三种专用设备分别生产衬衣、短袖衫和休闲服。已知上述三种产品的每件用工量、用料量、销售价及可变费用如表 5-10 所示。

表 5-10

| 产品名称 | 单件用工 | 单件用料 | 销售价 | 可变费用 |
|---|---|---|---|---|
| 衬衣 | 3 | 4 | 120 | 60 |
| 短袖衫 | 2 | 3 | 80 | 40 |
| 休闲服 | 6 | 6 | 180 | 80 |

已知该厂每周可用工量为150单位,可用料量为160单位,生产衬衣、短袖衫和休闲服三种专用设备的每周固定费用分别为2 000元、1 500元和1 000元。要求为该厂设计一周的生产计划,使其获利为最大。

**5.25** 某大学运筹学专业硕士生要求从微积分、运筹学、数据结构、管理统计、计算机模拟、计算机程序、预测共7门课程中必须选修两门数学类、两门运筹学类和两门计算机类课程,课程中有些只归属某一类:微积分归属数学类,计算机程序归属计算机类;但有些课程是跨类的:运筹学可归为运筹学类和数学类,数据结构归属计算机类和数学类,管理统计归属数学和运筹学类,计算机模拟归属计算机类和运筹学类,预测归属运筹学类和数学类,凡归属两类的课程选学后可认为两类中各学了一门课。此外有些课程要求先学习先修课:计算机模拟或数据结构必须先修计算机程序,学管理统计须先修微积分,学预测必须先修管理统计。问:一个硕士生最少应学几门及哪几门,才能满足上述要求?

**5.26** 红星塑料厂生产6种规格的塑料容器,每种容器的容量、需求量及可变费用如表5-11所示。

表 5-11

| 容器代号 | 1 | 2 | 3 | 4 | 5 | 6 |
|---|---|---|---|---|---|---|
| 容量/cm³ | 1 500 | 2 500 | 4 000 | 6 000 | 9 000 | 12 000 |
| 需求量/件 | 500 | 550 | 700 | 900 | 400 | 300 |
| 可变费用/(元/件) | 5 | 8 | 10 | 12 | 16 | 18 |

每种容器分别用不同专用设备生产,其固定费用均为1 200元。当某种容器数量上不能满足需要时,可用容量大的代替。问:在满足需求情况下,如何组织生产,使总的费用为最小?

**5.27** 长江综合商场有5 000 m²招租,拟吸收以下5类商店入租。已知各类商店开设一个店铺占用的面积,在该商场内最少与最多开设的个数,以及每类商店开设不同个数时每个商店的全年预期利润(万元)如表5-12所示。各商店以年盈利的20%作为租金上交商场。问:该商场应招租上述各类商店各多少个,使总租金的收入为最大?

表 5-12

| 代号 | 商店类别 | 一个店铺面积/m² | 开设数 最少 | 开设数 最多 | 不同开设数时一个店铺利润/万元 1 | 2 | 3 |
|---|---|---|---|---|---|---|---|
| 1 | 珠宝 | 250 | 1 | 3 | 9 | 8 | 7 |
| 2 | 鞋帽 | 350 | 1 | 2 | 10 | 9 | — |
| 3 | 百货 | 800 | 1 | 3 | 27 | 21 | 20 |
| 4 | 书店 | 400 | 0 | 2 | 16 | 10 | — |
| 5 | 餐饮 | 500 | 1 | 3 | 17 | 15 | 12 |

**5.28** 有 8 个分别由 3 个英文字符组成的字串：① DBE；②DEG；③ADI；④FFD；⑤GHI；⑥BCD；⑦FDF；⑧BAI。称每个字符在英文字母中的排列顺序数为该字符的位值，如 A 的位值为 1，D 为 4，G 为 7 等。问：如何从中选取 4 个字串，使其第 1 个字符的位值和不小于第 2 个字符的位值和，并使第 3 个字符的位值和达到最大。

**5.29** 图 5-2 中给出了 6 个居民小区，它们的邻接关系及每个小区内的居民人数（括号中数字）。限于各方面条件限制，目前暂时只能在其中 2 个小区开设医疗门诊所，且每个门诊所只服务相邻的两个小区（如在 A 开设门诊所，可服务于 A 和 B 或 A 和 C）。问：应在哪两个小区开设门诊所，及分别为哪些小区服务，使其覆盖的居民人数为最多。

```
          A(3 400)
     C(4 200)
                    B(2 900)
     D(2 100)
  G(7 100)  F(1 800)  E(5 000)
```

图 5-2

**5.30** 汉光汽车制造厂生产珠江、松花江、黄河三种品牌的汽车，已知各生产一台时的钢材、劳动力的消耗和利润值，每月可供使用的钢材及劳动力小时数如表 5-13 所示。

表 5-13

| 项目 | 珠江 | 松花江 | 黄河 | 每月可供量 |
|---|---|---|---|---|
| 钢材/t | 1.5 | 3.0 | 5.0 | 6 000 |
| 劳动力/h | 300 | 250 | 400 | 600 000 |
| 预期利润/元 | 2 000 | 3 000 | 4 000 | |

已知这三种汽车生产的经济批量为月产量 1 000 台以上，即各牌号汽车月产量或大于 1 000 台，或不生产。试为该厂找出一个使总利润为最大的生产计划安排。

**5.31** 团结乡有 8 个村镇，各村镇位置坐标及小学生人数如表 5-14 所示。

表 5-14

| 村镇代号 | 坐标位置 | | 小学生人数 |
|---|---|---|---|
| | $x$ | $y$ | |
| 1 | 0 | 0 | 60 |
| 2 | 10 | 3 | 80 |
| 3 | 12 | 15 | 100 |
| 4 | 14 | 13 | 120 |
| 5 | 16 | 9 | 80 |
| 6 | 18 | 6 | 60 |
| 7 | 8 | 12 | 40 |
| 8 | 6 | 10 | 80 |

考虑到学校的规模效益,拟选其中两个村镇各建一所小学。问两所小学各建于何处,使小学生上学所走路程为最短(小学生所走路程按两村镇之间的欧氏距离计算)。

**5.32** 一次课堂讨论中教师出了一道题让甲、乙、丙三名学生回答。题的内容如下:分配赵凡、钱聪、孙奇三人完成 A、B、C、D、E 五项工作,每人完成各项工作时间如表 5-15 所示。

表 5-15

| | A | B | C | D | E |
|---|---|---|---|---|---|
| 赵凡 | $h_{11}$ | $h_{12}$ | $h_{13}$ | $h_{14}$ | $h_{15}$ |
| 钱聪 | $h_{21}$ | $h_{22}$ | $h_{23}$ | $h_{24}$ | $h_{25}$ |
| 孙奇 | $h_{31}$ | $h_{32}$ | $h_{33}$ | $h_{34}$ | $h_{35}$ |

规定其中两人各完成两项工作,另一人完成一项工作,应如何分配使总用时最少。

经一番思考后,甲回答他建立了一个整数规划模型用于求解;乙答道,他认为此题可转化为求解运输问题的数学模型,并为此列出了该运输模型的产销平衡表和单位运价表;丙说,他想出了一个可用匈牙利法求解的方案,并建立了可用匈牙利法求解的"效率矩阵"。请回答甲、乙、丙三名学生的想法能否实现。对能实现的列出实现方案,不能实现的说出理由。

**5.33** 某工匠拟将 6 项任务交给两名助手 A 和 B 完成。两人完成各项任务的效率(得分)如表 5-16 所示。规定每人完成 3 项任务,只其中 5、6 两项任务必须交同一人完成。问:如何分配使总完成效率(得分)为最高?

表 5-16

| 任务 | 1 | 2 | 3 | 4 | 5 | 6 |
|---|---|---|---|---|---|---|
| A | 100 | 85 | 40 | 45 | 70 | 82 |
| B | 80 | 70 | 90 | 85 | 80 | 65 |

**5.34** 一个大型汽车公司在某地区建有 6 个零配件仓库,并设 3 名仓库主任分管,每人管 2 个。因此需将同一主任分管的两个仓库间设置专门的通信联络装置。已知各仓库间设置通信联络装置费用如表 5-17 所示。问:3 名主任如何分工,使设置通信联络装置总费用最少? 要求建立数学模型并求解。

表 5-17

| $j$ \ $i$ | 2 | 3 | 4 | 5 | 6 |
|---|---|---|---|---|---|
| 1 | 42 | 65 | 29 | 31 | 55 |
| 2 |    | 20 | 39 | 40 | 21 |
| 3 |    |    | 68 | 55 | 22 |
| 4 |    |    |    | 30 | 39 |
| 5 |    |    |    |    | 47 |

# 第六章

# 非线性规划

## 🎯 本章复习概要

**1.** 试述非线性规划数学模型的一般形式及其同线性规划模型的主要区别。

**2.** 分别说明在什么条件下,称 $X^*$ 为 $f(X)$ 在 **R** 上的:(a) 局部极小点;(b) 严格局部极小点;(c) 全局极小点;(d) 严格全局极小点。

**3.** 分别写出下述概念的数学表达式:(a) 函数 $f(X)$ 在 $X^*$ 处的梯度;(b) $f(X)$ 在 $X^*$ 处的海赛(Hesse)矩阵;(c) 二次型;(d) 正定、半正定、负定、半负定二次型的充要条件。

**4.** 试述凸函数、严格凸函数、凹函数和严格凹函数的定义;凸函数的性质及判断一个函数是否为凸函数的一阶及二阶条件。

**5.** 试述用迭代法求解无约束函数 $f(X)$ 最优值的基本思想,及下降迭代算法的具体步骤。

**6.** 分述一维搜索中斐波那契法及 0.618 法(黄金分割法)的主要思想、主要步骤及适用范围。

**7.** 简述最速下降法(梯度法)、共轭梯度法和变尺度法的基本原理、计算步骤,比较各自的优缺点。

**8.** 试述步长加速法的基本原理、计算步骤,它同前几种计算方法比各具有什么特点以及其适用的范围。

**9.** 为什么求解约束极值问题较之求解无约束的极值问题要困难得多?对具约束的极值问题,为简化其优化工作,通常可采用哪些方法?

**10.** 解释下列概念:(a)不起作用约束,起作用约束;(b)可行方向;(c)下降方向;(d)可行下降方向。

**11.** 什么是库恩-塔克 Kuhn-Tucker 条件和库恩-塔克点?为什么满足库恩-塔克条

件是点 $X^*$ 成为最优点的必要条件?

**12.** 写出二次规划数学模型的一般表达式,又在满足什么条件时,二次规划属凸规划?

**13.** 如何将一个二次规划问题转化成线性规划问题?试写出转化后的线性规划问题的数学模型,并说明模型中各个符号的意义。

**14.** 说明用可行方向法求解非线性规划问题的主要思想及具体迭代步骤。

**15.** 试述惩罚函数和惩罚项、惩罚因子的物理概念及经济意义。如何构造惩罚函数,将一个带约束的极值问题转化为无约束的极值问题?

**16.** 试述障碍函数、障碍项及障碍因子的概念,为什么称通过叠加障碍函数将原问题转化为无约束极值问题的方法为内点法?它同上面通过叠加惩罚函数的方法在解法思路上有何区别?

## 是非判断题

(a) 假如一个单变量函数有两个局部最小点,则至少存在一个局部最大值;

(b) 若函数在驻点处的黑塞矩阵为正定,则函数值在该点处为极小;

(c) 若函数在驻点处的黑塞矩阵为不定,则不能判定函数值在该点处为极大或极小;

(d) 一个函数在某给定点为零,则该点处函数值不是极大就是极小;

(e) 两个凹函数之和仍为凹函数;

(f) 一个凸函数减去一个凹函数仍为凸函数;

(g) 设 $f(x)$ 为凸函数,则 $1/f(x)$ 为凹函数;

(h) 一个线性函数既可看作是凹函数,也可看作是凸函数。

## 选择填空题

下列各题中请将正确答案的代号填入指定的空白处。

**1.** 求解非线性规划问题的复杂性在于_____。

(A) 寻找最优解时需要考虑可行域中所有点

(B) 一般存在多个极值(极大或极小),一个局部的极值不一定是全局的极值

(C) 针对不同类型问题有不同解法,不存在普遍适用的解法

(D) (A)(B)(C)的综合

**2.** 已知函数 $f(X)=2x_1x_2x_3-4x_1x_3-2x_2x_3+x_1^2+x_2^2+x_3^2-2x_1-4x_2+4x_3$ 的下列驻点中,存在极点的驻点为_____。

(A) (0,3,1)　　　(B) (0,1,−1)　　　(C) (1,2,0)　　　(D) (2,3,−1)

**3.** 以下各点中不是函数 $f(x)=(3x-2)^2(2x-3)^2$ 的驻点的有_____。

(A) $x=2/3$　　　　(B) $x=1$　　　　(C) $x=13/12$　　　　(D) $x=3/2$

4. 以下说法中正确的有_____。
(A) 若函数 $f(x)$ 为凸函数,则 $1/f(x)$ 为凹函数
(B) 函数 $f(x)$ 为凸函数,$g(x)$ 也为凸函数,均定义在凸集 $R_C$ 上,则 $f(x)+g(x)$ 仍为定义在 $R_C$ 上的凸函数
(C) 函数 $f(x)$ 为定义在凸集 $R_C$ 上的凸函数,对任意实数 $\beta \geqslant 0$,函数 $\beta f(x)$ 也是定义在 $R_C$ 上的凸函数
(D) 函数 $f(x)$ 为凸函数,$g(x)$ 为凹函数,则 $f(x)-g(x)$ 为凸函数

5. 下列说法中正确的为_____。
(A) 若函数在给定点的梯度为0,则函数在该点处不是极大,就是极小
(B) 一个单变量函数,在其极大(极小)点处的二阶导数必须为负(正)
(C) 若函数在某驻点处的黑塞矩阵为正定,则函数在该点处取极大值
(D) 若函数在某驻点处的黑塞矩阵不定,则该点处为鞍点

6. 判定 $f(\boldsymbol{X})$ 是凸函数,正确说法为_____。
(A) $f[\alpha \boldsymbol{X}^{(1)}+(1-\alpha)\boldsymbol{X}^{(2)}] \leqslant \alpha f(\boldsymbol{X}^{(1)})+(1-\alpha)f(\boldsymbol{X}^{(2)}),0 \leqslant \alpha \leqslant 1$
(B) $f(\boldsymbol{X})$ 二阶可微,且黑塞矩阵 $\nabla^2 f(X)$ 负定或半负定
(C) 若 $\boldsymbol{X}^{(1)} \in R_C, \boldsymbol{X}^{(2)} \in R_C$ 有 $f(\boldsymbol{X}^{(2)}) \geqslant f(\boldsymbol{X}^{(1)})+\nabla f(\boldsymbol{X}^{(1)})^{\mathrm{T}}(\boldsymbol{X}^{(2)}-\boldsymbol{X}^{(1)})$
(D) (A)(B)(C)均不正确

7. 非线性规划

$$\min f(\boldsymbol{X})$$
$$\text{s.t.} \begin{cases} g_i(X) \leqslant 0 & (i=1,\cdots,m) \\ h_j(X)=0 & (j=1,\cdots,l) \end{cases}$$

判断其为凸规划时,下面说法中正确的有_____。
(A) $f(\boldsymbol{X})$ 是凸函数,$g_i(X)$ 是凸函数,$h_j(X)$ 是线性函数
(B) $f(\boldsymbol{X})$ 是凸函数,约束条件的可行域为凸集
(C) $f(\boldsymbol{X})$ 是凸函数,$g_i(X)$ 是凹函数,$h_j(X)$ 是线性函数
(D) $f(\boldsymbol{X})$ 是凹函数,$g_i(X)$ 是凸函数,$h_j(X)$ 是线性函数

8. 下列说法中正确的有_____。
(A) 求解无约束极值问题时,因直接法不涉及目标函数是否存在一阶或二阶导数等解析问题,因而总是优于解析法的求解方法
(B) 无约束极值问题的求解方法中,梯度法属直接法,牛顿法属解析法
(C) 无约束极值问题的求解方法中,梯度法属解析法,牛顿法属直接法
(D) (A)(B)(C)均不正确

9. 以下函数 $f(x)$ 中,具有凹和凸两种性质的有_____。

(A) $f(x)=x^{\frac{1}{2}}$  (B) $f(x)=x_1 x_2$
(C) $f(x)=ax+b$  (D) $f(x)=x_1^2-3x_1 x_2+2x_2^2$

## 🎯 练习题

**6.1** 某电视机厂要制订下年度的生产计划。由于该厂生产能力和仓库大小的限制,它的月生产量不能超过 $b$ 台,存储量不能大于 $c$ 台。按照合同规定,该厂于第 $i$ 月月底需交付商业部门的电视机台数为 $d_i$。现以 $x_i$ 和 $y_i$ 分别表示该厂第 $i$ 个月份电视机的生产台数和存储台数,其月生产费用和存储费用分别是 $f_i(x_i)$ 和 $g_i(y_i)$。假定本年度结束时的存储量为零,试确定使下年度费用(包括生产费用和存储费用)最低的生产计划(即确定每月的生产量)。要求写出数学模型。

**6.2** 设有一质量 $m=1\,000$ kg 的物体悬挂在两根钢丝绳上(见图 6-1),已知钢丝绳的许用应力 $[\sigma]=10\,000$ N/cm², 弹性模量 $E=2.0\times 10^7$ N/cm²。钢丝绳中的应力不应大于其许用应力,而且,悬挂点的垂直位移不应超过 0.5 cm。要求在满足上述条件的限制下,两根钢丝绳的重量之和最小。试写出该问题的数学模型。

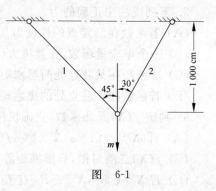

图 6-1

注:若以 $L_1$ 和 $L_2$ 分别表示钢丝绳 1 和钢丝绳 2 的长度,$F_1$ 和 $F_2$ 分别表示它们的截面面积,$N_1$ 和 $N_2$ 分别表示它们所受的拉力,$\overline{N}_1$ 和 $\overline{N}_2$ 分别表示当 $m=1$ kg 时它们所受的拉力,则位移条件可表示为

$$\frac{N_1 \overline{N}_1 L_1}{EF_1}+\frac{N_2 \overline{N}_2 L_2}{EF_2}\leqslant 0.5$$

此外,在重力 $m=10\,000$ N 的作用下,由静力平衡可知,$N_1=5\,180$ N,$N_2=7\,320$ N。

**6.3** 有一圆棍,其半径为 $r$。现欲从该圆棍上切出一矩形断面梁(断面尺寸沿梁长不变),其断面尺寸应使该梁所能承受的弯矩为最大,试写出这一问题的数学模型,并设法求出其最优解。

图 6-2

注:设梁的宽度为 $2x_1$,高度为 $2x_2$(见图 6-2),在某一弯矩 $M$ 的作用下,梁截面上的最大弯曲应力为:

$$\sigma_{\max}=\frac{M}{I}x_2=\frac{Mx_2}{\frac{1}{12}(2x_1)(2x_2)^3}=\frac{3}{4}\cdot\frac{M}{x_1 x_2^2}$$

**6.4** 试计算以下各函数的梯度和 Hesse 矩阵：

(a) $f(\boldsymbol{X}) = x_1^2 + x_2^2 + x_3^2$

(b) $f(\boldsymbol{X}) = \ln(x_1^2 + x_1 x_2 + x_2^2)$

(c) $f(\boldsymbol{X}) = 3x_1 x_2^2 + 4e^{x_1 x_2}$

(d) $f(\boldsymbol{X}) = x_1^{x_2} + \ln(x_1 x_2)$

**6.5** 试确定以下矩阵为正定、负定、半正定、半负定或不定：

(a)
$$\boldsymbol{H} = \begin{bmatrix} 2 & 1 & 2 \\ 1 & 3 & 0 \\ 2 & 0 & 5 \end{bmatrix}$$

(b)
$$\boldsymbol{H} = \begin{bmatrix} 2 & 1 & 2 \\ 1 & -3 & 0 \\ 2 & 0 & -5 \end{bmatrix}$$

(c)
$$\boldsymbol{H} = \begin{bmatrix} 1 & 1 & 0 \\ 1 & 1 & 0 \\ 0 & 0 & 1 \end{bmatrix}$$

**6.6** 已知 $f(x) = 4 - 7x + x^2$，要求：

(a) 计算该函数在 $x_0 = 2$ 点的值；

(b) 利用 $f(x)$ 的导数及(a)的结果求 $f(x)$ 在 $x = 4$ 这一点的值。

**6.7** 已知 $f(x) = 2x^3 - 3x^2 + x - 4$，要求：

(a) 计算 $f(x)$ 在 $x_0 = 3$ 的值；

(b) 利用 $f(x)$ 的导数及(a)的结果求 $f(x)$ 在 $x = 7$ 的值。

**6.8** $f(\boldsymbol{X}) = x_1^2 + x_1 x_2 + x_2^2$，已知 $\boldsymbol{X}^* = (x_1, x_2) = (2, 3)$ 时，$f(\boldsymbol{X}) = 19$。求 $f(\boldsymbol{X})$ 在 $\boldsymbol{X} = (3, 5)$ 点的值。

**6.9** 试判定以下函数的凸凹性：

(a) $f(x) = (4 - x)^3, x \leqslant 4$

(b) $f(x) = x_1^2 + 2x_1 x_2 + 3x_2^2$

(c) $f(x) = \dfrac{1}{x}, x < 0$

(d) $f(x) = x_1 x_2$

**6.10** 求下列各函数的驻点，并判定它们是极大点、极小点或鞍点：

(a) $f(x) = x^3 + x$

(b) $f(x) = x^4 + x^2$

(c) $f(x) = 4x^4 - x^2 + 5$

(d) $f(x) = (3x - 2)^2 (2x - 3)^2$

(e) $f(x) = 6x^5 - 4x^3 + 10$

**6.11** 试求以下各函数的驻点,并判定它们是极大点、极小点或是鞍点:

(a) $f(\boldsymbol{X}) = 5x_1^2 + 12x_1x_2 - 16x_1x_3 + 10x_2^2 - 26x_2x_3 + 17x_3^2 - 2x_1 - 4x_2 - 6x_3$

(b) $f(\boldsymbol{X}) = x_1^2 - 4x_1x_2 + 6x_1x_3 + 5x_2^2 - 10x_2x_3 + 8x_3^2$

(c) $f(\boldsymbol{X}) = -x_1^2 + x_1 - x_2^2 + x_2x_3 + 2x_3$

(d) $f(\boldsymbol{X}) = 8x_1x_2 + 3x_2^2$

**6.12** 试证明下述函数:

$f(\boldsymbol{X}) = 2x_1x_2x_3 - 4x_1x_3 - 2x_2x_3 + x_1^2 + x_2^2 + x_3^2 - 2x_1 - 4x_2 + 4x_3$ 具有驻点 $(0,3,1)$,$(0,1,-1)$,$(1,2,0)$,$(2,1,1)$,$(2,3,-1)$。再应用充分性条件找出其极点。

**6.13** 判定下述非线性规划是否为凸规划:

(a) max $f(\boldsymbol{X}) = x_1 + 2x_2$

$$\text{s. t.} \begin{cases} x_1^2 + x_2^2 \leqslant 9 \\ x_2 \geqslant 0 \end{cases}$$

(b) max $f(\boldsymbol{X}) = x_1^2 + x_2^2 - 2x_1 + x_1x_2 + 1$

$$\text{s. t.} \begin{cases} g_1(\boldsymbol{X}) = 3x_1 + 5x_2 - 4 \geqslant 0 \\ g_2(\boldsymbol{X}) = 3x_1^2 + x_2^2 - 12x_1x_2 - 8x_2 + 10 \geqslant 0 \\ x_1, x_2 \geqslant 0 \end{cases}$$

**6.14** 用斐波那契法求函数:

$$f(x) = -3x^2 + 21.6x + 1$$

在区间 $[0,25]$ 上的极大点,要求缩短后的区间长度不大于原区间长度的 $8\%$。

**6.15** 用黄金分割法重新求解题 6.14,并将计算结果同上题进行比较。

**6.16** 用最速下降法求下述函数的极大点,给定初始点 $\boldsymbol{X}^0 = (0,0)^T$,要求迭代 4 步。

$$f(\boldsymbol{X}) = 2x_1x_2 + 2x_2 - x_1^2 - 2x_2^2$$

**6.17** 有一种加速梯度法收敛的算法,对于 $n$ 元正定二次函数,经 $2n-1$ 次最速下降算法可达函数的极小点。当函数为二元时,先任选初始点 $\boldsymbol{X}^{(0)}$,再用最速下降算法得点 $\boldsymbol{X}^{(1)}$ 和 $\boldsymbol{X}^{(2)}$,然后沿 $\boldsymbol{X}^{(0)} - \boldsymbol{X}^{(2)}$ 方向做最优一维搜索,即可得最优点 $\boldsymbol{X}^{(3)}$。

试用这种算法求函数

$$f(\boldsymbol{X}) = x_1^2 + 2x_2^2$$

的极小点,从初始点 $\boldsymbol{X}^{(0)} = (5,5)^T$ 开始迭代。

**6.18** 试用梯度法求函数

$$f(\boldsymbol{X}) = 36 - 9(x_1 - 6)^2 - 4(x_2 - 6)^2$$

的极大点。要求迭代两步,而且每次迭代都使目标函数值的增加值大约为上次目标函数

值的 10%,取 $\boldsymbol{X}^{(0)}=(7,9)^{\mathrm{T}}$ 为初始点。

注:为满足该题目的要求,可取步长
$$\lambda_k = \frac{1}{10} \frac{|f(\boldsymbol{X}^{(k)})|}{\nabla f(\boldsymbol{X}^{(k)})^{\mathrm{T}} \nabla f(\boldsymbol{X}^{(k)})}$$

为什么?

**6.19** 令 $\boldsymbol{X}^{(i)}(i=1,2,\cdots,n)$ 为一组 $\boldsymbol{A}$ 共轭向量(假定为列向量),$\boldsymbol{A}$ 为 $n\times n$ 对称正定阵,试证
$$\boldsymbol{A}^{-1} = \sum_{i=1}^{n} \frac{\boldsymbol{X}^{(i)}(\boldsymbol{X}^{(i)})^{\mathrm{T}}}{(\boldsymbol{X}^{(i)})^{\mathrm{T}}\boldsymbol{A}\boldsymbol{X}^{(i)}}$$

**6.20** 试用共轭梯度法求二次函数
$$f(X) = \frac{1}{2}\boldsymbol{X}^{\mathrm{T}}\boldsymbol{A}\boldsymbol{X}$$

的极小点,其中
$$\boldsymbol{A} = \begin{bmatrix} 1 & 1 \\ 1 & 2 \end{bmatrix}$$

**6.21** 用变尺度法重做题 6.20,并将计算结果和过程同上题进行比较。

**6.22** 试用牛顿法求解:
$$\min f(\boldsymbol{X}) = -\frac{1}{(x_1^2 + x_2^2 + 2)}$$

取初始点 $\boldsymbol{X}^{(0)}=(4,0)^{\mathrm{T}}$,并将采用最佳步长和采用固定步长 $\lambda=1.0$ 时的情形作比较。

**6.23** 试用变尺度法求解:
$$\min f(\boldsymbol{X}) = x_1^4 + (x_2+1)^2$$

按以下要求进行:

(a) $\boldsymbol{X}^{(0)}=(0,0)^{\mathrm{T}}$,用最佳步长;

(b) $\boldsymbol{X}^{(0)}=(1,1)^{\mathrm{T}}$,用固定步长 $\lambda=0.5$,做一个循环。

**6.24** 试用无约束极小化方法解联立方程组
$$\begin{cases} x_1 - 2x_2 + 3x_3 = 2 \\ 3x_1 - 2x_2 + x_3 = 7 \\ x_1 + x_2 - x_3 = 1 \end{cases}$$

先建立数学模型,再以 $\boldsymbol{X}^{(0)}=(1,1,1)^{\mathrm{T}}$ 为初始点进行迭代计算。

**6.25** 用步长加速法求下述函数的极小点:
$$\min f(\boldsymbol{X}) = 3x_1^2 + x_2^2 - 12x_1 - 8x_2$$

取初始点为 $\boldsymbol{X}^{(0)}=(1,1)^{\mathrm{T}}$,其初始步长 $\Delta=(0.5,0.5)^{\mathrm{T}}$。

**6.26** 步长加速法也可用于求解约束问题。方法是,若探索或加速时越出了可行域,就认为这次探索或加速失败。试用这种方法求解非线性规划:

$$\min f(X) = x_1^2 - x_1 x_2 + x_2^2 - x_1 + x_2$$
$$\text{s.t.} \quad x_1 + x_2 \geq 1$$

取初始基点 $\boldsymbol{B}_1 = (1,1)^T$，步长

$$\Delta_1 = \begin{pmatrix} 0.2 \\ 0 \end{pmatrix} \qquad \Delta_2 = \begin{pmatrix} 0 \\ 0.2 \end{pmatrix}$$

**6.27** 分析非线性规划问题：

$$\min f(\boldsymbol{X}) = (x_1 - 6)^2 + (x_2 - 2)^2$$
$$\text{s.t.} \begin{cases} -x_1 + 2x_2 \leq 4 \\ 3x_1 + 2x_2 \leq 12 \\ x_1 \geq 0, \ x_2 \geq 0 \end{cases}$$

在下列各点的可行下降方向：

(a) $\boldsymbol{X}^{(1)} = (0,0)^T$；
(b) $\boldsymbol{X}^{(2)} = (4,0)^T$；
(c) $\boldsymbol{X}^{(3)} = (2,3)^T$；
(d) $\boldsymbol{X}^{(4)} = (0,2)^T$；
(e) $\boldsymbol{X}^{(5)} = \left(\dfrac{48}{13}, \dfrac{6}{13}\right)^T$。

**6.28** 试写出非线性规划：

$$\max f(x) = (x-4)^2$$
$$\text{s.t.} \quad 1 \leq x \leq 6$$

在点 $x^*$ 的库恩-塔克条件，并进行求解。

**6.29** 某工厂向用户提供发动机，按合同规定，其交货数量和日期是：第一季末交 40 台，第二季末交 60 台，第三季末交 80 台。工厂的最大生产能力为每季 100 台，每季的生产费用是 $f(x) = 50x + 0.2x^2$（元），此处 $x$ 为该季生产发动机的台数。若工厂生产得多，多余的发动机可移到下季向用户交货，这样，工厂就需支付存储费，每台发动机每季的存储费为 4 元。问该厂每季应生产多少台发动机，才能既满足交货合同，又使工厂所花费的费用最少（假定第一季开始时发动机无存货）。要求建立数学模型，并用库恩-塔克条件来求解。

**6.30** 分别写出下述非线性规划问题的库恩-塔克条件，并根据这些条件求解非线性规划问题：

(a) $\max f(\boldsymbol{X}) = \ln(x_1 + x_2)$

$$\text{s.t.} \begin{cases} x_1 + 2x_2 \leq 5 \\ x_1 \geq 0 \quad x_2 \geq 0 \end{cases}$$

(b) $\min f(\boldsymbol{X}) = x_1^2 + x_2^2 + x_3^2$

$$\text{s.t.} \begin{cases} 5 - 2x_1 - x_2 \geq 0 \\ 2 - x_1 - x_3 \geq 0 \\ x_1 - 1 \geq 0 \\ x_2 - 2 \geq 0 \\ x_3 \geq 0 \end{cases}$$

**6.31** 试用 Kuhn-Tucker 条件求解以下非线性规划:

(a) $\max f(\boldsymbol{X}) = x_1$

s.t. $\begin{cases} (1-x_1)^3 - x_2 \geq 0 \\ x_1, x_2 \geq 0 \end{cases}$

(b) $\min f(\boldsymbol{X}) = x_1$

s.t. $\begin{cases} (1-x_1)^3 - x_2 \geq 0 \\ x_1, x_2 \geq 0 \end{cases}$

(c) $\min f(\boldsymbol{X}) = (x_1-3)^2 + (x_2-3)^2$

s.t. $\begin{cases} 4 - x_1 - x_2 \geq 0 \\ x_1, x_2 \geq 0 \end{cases}$

**6.32** 求解二次规划:

$$\max f(\boldsymbol{X}) = 5x_1 + x_2 - (x_1 - x_2)^2$$

s.t. $\begin{cases} x_1 + x_2 \leq 2 \\ x_1 \geq 0, x_2 \geq 0 \end{cases}$

**6.33** 给出二次规划:

$$\max f(\boldsymbol{X}) = 4x_1 - x_1^2 + 8x_2 - x_2^2$$

s.t. $\begin{cases} x_1 + x_2 \leq 2 \\ x_1 \geq 0, x_2 \geq 0 \end{cases}$

(a) 用 Kuhn-Tucker 条件求最优解;

(b) 写出等价的线性规划问题并求解。

**6.34** 试解非线性规划:

$$\max f(\boldsymbol{X}) = -x_1^2 + x_1 x_2 - 2x_2^2 + x_1 + x_2$$

s.t. $\begin{cases} x_1 - x_2 \geq 3 \\ x_1 + x_2 = 4 \end{cases}$

**6.35** 试用可行方向法求解非线性规划:

$$\min f(\boldsymbol{X}) = x_1^2 + x_2^2 - 4x_1 - 4x_2 + 8$$

s.t. $x_1 + 2x_2 - 4 \leq 0$

从初始点 $\boldsymbol{X}^{(0)} = (0,0)^T$ 出发,迭代两步。

**6.36** 用可行方向法求解非线性规划,以 $\boldsymbol{X}^{(0)} = (0, 0.75)^T$ 为初始点,迭代两步。

$$\min f(\boldsymbol{X}) = 2x_1^2 + 2x_2^2 - 2x_1 x_2 - 4x_1 - 6x_2$$

s.t. $\begin{cases} x_1 + 5x_2 \leq 5 \\ 2x_1^2 - x_2 \leq 0 \\ x_1 \geq 0, x_2 \geq 0 \end{cases}$

**6.37** 试用外点法求解非线性规划:

$$\min f(\boldsymbol{X}) = (x_1 - 2)^4 + (x_1 - 2x_2)^2$$

s.t. $x_1^2 - x_2 = 0$

**6.38** 试用外点法求解非线性规划:

$$\max f(\boldsymbol{X}) = 4x_1 - x_1^2 + 9x_2 - x_2^2 + 10x_3 - 2x_3^2 - \frac{1}{2}x_2 x_3$$

$$\text{s.t.} \begin{cases} 4x_1 + 2x_2 + x_3 \leqslant 10 \\ 2x_1 + 4x_2 + x_3 \leqslant 20 \\ x_1 \geqslant 0, x_2 \geqslant 0, x_3 \geqslant 0 \end{cases}$$

**6.39** 用内点法重新求解题 6.37。

**6.40** 用内点法求解非线性规划：

$$\min f(\boldsymbol{X}) = \frac{(x_1+1)^3}{3} + x_2$$

$$\text{s.t.} \quad x_1 \geqslant 1, x_2 \geqslant 0$$

**6.41** 试用内点法求解非线性规划：

$$\min f(\boldsymbol{X}) = (x+1)^2$$

$$\text{s.t.} \quad x \geqslant 0$$

要求分别采用以下方法：

(a) 障碍项采用倒数函数；

(b) 障碍项采用对数函数。

**6.42** 试用 SUMT 法求解非线性规划：

$$\min f(\boldsymbol{X}) = \log x_1 - x_2$$

$$\text{s.t.} \begin{cases} x_1 - 1 \geqslant 0 \\ x_1^2 + x_2^2 - 4 = 0 \end{cases}$$

要求对第一个约束条件使用内点法，对第二个约束条件使用外点法。

**6.43** 华谊公司租用三种设备 A、B、C 生产 I、II 两种产品，生产单位产品所需设备工时及三种设备可用工时如表 6-1 所示。

表 6-1　　　　　　　　　　　　　　　　　　　　　　　　　　　　　h

| 产品＼设备 | A | B | C |
|---|---|---|---|
| I | 3 | 2 | 15 |
| II | 4 | 1 | 2 |
| 可用工时 | 1 600 | 600 | 750 |

其中产品 II 生产量不低于两种产品总产量的 30%，不超过 60%。两种产品需求量 $x_1, x_2$ 是其价格 $P_1, P_2$ 的函数：

$$x_1 = 5\,000 - 7P_1$$

$$x_2 = 1\,000 - 10P_2$$

试问公司应如何综合考虑需求与价格，使预期总销售价为最大？

**6.44** 半径为 $R$ 的圆，要画出一个面积最大的内接矩形。试列出非线性规划的数学模型。

**6.45** 某厂要建一仓库，其 4 个客户位置坐标见表 6-2，试确定仓库位置，使其总周转量（运距×运量和）为最小，试建立数学模型。

表 6-2

| 客户 | 坐标 | | 每月出货量 |
| --- | --- | --- | --- |
| | $x$ | $y$ | |
| 1 | 5 | 10 | 200 |
| 2 | 10 | 5 | 150 |
| 3 | 0 | 12 | 200 |
| 4 | 12 | 0 | 300 |

**6.46** 某企业为两类客户生产同一产品，甲客户需求量为 $x_1$，每件售价为 $70-4x_1$，乙客户需求为 $x_2$，每件售价为 $150-15x_2$。该企业生产每件产品成本为 $100+15(x_1+x_2)$。求：该企业应生产供应两类顾客的产品数 $x_1$ 和 $x_2$，使获利最大？要求建模并求解。

**6.47** 红河市是一个化工生产基地。市内分布着 12 家化工厂，其原材料和产品均有一定危险性，12 个厂的地理坐标分别为 $(x_i,y_i)$，$i=1,\cdots,12$。规定原材料和成品仓库距离厂区应保持在 0.8 km 以外。又 12 家化工厂的职工和家属人数分别为 $p_i(i=1,\cdots,12)$，均住在厂区附近，红河市拟在市郊一空旷区建一集中的危险品仓库。问：应如何选址，使既对各化工厂存取原材料和成品相对方便，又使职工和家属满足安全要求？

# 第七章

# 动 态 规 划

## 本章复习概要

**1.** 举例说明什么是多阶段的决策过程及具有多阶段决策问题的特性。

**2.** 解释下列概念：

（a）状态；

（b）决策；

（c）最优策略；

（d）状态转移方程；

（e）指标函数和最优值函数；

（f）边界条件。

**3.** 建立动态规划模型时应注意哪些点，它们在模型中的作用是什么？

**4.** 试述动态规划方法的基本思想，动态规划基本方程的结构、方程中各个符号的含义及正确写出动态规划基本方程的关键因素。

**5.** 试述动态规划的最优化原理，以及它同动态规划基本方程之间的关系。

**6.** 试述动态规划方法与逆推解法和顺推解法之间的联系及应注意之处。

**7.** 对静态规划的模型（如线性规划、非线性规划、整数规划等），一般可以采用动态规划的方法求解，对此你能否评说一下各自的优缺点。

**8.** 什么是随机动态规划问题？它具有什么特征？试举例说明。

**9.** 什么是动态规划算法中的维数灾难？举例说明什么情况下会出现维数灾难。

## 是非判断题

（a）在动态规划模型中，问题的阶段数等于问题中的子问题的数目；

（b）动态规划中，定义状态时应保证在各个阶段中所做决策的相互独立性；

（c）动态规划的最优性原理保证了从某一状态开始的未来决策独立于先前已作出的决策；

（d）对一个动态规划问题，应用顺推或逆推解法可能会得出不同的最优解；

（e）动态规划计算中的"维数障碍"主要是由问题中阶段数的急剧增加引起的；

（f）假如一个线性规划问题含有 5 个变量和 3 个约束，则用动态规划方法求解时将划分为 3 个阶段，每个阶段的状态将由一个 5 维的向量组成；

（g）一个动态规划问题若能用网络表达时，节点代表各阶段的状态值，各条弧代表了可行的方案选择；

（h）动态规划的基本方程是将一个多阶段的决策问题转化为一系列具有递推关系的单阶段的决策问题；

（i）在动态规划基本方程中，凡子问题具有叠加性质的，其边界条件取值均为零，子问题为乘积型的，边界条件取值均为 1；

（j）一个线性规划问题若转化为动态规划方法求解时，应严格按变量的下标顺序来划分阶段，如将决定 $x_1$ 的值作为第一阶段，决定 $x_2$ 的值作为第二阶段等；

（k）建立动态规划模型时，阶段的划分是最关键和最重要的一步；

（l）设 $S_k$ 是动态规划模型中第 $k$ 阶段的状态，$S_k$ 的取值仅取决于 $(k-1)$ 阶段的状态和决策，而同 $(k-1)$ 阶段之前的状态和决策无关；

（m）动态规划是用于求解多阶段优化决策的模型和方法，这里多阶段既可以是时间顺序的自然分段，也可以是根据问题性质人为地将决策过程划分成先后顺序的阶段；

（n）动态规划的基本方程保证了各阶段内决策的独立进行，可以不必考虑这之前和之后决策的如何进行。

## 选择填空题

下列各题中请将正确答案的代号填入指定空白处。

1. 下述有关动态规划的叙述中不正确的有_____。
（A）动态规划数学模型由阶段、状态、决策与策略，状态转移方程及指标函数等构成
（B）动态规划将一个多阶段的决策问题转化为一个具有递推关系的单阶段的决策问题
（C）动态规划求解的思路基于利·别尔曼提出的最优化原理
（D）动态规划不能用于求解同时间顺序无关的静态问题

2. 以下叙述中错误的结论有_____。
（A）动态规划建模中阶段的划分是主要难点
（B）用顺序或逆序解法可能得出不同计算结果

(C) 当变量和约束条件数相同时,用动态规划求解线性或非线性规划的计算量差别不大

(D) 用动态规划方法可求解整数规划问题

3. 用动态规划方法求解货郎担问题时,主要难点在于_____。
(A) 阶段的划分 (B) 状态的确定
(C) 决策与策略的确定 (D) 指标函数的确定

4. 一个含 5 个变量、3 个约束的线性规划问题,用动态规划建模时应_____。
(A) 分三个阶段,每个阶段状态用 5 维向量表示
(B) 分 5 个阶段,每个阶段状态用 3 维向量表示
(C) (A)和(B)均可行
(D) (A)和(B)均不可行

5. 引发动态规划计算中出现维数障碍的主要原因为_____。
(A) 问题中阶段中急剧增加 (B) 问题中状态数急剧增加
(C) 对计算中数字精度的要求大幅增加 (D) 要求对不同数据给出多个答案

6. 下列运筹学问题可以用动态规划方法求解的有_____。
(A) 运输问题 (B) 分配问题
(C) 在有向图中求网络最短路 (D) 求网络最大流

7. 有关动态规划的下列叙述中正确的有_____。
(A) 问题分阶段顺序不同,则结果不同
(B) 状态对决策有影响
(C) 在求最短路径时,标号法与逆序算法求解思路是相同的
(D) 动态规划求解过程均可用列表方式实现

8. 下列有关动态规划的叙述中其中不正确的有_____。
(A) 动态规划中阶段的划分必须满足无后效性原则
(B) 采用顺序解法与逆序解法可能得出不同的结果
(C) 对结构基本雷同的线性与非线性规划问题,用动态规划方法求解时计算量不会有太大差别
(D) 动态规划求解的基本思路是将一个多阶段的决策问题转化为一系列具有递推关系的单阶段决策问题

9. 应用动态规划求解生产与存储问题中,以下叙述正确的有_____。
(A) 状态变量是存储量,决策变量是生产量
(B) 状态变量是生产量,决策变量是存储量
(C) 阶段指标函数是从第 $k$ 阶段到第 $n$ 阶段的总成本
(D) 过程指标函数是从第 $k$ 阶段到下一阶段的总成本

## 练习题

**7.1** 计算如图 7-1 所示的从 $A$ 到 $E$ 的最短路线及其长度。
（a）用逆推解法；（b）用标号法。

图 7-1

**7.2** 已知网络图各段路线所需费用如图 7-2 所示,试选择从 $A$ 线到 $B$ 线的最小费用路线,并计算其总的费用。图中 $A$ 线和 $B$ 线上的数字分别代表相应点的有关费用。

图 7-2

**7.3** 写出下面问题的动态规划的基本方程：

(a) $\max z = \sum\limits_{i=1}^{n} g_i(x_i)$

s. t. $\begin{cases} \sum\limits_{i=1}^{n} a_i x_i \leqslant b \\ 0 \leqslant x_i \leqslant c_i, \quad (i=1,2,\cdots,n) \end{cases}$

(b) $\max z = \sum_{j=1}^{n} g_j(x_j)$

$$\text{s. t.} \begin{cases} \sum_{j=1}^{n} a_{ij} x_j \leqslant b_i & (i=1,2,\cdots,m) \\ 0 \leqslant x_j \leqslant c_j & (j=1,2,\cdots,n) \end{cases}$$

**7.4** 用动态规划方法求解下列问题：

(a) $\max z = x_1^2 x_2 x_3^3$

$$\text{s. t.} \begin{cases} x_1 + x_2 + x_3 \leqslant 6 \\ x_j \geqslant 0, \quad j=1,2,3 \end{cases}$$

(b) $\max z = 7x_1^2 + 6x_1 + 5x_2^2$

$$\text{s. t.} \begin{cases} x_1 + 2x_2 \leqslant 10 \\ x_1 - 3x_2 \leqslant 9 \\ x_1, x_2 \geqslant 0 \end{cases}$$

(c) $\max z = 8x_1^2 + 4x_2^2 + x_3^2$

$$\text{s. t.} \begin{cases} 2x_1 + x_2 + 10x_3 = b \\ x_j \geqslant 0 \quad j=1,2,3 \\ b \text{ 为正数} \end{cases}$$

(d) $\max z = 2x_1^2 + 2x_2 + 4x_3 - x_3^2$

$$\text{s. t.} \begin{cases} 2x_1 + x_2 + x_3 \leqslant 4 \\ x_j \geqslant 0, j=1,2,3 \end{cases}$$

**7.5** 利用动态规划方法证明下列不等式：

(a) 平均值不等式

设 $x_i > 0$, $i = 1, 2, \cdots, n$

则有
$$\frac{x_1 + x_2 + \cdots + x_n}{n} \geqslant (x_1 x_2 \cdots x_n)^{\frac{1}{n}}$$

(b) 比值不等式

设 $x_i > 0$, $y_i > 0$, $i = 1, 2, \cdots, n$

则有
$$\min_{1 \leqslant i \leqslant n} \left\{ \frac{x_i}{y_i} \right\} \leqslant \frac{\sum_{i=1}^{n} x_i}{\sum_{i=1}^{n} y_i} \leqslant \max_{1 \leqslant i \leqslant n} \left\{ \frac{x_i}{y_i} \right\}$$

**7.6** 某人在每年年底要决策明年的投资与积累的资金分配。假设开始时，他可利用的资金数为 $C$，年利率为 $\alpha(\alpha > 1)$。在 $i$ 年里若投资 $y_i$ 所得到的效益用 $g_i(y_i) = by_i$（$b$ 为常数）来表示。试用逆推解法和顺推解法来建立该问题在 $n$ 年里获得最大效益的动态规划模型。

**7.7** 已知某指派问题的有关数据（每人完成各项工作的时间）如表 7-1 所示，试对此问题用动态规划方法求解。要求：

(a) 列出动态规划的基本方程；

(b) 用逆推解法求解。

表 7-1

| 人\工作 | 1 | 2 | 3 | 4 |
|---|---|---|---|---|
| 1 | 15 | 18 | 21 | 24 |
| 2 | 19 | 23 | 22 | 18 |
| 3 | 26 | 18 | 16 | 19 |
| 4 | 19 | 21 | 23 | 17 |

**7.8** 考虑一个有 $m$ 个产地和 $n$ 个销地的运输问题。设 $a_i$ 为产地 $i$ ($i=1,\cdots,m$) 可发运的物资数,$b_j$ 为销地 $j$ ($j=1,\cdots,n$) 所需要的物资数。又从产地 $i$ 往销地 $j$ 发运 $x_{ij}$ 单位物资所需的费用为 $h_{ij}(x_{ij})$,试写出就此问题建立动态规划的模型。

**7.9** 某公司去一所大学招聘一名管理专业应届毕业生。从众多应聘学生中,初选 3 名决定依次单独面试。面试规则为:当对第 1 人或第 2 人面试时,如满意(记 3 分),并决定聘用,面试不再继续;如不满意(记 1 分),决定不聘用,找下一人继续面试;如较满意(记 2 分)时,有两种选择,或决定聘用,面试不再继续,或不聘用,面试继续。但对决定不聘用者,不能同在后面面试的人比较后再回过头来聘用。故在前两名面试者都决定不聘用时,第三名面试者不论属何种情况均需聘用。根据以往经验,面试中满意的占 20%,较满意的占 50%,不满意者占 30%。要求用动态规划方法帮助该公司确定一个最优策略,使聘用到的毕业生期望的分值为最高。

**7.10** 某公司打算在三个不同的地区设置 4 个销售点,根据市场预测部门估计,在不同的地区设置不同数量的销售店,每月可得到的利润如表 7-2 所示。试问在各个地区应如何设置销售点,才能使每月获得的总利润最大?其值是多少?

表 7-2

| 地区\销售店 | 0 | 1 | 2 | 3 | 4 |
|---|---|---|---|---|---|
| 1 | 0 | 16 | 25 | 30 | 32 |
| 2 | 0 | 12 | 17 | 21 | 22 |
| 3 | 0 | 10 | 14 | 16 | 17 |

**7.11** 某工厂购进 100 台机器,准备生产 $p_1$,$p_2$ 两种产品。若生产产品 $p_1$,每台机器每年可收入 45 万元,损坏率为 65%;若生产产品 $p_2$,每台机器每年收入为 35 万元,但损坏率只有 35%;估计三年后将有新的机器出现,旧的机器将全部淘汰。试问每年应如何安排生产,使在三年内收入最多?

**7.12** 设有两种资源,第一种资源有 $x$ 单位,第二种资源有 $y$ 单位,计划分配给 $n$ 个部门。把第一种资源 $x_i$ 单位,第二种资源 $y_i$ 单位分配给部门 $i$ 所得的利润记为 $r_i(x_i,y_i)$。

如设 $x=3, y=3, n=3$，其利润 $r_i(x,y)$ 列于表 7-3 中。试用动态规划方法如何分配这两种资源到 $i$ 个部门去，使总的利润最大？

表 7-3

| x \ y | $r_1(x,y)$ | | | | $r_2(x,y)$ | | | | $r_3(x,y)$ | | | |
|---|---|---|---|---|---|---|---|---|---|---|---|---|
| | 0 | 1 | 2 | 3 | 0 | 1 | 2 | 3 | 0 | 1 | 2 | 3 |
| 0 | 0 | 1 | 3 | 6 | 0 | 2 | 4 | 6 | 0 | 3 | 5 | 8 |
| 1 | 4 | 5 | 6 | 7 | 1 | 4 | 6 | 7 | 2 | 5 | 7 | 9 |
| 2 | 5 | 6 | 7 | 8 | 4 | 6 | 8 | 9 | 4 | 7 | 9 | 11 |
| 3 | 6 | 7 | 8 | 9 | 6 | 8 | 10 | 11 | 6 | 9 | 11 | 13 |

**7.13** 某公司有三个工厂，它们都可以考虑改造扩建。每个工厂都有若干种方案可供选择，各种方案的投资及所能取得的收益如表 7-4 所示。现公司有资金 5 000 万元。问应如何分配投资使公司的总收益最大？

表 7-4                                                                千万元

| $m_{ij}$（方案） | 工厂 $i=1$ | | 工厂 $i=2$ | | 工厂 $i=3$ | |
|---|---|---|---|---|---|---|
| | C(投资) | R(收益) | C(投资) | R(收益) | C(投资) | R(收益) |
| 1 | 0 | 0 | 0 | 0 | 0 | 0 |
| 2 | 1 | 5 | 2 | 8 | 1 | 3 |
| 3 | 2 | 6 | 3 | 9 | — | — |
| 4 | — | — | 4 | 12 | — | — |

（注：表中"—"表示无此方案）

**7.14** 某工厂的交货任务如表 7-5 所示。表中数字为月底的交货量。该厂的生产能力为每月 400 件，该厂仓库的存货能力为 300 件，已知每 100 件货物的生产费用为 10 000 元，在进行生产的月份，工厂要支出经常费用 4 000 元，仓库保管费用为每百件货物每月 1 000 元。假定开始时及 6 月底交货后无存货。试问应在每个月各生产多少件物品，才能既满足交货任务又使总费用最小？

表 7-5

| 月 份 | 1 | 2 | 3 | 4 | 5 | 6 |
|---|---|---|---|---|---|---|
| 交货量/百件 | 1 | 2 | 5 | 3 | 2 | 1 |

**7.15** 某商店在未来的 4 个月里，准备利用商店里一个仓库来专门经销某种商品，该仓库最多能储存这种商品 1 000 单位。假定商店每月只能卖出它仓库现有的货。当商店决定在某个月购货时，只有在该月的下个月开始才能得到该货。据估计未来 4 个月这种商品买卖价格如表 7-6 所示。假定商店在 1 月开始经销时，仓库已储存商品 500 单位。试问：如何

制订这 4 个月的订购与销售计划,使获得利润最大?(不考虑仓库的存储费用)

表 7-6

| 月份($k$) | 买价($c_k$) | 卖价($p_k$) |
| --- | --- | --- |
| 1 | 10 | 12 |
| 2 | 9 | 9 |
| 3 | 11 | 13 |
| 4 | 15 | 17 |

**7.16** 某厂准备连续 3 个月生产 A 种产品,每月初开始生产。A 的生产成本费为 $x^2$,其中 $x$ 是 A 产品当月的生产数量。仓库存货成本费是每月每单位为 1 元。估计 3 个月的需求量分别为 $d_1=100, d_2=110, d_3=120$。现设开始时第一个月月初存货 $s_0=0$,第三个月的月末存货 $s_3=0$。试问:每月的生产数量应是多少,才使总的生产和存货费用为最小?

**7.17** 某鞋店出售橡胶雪靴,热销季节是从 10 月 1 日至次年 3 月 31 日,销售部门对这段时间的需求量预测如表 7-7 所示。

表 7-7

| 月份 | 10 | 11 | 12 | 1 | 2 | 3 |
| --- | --- | --- | --- | --- | --- | --- |
| 需求/双 | 40 | 20 | 30 | 40 | 30 | 20 |

每月订货数目只有 10,20,30,40,50 几种可能性,所需费用相应地为 48,86,118,138,160 元。每月末的存货不应超过 40 双,存储费用按月末存靴数计算,每月每双为 0.2 元。因为雪靴季节性强,且式样要变化,希望热销前后存货均为零。假定每月的需求率为常数,储存费用按月存货量计算,订购一次的费用为 10 元。求使热销季节的总费用为最小的订货方案。

**7.18** 设某商店一年分上、下半年两次进货,上、下半年的需求情况是相同的,需求量 $y$ 服从均匀分布,其概率密度函数为

$$f(y) = \begin{cases} \dfrac{1}{10}, & 20 \leqslant y \leqslant 30 \\ 0, & \text{其他} \end{cases}$$

其进货价格及销售价格在上、下半年中是不同的,分别为 $q_1=3, q_2=2$;$p_1=5, p_2=4$。年底若有剩货时,以单价 $p_3=1$ 处理出售,可以清理完剩货。设年初存货为 0,若不考虑存储费及其他开支。问:两次进货各应为多少,才能获得最大的期望利润?

**7.19** 某工厂生产三种产品,各种产品重量与利润关系如表 7-8 所示。现将此三种产品运往市场出售,运输能力总重量不超过 10 t。问:如何安排运输使总利润最大?

表 7-8

| 种类 | 重量 /(t/件) | 利润 /(元/件) |
|---|---|---|
| 1 | 2 | 100 |
| 2 | 3 | 140 |
| 3 | 4 | 180 |

**7.20** 设有一辆载重卡车,现有 4 种货物均可用此车运输。已知这 4 种货物的重量、容积及价值关系如表 7-9 所示。

表 7-9

| 货物代号 | 重量/t | 容积/m³ | 价值/万元 |
|---|---|---|---|
| 1 | 2 | 2 | 3 |
| 2 | 3 | 2 | 4 |
| 3 | 4 | 2 | 5 |
| 4 | 5 | 3 | 6 |

若该卡车的最大载重为 15 t,最大允许装载容积为 10 m³,在许可的条件下,每车装载每一种货物的件数不限。问:应如何搭配这四种货物,才能使每车装载货物的价值最大?

**7.21** 设某台机床每天可用工时为 5 h,生产每单位产品 A 或产品 B 都需要 1 h,其成本分别为 4 元和 3 元。已知各种单位产品的售价与该产品的产量具有如下线性关系:

产品 A $\quad p_1 = 12 - x_1$

产品 B $\quad p_2 = 13 - 2x_2$

其中 $x_1, x_2$ 分别为产品 A、B 的产量。问:如果要求机床每天必须工作 5 h,产品 A 和 B 各应生产多少,才能使总的利润最大?

**7.22** 用动态规划方法求解下列问题:

(a) max $z = 5x_1 + 10x_2 + 3x_3 + 6x_4$

s.t. $\begin{cases} x_1 + 4x_2 + 5x_3 + 10x_4 \leqslant 11 \\ x_i \geqslant 0, \quad 且为整数, i = 1, 2, 3, 4 \end{cases}$

(b) max $z = 3x_1(2 - x_1) + 2x_2(2 - x_2)$

s.t. $\begin{cases} x_1 + x_2 \leqslant 3 \\ x_i \geqslant 0, \quad 且为整数, i = 1, 2 \end{cases}$

(c) min $z = x_1^2 + x_2^2 + x_3^2 + x_4^2$

s.t. $\begin{cases} x_1 + x_2 + x_3 + x_4 \geqslant 10 \\ x_i \geqslant 0, \quad 且为整数, i = 1, 2, 3, 4 \end{cases}$

**7.23** 为保证某一设备的正常运转,需备有三种不同的零件 $E_1$、$E_2$ 和 $E_3$。若增加备

用零件的数量,可提高设备正常运转的可靠性,但增加了费用,而投资额仅为 8 000 元。已知备用零件数与它的可靠性和费用的关系如表 7-10 所示。

表 7-10

| 备件数 | 增加的可靠性 | | | 设备的费用/万元 | | |
|---|---|---|---|---|---|---|
| | $E_1$ | $E_2$ | $E_3$ | $E_1$ | $E_2$ | $E_3$ |
| $z=1$ | 0.3 | 0.2 | 0.1 | 1 | 3 | 2 |
| $z=2$ | 0.4 | 0.5 | 0.2 | 2 | 5 | 3 |
| $z=3$ | 0.5 | 0.9 | 0.7 | 3 | 6 | 4 |

现要求在既不超出投资额的限制,又能尽量提高设备运转的可靠性的条件下,试问:各种零件的备件数量应是多少为好?

**7.24** 如图 7-3 所示,$P_0 O P_n$ 是单位圆上的一扇形,中心角为 $\alpha$,$P_1, P_2, \cdots, P_{n-1}$ 是圆上的一些任选点,则折线段总长为

$$2\sum_{i=1}^{n} \sin \frac{\theta_i}{2}$$

这儿的 $\theta_i$ 是 $OP_{i-1}$ 与 $OP_i$ 之间的夹角。如 $f_n(\alpha)$ 是 $P_0 P_1 \cdots P_n$ 折线的最大长度,即有

$$f_n(\alpha) = \max_{0 \leqslant \theta \leqslant \alpha} \left\{ 2\sin \frac{\theta}{2} + f_{n-1}(\alpha - \theta) \right\}$$

要求:

(a) 用归纳法证明 $f_n(\alpha) = 2n \sin \dfrac{\alpha}{2n}$;

(b) 由此推论圆的 $n$ 边内接多边形中,以正多边形周界为最长。

图 7-3

**7.25** 某警卫部门有 12 支巡逻队负责 4 个仓库的巡逻。按规定对每个仓库可分别派 2~4 支队伍巡逻。由于所派队伍数量上的差别,各仓库一年内预期发生事故的次数如表 7-11 所示。试应用动态规划的方法确定派往各仓库的巡逻队数,使预期事故的总次数为最少。

表 7-11

| 巡逻队数 \ 仓库 | 1 | 2 | 3 | 4 |
|---|---|---|---|---|
| 2 | 18 | 38 | 14 | 34 |
| 3 | 16 | 36 | 12 | 31 |
| 4 | 12 | 30 | 11 | 25 |

**7.26** 考虑一个总期限为 $N+1$ 年的设备更新问题。已知一台新设备的价值为 $C$ 元,其 $T$ 年末的残值为

$$S(T) = \begin{cases} N-T, & \text{当 } N \geqslant T \\ 0, & \text{否则} \end{cases}$$

又对有 $T$ 年役龄的该设备,其年创收益为

$$P(T) = \begin{cases} N^2-T^2, & \text{当 } N \geqslant T \\ 0, & \text{否则} \end{cases}$$

要求:

(a) 对此问题建立动态规划模型;

(b) 当 $N=3, C=10$ 时求数字解。

**7.27** 甲、乙、丙、丁 4 人完成 A、B、C、D 四项任务的效率矩阵如下。

$$\begin{array}{c} \phantom{甲}\begin{array}{cccc} A & B & C & D \end{array} \\ \begin{array}{c} 甲 \\ 乙 \\ 丙 \\ 丁 \end{array}\left[\begin{array}{cccc} 2 & 15 & 13 & 4 \\ 10 & 4 & 14 & 15 \\ 9 & 14 & 16 & 13 \\ 7 & 8 & 11 & 9 \end{array}\right] \end{array}$$

规定每人完成一项,每项任务交一个人完成。如何分配,使总的完成时间最少?试用动态规划方法求解。

# 第八章 图与网络分析

## 本章复习概要

1. 通常用 $G=(V,E)$ 来表示一个图,试述符号 $V,E$ 及这个表达式的含义。

2. 解释下列各组名词,并说明相互间的联系和区别:(a)端点,相邻,关联边;(b)环,多重边,简单图;(c)链,初等链;(d)圈,初等圈,简单圈;(e)回路,初等路;(f)节点的次,悬挂点,悬挂边,孤立点;(g)连通图,连通分图,支撑子图;(h)有向图,基础图,赋权图。

3. 图论中的图同一般工程图、几何图的主要区别是什么?试举例说明。

4. 试述树图、图的支撑树及最小支撑树的概念定义,以及它们在实际问题中的应用。

5. 阐明 Dijkstra 算法的基本思想和基本步骤,为什么用这种算法能在图中找出从一点至任一点的最短路。

6. 最大流问题是一个特殊的线性规划问题,试具体说明这个问题中的变量、目标函数和约束条件各是什么?

7. 什么是增广链?为什么只要不存在关于可行流 $f^*$ 的增广链时,$f^*$ 即为最大流?

8. 试述什么是截集、截量以及最大流最小截量定理。为什么用 Ford-Fulkerson 标号法在求得最大流的结果同时得到一个最小截集?

9. 简述最小费用最大流的概念以及求取最小费用最大流的基本思想和方法。

10. 试用图的语言来表达中国邮递员问题,并说明该问题同一笔画之间的联系和区别。

## 是非判断题

(a) 图论中的图不仅反映了研究对象之间的关系,而且是真实图形的写照,因而对图中点与点的相对位置、点与点连线的长短曲直等都要严格注意;

(b) 在任一图 $G$ 中,当点集 $V$ 确定后,树图是 $G$ 中边数最少的连通图;

(c) 如图中某点 $v_i$ 有若干个相邻点,与其距离最远的相邻点为 $v_j$,则边 $[i,j]$ 必不包含在最小支撑树内;

(d) 如图中从 $v_1$ 至各点均有唯一的最短路,则连接 $v_1$ 至其他各点的最短路在去掉重复部分后,恰好构成该图的最小支撑树;

(e) 求图的最小支撑树以及求图中一点至另一点的最短路问题,都可以归结为求解整数规划问题;

(f) 求网络最大流的问题可归结为求解一个线性规划模型;

(g) 任一图中奇点的个数可能为奇数个,也可能为偶数个;

(h) 任何含 $n$ 个节点 $(n-1)$ 条边的图一定是树图;

(i) 一个具有多个发点和多个收点的求网络最大流问题一定可以转化为求具有单个发点和单个收点的求网络最大流问题;

(j) 作为增广链上的弧,如属正向弧一定有 $f_{ij} \leqslant c_{ij}$。

## 🎯 选择填空题

下列各题中请将正确答案的代号填入指定空白处。

1. 以下有关图的叙述中正确的有_____。

(A) 任意图可用 $G=(V,E)$ 表示,$V$ 是点的集合,$E$ 是边的集合

(B) 任意图中奇点有奇数个,偶点有偶数个

(C) 一个不含圈不含多重边的图称为简单图

(D) 目前图论被广泛应用于管理科学、计算机科学、物理、化学、心理学等学科领域的研究

2. 以下树图的概念中正确的有_____。

(A) 任一图 $G$ 中,当点集 $V$ 确定后,树图是 $G$ 中边数最少的连通图

(B) 树图中去掉任意一条边,图将不连通

(C) 重要的网络系统一般采用树状结构

(D) 任何含 $n$ 个点 $(n-1)$ 条边的图一定是树图

3. 以下说法中正确的有_____。

(A) 如连通图中从 $v_1$ 至各点均有唯一最短路,则连接 $v_1$ 至图中各点的最短路去掉重复部分后恰好构成该图的最小树

(B) 图中点 $v_i$ 有若干相邻点,与其距离最近的相邻点必包含在图的最小部分树中

(C) 一个有向图中求任意两点间最短路可以构建线性规划模型求解

(D) 一个有向图中求任意两点间最短路可以构建动态规划模型求解

4. 以下说法中正确的有_____。

(A) 求网络最大流问题可以构建成一个线性规划模型
(B) 用 Ford-Fulkerson 算法,在找出网络最大流同时也找到了该网络的最小割
(C) 求网络最大流时,如存在多条增广链,则各条增广链之间不可能包含相同的弧
(D) 一个含有多个发点和多个收点的求最大流问题应拆分为若干个只含一个发点和一个收点的问题进行求解

5. 已知图中各点的次分别如下,其中为树图的有_____。
(A) 4,1,1,2,2,2    (B) 6,1,1,1,1,2,2,1
(C) 4,2,2,1,1,2    (D) 5,1,1,1,2,1,1

6. 具有 $n$ 个顶点的二部图,当 $n$ 是奇数时最多边数应为_____。
(A) $\dfrac{n(n-1)}{2}$    (B) $\dfrac{n(n-1)}{2}-1$
(C) $\left(\dfrac{n}{2}\right)^2-0.25$    (D) $\left(\dfrac{n}{2}\right)^2-1$

7. 具有 $n$ 个顶点的完全图,其边的总数为_____。
(A) $\dfrac{n!}{2}$    (B) $\dfrac{n(n-1)}{2}$
(C) $\dfrac{n^2}{2}$    (D) $\dfrac{n^2}{2}-1$

8. 一个图能一笔画出,其始点和终点可以不同,其条件为_____。
(A) 图中所有点是偶点    (B) 奇点数不超过偶点数
(C) 图中含两个奇点,其余为偶点    (D) 奇点数不超过 4 个

## 练习题

**8.1** 有甲、乙、丙、丁、戊、己 6 名运动员报名参加 A、B、C、D、E、F 6 个项目的比赛。表 8-1 中打※的是各运动员报名参加的比赛项目。问:6 个项目比赛顺序如何安排,做到每名运动员不连续参加两项比赛?

表 8-1

|   | A | B | C | D | E | F |
|---|---|---|---|---|---|---|
| 甲 |   |   |   | ※ |   | ※ |
| 乙 | ※ | ※ |   | ※ |   |   |
| 丙 |   |   | ※ |   | ※ |   |
| 丁 | ※ |   |   |   | ※ |   |
| 戊 |   | ※ |   |   | ※ |   |
| 己 |   | ※ |   | ※ |   |   |

**8.2** 若图 $G$ 中任意两点之间恰有一条边,称 $G$ 为完全图。又若图 $G$ 中顶点集合 $V$ 可分为两个非空子集 $V_1$ 和 $V_2$,使得同一子集中任何两个顶点都不邻接,称 $G$ 为二部图(偶图)。试问:(a) 具有 $p$ 个顶点的完全图有多少条边?(b) 具有 $n$ 个顶点的偶图最多有多少条边?

**8.3** 证明有 $n$ 个节点的简单图,当边数大于 $\frac{1}{2}(n-1)(n-2)$ 条时,一定是连通图。

**8.4** 已知有 16 个城市及它们之间的道路联系(见图 8-1)。某旅行者从城市 A 出发,沿途依次经 J,N,H,K,G,B,M,I,E,P,F,C,L,D,O,C,G,N,H,K,O,D,L,P,E,I,F,B,J,A,最后到达城市 M。由于疏忽,该旅行者忘了在图上标明各城市的位置。请应用图的理论,在图 8-1 中标明 A~P 各城市位置。

图 8-1

**8.5** 有 4 个立方体,在各自的 6 个面上分别涂上红、白、蓝、绿 4 种颜色,如把 4 个立方体一个压一个堆起来,如何做到使堆成的 4 侧每一侧面恰好包含红、白、蓝、绿 4 种颜色?已知 4 个立方体各个面颜色如表 8-2 所示。

表 8-2

| 立方体 | 北 | 南 | 东 | 西 | 上 | 下 |
|---|---|---|---|---|---|---|
| 1 | 红 | 红 | 红 | 白 | 白 | 白 |
| 2 | 蓝 | 白 | 蓝 | 绿 | 绿 | 绿 |
| 3 | 红 | 白 | 白 | 绿 | 红 | 蓝 |
| 4 | 蓝 | 白 | 蓝 | 绿 | 蓝 | 绿 |

**8.6** 三个瓶子分别可盛 8 kg,5 kg,3 kg 油,现盛 8 kg 的瓶子装满了油,不准用秤如何将其分成各 4 kg 的两份?试用图论中的方法求解表示。

**8.7** 10 名研究生参加 6 门课程的考试。由于选修内容不同,考试门数也不一样。表 8-3 给出了每个研究生应参加考试的课程(打※的)。

表 8-3

| 研究生＼考试课程 | A | B | C | D | E | F |
|---|---|---|---|---|---|---|
| 1 | ※ | ※ |   | ※ |   |   |
| 2 | ※ |   | ※ |   |   |   |
| 3 | ※ |   |   |   |   | ※ |
| 4 |   | ※ |   |   | ※ | ※ |
| 5 | ※ |   | ※ | ※ |   |   |
| 6 |   |   | ※ |   | ※ |   |

续表

| 研究生 \ 考试课程 | A | B | C | D | E | F |
|---|---|---|---|---|---|---|
| 7 |  |  | ※ |  | ※ | ※ |
| 8 |  | ※ |  | ※ |  |  |
| 9 | ※ | ※ |  |  |  | ※ |
| 10 | ※ |  | ※ |  |  | ※ |

规定考试在三天内结束,每天上下午各安排一门。研究生提出希望每人每天最多考一门,又课程 A 必须安排在第一天上午考,课程 F 安排在最后一门,课程 B 只能安排在下午考。试列出一张满足各方面要求的考试日程表。

**8.8** 分别用破圈法和避圈法求图 8-2 中各图的最小支撑树(最小部分树)。

图 8-2

**8.9** 证明若树图 $T$ 中点的最大次大于等于 $k$,则 $T$ 中至少有 $k$ 个悬挂点。

**8.10** 将在图 8-3 中求最小支撑树的问题归结为求解整数规划问题,试列出这个整数规划的数学模型。

**8.11** 一个硬币正面为币值,反面为国徽图案。如将这个硬币随机掷 10 次,用树图表示所有可能出现的结果。问这个树图有多少个节点、多少条边?

图 8-3

**8.12** 证明任何有 $n$ 个节点 $n$ 条边的简单图中必存在圈。

**8.13** 有一项工程,要埋设电缆将中央控制室与 15 个控制点连通。图 8-4 中的各线段标出了允许挖电缆沟的地点和距离(单位:km)。若电缆线 10 元/m,挖电缆沟(深 1 m,宽 0.6 m)土方 3 元/m³,其他材料和施工费用 5 元/m。请作该项工程预算回答最少需多少元?

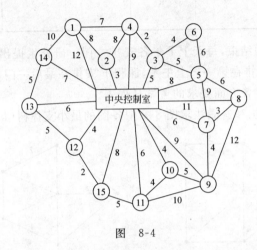

图 8-4

**8.14** 图 8-5 表示某两个生产队的水稻田,用堤埂分隔成很多小块。为了用水灌溉,需要挖开一些堤埂。问两个队各最少挖开多少堤埂,才能使水浇灌到每小块稻田。

图 8-5

**8.15** 某项大型考试有 50 000 人参加,按得分高低在试卷上分别标记 A、B、C、D、E。按历年同类考试成绩,这 5 档成绩的得分比例为 10%、25%、30%、20%、15%。若用计算机按得分标记将 5 档试卷分检(计算机每次只能识别一个标记)。问应按什么顺序,使分检的总工作量为最小?

**8.16** 已知 8 口海上油井,相互间距离如表 8-4 所示。已知 1 号井离海岸最近,为 5 mile(海里)。问从海岸经 1 号井铺设油管将各油井连接起来,应如何铺设使输油管长度为最短(为便于计量和检修,油管只准在各井位处分叉)?

表 8-4  各油井间距离                                mile

| 从\到 | 2 | 3 | 4 | 5 | 6 | 7 | 8 |
|---|---|---|---|---|---|---|---|
| 1 | 1.3 | 2.1 | 0.9 | 0.7 | 1.8 | 2.0 | 1.5 |
| 2 |   | 0.9 | 1.8 | 1.2 | 2.6 | 2.3 | 1.1 |
| 3 |   |   | 2.6 | 1.7 | 2.5 | 1.9 | 1.0 |
| 4 |   |   |   | 0.7 | 1.6 | 1.5 | 0.9 |
| 5 |   |   |   |   | 0.9 | 1.1 | 0.8 |
| 6 |   |   |   |   |   | 0.6 | 1.0 |
| 7 |   |   |   |   |   |   | 0.5 |

**8.17** A、B、C、D、E、F、G 7 个企业之间存在复杂的债务关系。已知 A 欠 B 3 100 万元，B 欠 C 和 E 分别为 1 400 万元和 2 500 万元，C 欠 G 4 800 万元，D 欠 A、B 和 E 各为 1 400 万元、800 万元和 900 万元，E 欠 C 3 400 万元，F 欠 A 和 D 各为 1 700 万元和 2 100 万元，G 欠 D 和 F 各为 1 000 万元和 3 800 万元。请你应用图论中的方法提供一个清理上述债务的方法。

**8.18** 用标号法求图 8-6(a)，(b)中 $v_1$ 至各点的最短距离与最短路径。

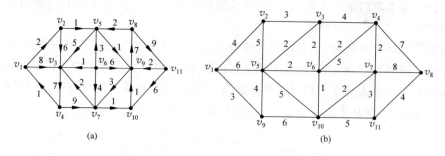

图 8-6

**8.19** 某公司了解到竞争对手将推出一种具有很大市场潜力的新产品。该公司正在研制性能类似产品，并接近完成，为此公司决定加快研制进程。已知该产品投入市场前尚有 4 个阶段工作，下表（表 8-5）列出各阶段工作在正常情况、采取应急措施和特别措施时各需完成的时间（周），表 8-6 列出了各阶段相应情况下所需投入（万元）。已知研制该产品剩下最大允许投入费用（含追求部分）为 30 万元，要求：

(a) 将此问题归结为求最短路问题，画出相应网络图；应用 Dijkstra 算法找出最佳的剩余阶段的研制开发方案。

(b) 本题可否应用动态规划的方法求解？请讲述你的观点和思路。

表 8-5　　　　　　　　　　　　　　　周

| 措施 | 阶段 | | | |
|---|---|---|---|---|
| | 1 | 2 | 3 | 4 |
| 正常 | 5 | | | |
| 应急 | 4 | 3 | 5 | 2 |
| 特殊 | 2 | 2 | 3 | 1 |

表 8-6　　　　　　　　　　　　　　　万元

| 措施 | 阶段 | | | |
|---|---|---|---|---|
| | 1 | 2 | 3 | 4 |
| 正常 | 3 | | | |
| 应急 | 6 | 6 | 9 | 3 |
| 特殊 | 9 | 9 | 12 | 6 |

**8.20** 试将图 8-7 中求 $v_1$ 至 $v_7$ 点的最短路问题归结为求解整数规划问题，具体说明整数规划模型中变量、目标函数和约束条件的含义。

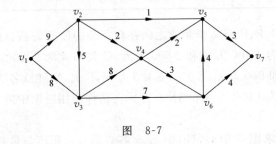

图 8-7

**8.21** 将本习题集第五章 5.26 题红星塑料厂如何组织容器生产的问题归结为求最短路的问题。

**8.22** 如图 8-8 所示，某人每天从住处①开车至工作地⑦上班。由于每天早上他总习惯于处理很多事务，所以上班路上经常超速开车，这样就要受到交警的拦阻并罚款。图中各弧旁数字为该人开车上班时在各条路线上碰不到交通警察的可能性，试问该人应选择一条什么路线，使从家出发至工作地，路上碰到交警的可能性为最小。

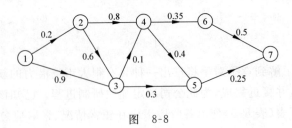

图 8-8

**8.23** 某台机器可连续工作 4 年，也可于每年末卖掉，换一台新的。已知于各年初购置一台新机器的价格及不同役龄机器年末的处理价如表 8-7 所示。又新机器第一年运行及维修费为 0.3 万元，使用 1～3 年后机器每年的运行及维修费用分别为 0.8 万元、1.5 万元和 2.0 万元。试确定该机器的最优更新策略，使 4 年内用于更换、购买及运行维修的总费用为最省。

表 8-7　　　　　　　　　　　　　　　　　　　　　　　　　　　　　　　　　　　　　万元

| $j$ | 第一年 | 第二年 | 第三年 | 第四年 |
|---|---|---|---|---|
| 年初购置价 | 2.5 | 2.6 | 2.8 | 3.1 |
| 使用了 $j$ 年的机器处理价 | 2.0 | 1.6 | 1.3 | 1.1 |

**8.24** 图 8-9 中从一点沿连线走到另一点算一步。问从 $A$ 点到 $B$ 点至少走几步。找出步数最少的一条链。

图 8-9

**8.25** 某公司在六个城市 $c_1,\cdots,c_6$ 中有分公司,从 $c_i$ 到 $c_j$ 的直接航程票价记在下述矩阵中的 $(i,j)$ 位置上($\infty$ 表示无直接航路)。请帮助该公司设计一张任意两城市间的票价最便宜的路线表。

$$\begin{bmatrix} 0 & 50 & \infty & 40 & 25 & 10 \\ 50 & 0 & 15 & 20 & \infty & 25 \\ \infty & 15 & 0 & 10 & 20 & \infty \\ 40 & 20 & 10 & 0 & 10 & 25 \\ 25 & \infty & 20 & 10 & 0 & 55 \\ 10 & 25 & \infty & 25 & 55 & 0 \end{bmatrix}$$

**8.26** 已知有 6 个村子,相互间道路的距离如图 8-10 所示。拟合建一所小学,已知 $A$ 处有小学生 50 人,$B$ 处 40 人,$C$ 处 60 人,$D$ 处 20 人,$E$ 处 70 人,$F$ 处 90 人。问小学应建在哪一个村子,使学生上学最方便(走的总路程最短)。

**8.27** 已知某城市街道分布及各街区的距离(单位:百米)如图 8-11 所示。

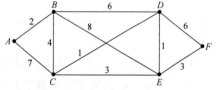

图 8-10

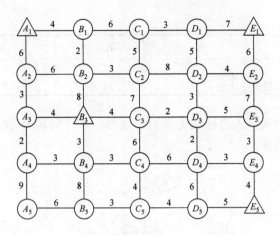

图 8-11

(a) 某食品厂(位于 $C_3$)每天往位于 $A_1, B_3, E_1, E_5$ 的 4 个门市部各送一车食品。设空车由位于 $C_4$ 的车库出发,往各点送完食品后直接回车库,试帮助确定一条汽车行驶最短的路线。

(b) 又如从 $C_4$ 出发,分别去 $A_1, B_3, E_1, E_5$ 各点拉一车货送到 $C_3$,最后回车库,汽车怎样行驶其路线最短。

**8.28** 如图 8-12,一个人从 $C_3$ 骑自行车出发去 $A_2, C_1, E_2$ 三处送紧急文件,然后回 $C_3$,试帮助设计一条最短路线。如图中数字单位为 km,自行车速度 15 km/h,送文件时每处耽误 5 min,问从出发算起 30 min 内该人能否回到出发地点?

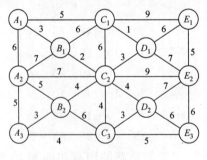

图 8-12

**8.29** 用标号法求图 8-13 所示的网络中从 $v_s$ 到 $v_t$ 的最大流量,图中弧旁数字为容量 $c_{ij}$。

**8.30** 如图 8-14,从三口油井①②③经管道将油输至脱水处理厂⑦和⑧,中间经④⑤⑥三个泵站。已知图中弧旁数字为各管道通过的最大能力(t/h)。求从油井每 h 能输送到处理厂的最大流量。

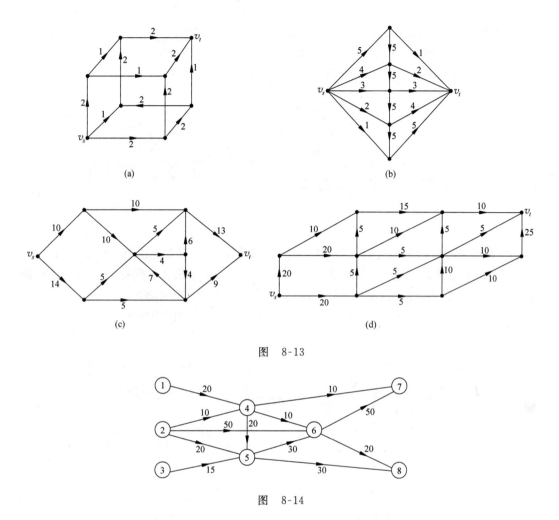

图 8-13

图 8-14

**8.31** 某产品从仓库运往市场销售。已知各仓库的可供量、各市场需求量及从 $i$ 仓库至 $j$ 市场的路径的运输能力见表 8-8 所示(表中数字 0 代表无路可通),试求从仓库可运往市场的最大流量,各市场需求能否满足?

表 8-8

| 市场 $j$<br>仓库 $i$ | 1 | 2 | 3 | 4 | 可供量 |
|---|---|---|---|---|---|
| A | 30 | 10 | 0 | 40 | 20 |
| B | 0 | 0 | 10 | 50 | 20 |
| C | 20 | 10 | 40 | 5 | 100 |
| 需求量 | 20 | 20 | 60 | 20 | |

**8.32** 图 8-15 中 $A,B,C,D,E,F$ 分别表示陆地和岛屿，①,②,…,⑭表示桥梁及其编号。若河两岸分别为互为敌对的双方部队占领。问至少应切断几座桥梁（具体指出编号）才能达到阻止对方部队过河的目的？试用图论方法进行分析。

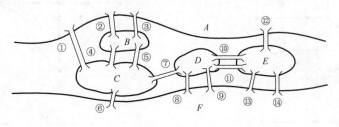

图 8-15

**8.33** 某单位招收懂俄、英、日、德、法文的翻译各一人，有 5 人应聘。已知乙懂俄文；甲、乙、丙、丁懂英文；甲、丙、丁懂日文；乙、戊懂德文；戊懂法文。问这 5 个人是否都能得到聘用？最多几个得到聘用？聘用后每人从事哪一方面翻译任务？

**8.34** 求图 8-16(a)(b)中从 $v_s$ 至 $v_t$ 的最小费用最大流，图中弧旁数字为$(b_{ij},c_{ij})$。

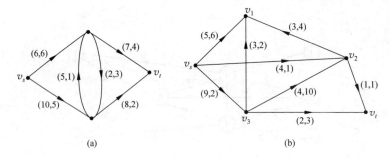

图 8-16

**8.35** 表 8-9 给出某运输问题的产销平衡表与单位运价表。将此问题转化为最小费用最大流问题，画出网络图并求数值解。

表 8-9

| 产地＼销地 | 1 | 2 | 3 | 产量 |
|---|---|---|---|---|
| A | 20 | 24 | 5 | 8 |
| B | 30 | 22 | 20 | 7 |
| 销量 | 4 | 5 | 6 | |

**8.36** 将本习题集题 3.16 的客货轮生产安排问题转化为最小费用最大流问题，画出网络图并求数值解。

**8.37** 一条流水线有 5 个岗位,分别完成某产品装配的 5 道工序。现分配甲、乙、丙、丁、戊 5 个工人去操作。由于每人专长不同,各个工人在不同岗位上生产效率不一样,具体数字见表 8-10(单位:件/min)。问到底怎样分配每个工人的操作岗位,使这条流水线的生产能力为最大?

表 8-10

| 工人\工位 | I | II | III | IV | V |
|---|---|---|---|---|---|
| 甲 | 2 | 3 | 4 | 1 | 7 |
| 乙 | 3 | 4 | 2 | 5 | 6 |
| 丙 | 2 | 5 | 3 | 4 | 1 |
| 丁 | 5 | 2 | 3 | 2 | 5 |
| 戊 | 3 | 7 | 6 | 2 | 4 |

**8.38** 将本习题集题 8.30 求最大流的问题用线性规划模型表示。

**8.39** 有 4 个公司来某重点高校招聘企业管理(A)、国际贸易(B)、管理信息系统(C)、工业工程(D)、市场营销(E)专业的本科毕业生。经本人报名和两轮筛选,最后可供选择的各专业毕业生人数分别为 4、3、3、2、4 人。若公司①想招聘 A、B、C、D、E 各专业毕业生各 1 人;公司②拟招聘 4 人,其中 C,D 专业各 1 人,A,B,E 专业生可从任两个专业中各选 1 人;公司③招聘 4 人,其中 C,B,E 专业各 1 人,再从 A 或 D 专业中选 1 人;公司④招聘 3 人,其中须有 E 专业 1 人,其余 2 人可从余下 A,B,C,D 专业中任选其中两个专业各 1 人。问上述 4 个公司是否都能招聘到各自需要的专业人才?并将此问题归结为求网络最大流问题。

**8.40** 某工程公司在未来 1~4 月内需完成三项工程:第一项工程工期为 1~3 月共 3 个月,总计需劳动力 80 人月;第二项工程工期 4 个月,需劳动力总计 100 人月;第三项工程工期为 3 月和 4 月共两个月,总计需 120 人月的劳力。该公司每月可用劳力为 80 人,但任一项工程上投入的劳动力任一月内不准超过 60 人。问该工程公司能否按期完成上述三项工程任务,应如何安排劳力?试将此问题归结为求网络最大流问题。

**8.41** 如图 8-17 所示,要铺设一条从 $A$ 至 $E$ 的管道,各箭线旁数字为相应的两点间距离。

甲、乙、丙、丁 4 人讨论用什么样的运筹学模型方法求解。甲提出用 Dijkstra 算法求 $A$ 至 $E$ 的最短距离和最短路程;乙认为可用动态规划求解,但丙和丁认为从 $A—B_1—D_1—E$ 为三个阶段,而从 $A—B_2—C_2—D_2—E$ 为四个阶段,因而乙的建议不可行;丙提出这个问题可通过建立整数规划的模型求解,但甲和乙对此持怀疑态度;丁设想先找出图中最小支撑树,由树图中任意两点间存在唯一的链,故最小支撑树中从 $A$ 至 $E$ 的链即为从 $A$ 至 $E$ 铺设管道的最短路径,对此乙和丙不同意。因此除甲的方法一致同意外,对

乙、丙、丁的方法设想均有争议。试发表你对乙、丙、丁所提方法的评论意见并说明同意或反对的理由。

**8.42** 图 8-18 中 $A,B,C,D,E,F$ 分别代表岛屿和陆地,它们之间有桥相连。问一个人能否经过图中的每座桥恰好一次既无重复也无遗漏?

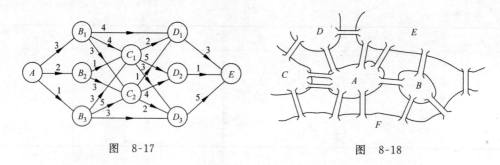

图 8-17　　　　　　　　　　　图 8-18

**8.43** 邮递员投递区域及街道分布如图 8-19 所示,图中数字为街道长度,⊕ 为邮局所在地,试分别为邮递员设计一条最佳的投递路线。

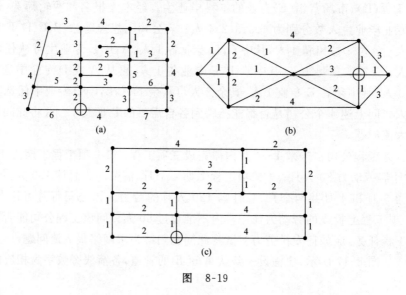

图 8-19

**8.44** 小王每天开车从家出发去公司上班,可选择的路线及每个街口间行驶所需时间(min)如图 8-20 所示。图中 → 为单向通行,⇔ 可双向通行。

小王向学过运筹学的小李咨询如何寻找一条时间最短的行车路线,小李很快用 Dijkstra 算法给出了答案。但小王补充说从 A 到 J 的每个街口都有红绿灯,据长期经验统计,过 A、C、D 三个街口每个平均等待 0.5 min,过 B、E、F、H 街口时每个平均等待 1 min,过 G、I、J 街口时每个平均等待 1.5 min。小李经一番思索后,在图上作了一些修改

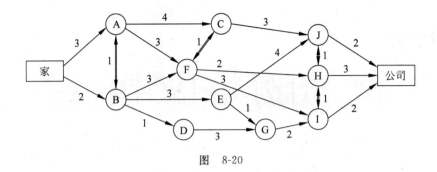

图 8-20

处理,并仍用 Dijkstra 算法给出了答案。请回答:小李到底在图上做了哪些修改处理?

**8.45** $A、B、C、D、E$ 5 支球队进行一轮选拔赛,得分最高的 2 支将晋级。每 2 支球队间各安排一场比赛,因此共需进行 10 场比赛,并定于 8 月 1 日至 10 日的 10 天内进行,每天安排一场。问:如何安排,做到每支球队在任意两场比赛间至少休息一天?

**8.46** 已知某分配问题的效率矩阵如表 8-11 所示。要求将此问题转化为一个求最短路的问题,试画出网络图,并说明节点和边的含义。

表 8-11

| 人 \ 工作 | $B_1$ | $B_2$ | $B_3$ |
| --- | --- | --- | --- |
| $A_1$ | $a_{11}$ | $a_{12}$ | $a_{13}$ |
| $A_2$ | $a_{21}$ | $a_{22}$ | $a_{23}$ |
| $A_3$ | $a_{31}$ | $a_{32}$ | $a_{33}$ |

**8.47** 张、李、赵三位好友打算从 $S$ 城到 $T$ 城旅游,两地间共有 $A,B,\cdots,M,N$ 计 14 个城市,其道路联系见图 8-21。他们可以选择不同路线,经过不同城市。但他们商定任意两条路线上不能有相同的城市。问:满足上述要求的可选择路线最多有多少条?要求建立数学模型。

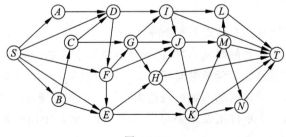

图 8-21

# 第九章 网络计划与图解评审法

## 本章复习概要

1. 网络图的构成要素：作业、紧前作业、紧后作业、虚作业、事件、起点事件、终点事件等概念与表示方法。
2. 构建网络图时应遵循的原则及注意事项。
3. 网络图中的路线与关键路线。
4. 事件的最早时间、最迟时间、作业的最早开始、最早结束、最迟开始、最迟结束时间、作业的总时差、单（自由）时差的概念及计算方法。
5. 作业时间的最乐观估计值（$a$）、最悲观估计值（$b$）、最可能估计值（$m$），完成作业的期望时间及在规定时间内实现事件的概率。
6. 网络的时间优化，资源优化及时间-资源优化。
7. 图解评审法的基本原理与一般程序。

## 是非判断题

(a) 网络图中只能有一个始点和一个终点；

(b) 网络图中因虚作业的时间为零，因此在各项时间参数的计算中可将其忽略；

(c) 网络图中关键路线的延续时间相当于求图中从起点到终点的最短路；

(d) 网络图中求关键路线的问题可表达为求解一个线性规划模型；

(e) 网络图中从一个事件出发如果存在多项作业，则其中用时最长的一项作业必包含在该网络图的关键路线内；

(f) 一项非关键路线上的作业在其最早开始与最迟结束的时间段内均可任意安排；

(g) 若一项作业的总时差为 10 d，说明任何情况下该项作业从开始到结束之间总有

10 d 的机动时间;

(h) 一个网络只存在唯一的关键路线;

(i) 为了在最短时间内完成项目,其关键路线上作业的开始或结束时间不允许有任何的延迟;

(j) 网络关键路线上的所有作业,其总时差和自由时差均为零;

(k) 任何非关键路线上的作业,其总时差和自由时差均不为零;

(l) 总时差为零的各项作业必能连成从网络起点到终点的链;

(m) 若一项作业的总时差为零,则其自由时差也必为零;

(n) 若一项作业的自由时差为零,则其总时差必为零;

(o) 当作业时间用 $a,m,b$ 三点估计时,$m$ 等于完成该项作业的期望时间。

## 选择填空题

下列各题中请将正确答案的代号填入指定空白处。

1. 绘制网络图时,须遵循规则有_____。

(A) 只能有一个起点和一个终点

(B) 节点 $i,j$ 之间不允许有两项以上工作

(C) 虚工作时间可为某个常数

(D) 某项工作可连接多项虚工作

2. 网络图中的关键路线的概念正确的为_____。

(A) 从网络始点至终点用时最长的路线

(B) 任意网络图中只可能存在一条关键路线

(C) 任何虚工作不可能包含在关键路线中

(D) 因网络中工作时间的变化,关键路线也可能发生变化

3. 网络中工作 $(i,j)$ 的有关时间计算的规则有_____。

(A) $(i,j)$ 的最早时间是其所有紧前作业全部完成的最早时间

(B) $(i,j)$ 的最迟完工时间应保证整体任务如期完成的最迟的完成时间

(C) $(i,j)$ 最早可能完工时间是其最早开工时间加上完成 $(i,j)$ 所需时间

(D) $(i,j)$ 的最迟开工时间是其最迟完工时间减去完成 $(i,j)$ 所需时间

4. 时差的概念其中叙述正确的有_____。

(A) 工作 $(i,j)$ 的总时差是在不影响任务总工期条件下可以延迟开工时间的最大幅度

(B) 工作 $(i,j)$ 的单时差是指不影响紧后工作最早开工条件下该工作可以延迟其开工时间的最大幅度

(C) 某项工作的总时差为零时,其单时差不一定为零

(D) 某项工作的单时差为零时,其总时差一定为零

5. 以下说法中其中正确的有_____。

(A) 求网络图的关键路线可用线性规划模型描述

(B) 网络图中从某项工作出发,相连的用时最长的工作一定包括在该网络的关键路线中

(C) 一项关键路线上工作在其最早开工与最迟完工时间内仍有一定机动性

(D) 若一项工作的总时差为 8 h,说明该工作安排上有 8 h 机动时间

6. 用 $a,m,b$ 三点估计一项工作完成时间时,以下叙述中正确的有_____。

(A) $m$ 是完成该项工作的期望时间

(B) $a$ 为完成该项工作的最乐观时间

(C) $b$ 是完成该项工作一定能实现的时间

(D) 采用三点估计时的平均时间为 $\frac{a+4m+b}{6}$,方差为 $\left(\frac{b-a}{6}\right)^2$

# 练习题

**9.1** 根据表 9-1、表 9-2 所给资料,绘制 PERT 网络图。

表 9-1

| 作业 | 紧前作业 | 作业时间/d |
| --- | --- | --- |
| A | — | 10 |
| B | — | 11 |
| C | — | 15 |
| D | A | 8 |
| E | A | 12 |
| F | C,D | 16 |
| G | C,D | 7 |
| H | A | 10 |
| I | E | 4 |
| J | B,E | 5 |
| K | B,E | 9 |
| L | G,H,I,J | 8 |

表 9-2

| 作业 | 紧前作业 | 作业时间/d |
| --- | --- | --- |
| A | — | 12 |
| B | — | 8 |
| C | — | 25 |
| D | A,B | 14 |
| E | B | 9 |
| F | B | 13 |
| G | F,C | 30 |
| H | B | 12 |
| I | E,H | 35 |
| J | E,H | 8 |
| K | C,D,F,J | 13 |
| L | K | 16 |

**9.2** 一幢大楼的地基划分成 4 个区块,整个地基工程分块按序进行下列作业:挖土(A)、铺扎钢筋(B)和浇灌水泥(C)。各地块的挖土和浇灌水泥作业可在前一区块同名作业完成后进行,铺扎钢筋作业在本区块挖土作业后进行。在 4 个区块的上述三项作业均完成后,最后进行铅直检验(D)。

(a) 据此画出 RERT 网络图;

(b) 当铅直检验这项作业可部分提前。即在第一个区块挖土时就开始 D 作业,至第

一区块三项作业完成时,检验工作可完成 20%,随后在第二、三、四区块三项作业完成时,检验工作再分别完成 12%,最后 44% 在 4 个区块的 A、B、C 作业及相应的前面的检验工作完成后最后进行。要求重新绘制 PERT 网络图。

**9.3** 对由表 9-1,表 9-2 所给资料绘制的 PERT 网络图,计算各作业的最早开始、最早结束、最迟开始及最迟结束时间,计算各工序的总时差,找出关键路线。

**9.4** 对由图 9-1 及图 9-2 给出的 PERT 网络图,计算各作业的最早开始、最早结束,最迟开始及最迟结束时间,计算各工序的总时差,找出关键路线。

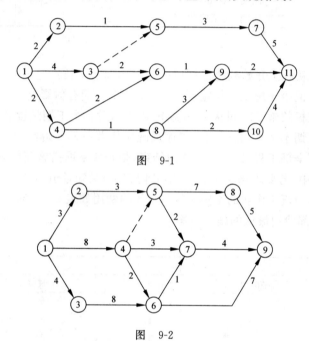

图 9-1

图 9-2

**9.5** 表 9-3 给出了一个汽车库及引道的施工计划。

表 9-3

| 工序代号 | 工序名称 | 工序时间/d | 紧前工序 |
| --- | --- | --- | --- |
| a | 清理场地,准备施工 | 10 | — |
| b | 备料 | 8 | — |
| c | 车库地面施工 | 6 | a,b |
| d | 预制墙及房顶的桁架 | 16 | b |
| e | 车库混凝土地面保养 | 24 | c |
| f | 立墙架 | 4 | d,e |
| g | 立房顶桁架 | 4 | f |

续表

| 工序代号 | 工序名称 | 工序时间/d | 紧前工序 |
|---|---|---|---|
| $h$ | 装窗及边墙 | 10 | $f$ |
| $i$ | 装门 | 4 | $f$ |
| $j$ | 装天花板 | 12 | $g$ |
| $k$ | 油漆 | 16 | $h,i,j$ |
| $l$ | 引道混凝土施工 | 8 | $c$ |
| $m$ | 引道混凝土保养 | 24 | $l$ |
| $n$ | 清理场地,交工验收 | 4 | $k,m$ |

要求回答：

(a) 该项工程从施工开始到全部结束的最短周期是多长？

(b) 如果引道混凝土施工工期拖延 10 d，对整个工期有何影响？

(c) 若装天花板的施工时间从 12 d 缩短到 8 d，对整个工期进度有何影响？

(d) 为保证工期不拖延，装门这道工序最晚应从哪一天开始？

(e) 如果要求全部工程必须在 75 d 内结束，是否应采取措施及应采取什么措施？

**9.6** 在上题中，若要求该项工程在 70 d 内完工，又知各道工序按正常进度的工序时间与每天的费用以及赶工作业的工序时间与每天的费用如表 9-4 所示，试确定在保证 70 d 内完成，而又使全部费用最低的施工方案。

表 9-4

| 工序代号 | 正常工作 | | 赶工作业 | |
|---|---|---|---|---|
| | 工序时间/d | 费用/(元/d) | 工序时间/d | 费用/(元/d) |
| $a$ | 10 | 40 | 6 | 75 |
| $b$ | 8 | 40 | 8 | 40 |
| $c$ | 6 | 35 | 4 | 60 |
| $d$ | 16 | 60 | 12 | 85 |
| $e$ | 24 | 5 | 24 | 5 |
| $f$ | 4 | 10 | 2 | 25 |
| $g$ | 4 | 15 | 2 | 35 |
| $h$ | 10 | 30 | 8 | 40 |
| $i$ | 4 | 30 | 3 | 45 |
| $j$ | 12 | 25 | 8 | 40 |
| $k$ | 16 | 50 | 12 | 72 |
| $l$ | 8 | 40 | 6 | 60 |
| $m$ | 24 | 5 | 24 | 5 |
| $n$ | 4 | 10 | 4 | 10 |

**9.7** 根据表 9-5 给出的资料,绘制 PERT 网络图,找出关键路线,并简要说明如要缩短工期,应首先考虑哪些项作业。

表 9-5

| 作业 | 紧前作业 | 作业时间/d | 作业 | 紧前作业 | 作业时间/d |
|---|---|---|---|---|---|
| A | — | 21 | K | J | 1 |
| B | A | 14 | L | D | 7 |
| C | A | 14 | M | L | 7 |
| D | B,C | 3 | N | D | 7 |
| E | D | 70 | O | N | 14 |
| F | D | 70 | P | O | 1 |
| G | D | 14 | Q | E,F,P | 1 |
| H | G | 1 | R | Q,I,K | 1 |
| I | H | 1 | S | M,R | 1 |
| J | D | 1 | | | |

**9.8** 图 9-3 给出了某工程项目的 PERT 网络图,表 9-6 给出了该项目各项作业正常进度与赶工进度的时间及费用。若该项目必须在 38 d 内完工,是否需采取措施以及采取什么措施使全部费用为最低?

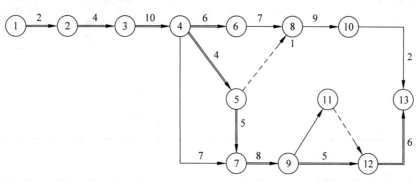

图 9-3

表 9-6

| 作业 | 正常工作 | | 赶工工作 | |
|---|---|---|---|---|
| | 作业时间/d | 费用/元 | 作业时间/d | 费用/元 |
| (1,2) | 2 | 1 200 | 1 | 1 500 |
| (2,3) | 4 | 2 500 | 3 | 2 700 |
| (3,4) | 10 | 5 500 | 7 | 6 400 |
| (4,5) | 4 | 3 400 | 2 | 4 100 |

续表

| 作业 | 正常工作 | | 赶工工作 | |
|---|---|---|---|---|
| | 作业时间/d | 费用/元 | 作业时间/d | 费用/元 |
| (4,6) | 6 | 1 900 | 4 | 2 200 |
| (4,7) | 7 | 1 400 | 5 | 1 600 |
| (5,7) | 5 | 1 100 | 3 | 1 400 |
| (6,8) | 7 | 9 300 | 4 | 9 900 |
| (7,9) | 8 | 4 600 | 6 | 4 800 |
| (8,10) | 9 | 1 300 | 5 | 1 700 |
| (9,11) | 4 | 900 | 3 | 1 000 |
| (9,12) | 5 | 1 800 | 3 | 2 100 |
| (10,13) | 2 | 300 | 1 | 400 |
| (12,13) | 6 | 2 600 | 3 | 3 000 |

**9.9** 表 9-7 和表 9-8 分别给出了某项工程作业的最乐观($a$),最可能($m$)和最悲观($b$)的三项估计时间。

表 9-7

| 作业 | 紧前作业 | 需要时间/d | | | 作业 | 紧前作业 | 需要时间/d | | |
|---|---|---|---|---|---|---|---|---|---|
| | | $a$ | $m$ | $b$ | | | $a$ | $m$ | $b$ |
| a | — | 5 | 6 | 8 | h | d | 3 | 4 | 5 |
| b | — | 1 | 3 | 4 | i | b,g | 4 | 8 | 10 |
| c | — | 2 | 4 | 5 | j | b,g | 5 | 6 | 8 |
| d | a | 4 | 5 | 6 | k | c,e | 9 | 10 | 15 |
| e | a | 7 | 8 | 10 | l | c,e | 4 | 6 | 8 |
| f | a | 8 | 9 | 13 | m | f,h,i,k | 3 | 4 | 5 |
| g | d | 5 | 9 | 10 | | | | | |

表 9-8

| 作业 | 紧前作业 | 需要时间/d | | | 作业 | 紧前作业 | 需要时间/d | | |
|---|---|---|---|---|---|---|---|---|---|
| | | $a$ | $m$ | $b$ | | | $a$ | $m$ | $b$ |
| a | — | 1 | 3 | 4 | h | b,e | 12 | 13 | 14 |
| b | — | 5 | 7 | 8 | i | c,g | 10 | 12 | 15 |
| c | — | 6 | 7 | 9 | j | c,g | 8 | 10 | 12 |
| d | — | 1 | 2 | 3 | k | f,i | 7 | 8 | 11 |
| e | a | 3 | 4 | 5 | l | f,i | 2 | 4 | 8 |
| f | a | 7 | 8 | 9 | m | d,k | 5 | 6 | 7 |
| g | b,e | 10 | 15 | 20 | | | | | |

要求:(a) 计算各项作业的平均时间及均方差;

(b) 画出网络图并按作业平均时间找出关键路线;

(c) 计算按平均时间得到的关键路线长度,对表 9-7 网络计算工程在 30 d,32 d,34 d 内完成的概率,以表 9-8 网络计算工程在 48 d,50 d,52 d 内完成的概率。

**9.10** 表 9-7 和表 9-8 中,若以 $t_a, t_b, \cdots, t_g$ 表示各项作业的时间,从而对这两项工程寻找关键路线的问题分别构建数学模型。

**9.11** 生产某种产品,生产过程所经过的工序及作业时间如表 9-9 所示。作业时间按常数或均值计算,试绘制这一问题的随机网络图,并假设产品生产过程经过工序 $g$ 即为成品,试计算产品的成品率与产品完成的平均时间。

表 9-9

| 工序 | 概率 | 作业时间(常数或期望值)/h | 紧后作业 |
|---|---|---|---|
| $a$ | 1 | 25 | $b$ 或 $f$ |
| $b$ | 0.7 | 6 | $c$ 或 $d$ |
| $c$ | 0.7 | 4 | $g$ |
| $d$ | 0.3 | 3 | $e$ |
| $e$ | 1 | 4 | $c$ |
| $f$ | 0.3 | 6 | $g$ |
| $g$ | 1 | 2 | — |

# 第十章

# 排 队 论

## 本章复习概要

**1.** 试述排队系统的三个基本组成部分及各自的特征;当用符号 $X/Y/Z/A/B/C$ 来表示一个排队模型时,符号中的各个字母分别代表什么?

**2.** 解释下列符号或名词的概念,并写出它们之间的关系表达式:$L_s$,$L_q$,$W_s$,$W_q$,$P_n(t)$,$P_n(n=0,\cdots,\infty)$,忙期。

**3.** 分别写出下列分布的概率密度函数及说明这些分布的主要性质:(a)普阿松分布;(b)负指数分布;(c)爱尔朗分布;(d)定长分布。

**4.** 分别说明在系统容量有限及顾客源有限时的排队系统中,有效到达率 $\lambda_e$ 的含义及其计算表达式。

**5.** 什么是"即时制"的排队系统,它在哪些实际问题中得到应用?

**6.** 试述排队系统中影响服务水平高低的因素,它同系统中各项费用的关系,以及排队系统优化设计的含义。

**7.** 试述用随机模拟法分析排队系统的主要概念和主要步骤,举例说明这种方法的应用前景。

## 是非判断题

(a) 若到达排队系统的顾客为普阿松流,则依次到达的两名顾客之间的间隔时间服从负指数分布;

(b) 假如到达排队系统的顾客来自两个方面,分别服从普阿松分布,则这两部分顾客合起来的顾客流仍为普阿松分布;

(c) 若两两顾客依次到达的间隔时间服从负指数分布,又将顾客按到达先后排序,则

第 $1,3,5,7,\cdots$ 名顾客到达的间隔时间也服从负指数分布；

（d）对 $M/M/1$ 或 $M/M/C$ 的排队系统，服务完毕离开系统的顾客流也为普阿松流；

（e）排队系统中顾客的人数等于系统中排队的人数加上正被服务的顾客的人数，故在单服务员的排队系统中恒有 $L_s = L_q + 1$；

（f）若干个负指数分布之和的分布一定是爱尔朗分布；

（g）在自助银行的 ATM 机前顾客自动取款，故该系统可被看作是一个自服务的排队系统；

（h）在排队系统中，一般假定对顾客服务时间的分布为负指数分布，这是因为通过对大量实际系统的统计研究，这样的假定比较合理；

（i）一个排队系统中，不管顾客到达和服务时间的情况如何，只要运行足够长的时间后，系统将进入稳定状态；

（j）排队系统中，顾客等待时间的分布不受排队服务规则的影响；

（k）在顾客到达及机构服务时间的分布相同的情况下，对容量有限的排队系统，能进入系统的顾客的平均等待时间将少于允许队长无限的系统；

（l）在顾客到达的分布相同的情况下，顾客的平均等待时间同服务时间分布的方差大小有关，当服务时间分布的方差越大时，顾客的平均等待时间越长；

（m）在机器发生故障的概率及工人修复一台机器的时间分布不变的条件下，由 1 名工人看管 5 台机器，或由 3 名工人联合看管 15 台机器时，机器因故障等待工人维修的平均时间不变；

（n）一个具有两个窗口分别出售南方线和北方线的铁路售票处，改为两个窗口不分南北线出售车票，则改进后的服务效率将得到提高；

（o）银行储蓄所有 4 个服务窗口，到达顾客自选窗口排队，后该储蓄所改为按顾客到达先后发号排队等待，这种改变将有助于缩短顾客的平均等待时间；

（p）一个医院的体检处候检人员依次经测身高体重、量血压、胸透、B 超、内外科等环节，若各检查环节不限等待人数，则该体检系统可不作为串联排队系统处理。

## 选择填空题

下列各题中请将正确答案的代号填入指定空白处。

1. 某学生食堂有三个服务窗口，服务品种分为：①主食；②较便宜的菜品；③稍贵的菜品。若学生均只买一份主食、一份菜品，则以下服务方式中最合理的为_____。

（A）三个窗口分别服务一个品种

（B）一个窗口售主食，其他两个窗口售②③菜品

（C）三个窗口均服务①②③三项内容，学生到达任选一窗口排队，中途不变更队伍

(D) 同(C)三个窗口均服务三项内容，但到达学生按到达先后先领一个号，服务窗口按号依次服务

2. 排队系统中依次到达两名顾客的间隔时间服从参数相同的负指数分布，则有_____。

(A) 按到达次序，第 2、4、6…名顾客到达间隔时间也服从负指数分布

(B) 上一名顾客到达已过去 5 min，则下一名顾客到达的间隔时间的分布应减去 5 min

(C) 若两名顾客先后进入同一理发店并立即得到服务，若理发员对顾客服务时间服从参数相同的负指数分布，则先进入顾客一定比后进入顾客早结束服务

(D) 上述(A)(B)(C)均不正确

3. 在一个 $M/M/1$ 的等待制排队系统中，设 $\lambda$、$\mu$ 分别为顾客平均到达率和服务员的平均服务率，$L_s$ 为系统中平均顾客数，$L_d$ 为平均排队等待的顾客数，则一定有_____。

(A) $L_s = L_d + 1$          (B) $L_s \leqslant L_d + 1$

(C) $L_s = L_d + \dfrac{\lambda}{\mu}$          (D) $L_s \leqslant L_d + \dfrac{\lambda}{\mu}$

4. 在一个 $M/M/1$ 的等待制排队系统中，已知每 h 平均有 4 名顾客到达，服务员对每名顾客的平均服务时间为 5 min，则代入有关公式计算时有_____。

(A) $\lambda = 4, \mu = 5$          (B) $\lambda = 4, \mu = 12$

(C) $\lambda = 1/4, \mu = 1/5$          (D) $\lambda = 1/4, \mu = 5$

5. 在一般排队模型中，通常假定服务员对顾客的服务时间服从负指数分布，理由为_____。

(A) 负指数分布的服务时间接近大多数排队系统的实际

(B) 为了数学上便于处理

(C) 负指数分布具有马尔可夫性质

(D) 其他

6. 一条装配线分 4 个工位，每个工位的装配时间为参数相同的负指数分布 $\mu = 2$ min，则一个工件完成 4 个工位的总装配时间为_____。

(A) 平均用时 8 min 的负指数分布

(B) 平均用时 8 min 的正态分布

(C) 平均用时 8 min 的 Erlang 分布

(D) 平均用时 2 min 的 Erlang 分布

7. 某个只有一名服务员的排队系统，顾客到达为泊松流，服务员需对顾客进行两项不同的服务，总服务时间为两项之和，下列情况下可表为 $M/E_k/1$ 模型的为_____。

(A) 第一项为 Erlang 分布，$k=2$，需时 2 min；第二项为 Erlang 分布，$k=4$，需时 4 min

(B) 第一项为 Erlang 分布,$k=3$,需时 3 min；第二项为负指数分布,需时 3 min

(C) 第一项为 Erlang 分布,$k=3$,需时 3 min；第二项为负指数分布,需时 1 min

(D) 第一项为负指数分布,需时 2 min；第二项为负指数分布,需时 2 min

8. 对一个 $M/G/1$ 的排队系统,设顾客到达为参数时间相同的泊松分布,在下列几种服务时间分布情况下,其中使顾客在系统中逗留时间最短的为_____。

(A) 定长分布 $\frac{1}{\mu}=5$ min

(B) Erlang 分布,$k=2$,$\frac{1}{\mu}=2.5$ min

(C) 负指数分布 $\frac{1}{\mu}=5$ min

(D) Erlang 分布,$k=5$,$\frac{1}{\mu}=1$ min

## 练习题

**10.1** 指出下列排队系统中的顾客和服务员：

(a) 机场起飞的客机；

(b) 十字路口红灯前的车辆；

(c) 超级市场收款台前的顾客；

(d) 高速公路收费口；

(e) 汽车加油站；

(f) 电报局。

**10.2** 列举生产或生活中下列各类排队服务系统的例子：

(a) 无限等待空间；

(b) 有限等待空间；

(c) 无等待空间；

(d) 先到先服务；

(e) 具有优先权的服务规则；

(f) 随机服务规则；

(g) 成批服务；

(h) 服务时间随队长而变化；

(i) 串连的排队系统；

(j) 顾客源有限的排队系统。

**10.3** 表 10-1 和表 10-2 为某排队服务系统顾客到达与服务员对每名顾客服务时间分布的统计。假设顾客的到达服从普阿松分布,服务时间服从负指数分布,试用 $\chi^2$ 检验在置信度为 95% 时上述假设能否接受。

| 表 10-1 | | 表 10-2 | |
|---|---|---|---|
| 每小时到达的顾客数 $k$ | 频数 $f_k$ | 对每名顾客的服务时间 $t$ | 频数 $f_i$ |
| 0 | 23 | $0 \leqslant t < 10$ | 54 |
| 1 | 58 | $10 \leqslant t < 20$ | 34 |
| 2 | 69 | $20 \leqslant t < 30$ | 18 |
| 3 | 51 | $30 \leqslant t < 40$ | 12 |
| 4 | 35 | $40 \leqslant t < 50$ | 8 |
| 5 | 18 | $50 \leqslant t < 60$ | 6 |
| 6 | 11 | $60 \leqslant t < 70$ | 3 |
| 7 | 3 | $70 \leqslant t < 80$ | 1 |
| 8 | 1 | $80 \leqslant t < 90$ | 1 |
| 9 | 1 | $90 \leqslant t < 100$ | 1 |
| 合计 | 270 | 合计 | 138 |

**10.4** 某市消费者协会一年 365 天接受顾客对产品质量的申诉。设申诉以 $\lambda = 4$ 件/d 的普阿松流到达,该协会处理申诉的定额为 5 件/d,当天处理不完的将移交专门小组处理,不影响每天业务。试求:(a)一年内有多少天无一件申诉?(b)一年内多少天处理不完当天的申诉?

**10.5** 来到某餐厅的顾客流服从普阿松分布,平均 20 人/h。餐厅于上午 11:00 开始营业。试求:(a)当上午 11:07 有 18 名顾客在餐厅时,于 11:12 恰好有 20 名顾客的概率(假定该时间区间内无顾客离去);(b)前一名顾客于 11:25 到达,下一名顾客在 11:28 至 11:30 之间到达的概率。

**10.6** 某地区的人口出生间隔服从 $1/\lambda = 2$ h 的负指数分布。试计算:(a)某一天内无婴儿诞生的概率;(b)某天内恰好诞生 20 名婴儿的概率;(c)在 4 h 内诞生 5 名婴儿的概率;(d)在 4 h 内诞生 5 名以上婴儿的概率。

**10.7** 某牙科诊所,病人可以预约在上午 9:00,10:00,11:00 一直到下午 4:00 前去治疗。该所有一名牙科医生,治疗一名病人的时间服从负指数分布,平均为 10 min。如果该诊所希望任何 1 h 预约的病人在下批预约病人到达前治疗完毕的概率不低于 80%。问每小时预约的病人人数应不超过多少名?

**10.8** 来到一个汽车加油站加油的汽车服从普阿松分布,平均每 5 min 到达 1 辆。设加油站对每辆汽车的加油时间为 10 min,问在这段时间内发生以下情况的概率:(a)没有一辆汽车到达;(b)有两辆汽车到达;(c)不少于 5 辆汽车到达。

**10.9** 假定一个排队系统中有两个服务员,到达该系统的顾客数服从普阿松分布,平均 1 人/h;又每个服务员对顾客的服务时间服从负指数分布,平均 1 人/h。如有一名顾客于中午 12 点到达该排队系统情况下,试求:(a)下一名顾客在下午一点前、一点到两点

之间、两点以后到达的概率为多大？(b) 假定下午一点前没有别的顾客到达，则下一名顾客于一点到两点间到达的概率为多大？(c) 在一点到两点间顾客到达数分别为 0,1 和不少于 2 的概率；(d) 假定两个服务员于下午一点都正在为顾客服务，则两个被服务的顾客于下午 2:00 前，1:10 前，1:01 前都没有被服务完的概率分别为多大？

**10.10** 设到达一个加工中心的零件平均为 60 件/h，该中心的加工能力为平均 75 件/h。问处于稳定状态时该加工中心的平均输出率为 60 件/h 还是 75 件/h？简要说明理由。

**10.11** 到达只有一台加油设备加油站的汽车的平均到达率为 60 台/h，由于加油站面积小且较拥挤，到达的汽车中平均每 4 台中有 1 台不能进入站内而离去。这种情况下排队等待加油的汽车队列（不计正在加油的）为 3.5 台。试求进入该加油站汽车等待加油的平均时间。

**10.12** 一个有 2 名服务员的排队系统，该系统最多容纳 4 名顾客。当系统处于稳定状态时，系统中恰好有 $n$ 名顾客的概率为：$P_0 = \frac{1}{16}$，$P_1 = \frac{4}{16}$，$P_2 = \frac{6}{16}$，$P_3 = \frac{4}{16}$，$P_4 = \frac{1}{16}$。试求：

(a) 系统中的平均顾客数 $L_s$；

(b) 系统中平均排队的顾客数 $L_q$；

(c) 某一时刻正在被服务的顾客的平均数；

(d) 若顾客的平均到达率为 2 人/h，求顾客在系统中的平均逗留时间 $W_s$；

(e) 若 2 名服务员具有相同的服务效率，利用(d)的结果求服务员为一名顾客服务的平均时间 ($1/\mu$)。

**10.13** 一个顾客来到有 2 名并联服务员的排队系统，服务员的服务时间均为平均值 10 min 的负指数分布。分别求下列情况的值：(a) 到达时 2 名服务员均忙碌，则顾客需等待时间为 $t_1$ 的概率分布 $f(t_1)$；(b) 第一名顾客已等了 5 min，则尚需等待时间为 $t_2$ 的期望值 $E(t_2)$ 及标准差；(c) 若顾客到达时前面已有 2 人在等待，则轮到他被服务时所需的时间 $t_3$ 的期望值 $E(t_3)$ 及标准差。

**10.14** 一个有 2 名服务员的排队系统各自独立为顾客服务，服务时间均为平均值 15 min 的负指数分布。设顾客甲到达时两名服务员均空闲，5 min 后顾客乙到达，这时顾客甲尚未服务完毕，再过 10 min 第三名顾客丙到达，这时甲和乙均正被服务中。试回答出现下列情况的概率：(a) 甲在乙之前结束服务；(b) 丙在甲之前结束服务；(c) 丙在乙之前结束服务。

**10.15** 一个自服务的排队系统，即该系统中每名顾客自身就是服务员。设顾客到达为参数 $\lambda$ 的普阿松分布，对顾客的服务为参数 $\mu$ 的负指数分布。要求：(a) 画出生死过程发生率图；(b) 推导 $P_0$ 与 $P_n$ 的表达式。

**10.16** 某加油站有一台油泵。来加油的汽车按普阿松分布到达，平均每小时 20 辆，

但当加油站中已有 $n$ 辆汽车时,新来汽车中将有一部分不愿等待而离去,离去概率为 $n/4(n=0,1,2,3,4)$。油泵给一辆汽车加油所需要的时间为具有均值 3 min 的负指数分布。

(a) 画出此排队系统的速率图;
(b) 导出其平衡方程式;
(c) 求出加油站中汽车数的稳态概率分布;
(d) 求那些在加油站的汽车的平均逗留时间。

**10.17** 某试验中心新安装一台试验机,为保证机器正常运转,减少试件往返搬运,在试验机周围要留一些放试件的面积。如试件的送达服从普阿松分布,平均 3 件/h,每个试件占用机器时间服从负指数分布,平均 0.3 h/件。如每个试件占用存放面积 $1\ m^2$,则该试验机周围应留多少面积,可保证(a) 50%;(b) 90%;(c) 90% 的试件就近存放,不往返搬运?

$$\left(提示:试验机周围面积为 n\ m^2,则\ \sum_{i=1}^{n+1} P_i \geqslant \begin{cases} 0.50 \\ 0.90 \\ 0.99 \end{cases}\right)$$

**10.18** 汽车按普阿松分布到达某高速公路收费口,平均 90 辆/h。每辆车通过收费口平均需时 35 s,服从负指数分布。司机抱怨等待时间太长,管理部门拟采用自动收款装置使收费时间缩短到 30 s,但条件是原收费口平均等待车辆超过 6 辆,且新装置的利用率不低于 75% 时才采用,问上述条件下新装置能否被采用。

**10.19** 有一台电话的公用电话亭打电话顾客服从 $\lambda=6$ 个/h 的普阿松分布,平均每人打电话时间为 3 min,服从负指数分布。试求:(a) 到达者在开始打电话前需等待 10 min 以上的概率;(b) 顾客从到达时算起到打完电话离开超过 10 min 的概率;(c) 管理部门决定当打电话顾客平均等待时间超过 3 min 时,将安装第二台电话,问当 $\lambda$ 值为多大时需安装第二台。

**10.20** 某工厂有大量同一型号的车床,当该种车床损坏后或送机修车间或由机修车间派人来修理。已知该种车床损坏率是服从普阿松分布的随机变量,平均每天 2 台。又知机修车间对每台损坏车床的修理时间为服从负指数分布的随机变量,平均每台的修理时间为 $1/\mu$ d。但 $\mu$ 是一个与机修人员编制及维修设备配备好坏(即与机修车间每年开支费用 $K$)有关的函数。已知

$$\mu(K) = 0.1 + 0.001K \quad (K \geqslant 1\,900\ 元)$$

又已知机器损坏后,每台的生产损失为 400 元/d,试决定使该厂正常生产所需要的最经济的 $K$ 及 $\mu$ 的值。

**10.21** 某排队系统,顾客按参数为 $\lambda$ 的普阿松分布到达。当系统中只有一名顾客时,由一名服务员为其服务,平均服务率为 $\mu$;当系统中有两名以上顾客时,增加一名助手,并由服务员和助手一起共同对每名顾客依次服务,其平均服务率为 $m\ (m>\mu)$。在上述情况下,服务时间均服从负指数分布。该系统中顾客源无限,等待空间无限,服务规则

为 FCFS。试求：(a) 系统中无顾客的概率；(b) 服务员及助手的平均忙期；(c) 当 $\lambda=15, \mu=20$ 和 $m=30$ 时,求(a),(b) 的数值解。

**10.22** 某街道口有一电话亭,在步行距离为 4 min 的拐弯处有另一电话亭。已知每次电话的平均通话时间为 $1/\mu=3$ min 的负指数分布,又已知到达这两个电话亭的顾客均为 $\lambda=10$ 个/h 的普阿松分布。假如有名顾客去其中一个电话亭打电话,到达时正有人通话,并且还有一个人在等待。试问该顾客应在原地等待,还是转去另一电话亭打电话？

**10.23** 某排队系统有两名服务员,到达该系统的顾客流服从普阿松分布,平均 1 人/h,又每个服务员服务一名顾客的时间平均都为 1 h,服从负指数分布。要求：(a) 画出该排队系统的生死过程发生率图；(b) 计算该系统的平均队长；(c) 计算服务员的平均忙期。

**10.24** 到达某铁路售票处的顾客分两类：一类买南方线路票,到达率为 $\lambda_1$/h；另一类买北方线路票,到达率为 $\lambda_2$/h。以上均服从普阿松分布。该售票处设两个窗口,各窗口服务一名顾客时间均服从参数 $\mu=10$ 的负指数分布。试比较下列情况时顾客分别等待时间 $W_q$：(a) 两个窗口分别售南方票和北方票；(b) 每个窗口两种票均出售（分别比较 $\lambda_1=\lambda_2=2$、4、6、8 时的情形）。

**10.25** 某无线电修理商店保证每件送到的电器在 1 h 内修完取货,如超过 1 h 分文不收。已知该商店每修一件平均收费 10 元,其成本平均每件 5.50 元,即每修一件平均盈利 4.5 元。已知送来修理的电器按普阿松分布到达,平均 6 件/h,每维修一件的时间平均为 7.5 min,服从负指数分布。试问：(a) 该商店在此条件下能否盈利；(b) 当每小时送达的电器为多少件时该商店的经营处于盈亏平衡点。

**10.26** 一个有一套洗车设备的洗车店,要求洗车的车辆平均每 4 min 到达一辆,洗每辆车平均需 3 min,以上均服从负指数分布。该店现有 2 个车位,当店内无车时,到达车辆全部进入；当有一辆车时,有 80% 进入；2 个车位均有车时,到达车辆全部离去。要求：(a) 画出此排队系统的生死过程发生率图；(b) 求洗车设备平均利用率及一辆进入该店车辆的平均停留时间 $W_s$；(c) 为减少顾客损失,该店拟租用第 3 个车位,这样当店内已有 2 辆车时,新到车辆有 60% 进入,有 3 辆车时,新到车辆全部离去。若该洗车店每天营业 12 h,新车位租金为 100 元/d,洗一辆车的净盈利为 5 元,则第 3 个车位是否值得租用？

**10.27** 两个各有一名理发员的理发店,且每个店内都只能容纳 4 名顾客。两个理发店具有相同顾客到达率,$\lambda=10$ 人/h,服从普阿松分布。当店内顾客满员时,新来顾客自动离去。已知第一个理发店内,对顾客服务时间平均每人 15 min,收费 11 元,第二个理发店内,对顾客服务时间平均每人 10 min,收费 7.5 元,以上时间服从负指数分布。若两个理发店每天均营业 12 h,问哪个店内的理发员收入更高一些？

**10.28** 某公司的一个仓库可同时储存 4 件物品,对该物品的需求服从普阿松分布。平均 10 件/月,当取走一件物品时,立即提出订货,但平均需 1 个月到货,服从负指数分

布。如有顾客购货而仓库内无货时,该顾客将去别处购买。求该公司由于仓库无货而离去的顾客与总顾客的比例。

**10.29** 某场篮球比赛前来体育馆某售票口买票的观众按普阿松分布到达,平均 1 人/min,设该口售票速度服从负指数分布,平均售每张票时间为 20s。试回答:

(a) 如有一个球迷于比赛前 2 min 到达售票口,并设买到票后需 1.5 min 才能找到座位坐下,求该球迷在比赛开始前找到座位坐下的概率;

(b) 如该球迷希望有 99% 的把握在比赛开始前找到座位坐下,则他最迟应提前多少 min 到达售票口。

**10.30** 考虑一个顾客输入为普阿松流、服务时间为负指数分布的排队服务系统,求:

(a) 有一个服务站时,当平均服务时间为 6 s,到达时间分别为 5.0, 9.0, 9.9 名/min 时的 $L_s, L_q, W_s$ 和 $W_q$;

(b) 有两个并联服务站时,当平均服务时间为 12 s,到达时间分别为 5.0, 9.0, 9.9 名/min 时的 $L_s, L_q, W_s$ 和 $W_q$。

**10.31** 顾客按普阿松分布到达只有一名理发员的理发店,平均 10 人/h。理发员对每名顾客的服务时间服从负指数分布,平均为 5 min。理发店内包括理发椅共有 3 个座位,当顾客到达无座位时,就依次站着等待。试求:(a) 顾客到达时有座位的概率;(b) 到达的顾客需站着等待的概率;(c) 顾客从进入理发店到离去超过 20 min 的概率;(d) 理发店内应有多少座位,才能保证 80% 顾客在到达时就有座位。

**10.32** 为开办一个小汽车冲洗站,必须决定提供等待汽车使用的场地的大小。假设要冲洗的汽车到达服从普阿松分布,平均 1 辆/4 min。冲洗的时间服从负指数分布,平均 1 辆/3 min。如果所提供的场地仅容纳(a) 1 辆;(b) 3 辆;(c) 5 辆汽车(包括正在冲洗的 1 辆)。试求由于等待场地不足而转向其他冲洗站的汽车占要冲洗汽车的比例。

**10.33** 某停车场有 10 个停车位置,车辆按普阿松流到达,平均 10 辆/h。每辆车在该停车场存放时间为 $1/\mu = 10$ min 的负指数分布。试求:(a) 停车场平均空闲的车位;(b) 一辆车到达时找不到空闲车位的概率;(c) 该停车场的有效到达率;(d) 若该停车场每天营业 10 h,则平均有多少台汽车因找不到空闲车位而离去。

**10.34** 某只有一名服务员的排队系统,其等待空间总共可容纳 3 名顾客,即系统中总顾客数不允许超过 4 人。已知对每名顾客的服务时间服从负指数分布,平均为 5 min;顾客到达服从普阿松分布,平均 10 人/h。试求:(a) 系统中顾客数分别为 $n=0、1、2、3、4$ 的概率;(b) 系统中顾客的平均数;(c) 1 名新到的顾客需要排队等待服务的概率;(d) 1 名新到的顾客未能进入该排队系统的概率。

**10.35** 送到一台研磨机的工件按普阿松分布到达,平均 25 件/h。研磨 1 个工件所需时间服从负指数分布,平均需 2 min。试求:

(a) 该研磨机空闲的概率;

(b) 一个工件从送达到研磨完超过 20 min 的概率;

(c) 等待研磨的工件的平均数;

(d) 等待研磨的工件在 8～10 件之间的概率;

(e) 在下列条件下,分别计算等待研磨的工件数：(i) 研磨的速度加快 20%,(ii) 到达工件数减少 20%,(iii) 到达减少 20%同时研磨速度加快 20%。

**10.36** 某中心医院有一台专用于抢救服务的电话,并设一名话务员值班。该电话机连接有一个 $N$ 条线路的开关闸,当有一个电话呼唤到达,话务员处于繁忙状态时,只要 $N$ 条线路未被占满,该呼唤将等待,只有当 $N$ 条线路均被占满时,新的呼唤将得到一个忙音而不能进入系统。已知到达的电话呼唤流服从普阿松分布,$\lambda = 10$ 个/h,又每个电话的通话时间服从负指数分布,$1/\mu = 3$ min。要求:确定 $N$ 的值,使到达的电话呼唤得到忙音的概率小于 1%。

**10.37** 某博物馆有 4 个大小一致的展厅。来到该博物馆参观的观众服从普阿松分布,平均 96 人/h。观众大致平均分散于各展厅,且在各展厅停留时间服从 $1/\mu = 15$ min 的负指数分布,在参观完 4 个展厅后离去。问:该博物馆的每个展厅应按多大容量(可容纳的观众人数)设计,使在任何时间内观众超员的概率小于 5%?

**10.38** 某单位电话交换台有一部 200 门内线的总机。已知在上班的时间内,有 20%内线分机平均每 40 min 要一次外线电话,80%的分机平均隔 2 h 要一次外线电话,又知从外单位打来电话的呼唤率平均为 1 次/min。设通话时间长度平均为 3 min,又以上时间均属负指数分布。如果要求外线电话接通率为 95%以上,试问:该交换台应设置多少条外线?

**10.39** 某医院门前有一出租汽车停车场,因场地限制,只能同时停放 5 辆出租汽车,当停满 5 辆后,后来的车就自动离去。从医院出来的病人在有车时就租车乘坐,停车场无车时,就向附近出租汽车站要车。设出租汽车到达医院门口按 $\lambda = 8$ 辆/h 的普阿松分布,从医院依次出来的病人的间隔时间为负指数分布,平均间隔时间 6 min。又设每辆车每次只载一名病人,并且汽车按到达先后次序排列接客。试求:(a) 出租汽车开到医院门口时,停车场有空闲停车场地的概率;(b) 汽车进入停车场到离开医院的平均停留时间;(c) 从医院出来的病人在医院门口要到出租车的概率。

**10.40** 一个车间内有 10 台相同的机器,每台机器运行时能创造利润 4 元/h,且平均损坏 1 次/h。而一个修理工修复一台机器平均需 4 h。以上时间均服从负指数分布。设一名修理工工资为 6 元/h,试求:

(a) 该车间应设多少名修理工,使总费用为最小?

(b) 若要求不能运转的机器的期望数小于 4 台,则应设多少名修理工?

(c) 若要求损坏机器等待修理的时间少于 4 h,又应设多少名修理工?

**10.41** 某公司打字室平均每天接到 22 份要求打字文件,一个打字员完成一个文件

打字平均需时 20 min，以上分别服从普阿松分布和负指数分布。为减轻打字员负担，有两个方案：一是增加一名打字员，每天费用为 40 元，其工作效率同原打字员；二是购一台自动打字机，以提高打字效率，已知有三种类型打字机，其费用及提高打字的效率如表 10-3 所示。

表 10-3

| 型号 | 每天费用/元 | 打字员效率提高程度/% |
|---|---|---|
| 1 | 37 | 50 |
| 2 | 39 | 75 |
| 3 | 43 | 150 |

据公司估测，每个文件若晚发出 1 h 将平均损失 0.80 元。设打字员每天工作 8 h，试确定该公司应采用的方案。

**10.42** 某企业有 5 台运货车辆，已知每台车每运行 100 h 平均需维修 2 次，每次需时 20 min，以上分别服从普阿松及负指数分布。求该企业全部车辆正常运行的概率，及分别有 1，2，3 辆车不能正常运行时的概率。

**10.43** 设每台机器平均每小时损坏一次，服从普阿松分布；一名工人用于维修机器的时间为 $1/\mu = 6$ min 的负指数分布。对 $(M/M/1/\infty/6)$ 和 $(M/M/3/\infty/20)$ 的两种模型分别计算得到的 $P_n$ 值如表 10-4 和表 10-5 所示。

表 10-4

| $n$ | $P_n$ | $n$ | $P_n$ |
|---|---|---|---|
| 0 | 0.484 5 | 4 | 0.017 5 |
| 1 | 0.290 7 | 5 | 0.003 5 |
| 2 | 0.145 4 | 6 | 0.000 3 |
| 3 | 0.058 2 | | |

表 10-5

| $n$ | $P_n$ | $n$ | $P_n$ | $n$ | $P_n$ |
|---|---|---|---|---|---|
| 0 | 0.136 25 | 6 | 0.023 47 | 12 | 0.000 07 |
| 1 | 0.272 50 | 7 | 0.010 95 | 13 | |
| 2 | 0.258 90 | 8 | 0.004 75 | ... | 0.000 00 |
| 3 | 0.155 33 | 9 | 0.001 90 | 20 | |
| 4 | 0.088 02 | 10 | 0.000 70 | | |
| 5 | 0.046 94 | 11 | 0.000 23 | | |

试对上述两个模型的计算结果进行分析比较,并根据直观判断作出解释。

**10.44** 一个修理工负责 5 台机器的维修。每台机器平均损坏 1 次/2 d,又修理工修复一台机器平均需时 18.75 min,以上时间均服从负指数分布。试求:

(a) 所有机器均正常运行的概率;

(b) 等待维修的机器的期望数;

(c) 假设该维修工照管 6 台机器,重新求上述(a)(b)的数字解;

(d) 假如希望做到至少在一半时间内所有机器都能同时正常运行,则该维修工最多看管多少台机器?

**10.45** 上题中假如维修工工资为 8 元/h,机器不能正常运行时损失为 40 元/h,则该维修工应看管多少台机器较为合适?

**10.46** 顾客按普阿松分布到达有两个服务窗口的服务站,$\lambda = 6$ 人/h。设 1 号窗口服务员 $S_1$ 对每名顾客平均服务时间为 $\frac{1}{\mu_1} = 10$ min;2 号窗口服务员 $S_2$ 对每名顾客平均服务时间为 $\frac{1}{\mu_2} = 15$ min,以上均服从负指数分布。当两个窗口均空闲时,到达顾客中有 2/3 去 1 号窗口,1/3 去 2 号窗口。又该服务站最多能容纳 3 名顾客,当满员时新到顾客将自动离去。要求:

(a) 画出生死过程发生率图;

(b) 计算系统中平均顾客数 $L_s$;

(c) 计算服务员 $S_1$ 与 $S_2$ 为顾客服务时间占全部工作时间的比例。

**10.47** 某货场计划安装起重设备专为来运货的汽车装货。有三种起重设备可供选择,如表 10-6 所示。

表 10-6

| 起重机械 | 每天固定费用/元 | 每小时操作费/元 | 平均每小时装载能力/t |
|---|---|---|---|
| 甲 | 60 | 10 | 100 |
| 乙 | 130 | 15 | 200 |
| 丙 | 250 | 20 | 600 |

设来运货的汽车按普阿松分布到达,平均到达 150 辆/d,每辆车载重量 5 t,由于货物包装、品种的差别,每辆汽车实际装载时间服从负指数分布,已知该货场工作 10 h/d,又每辆汽车停留的经济损失为 10 元/h。试决定该货场安装哪一种起重机械最合算?

**10.48** 某工具室有 $k$ 名工人,到达工具室要求得到服务的顾客流为 $1/\lambda = 1.5$ min 的负指数分布,每名工人对顾客的服务时间为 $1/\mu = 0.8$ min 的负指数分布。假如工具室工人费用为 9 元/h,生产工人(顾客)等待损失为 18 元/h,试决定工具室工人的最佳数

字 $k$。

**10.49** 要求在某机场着陆的飞机服从普阿松分布,平均 18 架次/h,每次着陆需占用机场跑道的时间为 2.5 min,服从负指数分布。试问该机场应设置多少条跑道,使要求着陆的飞机需在空中等待的概率不超过 5%？求这种情况下跑道的平均利用率。

**10.50** 假定有一名维修工负责看管 3 台机器。每台机器在两次维修间的正常运行时间服从负指数分布,平均间隔为 9 h。又维修工修复一台机器平均需 2 h,也服从负指数分布。要求：

(a) 试计算机器处于待修状态的平均概率；

(b) 如按粗略计算,假定顾客源为无限,则需维修机器按 3/9 台/h 的普阿松流到达,试重新计算这种情况下机器处于待修状态的概率,并与(a)的结果进行比较；

(c) 设当多于一台机器需维修时,将派出另一名维修工参加维修(维修工效率同前一名),试求这时机器处于待修状态的概率。

**10.51** 考虑某个只有一个服务员的排队系统,输入为参数 $\lambda$ 的普阿松流,假定服务时间的概率分布未知,但期望值已知为 $1/\mu$。

(a) 比较每个顾客在队伍中的期望等待时间,如服务时间的分布分别为：①负指数分布；②定长分布；③爱尔朗分布,$\sigma'$ 值为负指数分布 $\sigma$ 的 $1/2$；

(b) 如 $\lambda$ 与 $\mu$ 值均增大为原来的 2 倍,$\sigma$ 值也相应变化,求上述三种分布情况下顾客在队伍中期望等待时间的改变情况。

**10.52** 考虑一个顾客到达服从普阿松分布的排队系统。服务员必须对每名顾客依次完成两项不同的服务工作,即对每名顾客的总的服务时间是上述两项服务时间的总和(彼此统计独立)。

(a) 假定第一项服务时间为 $1/\mu=1$ min 的负指数分布,第二项服务时间为爱尔朗分布,平均为 3 min,$k=3$,试问应该用哪一种排队理论模型代表上述系统？

(b) 如(a)中第一项服务时间变为 $k=3$ 的爱尔朗分布,平均服务时间仍为 1 min,又应该用哪一种排队理论模型来代表这个系统？

**10.53** 汽车按普阿松分布到达一个汽车服务部门,平均 5 辆/h。洗车部门只拥有一套洗车设备,试分别计算在下列服务时间分布的情况下系统的 $L_s$、$L_q$、$W_s$ 与 $W_q$ 的值：

(a) 洗车时间为常数,每辆需 10 min；

(b) 负指数分布,$1/\mu=10$ min；

(c) $t$ 为 $5\sim15$ min 的均匀分布；

(d) 正态分布,$\mu=9$ min,$V_{ar}(t)=4^2$；

(e) 离散的概率分布 $P(t=5)=1/4$, $P(t=10)=1/2$, $P(t=15)=1/4$。

**10.54** 某个有一名理发员的理发店除理发椅外,尚有一把等待用椅。顾客按普阿松流到达,平均 6 人/h,理发员为顾客服务分两阶段：(1) 推剪；(2) 洗发吹干,均为平均用

时 $3\frac{1}{3}$ min 的负指数分布。当顾客到达时,若理发椅及等待用椅均有人,将自动离去不再进入,否则将进入该理发店。要求:

(a) 画出生死过程发生率图;

(b) 平均自动离去顾客与总顾客的百分比;

(c) 进入系统内顾客在系统中的平均逗留时间 $W_s$。

**10.55** 某飞机维修中心专门负责波音 747 大型客机的定期全面维修。为了使飞机尽快投入运行,原先的方案是每次只检修 4 台发动机中的 1 台,这种情况下来检修的飞机平均每天到达一架,服从普阿松分布,而每台发动机实际需检修时间(不计可能的等待时间)为 0.5 d,服从负指数分布。后来有人提出新的维修方案,即对来维修的飞机依次对 4 台发动机均检修一遍(检修组同一时间内只能对一台发动机进行检修),因此前来检修的飞机将减少到平均每天 $\frac{1}{4}$ 架,仍为普阿松分布。试比较上述两种检修方案下,哪种使飞机因发动机检修耽误的时间更少一些?

**10.56** 某工序依次用两把刀具对工件进行加工:第一把刀具的加工时间为常数,等于 30 min,第二把刀具加工时间需时为 5~15 min 的均匀分布。已知工件到达该工序服从普阿松分布,$\lambda=1.5$ 件/h。试求该工序前排队等待加工的工件的平均数。

**10.57** 集成电路浸蚀的过程分成两阶段进行,一是等离子浸蚀,二是光致抗蚀。要浸蚀的晶片按普阿松流到达,平均 10 片/min。每个阶段的加工时间均为平均需 2.5 s 的负指数分布。已知前一晶片完成两个阶段的加工后,紧接着的晶片才能进入加工。试求:

(a) 一个晶片从到达到浸蚀完离去的平均时间;

(b) 假如该加工设备处不允许排队,试计算该加工设备的平均利用时间。

**10.58** 某门诊所有一名医生为病人进行诊断检查,对每个病人需进行 4 项检查,每项检查所需时间均为平均 4 min 的负指数分布。设到达该门诊所进行诊断的病人按普阿松流到达,平均 3 人/h,求每个病人在该门诊所停留的期望时间。

**10.59** 某系统有两名服务员,到达顾客要依次经过两名服务员服务。设顾客到达为普阿松流,平均率为 $\lambda$ 个/h,两名服务员对顾客的服务时间分别为 $1/\mu_1$ h 和 $1/\mu_2$ h,服从负指数分布。试推导并计算该系统各种状态的概率。

**10.60** 某仓库储存的一种商品,每天的到货与出货量分别服从普阿松分布,其平均值为 $\lambda$ 和 $\mu$,因此该系统可近似看为 $(M/M/1/\infty/\infty)$ 的排队系统。设该仓库储存费为每天每件 $c_1$ 元,一旦发生缺货时,其损失为每天每件 $c_2$ 元,已知 $c_2 > c_1$。要求:

(a) 推导每天总期望费用的公式;

(b) 使总期望费用为最小的 $\rho = \lambda/\mu$ 值。

**10.61** 已知某串连排队系统中有两名服务员,分别标志为 $S_1$ 和 $S_2$,服务速率依次

为 $\mu_1$ 和 $\mu_2$（见图 10-1）。顾客按普阿松分布到达，平均速率为 $\lambda$。在 $S_1$ 和 $S_2$ 前分别有一个和两个等待位置，要求画出该系统的生死过程发生率图。

图 10-1

**10.62** 某长途汽车站的售票处设有三个售票窗口，来买票的顾客按普阿松分布到达，$\lambda=20$/h，每个窗口对一名顾客的售票时间为参数相同的负指数分布，$1/\mu=3$ min。该售票处规定当系统中顾客数 $n<3$ 时，开一个窗口售票；当 $3\leqslant n<6$ 时，开两个窗口；当 $n\geqslant 6$ 时，三个窗口均售票。要求：

(a) 画出生死过程发生率图，并写出 $P_n$ 的一般表达式；

(b) 一名顾客进入售票处后的平均排队等待时间 $W_q$；

(c) 该售票处分别开一个、两个或三个窗口售票的概率。

**10.63** 顾客按普阿松分布到达有两个服务窗口的服务站，$\lambda=6$ 人/h。设 1 号窗口服务员（$S_1$）对每名顾客平均服务时间为 $1/\mu_1=10$ min，2 号窗口服务员（$S_2$）对每名顾客平均服务时间为 $1/\mu_2=15$ min，均服从负指数分布。当两个窗口均空闲时，到达顾客中有 $2/3$ 去 1 号窗口，$1/3$ 去 2 号窗口。又该服务站最多能容纳 3 名顾客（含正在被服务的），满员时新到达顾客将离去。要求：

(a) 画出生死过程发生率图；

(b) 列出各状态的平衡方程，求出各状态概率；

(c) 系统中平均顾客数 $L_s$；

(d) 服务员 $S_1$ 和 $S_2$ 的分别服务时间占全部工作时间比例及到达顾客不能进入服务站人数的比例。

**10.64** 顾客成对到达某单个服务员的排队系统，平均每小时 2 对，服从普阿松分布。服务员对顾客逐个进行服务，当服务员繁忙时对每个顾客的服务用时为平均 12 min 的负指数分布。该系统最多容纳 4 名顾客，当到达的一对顾客发现不能进入时则双双离去。要求：

(a) 画出此排队系统的生死过程发生率图；

(b) 写出状态平衡方程，求 $P_n(n=0,1,\cdots)$ 的值；

(c) 系统中的平均顾客数及一名顾客在系统中的平均逗留时间；

(d) 8 个小时内有多少顾客到达后就离去。

**10.65** 由一条传送带连接的分装线含两个工作站。由于所装产品的尺寸较大，每个

站只能容纳一件产品。要装配的产品按普阿松分布到达,平均 10 件/h,工作站 1 和工作站 2 用于装配产品时间为负指数分布,且平均时间均为 5 min。对不能进入该分装线的产品被送到别的装配线。试求:

(a) 每小时不能进入该分装线的产品数;

(b) 对进入该分装线的产品在该系统中的平均停留时间。

**10.66** 工件按普阿松流到达某加工设备,$\lambda = 20$ 个/h,据测算该设备每多加工一个工件将增加收入 10 元,而由于工件多等待或滞留将增加支出 1 元/h。试确定该设备最优的加工效率 $\mu$。

**10.67** 在 $(M/M/1/\infty/\infty)$ 的排队系统中,有 $\lambda_n = \lambda, \mu_n = n^a\mu$ ($a$ 称为压力系数,$a > 0$),即服务速率随系统中顾客数的增加而加快。试证明有:

$$P_0 = \frac{1}{Q}, \quad P_n = \frac{(\lambda/\mu)^n}{(n!)^a Q} \ (n = 1, 2, \cdots), \quad Q = \sum_{n=0}^{\infty} \frac{(\lambda/\mu)^n}{(n!)^a}$$

**10.68** 试证明对 $(M/M/1/N/\infty)$ 的排队系统有:

$$L_s = \frac{\rho}{1-\rho} - \frac{(N+1)\rho^{N+1}}{1-\rho^{N+1}}, \quad \rho \neq 1$$

当 $N = \infty$ 时,化简此公式并加以直观解释。

**10.69** 对 $(M/M/1/\infty/\infty)$ 的排队模型,试证明:

(a) 顾客排队时间的概率分布为

$$w_q(t) = \begin{cases} 1-\rho & , \ t = 0 \\ \mu\rho(1-\rho)e^{-\mu(1-\rho)t} & , \ t > 0 \end{cases}$$

(b) $$w_q = \frac{\rho}{\mu(1-\rho)}$$

**10.70** 在 $(M/M/1/\infty/\infty)$ 的排队系统中,试证明:

(a) 在顾客必须排队等待条件下的期望队长为 $1/(1-\rho)$;

(b) 在顾客必须排队等待条件下的期望等待时间为 $1/(\mu-\lambda)$。

**10.71** 试证明对 $(M/M/c/\infty/m)$ 的排队系统有

$$L_s = L_q + \frac{\lambda}{\mu}(m - L_s)$$

**10.72** 试证明对 $(M/M/c/N/\infty)$ 的排队系统有

$$L_q = \frac{\rho\left(\frac{\lambda}{\mu}\right)^C P_0}{C!(1-\rho)^2}[1 - \rho^{N-C} - (1-\rho)(N-C)\rho^{N-C}]$$

式中,$\rho = \frac{\lambda}{C\mu}$。

# 第十一章 存储论

## 本章复习概要

**1.** 举出在生产和生活中存储问题的例子,并说明研究存储论对改进企业经营管理的意义。

**2.** 分别说明下列概念的含义:(a) 存储费;(b) 订货费;(c) 生产成本;(d) 缺货损失;(e) 订货提前期;(f) 订货点;(g) $t_0$-循环存储策略;(h) $(s,S)$存储策略;(i) $(t,s,S)$存储策略。

**3.** 在确定性存储的 4 类模型中,即
(a) 不允许缺货,生产时间很短;
(b) 不允许缺货,生产需一定时间;
(c) 允许缺货(缺货需补足),生产时间很短;
(d) 允许缺货(缺货需补足),生产需一定时间。
说明(a)~(c)是(d)的特例,可以从模型(d)的公式推导出模型(a)~(c)的相应公式。

**4.** 什么是定期定量的订货的存储策略?它的应用条件是什么?在本章哪几个模型中采用的是这种策略?

**5.** 什么是定期订货但订货数量不定的存储策略?它的应用条件是什么,以及在本章哪些模型中采用的是这种策略?

**6.** 什么是缓冲存储量?建立缓冲存储量的目的,以及它同订货点之间的联系和区别。

## 是非判断题

(a) 订货费为每订一次货发生的费用,它同每次订货的数量无关;
(b) 在同一存储模型中,可能既发生存储费用,又发生短缺费用;

(c) 在允许发生短缺的存储模型中,订货批量的确定应使由于存储量减少带来的节约能抵消缺货时造成的损失;

(d) 当订货数量超过一定值允许价格打折扣的情况下,打折条件下的订货批量总是要大于不打折时的订货批量;

(e) 在其他费用不变的条件下,随着单位存储费用的增加,最优订货批量也相应增大;

(f) 在其他费用不变的条件下,随着单位缺货费用的增加,最优订货批量将相应减小;

(g) 在其他费用不变的条件下,订货费用的增加将导致订货批量的减小;

(h) 在单时期的随机存储模型中,计算时都不包括订货费用这一项,原因是该项费用通常很小可忽略不计;

(i) 在需求率为常数、订货提前期为零的经济批量存储模型中,最优订货批量随一次订购费用的增大而增大,随存储费用的增大而减小;

(j) 对存在价格折扣优惠的存储模型,决定订货批量时主要是衡量比较打折带来的费用节省及为了打折而增大订购量引起存储费增大的关系;

(k) 单时期随机存储模型中由于产品具有极强的时效性,在航空订票,酒店床位预订等一类称之为收益管理的研究中得到应用。

## 🎯 选择填空题

下列各题中请将正确答案的代号填入指定空白处。

1. 某工厂生产产品代号 M,该产品每天需 20 件,按生产能力每天可生产 80 件,该厂合理的决策应为_____。

(A) 每隔 4 天用 1 天生产 M

(B) 全年需求在 1 个季度内生产出来

(C) 第一、第三季度内各用一半时间生产分别供应上半年和下半年需求

(D) 需要综合考虑如生产准备结束费用、存储费、短缺损失等后决定

2. 相同单位时间内,在考虑存贮模型中基本参数值不变情况下,允许缺货时的订货次数较之不允许缺货时的订货次数_____。

(A) 一定要多 　　　　　　(B) 一定要少

(C) 一样多 　　　　　　　(D) 不好确定

3. 4 类确定性的存贮模型:Ⅰ——不允许缺货,补充时间较短;Ⅱ——不允许缺货,补充时间较长;Ⅲ——允许缺货,补充时间较长;Ⅳ——允许缺货,补充时间极短,它们之间的关系是_____。

(A) Ⅰ是Ⅱ的特例 (B) Ⅲ是Ⅳ的特例
(C) Ⅲ是Ⅰ的特例 (D) Ⅳ是Ⅱ的特例

4. 在允许缺货、补充时间极短的存贮模型中,若订货费、存贮费与短缺费损失均增大 $k$ 倍时,则经济订货批量为_____。

(A) 原来的 $\sqrt{k}$ 倍 (B) 原来的 $1/\sqrt{k}$ 倍
(C) 原来的 $1/\sqrt{2k}$ 倍 (D) 不变

5. 在价格同订货批量有关的存贮模型中,若存在 $Q_1$、$Q_2$、$Q_3$ 三个价格折扣点,$Q_1 < Q_2 < Q_3$,价格折扣依次逐步加大,则最佳订购批量的确定为_____。

(A) $Q_1$、$Q_2$、$Q_3$ 的某一点处
(B) 若不考虑价格折扣时计算得到的经济订货批量为 $Q$,且有 $Q_1 < Q < Q_2$,则可确定最佳订货批量为 $Q_2$
(C) 若按(B)中计算有 $Q = Q_2$,可确定 $Q_2$ 为最佳订货批量
(D) 上述(A)(B)(C)均不正确

6. 单周期随机存贮模型中,假如售出一份货得到的盈利或售不出一份货造成的损失均增大一倍时,又对货物的需求概率分布不变,则最优订货批量将_____。

(A) 增大 (B) 不变 (C) 减小 (D) 无法确定

## 练习题

**11.1** 若某产品中有一外购件,年需求量为 10 000 件,单价为 100 元。由于该件可在市场采购,故订货提前期为零,并设不允许缺货。已知每组织一次采购需 2 000 元,每件每年的存储费为该件单价的 20%。试求经济订货批量及每年最小的存储加上采购的总费用。

**11.2** 加工制作羽绒服的某厂预测下年度的销售量为 15 000 件,准备在全年的 300 个工作日内均衡地组织生产。假如为加工制作一件羽绒服所需的各种原材料成本为 48 元,又制作一件羽绒服所需原料的年存储费为其成本的 22%,一次订货所需费用为 250 元,订货提前期为零,不允许缺货。试求经济订货批量。

**11.3** 上题中若工厂一次订购一个月所需的原材料时,价格上可享受 9 折优待(存储费也为折价后的 22%)。试问该羽绒服加工厂应否接受此优惠条件?

**11.4** 依据不允许缺货、生产时间很短模型的计算,A 公司确定对一种零件的订货批量定为 $Q^* = 80$。但由于银行贷款利率及仓库租金等费用的增加,每件的存储费将从原来占成本的 22% 上升到占成本的 27%。求在这个新条件下的经济订货批量。

**11.5** 某单位每年需零件 A 5 000 件,这种零件可以从市场购买到,故订货提前期为零。设该零件的单价为 5 元/件,年存储费为单价的 20%,不允许缺货。若每组织采购一

次的费用为 49 元,又一次购买 1 000~2 499 件时,给予 3% 折扣,购买 2 500 件以上时,给予 5% 折扣。试确定一个使采购加存储费用之和为最小的采购批量。

**11.6** 一条生产线如果全部用于某种型号产品生产时,其年生产能力为 600 000 台。据预测对该型号产品的年需求量为 260 000 台,并在全年内需求基本保持平衡,因此该生产线将用于多品种的轮番生产。已知在生产线上更换一种产品时,需准备结束费 1 350 元,该产品每台成本为 45 元,年存储费用为产品成本的 24%,不允许发生供应短缺。求使费用最小的该产品的生产批量。

**11.7** 某生产线单独生产一种产品时的能力为 8 000 件/年,但对该产品的需求仅为 2 000 件/年,故在生产线上组织多品种轮番生产。已知该产品的存储费为 1.60 元/(年·件),不允许缺货,更换生产品种时,需准备结束费 300 元。目前该生产线上每季度安排生产该产品 500 件。试问这样安排是否经济合理?如不合理,提出你的建议,并计算你的建议实施后可能节约的费用。

**11.8** 某电子设备厂对一种元件的需求为 $R=2\,000$ 件/年,订货提前期为零,每次订货费为 25 元。该元件每件成本为 50 元,年存储费为成本的 20%。如发生供应短缺,可在下批货到达时补上,但缺货损失为每件每年 30 元。要求:

(a) 经济订货批量及全年的总费用;

(b) 如不允许发生供应短缺,重新求经济订货批量,并与 (a) 的结果进行比较。

**11.9** 某公司经理一贯采用不允许缺货的经济批量公式确定订货批量,因为他认为缺货虽然随后补上总不是好事。但由于激烈竞争迫使他不得不考虑采用允许缺货的策略。已知对该公司所销产品的需求为 $R=800$ 件/年,每次的订货费用为 $C_3=150$ 元,存储费为 $C_1=3$ 元/(件·年),发生短缺时的损失为 $C_2=20$ 元/(件·年)。试分析:

(a) 计算采用允许缺货的策略较之原先不允许缺货策略带来的费用上的节约;

(b) 如果该公司为保持一定信誉,自己规定缺货随后补上的数量不超过总量的 15%,任何一名顾客因供应不及时需等下批货到达补上的时间不得超过 3 周。试问在这种情况下,允许缺货的策略能否被采用?

**11.10** 对某产品的需求量为 350 件/年(设一年以 300 工作日计),已知每次订货费为 50 元,该产品的存储费为 13.75 元/(件·年),缺货时的损失为 25 元/(件·年),订货提前期为 5 天。该种产品由于结构特殊,需用专门车辆运送,在向订货单位发货期间,每天发货量为 10 件。试求:

(a) 经济订货批量及最大缺货量;

(b) 年最小费用。

**11.11** 在不允许缺货,生产时间很短的确定性存储模型中,计算得到最优订货批量为 $Q^*$,若实际执行时按 $0.8Q^*$ 的批量订货,则相应的订货费与存储费是最优订货批量时费用 $C^*$ 的多少倍?

**11.12** 某医院从一个医疗供应企业订购体温计。订购价与一次订购数量 $Q$ 有关，当 $Q<100$ 支时，每支 5.00 元，当 $Q\geq 100$ 支时，每支 4.80 元，年存储费为订购价的 25%。若分别用 $EOQ_1$ 和 $EOQ_2$ 代表订购价为 5.00 元和 4.80 元时的最优订货批量，要求：

(a) 说明 $EOQ_2 > EOQ_1$；

(b) 说明最优订购批量必是以下三者之一：$EOQ_1, EOQ_2, 100$；

(c) 若 $EOQ_1 > 100$，则最优订货量必为 $EOQ_2$；

(d) 若 $EOQ_1 < 100$，$EOQ_2 < 100$，则最优订购量必为 $EOQ_1$ 或 100；

(e) 若 $EOQ_1 < 100$，$EOQ_2 > 100$，则最优订购量必为 $EOQ_2$。

**11.13** 某大型机械含三种外购件，其有关数据见表 11-1。

表 11-1

| 外购件 | 年需求量/件 | 订货费/元 | 单件价格/元 | 占用仓库面积/m² |
|---|---|---|---|---|
| 1 | 1 000 | 1 000 | 3 000 | 0.5 |
| 2 | 3 000 | 1 000 | 1 000 | 1 |
| 3 | 2 000 | 1 000 | 2 500 | 0.8 |

若存储费占单件价格的 25%，不允许缺货，订货提前期为零。又限定外购件库存总费用不超过 240 000 元，仓库面积为 250 m²。试确定每种外购件的最优订货批量。

**11.14** 已知某产品所需三种配件的有关数据见表 11-2 所示。

表 11-2

| 配件 | 年需求/件 | 订货费/元 | 单价/元 | 年存储费占单价的百分比/% |
|---|---|---|---|---|
| 1 | 1 000 | 50 | 20 | 20 |
| 2 | 500 | 75 | 100 | 20 |
| 3 | 2 000 | 100 | 50 | 20 |

若订货提前期为零，不允许缺货，又限定这三种配件年订货费用的总和不准超过 1 500 元。试确定各自的最优订货批量。

**11.15** 试根据下列条件推导并建立一个经济订货批量的公式：(a) 订货必须在每个月月初的第一天提出；(b) 订货提前期为零；(c) 每月需求量为 $R$，均在各月中的 15 日一天内发生；(d) 不允许发生供货短缺；(e) 存储费为每件每月 $C$ 元；(f) 每次订货的费用为 $V$ 元。

**11.16** 某出租汽车公司有 2 500 辆出租车，由该公司维修厂统一维修。出租车中一易损部件每月需求量为 8 件，每件价格 8 500 元。已知每提出一次订货需订货费 1 200 元，该部件年存储费为价格的 25%，订货提前期为 2 周。又出租车因该部件缺货不能及时维修更换，停车损失为 1 600 元/月。要求为该公司维修部门确定：

(a) 当库存量多大时应提出订货；
(b) 每次订购的最优批量。

**11.17** 某汽车厂的多品种装配线轮换装配各种牌号汽车。已知某种牌号汽车每天需 10 台，装配能力为 50 台/d。该牌号汽车成本为 15 万元/台，当更换产品时需准备结束费用 200 万元/次。若规定不允许缺货，存储费为 50 元/(台·d)。试求：
(a) 该装配线最佳的装配批量；
(b) 若装配线批量达到每批 2 000 台时，汽车成本可降至 14.8 万元/台(存储费、准备结束费不变)，问：该厂可否采纳此方案。

**11.18** 若某种物品每天的需求量为正态分布 $N(100, 10^2)$，每次订货费为 100 元，每天每件的存储费用为 0.02 元，订货提前期为 2 d。要求确定缓冲存储量 $B$，使在订货提前期内发生短缺的可能性不超过 5%。

**11.19** 某多时期的存储问题有关数据如表 11-3 所示。

表 11-3

| 时间 $i$ | 需求 $R_i$ | 订购费 $C_{3i}$ | 存储费 $C_{1i}$ |
|---|---|---|---|
| 1 | 56 | 98 | 1 |
| 2 | 80 | 185 | 1 |
| 3 | 47 | 70 | 1 |

各时期内每件生产成本不变，均为 4 元，即 $C_i(q_i) = 4q_i$。该产品期初库存 $x_1 = 3$ 件，要求期末库存 $x_4 = 10$ 件。试确定各期的最佳订货批量 $q_i^*$，使在三个时期内各项费用之和为最小。

**11.20** 某商店准备在新年前订购一批挂历批发出售，已知每售出一批(100 本)可获利 70 元。如果挂历在新年前售不出去，则每 100 本损失 40 元。根据以往销售经验，该商店售出挂历的数量如表 11-4 所示。

表 11-4

| 销售量/百本 | 0 | 1 | 2 | 3 | 4 | 5 |
|---|---|---|---|---|---|---|
| 概 率 | 0.05 | 0.10 | 0.25 | 0.35 | 0.15 | 0.10 |

如果该商店对挂历只能提出一次订货。试问应订多少本，使期望的获利数为最大？

**11.21** 某航空旅游公司经营 8 架直升机用于观光旅游。该直升机上有一种零件需经常备用更换，据过去经验，对该种零件的需求服从普阿松分布，平均每年 2 件。由于现有直升机机型两年后将淘汰，故生产该机型的工厂决定投入最后一批生产，并征求旅游公司对该种零件备件的订货。规定如立即订货每件收费 900 元，如最后一批直升机投产结

束后提出临时订货,按每件 1 600 元收费,并需 2 周的订货提前期。又如直升机因缺乏该种备件停飞时,每周的损失为 1 200 元。对订购多余的备件当飞机淘汰时其处理价为每件 100 元。试问:该航空旅游公司应立即提出多少个备件的订货,做到最经济合理?

**11.22** 对某产品的需求量服从正态分布,已知 $\mu=150, \sigma=25$。又知每个产品的进价为 8 元,售价为 15 元,如销售不完按每个 5 元退回原单位。试问该产品的订货量应为多少个,使预期的利润为最大?

**11.23** 某商店代销一种产品,每件产品的购进价格为 800 元,存储费每件 40 元,缺货费每件 1 015 元,订购费一次 60 元,原有库存 10 件。已知对该产品需求的概率见表 11-5。

表 11-5

| 需求量 $x$ | 30 | 40 | 50 | 60 |
|---|---|---|---|---|
| $P(x)$ | 0.20 | 0.20 | 0.40 | 0.20 |

试确定该商店的最佳订货数量。

**11.24** 某商店存有某种商品 10 件,每件的进价为 3 元,存储费为 1 元,缺货费为 16 元。已知对该种商品的需求量服从 $\mu=20, \sigma=5$ 的正态分布。试求商店对该种商品的最佳订货量。

**11.25** 某商店准备订购一批圣诞树迎接节日,据历年经验,其销量服从正态分布,$\mu=200, \sigma^2=300$。每棵圣诞树售价为 25 元,进价为 15 元。如果进了货卖不出去,则节后其残值基本为零。试回答:

(a) 该商店应进多少棵圣诞树,使期望利润值为最大?

(b) 如果商店按销售量的期望值 200 棵进货,则期望的利润值为多大?

(c) 如商店按(a)计算数字进货,则未能销售出去的圣诞树的期望值是多少?

**11.26** 某厂在包装车间安装了一台价值数百万元的自动包装机,生产速度为包装 50 件/h。由于包装机需定期检修,故在生产车间同包装车间之间需建立一定量的缓冲储备。据测算包装机在检修时的停工损失为 500 元/h,产品的存储费为 0.05 元/(件·h),包装机每工作 100 h 需停机检修一次,每次检修时间服从负指数分布,$1/\mu=2$ h。试确定缓冲储备的数量,使各项费用和的期望值为最小。

**11.27** 某产品的单价为 10 元/件,每个时期的存储费为 1 元/件,对该产品需求量为 $x$ 的概率值如表 11-6 所示。

表 11-6

| 需求量 $x$ | 0 | 1 | 2 | 3 | 4 | 5 | 6 | 7 | 8 |
|---|---|---|---|---|---|---|---|---|---|
| $f(x)$ | 0.05 | 0.1 | 0.1 | 0.2 | 0.25 | 0.15 | 0.05 | 0.05 | 0.05 |

试问缺货损失的费用值在什么范围内变化时,对该产品的最佳订货批量为 4 件?

**11.28** 对某产品的需求服从负指数分布,需求之间的平均间隔时期为 10 个单位。假如在一个时期内的存储费与短缺费分别为 1 和 3,产品的单价为 2,试找出下列条件的最优订货批量:

(a) 期初库存为 2;

(b) 期初库存为 5。

**11.29** 已知某产品的单位成本 $K=3.0$,单位存储费 $C_1=1.0$,单位缺货损失 $C_2=5.0$,每次订购费 $C_3=5.0$。需求量 $x$ 的概率密度函数为

$$f(x) = \begin{cases} 1/5, & \text{当 } 5 \leqslant x \leqslant 10 \\ 0, & x \text{ 为其他值} \end{cases}$$

设期初库存为零,试依据 $(s,S)$ 型存储策略的模型确定 $s$ 和 $S$ 的值。

**11.30** 一个面包门市部每天从面包房进货,进价每个 0.80 元,售价每个 1.20 元。如购进的面包当天销售不完,则从次日起以每个 0.60 元削价出售。不考虑存储费用,但当发生短缺时,给门市部带来的商誉损失为每短缺一个损失 0.2 元。若每天需求为 1 000~2 000 个面包均匀分布。试问该门市部每天应订购多少面包使预计盈利最大?

**11.31** 某航空公司在 A 市到 B 市的航线上用波音 737 客机执行飞行任务。已知该机有效载客量为 138 人。按民用航空有关条例,旅客因有事或误机,机票可免费改签一次,此外也有在飞机起飞前退票的。为避免由此发生的空座损失,该航空公司决定每个航班超量售票(即每班售出票数为 138+S 张)。但由此会发生持票登机旅客多于座位数量的情况,这种情况下,航空公司规定,对超员旅客愿改乘本公司后续航班的,机票免费(即退回原机票款);若换乘其他航空公司航班的,按机票价的 150% 退款。据统计,前一类旅客占超员中的 80%,后一类占 20%。又据该公司长期统计,每个航班旅客退票和改签发生的人数 $i$ 的概率 $p(i)$ 如表 11-7 所示。

表 11-7

| $i$ | 0 | 1 | 2 | 3 | 4 | 5 | 6 | 7 | 8 |
| --- | --- | --- | --- | --- | --- | --- | --- | --- | --- |
| $p(i)$ | 0.18 | 0.25 | 0.25 | 0.16 | 0.06 | 0.04 | 0.03 | 0.02 | 0.01 |

试确定该航空公司从 A 市到 B 市的航班每班应多售出的机票张数 $S$,使预期的获利最大。

# 第十二章

## 矩 阵 对 策

## 🎯 本章复习概要

**1.** 试述组成对策模型的三个基本要素及各要素的含义。

**2.** 试述二人零和有限对策在研究对策模型中的地位、意义。为什么它又被称为矩阵对策？

**3.** 解释下列概念，并说明同组概念之间的联系和区别：

(a) 策略，纯策略，混合策略；

(b) 鞍点，平衡局势，纯局势，纳什均衡纯策略意义下的解；

(c) 混合扩充，混合局势，纳什均衡混合策略意义下的解；

(d) 优超，某纯策略被另一纯策略优超，某纯策略为其他纯策略的凸线性组合所优超。

**4.** 怎样理解参与对策的各局中人都是"理性"的假设？

**5.** 在一场羽毛球团体赛中，对阵双方各出三名单打和两对双打，若 A 队有四名单打预选和三对双打预选，试述该队教练对出场布局有多少策略。

## 🎯 是非判断题

(a) 矩阵对策中，如果最优解要求一个局中人采取纯策略，则另一局中人也必须采取纯策略；

(b) 矩阵对策中当局势达到平衡时，任何一方单方面改变自己的策略（纯策略或混合策略）将意味着自己更少的赢得或更大的损失；

(c) 任何矩阵对策一定存在混合策略意义下的解，并可以通过求解两个互为对偶的线性规划问题得到；

(d) 矩阵对策的对策值相当于进行若干次对策后局中人Ⅰ的平均赢得值或局中人Ⅱ的平均损失值;

(e) 假如矩阵对策的支付矩阵中最大元素为负值,则求解结果A的赢得值恒为负值;

(f) 在二人零和对策支付矩阵的某一行(或某一列)上加上一个常数k,将不影响双方各自的最优策略;

(g) 若$(a_l, b_k)$为收益矩阵$C_{m \times n}$的鞍点,则一定有$c_{lh} = \max_{i}\{c_{ih}\}, c_{lh} = \min_{j}\{c_{lj}\}$;

(h) 矩阵对策中如存在鞍点,则该鞍点是唯一的;

(i) 矩阵对策中若局中人A的最优混合策略为$\left(0, \frac{1}{2}, \frac{1}{2}\right)$,则表明A应有规则地间隔使用他的第2个和第3个策略;

(j) 应对灾害天气制定预案的策略,如同制定应对一场可能发生的军事冲突的策略,具有相同的性质和过程;

(k) 博弈中的纳什均衡是博弈双方达到局势平衡的解,也是使博弈双方得到最好结局的解;

(l) 二人零和对策支付矩阵的所有元素乘以一个常数$k$,将不影响对策双方各自的最优策略。

## 选择填空题

下列各题中请将正确答案的代号填入指定空白处。

1. 在齐王赛马的例子中,田忌的最优策略可表述为_____。
（A）随机抽取上、中、下马的出马次序
（B）当看到齐王出中马时,以自己的上马应对
（C）以下马对齐王上马,上马对齐王中马,中马对齐王下马
（D）以下马对齐王上马,上、中马的出马顺序可任意

2. 任何矩阵对策一定_____。
（A）存在纯策略解,且该解唯一
（B）存在纯策略解,但不一定唯一
（C）存在混合策略意义下的解,且解是唯一的
（D）存在混合策略意义下的解,但解不一定唯一

3. 若矩阵对策中甲的赢得矩阵为$A_{m \times n}$,已知$a_{lk}$为矩阵$A$的鞍点,则一定有_____。

（A）$a_{lk} = \max_{i}\{a_{ik}\}, a_{lk} = \max_{j}\{a_{lj}\}$ 　　（B）$a_{lk} = \max_{i}\{a_{ik}\}, a_{lk} = \max_{j}\{a_{lj}\}$

（C）$a_{lk} = \max_{i}\{a_{ik}\}, a_{lk} = \max_{j}\{a_{lj}\}$ 　　（D）$a_{lk} = \max_{i}\{a_{lk}\}, a_{lk} = \max_{j}\{a_{lj}\}$

4. 矩阵对策中已知局中人 A 的最优混合策略为 $\left(0, \frac{1}{2}, \frac{1}{2}\right)$，则当连续进行决策时应有_____。

(A) 当对策局数为奇数时，A 使用策略 $a_2$，当对策局数为偶数时采用策略 $a_3$

(B) 连续两次采用策略 $a_2$，再连接两次采用策略 $a_3$，重复进行

(C) 掷一颗骰子，出现 1,3,5 点时采用策略 $a_2$，反之采用策略 $a_3$

(D) 在一月份日期中，抓到日期为奇数时采用 $a_2$，为偶数时采用 $a_3$

5. 在矩阵对策的支付矩阵中_____。

(A) 必存在唯一的鞍点(包括混合策略意义下的鞍点)

(B) 可以有多个鞍点，如为 1 个、2 个、3 个，…

(C) 当存在多个鞍点时，鞍点数应为 4 的倍数

(D) 当存在多个鞍点时，鞍点数一定为偶数

6. 矩阵对策 A 的赢得矩阵中，作如下变换不影响其最优策略的有_____。

(A) 矩阵某一行或某一列加上或减去同一常数 $k$

(B) 矩阵某一行或某一列乘以同一常数 $k$

(C) 矩阵中所有数字加上同一常数 $k$

(D) 矩阵中所有数字乘以同一常数 $k$

## 练习题

**12.1** A、B 两人各有 1 角、5 分和 1 分的硬币各一枚。在双方互不知道情况下各出一枚硬币，并规定当和为奇数时，A 赢得 B 所出硬币；当和为偶数时，B 赢得 A 所出硬币。试据此列出二人零和对策的模型，并说明该项游戏对双方是否公平合理。

**12.2** 甲、乙两个游戏者在互不知道的情况下，同时伸出 1,2 或 3 个指头。用 $k$ 表示两人伸出的指头总和。当 $k$ 为偶数，甲付给乙 $k$ 元，若 $k$ 为奇数，乙付给甲 $k$ 元。列出甲的赢得矩阵。

**12.3** A、B 两人在互不知道的情况下，各在纸上写 $\{-1,0,1\}$ 三个数字中的任意一个。设 A 所写数字为 $s$，B 所写数字为 $t$，答案公布后 B 付给 A$[s(t-s)+t(t+s)]$元。试列出此问题对 A 的支付矩阵，并说明该游戏对双方是否公平合理。

**12.4** 两个游戏者分别在纸上写 $\{0,1,2\}$ 三个数字中的任一个，且不让对方知道。先让第一个人猜两人所写数字总和，再让第二个人猜，但规定第二个人猜的数不能与第一个人相同。猜中者从对方赢得 1 元，如谁都猜不中，算和局。试回答，两个游戏者各有多少个纯策略？

**12.5** 任放一张红牌或黑牌，让 A 看但不让 B 知道。如为红牌，A 可以掷一枚硬币

或让 B 猜。掷硬币出现正反面概率各为 1/2，如出现正面，A 赢得 $p$ 元，出现反面，A 输 $q$ 元；若让 B 猜，B 猜红，A 输 $r$ 元，猜黑，A 赢 $s$ 元。如为黑牌，A 只能让 B 猜，如猜红，A 赢 $t$ 元，如猜黑，A 输 $u$ 元。试列出对 A 的赢得矩阵。

**12.6** 已知 A、B 两人对策时，B 对 A 的赢得矩阵如下，求双方各自的最优策略及对策值。

(a) $\begin{bmatrix} 2 & 1 & 4 \\ 2 & 0 & 3 \\ -1 & -2 & 0 \end{bmatrix}$
(b) $\begin{bmatrix} -3 & -2 & 6 \\ 2 & 0 & 2 \\ 5 & -2 & -4 \end{bmatrix}$

(c) $\begin{bmatrix} 9 & -6 & -3 \\ 5 & 6 & 4 \\ 7 & 4 & 3 \end{bmatrix}$
(d) $\begin{bmatrix} 1 & 7 & 6 \\ -4 & 3 & -5 \\ 0 & -2 & 4 \end{bmatrix}$

(e) $\begin{bmatrix} 2 & -1 & 0 & 3 \\ 1 & 0 & 3 & 2 \\ -3 & -2 & -1 & 4 \end{bmatrix}$
(f) $\begin{bmatrix} 0 & 4 & 1 & 3 \\ -1 & 3 & 0 & 2 \\ -1 & -1 & 4 & 1 \end{bmatrix}$

**12.7** 若 $a_{i_1 j_1}$ 和 $a_{i_2 j_2}$ 是矩阵对策 $A = [a_{ij}]$ 的两个鞍点，求证有
$$a_{i_1 j_1} = a_{i_1 j_2} = a_{i_2 j_1} = a_{i_2 j_2}$$

**12.8** 将 $m \times n$ 个连续的整数随机填入 $m \times n$ 矩阵的每一位置，试证明在该矩阵中存在一个鞍点的概率为 $\dfrac{m! \, n!}{(m+n-1)!}$。

**12.9** 在下列矩阵中确定 $p$ 和 $q$ 的取值范围，使得该矩阵在 $(a_2, b_2)$ 交叉处存在鞍点。

(a) $\begin{array}{c|ccc} & b_1 & b_2 & b_3 \\ \hline a_1 & 1 & q & 6 \\ a_2 & p & 5 & 10 \\ a_3 & 6 & 2 & 3 \end{array}$
(b) $\begin{array}{c|ccc} & b_1 & b_2 & b_3 \\ \hline a_1 & 2 & 4 & 5 \\ a_2 & 10 & 7 & q \\ a_3 & 4 & p & 6 \end{array}$

**12.10** A 和 B 进行一种游戏。A 先在横坐标 $x$ 轴的 $[0,1]$ 区间内任选一个数，但不让 B 知道，然后 B 在纵坐标轴 $y$ 的 $[0,1]$ 区间内任选一个数。双方选定后，B 对 A 的支付为
$$p(x, y) = \frac{1}{2} y^2 - 2x^2 - 2xy + \frac{7}{2} x + \frac{5}{4} y$$
求 A，B 各自的最优策略和对策值。

**12.11** 下面矩阵为 A、B 对策时 A 的赢得矩阵。什么条件下矩阵 $\begin{bmatrix} 0 & a & b \\ -a & 0 & c \\ -b & -c & 0 \end{bmatrix}$ 对角线上三个元素 $(1,1)(2,2)(3,3)$ 分别为鞍点？

**12.12** 试证明下列矩阵对策具有纯策略解（矩阵元素 $a, b, c, d, e, f, g$ 为任意实数）：

(a) $A = \begin{bmatrix} a & b \\ c & d \\ a & d \\ c & b \end{bmatrix}$
(b) $A = \begin{bmatrix} a & e & a & e & a & e & a & e \\ b & f & b & f & b & f & b & f \\ c & g & g & g & c & c & g & g & c \end{bmatrix}$

**12.13** 下列矩阵为 A、B 对策时 A 的赢得矩阵,先尽可能按优超原则简化,再用图解法求 A、B 各自的最优策略及对策值。

(a) $\begin{bmatrix} 1 & 2 & 4 & 0 \\ 0 & -2 & -3 & 2 \end{bmatrix}$
(b) $\begin{bmatrix} 4 & -3 \\ 2 & 1 \\ -1 & 3 \end{bmatrix}$

(c) $\begin{bmatrix} 1 & -1 & 3 \\ 3 & 5 & -3 \end{bmatrix}$
(d) $\begin{bmatrix} -1 & 3 & -5 & 7 & -9 \\ 2 & -4 & 6 & -8 & 10 \end{bmatrix}$

(e) $\begin{bmatrix} -3 & 3 & 0 & 2 \\ -4 & -1 & 2 & -2 \\ 1 & 1 & -2 & 0 \\ 0 & -1 & 3 & -1 \end{bmatrix}$
(f) $\begin{bmatrix} 2 & 4 & 0 & -2 \\ 4 & 8 & 2 & 6 \\ -2 & 0 & 4 & 2 \\ -4 & -2 & -2 & 0 \end{bmatrix}$

**12.14** 写出与下列对策问题等价的线性规划问题。

(a) $\begin{bmatrix} 7 & 4 & 1 \\ 2 & -1 & 5 \\ 3 & 8 & 0 \end{bmatrix}$
(b) $\begin{bmatrix} -5 & -9 & 4 & -4 & 1 \\ -2 & 3 & -8 & -1 & -5 \\ -2 & -4 & -9 & -6 & 0 \\ 4 & -5 & -2 & 3 & -7 \end{bmatrix}$

**12.15** 用线性规划方法求解下列对策问题。

(a) $\begin{bmatrix} 3 & -1 & -3 \\ -3 & 3 & -1 \\ -4 & -3 & 3 \end{bmatrix}$
(b) $\begin{bmatrix} -1 & 2 & 1 \\ 1 & -2 & 2 \\ 3 & 4 & -3 \end{bmatrix}$

(c) $\begin{bmatrix} 3 & -2 & 4 \\ -1 & 4 & 2 \\ 2 & 2 & 6 \end{bmatrix}$
(d) $\begin{bmatrix} 1 & 3 & 3 \\ 4 & 2 & 1 \\ 3 & 2 & 2 \end{bmatrix}$

**12.16** A 手中有两张牌,分别为 2 点和 5 点。B 从两组牌中随机抽取一组:一组为 1 点和 4 点各一张,另一组为 3 点和 6 点各一张。然后 A,B 两人将手中牌分两次出,例如 A 可以先出 2 点,再出 5 点,或先出 5 点再出 2 点;B 也将抽到的一组牌,先出大的点或先出小的点。每出一次,当两人所出牌的点数和为奇数时 A 获胜,B 付给 A 相当两张牌点数和的款数;当点数和为偶数时,A 付给 B 相当两张牌点数和的款数。两张牌出完后算一局,再开局时,完全重复上述情况和规则。要求:

(a) 确定 A,B 各自的策略集;

(b) 列出对 A 的赢得矩阵；

(c) 找出 A、B 各自的最优策略，计算对策值并说明上述对策对双方是否公平合理。

**12.17** 每行与每列均包含有整数 $1,\cdots,m$ 的 $m\times m$ 矩阵称为拉丁方。例如，一个 $4\times 4$ 的拉丁方为：

$$\begin{bmatrix} 1 & 3 & 2 & 4 \\ 2 & 4 & 1 & 3 \\ 3 & 2 & 4 & 1 \\ 4 & 1 & 3 & 2 \end{bmatrix}$$

试证明对策矩阵为拉丁方的 $m\times m$ 矩阵对策的值为 $(m+1)/2$。

**12.18** 若矩阵对策 $\boldsymbol{A}=[a_{ij}]_{m\times n}$ 的对策值为 $v$，试证明矩阵对策 $\boldsymbol{B}=[b_{ij}]_{m\times n}$，若 $b_{ij}=ka_{ij}$ 对 $i=1,\cdots,m$，$j=1,\cdots,n$ 成立，则其对策值为 $kv$，且双方最优策略与矩阵对策 $\boldsymbol{A}$ 相同。

**12.19** 在一个矩阵对策问题中，如对策矩阵为反对称矩阵，试证明对策者 Ⅰ 和对策者 Ⅱ 的最优策略相同，并且其对策值为零。

**12.20** 若 $\boldsymbol{A}=[a_{ij}]$ 和 $\boldsymbol{B}=[b_{ij}]$ 分别代表两个 $m\times n$ 的矩阵对策，其中 $b_{ij}=a_{ij}+k$ ($1\leqslant i\leqslant m,1\leqslant j\leqslant n$)。若 $\boldsymbol{A}$ 的对策值为 $v$，试证明 $\boldsymbol{B}$ 的对策值为 $v+k$，且 $\boldsymbol{B}$ 中对策双方的最优策略与 $\boldsymbol{A}$ 相同。

**12.21** 已知矩阵对策

$$\begin{bmatrix} 1 & 2 & 5 \\ 8 & 4 & 7 \\ -1 & 5 & -6 \end{bmatrix}$$

双方的最优策略为 $\boldsymbol{X}^*=(0,11/14,3/14)$，$\boldsymbol{Y}^*=(0,13/14,1/14)$，对策值 $v=59/14$。

试求下列矩阵对策的最优解和对策值。

(a) $\begin{bmatrix} 5 & 6 & 9 \\ 12 & 8 & 11 \\ 3 & 9 & -2 \end{bmatrix}$ (b) $\begin{bmatrix} 3 & 0 & -1 \\ 5 & 2 & 6 \\ -8 & 3 & -3 \end{bmatrix}$

(c) $\begin{bmatrix} 8 & 10 & 16 \\ 24 & 14 & 20 \\ 6 & 16 & -6 \end{bmatrix}$

**12.22** 根据矩阵对策的性质，用尽可能简便的方法求解下列矩阵对策问题。

(a) $\begin{bmatrix} 4 & 8 & 6 & 0 \\ 8 & 4 & 6 & 8 \\ 5 & 9 & 9 & 0 \\ 8 & 0 & 0 & 16 \end{bmatrix}$ (b) $\begin{bmatrix} 4 & 5 & 6 \\ 6 & 4 & 5 \\ 5 & 6 & 4 \end{bmatrix}$

(c) $\begin{bmatrix} 5 & 5/2 & 4 \\ 2 & 6 & 6 \\ 6 & 2 & 4 \end{bmatrix}$ (d) $\begin{bmatrix} 8 & 10 & 12 \\ 6 & 8 & 14 \\ 4 & 2 & 8 \end{bmatrix}$

**12.23** 甲、乙两人玩一种游戏。甲有两个球,乙有三个球,在互不知道的情况下将球分别投入 A、B 两个箱中。设甲投入 A、B 箱中球数分别为 $n_1$ 和 $n_2$,乙投入两个箱中球数分别为 $m_1$ 和 $m_2$;

若 $n_1 > m_1$,甲赢 $(m_1+1)$,$n_2 > m_2$,甲赢 $(m_2+1)$;

$n_1 < m_1$,甲输 $(n_1+1)$,$n_2 < m_2$,甲输 $(n_2+1)$。

在其他情况下双方无输赢。试将此问题表达成一个二人零和对策问题,并求各自的最优解和对策值。

**12.24** 甲、乙两人对策。甲手中有三张牌:两张 K 一张 A。甲任意藏起一张后然后宣称自己手中的牌是 KK 或 AK,对此乙可以接受或提出异议。如甲叫的正确乙接受,甲得 1 元;如甲手中是 KK 叫 AK 时乙接受,甲得 2 元;甲手中是 AK 叫 KK 时乙接受,甲输 2 元。如乙对甲的宣称提出异议,输赢和上述恰相反,而且钱数加倍。列出甲、乙各自的纯策略,求最优解和对策值,说明对策是否公平合理。

**12.25** 有一种游戏:任意掷一个钱币,先将出现是正面或反面的结果告诉甲。甲有两种选择:①认输,付给乙 1 元;②打赌,只要甲认输,这一局就终止重来。当甲打赌时,乙也有两种选择:①认输,付给甲 1 元;②叫真,在乙叫真时,如钱币掷的是正面,乙输给甲 2 元,如钱币是反面,甲输给乙 2 元。试建立甲方的赢得矩阵,求对策值及双方各自的最优策略。

**12.26** 有甲、乙两支游泳队举行包括三个项目的对抗赛。这两支游泳队各有一名健将级运动员(甲队为李,乙队为王),在三个项目中成绩都很突出,但规则准许他们每人只能参加两项比赛,每队的其他两名运动员可参加全部三项比赛。已知各运动员平时成绩如表 12-1 所示。

表 12-1

| 项 目 | 甲 队 | | | 乙 队 | | |
|---|---|---|---|---|---|---|
| | $A_1$ | $A_2$ | 李 | 王 | $B_1$ | $B_2$ |
| 100 m 蝶泳 | 59.7 | 63.2 | 57.1 | 58.6 | 61.4 | 64.8 |
| 100 m 仰泳 | 67.2 | 68.4 | 63.2 | 61.5 | 64.7 | 66.5 |
| 100 m 蛙泳 | 74.1 | 75.5 | 70.3 | 72.6 | 73.4 | 76.9 |

假定各运动员在比赛中都发挥正常水平,又比赛第一名得 5 分,第二名得 3 分,第三名得 1 分,问教练员应决定让自己队健将参加哪两项比赛,使本队得分最多?(各队参加比赛名单互相保密,定下来后不准变动)

**12.27** 有两张牌,红和黑各一。A 先任抓一张牌看后叫赌,赌金可定 3 元或 5 元。B 或认输或应赌,如认输,付给 A 1 元;如应赌,当 A 抓的是红牌,B 输钱,A 抓的是黑牌,B 赢钱,输赢钱数是 A 叫赌时定下的赌金数。列出 A,B 各自的纯策略并求最优解。

**12.28** 有分别为 1,2,3 点的三张牌。先给 A 任发一张牌,A 看了后可以叫"小"或"大",如叫"小",赌注为 2 元,叫"大"时赌注为 3 元。接下来给 B 任发剩下来牌中的一张,B 看后可有两种选择:①认输,付给 A 1 元;②打赌,如 A 叫"小",谁的牌点子小谁赢,如叫"大",谁的牌点子大谁赢,输赢钱数为下的赌注数。试问在这种游戏中 A,B 各有多少个纯策略?根据优超原则说明哪些策略是拙劣的,在对策中不会使用,再求最优解。

**12.29** A、B 两人玩一种游戏:有三张牌,分别记为高、中、低,由 A 任抽一张,由 B 猜。B 只能猜高或低,如所抽之牌恰为高或低,则 B 猜对时,A 输 3 元,否则 B 输 2 元。又若 A 所抽的牌为中,则当 B 猜低时,B 赢 2 元,猜高时,由 A 再从剩下两张牌中任抽一张由 B 猜,当 B 猜对时,B 赢 1 元,猜错时 B 输 3 元。将此问题归结成二人零和对策问题,列出对 A 的赢得矩阵,并求出各自的最优解和对策值。

**12.30** 有三张纸牌,点数分别为 1,2,3,显然按大小顺序为 3>2>1。先由 A 任抽一张,看过后反放在桌上,并任喊大(H)或小(L)。然后由 B 从剩下纸牌中任抽一张,看过后,B 有两种选择:第一,弃权,付给 A 1 元;第二,翻 A 的牌,当 A 喊 H 时,得点数小的牌者付给对方 3 元,当 A 喊 L 时,得点数大的牌者付给对方 2 元。要求:

(a) 说明 A、B 各有多少个纯策略;

(b) 根据优超原则淘汰具有劣势的策略,并列出对 A 的赢得矩阵;

(c) 求解双方各自的最优策略和对策值。

**12.31** A、B、C 三人进行围棋擂台赛。已知三人中 A 最强,C 最弱,又知一局棋赛中 A 胜 C 的概率为 $p$,A 胜 B 的概率为 $q$,B 胜 C 的概率为 $r$。擂台赛规则为先任选两人对垒,其胜者再同第三者对垒,若连胜,该人即为优胜者;反之,任何一局对垒的胜者再同未参加该局比赛的第三者对垒,并往复进行下去,直至任何一人连胜两局对垒为止,该人即为优胜者。考虑到 C 最弱,故确定由 C 来定第一局由哪两人对垒。试问 C 应如何抉择,使自己成为优胜者的概率为最大?

# 第十三章

# 决 策 论

## 本章复习概要

1. 简述决策的分类、决策的过程和程序、构成决策模型的各要素,并举例说明。

2. 简述确定型决策、风险型决策和不确定型决策之间的区别。不确定型决策能否设法转化为风险型决策?若能转化,对决策的准确性有什么影响?

3. 什么是决策矩阵?收益矩阵、损失矩阵、风险矩阵、后悔值矩阵在含义方面有什么区别?

4. 对比分析不确定型决策中的悲观主义决策准则、乐观主义决策准则、等可能性准则、最小机会损失准则、折中主义准则之间的区别与联系,并指出采用不同准则时决策者所面临的环境和心理条件。

5. 什么是乐观系数 $\alpha$?你认为应该如何来确定?

6. 什么是 EMV 决策准则与 EOL 决策准则?为什么用这两个准则计算所得结果是相同的?

7. 试述全情报价值的概念和计算公式。

8. 什么是主观概率?试述确定主观概率的直接估计法与间接估计法。

9. 试述效用的概念及其在决策中的意义和作用。

10. 什么是效用曲线?如何确定出某个人的效用曲线?

11. 对下面几种人分别勾画出其效用曲线的特征走向,并进行比较:
(a) 经常购买中奖率小但奖额大的奖券;
(b) 经常购买中奖率大但奖金额相对较小的奖券;
(c) 把钱存入银行,不购买任何奖券。

12. 什么是转折概率?如何确定转折概率?

13. 试述决策树中的决策点和事件点。

**14.** 应用层次分析法的关键和前提是构造好问题的层次结构图，试用具体例子来说明该图的构造方法及其中目标层、准则层和措施层的含义。

**15.** 什么是层次分析法中判断矩阵的一致性？它的衡量指标是什么，以及如何理解对高维判断矩阵的一致性引入修正系数来放宽要求？

## 是非判断题

（a）在不确定型决策中，Laplace 准则较之 Savage 准则具有较小的保守性；

（b）应用最小机会损失准则决策时，如果用一般的损益矩阵来代替机会损失矩阵，则 Savage 准则将建立在 maxmin 条件，而不是 minmax 条件上；

（c）不管决策问题怎么变化，一个人的效用曲线总是不变的；

（d）具有中间型效用曲线的决策者，对收入的增长以及对损失的金额都不敏感；

（e）决策树比决策矩阵更适宜于描绘序列决策过程；

（f）风险情况下采用 EMV 决策准则的前提是决策应重复相当大的次数；

（g）完美信息的价值（EVPI）为合理确定决策中获取信息允许支付费用的最高限额；

（h）所谓主观概率基本上是对事件发生可能性作出的一种主观猜想和臆测，缺乏必要科学依据；

（i）先验概率和后验概率是相对的概念，如对先验概率在调查后进行修正得到的后验概率，再次调查修正，则修正前的后验概率又成了先验概率；

（j）效用理论按决策者对待风险的态度区分为保守型、中性型和风险追求型。对风险保守型的决策者任何情况下对风险永远持保守态度；

（k）层次分析法适用于结构较为复杂、决策准则较多而且不易量化的决策问题，且紧密地同决策者的主观判断和推理相联系，有较大实用价值。

## 选择填空题

下列各题中请将正确答案的代号填入指定空白处。

1. 主观概率的含义为事物出现的可能性，其值的确定取决于_____。

（A）完全凭个人主观经验决定

（B）召集一群人集体讨论决定

（C）凭借经验及周密思考调查基础上决定

（D）进行少量试验后计算平均值确定

2. 效用曲线反映决策者对风险的态度，以下说法中正确的有_____。

（A）一个人的效用曲线不随要处理事物的变化而变化

(B) 具有中间效用曲线的决策者认为他实际收入同效用增长成正比

(C) 具有保守型效用曲线的决策者认为实际收入增加比例大于效用值增加比例

(D) 具有冒险型效用曲线的决策者认为实际收入增加比例小于效用值增加比例

3. 一个种粮户决定他当年要种植的作物品种,他对耕地、天气预报、粮价变化趋势有很好的了解时,这时作出的决策属于_____。

(A) 确定型决策　　　　　　　　(B) 风险型决策

(C) 不确定型决策　　　　　　　(D) 很难判定属哪一种决策

4. 一个小型企业面临一项很具诱惑力的新产品开发,如开发成功将获得丰厚利润,如失败不仅要支付昂贵的研发费用,还需支付赔偿金。该企业过去未开发过类似产品,该企业应采取的决策准则为_____。

(A) maxmin 准则　　　　　　　(B) 折中主义准则

(C) LapLac 准则　　　　　　　　(D) 遗憾值准则

5. 信息是正确决策的重要基础,所谓信息的价值是指_____。

(A) 获取信息后决策的总收益

(B) 获取信息前后决策收益之差

(C) 获取信息后决策收益的增加值减去为获取信息的付出

(D) (A)(B)(C)均不确切

6. 某服装厂设计了一批夏季服装,为了解服装能否畅销,决定先小批量生产试销,问下面哪种情况得到的数字可当作后验概率_____。

(A) 派 2 支队伍分赴甲、乙两地试销,所得概率求平均值

(B) 先计算甲地畅销概率,再用乙地数字按 Bayes 公式计算修正

(C) 不同批次生产的产品分两次试销,6 月初试销一批,计算概率,到 7 月中旬再试销一次,按 Bayes 公式计算修正

(D) 同一批产品在同一城市 6 月试销一批,计算概率,7 月再试销一批,按 Bayes 公式计算修正概率

7. 在风险型决策中,人们进行合理决策的准则为_____。

(A) 最大期望收益准则　　　　　(B) 最大期望效用准则

(C) 最小期望遗憾值准则　　　　(D) 应视具体情况来定

8. 决策矩阵 $A_{m\times n}$ 中两个不同方案 $S_i$ 和 $S_k$,若 $S_k$ 对 $S_i$ 占优时,应有对所有 $j=1,\cdots,n$,有_____。

(A) $\forall j$ 有 $a_{ij}>a_{kj}$　　　　　(B) $\forall j$ 有 $a_{hj}>a_{ij}$

(C) $a_{ij}\geqslant a_{kj}$,但至少对某一值 $a_{ij}>a_{kj}$　　(D) $a_{kj}\geqslant a_{ij}$,但至少对某一值 $a_{kj}>a_{ij}$

9. 效用曲线用于度量对事物的主观价值、态度和偏好。不同决策者对风险的不同态度分为保守型、中间型和冒险型,相应的效用曲线图形:_____。

(A) 保守型效用曲线为凸型　　　　(B) 保守型效用曲线为凹型
(C) 冒险型效用曲线为凸型　　　　(D) 冒险型效用曲线为凹型

10. 应用层次分析法时需对判断矩阵进行一致性检验,判断矩阵出现不一致的原因除方案本身外,还有_____。

(A) 相对重要度 1~9 的设定不够合理
(B) 专家打分时认识和判断上的偏差
(C) 聘请专家在知识和经验结构同研究的问题不匹配
(D) 以上因素的综合

11. 多目标决策时需对决策矩阵进行规范化处理,主要原因为_____。

(A) 消除不同属性值量纲上的差别
(B) 消除不同数据在度量上的差别
(C) 使具有不同倾向的目标(如有的越大越好,有的越小越好)的数据整合为统一目标
(D) 上述(A)(B)(C)的综合

## 练习题

**13.1** 某一决策问题的损益矩阵如表 13-1 所示,其中矩阵元素值为年利润。

表 13-1　　　　　　　　　　　　　　　　　　　　　　　　　　　　　　　元

| 方案 \ 事件概率 | $E_1$ $P_1$ | $E_2$ $P_2$ | $E_3$ $P_3$ |
| --- | --- | --- | --- |
| $S_1$ | 40 | 200 | 2 400 |
| $S_2$ | 360 | 360 | 360 |
| $S_3$ | 1 000 | 240 | 200 |

(a) 若各事件发生的概率 $P_j$ 是未知的,分别用 maxmin 决策准则、maxmax 决策准则、拉普拉斯准则和最小机会损失准则选出决策方案。

(b) 若 $P_j$ 值仍是未知的,并且 $\alpha$ 是乐观系数,问 $\alpha$ 取何值时,方案 $S_1$ 和 $S_3$ 是不偏不倚的?

(c) 若 $P_1=0.2, P_2=0.7, P_3=0.1$,那么用 EMV 准则会选择哪个方案?

**13.2** 某地方书店希望订购最新出版的好的图书。根据以往经验,新书的销售量可能为 50,100,150 或 200 本。假定每本新书的订购价为 4 元,销售价为 6 元,剩书的处理价为每本 2 元。要求:

(a) 建立损益矩阵;

(b) 分别用悲观法、乐观法及等可能法决定该书店应订购的新书数字；

(c) 建立后悔矩阵，并用后悔值法决定书店应订购的新书数。

**13.3** 上题中如书店据以往统计资料预计新书销售量的规律如表 13-2 所示。

表 13-2

| 需求数/本 | 50 | 100 | 150 | 200 |
|---|---|---|---|---|
| 占的比例/% | 20 | 40 | 30 | 10 |

(a) 分别用期望值法和后悔值法决定订购数量；

(b) 如某市场调查部门能帮助书店调查销售量的确切数字，该书店愿意付出多大的调查费用？

**13.4** 某非确定型决策问题的决策矩阵如表 13-3 所示。

表 13-3

| 方案\事件 | $E_1$ | $E_2$ | $E_3$ | $E_4$ |
|---|---|---|---|---|
| $S_1$ | 4 | 16 | 8 | 1 |
| $S_2$ | 4 | 5 | 12 | 14 |
| $S_3$ | 15 | 19 | 14 | 13 |
| $S_4$ | 2 | 17 | 8 | 17 |

(a) 若乐观系数 $\alpha=0.4$，矩阵中的数字是利润，请用非确定型决策的各种决策准则分别确定出相应的最优方案。

(b) 若表 13-3 中的数字为成本，问对应于上述各决策准则所选择的方案有何变化？

**13.5** 某一季节性商品必须在销售之前就把产品生产出来。当需求量是 $D$ 时，生产者生产 $x$ 件商品获得的利润（元）为

$$f(x) = \begin{cases} 2x, & 0 \leqslant x \leqslant D \\ 3D-x, & x > D \end{cases}$$

设 $D$ 只有 5 个可能的值：1 000 件，2 000 件，3 000 件，4 000 件和 5 000 件，并且它们的概率都是 0.2。生产者也希望商品的生产量也是上述 5 值中的某一个。问：

(a) 若生产者追求最大的期望利润，他应选择多大的生产量？

(b) 若生产者选择遭受损失的概率最小，他应生产多少商品？

(c) 生产者欲使利润大于或等于 3 000 元的概率最大，他应选取多大的生产量？

**13.6** 某邮局要求当天收寄的包裹当天处理完毕。根据以往记录统计，每天收寄包裹的情况见表 13-4。

表 13-4

| 收寄包裹数 | 41～50 | 51～60 | 61～70 | 71～80 | 81～90 |
|---|---|---|---|---|---|
| 占的比例/% | 10 | 15 | 30 | 25 | 20 |

已知每个邮局职工平均处理包裹 4 个/h,工资为 5 元/h。规定每人实际工作 7 h/d,如加班工作,工资额增加 50%,但加班时间每人不得超过 5 h/d(加班以 h 计,不足 1 h 的以 1 h 计算)。试用期望值法确定该邮局最优雇用工人的数量。

**13.7** 在一台机器上加工制造一批零件共 10 000 个,如加工完后逐个进行修整,则全部可以合格,但需修整费 300 元。如不进行修整,据以往资料统计,次品率情况如表 13-5 所示。

表 13-5

| 次 品 率 ($E$) | 0.02 | 0.04 | 0.06 | 0.08 | 0.10 |
|---|---|---|---|---|---|
| 概 率 $P(E)$ | 0.20 | 0.40 | 0.25 | 0.10 | 0.05 |

一旦装配中发现次品时,需返工修理费为每个零件 0.50 元。要求:

(a) 分别用期望值和后悔值法决定这批零件要不要修整;

(b) 为了获得这批零件中次品率的正确资料,在刚加工完的一批 10 000 件中随机抽取 130 个样品,发现其中有 9 件次品。试修正先验概率,并重新按期望值和后悔值法决定这批零件要不要修整。

**13.8** 一台模铸机用于生产某种铝铸件。根据以前使用这种机器的经验和采用模具的复杂程度,这种机器正确安装的概率估计为 0.8。如果机器安装正确,那么生产出合格产品的概率是 0.9。如果机器安装不正确,则 10 个产品中只有 3 个是可以接受的。现在已铸造出第一个铸件,检验后发现:

(a) 第一个铸件是次品,根据这个补充资料,求机器正确安装的概率;

(b) 若第一个铸件是合格品,问机器正确安装的概率是多少?

**13.9** 某决策者的效用函数可由下式表示:

$$U(x) = 1 - e^{-x}, \quad 0 \leqslant x \leqslant 10\ 000 \text{ 元}$$

如果决策者面临下列两份合同,如表 13-6 所示。

表 13-6

| 合同 \ 获利 $x$ 概率 | $P_1=0.6$ | $P_2=0.4$ |
|---|---|---|
| A/元 | 6 500 | 0 |
| B/元 | 4 000 | 4 000 |

问：决策者倾向于签订哪份合同？

**13.10** 计算下列人员的效用值：

(a) 某甲失去 500 元时效用值为 1,得到 1 000 元时效用值为 10；又肯定能得到 5 元与发生下列情况对他无差别：以概率 0.3 失去 500 元和概率 0.7 得到 1 000 元。问：对某甲 5 元的效用值有多大？

(b) 某乙失去 10 元的效用值为 0.1；得到 200 元的效用值为 0.5,他自己解释肯定得到 200 元和以下情况无差别：0.7 的概率失去 10 元和 0.3 的概率得到 2 000 元。问：对某乙 2 000 元效用值为多少？

(c) 某丙 1 000 元的效用值为 0；500 元的效用值为 $-150$,并且对以下事件效用值无差别：肯定得到 500 元或 0.8 机会得到 1 000 元和 0.2 机会失去 1 000 元。问：某丙失去 1 000 元的效用值为多大？

**13.11** A 先生失去 1 000 元时效用值为 50,得到 3 000 元时效用值为 120,并且在以下事件上无差别：肯定得到 10 元或以 0.4 机会失去 1 000 元和 0.6 机会得到 3 000 元。

B 先生在 $-1 000$ 元与 10 元时效用值与 A 同,但他在以下事件上态度无差别：肯定得到 10 元或 0.8 机会失去 1 000 元和 0.2 机会得到 3 000 元。问：

(a) A 先生 10 元的效用值有多大？

(b) B 先生 3 000 元的效用值为多大？

(c) 比较 A 先生与 B 先生对风险的态度。

**13.12** 某人有 20 000 元钱,可以拿出其中 10 000 元去投资,有可能全部丧失掉或第二年获得 40 000 元。

(a) 用期望值法计算当全部丧失掉的概率最大为多少时该人投资仍然有利；

(b) 如该人的效用函数为 $U(M)=\sqrt{M+50\,000}$,重新计算全部丧失掉概率为多大时该人投资仍有利。

**13.13** 13.2 题中如果该地方书店货币($M$)的效用函数为

$$U(M) = \sqrt{\frac{M+1\,000}{-1\,000}}$$

(a) 建立效用值表；

(b) 利用题 13.3 中给出的各种需求量的比例数字重新决定该书店应当订购新书的最优数字。

**13.14** 有一块海上油田进行勘探和开采的招标。根据地震试验资料的分析,找到大油田的概率为 0.3,开采期内可赚取 20 亿元；找到中油田的概率为 0.4,开采期内可赚取 10 亿元；找到小油田概率为 0.2,开采期内可赚取 3 亿元；油田无工业开采价值的概率为 0.1。按招标规定,开采前的勘探等费用均由中标者负担,预期需 1.2 亿元,以后不论油田规模多大,开采期内赚取的利润中标者分成 30%。有 A,B,C 三家公司。其效用函数分

别为：

$$A\ 公司 \quad U(M) = (M+1.2)^{0.9} - 2$$
$$B\ 公司 \quad U(M) = (M+1.2)^{0.8} - 2$$
$$C\ 公司 \quad U(M) = (M+1.2)^{0.6} - 2$$

试根据效用值用期望值法确定每家公司对投标的态度。

**13.15** 某公司有 50 000 元多余资金，如用于某项开发事业估计成功率为 96%，成功时一年可获利 12%，但一旦失败，有丧失全部资金的危险。如把资金存放到银行中，则可稳得年利 6%。为获取更多情报，该公司求助于咨询服务，咨询费用为 500 元，但咨询意见只是提供参考，帮助下决心。据过去咨询公司类似 200 例咨询意见实施结果，情况见表 13-7。

表 13-7

| 咨询意见 \ 实施结果 | 投资成功 | 投资失败 | 合计 |
|---|---|---|---|
| 可以投资 | 154 次 | 2 次 | 156 次 |
| 不宜投资 | 38 次 | 6 次 | 44 次 |
| 合　　计 | 192 次 | 8 次 | 200 次 |

试用决策树法分析：

(a) 该公司是否值得求助于咨询服务；

(b) 该公司多余资金应如何合理使用？

**13.16** 某投资商有一笔投资，如投资于 A 项目，一年后肯定能得到一笔收益 $C$；如投资于 B 项目，一年后或以概率 $p$ 得到收益 $C_1$，或以概率 $(1-p)$ 得到收益 $C_2$，已知 $C_1 < C < C_2$。试依据 EMV 原则讨论，$p$ 为何值时，投资商将分别投资于 A，B，或两者收益相等？

**13.17** 一个超市准备进 24 000 个灯泡。如从 A 供应商处进货，每个 4.00 元，当发现有损坏时，供应商不承担责任，只同意仍按批发价以一换一。如从 B 供应商处进货，每个 4.15 元，但当发现有损坏时，供应商同意更换一个只付 1.00 元。灯泡在超市售价 4.40 元，损坏的灯泡超市免费为顾客更换。依据历史资料，这批灯泡损坏率及其概率值见表 13-8 所示。试依据 EMV 原则帮助该超市决策从哪一个供应商处进货。

表 13-8

| 概率 \ 损坏率 \ 供应商 | 3% | 4% | 5% | 6% |
|---|---|---|---|---|
| 供应商 A | 0.10 | 0.20 | 0.40 | 0.30 |
| 供应商 B | 0.05 | 0.10 | 0.60 | 0.25 |

**13.18** 有一种游戏为掷两颗骰子,其规则为当点数和为 2 时,游戏者输 10 元,点数和为 7 或 11 时,游戏者赢 $x$ 元,其他点数时均输 1 元。试依据 EMV 准则决定,当 $x$ 为何值时对游戏者有利?

**13.19** A 和 B 两家厂商生产同一种日用品。B 估计 A 厂商对该日用品定价为 6,8,10 元的概率分别为 0.25,0.50 和 0.25。若 A 的定价为 $P_1$,则 B 预测自己定价为 $P_2$ 时它下一月度的销售额为 $1\,000+250(P_2-P_1)$ 元。B 生产该日用品的每件成本为 4 元,试帮助其决策当将每件日用品分别定价为 6,7,8,9 元时的各自期望收益值,按 EMV 准则选哪种定价为最优。

**13.20** 天龙服装厂设计了一款新式女装准备推向全国。如直接大批生产与销售,主观估计成功与失败概率各为 0.5,其分别的获利为 1 200 万元与 −500 万元,如取消生产销售计划,则损失设计与准备费用 40 万元。为稳妥起见,可先小批生产试销,试销的投入需 45 万元,据历史资料与专家估计,试销成功与失败概率分别为 0.6 与 0.4,又据过去情况大批生产销售为成功的例子中,试销成功的占 84%,大批生产销售失败的事例中试销成功的占 36%。试根据以上数据,先计算在试销成功与失败两种情况下,进行大批量生产与销售时成功与失败的各自概率,再画出决策树按 EMV 准则确定最优决策。

**13.21** 某投资者的效用函数为

$$U(M) = \begin{cases} M^2, & \text{当 } M \geq 0 \\ M, & \text{当 } M < 0 \end{cases}$$

该投资者有两个投资方案 A 和 B,其决策树如图 13-1 所示。

(a) 当 $p=0.25$ 时,依据期望效用值最大准则分析哪一投资方案更优;

(b) 分析 $p$ 为何值时 $(0 \leq p \leq 0.5)$,按期望效用值计算得到的最优投资方案与(a)的结果相同。

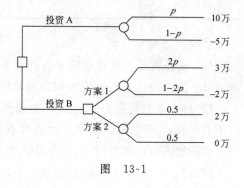

图 13-1

**13.22** 某甲的效用函数为 $U(x)=\sqrt{x}$,根据表 13-9 给出的资料,确定 $p$ 为何值时方案 A 具有最大的期望效用值。

**表 13-9**

| 方案 \ 状态 | 损益值 | |
|---|---|---|
| | 状态 1 | 状态 2 |
| A | 25 | 36 |
| B | 100 | 0 |
| C | 0 | 49 |
| 概率 | $p$ | $1-p$ |

**13.23** 两个外形完全一样的盒子 A 和 B,已知 A 中有 8 个红球 2 个白球,B 中有 3 个红球 7 个白球。任取一个盒子让人猜,参加者须先付 100 元,猜中得 200 元,猜错输去付的款。参加者也可以先从要猜的盒中摸一个球,看后再猜,但需额外再付 50 元,并且不管是否猜中均不退还。要求画出本题的决策树,并分析是否应参加这种游戏,如参加的话,是否值得另付 50 元先摸一个球看后再猜。

**13.24** 某企业计划开发 4 种产品,但因力量有限,只能分轻重缓急逐步开发。该企业考虑开发产品的准则为:(1)投产后带来的经济效益;(2)满足开发所需资金的可能性;(3)产业政策是否符合。为用层次分析法确定这 4 种产品开发的重要性程度,构造了层次结构图(如图 13-2 所示)。

图 13-2

经企业决策层讨论研究及专家咨询论证,得出如下判断矩阵:

| A | $B_1$ | $B_2$ | $B_3$ |
|---|---|---|---|
| $B_1$ | 1 | 2 | 3 |
| $B_2$ | 1/2 | 1 | 1 |
| $B_3$ | 1/3 | 1 | 1 |

| $B_1$ | $C_1$ | $C_2$ | $C_3$ | $C_4$ |
|---|---|---|---|---|
| $C_1$ | 1 | 1/2 | 1/7 | 1/5 |
| $C_2$ | 2 | 1 | 1/4 | 1/3 |
| $C_3$ | 7 | 4 | 1 | 1 |
| $C_4$ | 5 | 3 | 1 | 1 |

| $B_2$ | $C_1$ | $C_2$ | $C_3$ | $C_4$ |
|---|---|---|---|---|
| $C_1$ | 1 | 1/2 | 1/5 | 1/7 |
| $C_2$ | 2 | 1 | 1/3 | 1/5 |
| $C_3$ | 5 | 3 | 1 | 1/2 |
| $C_4$ | 7 | 5 | 2 | 1 |

| $B_3$ | $C_1$ | $C_2$ | $C_3$ | $C_4$ |
|---|---|---|---|---|
| $C_1$ | 1 | 2 | 1/5 | 1/4 |
| $C_2$ | 1/2 | 1 | 1/7 | 1/3 |
| $C_3$ | 5 | 7 | 1 | 2 |
| $C_4$ | 4 | 3 | 1/2 | 1 |

试依据上述数据对各产品的重要性进行排序,并进行一致性检验。

# 习题答案

# 一、线性规划与单纯形法

## 是非判断题

（a）（b）（f）（g）（i）（j）（l）（q）（t）正确，（c）（d）（e）（h）（k）（m）（n）（o）（p）（r）（s）（u）（v）（w）不正确。

## 选择填空题

1. （A）（C）　2. （A）（B）（C）（D）　3. （A）（D）　4. （B）　5. （B）　6. （B）
7. （B）　8. （C）　9. （A）　10. （B）　11. （D）　12. （B）
13. （D）　14. （C）　15. （B）　16. （A）（C）　17. （A）（B）（C）

## 练习题

**1.1**　（a）唯一最优解，$z^* = 3$，$x_1 = 1/2$，$x_2 = 0$；（b）无可行解；（c）有可行解，但 $\max z$ 无界；（d）无穷多最优解，$z^* = 66$。

**1.2**　（a）每季度从 A 处采购 27.27 万吨，从 B 处采购 21.82 万吨，总费用 12 218.2 万元。

（b）改为每季度从 A 处采购 15 万吨，从 B 处采购 30 万吨，总费用 11 700 万元。

**1.3**　本题图解见图 1A-1，可行域为 $OABC$。最优解随 $c_1$ 值的变化对照关系如表 1A-1 所示。

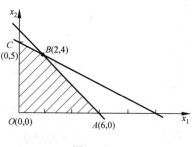

图 1A-1

表 1A-1

| $c_1$ 值 | 最优解 |
| --- | --- |
| $-\infty < c_1 < 1$ | A 点 |
| $c_1 = 1$ | AB 线段 |
| $1 < c_1 < 2$ | B 点 |
| $c_1 = 2$ | BC 线段 |
| $2 < c_1 < \infty$ | C 点 |

**1.4** (a) 令 $x_2' = -x_2$，$x_4 = x_4' - x_4''$，化为标准型为

$$\max z = 2x_1 - x_2' + 3x_3 + x_4' - x_4'' + 0x_5 - Mx_6 + 0x_7 - Mx_8$$

$$\text{s. t.} \begin{cases} x_1 - x_2' + x_3 + x_4' - x_4'' + x_5 = 7 \\ -2x_1 - 3x_2' - 5x_3 + x_6 = 8 \\ x_1 - 2x_3 + 2x_4' - 2x_4'' - x_7 + x_8 = 1 \\ x_j \geqslant 0 \quad j = 1, \cdots, 8 \end{cases}$$

(b)、(c) 略

**1.5** (a)、(c) 是凸集，(b) 不是。

**1.6** (a) 答案如表 1A-2 所示，表中打△的是基可行解，有 * 号的为最优解。

表 1A-2

| | $x_1$ | $x_2$ | $x_3$ | $x_4$ | $x_5$ | $z$ | $x_1$ | $x_2$ | $x_3$ | $x_4$ | $x_5$ | |
| --- | --- | --- | --- | --- | --- | --- | --- | --- | --- | --- | --- | --- |
| △ | 0 | 0 | 4 | 12 | 18 | 0 | 0 | 0 | 0 | −3 | −5 | |
| △ | 4 | 0 | 0 | 12 | 6 | 12 | 3 | 0 | 0 | 0 | −5 | |
|   | 6 | 0 | −2 | 12 | 0 | 18 | 0 | 0 | 1 | 0 | −3 | |
| △ | 4 | 3 | 0 | 6 | 0 | 27 | −9/2 | 0 | 5/2 | 0 | 0 | |
| △ | 0 | 6 | 4 | 0 | 6 | 30 | 0 | 5/2 | 0 | −3 | 0 | |
| *△ | 2 | 6 | 2 | 0 | 0 | 36 | 0 | 3/2 | 1 | 0 | 0 | △* |
|   | 4 | 6 | 0 | 0 | −6 | 42 | 3 | 5/2 | 0 | 0 | 0 | △ |
|   | 0 | 9 | 4 | −6 | 0 | 45 | 0 | 0 | 5/2 | 9/2 | 0 | △ |

(b) 答案略。

**1.7** 可行解有 (a)(c)(e)(f)，基解有 (a)(b)(f)，基可行解有 (a)(f)。

**1.8** (a) 单纯形表的计算见表 1A-3，图解法及两者对应关系见图 1A-2。

表　1A-3

|   |   |   | 10 | 5 | 0 | 0 |   |
|---|---|---|---|---|---|---|---|
|   |   |   | $x_1$ | $x_2$ | $x_3$ | $x_4$ |   |
| 0 | $x_3$ | 9 | 3 | 4 | 1 | 0 | 相当 $O$ 点 |
| 0 | $x_4$ | 8 | [5] | 2 | 0 | 1 | |
|   | $c_j-z_j$ |   | 10 | 5 | 0 | 0 |   |
| 0 | $x_3$ | 21/5 | 0 | [14/5] | 1 | −3/5 | 相当 $Q_1$ 点 |
| 10 | $x_1$ | 8/5 | 1 | 2/5 | 0 | 1/5 | |
|   | $c_j-z_j$ |   | 0 | 1 | 0 | −2 |   |
| 5 | $x_2$ | 3/2 | 0 | 1 | 5/14 | −3/14 | 相当 $Q_2$ 点 |
| 10 | $x_1$ | 1 | 1 | 0 | −1/7 | 2/7 | |
|   | $c_j-z_j$ |   | 0 | 0 | −5/14 | −25/14 |   |

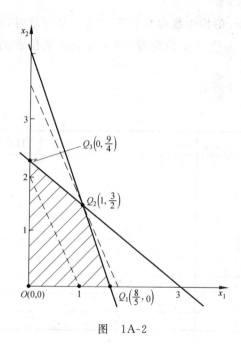

图　1A-2

(b) 略。

**1.9** 该线性规划问题中

$$p_1=\begin{bmatrix}2\\1\\4\end{bmatrix}\quad p_2=\begin{bmatrix}1\\3\\7\end{bmatrix}\quad p_3=\begin{bmatrix}-1\\0\\-1\end{bmatrix}\quad p_4=\begin{bmatrix}0\\-1\\-2\end{bmatrix}\quad p_5=\begin{bmatrix}0\\0\\-1\end{bmatrix}$$

(a) 因有 $-p_1+p_2+p_4=0$，故不是凸集顶点；

(b) $(9,7,0,0,8)$ 为非可行域的点；

(c) 因 $p_1,p_2,p_3$ 线性相关，故非凸集的顶点。

**1.10** 找出其中两个最优解：$X^1 = \left(1, \dfrac{3}{2}, 0\right)$，$X^2 = \left(\dfrac{3}{2}, 0, \dfrac{1}{2}\right)$，最优解一般表达式为

$$X = \alpha\left(1, \dfrac{3}{2}, 0\right) + (1-\alpha)\left(\dfrac{3}{2}, 0, \dfrac{1}{2}\right), \quad (1 \geqslant \alpha \geqslant 0)$$

**1.11** (a) $R \supseteq R'$，$z^* \leqslant (z^*)'$；

(b) $R \subseteq R'$，$z^* \geqslant (z^*)'$；

(c) $R \subseteq R'$，$z^* = (z^*)'$。

**1.12** 不可能，因刚从基中被替换出来的变量在下一个单纯形表中，其检验数一定为负。

**1.13** 若变量 $x_k$ 和 $x_k'$ 的检验数均大于零，当选入基变量时，主元素分别为 $a_{lk}$ 和 $a_{lk}'$。若有 $c_l\theta < c_l'\theta'$，若选了 $x_l$ 为进入基的变量，则有可能在紧接着的下一次迭代中被替换出来。

**1.14** 答案如表 1A-4 所示。

表 1A-4

| $c_1$ | $c_2$ | $c_1/c_2$ | 目标函数达到最优的顶点 |
|---|---|---|---|
| >0 | >0 | $c_1/c_2 > 3$ | $Q_1$ |
|  |  | $c_1/c_2 = 3$ | $Q_1, Q_2$ |
|  |  | $1 < c_1/c_2 < 3$ | $Q_2$ |
|  |  | $c_1/c_2 = 1$ | $Q_2, Q_3$ |
| 0 | >0 | =0 | $Q_3, Q_4$ |
| >0 | 0 | — | $Q_1$ |
| >0 | <0 | 不限 | $Q_1$ |
| <0 | >0 | 不限 | $Q_4$ |
| <0 | <0 | 不限 | $O$ |

**1.15** (a) 由 $L'$ 和 $L''$ 分别解出其下界和上界

$L'$: $\max z = x_1 + 4x_2$  
s.t. $\begin{cases} 3x_1 + 5x_2 \leqslant 8 \\ 4x_1 + 6x_2 \leqslant 10 \\ x_1, x_2 \geqslant 0 \end{cases}$

$L''$: $\max z = 3x_1 + 6x_2$  
s.t. $\begin{cases} -x_1 + 2x_2 \leqslant 12 \\ 2x_1 + 4x_2 \leqslant 14 \\ x_1, x_2 \geqslant 0 \end{cases}$

由 $L'$ 解出下界 $\underline{z}^* = 32/5$，由 $L''$ 解出上界 $\bar{z}^* = 21$；

(b) 下界 $\underline{z}^* = 4$，上界 $\bar{z}^* = 22.5$。

**1.16** (a) 结果见表 1A-5(a)。

表 1A-5(a)

|   |   | $x_1$ | $x_2$ | $x_3$ | $x_4$ | $x_5$ | $x_6$ | $x_7$ |
|---|---|---|---|---|---|---|---|---|
| $x_6$ | 70 | 11 | 0 | 0 | 12 | 2 | 1 | 0 |
| $x_2$ | 5 | $-5$ | 1 | 0 | 2 | 1 | 0 | $-2$ |
| $x_3$ | 20 | $-6$ | 0 | 1 | 7 | 2 | 0 | $-3$ |
| $c_j-z_j$ |  | 76 | 0 | 0 | $-66$ | $-22$ | 0 | 34 |

max $z$ 无界。

(b) 令 $x_1'=x_1-1, x_2'=x_2-2, x_3'=x_3-3$，代入化简得

$$\max z = x_1' + 6x_2' + 4x_3' + 25$$

$$\text{s.t.} \begin{cases} -x_1' + 2x_2' + 2x_3' \leqslant 4 \\ 4x_1' - 4x_2' + x_3' \leqslant 21 \\ x_1' + 2x_2' + x_3' \leqslant 9 \\ x_1', x_2', x_3' \geqslant 0 \end{cases}$$

计算得最终单纯形表如表 1A-5(b)所示。

表 1A-5(b)

|   |   | $x_1'$ | $x_2'$ | $x_3'$ | $x_4$ | $x_5$ | $x_6$ |
|---|---|---|---|---|---|---|---|
| $x_2'$ | 1/4 | 0 | 1 | 0 | $-1/8$ | $-1/8$ | 3/8 |
| $x_3'$ | 4 | 0 | 0 | 1 | 1/2 | 1/6 | $-1/6$ |
| $x_1'$ | 9/2 | 1 | 0 | 0 | $-1/4$ | 1/12 | 5/12 |
| $c_j-z_j$ |  | 0 | 0 | 0 | $-1$ | 0 | $-2$ |

有无穷多最优解。其中之一为 $x_1=\dfrac{11}{2}$，$x_2=\dfrac{9}{4}$，$x_3=7$。

**1.17** (a) 无可行解；

(b) 有无穷多最优解，例如 $\boldsymbol{X}^1=(4,0,0)$，$\boldsymbol{X}^2=(0,0,8)$；

**1.18** (a) $a=2, b=0, c=0, d=1, e=4/5, f=0, g=-5$；(b) 表中给出的解为最优解。

**1.19** (a) $a=7, b=-6, c=0, d=1, e=0, f=1/3, g=0$；(b) 表中给出的解为最优解。

**1.20** $a=-3, b=2, c=4, d=-2, e=2, f=3, g=1, h=0, i=5, j=-5, k=3/2, l=0$；变量 $x$ 的下标为：$m$—4, $n$—5, $s$—1, $t$—6。

**1.21** (a) $\boldsymbol{X}^*$ 仍为最优解，$\max z = \lambda \boldsymbol{CX}$；

(b) 除 $\boldsymbol{C}$ 为常数向量外，一般 $\boldsymbol{X}^*$ 不再是问题的最优解；

(c) 最优解变为 $\lambda \boldsymbol{X}^*$，目标函数值不变。

**1.22** 令 $v = \min\left(\sum_{i=1}^{m} a_{i1}x_i, \sum_{i=1}^{m} a_{i2}x_2, \cdots, \sum_{i=1}^{m} a_{in}x_n\right)$ 则问题可化为

$$\max z = v$$
$$\text{s.t.} \begin{cases} \sum_{i=1}^{m} a_{ij}x_i \geqslant v & (j=1,\cdots,n) \\ \sum_{i=1}^{m} x_i = 1 \\ x_i \geqslant 0 & (i=1,\cdots,m) \end{cases}$$

**1.23** 令 $x_j' = \begin{cases} x_j, & \text{当 } x_j \geqslant 0 \\ 0, & \text{当 } x_j < 0 \end{cases}$

$x_j'' = \begin{cases} 0, & \text{当 } x_j \geqslant 0 \\ -x_j, & \text{当 } x_j < 0 \end{cases}$

由此 $x_j = x_j' - x_j''$, $|x_j| = x_j' + x_j''$, 代入原问题得

$$\max z = \sum_{j=1}^{n} c_j(x_j' + x_j'')$$
$$\text{s.t.} \begin{cases} \sum_{j=1}^{n} a_{ij}(x_j' - x_j'') = b_i & (i=1,\cdots,m) \\ x_j', x_j'' \geqslant 0 \end{cases}$$

这是标准型,可用单纯形法求解。

**1.24** 令 $u_i = y_i - (a+bx_i)$, $u_i$ 可能为正,也可能为负。设

$u_i' = \begin{cases} y_i - (a+bx_i), & \text{当 } y_i \geqslant a+bx_i \\ 0, & \text{当 } y_i \leqslant a+bx_i \end{cases}$

$u_i'' = \begin{cases} 0, & \text{当 } y_i \geqslant a+bx_i \\ (a+bx_i) - y_i, & \text{当 } y_i \leqslant a+bx_i \end{cases}$

所以 $u_i' - u_i'' = y_i - (a+bx_i)$

$|u_i| = u_i' + u_i''$  $u_i', u_i'' \geqslant 0$

所以这个问题的线性规划模型为

$$\min\left\{\sum_{i=1}^{n}(u_i' + u_i'')\right\}$$
$$\begin{cases} u_i' - u_i'' = y_i - (a+bx_i) & (i=1,\cdots,n) \\ u_i', u_i'' \geqslant 0 & (i=1,\cdots,n) \end{cases}$$

**1.25** (a) $d \geqslant 0, c_1 < 0, c_2 < 0$;

(b) $d \geqslant 0, c_1 \leqslant 0, c_2 \leqslant 0$, 但 $c_1, c_2$ 中至少一个为零;

(c) $d=0$, 或 $d>0$, 而 $c_1 > 0$ 且 $d/4 = 3/a_2$;

(d) $c_1 > 0$, $3/a_2 < d/4$；

(e) $c_2 > 0$, $a_1 \leq 0$；

(f) $x_5$ 为人工变量，且 $c_1 \leq 0, c_2 \leq 0$。

**1.26** 用两阶段法求解时，第一阶段的线性规划模型为

$$\min z = x_4 + x_5 + x_6$$

$$\text{s.t.} \begin{cases} x_1 - 2x_2 + x_3 + x_4 = 2 \\ -x_1 + 3x_2 + x_3 + x_5 = 1 \\ 2x_1 - 3x_2 + 4x_3 + x_6 = 7 \\ x_j \geq 0 \quad (j = 1, \cdots, 6) \end{cases}$$

用单纯形法经两次迭代得到表 1A-6。

表 1A-6

|       |     | $x_1$ | $x_2$ | $x_3$ | $x_4$ | $x_5$ | $x_6$ |
|-------|-----|-------|-------|-------|-------|-------|-------|
| $x_1$ | 1/2 | 1     | -5/2  | 0     | 1/2   | -1/2  | 0     |
| $x_3$ | 3/2 | 0     | 1/2   | 1     | 1/2   | 1/2   | 0     |
| $x_6$ | 0   | 0     | 0     | 0     | -3    | -1    | 1     |
| $c_j - z_j$ | | 0 | 0 | 0 | 4 | 2 | 0 |

由于非基变量 $x_2$ 的检验数为零，即问题有无穷多最优解，说明此线性方程组有多余方程。

**1.27** (a) 先列出两个新的约束：

$(1)'\ 3x_1 + 3x_3 - 3x_4 = 9 + 9\beta$

$(2)'\ -3x_2 + 3x_3 = -3 + 3\beta$

以 $x_1, x_2$ 为基列出初始单纯形表如表 1A-7 所示。

表 1A-7

|   |       |         | $\alpha$ | 2     | 1       | -4      |
|---|-------|---------|----------|-------|---------|---------|
|   |       |         | $x_4$    | $x_1$ | $x_2$   | $x_3$   |
| $\alpha$ | $x_1$ | $3+3\beta$ | 1     | 0     | 0       | -1      |
| 2 | $x_2$ | $1-\beta$ | 0     | 1     | -1      | 0       |
|   | $c_j - z_j$ | | 0 | 0 | $3-\alpha$ | $\alpha-4$ |

(b) $\beta = 0$ 时，$3 \leq \alpha \leq 4$ 时，最优基不变；

(c) $\alpha = 3$ 时，$-1 \leq \beta \leq 1$ 时，最优基不变。

**1.28** 因为 $\boldsymbol{CX}^0 \geq \boldsymbol{CX}^*$，所以 $\boldsymbol{C}(\boldsymbol{X}^* - \boldsymbol{X}^0) \leq 0$ \hfill (1)

又 $\boldsymbol{C}^* \boldsymbol{X}^* \geq \boldsymbol{C}^* \boldsymbol{X}^0$，有 $\boldsymbol{C}^* (\boldsymbol{X}^* - \boldsymbol{X}^0) \geq 0$ \hfill (2)

(2) - (1) 得 $(\boldsymbol{C}^* - \boldsymbol{C})(\boldsymbol{X}^* - \boldsymbol{X}^0) \geq 0$

**1.29** (a) 设 $x_1, x_2, \cdots, x_6$ 分别代表于早上 2:00, 6:00 ……，直至晚上 22:00 开始上

班的护士数,则可建立如下数学模型:
$$\min z = x_1 + x_2 + x_3 + x_4 + x_5 + x_6$$
$$\text{s.t.} \begin{cases} x_6 + x_1 \geqslant 10 & x_3 + x_4 \geqslant 20 \\ x_1 + x_2 \geqslant 15 & x_4 + x_5 \geqslant 18 \\ x_2 + x_3 \geqslant 25 & x_5 + x_6 \geqslant 12 \\ x_j \geqslant 0 \quad (j=1,\cdots,6) \end{cases}$$

解得 $x_1=0, x_2=15, x_3=10, x_4=16, x_5=2, x_6=10$,总计需 53 名护士。

(b) 在(a)的基础上设 $x_1', x_2', \cdots, x_6'$ 分别为早上 2:00、6:00 直至晚上 22:00 开始上班的合同工护士数,则有

$$\min z = 80 \sum_{j=1}^{6} x_j + 120 \sum_{j=1}^{6} x_j'$$
$$\text{s.t.} \begin{cases} x_6 + x_6' + x_1 + x_1' \geqslant 10 & x_3 + x_3' + x_4 + x_4' \geqslant 20 \\ x_1 + x_1' + x_2 + x_2' \geqslant 15 & x_4 + x_4' + x_5 + x_5' \geqslant 18 \\ x_2 + x_2' + x_3 + x_3' \geqslant 25 & x_5 + x_5' + x_6 + x_6' \geqslant 12 \\ x_j, x_j' \geqslant 0 \quad (j=1,\cdots,6) \end{cases}$$

解得 $x_j'=0 (j=1,\cdots,6)$,$x_1$ 至 $x_6$ 的数字同上。

(c) 将 53 名护士进行编号,从 1,2,… 到 53 号,并按以下顺序进行轮班,每天各时段值班的护士号如表 1A-8 所示。

表 1A-8

|  | 6:00—14:00 | 10:00—18:00 | 14:00—22:00 | 18:00—2:00 | 22:00—6:00 |
|---|---|---|---|---|---|
| 第 1 天 | 1～15 | 16～25 | 26～41 | 42,43 | 44～53 |
| 第 2 天 | 2～15,53 | 1,16～24 | 25～40 | 41,42 | 43～52 |
| 第 3 天 | 3～15,52,53 | 1,2,16～23 | 24～39 | 40,41 | 42～51 |
| … |  |  |  |  |  |
| 第 53 天 | 2～16 | 17～26 | 27～42 | 43,44 | 45～53,1 |

这样 53 天轮下来,又回到初始,而每名护士值各个班的数字相同。

**1.30** 设 $x_{ij}$ 为第 $i$ 年年初投放到 $j$ 项目的资金数,其数学模型为
$$\max z = 1.2 x_{31} + 1.6 x_{23} + 1.4 x_{34}$$
$$\text{s.t.} \begin{cases} x_{11} + x_{12} = 300\,000 \\ x_{21} + x_{23} = 1.2 x_{11} \\ x_{31} + x_{34} = 1.2 x_{21} + 1.5 x_{12} \\ x_{12} \leqslant 150\,000 \\ x_{23} \leqslant 200\,000 \\ x_{34} \leqslant 100\,000 \\ x_{ij} \geqslant 0 \end{cases}$$

解得 $x_{11}=166\,666.7, x_{12}=133\,333.3, x_{21}=0, x_{23}=200\,000, x_{31}=100\,000, x_{34}=100\,000$，第三年年末本利总和为 $580\,000$ 元。

**1.31** 设 $x_{ij}$ 为生产 $i$ 种糖果所使用的 $j$ 种原材料数，$i=1,2,3$ 分别代表甲、乙、丙，$j=1,2,3$ 分别代表 $A,B,C$。其数学模型为

$$\max z = (3.4-0.5)(x_{11}+x_{12}+x_{13})+(2.85-0.4)(x_{21}+x_{22}+x_{23})+$$
$$(2.25-0.3)(x_{31}+x_{32}+x_{33})-2.0(x_{11}+x_{21}+x_{31})-$$
$$1.5(x_{12}+x_{22}+x_{32})-1.0(x_{13}+x_{23}+x_{33})$$

$$\text{s.t.} \begin{cases} x_{11}+x_{21}+x_{31} \leqslant 2\,000 \\ x_{12}+x_{22}+x_{32} \leqslant 2\,500 \\ x_{13}+x_{23}+x_{33} \leqslant 1\,200 \\ \dfrac{x_{11}}{x_{11}+x_{12}+x_{13}} \geqslant 0.6 \quad \dfrac{x_{21}}{x_{21}+x_{22}+x_{23}} \geqslant 0.15 \\ \dfrac{x_{13}}{x_{11}+x_{12}+x_{13}} \leqslant 0.2 \quad \dfrac{x_{23}}{x_{21}+x_{22}+x_{23}} \leqslant 0.6 \\ \dfrac{x_{33}}{x_{31}+x_{32}+x_{33}} \leqslant 0.5 \quad x_{ij} \geqslant 0 \end{cases}$$

**1.32** 设 $x_i$ 为每月买进的杂粮担数，$y_i$ 为每月卖出的杂粮担数，则线性规划模型为

$$\max z = 3.10y_1+3.25y_2+2.95y_3-2.85x_1-3.05x_2-2.90x_3$$

$$\text{s.t.} \begin{cases} y_1 \leqslant 1\,000 \\ y_2 \leqslant 1\,000-y_1+x_1 \\ y_3 \leqslant 1\,000-y_1+x_1-y_2+x_2 \end{cases} \text{存货限制} \\ \begin{cases} 1\,000-y_1+x_1 \leqslant 5\,000 \\ 1\,000-y_1+x_1-y_2+x_2 \leqslant 5\,000 \end{cases} \text{库容限制} \\ \begin{cases} x_1 \leqslant \dfrac{20\,000+3.10y_1}{2.85} \\ x_2 \leqslant \dfrac{20\,000+3.10y_1-2.85x_1+3.25y_2}{3.05} \\ x_3 \leqslant \dfrac{20\,000+3.10y_1-2.85x_1+3.25y_2-3.05x_2+2.95y_3}{2.90} \end{cases} \text{资金限制} \\ 1\,000-y_1+x_1-y_2+x_2-y_3+x_3 = 2\,000 \quad \text{期末库存} \\ x_{1-3} \geqslant 0, y_{1-3} \geqslant 0$$

**1.33** 用 $x_1, x_2, x_3$ 分别代表大豆、玉米、麦子的种植面积（$hm^2$，公顷）；$x_4, x_5$ 分别代表奶牛和鸡的饲养数；$x_6, x_7$ 分别代表秋冬季和春夏季多余的劳动力（人日），则有

$$\max z = 175x_1 + 300x_2 + 120x_3 + 400x_4 + 2x_5 + 1.8x_6 + 2.1x_7$$

$$\text{s.t.} \begin{cases} x_1 + x_2 + x_3 + 1.5x_4 \leqslant 100 \quad (\text{土地限制}) \\ 400x_4 + 3x_5 \leqslant 15\,000 \quad (\text{资金限制}) \\ 20x_1 + 35x_2 + 10x_3 + 100x_4 + 0.6x_5 + x_6 = 3\,500 \\ 50x_1 + 175x_2 + 40x_3 + 50x_4 + 0.3x_5 + x_7 = 4\,000 \end{cases} (\text{劳动力限制})$$

$$\begin{cases} x_4 \leqslant 32 \quad (\text{牛栏限制}) \\ x_5 \leqslant 3\,000 \quad (\text{鸡舍限制}) \\ x_j \geqslant 0 \quad (j = 1, \cdots, 7) \end{cases}$$

**1.34** (a) 因 10～12 月需求总计 450 000 件,这三个月最多只能生产 360 000 件,故需 10 月初有 90 000 件的库存,超过该厂最大仓库容积,故按上述条件,本题无解;

(b) 考虑到生产成本、库存费用和生产能力,该厂 10～12 月需求的不足只需在 7～9 月生产出来留用即可,故设

$x_i$ 为第 $i$ 个月生产的产品 I 数量;

$y_i$ 为第 $i$ 个月生产的产品 II 数量;

$z_i, w_i$ 分别为第 $i$ 个月末产品 I、II 库存数。

$s_{1i}, s_{2i}$ 分别为用于第 $(i+1)$ 个月库存的原有及租借的仓库容积($m^3$)。则可建立如下模型:

$$\min z = \sum_{i=7}^{12}(4.5x_i + 7y_i) + \sum_{i=7}^{11}(s_{1i} + 1.5s_{2i})$$

$$\text{s.t.} \begin{cases} x_7 - 30\,000 = z_7 & y_7 - 15\,000 = w_7 \\ x_8 + z_7 - 30\,000 = z_8 & y_8 + w_7 - 15\,000 = w_8 \\ x_9 + z_8 - 30\,000 = z_9 & y_9 + w_8 - 15\,000 = w_9 \\ x_{10} + z_9 - 100\,000 = z_{10} & y_{10} + w_9 - 50\,000 = w_{10} \\ x_{11} + z_{10} - 100\,000 = z_{11} & y_{11} + w_{10} - 50\,000 = w_{11} \\ x_{12} + z_{11} = 100\,000 & y_{12} + w_{11} = 50\,000 \\ x_i + y_i \leqslant 120\,000 & (7 \leqslant i \leqslant 12) \\ 0.2z_i + 0.4w_i = s_{1i} + s_{2i} & (7 \leqslant i \leqslant 11) \\ s_{1i} \leqslant 15\,000 & (7 \leqslant i \leqslant 12) \\ x_i, y_i, z_i, w_i, s_{1i}, s_{2i} \geqslant 0 \end{cases}$$

**1.35** 设 $x_{ij}$ 为第 $j$ 季度生产的产品 $i$ 的数量,$s_{ij}$ 为 $j$ 季度末需库存的产品 $i$ 的数量,$F_{ij}$ 为第 $j$ 季度末交货的产品 $i$ 的数量,$R_{ij}$ 为第 $j$ 季度对产品 $i$ 的预订数,则有

$$\min z = \sum_{j=1}^{3}(20F_{1j} + 10F_{2j} + 5F_{3j}) + 5\sum_{i=1}^{3}\sum_{j=1}^{3}s_{ij}$$

$$\text{s. t.} \begin{cases} 2x_{1j} + 4x_{2j} + 3x_{3j} \leqslant 15\,000 & (j = 1, 2, 3, 4) \\ x_{12} = 0 \\ \sum_{j=1}^{4} x_{ij} = \sum_{j=1}^{4} R_{ij} + 150 & (i = 1, 2, 3) \\ \sum_{k=1}^{j} x_{ik} + F_{ij} - s_{ij} = \sum_{k=1}^{j} R_{ik} & (i = 1, 2, 3) \\ x_{ij}, s_{ij}, F_{ij} \geqslant 0 \end{cases}$$

**1.36** 设 $x_i$, $y_i$ 分别为第 $i$ 周内用于生产食品 Ⅰ 和 Ⅱ 的工人数；$z_i$ 为第 $i$ 周内加班工作的工人数；$w_i$ 为从 $i$ 周开始抽出来培训新工人的原来工人数；$n_i$ 为从 $i$ 周起开始接受培训的新工人数；$F_{i1}$ 和 $F_{i2}$ 分别为第 $i$ 周末未能按期交货的食品 Ⅰ 和 Ⅱ 的数量；$R_{1i}$ 和 $R_{2i}$ 分别为第 $i$ 周内对食品 Ⅰ 和 Ⅱ 的需求量，则有

$$\min z = \sum_{i=1}^{8} 540 z_i + \sum_{i=1}^{7}(0.5 F_{i1} + 0.6 F_{i2}) + \sum_{k=1}^{7}[240 + 240(7-k)]n_k$$

$$\text{s. t.} \begin{cases} 400 \sum_{t=1}^{i} x_t + F_{i1} = \sum_{t=1}^{i} R_{1t} & (t = 1, \cdots, 7) \\ 400 \sum_{i=1}^{8} x_i = 116\,000 \\ 240 \sum_{t=1}^{i} y_t + F_{i2} = \sum_{t=1}^{i} R_{2t} & (t = 1, \cdots, 7) \\ 240 \sum_{i=1}^{8} y_i = 79\,200 \\ x_1 + y_1 + w_1 \leqslant 50 + 0.5 z_1 \\ x_2 + y_2 + w_1 + w_2 = 50 + 0.5 z_2 \\ x_i + y_i + w_{i-1} + w_i = 50 + \sum_{t=1}^{i-2} n_t + 0.5 z_i & (3 \leqslant i \leqslant 8) \\ w_8 = 0 \\ \sum_{i=1}^{7} n_i = 50 \\ n_i \leqslant 3 w_i \\ x_i, y_i, z_i, w_i, n_i, F_{1i}, F_{2i} \geqslant 0 \end{cases}$$

**1.37** 用 $i=1, 2, 3$ 分别代表商品 A, B, C，$j=1, 2, 3$ 分别代表前、中、后舱，$x_{ij}$ 为装于 $j$ 舱位的 $i$ 种商品的数量，目标函数为总运费收入最大，约束条件需分别考虑舱位载重限制，舱位容量限制，商品数量限制及各舱位载重的平衡限制。

**1.38** 设 $x_{ij}$ ($i=1, \cdots, 4$；$j=1, \cdots, 4-i+1$) 为第 $i$ 个月初签订的租借期限为 $j$ 个

月的合同租借面积；$r_i$ 表示第 $i$ 个月所需的仓库面积；$c_j$ 表示每平方米仓库面积租期为 $j$ 个月的租借费。则问题的线性规划模型为

$$\min z = \sum_{i=1}^{4} \sum_{j=1}^{4-i+1} c_j x_{ij}$$

$$\text{s.t.} \begin{cases} \sum_{i=1}^{k} \sum_{j=k-i+1}^{4-i+1} x_{ij} \geqslant r_k & (k=1,2,3,4) \\ x_{ij} \geqslant 0 & (i=1,\cdots,4;\ j=1,\cdots,4-i+1) \end{cases}$$

**1.39** 用 $x_1, x_2, x_3$ 代表钢卷 1,2,3 规格的每月生产量。先算出各种设备每月的有效台时数（每月 $4\frac{1}{3}$ 周）：

设备 I 为  $4 \times 21 \times 8 \times 4\frac{1}{3} \times 0.095 = 2\,766.2$

设备 II 为  $1 \times 20 \times 8 \times 4\frac{1}{3} \times 0.90 = 624$

设备 III 为  $1 \times 12 \times 8 \times 4\frac{1}{3} \times 1.0 = 416$

再统一每台设备加工不同产品时的工作效率（t/h），见表 1A-9。

表 1A-9

| 钢卷 | 工序 | 设 备 效 率 |
|---|---|---|
| 1 | I | 10 t/28 h = 0.357 t/h |
|   | III(1) | 50 m/min = 30 t/h |
|   | II | 20 m/min = 12 t/h |
|   | III(2) | 25 m/min = 15 t/h |
| 2 | I | 10 t/35 h = 0.286 t/h |
|   | II | 20 m/min = 12 t/h |
|   | III | 25 m/min = 15 t/h |
| 3 | II | 16 m/min = 9.6 t/h |
|   | III | 20 m/min = 12 t/h |

问题的线性规划模型为

$$\max z = 250x_1 + 350x_2 + 400x_3$$

$$\text{s.t.} \begin{cases} \begin{rcases} x_1 \leqslant 1\,250 \\ x_2 \leqslant 250 \\ x_3 \leqslant 1\,500 \end{rcases} \text{需求限制} \\ \begin{rcases} \dfrac{x_1}{0.357} + \dfrac{x_2}{0.286} \leqslant 2\,766.2 \\ \dfrac{x_1}{30} + \dfrac{x_1}{15} + \dfrac{x_2}{15} + \dfrac{x_3}{12} \leqslant 416 \\ \dfrac{x_1}{12} + \dfrac{x_2}{12} + \dfrac{x_3}{9.6} \leqslant 624 \end{rcases} \text{设备生产能力限制} \\ x_1, x_2, x_3 \geqslant 0 \end{cases}$$

**1.40** 用 $i=1,2$ 分别代表重型和轻型炸弹，$j=1,2,3,4$ 分别代表四个要害部位，$x_{ij}$ 为投到第 $j$ 部位的 $i$ 种型号炸弹的数量，则问题的数学模型为

$$\min z = (1-0.10)^{x_{11}}(1-0.20)^{x_{12}}(1-0.15)^{x_{13}}(1-0.25)^{x_{14}}(1-0.08)^{x_{21}}$$
$$(1-0.16)^{x_{22}}(1-0.12)^{x_{23}}(1-0.20)^{x_{24}}$$

$$\text{s.t.} \begin{cases} \dfrac{1.5\times 450}{2}x_{11}+\dfrac{1.5\times 480}{2}x_{12}+\dfrac{1.5\times 540}{2}x_{13}+\dfrac{1.5\times 600}{2}x_{14}+ \\ \dfrac{1.75\times 450}{3}x_{21}+\dfrac{1.75\times 480}{3}x_{22}+\dfrac{2\times 540}{3}x_{23}+\dfrac{2\times 600}{3}x_{24}+ \\ 100(x_{11}+x_{12}+x_{13}+x_{14}+x_{21}+x_{22}+x_{23}+x_{24})\leqslant 48\,000 \\ x_{11}+x_{12}+x_{13}+x_{14}\leqslant 32 \\ x_{21}+x_{22}+x_{23}+x_{24}\leqslant 48 \\ x_{ij}\geqslant 0 \quad i=1,2;\ j=1,\cdots,4 \end{cases}$$

式中目标函数非线性，但 $\min z$ 等价于 $\max \lg(1/z)$，因此目标函数可改写为

$$\max \lg(1/z) = 0.045\,7x_{11}+0.096\,9x_{12}+0.070\,4x_{13}+0.124\,8x_{14}+0.036\,2x_{21}+$$
$$0.065\,6x_{22}+0.055\,4x_{23}+0.096\,9x_{24}$$

**1.41** 用 $x_{ijkl}$ 代表第 $i$ 造纸厂供应 $j$ 用户，用 $l$ 种类型机器生产的 $k$ 种类型纸张的数量。则问题的模型为

$$\min z = \sum_i \sum_k \sum_l p_{ikl}\left(\sum_j x_{ijkl}\right) + \sum_i \sum_j \sum_k T_{ijk}\left(\sum_l x_{ijkl}\right)$$

$$\text{s.t.} \begin{cases} \sum_i \sum_l x_{ijkl} \geqslant D_{jk} \quad (j=1,\cdots,1\,000;\ k=1,\cdots,5) \\ \sum_k \sum_l \left[r_{klm}\left(\sum_j x_{ijkl}\right)\right] \leqslant R_{im} \quad (i=1,\cdots,10;\ m=1,\cdots,4) \\ \sum_k c_{kl}\left(\sum_j x_{ijkl}\right) \leqslant c_{il} \quad (i=1,\cdots,10;\ l=1,2,3) \\ x_{ijkl} \geqslant 0 \end{cases}$$

**1.42** 分别用 $x_i, y_i$ 代表第 $i$ 季度购进和销售的木材数量(万 m³)，$s_i$ 为 $i$ 季度初的木材储存量(万 m³)，$i=1,2,3,4$ 分别代表冬季、春季、夏季和秋季。则使该公司利润最大的线性规划模型为

$$\max z = 425y_1 + 440y_2 + 465y_3 + 455y_4 - 410x_1 - 430x_2 -$$
$$460x_3 - 450x_4 - 170(s_1 + s_2 + s_3 + s_4)$$

$$\text{s.t.} \begin{cases} s_1 = s_4 + x_4 - y_4 = 0 \\ s_2 = s_1 + x_1 - y_1 \leqslant 20 \\ s_3 = s_2 + x_2 - y_2 \leqslant 20 \\ s_4 = s_3 + x_3 - y_3 \leqslant 20 \\ y_1 \leqslant 100, y_2 \leqslant 140, y_3 \leqslant 200, y_4 \leqslant 160 \\ x_i, y_i, s_i \geqslant 0 \quad (i=1,2,3,4) \end{cases}$$

**1.43** 用 $x_j$ 表示 $j$ 阶段计划新购的工具数,$y_j$ 为 $j$ 阶段末送去慢修的工具数,$z_j$ 为 $j$ 阶段末送去快修的工具数,$s_j$ 为 $j$ 阶段末已使用过但未送去修理的工具数。问题的数学模型为

$$\min z = \sum_{j=1}^{n}(ax_j + by_j + cz_j)$$

$$\text{s.t.} \begin{cases} x_j = r_j \quad (j=1,\cdots,q+1) \\ x_j + z_{j-q-1} = r_j \quad (j=q+2,\cdots,p+1) \\ x_j + y_{j-q-1} + z_{j-q-1} = r_j \quad (j=p+2,\cdots,n) \\ y_j + z_j + s_j - s_{j-1} = r_j \quad (j=1,\cdots,n) \\ y_j = 0 \quad (j \geqslant n-p) \\ z_j = 0 \quad (j \geqslant n-q) \\ x_j, y_j, z_j, s_j \geqslant 0 \quad (j=1,\cdots,n) \end{cases}$$

**1.44** 用 $x_j$ 表示第 $j$ 年生产出来分配用于作战的战斗机数;$y_j$ 为第 $j$ 年已培训出来的驾驶员总数;$(a_j - x_j)$ 为第 $j$ 年用于培训驾驶员的战斗机数;$z_j$ 为第 $j$ 年用于培训驾驶员的战斗机总数。问题的线性规划模型为

$$\max z = nx_1 + (n-1)x_2 + \cdots + 2x_{n-1} + x_n$$

$$\text{s.t.} \begin{cases} z_j = z_{j-1} + (a_j - z_j) \quad (j=1,\cdots,n) \\ y_j = y_{j-1} + kz_{j-1} \quad (j=1,\cdots,n) \\ x_1 + x_2 + \cdots + x_j \leqslant y_j \quad (j=1,\cdots,n) \\ x_j, y_j, z_j \geqslant 0 \quad (j=1,\cdots,n) \end{cases}$$

**1.45** 设 $x_{ij}$ 为用 $j$ $(j=1,2)$ 种方式完成第 $i$ $(i=1,2,3)$ 项工作时招收的工人组数(第一项工作用第一种方式完成时,每个工人组内含技工 1 人,如用第二种方式完成时,每个组含技工 1 人、力工 2 人等)。则问题的线性规划模型可写为

$$\min z = 100(x_{11} + x_{12} + x_{21} + x_{32}) + 80(2x_{12} + x_{22} + 5x_{31} + 3x_{32})$$

$$\text{s. t.} \begin{cases} 42x_{11} + (42 + 2 \times 36)x_{12} \geqslant 10\,000 \\ 42x_{21} + 36x_{22} \geqslant 20\,000 \\ (5 \times 36)x_{31} + (42 + 3 \times 36)x_{32} \geqslant 30\,000 \\ x_{11} + x_{12} + x_{21} + x_{32} \leqslant 400 \\ 2x_{12} + x_{22} + 5x_{31} + 3x_{32} \leqslant 800 \\ x_{ij} \geqslant 0 \quad (i = 1, 2, 3; j = 1, 2) \end{cases}$$

注：实际招收的技工人数为 $(x_{11} + x_{12} + x_{21} + x_{32})$ 人，力工人数为 $(2x_{12} + x_{22} + 5x_{31} + 3x_{32})$ 人。

**1.46** 设 $x_{ij}$ 为 $i$ 种产品在 $j$ 月正常生产时间内生产量；$x'_{ij}$ 为 $i$ 种产品在 $j$ 月加班时间内生产量，$j = 1, \cdots, 6$。其数学模型为

$$\max z = \sum_{i=1}^{5} \sum_{j=1}^{6} [(s_i - c_i)x_{ij} + (s_i - c_i - c'_i)x'_{ij}] - p_3(x_{35} + x'_{35}) - 2p_3(x_{36} + x'_{36}) - p_4(x_{46} + x'_{46})$$

$$\text{s. t.} \begin{cases} \sum_{j=1}^{6} (x_{ij} + x'_{ij}) = D_i \quad (i = 1, \cdots, 5) \quad \text{满足订货量} \\ \sum_{i=1}^{5} a_{ij} x_{ij} \leqslant t_j \quad (j = 1, \cdots, 6) \quad t_j \text{ 与 } t'_j \text{ 分别为 } j \text{ 月内正常与加班工时} \\ \sum_{i=1}^{5} a_{ij} x'_{ij} \leqslant t'_j \quad (j = 1, \cdots, 6) \\ x_{11} = x_{12} = 0 \quad x'_{11} = x'_{12} = 0 \\ x_{41} = 0 \\ x_{ij}, x'_{ij} \geqslant 0 \quad (i = 1, \cdots, 5; j = 1, \cdots, 6) \end{cases}$$

**1.47** 设 $x_1, x_2, x_3$ 分别为产品 Ⅰ、Ⅱ、Ⅲ 的产量，产品 Ⅰ 有 6 种加工方案，即 $(A_1, B_1)(A_1, B_2)(A_1, B_3)(A_2, B_1)(A_2, B_2)(A_2, B_3)$，其各自产量分别用 $x_{11}, x_{12}, x_{13}, x_{14}, x_{15}, x_{16}$ 表示，即 $x_1 = x_{11} + x_{12} + x_{13} + x_{14} + x_{15} + x_{16}$；产品 Ⅱ 有两种加工方案：$(A_1, B_1)(A_2, B_2)$，其生产量分别用 $x_{21}, x_{22}$ 表示，有 $x_2 = x_{21} + x_{22}$，故有如下数学模型：

$$\max z = (1.25 - 0.25)x_1 + (2.0 - 0.35)x_2 + (2.8 - 0.5)x_3 - \\ 0.05(5x_{11} + 5x_{12} + 5x_{13} + 10x_{21}) - 0.03(7x_{14} + 7x_{15} + 7x_{16} + \\ 9x_{22} + 12x_3) - 0.06(6x_{11} + 6x_{14} + 8x_{21} + 8x_{22}) - \\ 0.11(4x_{12} + 4x_{22} + 11x_3) - 0.05(7x_{13} + 7x_{23})$$

$$\text{s.t.} \begin{cases} 5x_{11} + 5x_{12} + 5x_{13} + 10x_{21} & \leqslant 6\,000 \\ 7x_{14} + 7x_{15} + 7x_{16} + 9x_{22} + 12x_3 & \leqslant 10\,000 \\ 6x_{11} + 6x_{14} + 8x_{21} + 8x_{22} & \leqslant 4\,000 \\ 4x_{12} + 4x_{22} + 11x_3 & \leqslant 7\,000 \\ 7x_{13} + 7x_{23} & \leqslant 4\,000 \\ x_{ij} \geqslant 0 \end{cases}$$

**1.48** 设 $x_1$、$x_2$、$x_3$ 分别为新木浆、回收办公用纸、回收废纸的用量；$y_1$、$y_2$、$y_3$、$y_4$ 分别为用(a)(b)(c)(d)4 种生产工艺方法生产的新纸张，则有

$$\min z = 1\,000x_1 + 500x_2 + 200x_3$$

$$\text{s.t.} \begin{cases} x_1 = 3y_1 + y_2 + y_5 \\ x_2 = 4y_2 + 8y_4 \\ x_3 = 12y_3 \\ x_1 \leqslant 80 \\ \sum_{j=1}^{4} y_j \geqslant 100 \\ x_1, x_2, x_3; y_1, \cdots, y_4 \geqslant 0 \end{cases}$$

最优解为：$x_1 = 80, x_2 = 480, x_3 = 0, y_1 = 0, y_2 = 80, y_3 = 0, y_4 = 20, z^* = 32\,000$。

# 二、对偶理论与灵敏度分析

## 🎯 是非判断题

(a)(b)(d)(h)(i)(j)(k)(l)(m)(p)(r)正确,(c)(e)(f)(g)(n)(o)(q)不正确。

## 🎯 选择填空题

1. (B)(C)  2. (D)  3. (B)  4. (D)  5. (B)  6. (C)
7. (A)   8. (D)  9. (D)  10. (B)

## 🎯 练习题

**2.1** $a_{11}=1, a_{12}=-2, a_{21}=-1, a_{22}=3, c_1=-1, c_2=-5, b_1=1/2, b_2=1/2$。

**2.2** (a)略,(b)$y_1=22/15, y_2=2/15, y_3=0, y^*=2800/3$。

**2.3** (a)略,(b)$X^*=(0,5,0,2)$。

**2.4** (a)略,(b)略,(c)$X^*=(3,0,0,0,0,0), Y^*=(1,1), z^*=9$。

**2.5** 答案见表 2A-1(a)和(b)。

表 2A-1(a)

|  |  |  | $x_1$ | $x_2$ | $x_3$ | $x_4$ | $x_5$ | $x_6$ |
|---|---|---|---|---|---|---|---|---|
| 0 | $x_4$ | 10 | 0 | 0 | 1 |  |  |  |
| 2 | $x_1$ | 15 | 1 | 0 | 1/2 |  |  |  |
| −1 | $x_2$ | 5 | 0 | 1 | −3/2 |  |  |  |
|  | $c_j-z_j$ |  | 0 | 0 | −3/2 | 0 | −3/2 | −1/2 |

表 2A-1(b)

|  |  |  | $x_1$ | $x_2$ | $x_3$ | $x_4$ | $x_5$ | $x_6$ | $x_7$ |
|---|---|---|---|---|---|---|---|---|---|
| $-3$ | $x_2$ | 1.8 | 0 | 1 | 0.4 | $-0.3$ |  | 0.1 |  |
| $-2$ | $x_1$ | 0.8 | 1 | 0 | 0.4 | 0.2 |  | $-0.4$ |  |
|  | $c_j - z_j$ |  | 0 | 0 | 0 | $-0.5$ |  | $-0.5$ |  |

**2.6** $a_{11}=9/2, a_{21}=5/2, a_{12}=1, a_{22}=1, a_{13}=4, a_{23}=2$；$b_1=8, b_2=5$；$c_1=7, c_2=4, c_3=8, d=1$。

**2.7** $a=1, b=-2, c=-1, d=12/7, e=4/7, f=-1/7, g=13/7, h=23/7, i=-50/7, j=1, k=5, l=-12/7$。

**2.8** (a) 最优解为 $x_1=0, x_2=5, x_3=0, x_4=5/2, x_5=0$，$\max z=50$。

(b) 最优解为 $x_1=0, x_2=4, x_3=0, x_4=0, x_5=2, x_6=0$，$\min z=-16$。

**2.9** 先设 $C=\begin{bmatrix} 2 & 5 & 0 \\ 0 & -1 & 0 \\ 4 & 4 & 1 \end{bmatrix}$，因为 $A^{-1} \cdot \begin{bmatrix} 5 \\ -1 \\ 4 \end{bmatrix} = \begin{bmatrix} 11/4 \\ -1/2 \\ -7 \end{bmatrix}$

所以 $C^{-1}=\begin{bmatrix} 1 & 11/2 & 0 \\ 0 & -2 & 0 \\ 0 & -14 & 1 \end{bmatrix} \cdot A^{-1} = \begin{bmatrix} 1/2 & 5/2 & 0 \\ 0 & -1 & 0 \\ 2 & -6 & 1 \end{bmatrix}$

因为 $B=\begin{bmatrix} 2 & 5 & 1 \\ 0 & -1 & 2 \\ 4 & 4 & 1 \end{bmatrix}$，有 $C^{-1} \cdot \begin{bmatrix} 1 \\ 2 \\ 1 \end{bmatrix} = \begin{bmatrix} 11/2 \\ -2 \\ -13 \end{bmatrix}$

所以 $B^{-1}=\begin{bmatrix} 1 & 0 & 11/26 \\ 0 & 1 & -2/13 \\ 0 & 0 & -1/13 \end{bmatrix} \cdot C^{-1} = \begin{bmatrix} -9/26 & -1/26 & 11/26 \\ 8/26 & -2/26 & -4/26 \\ 4/26 & 12/26 & -2/26 \end{bmatrix}$

**2.10** (a) $\max w = 3y_1 - 5y_2 + 2y_3$

$$\text{s.t.} \begin{cases} y_1 + 2y_3 \leqslant 3 \\ -2y_1 + y_2 - 3y_3 = 2 \\ 3y_1 + 3y_2 - 7y_3 = -3 \\ 4y_1 + 4y_2 - 4y_3 \geqslant 4 \\ y_1 \leqslant 0, y_2 \geqslant 0, y_3 \text{ 无约束} \end{cases}$$

(b) $\min w = \sum_{i=1}^{m} b_i y_i$

$$\text{s. t.} \begin{cases} \sum_{i=1}^{m} a_{ij} y_i \leqslant c_j & (j=1,\cdots,n_1) \\ \sum_{i=1}^{m} a_{ij} y_i \geqslant c_j & (j=n_1+1,\cdots,n_2) \\ \sum_{i=1}^{m} a_{ij} y_i = c_j & (j=n_2+1,\cdots,n) \\ y_i \geqslant 0 & (i=1,\cdots,m_1) \\ y_i \text{ 无约束} & (i=m_1+1,\cdots,m_2) \\ y_i \leqslant 0 & (i=m_2+1,\cdots,m) \end{cases}$$

(c) $\min w = \sum_{k=1}^{m} s_k y_k + \sum_{i=1}^{n} p_i z_i$

$$\text{s. t.} \begin{cases} a_{ik} y_k + b_{ik} z_i \geqslant c_{ik} & (i=1,\cdots,n;\ k=1,\cdots,m) \\ y_k,\ z_i \text{ 无约束} \end{cases}$$

(d) $\max w = \sum_{t=1}^{4} r_t y_t$

$$\text{s. t.} \begin{cases} y_t \leqslant c_1 & (t=1,2,3,4) \\ y_t + y_{t+1} \leqslant c_2 & (t=1,2,3) \\ y_t + y_{t+1} + y_{t+2} \leqslant c_3 & (t=1,2) \\ y_1 + y_2 + y_3 + y_4 \leqslant c_4 \\ y_t \geqslant 0 & (t=1,2,3,4) \end{cases}$$

**2.11** 原问题右端项 $b$ 用 $\bar{b}$ 替换后，新的原问题 P′ 及对偶问题 D′ 为

P′: $\max z' = CZ$  　　　　　　D′: $\min w' = Y\bar{b}$

　　s. t. $\begin{cases} AZ \leqslant \bar{b} \\ Z \geqslant 0 \end{cases}$　　　　　　　　s. t. $\begin{cases} YA \leqslant C \\ Y \geqslant 0 \end{cases}$

设 D′ 的最优解为 $\bar{Y}$，因有 $C\bar{Z} = \bar{Y}\bar{b}$，又 $Y^*$ 是 D′ 的可行解，故有 $\bar{Y}\bar{b} \leqslant Y^*\bar{b}$，由此 $C\bar{Z} \leqslant Y^*\bar{b}$。

**2.12** 线性规划问题①②③是等价的，写出其对偶问题经对比也完全一致。结论是任何线性规划问题，不管形式上作何变换，其对偶问题是唯一的。

**2.13** 该问题存在可行解，如 $X = (0,0,0)$；又上述问题的对偶问题为

$\min w = 2y_1 + y_2$

$$\text{s. t.} \begin{cases} -y_1 - 2y_2 \geqslant 1 \\ y_1 + y_2 \geqslant 1 \\ y_1 - y_2 \geqslant 0 \\ y_1,\ y_2 \geqslant 0 \end{cases}$$

由第一个约束条件知对偶问题无可行解,由此可知其原问题无最优解。

**2.14** 该问题存在可行解,如 $X=(4,0,0)$,写出其对偶问题,容易判断无可行解,由此原问题无最优解。

**2.15** (a) 略。

(b) 容易看出原问题和其对偶问题均存在可行解,据对偶理论,两者均存在最优解。

**2.16** 写出其对偶问题,容易看出 $Y=(1,1.5)$ 是一个可行解,代入目标函数得 $w=25$。因有 $\max z \leqslant w$,故原问题最优解不超过 25。

**2.17** (a) 因为对偶变量 $Y=C_B B^{-1}$,第 $k$ 个约束条件乘上 $\lambda$,即 $B^{-1}$ 的 $k$ 列将为变化前的 $\frac{1}{\lambda}$,由此对偶问题变化后的解 $(y_1', y_2', \cdots, y_k', \cdots, y_m') = \left(y_1, y_2, \cdots, \frac{1}{\lambda}y_k, \cdots, y_m\right)$。

(b) 与前类似,$y_r' = \frac{b_r}{b_r + \lambda b_k} y_r$,$y_i' = y_i (i \neq r)$。

(c) $y_i' = \lambda y_i (i=1, \cdots, m)$。

(d) $y_i (i=1, \cdots, m)$ 不变。

**2.18** 原问题右端项变为 $b_i'$ 后,其对偶问题为

$$\min z = \sum_{i=1}^{m} b_i' y_i$$

$$\text{s.t.} \begin{cases} \sum_{i=1}^{m} a_{ij} y_i \geqslant c_j & (j=1, \cdots, n) \\ y_i \geqslant 0 & (i=1, \cdots, m) \end{cases}$$

由于约束条件不变,$(y_1^*, \cdots, y_m^*)$ 必为上述问题的可行解。根据对偶理论有

$$\sum_{j=1}^{n} c_j x_j' \leqslant \sum_{i=1}^{m} b_i' y_i^*$$

**2.19** (a) 原线性规划问题如下:

$$\max z = 6x_1 - 2x_2 + 10x_3$$

$$\text{s.t.} \begin{cases} x_2 + 2x_3 \leqslant 5 \\ 3x_1 - x_2 + x_3 \leqslant 10 \\ x_1, x_2, x_3 \geqslant 0 \end{cases}$$

(b) 略。

(c) 对偶问题最优解为 $Y^* = (4, 2)$。

**2.20** 先写出其对偶问题如下:

$$\max w = 4y_1 + 6y_2$$

$$\text{s.t.} \begin{cases} -y_1 - y_2 \geqslant 2 \\ y_1 + y_2 \leqslant -1 \\ y_1 - ky_2 = 2 \\ y_1 \text{ 无约束}, y_2 \leqslant 0 \end{cases}$$

由 $z^* = w^*$ 及互补松弛性质得

$$\begin{cases} -y_1 - y_2 = 2 \\ 4y_1 + 6y_2 = -12 \end{cases}$$

解得 $y_1 = 0$，$y_2 = -2$，代入求得 $k = 1$。

**2.21** （a）略；

（b）对偶问题最优解为 $\boldsymbol{Y}^* = \left(\dfrac{8}{5}, \dfrac{1}{5}\right)$；

（c）依据 $z^* = w^*$ 及互补松弛性，有 $x_4 = 0$，且

$$\begin{cases} 2x_1 + 3x_2 + 5x_3 = 19/5 \\ x_1 + 2x_2 + 3x_3 = 2 \\ 2x_1 - x_2 + x_3 = 3 \end{cases}$$

解得原问题最优解 $\boldsymbol{X}^* = (7/5, 0, 1/5, 0)$。

**2.22** （a）略；

（b）由 $\boldsymbol{Y} = (4, 5)$ 代入对偶问题约束条件，知这时仅 $y_4 = y_7 = 0$ 为非基变量。根据原问题与对偶问题变量之间的对应关系，相应原问题中 $x_2, x_5$ 为基变量。令原问题中非基变量（含松弛变量）$x_1 = x_3 = x_4 = x_6 = x_7 = 0$，有

$$\begin{cases} x_2 + 5x_5 = 19 \\ 4x_2 + x_5 = 57 \end{cases}$$

解得 $x_2 = 14$，$x_5 = 1$。由于 $\boldsymbol{X} = (0, 14, 0, 0, 1)$ 是原问题可行解，故 $\boldsymbol{X}, \boldsymbol{Y}$ 分别是原问题和对偶问题的最优解。

**2.23** 写出对偶问题并根据互补松弛性质可求得原问题最优解为 $\boldsymbol{X}^* = (0, 0, 4, 4)$

**2.24** （a）其对偶问题为

$$\min w = 18y_1 + 16y_2 + 10y_3$$

$$\text{s. t.} \begin{cases} y_1 + 2y_2 + y_3 \geqslant 5 & (1) \\ 2y_1 + y_2 + y_3 \geqslant 3 & (2) \\ y_1 + 3y_2 + y_3 = 6 & (3) \\ y_1 \geqslant 0, \; y_2, y_3 \text{ 无约束} \end{cases}$$

（b）设第(1)个约束条件的松弛变量为 $y_{s1}$，第(2)个约束条件的松弛变量为 $y_{s2}$，由原问题用两阶段法求得之最终单纯形表知 $y_{s1} = 0$，$y_{s2} = 1$，$y_1 = 0$，代入约束条件(1)~(3)有

$$\begin{cases} y_1 + 2y_2 + y_3 = 5 \\ 2y_1 + y_2 + y_3 - 1 = 3 \\ y_1 + 3y_2 + y_3 = 6 \end{cases}$$

解得 $(y_1, y_2, y_3) = (0, 1, 3)$。

**2.25** (a) 略;(b) 由互补松弛性质得对偶问题最优解为 $Y^* = (5, 0, 23)$。

**2.26** 写出对偶问题,并根据互补松弛性质解得对偶问题最优解为 $Y^* = (2, 2, 1, 0)$。

**2.27** 写出其对偶问题:

$$\min w = \sum_{i=1}^{m} b_i y_i + \sum_{j=1}^{n} u_j z_j$$

$$\text{s. t.} \begin{cases} \sum_{i=1}^{m} a_{ij} y_i + z_j \geqslant c_j \quad (j = 1, \cdots, n) \\ y_i \text{ 无约束}, z_j \geqslant 0 \end{cases}$$

当 $x_j = 0$ 时,有 $z_j = 0$,故 $\sum_{i=1}^{m} a_{ij} y_i \geqslant c_j$,$\overline{c_j} \leqslant 0$。

当 $0 < x_j < u_j$ 时,由 $x_j > 0$,有 $\sum_{i=1}^{m} a_{ij} y_i + z_j = c_j$

又由 $x_j < u_j$,有 $z_j = 0$,故 $\sum_{i=1}^{m} a_{ij} y_i = c_j$,$\overline{c_j} = 0$。

当 $x_j = u_j$ 时,先由 $x_j > 0$,有 $\sum_{i=1}^{m} a_{ij} y_i + z_j = c_j$

又由 $x_j = u_j$,有 $z_j \geqslant 0$,故 $\sum_{i=1}^{m} a_{ij} y_i \leqslant c_j$,$\overline{c_j} \geqslant 0$。

**2.28** $\hat{y}_1 = \frac{1}{5} y_1, \hat{y}_2 = 5 y_2, \hat{y}_3 = y_3 + \frac{1}{3} y_1$

**2.29** 三种资源的影子价格分别为 $\frac{4}{3}, 1, \frac{8}{3}$。

**2.30** (a) 其对偶问题为

$$\min w = 25 y_1 + 20 y_2$$

$$\text{s. t.} \begin{cases} 6 y_1 + 3 y_2 \geqslant 3 & (1) \\ 3 y_1 + 4 y_2 \geqslant 1 & (2) \\ 5 y_1 + 5 y_2 \geqslant 4 & (3) \\ y_1, y_2 \geqslant 0 \end{cases}$$

其最优解为 $y_1^* = 1/5, y_2^* = 3/5$

(b) $x_2$ 系数变化后,对偶问题第(2)个约束将相应变为 $2 y_1 + 3 y_2 \geqslant 3$,将 $y_1^*$、$y_2^*$ 代入不满足,故原问题最优解将发生变化;

(c) 相应于新变量 $x_4$,因有 $2 - (3, 2) \begin{bmatrix} 1/5 \\ 3/5 \end{bmatrix} = 2 - \frac{9}{5} > 0$,故原问题最优解将发生变化。

**2.31** 分别写出两个问题的对偶问题见 $L_1$ 和 $L_2$：

$$L_1: \max w = Yb \qquad\qquad L_2: \max w = Yd$$
$$\text{s.t.} \begin{cases} YA \geqslant C \\ Y \geqslant 0 \end{cases} \qquad\qquad \text{s.t.} \begin{cases} YA \geqslant C \\ Y \geqslant 0 \end{cases}$$

显然 $L_1$ 的最优解是 $L_2$ 的可行解，由此 $L_2$ 的原问题具有下界。

**2.32** 用对偶单纯形法求得的最终单纯形表分别见表 2A-2(a) 和 (b)。

表 2A-2 (a)

|  |  |  | $x_1$ | $x_2$ | $x_3$ | $x_4$ | $x_5$ |
|---|---|---|---|---|---|---|---|
| $-3$ | $x_2$ | 2/5 | 0 | 1 | $-1/5$ | $-2/5$ | 1/5 |
| $-2$ | $x_1$ | 11/5 | 1 | 0 | 7/5 | $-1/5$ | $-2/5$ |
|  | $c_j - z_j$ |  | 0 | 0 | $-9/5$ | $-8/5$ | $-1/5$ |

表 2A-2 (b)

|  |  |  | $x_1$ | $x_2$ | $x_3$ | $x_4$ | $x_5$ | $x_6$ |
|---|---|---|---|---|---|---|---|---|
| 0 | $x_4$ | $-1$ | 0 | 0 | 1 | 1 | 1 | 1 |
| $-3$ | $x_1$ | 4 | 1 | 0 | $-1$ | 0 | $-1$ | 0 |
| $-2$ | $x_2$ | 3 | 0 | 1 | $-1$ | 0 | 0 | $-1$ |
|  | $c_j - z_j$ |  | 0 | 0 | $-6$ | 0 | $-3$ | $-2$ |

由于变量 $x_4$ 行的 $a_{ij}$ 值全为非负，故问题无可行解。

**2.33** 设 $w$ 为迭代前对偶问题的目标函数值，用 $x_k$ 替换 $x_r$ 后，新解的目标函数值为 $w'$，有

$$w' = w + \theta b_r = w - \theta(-b_r)$$

$$\theta = \min_j \left\{ \frac{c_j - z_j}{a_{rj}} \,\Big|\, a_{rj} < 0 \right\}$$

因 $a_{rj} \geqslant 0$，故 $\theta$ 可任意增大不受限制，又 $(-b_r) > 0$，故 $w'$ 可无限制减小。

**2.34** (a) 其对偶问题为

$$\min z = 60y_1 + 40y_2 + 80y_3$$
$$\text{s.t.} \begin{cases} 3y_1 + 2y_2 + y_3 \geqslant 2 \\ 4y_1 + y_2 + 3y_3 \geqslant 4 \\ 2y_1 + 2y_2 + 2y_3 \geqslant 3 \\ y_1, y_2, y_3 \geqslant 0 \end{cases}$$

(b) 用单纯形法求解原问题时每步迭代结果：

|  | 原 问 题 解 | 互补的对偶问题解 |
|---|---|---|
| 第 一 步 | (0,0,0,60,40,80) | (0,0,0,-2,-4,-3) |
| 第 二 步 | (0,15,0,0,25,35) | (1,0,0,1,0,-1) |
| 第 三 步 | (0,20/3,50/3,0,0,80/3) | (5/6,2/3,0,11/6,0,0) |

(c) 用对偶单纯形法求解对偶问题时每步迭代结果:

|  | 对偶问题解 | 对偶问题互补的对偶问题解 |
|---|---|---|
| 第 一 步 | (0,0,0,-2,-4,-3) | (0,0,0,60,40,80) |
| 第 二 步 | (1,0,0,1,0,-1) | (0,15,0,0,25,35) |
| 第 三 步 | (5/6,2/3,0,11/6,0,0) | (0,20/3,50/3,0,0,80/3) |

(d) 对偶单纯形法实质上是将单纯形法应用于对偶问题的求解,又对偶问题的对偶即原问题,因此(b)、(c)的计算结果完全相同。

**2.35** (a) $15/4 \leqslant c_1 \leqslant 50$, $4/5 \leqslant c_2 \leqslant 40/3$;

(b) $24/5 \leqslant b_1 \leqslant 16$, $9/2 \leqslant b_2 \leqslant 15$;

(c) $\boldsymbol{X}^* = (8/5, 0, 21/5, 0)$;

(d) $\boldsymbol{X}^* = (11/3, 0, 0, 2/3)$。

**2.36** (a) $c_1 = 6$, $c_2 = -2$, $c_3 = 10$, $a_{11} = 0$, $a_{12} = 1$, $a_{13} = 2$, $a_{21} = 3$, $a_{22} = -1$, $a_{23} = 1$, $b_1 = 5$, $b_2 = 10$;

(b) $-6 \leqslant t_1 \leqslant 8$;

(c) $-5/3 \leqslant t_2 \leqslant 15$。

**2.37** (a) 以 $x_1, x_2, x_3$ 分别代表甲、乙、丙产品产量,则有 $\boldsymbol{X}^* = (5, 0, 3)$,最大获利 $z^* = 35$。

(b) 产品甲的利润变化范围为 $[3, 6]$。

(c) 安排生产丁有利,新最优计划为安排生产产品丁 15 件,而 $x_1 = x_2 = x_3 = 0$。

(d) 购进原材料 B 15 单位为宜。

(e) 新计划为 $\boldsymbol{X}^* = (0, 0, 6)$, $z^* = 30$。

**2.38** 用 $x_1, x_2, x_3$ 分别代表 Ⅰ、Ⅱ、Ⅲ 三种产品的产量,则有

(a) $\boldsymbol{X}^* = (100/3, 200/3, 0)$;

(b) $\boldsymbol{X}^* = (175/6, 275/6, 25)$;

(c) $6 \leqslant c_1 \leqslant 15$;

(d) $-4 \leqslant \theta \leqslant 5$;

(e) 该新产品值得安排生产。

(f) $X^* = (95/3, 175/3, 10)$。

**2.39** (a) $\theta \leqslant \dfrac{1}{2}$ 时，$x_1=0, x_2=5, x_3=2, x_4=0, z^*=5-2\theta$；

$\dfrac{1}{2} \leqslant \theta \leqslant 1$ 时，$x_1=2, x_2=1, x_3=0, x_4=\theta, z^*=3$；

$\theta \geqslant 1$ 时，$x_1=0, x_2=2, x_3=0, x_4=1, z^*=2+2\theta$。

(b) $\theta < 0$ 时，无可行解

$0 \leqslant \theta \leqslant 1, x_1=2\theta, x_2=5-2\theta, x_3=0, x_4=1-\theta, x_5=0, z^*=2-2\theta$；

$1 \leqslant \theta \leqslant 3, x_1=3-\theta, x_2=1+2\theta, x_3=-1+\theta, x_4=0, x_5=0, z^*=0$；

$3 \leqslant \theta \leqslant 4, x_1=0, x_2=7, x_3=8-2\theta, x_4=0, x_5=-3+\theta, z^*=-24+8\theta$；

$\theta > 4$ 时，无可行解。

**2.40** (a) $0 \leqslant \theta \leqslant 2, x_1=2+\theta/2, x_2=6+\theta/2, z^*=20+4\theta+\dfrac{1}{2}\theta^2$；

$2 \leqslant \theta \leqslant 8, x_1=6, x_2=2+\theta, z^*=12+9\theta$；

$\theta \geqslant 8, x_1=6, x_2=10, z^*=36+6\theta$。

(b) $0 \leqslant \theta \leqslant 1, x_1=\dfrac{7}{2}+\dfrac{1}{2}\theta, x_2=\dfrac{3}{2}+\dfrac{1}{2}\theta, z^*=\dfrac{17}{2}+8\theta+\dfrac{3}{2}\theta^2$；

$1 \leqslant \theta \leqslant 3, x_1=2+\theta, x_2=3, z^*=7+10\theta+\theta^2$；

$\theta \geqslant 3, x_1=3+\dfrac{2}{3}\theta, x_2=3, z^*=9+\dfrac{31}{3}\theta+\dfrac{2}{3}\theta^2$。

**2.41** 将此问题化为标准型并列出单纯形表如表 2A-3 所示。

表 2A-3

|  |  |  | $-1$ | $-\lambda_1$ | $-\lambda_2$ | 0 | 0 | 0 |
|---|---|---|---|---|---|---|---|---|
|  |  |  | $x_1$ | $x_2$ | $x_3$ | $x_4$ | $x_5$ | $x_6$ |
| $-1$ | $x_1$ | 5 | 1 | 0 | 0 | $-1$ | 0 | $-2$ |
| $-\lambda_1$ | $x_2$ | 3 | 0 | 1 | 0 | 2 | $-3$ | 1 |
| $-\lambda_2$ | $x_3$ | 5 | 0 | 0 | 1 | 2 | $-5$ | 6 |
|  | $c_j-z_j$ |  | 0 | 0 | 0 | $-1+2\lambda_1+2\lambda_2$ | $-3\lambda_1-5\lambda_2$ | $-2+\lambda_1+6\lambda_2$ |

使表中解为最优的条件为

$$\begin{cases} -1+2\lambda_1+2\lambda_2 \leqslant 0 \\ -3\lambda_1-5\lambda_2 \leqslant 0 \\ -2+\lambda_1+6\lambda_2 \leqslant 0 \end{cases} \rightarrow \begin{array}{l} \lambda_1+\lambda_2 \leqslant 1/2 \\ 3\lambda_1+5\lambda_2 \geqslant 0 \\ \lambda_1+6\lambda_2 \leqslant 2 \end{array}$$

由上述三个不等式围成的图形见图 2A-1 中的 $B_1$。

图 2A-1

此问题的可行基除 $P_1, P_2, P_3$ 外,尚有 $P_1, P_3, P_4$;$P_1, P_4, P_6$ 和 $P_1, P_2, P_6$。现列出后三个可行基的单纯形表,见表 2A-4。

表 2A-4

|            |       |       | $x_1$ | $x_2$ | $x_3$ | $x_4$ | $x_5$ | $x_6$ |
|---|---|---|---|---|---|---|---|---|
| $-1$ | $x_1$ | $13/2$ | 1 | $1/2$ | 0 | 0 | $-3/2$ | $-3/2$ |
| $0$ | $x_4$ | $3/2$ | 0 | $1/2$ | 0 | 1 | $-3/2$ | $1/2$ |
| $-\lambda_2$ | $x_3$ | $2$ | 0 | $-1$ | 1 | 0 | $-2$ | $[5]$ |
|  | $c_j - z_j$ |  | 0 | $+\frac{1}{2}-\lambda_1-\lambda_2$ | 0 | 0 | $-\frac{3}{2}-2\lambda_2$ | $-\frac{3}{2}+5\lambda$ |
| $-1$ | $x_1$ | $71/10$ | 1 | $1/5$ | $3/10$ | 0 | $-21/10$ | 0 |
| $0$ | $x_4$ | $13/10$ | 0 | $[3/5]$ | $-1/10$ | 1 | $-13/10$ | 0 |
| $0$ | $x_6$ | $2/5$ | 0 | $-1/5$ | $1/5$ | 0 | $-2/5$ | 1 |
|  | $c_j - z_j$ |  | 0 | $-\lambda+\frac{1}{5}$ | $-\lambda_2+\frac{3}{10}$ | 0 | $-21/10$ | 0 |
| $-1$ | $x_1$ | $20/3$ | 1 | 0 | $1/3$ | $-1/3$ | $-5/3$ | 0 |
| $-\lambda_1$ | $x_2$ | $13/6$ | 0 | 1 | $-1/6$ | $5/3$ | $-13/6$ | 0 |
| $0$ | $x_6$ | $5/6$ | 0 | 0 | $1/6$ | $1/3$ | $-5/6$ | 1 |
|  | $c_j - z_j$ |  | 0 | 0 | $\frac{1}{3}-\frac{1}{6}\lambda_1-\lambda_2$ | $-\frac{1}{3}+\frac{5}{3}\lambda_1$ | $-\frac{3}{5}-\frac{13}{6}\lambda_1$ | 0 |

由表 2A-3 和表 2A-4 可得出如下结论,见表 2A-5。

表 2A-5

| 基 | $P_1, P_2, P_3$ | $P_1, P_3, P_4$ | $P_1, P_4, P_6$ | $P_1, P_2, P_6$ |
|---|---|---|---|---|
| $\lambda_1, \lambda_2$ 的取值约束 | $\lambda_1+\lambda_2 \leqslant \frac{1}{2}$<br>$3\lambda_1+5\lambda_2 \geqslant 0$<br>$\lambda_1+6\lambda_2 \leqslant 2$ | $\lambda_1+\lambda_2 \geqslant \frac{1}{2}$<br>$\lambda_2 \geqslant -\frac{3}{4}$<br>$\lambda_2 \leqslant \frac{3}{10}$ | $\lambda_1 \geqslant \frac{1}{5}$<br>$\lambda_2 \geqslant \frac{3}{10}$ | $\lambda_1+6\lambda_2 \geqslant 2$<br>$\lambda_1 \leqslant \frac{1}{5}$<br>$\lambda_1 \geqslant -\frac{10}{13}$ |

续表

| 基 | $P_1, P_2, P_3$ | $P_1, P_3, P_4$ | $P_1, P_4, P_6$ | $P_1, P_2, P_6$ |
|---|---|---|---|---|
| 相应图 2A-1 中的区域 | $B_1$ | $B_2$ | $B_3$ | $B_4$ |
| $z(\lambda_1, \lambda_2)$ 实现最小的 $\lambda_1, \lambda_2$ 的变化范围 | 线段 $AD$ $z(\lambda_1, \lambda_2)=5$ | $A$ 点 $z(\lambda_1, \lambda_2)=5$ | $B_3$ 内任意点 $z(\lambda_1, \lambda_2)=\dfrac{71}{10}$ | $D$ 点 $z(\lambda_1, \lambda_2)=5$ |

**2.42** （a）当 $\lambda_1=\lambda_2=0$ 时，其对偶问题为

$$\max w = 4y_1 + 6y_2$$

$$\text{s.t.} \begin{cases} -y_1 - y_2 \geqslant 2 \\ y_1 + y_2 \leqslant -1 \\ y_1 - ky_2 = 2 \\ y_1 \text{ 无约束}, y_2 \leqslant 0 \end{cases}$$

由互补松弛性质有

$$-y_1 - y_2 = 2$$
$$y_1 - ky_2 = 2$$

又

$$4y_1 + 6y_2 = -12 \quad (z^* = w^*)$$

解得 $k=1$。

（b）对偶问题最优解为 $y_1^* = 0, y_2^* = -2$。

（c）当 $0 \leqslant \lambda_1 \leqslant 1$ 时，$z(\lambda_1) = -12$；

当 $\lambda_1 \geqslant 1$ 时，$z(\lambda_1) = -7 - 5\lambda_1$。

（d）当 $\lambda_2 \geqslant 0$ 时，$z(\lambda_2) = -12 - 2\lambda_2$。

**2.42** （a）见表 2A-6。

表 2A-6

|  |  | $x_1$ | $x_2$ | $x_3$ | $x_4$ | $x_{s1}$ | $x_{s2}$ |
|---|---|---|---|---|---|---|---|
| $x_1$ | 5 | 1 | 0 | 11/5 | 14/5 | 2/5 | -1/5 |
| $x_2$ | 5 | 0 | 1 | 2/5 | 3/5 | 3/10 | 1/10 |
| $c_j - z_j$ | | 0 | 0 | $c_3 - 5$ | $c_4 - 8$ | $-5$ | $-2$ |

（b）$c_3 \leqslant 5, c_4 \leqslant 8$。

（c）$-50 \leqslant \lambda \leqslant 25$。

（d）$c_k - (2, 3)\begin{bmatrix} 5 \\ 2 \end{bmatrix} \leqslant 0$，所以 $c_k \leqslant 16$。

**2.44** (a) 用单纯形法求得最终单纯形表,并将 $\lambda$ 的变化反映到最终表中,见表 2A-7。

表 2A-7

|  |  |  | $x_1$ | $x_2$ | $x_3$ | $x_4$ | $x_5$ |
|---|---|---|---|---|---|---|---|
| 2 | $x_3$ | $35+2\lambda$ | 0 | 5 | 1 | 3 | 2 |
| $3+2\lambda$ | $x_1$ | $15-2\lambda$ | 1 | 2 | 0 | 1 | 1 |
|  | $c_j-z_j$ |  | 0 | $-11-3\lambda$ | 0 | $-9-2\lambda$ | $-7-2\lambda$ |

$\max z=-4\lambda^2+28\lambda+115$

(b) 由表 2A-7 知 $\lambda>\dfrac{15}{2}$ 时无可行解,又由 $z=-4\lambda^2+28\lambda+115$ 知这是一条开口向下的抛物线。令 $\dfrac{\partial z}{\partial \lambda}=-8\lambda+28=0$,解得 $\lambda=\dfrac{7}{2}$ 时,$z$ 取最大值,$\max z=164$。

**2.45** (a) 用矿石 $M_1$ 为 10 t,$M_2$ 为 225 t,总费用为 1.14 万元;

(b) 最优决策变为用矿石 $M_1$ 为 142.8 t,矿石 $M_3$ 为 85.7 t,总费用为 1.13 万元。

**2.46** (a) 分别用 $x_1, x_2, x_3$ 代表原稿纸、日记本和练习本的每月生产量。建立线性规划模型并求解得最终单纯形表如表 2A-8 所示。

表 2A-8

|  |  |  | $x_1$ | $x_2$ | $x_3$ | $x_4$ | $x_5$ |
|---|---|---|---|---|---|---|---|
|  | $x_2$ | 2 000 | 0 | 1 | 7/3 | 1/10 | $-10$ |
|  | $x_1$ | 1 000 | 1 | 0 | $-4/3$ | $-1/10$ | 40 |
|  | $c_j-z_j$ |  | 0 | 0 | $-10/3$ | $-1/10$ | $-50$ |

(b) 临时工影子价格高于市场价格,故应招收。用参数规划计算确定招 200 人为最适宜。

**2.47** (a) 将 5 000 册第 4 种书所需工时扣除,并将其利润降为 1,重新求解得 $x_2=35/3, x_4=5, z^*=31\dfrac{2}{3}$(单位为千元);

(b) $x_1=7, x_2=2, x_4=8, z^*=33$;

(c) $x_1=43/5, x_2=2, x_4=38/5, z^*=32\dfrac{2}{5}$;

(d) 书的售价应高于 8 元。

**2.48** 将 $LP_2$ 改写为

$\max z_2=c_1\bar{x}+c_2\bar{x}_2$

$$\text{s. t.} \begin{cases} a_{11}\bar{x}_1 + a_{12}\bar{x}_2 \leqslant b_1/100 = \bar{b}_1 \\ a_{21}\bar{x}_1 + a_{22}\bar{x}_2 \leqslant b_1/100 = \bar{b}_2 \\ \bar{x}_1, \bar{x}_2 \geqslant 0 \end{cases}$$

显然有

$$\bar{x}_1^* = \frac{1}{100}, \quad x_1^1 = 0.5, \quad \bar{x}_2^* = \frac{1}{1000}, \quad x_2^2 = 5, \quad z_2^* = 550, \quad w^* = 550$$

其对偶问题最优解为 $y_1 = y_2 = 100/3$。

**2.49** (a) $a_{11}=1, a_{12}=2, a_{21}=1, a_{22}=6, b_1=8, b_2=12, c_1=2, c_2=3, d=1$。

(b) 对偶问题最优解为 $\boldsymbol{Y}^* = (2, 0)$。

# 三、运输问题

## 是非判断题

(c)(d)(e)(g)(h)(i)(j)正确,(a)(b)(f)(k)不正确。

## 选择填空题

1. (D)  2. (B)  3. (C)  4. (A)(C)  5. (C)  6. (A)(B)(D)

## 练习题

**3.1** (a) 可作为初始方案;
(b) 中非零元素少于9(产地+销地-1),不能作为初始方案;
(c) 中存在以非零元素为顶点的闭回路,不能作为初始方案。

**3.2** 略。

**3.3** 各题的最优解如下(见表3A-1(a)~(c))。

表 3A-1(a)

| 产地\销地 | 甲 | 乙 | 丙 | 丁 | 产量 |
|---|---|---|---|---|---|
| 1 | 35 | 15 | | | 50 |
| 2 | | 25 | 20 | 15 | 60 |
| 3 | 25 | | | | 25 |
| 销量 | 60 | 40 | 20 | 15 | |

表 3A-1(b)

| 产地＼销地 | 甲 | 乙 | 丙 | 丁 | 戊 | 产量 |
|---|---|---|---|---|---|---|
| 1 |  |  |  | 10 | 90 | 100 |
| 2 | 50 |  | 50 |  |  | 100 |
| 3 |  | 70 | 10 | 70 |  | 150 |
| 销量 | 50 | 70 | 60 | 80 | 90 |  |

表 3A-1(c)

| 产地＼销地 | 甲 | 乙 | 丙 | 丁 | 戊 | 产量 |
|---|---|---|---|---|---|---|
| 1 |  |  | 20 |  |  | 20 |
| 2 | 20 |  |  | 10 |  | 30 |
| 3 | 5 | 25 |  |  |  | 30 |
| 4 | 0 |  |  |  | 20 | 20 |
| 销量 | 25 | 25 | 20 | 10 | 20 |  |

**3.4** 由题意其数学模型为

$$\min z = \sum_{i=1}^{m}\sum_{j=1}^{n} c_{ij}x_{ij}$$

$$\text{s. t.} \begin{cases} \sum_{j=1}^{n} x_{ij} \leqslant a_i & (i=1,\cdots,m) \quad (1) \\ \sum_{i=1}^{m} x_{ij} \geqslant b_j & (j=1,\cdots,n) \quad (2) \\ x_j \geqslant 0 \end{cases}$$

(1)式可改写为 $-\sum_{j=1}^{n} x_{ij} \geqslant -a_i$，则上述问题的对偶问题为

$$\max w = \sum_{j=1}^{m} b_j v_j - \sum_{i=1}^{m} a_i u_i$$

$$\text{s. t.} \begin{cases} v_j \leqslant u_i + c_{ij} & (i=1,\cdots,m; j=1,\cdots,n) \\ u_i, v_j \geqslant 0 \end{cases}$$

对偶变量 $u_i, v_j$ 的经济意义分别为单位物资在 $i$ 产地和 $j$ 销地的价格。对偶问题的经济意义为：如该公司欲自己将该物资运至各地销售，其差价不能超过两地之间的运价（否则买主将在 $i$ 地购买自己运到 $j$ 地）。在此条件下，希望获利最大。

**3.5** 题中给出的调运方案有 11 个非零元素，不是基可行解，应先调整得到基可行解，然后通过求检验数，判别是否最优。

**3.6** 增加一个假想需求部门丁,最优调拨方案见表 3A-2,表中将 A 调拨给丁 500 件,表明玩具 A 有 500 件销不出去。

表 3A-2

|   | 甲 | 乙 | 丙 | 丁 | 可供量 |
|---|---|---|---|---|---|
| A |   | 500 |   | 500 | 1 000 |
| B | 1 500 | 500 |   |   | 2 000 |
| C |   | 500 | 1 500 |   | 2 000 |
| 销售量 | 1 500 | 1 500 | 1 500 | 500 |   |

**3.7** (a) 最优调拨方案见表 3A-3。

表 3A-3

|   | A | B | C | D | E | 产量 |
|---|---|---|---|---|---|---|
| Ⅰ | 15 | 35 |   |   |   | 50 |
| Ⅱ | 10 |   | 60 | 30 |   | 100 |
| Ⅲ |   | 80 |   |   | 70 | 150 |
| 销量 | 25 | 115 | 60 | 30 | 70 |   |

(b) 根据题设条件重新列出这个问题的产销平衡表与单位运价表见表 3A-4。

表 3A-4

|   | A | B | C | D | E | 产量 |
|---|---|---|---|---|---|---|
| Ⅰ | 10 | 15 | 20 | 20 | 40 | 50 |
| Ⅱ | 20 | 40 | 15 | 30 | 30 | 100 |
| Ⅲ | 30 | 35 | 40 | 55 | 25 | 130 |
| Ⅳ(假想) | 0 | $M$ | 0 | 0 | 0 | 20 |
| 销量 | 25 | 115 | 60 | 30 | 70 |   |

重新求出最优调拨方案见表 3A-5。

表 3A-5

|   | A | B | C | D | E | 产量 |
|---|---|---|---|---|---|---|
| Ⅰ |   | 50 |   |   |   | 50 |
| Ⅱ | 25 |   | 60 | 15 |   | 100 |
| Ⅲ |   | 65 |   |   | 65 | 130 |
| Ⅳ |   |   |   | 15 | 5 | 20 |
| 销量 | 25 | 115 | 60 | 30 | 70 |   |

**3.8** （a）最优的调拨方案见表 3A-6。

表 3A-6

|     | $B_1$ | $B_2$ | $B_3$ | $B_4$ | $B_5$ | $B_6$ | 产量 |
|-----|-----|-----|-----|-----|-----|-----|------|
| $A_1$ | 20  | 30  |     |     |     |     | 50   |
| $A_2$ |     | 20  | 20  |     |     |     | 40   |
| $A_3$ | 10  |     |     | 39  |     | 11  | 60   |
| $A_4$ |     |     |     | 1   | 30  |     | 31   |
| 销量 | 30  | 50  | 20  | 40  | 30  | 11  |      |

（b）保持最优调拨方案不变的 $c_{ij}$ 变化范围为：$c_{13} \geqslant 1$；$c_{35} \geqslant 3$；$c_{41} \geqslant 2$。

**3.9** 将产地 2 至销地 B 的单位运价改为 $M$，计算检验数并进行调整，其新的最优方案见表 3A-7。

表 3A-7

|     | A | B | C | D | E | 产量 |
|-----|---|---|---|---|---|------|
| 1   |   |   | 4 | 5 |   | 9    |
| 2   | 3 |   |   |   | 1 | 4    |
| 3   |   | 5 |   | 1 | 2 | 8    |
| 销量 | 3 | 5 | 4 | 6 | 3 |      |

**3.10** 依据表 3-11 和表 3-12 求出各空格处检验数见表 3A-8。

表 3A-8

|     | $B_1$ | $B_2$ | $B_3$ | $B_4$ |
|-----|-------|-------|-------|-------|
| $A_1$ | $k-3$ |       | $k+10$ |       |
| $A_2$ |       |       |       | $10-k$ |
| $A_3$ |       | $24-k$ | 17   | $18-k$ |

使表中检验数全部大于等于零时有 $3 \leqslant k \leqslant 10$。

**3.11** 因 $(A_4, B_2)$ 格检验数为 0，从该空格寻找闭回路调整可得另一最优解，将两个不同最优解对应格数字相加除以 2，即得第三个最优解。

**3.12** （a）增加一个假想销地 $B_4$，得最优调运方案见表 3A-9。

表 3A-9

|   | $B_1$ | $B_2$ | $B_3$ | $B_4$ | 产量 |
|---|---|---|---|---|---|
| $A_1$ |   | 8 |   |   | 8 |
| $A_2$ |   |   | 5 | 2 | 7 |
| $A_3$ | 4 | 0 | 0 |   | 4 |
| 销 量 | 4 | 8 | 5 | 2 |   |

(b) $c_{11} \geqslant 0$。

(c) $2 \leqslant c_{23} \leqslant 4$。

**3.13** 增加假想销地 D，销量为 20。将产地分列为 1，2，2′，3，3′，其中 2′与 3′的物资必须全部运出，不准分给 D，由此将表 3-20 改列成下表，见表 3A-10，再用表上作业法求最优方案。

表 3A-10

| 产地＼销地 | A | B | C | D | 产量 |
|---|---|---|---|---|---|
| 1 | 1 | 2 | 2 | 0 | 20 |
| 2 | 1 | 4 | 5 | 0 | 2 |
| 2′ | 1 | 4 | 5 | $M$ | 38 |
| 3 | 2 | 3 | 3 | 0 | 3 |
| 3′ | 2 | 3 | 3 | $M$ | 27 |
| 销 量 | 30 | 20 | 20 | 30 |   |

**3.14** 同上题类似，先重列这个问题的产销平衡表和单位运价表，见表 3A-11，再用表上作业法求最优解，见表 3A-12。

表 3A-11

|   | Ⅰ | Ⅱ | Ⅲ | Ⅲ′ | Ⅳ | Ⅴ | Ⅵ | 产量 |
|---|---|---|---|---|---|---|---|---|
| 甲 | −0.3 | −0.8 | −0.3 | −0.3 | −0.6 | −0.1 | −0.7 | 200 |
| 乙 | −0.3 | −0.2 | 0.5 | 0.5 | −0.3 | 0.4 | −0.4 | 300 |
| 丙 | −0.2 | −0.6 | −0.4 | −0.4 | −0.4 | −0.1 | −0.5 | 400 |
| 丁 | 0.1 | −0.5 | −0.1 | −0.1 | −0.1 | 0.4 | 0.3 | 100 |
| 戊（假想） | 0 | 0 | 0 | $M$ | $M$ | 0 | 0 | 150 |
| 销 量 | 200 | 150 | 300 | 100 | 100 | 150 | 150 |   |

表 3A-12

| | I | II | III | III′ | IV | V | VI | 产量 |
|---|---|---|---|---|---|---|---|---|
| 甲 | | 50 | | | | | 150 | 200 |
| 乙 | 200 | | | | 100 | | 0 | 300 |
| 丙 | | | 300 | 100 | | | | 400 |
| 丁 | | 100 | | 0 | | | | 100 |
| 戊(假想) | | | | 0 | | 150 | | 150 |
| 销量 | 200 | 150 | 300 | 100 | 100 | 150 | 150 | |

**3.15** 仓库总容量为300 t,各地区需要量总计290 t。仓库有30 t装不满,各地区有20 t需要不能满足。可虚设一库容20 t的仓库$A_4$来满足需要,相应虚设一地区$B_6$来虚购仓库中未装进的30 t糖。由此列出产销平衡表与单位运价表,见表3A-13。

表 3A-13

| | $B_1$ | $B_2$ | $B_3$ | $B_4$ | $B_5$ | $B_6$ | 供应 |
|---|---|---|---|---|---|---|---|
| $A_1$ | 10 | 15 | 20 | 20 | 40 | 0 | 50 |
| $A_2$ | 20 | 40 | 15 | 30 | 30 | 0 | 100 |
| $A_3$ | 30 | 35 | 40 | 55 | 25 | 0 | 150 |
| $A_4$ | 0 | 0 | 0 | 0 | 0 | $M$ | 20 |
| 需求 | 25 | 105 | 60 | 30 | 70 | 30 | |

再从表3A-13用表上作业法求最优解。

**3.16** 设$x_{ij}$为第$i$年生产于第$j$年交货的货轮数,$c_{ij}$为相应的货轮成本(生产费＋存储费),则该问题可列出如下的产销平衡表与单位运价表,见表3A-14。

表 3A-14

| | 第1年 | 第2年 | 第3年 | 第3年年末储存 | 多余 | 产量 |
|---|---|---|---|---|---|---|
| 期初储存 | 0 | 40 | 80 | 120 | 0 | 2 |
| 第1年正常生产数 | 500 | 540 | 580 | 620 | 0 | 2 |
| 第1年加班生产数 | 570 | 610 | 650 | 690 | 0 | 3 |
| 第2年正常生产数 | $M$ | 600 | 640 | 680 | 0 | 4 |
| 第2年加班生产数 | $M$ | 670 | 710 | 750 | 0 | 2 |
| 第3年正常生产数 | $M$ | $M$ | 550 | 590 | 0 | 1 |
| 第3年加班生产数 | $M$ | $M$ | 620 | 660 | 0 | 3 |
| 需要量 | 3 | 3 | 3 | 1 | 7 | |

**3.17** 汽车的最优调度实质上就是使运输量损失(空车行驶)的载运量·里程(t·km)最少。先列出各点汽车的平衡表,见表 3A-15,表中"+"号表示该点产生空车,"-"号表示需要调进空车。

表 3A-15

|     | 出车数 | 来车数 | 平衡结果 |
| --- | --- | --- | --- |
| $A_1$ | 19 | 27 | +8 |
| $A_2$ | 20 | 10 | -10 |
| $A_3$ | 19 | 14 | -5 |
| $A_4$ | 15 | 11 | -4 |
| $A_5$ | 2 | 5 | +3 |
| $A_6$ | 4 | 14 | +10 |

平衡结果 $A_1$,$A_5$,$A_6$ 除装运自己物资外,可多出空车 21 车次,$A_2$,$A_3$,$A_4$ 缺 19 车次。除 2 车次直接返回车库外,其余按最少空驶调拨,可据此列出产销平衡表并求最优解。

**3.18** 用 $x_j$ 表示每期(半年一期)的新购数,$y_{ij}$ 表示第 $i$ 期更换下来送去修理用于第 $j$ 期的发动机数。显然当 $j > i+1$ 时,应一律送慢修,$c_{ij}$ 为相应的修理费。每期的需要数 $b_j$ 为已知,而每期的供应量分别由新购与大修送回来的满足。如第 1 期拆卸下来的发动机送去快修的可用于第 2 期需要,送去慢修的可用于第 3 期及以后各期的需要。因此每期更换下来的发动机数也相当于供应量,由此列出这个问题用运输问题求解时的产销平衡表与单位运价表,见表 3A-16。

表 3A-16

|  | 1 | 2 | 3 | 4 | 5 | 6 | 库存 | 供应量 |
| --- | --- | --- | --- | --- | --- | --- | --- | --- |
| 新购 | 10 | 10 | 10 | 10 | 10 | 10 | 0 | 660 |
| 第1期送维修 | M | 2 | 1 | 1 | 1 | 1 | 0 | 100 |
| 第2期送维修 | M | M | 2 | 1 | 1 | 1 | 0 | 70 |
| 第3期送维修 | M | M | M | 2 | 1 | 1 | 0 | 80 |
| 第4期送维修 | M | M | M | M | 2 | 1 | 0 | 120 |
| 第5期送维修 | M | M | M | M | M | 2 | 0 | 150 |
| 需求量 | 100 | 70 | 80 | 120 | 150 | 140 | 520 | |

**3.19** 这是一个转运问题,先列出产销平衡表与单位运价表见表 3A-17,再用表上作业法求最优解。

表 3A-17

|   | 甲 | 乙 | A | B | C | 产量 |
|---|---|---|---|---|---|---|
| 甲 | 0 | 12 | 10 | 14 | 12 | 195 |
| 乙 | 10 | 0 | 15 | 12 | 18 | 180 |
| A | 10 | 15 | 0 | 14 | 11 | 125 |
| B | 14 | 12 | 10 | 0 | 4 | 125 |
| C | 12 | 18 | 8 | 12 | 0 | 125 |
| 销量 | 125 | 125 | 160 | 165 | 175 | |

**3.20** 求解结果为：丁→乙调运 115 t，丁→丙调运 165 t，戊→甲调运 85 t，戊→丙调运 225 t，总调运数量×距离数为 11 455 t·km。

**3.21** 答案见表 3A-18。

表 3A-18

|   |   |   | $C_{11}$ | $C_{12}$ | ... | $C_{1n}$ | $C_{21}$ | $C_{22}$ | ... | $C_{2n}$ | $C_{m1}$ | $C_{m2}$ | ... | $C_{mn}$ | 0 | 0 | ... | 0 | $M$ | $M$ | ... | $M$ |
|---|---|---|---|---|---|---|---|---|---|---|---|---|---|---|---|---|---|---|---|---|---|---|
|   |   |   | $x_{11}$ | $x_{12}$ | ... | $x_{1n}$ | $x_{21}$ | $x_{22}$ | ... | $x_{2n}$ | $x_{m1}$ | $x_{m2}$ | ... | $x_{mn}$ | $x_{s1}$ | $x_{s2}$ | ... | $x_{sm}$ | $x_{a1}$ | $x_{a2}$ | ... | $x_{an}$ |
| 0 | $x_{s1}$ | $a_1$ | 1 | 1 | ... | 1 | | | | | | | | | 1 | | | | | | | |
| 0 | $x_{s2}$ | $a_2$ | | | | | 1 | 1 | ... | 1 | | | | | | 1 | | | | | | |
| ⋮ | ⋮ | ⋮ | | | | | | | | | | | ⋱ | | | | ⋱ | | | | | |
| 0 | $x_{sm}$ | $a_m$ | | | | | | | | | 1 | 1 | ... | 1 | | | | 1 | | | | |
| $M$ | $x_{a1}$ | $b_1$ | 1 | | | | 1 | | | | 1 | | | | | | | | 1 | | | |
| $M$ | $x_{a2}$ | $b_2$ | | 1 | | | | 1 | | | | 1 | | | | | | | | 1 | | |
| ⋮ | ⋮ | ⋮ | | | ⋱ | | | | ⋱ | | | | ⋱ | | | | | | | | ⋱ | |
| $M$ | $x_{an}$ | $b_n$ | | | | 1 | | | | 1 | | | | 1 | | | | | | | | 1 |
| $c_j - z_j$ | | | | | | | | $c_{ij} - M$ | | | | | | | 0 | 0 | ... | 0 | 0 | 0 | ... | 0 |

# 四、目标规划

## 是非判断题

(a)(c)(d)(f)(i)正确,(b)(e)(g)(h)不正确。

## 选择填空题

1. (C)  2. (B)(C)(D)  3. (D)  4. (D)  5. (B)  6. (A)(C)  7. (A)(B)(C)

## 练习题

**4.1** (a) 如图 4A-1 所示,满意解为图中各点:$O(0,0)$,$A(4,0)$,$B(6,1)$,$C(2,3)$,$D(0,2)$所围成的区域。

图 4A-1

(b) 满意解为由 $\boldsymbol{X}_1=(3,3)^T$ 和 $\boldsymbol{X}_2=(3.5,1.5)^T$ 所连线段。

(c) 满意解为点 $\boldsymbol{X}=(2,2)^T$。

**4.2** (a) 满意解为 $X_1=(1,0)^T, X_2=(3,0)^T$ 所连线段；

(b) 满意解为 $X=(1,0)^T$；

(c) 满意解为 $X=(3,0)^T$；

(d) 满意解为 $X=(3,0)^T$。

**4.3** (a) 最终单纯形表如表 4A-1 所示。

表 4A-1

| $c_B$ | $X_B$ | $b$ | $c_j \to$ 0 $x_1$ | 0 $x_2$ | 0 $x_3$ | $p_1$ $d_1^-$ | 0 $d_1^+$ | 0 $d_2^-$ | $p_2$ $d_2^+$ | $p_3$ $d_3^-$ | $p_3$ $d_3^+$ |
|---|---|---|---|---|---|---|---|---|---|---|---|
| 0 | $x_3$ | 10 | | | 1 | 1 | $-1$ | $-1$ | 1 | $-2$ | 2 |
| 0 | $x_1$ | 10 | 1 | | | $-1/2$ | $1/2$ | 1 | $-1$ | $3/2$ | $-3/2$ |
| 0 | $x_2$ | 20 | | 1 | | $3/2$ | $-3/2$ | $-2$ | 2 | $-5/2$ | $5/2$ |
| $c_j - z_j$ | $p_1$ | | | | | 1 | | | | | |
| | $p_2$ | | | | | | | | 1 | | |
| | $p_3$ | | | | | | | | | 1 | 1 |

(b) 最终单纯形表如表 4A-2 所示。

表 4A-2

| $c_B$ | $X_B$ | $b$ | $c_j \to$ 0 $x_1$ | 0 $x_2$ | $p_1$ $d_1^-$ | $p_4$ $d_1^+$ | $5p_3$ $d_2^-$ | 0 $d_2^+$ | $3p_3$ $d_3^-$ | 0 $d_3^+$ | 0 $d_4^-$ | $p_2$ $d_4^+$ |
|---|---|---|---|---|---|---|---|---|---|---|---|---|
| 0 | $x_2$ | 30 | | 1 | | | $-1$ | 1 | | 1 | | 1 | $-1$ |
| 0 | $x_1$ | 60 | 1 | | | | 1 | $-1$ | | | $-1$ | 1 | |
| $3p_3$ | $d_3^-$ | 15 | | | | | 1 | $-1$ | 1 | $-1$ | $-1$ | 1 | |
| $p_4$ | $d_1^+$ | 10 | | | $-1$ | 1 | | | | | | 1 | $-1$ |
| $c_j - z_j$ | $p_1$ | | | | 1 | | | | | | | | |
| | $p_2$ | | | | | | | | | | | | 1 |
| | $p_3$ | | | | | | 2 | 3 | | 3 | 3 | $-3$ | |
| | $p_4$ | | | | | 1 | | | | | | $-1$ | 1 |

**4.4** (a) 满意解为 $X=\left(\dfrac{5}{8}, \dfrac{165}{8}\right)^T, d_i^- = d_i^+ = 0$，最终单纯形表如表 4A-3 所示。

表 4A-3

| $c_B$ | $X_B$ | $b$ | 0<br>$x_1$ | 0<br>$x_2$ | 0<br>$x_3$ | $p_1$<br>$d_1^-$ | 0<br>$d_1^+$ | 0<br>$d_2^-$ | $p_2$<br>$d_2^+$ | $p_3$<br>$d_3^-$ | 0<br>$d_3^+$ |
|---|---|---|---|---|---|---|---|---|---|---|---|
| $p_2$ | $d_2^+$ | 0 | | | $-11/5$ | $1/5$ | $-1/5$ | $-1$ | 1 | | |
| 0 | $x_2$ | $165/8$ | | 1 | $5/4$ | $3/20$ | $-3/20$ | | | $1/16$ | $-1/16$ |
| 0 | $x_1$ | $5/8$ | 1 | | $9/20$ | $-1/20$ | $1/20$ | | | $1/16$ | $-1/16$ |
| $c_j - z_j$ | $p_1$ | | | | | 1 | | | | | |
| | $p_2$ | | | | $11/5$ | $-1/5$ | $1/5$ | 1 | | | |
| | $p_3$ | | | | | | | | | 1 | |

(b) 满意解为 $\boldsymbol{X}=(15/16, 335/16)^T, d_i^- = d_i^+ = 0$。

(c) 满意解为 $\boldsymbol{X}=(5/8, 165/8)^T, d_i^- = d_i^+ = 0$。

(d) 满意解为 $\boldsymbol{X}=(5/8, 165/8)^T, d_2^- = 25$，其余 $d_i^- = 0, d_i^+ = 0$。

**4.5** (a) 满意解为 $\boldsymbol{X}=(0, 35)^T, d_1^- = 20, d_3^- = 115, d_4^- = 95$，其余 $d_i^- = d_i^+ = 0$，最终单纯形表如表 4A-4 所示。

表 4A-4

| $c_B$ | $X_B$ | $b$ | 0<br>$x_1$ | 0<br>$x_2$ | $p_3$<br>$d_1^-$ | $p_1$<br>$d_1^+$ | 0<br>$d_2^-$ | $p_1$<br>$d_2^+$ | $p_2$<br>$d_3^-$ | 0<br>$d_3^+$ | $2p_2$<br>$d_4^-$ | 0<br>$d_4^+$ |
|---|---|---|---|---|---|---|---|---|---|---|---|---|
| $p_3$ | $d_1^-$ | 20 | 1 | | 1 | $-1$ | | | | | | |
| 0 | $x_2$ | 35 | | 1 | | | 1 | $-1$ | | | | |
| $p_2$ | $d_3^-$ | 115 | $-5$ | | | | $-3$ | 3 | 1 | $-1$ | | |
| $2p_2$ | $d_4^-$ | 95 | 1 | | | | 1 | $-1$ | | | 1 | $-1$ |
| $c_j - z_j$ | $p_1$ | | | | | 1 | | 1 | | | | |
| | $p_2$ | | 3 | | | | 1 | $-1$ | | 1 | | 2 |
| | $p_3$ | | $-1$ | | | | | | | | | |

(b) 满意解为 $\boldsymbol{X}=\left(0, 73\frac{1}{3}\right)^T, d_1^- = 20, d_2^- = 5/3, d_4^- = 133\frac{1}{3}$，其余 $d_i^- = d_i^+ = 0$。

(c) 满意解为 $\boldsymbol{X}=(0, 35)^T, d_1^- = 20, d_2^- = 115, d_4^- = 95, d_5^- = 27$，其余 $d_i^- = d_i^+ = 0$。

(d) 满意解不变。

**4.6** $\min z = p_1 \sum\limits_{i=1}^{m} d_i^- + p_2 d_{m+1}^-$

$$\text{s.t.} \begin{cases} \sum\limits_{j=1}^{n} a_{ij} x_j + d_i^- - d_i^+ = b_i & (i=1,\cdots,m) \\ \sum\limits_{j=1}^{n} c_j x_j + d_{m+1}^- - d_{m+1}^+ = z^* \\ x_j \geqslant 0 \ (j=1,\cdots,n); \ d_i^-, d_i^+ \geqslant 0 \ (i=1,\cdots,m+1) \end{cases}$$

**4.7** 糖果厂生产计划优化的目标规划模型可写为

$$\min z = p_1 d_1^- + p_2(d_2^- + d_3^+ + d_4^- + d_5^+ + d_6^+) + p_3(d_7^- + d_7^+ + d_8^- + d_8^+ + d_9^- + d_9^+)$$

$$\text{s. t.} \begin{cases} 0.9x_{11} + 1.4x_{12} + 1.9x_{13} + 0.45x_{21} + 0.95x_{22} + 1.45x_{23} \\ \quad - 0.05x_{31} + 0.45x_{32} + 0.95x_{33} + d_1^- - d_1^+ = 4\,500 \\ x_{11} - 0.6(x_{11} + x_{12} + x_{13}) + d_2^- - d_2^+ = 0 \\ x_{13} - 0.2(x_{11} + x_{12} + x_{13}) + d_3^- - d_3^+ = 0 \\ x_{21} - 0.15(x_{21} + x_{22} + x_{23}) + d_4^- - d_4^+ = 0 \\ x_{23} - 0.6(x_{21} + x_{22} + x_{23}) + d_5^- - d_5^+ = 0 \\ x_{31} - 0.5(x_{31} + x_{32} + x_{33}) + d_6^- - d_6^+ = 0 \\ x_{11} + x_{21} + x_{31} + d_7^- - d_7^+ = 2\,000 \\ x_{12} + x_{22} + x_{32} + d_8^- - d_8^+ = 2\,500 \\ x_{13} + x_{23} + x_{33} + d_9^- - d_9^+ = 1\,200 \\ x_{ij} \geqslant 0 \ (i=1,2,3; j=1,2,3); d_k^-, d_k^+ \geqslant 0 \ (k=1,\cdots,9) \end{cases}$$

**4.8** 设生产电视机 A 型为 $x_1$ 台,B 型为 $x_2$ 台,C 型为 $x_3$ 台,该问题的目标规划模型为

$$\min z = p_1 \cdot d_1^- + p_2 \cdot d_2^- + p_3 \cdot d_3^+ + p_4(d_4^- + d_4^+ + d_5^- + d_5^+ + d_6^- + d_6^+)$$

$$\text{s. t.} \begin{cases} 500x_1 + 650x_2 + 800x_3 + d_1^- - d_1^+ = 1.6 \times 10^4 \\ 6x_1 + 8x_2 + 10x_3 + d_2^- - d_2^+ = 200 \\ d_2^+ + d_3^- - d_3^+ = 24 \\ x_1 + d_4^- - d_4^+ = 12 \\ x_2 + d_5^- - d_5^+ = 10 \\ x_3 + d_6^- - d_6^+ = 6 \\ x_1, x_2, x_3 \geqslant 0; d_i^-, d_i^+ \geqslant 0 \ (i=1,\cdots,6) \end{cases}$$

**4.9** 设 $x_A$ 为分配给 A 县的救护车数,$x_B$ 为分配给 B 县的救护车数量。
(a) 其目标规划模型为

$$\min z = p_1 d_1^+ + p_2 d_2^+ + p_3 d_3^+$$

$$\text{s. t.} \begin{cases} 20x_A + 20x_B + d_1^- - d_1^+ = 400 \\ 40 - 3x_A + d_2^- - d_2^+ = 5 \\ 50 - 4x_B + d_3^- - d_3^+ = 5 \\ x_A, x_B \geqslant 0; d_i^-, d_i^+ \geqslant 0 \ (i=1,2,3) \end{cases}$$

解得

$$x_A = 11\frac{2}{3},\ x_B = 9\frac{1}{3}$$

(b) 目标规划模型中约束条件不变,目标函数变为 $\min z = p_1 d_2^+ + p_2 d_3^+ + p_3 d_1^+$,求解结果得 $x_A = 11\frac{2}{3}, x_B = 11\frac{1}{4}$。

**4.10** 设种植玉米 $x_1$ 亩,大豆 $x_2$ 亩,小麦 $x_3$ 亩,则该问题的数学模型为

$$\min z = p_1 d_1^- + p_2 d_2^- + p_3 (d_3^- + d_3^+) + p_4 d_4^+ + p_5 d_5^+ + p_6 d_6^+$$

$$\text{s.t.} \begin{cases} x_1 + x_2 + x_3 \leqslant 3 \times 10^4 \\ 120 x_1 + 240 x_2 + 245 x_3 + d_1^- - d_1^+ = 350 \times 10^4 \\ 1\,000 x_1 + 400 x_2 + 700 x_3 + d_2^- - d_2^+ = 2\,500 \times 10^4 \\ 700 x_3 + d_3^- - d_3^+ = 1\,000 \times 10^4 \\ 400 x_2 + d_4^- - d_4^+ = 400 \times 10^4 \\ 1\,000 x_1 + d_5^- - d_5^+ = 1\,200 \times 10^4 \\ 0.12 x_1 + 0.20 x_2 + 0.15 x_3 + d_6^- - d_6^+ = 5\,000 \\ x_1, x_2, x_3 \geqslant 0,\ d_i^-, d_i^+ \geqslant 0 \quad (i=1,\cdots,6) \end{cases}$$

**4.11** 设 $x_{ij}$ 为从 $i$ 产地调运给 $j$ 工厂的煤炭数量,$a_i$ 为 $i$ 产地产量,$b_j$ 为 $j$ 工厂需要量,$c_{ij}$ 为从 $i$ 产地调给 $j$ 厂的单位运价。其目标规划数学模型为

$$\min z = p_1 d_1^- + p_2 d_2^- + p_3 \left(\sum_{j=1}^{4} d_{2+j}^- \right) + p_4 d_7^-$$

$$\text{s.t.} \begin{cases} \sum_{j=1}^{4} x_{ij} \leqslant a_i \quad (i=1,\cdots,4) \\ \sum_{j=1}^{4} x_{1j} + d_1^- - d_1^+ = a_1 \\ x_{34} + d_2^- - d_2^+ = b_4 \\ \sum_{i=1}^{3} x_{ij} + d_{2+j}^- - d_{2+j}^+ = b_j \quad (j=1,\cdots,4) \\ \sum_{j=1}^{n} c_{ij} x_{ij} + d_7^- - d_7^+ = 80 \\ x_{ij} \geqslant 0 \quad d_k^-, d_k^+ \geqslant 0 \quad (k=1,\cdots,7) \end{cases}$$

**4.12** 设 $x_i$ 为 $i$ 季度正常生产的船只,$y_i$ 为 $i$ 季度加班时间内生产的船只,$S_i$ 为 $i$ 季度末库存数($S_0 = 0$)。本题的目标规模模型为

$$\min z = p_1 \left( \sum_{i=1}^{4} d_i^- \right) + p_2 \left( \sum_{i=1}^{4} d_{i+4}^+ \right) + p_3 d_9^-$$

$$\text{s.t.} \begin{cases} x_1 + y_1 + d_1^- - d_1^+ = 16 \\ x_2 + y_2 + S_1 + d_2^- - d_2^+ = 17 \\ x_3 + y_3 + S_2 + d_3^- - d_3^+ = 15 \\ x_4 + y_4 + S_3 + d_4^- - d_4^+ = 18 \\ S_i + d_{i+4}^- - d_{i+4}^+ = 2 \quad (i=1,2,3,4) \\ \sum_{i=1}^{4}(p_i x_i + q_i y_i) + d_9^- - d_9^+ = 355 \\ S_i = x_i + y_i + S_{i-1} - t_i (i=1,\cdots,4)(t_i \text{ 为 } i \text{ 季度交货量}) \\ x_i, y_i \geqslant 0 \quad (i=1,\cdots,4); \ d_i^-, d_i^+ \geqslant 0 \quad (i=1,\cdots,9) \end{cases}$$

**4.13** 用 $x_{ijk}$ 表示捷利公司将 $i$ 类别人员 ($i=1,\cdots,6$) 安排从事 $j$ 类专业工作 ($j=1,2,3$) 在 $k$ 城市 ($k=1,2$; 1 代表东海市,2 代表南江市) 工作的人数。由此可建立如下目标规划模型：

$$\min z = p_1 \sum_{i=1}^{6} d_i^- + p_2 d_7^- + p_3 d_8^-$$

$$\text{s.t.} \begin{cases} \left.\begin{array}{l} \sum_{k=1}^{2}(x_{11k} + x_{12k}) \leqslant 1\,500 \\ \sum_{k=1}^{2}(x_{22k} + x_{23k}) \leqslant 1\,500 \\ \sum_{k=1}^{2}(x_{31k} + x_{33k}) \leqslant 1\,500 \\ \sum_{k=1}^{2}(x_{41k} + x_{43k}) \leqslant 1\,500 \\ \sum_{k=1}^{2}(x_{52k} + x_{53k}) \leqslant 1\,500 \\ x_{631} + x_{632} \leqslant 1500 \end{array}\right\} \text{去两个城市胜任专业的人数不超出各类别人数} \\ \left.\begin{array}{l} x_{111} + x_{311} + x_{411} + d_1^- - d_1^+ = 1\,000 \\ x_{121} + x_{221} + x_{521} + d_2^- - d_2^+ = 2\,000 \\ x_{231} + x_{331} + x_{431} + x_{531} + x_{631} + d_3^- - d_3^+ = 1\,500 \\ x_{112} + x_{312} + x_{412} + d_4^- - d_4^+ = 2\,000 \\ x_{122} + x_{222} + x_{522} + d_5^- - d_5^+ = 1\,000 \\ x_{232} + x_{332} + x_{432} + x_{532} + x_{632} + d_6^- - d_6^+ = 1\,000 \end{array}\right\} \text{满足两个城市对专业人员需求} \\ \left.\begin{array}{l} x_{111} + x_{112} + x_{221} + x_{222} + x_{311} + x_{312} + x_{431} + x_{432} + \\ \quad x_{531} + x_{532} + x_{631} + x_{632} + d_7^- - d_7^+ = 8000 \end{array}\right\} \text{8 000 人满足优先考虑专业} \\ \left.\begin{array}{l} x_{111} + x_{121} + x_{221} + x_{231} + x_{312} + x_{332} + x_{412} + x_{432} + \\ \quad x_{523} + x_{531} + x_{632} + d_8^- - d_8^+ = 8\,000 \end{array}\right\} \text{8 000 人满足优先考虑城市} \\ x_{ijk} \geqslant 0, d_i^- \geqslant 0, d_i^+ \geqslant 0 \quad (i=1,\cdots,8) \end{cases}$$

**4.14** (a) $\min \sum_{j=1}^{4}(d_j^+ + d_j^-)$

$$\text{s.t.} \begin{cases} \beta_0 + 2\beta_1 = 1 + d_1^+ - d_1^- \\ \beta_0 + 3\beta_1 = 3 + d_2^+ - d_2^- \\ \beta_0 + 5\beta_1 = 3 + d_3^+ - d_3^- \\ \beta_0 + 7\beta_1 = 5 + d_4^+ - d_4^- \\ \beta_0, \beta_1, d_j^+, d_j^- \geqslant 0 \quad (j=1,\cdots,4) \end{cases}$$

(b) 求解得 $\beta_0 = 0.000, \beta_1 = 0.714, d_1^+ = 0.429, d_3^+ = 0.571, d_2^- = 0.857, \sum_{j=1}^{4}(d_j^+ + d_j^-) = 1.857$。

**4.15** 设产品 I 产量为 $x_1$,其中经 A—$B_1$ 加工的为 $x_{11}$,经 $A_1$—$B_2$ 加工的为 $x_{12}$,产品 II 产量为 $x_2$,全部经 A—$B_2$ 加工。故模型为

$$\min z = p_1 d_1^- + p_2(3d_3^- + d_2^+ + d_4^- + d_5^+) + p_3(d_6^- + d_6^+)$$

$$\text{s.t.} \begin{cases} x_1 = x_{11} + x_{12} \\ 80x_1 + 160x_2 + d_1^- - d_1^+ = 4500 \\ 2x_1 + x_2 + d_2^- - d_2^+ = 80 \\ 3x_{11} + d_3^- - d_3^+ = 60 \\ x_{12} + 4x_2 + d_4^- - d_4^+ = 70 \\ d_4^+ + d_5^- - d_5^+ = 20 \\ x_1 - x_2 + d_6^- - d_6^+ = 0 \\ x_{11}, x_{12}, x_2 \geqslant 0; d_i^-, d_i^+ \geqslant 0 \ (i=1,\cdots,6) \end{cases}$$

# 五、整数规划

## 是非判断题

(b)(e)(f)(g)(h)(i)(j)(l)正确,(a)(c)(d)(k)不正确。

## 选择填空题

1. (B)(C)  2. (A)(C)(D)  3. (A)(D)  4. (D)  5. (D)  6. (A)(B)
7. (D)  8. (A)(B)(C)  9. (A)(B)(D)  10. (A)(D)

## 练习题

**5.1** 当不考虑整数约束,求解相应线性规划得最优解为 $x_1=10/3, x_2=x_3=0$。用凑整法时令 $x_1=3, x_2=x_3=0$,其中第2个约束无法满足,故不可行。

**5.2** $\min z = 20y_1 + 5x_1 + 12y_2 + 6x_2$

$$\text{s.t.} \begin{cases} \text{⓪} & x_1 \leqslant y_1 \cdot M; \quad x_2 \leqslant y_2 \cdot M \\ \text{①} & x_1 \geqslant 10 - y_3 \cdot M \\ & x_2 \geqslant 10 - (1-y_3)M \\ \text{②} & 2x_1 + x_2 \geqslant 15 - y_4 M \\ & x_1 + x_2 \geqslant 15 - y_5 M \\ & x_1 + 2x_2 \geqslant 15 - y_6 M \\ & y_4 + y_5 + y_6 \leqslant 2 \end{cases}$$

s. t. $\begin{cases} ③ & x_1 - x_2 = 0y_7 - 5y_8 + 5y_9 - 10y_{10} + 11y_{11} \\ & y_7 + y_8 + y_9 + y_{10} + y_{11} = 1 \\ ④ & x_1 \geq 0, \ x_2 \geq 0; \ y_i = 0 \ 或 \ 1 (i=1,\cdots,11) \end{cases}$

5.3 $\max z = 3x_1 - 10y_9 + 20x_2 + 4x_3 - 5y_{10} + 3x_4$

s. t. $\begin{cases} ⓪ & x_2 \leq y_9 \cdot M, \quad x_4 \leq y_{10} \cdot M \\ ① & 2x_1 - x_2 + x_3 + 3x_4 \leq 15 \\ ② & x_1 + x_2 + x_3 + x_4 \leq 10 + y_1 M \\ & 3x_1 - x_2 - x_3 + x_4 \leq 20 + (1-y_1)M \\ ③ & 5x_1 + 3x_2 + 3x_3 - x_4 \leq 30 + (1-y_2)M \\ & 2x_1 + 5x_2 - x_3 + 3x_4 \leq 30 + (1-y_3)M \\ & -x_1 + 3x_2 + 5x_3 + 3x_4 \leq 30 + (1-y_4)M \\ & 3x_1 - x_2 + 3x_3 + 5x_4 \leq 30 + (1-y_5)M \\ & y_2 + y_3 + y_4 + y_5 \geq 2 \\ ④ & x_3 = 2y_6 + 3y_7 + 4y_8 \\ & y_6 + y_7 + y_8 = 1 \\ ⑤ & x_1, x_1, x_3, x_4 \geq 0 \quad y_i = 0 \ 或 \ 1(i=1,\cdots,10) \end{cases}$

5.4 令 $y_1 = x_1 x_2 x_3, y_2 = x_1 x_2, y_3 = x_2 x_3$,则问题可改写为

$$\max z = 2y_1 + y_2$$

s. t. $\begin{cases} 5x_1 + 9y_3 \leq 15 \\ x_1 + x_2 + x_3 - 2 \leq y_1 \\ \dfrac{1}{3}(x_1 + x_2 + x_3) \geq y_1 \\ x_1 + x_2 - 1 \leq y_2 \\ \dfrac{1}{2}(x_1 + x_2) \geq y_2 \\ x_2 + x_3 - 1 \leq y_3 \\ \dfrac{1}{2}(x_2 + x_3) \geq y_3 \\ x_1, x_2, x_3, y_1, y_2, y_3 = 0 \ 或 \ 1 \end{cases}$

5.5 $\min z = \sum\limits_{j=1}^{10} c_j x_j$

$$\text{s. t.}\begin{cases}\sum_{j=1}^{10} x_j = 5 \\ x_1 + x_8 = 1 \quad x_3 + x_5 \leqslant 1 \\ x_7 + x_8 = 1 \quad x_4 + x_5 \leqslant 1 \\ x_5 + x_6 + x_7 + x_8 \leqslant 2 \\ x_j = \begin{cases}1, & \text{选择钻探第 } s_j \text{ 井位} \\ 0, & \text{否则}\end{cases}\end{cases}$$

**5.6** 设 $x_j = \begin{cases}1, & \text{在 } j \text{ 居民小区建连锁店} \\ 0, & \text{否则}\end{cases}$ $j = A, B, \cdots, L$

则数学模型为

$$\min z = x_A + x_B + \cdots + x_L$$

$$\text{s. t.}\begin{cases}x_B + x_H + x_I \geqslant 1 \\ x_A + x_C + x_G + x_H \geqslant 1 \\ x_D + x_J \geqslant 1 \\ x_A + x_E \geqslant 1 \\ x_F + x_J + x_K \geqslant 1 \\ x_J + x_K + x_L \geqslant 1 \\ x_j = 0 \text{ 或 } 1\end{cases}$$

答案为 $x_E = x_H = x_J = 1$,其余 $x_j$ 为 0。

**5.7** (a) 见图 5A-1。

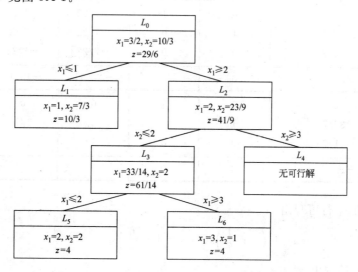

图 5A-1

(b) 最优解 $x_1=4$，$x_2=2$；$z=14$。

**5.8** (a) 不考虑整数约束，用单纯形法求解相应线性规划问题得最终单纯形表，见表 5A-1。

表 5A-1

|  |  | $x_1$ | $x_2$ | $x_3$ | $x_4$ |
|---|---|---|---|---|---|
| $x_2$ | 7/2 | 0 | 1 | 7/22 | 1/22 |
| $x_1$ | 9/2 | 1 | 0 | $-1/22$ | 3/22 |
| $c_j-z_j$ |  | 0 | 0 | $-28/11$ | $-15/11$ |

从表中第 1 行得

$$x_2+\frac{7}{22}x_3+\frac{1}{22}x_4=\frac{7}{2}$$

由此

$$x_2-3=\frac{1}{2}-\frac{7}{22}x_3-\frac{1}{22}x_4\leqslant 0$$

即

$$-\frac{7}{22}x_3-\frac{1}{22}x_4+s_1=-\frac{1}{2}$$

将此约束加上，并用对偶单纯形法求解得表 5A-2。

表 5A-2

|  |  | $x_1$ | $x_2$ | $x_3$ | $x_4$ | $s_1$ |
|---|---|---|---|---|---|---|
| $x_2$ | 7/2 | 0 | 1 | 7/22 | 1/22 | 0 |
| $x_1$ | 9/2 | 1 | 0 | $-1/22$ | 3/22 | 0 |
| $s_1$ | $-1/2$ | 0 | 0 | $[-7/22]$ | $-1/22$ | 1 |
| $c_j-z_j$ |  | 0 | 0 | $-28/11$ | $-15/11$ | 0 |
| $x_2$ | 3 | 0 | 1 | 0 | 0 | 1 |
| $x_1$ | 32/7 | 1 | 0 | 0 | 1/7 | $-1/7$ |
| $x_3$ | 11/7 | 0 | 0 | 1 | 1/7 | $-22/7$ |
| $c_j-z_j$ |  | 0 | 0 | 0 | $-1$ | $-8$ |

由表 5A-2 的 $x_1$ 行可写出

$$x_1+\left(0+\frac{1}{7}\right)x_4+\left(-1+\frac{6}{7}\right)s_1=4+\frac{4}{7}$$

又得到一个新的约束

$$-\frac{1}{7}x_4 - \frac{6}{7}s_1 + s_2 = -\frac{4}{7}$$

再将此约束加上，并用对偶单纯形法求解得表 5A-3。

表 5A-3

|  |  | $x_1$ | $x_2$ | $x_3$ | $x_4$ | $s_1$ | $s_2$ |
|---|---|---|---|---|---|---|---|
| $x_2$ | 3 | 0 | 1 | 0 | 0 | 1 | 0 |
| $x_1$ | 32/7 | 1 | 0 | 0 | 1/7 | −1/7 | 0 |
| $x_3$ | 11/7 | 0 | 0 | 1 | 1/7 | −22/7 | 0 |
| $s_2$ | −4/7 | 0 | 0 | 0 | [−1/7] | −6/7 | 1 |
| $c_j - z_j$ |  | 0 | 0 | 0 | −1 | −8 | 0 |
| $x_2$ | 3 | 0 | 1 | 0 | 0 | 1 | 0 |
| $x_1$ | 4 | 1 | 0 | 0 | 0 | −1 | 1 |
| $x_3$ | 1 | 0 | 0 | 1 | 0 | −4 | 1 |
| $x_4$ | 4 | 0 | 0 | 0 | 1 | 6 | −7 |
| $c_j - z_j$ |  | 0 | 0 | 0 | 0 | −2 | −7 |

因此本题最优解为 $x_1=4$, $x_2=3$, $z=55$。

(b) 本题最优解为 $x_1=2$, $x_2=1$, $z=13$。

**5.9** (a) 最优解为 $x_1=x_2=1$, $x_3=x_4=x_5=0$, $z=5$。

(b) 最优解为 $x_1=0$, $x_2=0$, $x_3=1$, $x_4=1$, $x_5=1$, $z=6$。

(c) 最优解为 $x_1=1$, $x_2=0$, $x_3=1$, $x_4=0$, $x_5=0$, $z=4$。

**5.10** (a) 最优指派方案为 $x_{13}=x_{22}=x_{34}=x_{41}=1$，最优值为 48。

(b) 最优指派方案为 $x_{15}=x_{23}=x_{32}=x_{44}=x_{51}=1$；最优值为 21。

**5.11** 由下列运动员组成混合接力队：张游仰泳，王游蛙泳，钱游蝶泳，赵游自由泳，预期总成绩为 126.2s。

**5.12** (a) 加上假设的第五个人是戊，他完成各项工作时间取甲、乙、丙、丁中最小者，构造表为 5A-4(a)。

表 5A-4(a)

| 人＼任务 | A | B | C | D | E |
|---|---|---|---|---|---|
| 甲 | 25 | 29 | 31 | 42 | 37 |
| 乙 | 39 | 38 | 26 | 20 | 33 |
| 丙 | 37 | 27 | 28 | 40 | 32 |
| 丁 | 24 | 42 | 36 | 23 | 45 |
| 戊 | 24 | 27 | 26 | 20 | 32 |

对表 5A-4(a)用匈牙利法求解,得最优分配方案为甲—B,乙—C 和 D,丙—E,丁—A,总计需要 131 h。

(b) 加上假设第五人戊,戊完成工作用时取甲、丙中较小者,构造表 5A-4(b)。

表 5A-4(b)

| 人\任务 | A | B | C | D | E |
|---|---|---|---|---|---|
| 甲 | 25 | 29 | 31 | 42 | 37 |
| 乙 | 39 | 38 | 26 | 20 | 33 |
| 丙 | 37 | 27 | 28 | 40 | 32 |
| 丁 | 24 | 42 | 36 | 23 | 45 |
| 戊 | 25 | 27 | 28 | 40 | 32 |

对表 5A-4(b)用匈牙利法求得最优分配方案有多个,其中之一为:甲—A,乙—C,丙—B 和 E,丁—D,总计需 133 h。

(b) 加上假设第五人戊,A、B 两项任务不允许由戊完成,构造表 5A-4(c)。

表 5A-4(c)

| 人\任务 | A | B | C | D | E |
|---|---|---|---|---|---|
| 甲 | 25 | 29 | 31 | 42 | 37 |
| 乙 | 39 | 38 | 26 | 20 | 33 |
| 丙 | 37 | 27 | 28 | 40 | 32 |
| 丁 | 24 | 42 | 36 | 23 | 45 |
| 戊 | M | M | 0 | 0 | 0 |

对表 5A-4(c)用匈牙利法求得最优分配方案为:甲—A;乙—C;丙—B;丁—D,任务 E 无人完成,共需 101 h。

5.13 将产地细分为 $A_{11}$、$A_{12}$、$A_{13}$、$A_{14}$ 和 $A_{21}$、$A_{22}$、$A_{23}$,将销地细分为 $B_{11}$、$B_{12}$、$B_{21}$、$B_{22}$ 和 $B_{31}$、$B_{32}$、$B_{33}$,则每个产地产量为 1,每个销地的销量为 1。从而可构成效率矩阵,如表 5A-5 所示。

表 5A-5

| | $B_{11}$ | $B_{12}$ | $B_{21}$ | $B_{22}$ | $B_{31}$ | $B_{32}$ | $B_{33}$ |
|---|---|---|---|---|---|---|---|
| $A_{11}$ | 5 | 5 | 7 | 7 | 8 | 8 | 8 |
| $A_{12}$ | 5 | 5 | 7 | 7 | 8 | 8 | 8 |
| $A_{13}$ | 5 | 5 | 7 | 7 | 8 | 8 | 8 |
| $A_{14}$ | 5 | 5 | 7 | 7 | 8 | 8 | 8 |
| $A_{21}$ | 6 | 6 | 4 | 4 | 7 | 7 | 7 |
| $A_{22}$ | 6 | 6 | 4 | 4 | 7 | 7 | 7 |
| $A_{23}$ | 6 | 6 | 4 | 4 | 7 | 7 | 7 |

**5.14** 把从某城市起飞的飞机当作要完成的任务,到达的飞机看作分配去完成任务的人。只要飞机到达后 2 h,即可分配去完成起飞的任务。这样可以分别对城市 A,B,C 各列出一个指派问题。各指派问题效率矩阵的数字为飞机停留的损失费用。设飞机在机场停留损失为 $a$ 元/h,则停留 2 h 损失为 $4a$ 元,停留 3 h 损失为 $9a$ 元,依次类推。

对 A,B,C 三个城市建立的指派问题的效率矩阵分别见表 5A-6、表 5A-7 和表 5A-8。

表 5A-6  城 市 A

| 到达＼起飞 | 101 | 102 | 103 | 104 | 105 |
|---|---|---|---|---|---|
| 106 | $4a$ | $9a$ | $64a$ | $169a$ | $225a$ |
| 107 | $361a$ | $400a$ | $625a$ | $36a$ | $64a$ |
| 108 | $225a$ | $256a$ | $441a$ | $4a$ | $16a$ |
| 109 | $484a$ | $529a$ | $16a$ | $81a$ | $121a$ |
| 110 | $196a$ | $225a$ | $400a$ | $625a$ | $9a$ |

表 5A-7  城 市 B

| 到达＼起飞 | 106 | 107 | 108 | 111 | 112 |
|---|---|---|---|---|---|
| 101 | $256a$ | $529a$ | $9a$ | $625a$ | $36a$ |
| 102 | $225a$ | $484a$ | $4a$ | $576a$ | $25a$ |
| 103 | $100a$ | $289a$ | $441a$ | $361a$ | $576a$ |
| 113 | $64a$ | $225a$ | $361a$ | $289a$ | $484a$ |
| 114 | $256a$ | $529a$ | $9a$ | $625a$ | $36a$ |

表 5A-8  城 市 C

| 到达＼起飞 | 109 | 110 | 113 | 114 |
|---|---|---|---|---|
| 104 | $49a$ | $225a$ | $225a$ | $49a$ |
| 105 | $25a$ | $169a$ | $169a$ | $25a$ |
| 111 | $169a$ | $441a$ | $441a$ | $169a$ |
| 112 | $64a$ | $256a$ | $256a$ | $64a$ |

对上述指派问题用匈牙利法求解,即可得到一个使停留费用损失最小的方案。

**5.15** 设 $x_{ij} = \begin{cases} 1, & \text{旅行商贩从 } i \text{ 直接去 } j \\ 0, & \text{否则} \end{cases}$

由此可写出其整数规划模型为

$$\min z = \sum_{i=1}^{n}\sum_{j=1}^{n} d_{ij} x_{ij}$$

$$\text{s. t.} \begin{cases} \sum_{i=1}^{n} x_{ij} = 1 & (j=1,\cdots,n) \\ \sum_{j=1}^{n} x_{ij} = 1 & (i=1,\cdots,n) \\ u_i - u_j + n x_{ij} \leqslant n-1 \\ u_i \text{ 为连续变量} \quad (i=1,\cdots,n), \text{也可取整数值} \\ i,j = 1,\cdots,n, i \neq j \end{cases}$$

**5.16** 将问题改写为

$$\max z = x_1 + 2x_2 + 5x_3$$

$$\text{s. t.} \begin{cases} x_1 - 10x_2 + 3x_3 \leqslant -15 + My \\ -x_1 + 10x_2 - 3x_3 \leqslant -15 + (1-y)M \\ 2x_1 + x_2 + x_3 \leqslant 10 \\ x_j \geqslant 0 \quad (j=1,2,3), \ y=0 \text{ 或 } 1 \end{cases}$$

求解得 $x_1=0, x_2=0, x_3=10, y=1, z=50$

**5.17** 设 $y_k = \begin{cases} 1, & \text{启用第 } k \text{ 个编组站} \\ 0, & \text{否则} \end{cases}$

则问题的数学模型可表述为

$$\min z = \sum_k f_k \cdot y_k + \sum_i \sum_k c_{ik} \cdot x_{ik} + \sum_k \sum_j c_{kj} x_{kj}$$

$$\text{s. t.} \begin{cases} \sum_k x_{ik} \leqslant a_i & (i=1,\cdots,m) \\ \sum_k x_{kj} = b_j & (j=1,\cdots,n) \\ \sum_i x_{ik} \leqslant q_k & (k=1,\cdots,p) \\ \sum_i x_{ik} = \sum_j x_{kj} & (k=1,\cdots,p) \\ \sum_i x_{ik} \leqslant M \cdot y_k & (k=1,\cdots,p) \\ x_{ik} \geqslant 0, x_{kj} \geqslant 0 \quad y_k = 0 \text{ 或 } 1 \end{cases}$$

**5.18** $\min z = \sum_i y_i d_i + \sum_i \sum_j a_j x_{ij}$

$$\text{s.t.} \begin{cases} \sum_i x_{ij} = 1 & (j=1,\cdots,10) \\ x_{i1}+x_{i2}=1 & (i=A,B,C) \\ x_{i3}+x_{i4}+x_{i5}=1 & (i=A,B,C) \\ \sum_j x_{cj} \leqslant 3 & \\ \sum_j x_{ij} \leqslant y_i M & (i=A,B,C) \\ x_{ij}=\begin{cases}1, & j \text{ 种零件在 } i \text{ 设备上加工} \\ 0, & \text{否则}\end{cases} \\ y_i \text{ 为 0-1 变量} \end{cases}$$

**5.19** 设 $x_j$ 为在第 $j$ 设备上加工的产品数（$j=1,\cdots,4$）；

$$y_j = \begin{cases} 1, & \text{启用设备 } j \text{ 加工产品} \\ 0, & \text{设备 } j \text{ 不启用} \end{cases} \quad (j=1,\cdots,4)$$

本题的数学模型可归结为

$$\min z = 1\,000 y_1 + 20 x_1 + 920 y_2 + 24 x_2 + 800 y_3 + 16 x_3 + 700 y_4 + 28 x_4$$

$$\text{s.t.} \begin{cases} x_1 + x_2 + x_3 + x_4 = 2\,000 \\ x_1 \leqslant 900 y_1 \quad x_2 \leqslant 1\,000 y_2 \\ x_3 \leqslant 1\,200 y_3 \quad x_4 \leqslant 1\,600 y_4 \\ x_j \geqslant 0 \quad y_j = 0 \text{ 或 } 1 \quad (j=1,\cdots,4) \end{cases}$$

**5.20** 用 $x_{ij}$ 表示第 $i$ 种产品在 $j$ 机床上开始加工的时刻，则问题的数学模型可表示为

$$\min z = \max\{x_{13}+t_{13},\ x_{23}+t_{23},\ x_{33}+t_{33}\}$$

$$\text{s.t.} \begin{cases} x_{ij}+t_{ij} \leqslant t_{i,j+1} & (i=1,2,3;\ j=1,2) \text{ 加工顺序约束} \\ x_{ij}+t_{ij}-x_{i+1,j} \leqslant M\delta_i \\ x_{i+1,j}+t_{i+1,j}-x_{ij} \leqslant M(1-\delta_i) \\ i=1,2;\ j=1,2,3;\ \delta_i=0 \text{ 或 } 1 \\ x_{ij} \geqslant 0 \end{cases} \Bigg\} \text{互斥性约束}$$

**5.21** 用 $x_{ij}$ 表示 $i$ 开发商的第 $j$ 号标书的中标情况（$i=1,\cdots,4$，分别代表甲、乙、丙、丁开发商）。

$$x_{ij} = \begin{cases} 1, & \text{该标书中标签约} \\ 0, & \text{否则} \end{cases}$$

列出各标书所涵盖的项目的部分，见表 5A-9。

表 5A-9

| 标书编号 | 涵盖的项目部分 | | | | |
|---|---|---|---|---|---|
|  | F | S | P | E | I |
| (1,1) | √ |  |  |  |  |
| (1,2) | √ | √ |  |  |  |
| (1,3) | √ |  | √ |  |  |
| (2,1) |  |  | √ | √ |  |
| (2,2) |  |  | √ |  | √ |
| (2,3) | √ | √ | √ |  |  |
| (3,1) |  |  | √ |  |  |
| (3,2) |  |  |  | √ |  |
| (3,3) |  |  | √ | √ |  |
| (4,1) |  | √ |  |  |  |
| (4,2) |  |  | √ |  |  |
| (4,3) |  |  |  | √ |  |
| (4,4) |  |  |  |  | √ |

列出整数规划模型如下：

$$\min z = \sum_{i=1}^{3}\sum_{j=1}^{3} c_{ij} x_{ij} + g \sum_{j=1}^{4} x_{4j}$$

s.t. $\begin{cases} x_{11} + x_{12} + x_{13} + x_{23} = 1 \\ x_{12} + x_{23} + x_{41} = 1 \\ x_{13} + x_{21} + x_{22} + x_{23} + x_{31} + x_{33} + x_{42} = 1 \\ x_{21} + x_{33} + x_{43} = 1 \\ x_{22} + x_{32} + x_{44} = 1 \\ x_{41} + x_{42} + x_{43} + x_{44} \leqslant 2 + y_1 M \\ x_{41} + x_{42} + x_{43} + x_{44} \geqslant 3 - y_2 M \\ g = 0.9 y_1 + y_2, \quad y_1 + y_2 = 1 \\ x_{11} + x_{12} + x_{13} + x_{21} + x_{22} + x_{23} \leqslant 1 \\ x_{ij} = 0 \text{ 或 } 1, \quad y_1, y_2 = 0 \text{ 或 } 1 \end{cases}$

**5.22** 设 $x_{ij}$ 为从 $i$ 仓库运送至 $j$ 用户的物资单位数，

$$y_i = \begin{cases} 1, & \text{在 } i \text{ 处建仓库}, i = 1,2,3 \\ 0, & \text{否则} \end{cases}$$

则问题的数学模型为

$$\min z = 0.1\sum_{i=1}^{3}k_i y_i + \sum_{i=1}^{3}\sum_{j=1}^{4}c_{ij}x_{ij} + \sum_{i=1}^{3}\sum_{j=1}^{4}p_i x_{ij}$$

s. t. $\begin{cases} y_1 + y_2 + y_3 = 2 & x_{11} + x_{12} + x_{14} \leqslant A_1 y_1 \\ x_{11} + x_{21} \geqslant D_1 & x_{21} + x_{22} + x_{23} + x_{24} \leqslant A_2 y_2 \\ x_{12} + x_{22} + x_{32} \geqslant D_2 & x_{32} + x_{33} + x_{34} \leqslant A_3 y_3 \\ x_{23} + x_{33} \geqslant D_3 \\ x_{14} + x_{24} + x_{34} \geqslant D_4 & x_{ij} \geqslant 0, \quad y_i = 0 \text{ 或 } 1 \end{cases}$

**5.23** 设 $x_{ij}$ 为学生 $i$ 在周 $j$ 的值班时间

$$y_{ij} = \begin{cases} 1, & \text{学生 } i \text{ 在周 } j \text{ 安排值班} \\ 0, & \text{否则} \end{cases}$$

(a) 设 $a_{ij}$ 为学生 $i$ 在周 $j$ 最多可安排的值班时间，$c_i$ 为 $i$ 学生的小时报酬，则有

$$\min z = \sum_i \sum_j c_i x_{ij}$$

s. t. $\begin{cases} x_{ij} \leqslant a_{ij} & (i=1,\cdots,6; j=1,\cdots,5) \\ \sum_{j=1}^{5} x_{ij} \geqslant 8 & (i=1,\cdots,4) \\ \sum_{j=1}^{5} x_{ij} \geqslant 7 & (i=5,6) \\ \sum_{i=1}^{6} x_{ij} = 14 & (j=1,\cdots,5) \\ x_{ij} \geqslant 0 \end{cases}$

(b) 数学模型为

$$\min z = \sum_i \sum_j c_i x_{ij}$$

s. t. $\begin{cases} x_{ij} \leqslant a_{ij} y_{ij} & (i=1,\cdots,6; j=1,\cdots,5) \\ \sum_{j=1}^{5} x_{ij} \geqslant 8 & (i=1,\cdots,4) & \sum_{j=1}^{5} y_{ij} \leqslant 2 & (i=1,\cdots,6) \\ \sum_{j=1}^{5} x_{ij} \geqslant 7 & (i=5,6) & \sum_{i=1}^{6} y_{ij} \leqslant 3 & (j=1,\cdots,5) \\ \sum_{i=1}^{6} x_{ij} = 14 & (j=1,\cdots,5) & x_{ij} \geqslant 0 \quad y_{ij} = 0 \text{ 或 } 1 \end{cases}$

**5.24** 设该厂生产衬衣 $x_1$ 件,短袖衫 $x_2$ 件,长裤 $x_3$ 件

$$y_j = \begin{cases} 1, & \text{启动相应的 } j \text{ 种专用设备} \\ 0, & \text{否则} \end{cases}$$

则本题的数学模型为

$$\max z = 120x_1 - (2\,000y_1 + 60x_1) + 80x_2 - (1\,500y_2 + 40x_2) + 150x_3 - (1\,000y_3 + 80x_3)$$

$$\text{s. t.} \begin{cases} 3x_1 + 2x_2 + 6x_3 \leqslant 150 \\ 4x_1 + 3x_2 + 6x_3 \leqslant 160 \\ x_1 \leqslant 40y_1 \\ x_2 \leqslant 53y_2 \\ x_3 \leqslant 25y_3 \\ x_j \geqslant 0,\ y_j = 0\ \text{或}\ 1\quad (j=1,2,3) \end{cases}$$

**5.25** 对微积分、运筹学、数据结构、管理统计、计算机模拟、计算机程序、预测 7 门课程分别编号为 $1, 2, 3, \cdots, 7$。

设 $x_j = \begin{cases} 1, & \text{选学第 } j \text{ 课程} \\ 0, & \text{否则} \end{cases}$

则本题的数学模型如下：

$$\min z = x_1 + x_2 + \cdots + x_7$$

$$\text{s. t.} \begin{cases} x_1 + x_2 + x_3 + x_4 + x_7 \geqslant 2 \\ x_2 + x_4 + x_5 + x_7 \geqslant 2 \\ x_3 + x_5 + x_6 \geqslant 2 \end{cases} \text{每类课程至少选 2 门}$$

$$\begin{cases} x_1 \geqslant x_4 \qquad x_6 \geqslant x_5 \\ x_6 \geqslant x_3 \qquad x_4 \geqslant x_7 \end{cases} \text{选修课要求}$$

$$x_j = 0\ \text{或}\ 1$$

**5.26** 设 $x_j$ 为 $j$ 种容器生产的数量

$y_j = \begin{cases} 1, & \text{生产 } j \text{ 种容器} \\ 0, & \text{否则} \end{cases}$

则本题的数学模型可写为

$$\min z = 1\,200\sum_j y_j + 5x_1 + 8x_2 + 10x_3 + 12x_4 + 16x_5 + 18x_6$$

$$\text{s. t.} \begin{cases} x_1 + x_2 + x_3 + x_4 + x_5 + x_6 = 3\,350 \\ x_6 \geqslant 300 \\ x_5 + x_6 \geqslant 700 \\ x_4 + x_5 + x_6 \geqslant 1\,600 \\ x_3 + x_4 + x_5 + x_6 \geqslant 2\,300 \\ x_2 + x_3 + x_4 + x_5 + x_6 \geqslant 2\,850 \\ x_j \leqslant My_j \quad (j=1,\cdots,6) \\ x_j \geqslant 0 \quad y_j = 0\ \text{或}\ 1(j=1,\cdots,6) \end{cases}$$

**5.27** 设 $x_{ij}$ 为开设代号为 $i$ 类别商店数恰好为 $j$ 个,

$$x_{ij} = \begin{cases} 1, & \text{执行该方案} \\ 0, & \text{否则} \end{cases}$$

则本问题的数学模型为

$$\max z = 0.20(9x_{11} + 16x_{12} + 21x_{13} + 10x_{21} + 18x_{22} + 27x_{31} + \\ 42x_{32} + 60x_{33} + 16x_{41} + 20x_{42} + 17x_{51} + 30x_{52} + 36x_{53})$$

$$\text{s. t.} \begin{cases} x_{11} + x_{12} + x_{13} \leqslant 1 \\ x_{21} + x_{22} \leqslant 1 \\ x_{31} + x_{32} + x_{33} \leqslant 1 \\ x_{41} + x_{42} \leqslant 1 \\ x_{51} + x_{52} + x_{53} \leqslant 1 \\ 250x_{11} + 500x_{12} + 750x_{13} + 350x_{21} + 700x_{22} + 800x_{31} + 1\,600x_{32} + \\ \quad 2\,400x_{33} + 400x_{41} + 800x_{42} + 500x_{51} + 1\,000x_{52} + 1\,500x_{53} \leqslant 5\,000 \\ x_{ij} = 0 \text{ 或 } 1 \end{cases}$$

**5.28** 设 $x_j = \begin{cases} 1, & \text{选上编号为 } j \text{ 的字串} \\ 0, & \text{否则} \end{cases}$

则本问题的数学模型为

$$\max z = 5x_1 + 7x_2 + 9x_3 + 4x_4 + 9x_5 + 4x_6 + 6x_7 + 9x_8$$

$$\text{s. t.} \begin{cases} x_1 + x_2 + x_3 + x_4 + x_5 + x_6 + x_7 + x_8 = 4 \\ 4x_1 + 4x_2 + x_3 + 6x_4 + 7x_5 + 2x_6 + 6x_7 + 2x_8 \geqslant \\ \quad 2x_1 + 5x_2 + 4x_3 + 6x_4 + 8x_5 + 3x_6 + 4x_7 + x_8 \\ x_j = 0 \text{ 或 } 1 \end{cases}$$

**5.29** 设 $x_1$——在 A 开门诊所,并服务 A 与 B;$x_2$——在 A 开门诊所,并服务 A 与 C;$x_3$——在 B 开门诊所,并服务 B 与 C;$x_4$——在 B 开门诊所,并服务 B 与 D;$x_5$——在 B 开门诊所,并服务 B 与 E;$x_6$——在 C 开门诊所,并服务 C 与 D;$x_7$——在 D 开门诊所,并服务 D 与 E;$x_8$——在 D 开门诊所,并服务 D 与 F;$x_9$——在 D 开门诊所,并服务 D 与 G;$x_{10}$——在 E 开门诊所,并服务 E 与 F;$x_{11}$——在 F 开门诊所,并服务 F 与 G。

$$x_j = \begin{cases} 1, & \text{采用该方案} \\ 0, & \text{否则} \end{cases} \quad (j = 1, \cdots, 11)$$

本题数学模型为

$$\max z = 6\,300x_1 + 7\,600x_2 + 7\,100x_3 + 5\,000x_4 + 8\,500x_5 + 6\,300x_6 + \\ 7\,700x_7 + 3\,900x_8 + 9\,200x_9 + 7\,400x_{10} + 8\,900x_{11}$$

$$\text{s.t.} \begin{cases} x_1 + x_2 + x_3 + x_4 + x_5 + x_6 + x_7 + x_8 + x_9 + x_{10} + x_{11} = 2 \\ x_1 + x_2 \leqslant 1 \\ x_1 + x_3 + x_4 + x_5 \leqslant 1 \\ x_2 + x_3 + x_6 \leqslant 1 \\ x_4 + x_6 + x_7 + x_8 + x_9 \leqslant 1 \\ x_5 + x_7 + x_{10} \leqslant 1 \\ x_8 + x_{10} + x_{11} \leqslant 1 \\ x_9 + x_{11} \leqslant 1 \\ x_j = 0 \text{ 或 } 1 \quad (j = 1, \cdots, 11) \end{cases}$$

**5.30** 用 $x_1$ 表示珠江牌汽车产量；$x_2$ 表示松花江牌汽车产量；$x_3$ 表示黄河牌汽车产量。按题意应有

(1) $\begin{cases} x_1 = 0 \text{ 或} \\ x_1 \geqslant 1\,000 \end{cases}$ (2) $\begin{cases} x_2 = 0 \text{ 或} \\ x_2 \geqslant 1\,000 \end{cases}$ (3) $\begin{cases} x_3 = 0 \text{ 或} \\ x_3 \geqslant 1\,000 \end{cases}$

由(1)写成(1)′

(1)′ $\begin{cases} x_1 \leqslant 0 \\ 1\,000 - x_1 \leqslant 0 \end{cases}$

由于钢材及劳动力的约束，即使全部用于生产珠江牌汽车，也有 $x_1 \leqslant 2\,000$，由此得(1)″

(1)″ $\begin{cases} x_1 \leqslant 2\,000 y_1 \\ 1\,000 - x_1 \leqslant 1\,000(1 - y_1) \quad y_1 = 0 \text{ 或 } 1 \end{cases}$

由此，本题数学模型可写为

$$\max z = 2\,000 x_1 + 3\,000 x_2 + 4\,000 x_3$$

$$\text{s.t.} \begin{cases} 1.5 x_1 + 3.0 x_2 + 5.0 x_3 \leqslant 6\,000 \\ 300 x_1 + 250 x_2 + 400 x_3 \leqslant 600\,000 \\ x_1 \leqslant 2\,000 y_1 \\ 1\,000 - x_1 \leqslant 1\,000(1 - y_1) \\ x_2 \leqslant 2\,000 y_2 \\ 1\,000 - x_2 \leqslant 1\,000(1 - y_2) \\ x_3 \leqslant 1\,200 y_3 \\ 1\,000 - x_3 \leqslant 1\,000(1 - y_3) \\ x_j \geqslant 0, y_j = 0 \text{ 或 } 1 \quad (j = 1, 2, 3) \end{cases}$$

**5.31** 先计算出各村镇间的欧氏距离 $d_{ij}$，如表 5A-10 所示。

表 5A-10  $d_{ij}$ 值

| i \ j | 1 | 2 | 3 | 4 | 5 | 6 | 7 | 8 |
|---|---|---|---|---|---|---|---|---|
| 1 | 0 | 10.4 | 19.2 | 19.1 | 18.4 | 19.0 | 14.4 | 11.7 |
| 2 |   | 0 | 12.2 | 10.8 | 8.5 | 8.5 | 9.2 | 8.1 |
| 3 |   |   | 0 | 2.8 | 7.2 | 9.2 | 4.6 | 7.8 |
| 4 |   |   |   | 0 | 4.8 | 8.1 | 6.1 | 8.5 |
| 5 |   |   |   |   | 0 | 3.6 | 8.1 | 10.0 |
| 6 |   |   |   |   |   | 0 | 11.7 | 12.6 |
| 7 |   |   |   |   |   |   | 0 | 2.8 |
| 8 |   |   |   |   |   |   |   | 0 |

令 $z_{ij} = \begin{cases} 1, & 安排 i 村镇小学生去 j 村镇上学 \\ 0, & 否则 \end{cases}$

则本题数学模型为

$$\min w = \sum_i \sum_j p_i d_{ij} \quad (p_i \text{ 为 } i \text{ 村镇小学生数})$$

$$\text{s.t.} \begin{cases} \sum_i \sum_j z_{ij} = 8 & (i=1,\cdots,8; j=1,\cdots,8) \\ \sum_j z_{ij} = 1 & (i=1,\cdots,8) \\ z_{ij} \leqslant z_{ii} & (i \neq j) \\ \sum_i z_{ii} = 2 \\ z_{ij} = 0 \text{ 或 } 1 \end{cases}$$

**5.32** 甲、乙、丙的方案均可实现

甲方案：令 $x_{ij} = \begin{cases} 1, & j \text{ 任务交 } i \text{ 完成} \\ 0, & 否则 \end{cases}$

$i=1(赵),2(钱),3(孙); j=1(A),2(B),3(C),4(D),5(E)$ 数学模型可表示为

$$\min z = \sum_{i=1}^{3} \sum_{j=1}^{5} h_{ij} x_{ij}$$

$$\text{s.t.} \begin{cases} \sum_{i=1}^{3} x_{ij} = 1, & j=1,\cdots,5 \\ 1 \leqslant \sum_{j=1}^{5} x_{ij} \leqslant 2, & i=1,2,3 \\ x_{ij} = 0 \text{ 或 } 1 \end{cases}$$

乙方案：设 $F$ 为虚设工作，$F$ 由谁完成，则该人完成一项工作。

据此列出运输问题产销平衡表和单位运价表，见表 5A-11。

表 5A-11

|   | A | B | C | D | E | F |   |
|---|---|---|---|---|---|---|---|
| 赵 | $h_{11}$ | $h_{12}$ | $h_{13}$ | $h_{14}$ | $h_{15}$ | 0 | 2 |
| 钱 | $h_{21}$ | $h_{22}$ | $h_{23}$ | $h_{24}$ | $h_{25}$ | 0 | 2 |
| 孙 | $h_{31}$ | $h_{32}$ | $h_{33}$ | $h_{34}$ | $h_{35}$ | 0 | 2 |
|   | 1 | 1 | 1 | 1 | 1 | 1 |   |

丙方案：$F$ 为虚设工作，谁分配完成 $F$，该人只完成一项工作。分配问题的效率矩阵见表 5A-12。

表 5A-12

|   | A | B | C | D | E | F |
|---|---|---|---|---|---|---|
| 赵 | $h_{11}$ | $h_{12}$ | $h_{13}$ | $h_{14}$ | $h_{15}$ | 0 |
| 赵 | $h_{11}$ | $h_{12}$ | $h_{13}$ | $h_{14}$ | $h_{15}$ | 0 |
| 钱 | $h_{21}$ | $h_{22}$ | $h_{23}$ | $h_{24}$ | $h_{25}$ | 0 |
| 钱 | $h_{21}$ | $h_{22}$ | $h_{23}$ | $h_{24}$ | $h_{25}$ | 0 |
| 孙 | $h_{31}$ | $h_{32}$ | $h_{33}$ | $h_{34}$ | $h_{35}$ | 0 |
| 孙 | $h_{31}$ | $h_{32}$ | $h_{33}$ | $h_{34}$ | $h_{35}$ | 0 |

**5.33** 设 $x_{ai} = \begin{cases} 1 & 第 i 项任务交给 A 完成 \\ 0 & 否则 \end{cases}$，

$x_{bi} = \begin{cases} 1 & 第 i 项任务交给 B 完成 \\ 0 & 否则 \end{cases}$

数学模型为

$$\max z = 100x_{a1} + 85x_{a2} + 40x_{a3} + 45x_{a4} + 90x_{a5} + 82x_{a6} + \\ 80x_{b1} + 70x_{b2} + 90x_{b3} + 85x_{b4} + 80x_{b5} + 65x_{b6}$$

$$\text{s.t.} \begin{cases} x_{ai} + x_{bi} = 1 \quad (i=1,\cdots,6) \\ x_{a5} = x_{a6} \\ \sum_{i=1}^{6} x_{ai} = 3 \\ x_{ai}, x_{bi} = 0 \text{ 或 } 1, i = 1, \cdots, 6 \end{cases}$$

求解得 $x_{a1} = x_{a5} = x_{a6} = 1, x_{b2} = x_{b3} = x_{b4} = 1, z^* = 497$。

即 A 完成任务 1,5,6；B 完成任务 2,3,4。

**5.34** 设 $c_{ij}$ 为 $i$ 和 $j$ 两仓库间设置通信联络装置的费用，

$$x_{ij} = \begin{cases} 0, & i \text{ 和 } j \text{ 之间设联络装置} \\ 0, & \text{否则} \end{cases}$$

则问题的数学模型为

$$\min z = \sum_{i=1}^{5} \sum_{j=i+1}^{6} c_{ij} x_{ij}$$

$$\text{s. t.} \begin{cases} x_{12} + x_{13} + x_{14} + x_{15} + x_{16} = 1 \\ x_{12} + x_{23} + x_{24} + x_{25} + x_{26} = 1 \\ x_{14} + x_{24} + x_{34} + x_{95} + x_{46} = 1 \\ x_{15} + x_{25} + x_{35} + x_{45} + x_{56} = 1 \\ x_{16} + x_{26} + x_{36} + x_{46} + x_{56} = 1 \\ x_{ij} = 0 \text{ 或 } 1 \quad i,j = 1, \cdots, 6 \end{cases}$$

求解得 $x_{15} = x_{23} = x_{46} = 1$,其余 $x_{ij} = 0$,即一名主任分管仓库 1 和 5,另一名主任分管仓库 2 和 3,还有一名主任分管仓库 4 和 6,总需设置通信联络装置费用为 90 单位。

# 六、非线性规划

## 🎯 是非判断题

(a) (b) (c) (e) (f) (g) (h) 正确, (d) 不正确。

## 🎯 选择填空题

1. (D)　　2. (C)　　3. (B)　　4. (A)(B)(C)(D)　　5. (B)(D)　　6. (A)(C)
7. (B)(C)　　8. (D)　　9. (B)(C)

## 🎯 练习题

**6.1** 其数学模型为

$$\min F(X) = \sum_{i=1}^{12}[f_i(x_i) + g_i(y_{i-1} + x_i - d_i)]$$

$$\text{s.t.} \begin{cases} y_{i-1} + x_i - d_i \leqslant c \\ y_0 = 0 \\ x_i \leqslant b, \quad i = 1, \cdots, 12 \end{cases}$$

**6.2** 其数学模型为

$$\min f(F) = 1\,414 f_1 + 1\,155 f_2$$

$$\text{s.t.} \begin{cases} f_1 - 0.518 \geqslant 0 \\ f_2 - 0.732 \geqslant 0 \\ 0.5 - \dfrac{0.190}{f_1} - \dfrac{0.309}{f_2} \geqslant 0 \end{cases}$$

**6.3** 其数学模型为
$$\min f(\boldsymbol{X}) = \frac{3}{4x_1 x_2^2}$$
$$\text{s.t.} \begin{cases} x_1^2 + x_2^2 = r^2 \\ x_1, x_2 \geqslant 0 \end{cases}$$

或
$$\max f(\boldsymbol{X}) = \frac{4}{3} x_1 x_2^2$$
$$\text{s.t.} \begin{cases} x_1^2 + x_2^2 = r^2 \\ x_1, x_2 \geqslant 0 \end{cases}$$

最优解是 $\boldsymbol{X}^* = (x_1^*, x_2^*)^{\mathrm{T}} = \left(\frac{1}{\sqrt{3}} r, \frac{\sqrt{2}}{\sqrt{3}} r\right)^{\mathrm{T}}$

**6.4** (a) $\nabla f(\boldsymbol{X}) = (2x_1, 2x_2, 2x_3)^{\mathrm{T}}$
$$H(\boldsymbol{X}) = \begin{bmatrix} 2 & 0 & 0 \\ 0 & 2 & 0 \\ 0 & 0 & 2 \end{bmatrix}$$

(b) $\nabla f(\boldsymbol{X}) = \left(\dfrac{2x_1 + x_2}{x_1^2 + x_1 x_2 + x_2^2}, \dfrac{x_1 + 2x_2}{x_1^2 + x_1 x_2 + x_2^2}\right)^{\mathrm{T}}$
$$H(\boldsymbol{X}) = \frac{1}{(x_1^2 + x_1 x_2 + x_2^2)^2} \begin{bmatrix} -2x_1^2 - 2x_1 x_2 + x_2^2 & -x_1^2 - 4x_1 x_2 - x_2^2 \\ -x_1^2 - 4x_1 x_2 - x_2^2 & x_1^2 - 2x_1 x_2 - 2x_2^2 \end{bmatrix}$$

(c) $\nabla f(\boldsymbol{X}) = (3x_2^2 + 4x_2 \mathrm{e}^{x_1 x_2}, 6x_1 x_2 + 4x_1 \mathrm{e}^{x_1 x_2})^{\mathrm{T}}$
$$H(\boldsymbol{X}) = \begin{bmatrix} 4x_2^2 \mathrm{e}^{x_1 x_2} & 6x_2 + 4\mathrm{e}^{x_1 x_2}(1 + x_1 x_2) \\ 6x_2 + 4\mathrm{e}^{x_1 x_2}(1 + x_1 x_2) & 6x_1 + 4x_1^2 \mathrm{e}^{x_1 x_2} \end{bmatrix}$$

(d) $\nabla f(\boldsymbol{X}) = \left(x_2 x_1^{x_2 - 1} + \dfrac{1}{x_1}, x_1^{x_2} \ln x_1 + \dfrac{1}{x_2}\right)^{\mathrm{T}}$
$$H(\boldsymbol{X}) = \begin{bmatrix} x_2(x_2 - 1)x_1^{x_2 - 2} - \dfrac{1}{x_1^2} & x_2 x_1^{x_2 - 1} \ln x_1 + x_1^{x_2 - 1} \\ x_2 x_1^{x_2 - 1} \ln x_1 + x_1^{x_2 - 1} & x_1^{x_2} (\ln x_1)^2 - \dfrac{1}{x_2^2} \end{bmatrix}$$

**6.5** (a) 正定;(b) 不定;(c) 半正定。

**6.6** (a) $f(x_0 = 2) = 4 - 7(2) + 4 = -6$

(b) $f'(x) = 2x - 7 \quad f''(x) = 2 \quad f'''(x) = 0$

$f(x = 4) = f(x_0) + f'(x_0)(2) + \dfrac{f''(x_0)}{2!}(2)^2 = -8$

**6.7** (a) $f(x_0 = 3) = 26$

(b) $f(x = 7) = 542$

**6.8** $f(\boldsymbol{X}) = f(x^*) + \left(\dfrac{\partial f}{\partial x_1}\right)^* \Delta x_1 + \left(\dfrac{\partial f}{\partial x_2}\right)^* \Delta x_2 + \dfrac{1}{2} \Delta \boldsymbol{X}^{\mathrm{T}} [H(\boldsymbol{X})] \Delta \boldsymbol{X}$

因为 $\Delta \boldsymbol{X}^{\mathrm{T}} = (1, 2)$

$$\dfrac{\partial f}{\partial x_1} = 2x_1 + x_2, \quad \dfrac{\partial f}{\partial x_2} = 2x_2 + x_1$$

$$\dfrac{\partial^2 f}{\partial x_1 \partial x_2} = 1, \quad \dfrac{\partial^2 f}{\partial x_1^2} = 2, \quad \dfrac{\partial^2 f}{\partial x_2^2} = 2, \quad \dfrac{\partial^2 f}{\partial x_2 \partial x_1} = 1$$

所以 $H(\boldsymbol{X}) = \begin{bmatrix} 2 & 1 \\ 1 & 2 \end{bmatrix}$

由此

$$f(x) = 19 + 7(1) + 8(2) + \dfrac{1}{2}(1, 2)\begin{bmatrix} 2 & 1 \\ 1 & 2 \end{bmatrix}\begin{bmatrix} 1 \\ 2 \end{bmatrix} = 49$$

**6.9** (a),(b) 为严格凸函数；(c) 为严格凹函数；(d) 非凸也非凹。

**6.10** (a) $\dfrac{\partial f}{\partial \lambda} = 3x^2 + 1 = 0$, $x = \pm\sqrt{-1/3}$, 故无驻点；

(b) $x = 0$ 为驻点,且为极小点；

(c) $x = 0$ 为极大点, $x = \pm 0.352$ 处为极小点；

(d) 存在 3 个驻点, $x = 2/3$ 为极小点, $x = 3/2$ 和 $x = 13/12$ 处均为极大点；

(e) 有 3 个驻点, $x = 0$ 处为拐点, $x = 0.63$ 处为极小点, $x = -0.63$ 处为极大点。

**6.11** (a) $\boldsymbol{X} = (11, 95, 78)^{\mathrm{T}}$ 是严格极小点；

(b) $\boldsymbol{X} = (0, 0, 0)^{\mathrm{T}}$ 是鞍点；

(c) $\boldsymbol{X} = (1/2, 2/3, 4/3)$ 是严格极大点；

(d) $\boldsymbol{X} = (0, 0)^{\mathrm{T}}$ 是鞍点。

**6.12** 在 $(0,3,1),(0,1,-1),(2,1,1),(2,3,-1)$ 各点二次型不定,只有在 $(1,2,0)$ 点二次型正定,故该点为极小点。

**6.13** (a),(b) 均为凸规划。

**6.14** $f(x)$ 为严格凹函数。因 $\delta = 0.08$, $F_n = 1/\delta = 12.5$, 由书中表 6-1 查得 $n = 6$, 再由公式 (6.33) 计算得

$$t_1 = b_0 + \dfrac{F_5}{F_6}(a_0 - b_0) = 25 + \dfrac{8}{13}(0 - 25) = 9.615\,4$$

$$t_1' = a_0 + \dfrac{F_5}{F_6}(b_0 - a_0) = 0 + \dfrac{8}{13}(25 - 0) = 15.384\,6$$

$$f(t_1) = -68.671\,5 > f(t_1') = -376.750\,4$$

故取 $a_1=0, b_1=15.3846, t_2'=9.6154$

$$t_2=b_1+\frac{F_4}{F_5}(a_1-b_1)=5.7692$$

因 $f(t_2)=25.7624>f(t_2')$，故取 $a_2=0, b_2=9.6154, t_3'=5.7692$

$$t_3=b_2+\frac{F_3}{F_4}(a_2-b_2)=3.8462$$

因 $f(t_3)=39.698>f(t_3')$，故取 $a_3=0, b_3=5.7692, t_4'=3.8462$

$$t_4=b_3+\frac{F_2}{F_3}(a_3-b_3)=1.9231$$

因 $f(t_4)=31.444<f(t_4')$，故取 $a_4=1.9231, b_4=5.7692, t_5=1.9231$，并令 $\varepsilon=0.01$

$$t_5'=a_4+\left(\frac{1}{2}+\varepsilon\right)(b_4-a_4)=3.850$$

因 $f(t_5')=39.6924>f(t_5)$，故取 $a_5=3.85, b_5=5.7692$，因 $f(t_5')<f(t_3)$，故 $t_3=3.8642$ 为近似最优点。

**6.15** 用黄金分割法求解过程见表 6A-1。

表 6A-1

| $n$ | $x_{n-1}$ | $f(x_{n-1})$ | $x_n$ | $f(x_n)$ | 缩小后区间 |
|---|---|---|---|---|---|
| 2 | 15.45 | −381.3875 | 9.55 | −66.3275 | [0,15.45] |
| 3 | 9.55 | −66.3275 | 5.90 | 24.01 | [0,9.55] |
| 4 | 5.90 | 24.01 | 3.65 | 39.8725 | [0,5.90] |
| 5 | 3.65 | 39.8725 | 2.25 | 34.4125 | [2.25,5.90] |
| 6 | 4.506 | 37.4175 | 3.65 | 39.8725 | [2.25,4.506] |
| 7 | 3.65 | 39.8725 | 3.112 | 39.1656 | [3.112,4.506] |

经 6 次迭代，近似最优点为 3.65，近似值为 39.8725，优于上题计算结果。

**6.16** 迭代计算过程见表 6A-2。

表 6A-2

| 步骤 $k$ | $x^{(k)}$ | $\lambda_k$ | $x_1$ | $x_2$ | $\frac{\partial f}{\partial x_1}$ | $\frac{\partial f}{\partial x_2}$ | $f(x^{(k)})$ |
|---|---|---|---|---|---|---|---|
| 0 | $x^{(0)}$ | 1/4 | 0 | 0 | 0 | 2 | 0 |
| 1 | $x^{(1)}$ | 1/2 | 0 | 1/2 | 1 | 0 | 1/2 |
| 2 | $x^{(2)}$ | 1/4 | 1/2 | 1/2 | 0 | 1 | 3/4 |
| 3 | $x^{(3)}$ | 1/2 | 1/2 | 3/4 | 1/2 | 0 | 7/8 |
| 4 | $x^{(4)}$ | 1/4 | 3/4 | 3/4 | 0 | 1/2 | 15/16 |

**6.17** 计算结果如表 6A-3 所示。

表 6A-3

| 迭代次数 $k$ | $\lambda_k$ | $X^{(k)}$ |
| --- | --- | --- |
| 0 | 5/18 | (5,5) |
| 1 | 5/12 | (20/9, −5/9) |
| 2 | 10/125 | (10/27, 10/27) |
| 3 | | (0,0) |

**6.18** 计算结果见表 6A-4。

表 6A-4

| 迭代次数 $k$ | $\lambda_k$ | $X^{(k)}$ | $f(X^{(k)})$ |
| --- | --- | --- | --- |
| 0 | 0.001 | (7.0, 9.0) | −9.0 |
| 1 | 0.000 9 2 | (6.982, 8.976) | −8.105 |
| 2 | | (6.966, 8.954) | −7.303 |

**6.19** 证明：

由于 $X^{(i)}(i=1,2,\cdots,n)$ 为 $A$ 共轭，故它们线性独立。设 $Y$ 为 $E^n$ 中的任一向量，则存在 $a_i(i=1,2,\cdots,n)$，使

$$Y = \sum_{i=1}^{n} a_i X^{(i)}$$

用 $A$ 左乘上式，得

$$AY = \sum_{i=1}^{n} a_i A X^{(i)} = a_1 A X^{(1)} + a_2 A X^{(2)} + \cdots + a_n A X^{(n)}$$

分别用 $X^{(i)}(i=1,2,\cdots,n)$ 左乘上式，并考虑到共轭关系，则有

$$(X^{(i)})^T A Y = a_i (X^{(i)})^T A X^{(i)},\ i=1,2,\cdots,n$$

从而

$$a_i = \frac{(X^{(i)})^T A Y}{(X^{(i)})^T A X^{(i)}},\ i=1,2,\cdots,n$$

现令

$$B = \sum_{i=1}^{n} \frac{X^{(i)}(X^{(i)})^T}{(X^{(i)})^T A X^{(i)}}$$

用 $AY$ 右乘上式，得

$$BAY = \left[\sum_{i=1}^{n} \frac{X^{(i)}(X^{(i)})^T}{(X^{(i)})^T A X^{(i)}}\right] AY$$

$$= \sum_{i=1}^{n} \frac{(\boldsymbol{X}^{(i)})^{\mathrm{T}} \boldsymbol{A} \boldsymbol{Y}}{(\boldsymbol{X}^{(i)})^{\mathrm{T}} \boldsymbol{A} \boldsymbol{X}^{(i)}} \boldsymbol{X}^{(i)} = \sum_{i=1}^{n} a_i \boldsymbol{X}^{(i)} = \boldsymbol{Y}$$

从而

$$\boldsymbol{BA} = \boldsymbol{I} \text{（单位阵）}$$

即

$$\boldsymbol{B} = \sum_{i=1}^{n} \frac{\boldsymbol{X}^{(i)} (\boldsymbol{X}^{(i)})^{\mathrm{T}}}{(\boldsymbol{X}^{(i)})^{\mathrm{T}} \boldsymbol{A} \boldsymbol{X}^{(i)}} = \boldsymbol{A}^{-1}$$

**6.20** 若取初始点 $\boldsymbol{X}^{(0)} = (1, 1)^{\mathrm{T}}$，则可算出：$\lambda_0 = \frac{13}{34}$，$\boldsymbol{X}^{(1)} = \left(\frac{8}{34}, -\frac{5}{34}\right)^{\mathrm{T}}$，$\beta_0 = \frac{1}{33 \times 34}$，$\lambda_1 = \frac{34}{13}$，从而得到极小点 $\boldsymbol{X}^{(2)} = (0, 0)^{\mathrm{T}}$。

**6.21** 取初始点 $\boldsymbol{X}^{(0)} = (1, 1)^{\mathrm{T}}$，$\lambda_0 = \frac{13}{24}$，$\boldsymbol{X}^{(1)} = \left(\frac{8}{34}, -\frac{5}{34}\right)^{\mathrm{T}}$，$\lambda_1 = \frac{34}{13}$，$\boldsymbol{X}^{(2)} = (0, 0)^{\mathrm{T}}$。

**6.22** 取步长 $\lambda = 1.0$ 时不收敛，取最佳步长时收敛，极小点为 $\boldsymbol{X}^* = (0, 0)^{\mathrm{T}}$，$f(x^*) = -0.5$。

**6.23** (a) $\lambda_0 = 1/2$，得极小点 $\boldsymbol{X}^{(1)} = (0, -1)^{\mathrm{T}}$。

(b) $\boldsymbol{P}^{(0)} = (-4, -4)^{\mathrm{T}}$，$\boldsymbol{X}^{(1)} = (-1, -1)^{\mathrm{T}}$，$\overline{\boldsymbol{H}}^{(1)} = \begin{bmatrix} 0.3667 & -0.2333 \\ -0.2333 & 0.9667 \end{bmatrix}$

$\boldsymbol{P}^{(1)} = (1.4668, -0.9332)^{\mathrm{T}}$，$\boldsymbol{X}^{(2)} = (-0.2666, -1.4666)^{\mathrm{T}}$。

**6.24** 假定 $\boldsymbol{X} = (x_1, x_2, x_3)^{\mathrm{T}}$ 为任一近似解，它不正好满足方程组，则把它代入方程组中将产生误差，使它对各方程产生的误差的平方和最小化，即得如下数学模型：

$$\min f(\boldsymbol{X}) = (x_1 - 2x_2 + 3x_3 - 2)^2 + (3x_1 - 2x_2 + x_3 - 7)^2 + (x_1 + x_2 - x_3 - 1)^2$$

该方程组的精确解为 $\boldsymbol{X}^* = \left(\frac{13}{8}, -\frac{3}{2}, -\frac{7}{8}\right)^{\mathrm{T}}$

**6.25** 题中给定初始点 $\boldsymbol{X}^{(0)} = (1, 1)^{\mathrm{T}}$，初始步长 $\boldsymbol{\Delta} = (0.5, 0.5)^{\mathrm{T}}$，由此出发进行探索。因有

$x_1^{(1)} = 1 + 0.5 = 1.5 \qquad f(1.5, 1) = -18.25 < f(1, 1)$

$x_2^{(1)} = 1 + 0.5 = 1.5 \qquad f(1.5, 1.5) = -21.0 < f(1.5, 1)$

得新的基点 $\boldsymbol{X}^{(1)} = (1.5, 1.5)$，$f(\boldsymbol{X}^{(1)}) = -21.0$。由 $\boldsymbol{X}^{(1)}$ 和 $\boldsymbol{X}^{(0)}$ 确定第一模矢，并求得第二模矢的初始临时矢点。

$$\boldsymbol{X}^{(2)} = \boldsymbol{X}^{(0)} + 2(\boldsymbol{X}^{(1)} - \boldsymbol{X}^{(0)}) = 2\boldsymbol{X}^{(1)} - \boldsymbol{X}^{(0)} = (2.0, 2.0)^{\mathrm{T}}$$

$$f(\boldsymbol{X}^{(2)}) = -24.0$$

再在 $\boldsymbol{X}^{(2)}$ 附近进行同上类似的探索，因有

$x_1^{(3)} = 2.0 + 0.5 = 2.5 \qquad f(2.5, 2) = -23.25 > f(2, 2)$

$$x_1^{(3)}=2.0-0.5=1.5 \qquad f(1.5, 2)=-23.25>f(2,2)$$
$$x_2^{(3)}=2.0+0.5=2.5 \qquad f(2.0, 2.5)=-25.75<f(2,2)$$

又得新的基点 $\boldsymbol{X}^{(3)}=(2.0, 2.5)^{\mathrm{T}}, f(\boldsymbol{X}^{(3)})=-25.75$。由 $\boldsymbol{X}^{(3)}$ 和 $\boldsymbol{X}^{(1)}$ 确定第二模矢,并求得第三模矢的初始临时矢点

$$\boldsymbol{X}^{(4)}=2\boldsymbol{X}^{(3)}-\boldsymbol{X}^{(1)}=(2.5, 3.5)^{\mathrm{T}}, \qquad f(\boldsymbol{X}^{(4)})=-27$$

在 $\boldsymbol{X}^{(4)}$ 附近探索,有

$$x_1^{(5)}=2.5+0.5=3.0 \qquad f(3.0, 3.5)=-24.75>f(2, 2.5)$$
$$x_1^{(5)}=2.5-0.5=2.0 \qquad f(2.0, 3.5)=-27.75<f(2, 2.5)$$
$$x_2^{(5)}=3.5+0.5=4.0 \qquad f(2.0, 4.0)=-28.0<f(2, 3.5)$$

故又得新的基点 $\boldsymbol{X}^{(5)}=(2.0, 4.0)^{\mathrm{T}}, f(\boldsymbol{X}^{(5)})=-28.0$。由 $\boldsymbol{X}^{(5)}$ 和 $\boldsymbol{X}^{(3)}$ 确定第三模矢,求得该模矢的初始临时矢点

$$\boldsymbol{X}^{(6)}=2\boldsymbol{X}^{(5)}-\boldsymbol{X}^{(3)}=(2.0, 5.5)^{\mathrm{T}}, \qquad f(\boldsymbol{X}^{(6)})=-25.75$$

再在 $\boldsymbol{X}^{(6)}$ 附近探索,因有

$$x_1^{(7)}=2.0+0.5=2.5 \qquad f(2.5, 5.5)=-25>f(2, 4)$$
$$x_1^{(7)}=2.0-0.5=1.5 \qquad f(1.5, 5.5)=-25>f(2, 4)$$
$$x_2^{(7)}=5.5+0.5=6.0 \qquad f(2.0, 6.0)=-24>f(2, 4)$$
$$x_2^{(7)}=5.5-0.5=5.0 \qquad f(2.0, 5.0)=-27>f(2, 4)$$

可以回过来在 $\boldsymbol{X}^{(5)}$ 附近以 $\Delta/2$ 为步长探索,最后结果 $\boldsymbol{X}^{(5)}=(2.0, 4.0)^{\mathrm{T}}$ 为最优解。

**6.26** 极小点的精确解为

$$\boldsymbol{X}^*=\left(\frac{5}{6}, \frac{1}{6}\right)^{\mathrm{T}}, \qquad f(\boldsymbol{X}^*)=-\frac{1}{12}$$

**6.27** (a) $d_1>0, d_2>0, d_1<\frac{1}{3}d_2$;

(b) $d_2>0, -d_2<d_1<-\frac{2}{3}d_2$;

(c) $d_1>2d_2, d_1<-\frac{2}{3}d_2$;

(d) $d_1>2d_2, d_1>0$;

(e) 无可行下降方向。

**6.28** 原题可改写为

$$\min f(x)=-(x-4)^2$$
$$\text{s.t.} \begin{cases} g_1(x)=x-1\geqslant 0 \\ g_2(x)=6-x\geqslant 0 \end{cases}$$

K-T 条件为

六、非线性规划

$$\begin{cases} -2(x^*-4)-\gamma_1^*+\gamma_2^*=0 \\ \gamma_1^*(x^*-1)=0 \\ \gamma_2^*(6-x^*)=0 \\ \gamma_1^* \geqslant 0 \quad \gamma_2^* \geqslant 0 \end{cases}$$

解得 $x^*=1$ 为最优,$f(x^*)=9$。

**6.29** 其数学模型为

$$\min f(\boldsymbol{X})=58x_1+0.2x_1^2+54x_2+0.2x_2^2+50x_3+0.2x_3^2-560$$

$$\text{s.t.} \begin{cases} x_1+x_2+x_3=180 \\ x_1+x_2 \geqslant 100 \\ x_1 \geqslant 40 \\ x_1,\ x_2,\ x_3 \geqslant 0 \end{cases}$$

为便于求解,可利用第一个约束(等式约束)消去一个变量。最优解为:$x_1^*=50$,$x_2^*=60$,$x_3^*=70$,最小费用 $f(\boldsymbol{X}^*)=11\,280$。

**6.30** (a) 其 K-T 条件为

$$\begin{cases} -\dfrac{1}{x_1+x_2}+\gamma_1-\gamma_3=0 \\ -\dfrac{1}{x_1+x_2}-2\gamma_1-\gamma_3=0 \\ \gamma_1(5-x_1+2x_2)=0 \\ \gamma_2 x_1=0 \\ \gamma_3 x_2=0 \\ \gamma_1,\ \gamma_2,\ \gamma_3 \geqslant 0 \end{cases}$$

解得 $x_1^*=5$,$x_2^*=0$,$f(\boldsymbol{X}^*)=1.609\,4$。

(b) 其 K-T 条件为

$$\begin{cases} 2x_1+2\gamma_1+\gamma_2-\gamma_3=0, & \gamma_3(x_1-1)=0 \\ 2x_2+\gamma_1-\gamma_4=0, & \gamma_4(x_2-2)=0 \\ 2x_3+\gamma_2-\gamma_5=0, & \gamma_5 x_3=0 \\ \gamma_1(5-2x_1-x_2)=0, & \\ \gamma_2(2-x_1-x_3)=0 & \gamma_1,\ \gamma_2,\ \gamma_3,\ \gamma_4,\ \gamma_5 \geqslant 0 \end{cases}$$

解得 $x_1^*=1$,$x_2^*=2$,$x_3^*=0$,$f(\boldsymbol{X}^*)=5$。

**6.31** (a) 无满足 Kunh-Tucker 条件的解,但有极大点 $\boldsymbol{X}=(1,0)^\mathrm{T}$,这时,$f(\boldsymbol{X})=1$。

(b) 解得 $x_1^*=0$,$0 \leqslant x_2^* \leqslant 1$,$\gamma_1^*=0$,$\gamma_2^*=1$,$\gamma_3^*=0$;$f(\boldsymbol{X}^*)=0$。

(c) 解得 $x_1^*=2$,$x_2^*=2$,$\gamma_1^*=2$,$\gamma_2^*=\gamma_3^*=0$;$f(\boldsymbol{X}^*)=2$。

**6.32** 原式可改写为

$$\min f'(x) = -5x_1 - x_2 + (x_1 - x_2)^2$$
$$= -5x_1 - x_2 + \frac{1}{2}(2x_1^2 - 2x_1x_2 - 2x_2x_1 + 2x_2^2)$$

$$\text{s.t.} \begin{cases} 2 - x_1 - x_2 \geq 0 \\ x_1, x_2 \geq 0 \end{cases}$$

即有 $c_1 = -5$, $c_2 = -1$, $c_{11} = 2$, $c_{22} = 2$, $c_{12} = -2$, $c_{21} = -2$, $b_1 = 2$, $a_{11} = -1$, $a_{12} = -1$, 所以原式可写为

$$\min \varphi(z) = z_1 + z_2$$

$$\text{s.t.} \begin{cases} 2x_1 - 2x_2 + y_3 - y_1 + z_1 = 5 \\ -2x_1 + 2x_2 + y_3 - y_2 + z_2 = 1 \\ x_1 + x_2 + x_3 = 2 \\ \text{所有 } x_j, y_j, z_j \geq 0 \end{cases}$$

解得 $x_1^* = 3/2$, $x_2^* = 1/2$, $x_3^* = 0$, $y_1^* = y_2^* = 0$, $y_3^* = 3$, $z_1^* = z_2^* = 0$, 由此 $f(x) = 7$。

**6.33** (a) K-T 条件可写为

$$\begin{cases} 2x_1 - 4 + \gamma_1 - \gamma_2 = 0 \\ 2x_2 - 8 + \gamma_1 - \gamma_3 = 0 \\ \gamma_1(2 - x_1 - x_2) = 0 \\ \gamma_2 x_1 = 0 \\ \gamma_3 x_2 = 0 \end{cases} \quad \gamma_1, \gamma_2, \gamma_3 \geq 0$$

求解得 $x_1 = 0$, $x_2 = 2$, $\gamma_1 = 4$, $\gamma_2 = \gamma_3 = 0$。

(b) 其等价的线性规划问题为

$$\min \varphi(z) = z_1 + z_2$$

$$\text{s.t.} \begin{cases} 2x_1 - y_1 + y_3 + z_1 = 4 \\ 2x_2 - y_2 + y_3 + z_2 = 8 \\ x_1 + x_2 + x_3 = 2 \\ x_{1-3} \geq 0 \quad y_{1-3} \geq 0 \quad z_{1-2} \geq 0 \end{cases}$$

求解得 $(x_1, x_2, x_3) = (0, 2, 0)$; $(y_1, y_2, y_3) = (0, 0, 4)$; $(z_1, z_2) = (0, 0)$。

**6.34** $x_1^* = \dfrac{7}{2}$, $x_2^* = \dfrac{1}{2}$, $f(\boldsymbol{X}^*) = -7$

**6.35** 第一次迭代用梯度法，第二次迭代借助于线性规划求可行下降方向。前两次的迭代结果是 $\boldsymbol{X}^{(0)} = (0, 0)^T$, $\boldsymbol{P}^{(0)} = (1, 1)^T$, $\lambda_0 = \dfrac{4}{3}$

$$X^{(1)} = \left(\frac{4}{3}, \frac{4}{3}\right)^T, \quad P^{(1)} = (1.0, -0.7)^T, \quad \lambda_1 = 0.314,$$

$$X^{(2)} = (1.467, 1.239)^T, \quad f(X^{(2)}) = 0.863。$$

该问题的最优解是

$$X^* = (1.6, 1.2)^T, \quad f(X^*) = 0.8。$$

**6.36** 选初始点 $X^{(0)} = (0.0, 0.75)^T$，$\nabla f(X) = (4x_1 - 2x_2 - 4, 4x_2 - 2x_1 - 6)$；第一次迭代：在 $X^{(0)}$ 点，$\nabla f(X^{(0)}) = (-5.5, -3.0)$，因第 3 个约束为有效约束，且 $\nabla g_3(X^{(0)}) = (-1, 0)$，故有

$$\min \eta$$
$$\text{s.t.} \begin{cases} -5.5d_1 - 3.0d_2 \leqslant \eta \\ -d_1 \leqslant \eta \\ 1 \leqslant d_j \leqslant 2 \quad (j = 1, 2) \end{cases}$$

解得 $d_1 = (1, -1)$，$\eta_1 = -1.0$。又 $X^{(0)} + \lambda d_1 = (\lambda, 0.75 - \lambda)^T$，由第 2 个约束知 $\lambda \leqslant 0.4114$，又 $f(X^{(0)} + \lambda d_1) = 6\lambda^2 - 2.5\lambda - 3.375$，故可由下面的规划问题来确定 $\lambda$ 值：

$$\min \{6\lambda^2 - 2.5\lambda - 3.375\}$$
$$\text{s.t.} \quad 0 \leqslant \lambda \leqslant 0.4114$$

解得 $\lambda_1 = 0.2083$，由此 $X^{(1)} = X^{(0)} + \lambda_1 d_1 = (0.2083, 0.5417)$。

第二次迭代：因 $\nabla f(X^{(1)}) = (-4.25, -4.25)$，无有效约束，由此用下式寻找搜索方向：

$$\min \eta$$
$$\text{s.t.} \begin{cases} -4.25d_1 - 4.25d_2 \leqslant \eta \\ -1 \leqslant d_j \leqslant 1 \quad (j = 1, 2) \end{cases}$$

最优解为 $d = (1, 1)$，$\eta = -8.50$。又 $X^{(1)} + \lambda d = (0.2083 + \lambda, 0.5417 + \lambda)^T$。由第 1 个约束限定 $\lambda \leqslant 0.3472$。其 $\lambda_2$ 的值由下式来确定：

$$\min f(X^{(1)} + \lambda d) = 2\lambda^2 - 8.5\lambda + 3.6354$$
$$\text{s.t.} \quad 0 \leqslant \lambda \leqslant 0.3472$$

解得 $\lambda_2 = 0.3472$，由此 $X^{(2)} = X^{(1)} + \lambda_2 d = (0.5555, 0.8889)^T$。

**6.37** 构造罚函数

$$P(X, M) = (x_1 - 2)^4 + (x_1 - 2x_2)^2 + M\{\min[0, -(x_1^2 - x_2)]\}^2$$

取 $X^{(1)} = (2, 1)^T$ 为初始点，有 $f(X^{(1)}) = 0$，经 5 次迭代，趋于问题的极小解 $X_{\min} = (1, 1)^T$，迭代计算的有关数据见表 6A-5。

表 6A-5

| $k$ | $M_k$ | $X^{(k+1)}$ | $f(X^{(k+1)})$ |
|---|---|---|---|
| 1 | 0.1 | $(1.4539, 0.7608)^T$ | 0.0935 |
| 2 | 1.0 | $(1.1687, 0.7407)^T$ | 0.5753 |
| 3 | 10.0 | $(0.9906, 0.8425)^T$ | 1.5203 |
| 4 | 100.0 | $(0.9507, 0.8875)^T$ | 1.8917 |
| 5 | 1000.0 | $(0.94611, 0.89344)^T$ | 1.9405 |

**6.38** 转化为求极小,构造罚函数,经 5 次迭代逼近真实最优解 $X = (0.4102, 3.2308, 1.8975)^T$,$f(X) = 28.8205$,迭代计算过程见表 6A-6。

表 6A-6

| $k$ | $M_k$ | $X^{(k+1)}$ | $f(X^{(k+1)})$ |
|---|---|---|---|
| 1 | 1 | $(0.4856, 3.2671, 1.9021)^T$ | 28.9710 |
| 2 | 10 | $(0.4179, 3.2349, 1.8981)^T$ | 28.8362 |
| 3 | 100 | $(0.4111, 3.2309, 1.8977)^T$ | 28.8221 |
| 4 | 1000 | $(0.4103, 3.2308, 1.8974)^T$ | 28.8206 |
| 5 | 10000 | $(0.4103, 3.2308, 1.8974)^T$ | 28.8205 |

**6.39** 先构造障碍函数

$$\overline{P}(X, r) = (x_1 - 2)^4 + (x_1 - 2x_2)^2 + \frac{r}{-(x_1^2 - x_2)}$$

迭代计算过程见表 6A-7。

表 6A-7

| $k$ | $r_k$ | $X^{(k+1)}$ | $f(X^{(k+1)})$ |
|---|---|---|---|
| 1 | 10.0 | $(0.7079, 1.5315)^T$ | 8.3338 |
| 2 | 1.0 | $(0.8282, 1.1098)^T$ | 3.8214 |
| 3 | 0.1 | $(0.8989, 0.9638)^T$ | 2.5282 |
| 4 | 0.01 | $(0.9294, 0.9162)^T$ | 2.1291 |
| 5 | 0.001 | $(0.9403, 0.9011)^T$ | 2.0039 |
| 6 | 0.0001 | $(0.94389, 0.89635)^T$ | 1.9645 |

**6.40** 构造障碍函数

$$\overline{P}(X, r) = \frac{(x_1 + 1)^3}{3} + x_2 + r\left[\frac{1}{x_1 - 1} + \frac{1}{x_2}\right]$$

迭代计算过程见表 6A-8。

表 6A-8

| $k$ | $r_k$ | $X^{(k+1)}$ | $f(X^{(k+1)})$ |
|---|---|---|---|
| 1 | 1 | $(1.4142, 1)^T$ | 5.69 |
| 2 | 0.01 | $(1.0488, 0.1)^T$ | 2.97 |
| 3 | 0.0001 | $(1.0050, 0.01)^T$ | 2.70 |
| 4 | $10^{-6}$ | $(1.0005, 0.001)^T$ | 2.67 |

真实最优解为 $X^* = (1, 0)^T$,$f(X^*) = 2.67$。

**6.41** 最优解为 $X^* = 0$。

**6.42** 最优解为 $X^* = (1, \sqrt{3})^T$。

**6.43** 根据题中给出条件,可建立数学模型如下:
$$\max z = P_1 x_1 + P_2 x_2 = (5000 - 7P_1)P_1 + (1000 - 10P_2)P_2$$

$$\text{s.t.} \begin{cases} 3x_1 + 4x_2 \leqslant 1600 \\ 2x_1 + x_2 \leqslant 600 \\ 15x_1 + 2x_2 \leqslant 750 \\ 0.3 \leqslant \dfrac{x_2}{x_1 + x_2} \leqslant 0.6 \\ x_1 = 5000 - 7P_1 \\ x_2 = 1000 - 10P_2 \\ x_1, x_2, P_1, P_2 \geqslant 0 \end{cases}$$

**6.44** 设矩形的长和宽分别为 $x_1$ 和 $x_2$,因矩形的对角线为圆的直径,故模型为
$$\max z = x_1 \cdot x_2$$
$$\text{s.t.} \begin{cases} x_1^2 + x_2^2 = (2R)^2 \\ x_1, x_2 \geqslant 0 \end{cases}$$

**6.45** 设仓库建于坐标 $(x_1, x_2)$ 处,则模型为
$$\min z = 200d_1 + 150d_2 + 200d_3 + 300d_4$$
$$\text{s.t.} \begin{cases} d_1 = [(x_1 - 5)^2 + (x_2 - 10)^2]^{1/2} \\ d_2 = [(x_1 - 10)^2 + (x_2 - 5)^2]^{1/2} \\ d_3 = [x_1^2 + (x_2 - 12)^2]^{1/2} \\ d_4 = [(x_1 - 12)^2 + x_2^2]^{1/2} \\ x_1, x_2 \geqslant 0 \end{cases}$$

**6.46** 先构造数学模型
$$\max f(x_1, x_2) = x_1(70 - 4x_1) + x_2(150 - 15x_2) - 100 - 15(x_1 - x_2)$$

为求 $\max f(x_1, x_2)$，先求函数驻点

令 $\dfrac{\partial f}{\partial x_1} = 70 - 8x_1 - 15 = 0$，得 $x_1 = 55/8$，

$\dfrac{\partial f}{\partial x_2} = 150 - 30x_1 - 15 = 0$，得 $x_2 = 9/2$。

函数的黑塞矩阵为

$$\boldsymbol{H}(x_1, x_2) = \begin{bmatrix} -8 & 0 \\ 0 & -30 \end{bmatrix}$$

容易判断 $f(x_1, x_2)$ 为凹函数，并在 $(55/8, 9/2)$ 处得到大值。

$$f(x_1, x_2) = \frac{55}{8}\left(70 - \frac{220}{8}\right) + \frac{9}{2}\left(150 - \frac{135}{2}\right) - 100 - 15\left(\frac{55}{8} + \frac{9}{2}\right)$$

$$= 392.81$$

**6.47** 设仓库选址坐标为 $(x_0, y_0)$，则本题数学模型为

$$\max z = \sum p_i / [1 - (x_o - x_i)^2 + (y_i - y_o)^2]$$

$$\text{s.t.} \begin{cases} (x_o - x_i)^2 + (y_o - y_i)^2 \geqslant (0.8)^2 & (i = 1, \cdots, 12) \\ x_o, y_o \geqslant 0 \end{cases}$$

# 七、动态规划

## 是非判断题

(a)(b)(c)(g)(h)(l)(m)(n)正确,(d)(e)(f)(i)(j)(k)不正确。

## 选择填空题

1. (D)　　2. (A)(B)　3. (B)　　4. (B)　5. (B)　6. (A)(B)(C)
7. (B)(C)　8. (B)　　9. (A)(D)

## 练习题

**7.1**　最短路线 $A—B_2—C_1—D_1—E$,其长度为 8。

**7.2**　最小费用路线有两条:一条是从 $A$ 线最上方费用为 2 的点到 $B$ 线最上方费用为 3 的点止。其总费用为 $2+(1+4+2+1+3+1)+3=17$。

另一条是从 $A$ 线最下方费用为 2 的点到 $B$ 线上方费用为 1 的点止。其总费用为 $2+(2+2+1+1+2+6)+1=17$。

**7.3**　(a) 基本方程

$$\begin{cases} f_{n+1}(S_{n+1}) = 0 \\ f_k(S_k) = \max_{x_k \in D_k(S_k)} \{g_k(x_k) + f_{k+1}(S_{k+1})\} \end{cases}$$
$$k = n, n-1, \cdots, 1$$

允许决策集合

$$D_k(S_k) = \left\{ x_k \mid 0 \leqslant x_k \leqslant \min\left(c_k, \frac{S_k}{a_k}\right) \right\}$$

可达状态集合
$$S_k = \{S_k \mid 0 \leqslant S_k \leqslant b\} \qquad 1 < k \leqslant n$$
$$S_1 = b$$

状态转移函数
$$S_{k+1} = S_k - a_k x_k$$

(b) 由于对每一个约束条件,都有一个状态变量 $S_{ik}$,故在 $m$ 维空间里,共有 $m$ 个状态变量分量。于是有

$$f_k(S_{1k}, S_{2k}, \cdots, S_{mk}) = \max_{x_k \in D_k(\cdot)} \{g_k(x_k) + f_{k+1}(S_{1k+1}, S_{2k+1}, \cdots, S_{mk+1})\}$$

$$D_k(\cdot) = D_k(S_{1k}, S_{2k}, \cdots, S_{mk}) = \left\{ x_k \mid 0 \leqslant x_k \leqslant \min\left(c_k, \frac{S_{1k}}{a_{1k}}, \cdots, \frac{S_{mk}}{a_{mk}}\right) \right\}$$

$$S_{ik} = \{S_{ik} \mid 0 \leqslant S_{ik} \leqslant b_i\} \quad (1 < k \leqslant n), \ S_{i1} = b_i$$
$$S_{ik+1} = S_{ik} - a_{ik} x_k$$

**7.4** (a) 最优解为:$x_1 = 2, x_2 = 1, x_3 = 3$;$z_{\max} = 108$。

(b) 由于第 2 个约束中 $x_2$ 的系数为负号,故将问题改写为
$$\max z = 5x_2^2 + 7x_1^2 + 6x_1$$
$$\text{s.t.} \begin{cases} 2x_2 + x_1 \leqslant 10 \\ -3x_2 + x_1 \leqslant 9 \\ x_1, x_2 \geqslant 0 \end{cases}$$

用 $s_{1h}, s_{2h}$ 表示 $k$ 阶段初的状态变量,则本题的动态规划基本方程为
$$f_k(s_{1k}, s_{2k}) = \max\{v_k(s_h, x_k) + f_{k+1}(s_{1,k+1}, s_{2,k+1})\}$$

边界条件为
$$f(s_{13}, s_{23}) = 0$$

采用逆序算法,当 $k = 2$ 时有
$$f_2(s_{12}, s_{22}) = \max_{\substack{x_1 \leqslant 10 - 2x_2 \\ x_1 \leqslant 9 + 3x_2}} \{7x_1^2 + 6x_1 + f_3(s_{13}, s_{23})\}$$
$$= \min\{7(10 - 2x_2)^2 + 6(10 - 2x_2); 7(9 + 3x_2)^2 + 6(9 + 3x_2)\}$$

当 $k = 1$ 时,
$$f_1(10, 9) = \max_{x_2 \leqslant 5}\{5x_2^2 + \min[28x_2^2 - 292x_2 + 760, 68x_2^2 + 396x_2 + 621]\}$$

推导得 $x_1^* = 9.6, x_2^* = 0.2, z^* = 702.92$。

(c) 当 $b > 4000$ 时,$x_1 = 0, x_2 = 0, x_3 = b/10$;$z_{\max} = b^3/10^3$。

当 $0 < b < 4000$ 时,$x_1 = 0, x_2 = b, x_3 = 0$;$z_{\max} = 4b^2$。

(d) 将 $x_1, x_2, x_3$ 的取值划分为三个阶段,状态变量 $s_1 = 4, s_2 = 4 - 2x_1, s_3 = s_2 - x_2$,边界条件 $f_4(s_4) = 0$。

$$f_3(s_3) = \max_{0 \leqslant x_3 \leqslant s_3} \{4x_3 - x_3^2 + f_4(s_4)\} = \begin{cases} 4, & \text{当 } s_3 \geqslant 2, x_3^* = 2 \\ 4s_3 - s_3^2, & \text{当 } s_3 \leqslant 2, x_3^* = s_3 \end{cases}$$

$$f_2(s_2) = \max_{0 \leqslant x_2 \leqslant s_2} \begin{cases} 2x_2 + 4 \\ 2x_2 + 4s_3 - s_3^2 \end{cases} = \max_{0 \leqslant x_2 \leqslant s} \begin{cases} 2(s_2 - 2) + 4, & 0 \leqslant x_2^* = s_2 - 2 \\ 2s_2 + 1, & 0 \leqslant x_2^* = s_2 - 1 \end{cases}$$

$$f_1(s_1) = \max_{0 \leqslant x_1 \leqslant 2} \begin{cases} 2x_1^2 + 2s_2 \\ 2x_1^2 + 2s_2 + 1 \end{cases} = \max_{0 \leqslant x_1 \leqslant 2} \begin{cases} 2x_1^2 + 2(4 - 2x_1) \\ 2x_2^2 + 2(4 - 2x_1) + 1 \end{cases}$$

$$= \max_{0 \leqslant x_1 \leqslant 2} \begin{cases} 2x_1^2 + 8 - 4x_1 \\ 2x_1^2 + 9 - 4x_1 \end{cases} = 9, x_1^* = 0$$

由此 $s_2 = 4, x_2^* = 3$；$s_3 = 1, x_3^* = 1$。

**7.5** (a) 提示：先将该不等式转化为与它等价的数学规划问题：

$$\max (x_1 x_2 \cdots x_n)$$
$$\text{s. t.} \begin{cases} x_1 + x_2 + \cdots + x_n = a & (a > 0) \\ x_i > 0, & i = 1, 2, \cdots, n \end{cases}$$

然后利用动态规划来求解，令最优值函数为

$$f_k(y) = \max_{x_1 + \cdots + x_k = y} (x_1 x_2 \cdots x_k)$$
$$x_i > 0, \quad i = 1, \cdots, k$$

其中 $y > 0$。因而，证明该不等式成立，只需证明 $f_n(a) = \left(\dfrac{a}{n}\right)^n$，再用归纳法证明之。

(b) 提示：思想方法类似(a)，以右端不等式为例，它可转化为等价的数学规划问题为

$$\min \left\{ \max_{1 \leqslant i \leqslant n} \left(\dfrac{x_i}{y_i}\right) \right\}$$
$$\text{s. t.} \begin{cases} \sum_{i=1}^{n} x_i = a & (a > 0) \\ \sum_{i=1}^{n} y_i = b & (b > 0) \\ x_i > 0, y_i > 0, i = 1, 2, \cdots, n \end{cases}$$

然后利用动态规划来求解。类似(a)设最优值函数，从而只需证明 $f_n(a, b) = \dfrac{a}{b}$ 即可。

**7.6** 逆推解法：设状态变量 $s_i$ 表示第 $i$ 年年初拥有的资金数，则有逆推关系式

$$\begin{cases} f_n(s_n) = \max_{y_n = s_n} \{g_i(y_n)\} \\ f_i(s_i) = \max_{0 \leqslant y_i \leqslant s_i} \{g_i(y_i) + f_{i+1}[\alpha(s_i - y_i)]\} \\ \qquad (i = n-1, \cdots, 2, 1) \end{cases}$$

顺推解法：设状态变量 $s_i$ 表示第 $i+1$ 年年初所拥有的资金数，则有顺推关系式

$$\begin{cases} f_1(s_1) = \max_{0 \leq y_1 \leq \alpha c - s_1} \{g_1(y_1)\} \\ f_i(s_i) = \max_{0 \leq y_i \leq \alpha^i c - s_i} \left\{ g_i(y_i) + f_{i-1}\left[\dfrac{y_i + s_i}{\alpha}\right] \right\} \end{cases}$$
$$(i = 2, \cdots, n)$$

**7.7** (a) 任务的指派分 4 个阶段完成，用状态变量 $s_k$ 表第 $k$ 阶段初未指派的工作的集合，决策变量为 $u_{kj}$

$$u_{kj} = \begin{cases} 1, & k \text{ 阶段被指派完成第 } j \text{ 项工作} \\ 0, & \text{否则} \end{cases}$$

状态转移 $s_{k+1} = \{D_k(s_k) \backslash j$, 当 $u_{kj}=1\}$。本问题的逆推关系式为

$$\begin{cases} f_4(s_4) = \min_{u_{4j} \in D_4(S_4)} \{a_{4j}\} \\ f_k(s_k) = \min_{u_{kj} \in D_k(S_k)} \{a_{ij} + f_{k+1}(s_{k+1})\} \end{cases}$$

(b) 当 $k=4, 3, 2, 1$ 时，其计算表示分别见表 7A-1、表 7A-2、表 7A-3 和表 7A-4。

表 7A-1

| $s_4$ | 1 | 2 | 3 | 4 |
|---|---|---|---|---|
| $a_{4j}$ | 19 | 21 | 23 | 17 |
| $u_{4j}$ | $j=1$ | $j=2$ | $j=3$ | $j=4$ |
| $f_4(s_4)$ | 19 | 21 | 23 | 17 |

表 7A-2

| $s_3 \backslash u_{3j}$ | $a_{3j} + f_4(s_4)$ | | | | $f_3(s_3)$ | $u_{3j}^*$ |
|---|---|---|---|---|---|---|
| | $u_{31}=1$ | $u_{32}=1$ | $u_{33}=1$ | $u_{34}=1$ | | |
| (1,2) | 26+21 | 18+19 | | | 37 | $u_{32}=1$ |
| (1,3) | 26+23 | | 16+19 | | 35 | $u_{33}=1$ |
| (1,4) | 26+17 | | | 19+19 | 38 | $u_{34}=1$ |
| (2,3) | | 18+23 | 16+21 | | 37 | $u_{33}=1$ |
| (2,4) | | 18+17 | | 19+21 | 35 | $u_{32}=1$ |
| (3,4) | | | 16+17 | 19+23 | 33 | $u_{33}=1$ |

表 7A-3

| $s_2 \backslash u_{2j}$ | $a_{2j} + f_3(s_3)$ | | | | $f_2(s_2)$ | $u_{2j}^*$ |
|---|---|---|---|---|---|---|
| | $u_{21}=1$ | $u_{22}=1$ | $u_{23}=1$ | $u_{24}=1$ | | |
| (1,2,3) | 19+37 | 23+35 | 22+37 | | 56 | $u_{21}=1$ |
| (1,2,4) | 19+35 | 23+38 | | 18+37 | 54 | $u_{21}=1$ |
| (1,3,4) | 19+33 | | 22+38 | 18+35 | 52 | $u_{21}=1$ |
| (2,3,4) | | 23+33 | 22+35 | 18+37 | 55 | $u_{24}=1$ |

表 7A-4

| $u_{1j}$ \ $s_1$ | $a_{1j}+f_2(s_2)$ | | | | $f_1(s_1)$ | $u_{1j}^*$ |
|---|---|---|---|---|---|---|
| | $u_{11}=1$ | $u_{12}=1$ | $u_{13}=1$ | $u_{14}=1$ | | |
| (1,2,3,4) | 15+55 | 18+52 | 21+54 | 24+56 | 70 | $u_{11}=1$ 或 $u_{12}=1$ |

本题有两组最优解：$u_{11}=u_{24}=u_{33}=u_{42}=1$ 或 $u_{12}=u_{21}=u_{33}=u_{44}=1$。

**7.8** 用 $x_i^k$ 表示从产地 $i$ $(i=1,\cdots,m)$ 分配给销地 $k,k+1,\cdots,n$ 的物资的总数，则采用逆推算法时，动态规划的基本方程可写为

$$f_k(x_1^k,\cdots,x_m^k)=\min_{x_{ik}}\left\{\sum_{i=1}^m h_{ik}(x_{ik})+f_{k+1}(x_1^k-x_{1k},\cdots,x_m^k-x_{mk})\right\}$$

式中
$$0\leqslant x_{ik}\leqslant x_i^k$$

$$\sum_{i=1}^m x_{ik}=b_k,\quad (k=1,\cdots,n)$$

$$f_{n+1}=0$$

并且有 $x_i^1=a_i$，$(i=1,\cdots,m)$。

**7.9** 用 $k$ 表示阶段，$k=1,2,3$。

状态变量 $s_k$，$s_k=\begin{cases}1,& k \text{ 阶段尚需面试录用}\\ 0,& \text{否则}\end{cases}$

决策变量 $x_k$，$x_k=\begin{cases}1,& \text{对 } k \text{ 阶段面试者决定录用}\\ 0,& \text{否则}\end{cases}$

状态转移方程
$$s_{k+1}=s_k-x_k$$

动态规划基本方程

$$f_k(s_k)=\max_{x_k\in\{0,1\}}\{c_k(x_k)\cdot f_{k+1}(s_{k+1})\}$$

$c_k(x_k)$ 为 $k$ 阶段期望的记分值。

边界条件
$$f_4(0)=1$$

当 $k=3$ 时，
$$f_3(1)=\max\{(0.2\times 3+0.5\times 2+0.3\times 1)f_4(0)\}=1.9$$

$$f_2(1)=\max\begin{cases}(0.2\times 3+0.5\times 2)f_3(0)+0.3f_3(1)\\ (0.2\times 3)f_3(0)+(0.5+0.3)f_3(1)\end{cases}=2.19$$

$$f_1(1)=\max\begin{cases}(0.2\times 3+0.5\times 2)f_2(0)+0.3f_2(1)\\ (0.2\times 3)f_2(0)+(0.5+0.3)f_2(1)\end{cases}=2.336$$

结论：对第一人面试时对较满意者不录用，对第二人面试时，对较满意者应录用，使

录用人员的总期望分为 2.336 分。

**7.10** 最优决策为:在第一个地区设置 2 个销售点,在第二个地区设置 1 个销售点,在第三个地区设置 1 个销售点。每月可获得总利润为 47。

**7.11** 最优决策为:第一年将 100 台机器全部生产产品 $P_2$,第二年把余下的机器继续生产产品 $P_2$,第三年把余下的所有机器全部生产产品 $P_1$。三年的总收入为 7 676.25 万元。

**7.12** 最优决策为:$x_1=0$, $y_1=0$;$x_2=2$, $y_2=0$;$x_3=0$, $y_3=3$。最大利润为 $r_1(1,0)+r_2(2,0)+r_3(0,3)=4+4+8=16=f_1(3,3)$。

**7.13** 最优方案有三个。即
$(m_{1j}, m_{2j}, m_{3j})=(3,2,2)$ 或 $(2,3,2)$ 或 $(2,4,1)$。总收益都是 17 千万元。

**7.14** 各月份生产货物数量的最优决策如表 7A-5 所示。

表 7A-5

| 月 份 | 1 | 2 | 3 | 4 | 5 | 6 |
|---|---|---|---|---|---|---|
| 生产货物量/百件 | 4 | 0 | 4 | 3 | 3 | 0 |

**7.15** 各月份订购与销售的最优决策如表 7A-6 所示。

表 7A-6

| 月 | 期前存货($s_k$) | 售出量($x_k$) | 购进量($y_k$) |
|---|---|---|---|
| 1 | 500 | 500 | 0 |
| 2 | 0 | 0 | 1 000 |
| 3 | 1 000 | 1 000 | 1 000 |
| 4 | 1 000 | 1 000 | 0 |

利润最大值为 $f_1(500)=12\times 500+10\times 1\,000=16\,000$。

**7.16** 最佳生产量为:$x_1=110$, $x_2=110\frac{1}{2}$, $x_3=109\frac{1}{2}$;总的最低费用为 36 321 元。

**7.17** 热销季节每月最佳订货方案如表 7A-7 所示。

表 7A-7

| 月 份 | 10 | 11 | 12 | 1 | 2 | 3 |
|---|---|---|---|---|---|---|
| 订购数/双 | 40 | 50 | 0 | 40 | 50 | 0 |

订购与储存的最小费用为 606 元。

**7.18** 最优决策为:上半年进货 $26\frac{2}{3}$ 个单位,若上半年销售后剩下 $s_2$ 个单位的货,则下半年再进货 $26\frac{2}{3}-s_2$ 个单位的货。这时将获得期望利润 $93\frac{1}{3}$。

**7.19** 最优解有两个：
① $x_1=3$, $x_2=0$, $x_3=1$
② $x_1=2$, $x_2=2$, $x_3=0$
总利润为 480 元。

**7.20** 最优解有三个：
① $x_1=1$, $x_2=3$, $x_3=1$, $x_4=0$
② $x_1=2$, $x_2=1$, $x_3=2$, $x_4=0$
③ $x_1=0$, $x_2=5$, $x_3=0$, $x_4=0$
最大价值为 20 万元。

**7.21** 最优决策为：产品 $A$ 生产 3 件，产品 $B$ 生产 2 件。最大利润为 27。

**7.22** (a) $x_1=11$, $x_2=0$, $x_3=0$, $x_4=0$; $z_{\max}=55$。
(b) $x_1=1$, $x_2=1$; $z_{\max}=3$。
(c) 最优解有 6 个：
① $x_1=2$, $x_2=3$, $x_3=3$, $x_4=2$
② $x_1=3$, $x_2=2$, $x_3=3$, $x_4=2$
③ $x_1=3$, $x_2=3$, $x_3=2$, $x_4=2$
④ $x_1=2$, $x_2=2$, $x_3=3$, $x_4=3$
⑤ $x_1=2$, $x_2=3$, $x_3=2$, $x_4=3$
⑥ $x_1=3$, $x_2=2$, $x_3=2$, $x_4=3$
最优值均为 $z_{\min}=26$。

**7.23** 最优方案为：$E_1$ 备用 1 个，$E_2$ 备用 1 个，$E_3$ 备用 3 个，其总费用为 8 万元，提高设备的可靠性为 0.042。

**7.24** (a) 因为 $f_1(\alpha)=2\sin\dfrac{\alpha}{2}$，$n=1$ 时显然为真。

设对于 $k<n$，$f_k(\alpha)=2k\sin\dfrac{\alpha}{2k}$ 为真。

当 $n=k+1$ 时

$$f_{k+1}(\alpha)=\max_{0\leqslant\theta\leqslant\alpha}\left\{2\sin\frac{\theta}{2}+f_k(\alpha-\theta)\right\}=\max_{0\leqslant\theta\leqslant\alpha}\left\{2\sin\frac{\theta}{2}+2k\sin\frac{\alpha-\theta}{2k}\right\}$$

令

$$2\sin\frac{\theta}{2}+2k\sin\frac{\alpha-\theta}{2k}=s$$

$$\frac{\mathrm{d}s}{\mathrm{d}\theta}=\cos\frac{\theta}{2}-\cos\frac{\alpha-\theta}{2k}=0, \quad \frac{\theta}{2}=\frac{\alpha-\theta}{2k},$$

所以

$$\theta=\frac{\alpha}{k+1},$$

$$\frac{\mathrm{d}^2 s}{\mathrm{d}\theta^2}=-\sin\frac{\theta}{2}-\frac{1}{2k}\sin\frac{\alpha-\theta}{2k}<0 \quad (\text{因为 }\alpha,\theta<360°)$$

即 $\theta = \dfrac{\alpha}{k+1}$ 时，$s$ 取最大值，

将 $\theta$ 代入得

$$f_{k+1}(\alpha) = \left\{ 2\sin\dfrac{\alpha}{2(k+1)} + 2k\sin\dfrac{k\alpha}{2k(k+1)} \right\} = 2(k+1)\sin\dfrac{\alpha}{2k+1}$$

由此

$$f_n(\alpha) = 2n\sin\dfrac{\alpha}{2n}$$

(b) 上式中令 $\alpha = 360°$，$\dfrac{\alpha}{n}$ 恰好就是 $n$ 边正多边形每边所对的中心角大小。由此圆的 $n$ 边内接多边形中，以正多边形周界为最长。

**7.25** 把往 4 个仓库派巡逻队划分成 4 个阶段，状态变量 $s_k$ 为 $k$ 阶段初拥有的未派出的巡逻队数，决策变量 $u_k$ 为 $k$ 阶段派出的巡逻队数，状态转移方程为 $s_{k+1} = s_k - u_k$。用逆推解法时写出的动态规划基本方程为

$$\begin{cases} f_4(s_4) = \min\limits_{u_k \in D_k(s_k)} \{p_k(u_k)\} \\ f_k(s_k) = \min\limits_{u_k \in D_k(s_k)} \{p_k(u_k) + f_{k+1}(s_{k+1})\} \end{cases}$$

式中 $p_k(u_k)$ 为 $k$ 阶段派出 $u_k$ 个巡逻队时预期发生的事故数。

本问题最优策略为 $u_1^* = 2$，$u_2^* = 4$，$u_3^* = 2$，$u_4^* = 4$。总预期事故数 $f_1(s_1) = 87$。

**7.26** (a) 设状态变量 $T_i$ 为第 $i$ 年年末时该设备的役龄，则用逆推解法时，动态规划的基本方程可写为

$$f_N(T_N) = \max_{T_N \leqslant N} \begin{cases} N^2 - T_N^2 + N - (T_N + 1), & \text{不更新设备} \\ (N^2 - 0) + (N-1) - C + (N - T_N), & \text{更新设备} \end{cases}$$

$$f_i(T_i) = \max_{T_N \leqslant N} \begin{cases} N^2 - T_i^2 + f_{i+1}(T_i + 1), & \text{不更新设备} \\ (N^2 - 0) + (N - T_i) - C + f_{i+1}(1), & \text{更新设备} \end{cases}$$

$i = 1, 2, \cdots, N-1$

(b) 当 $N = 3$，$C = 10$ 时有

$$f_3(T_3) = \max_{T_3 \leqslant 3} \begin{cases} 11 - T_3 - T_3^2, & \text{不更新设备} \\ 4 - T_3, & \text{更新设备} \end{cases}$$

$$f_i(T_i) = \max_{T_i \leqslant 3} \begin{cases} 9 - T_i^2 + f_{i+1}(T_{i+1}), & \text{不更新设备} \\ 2 - T_i + f_{i+1}(1), & \text{更新设备} \end{cases}$$

$i = 1, 2$

用逆序算法：

当 $N=3$ 时,有表 7A-8。

**表 7A-8**

| $T_3$ | 不更新 | 更新 | $f_3(T_3)$ | 决策 |
|---|---|---|---|---|
| 1 | 9 | 3 | 9 | 不更新 |
| 2 | 5 | 2 | 5 | 不更新 |
| 3 | −1 | 1 | 1 | 更新 |

当 $N=2$ 时,有表 7A-9。

**表 7A-9**

| $T_2$ | 不更新 | 更新 | $f_2(T_2)$ | 决策 |
|---|---|---|---|---|
| 1 | 8+5=13 | 1+9=10 | 10 | 不更新 |
| 2 | 5+1=6 | 0+9=9 | 9 | 更新 |
| 3 | — | −1+9=8 | 8 | 更新 |

当 $N=1$ 时,有表 7A-10。

**表 7A-10**

| $T_1$ | 不更新 | 更新 | $f_1(T_1)$ | 决策 |
|---|---|---|---|---|
| 1 | 8+9=17 | 1+13=14 | 17 | 不更新 |
| 2 | 5+8=13 | 0+13=13 | 13 | 更新或不更新 |
| 3 | — | −1+13=12 | 12 | 更新 |

由此得最优策略为:第一年年末不更新,第二年年末不更新,第三年年末更新;或第一年年末不更新,第二年年末更新,第三年年末不更新。总收益均为 13。

**7.27** 参照 8.46 题,先将问题转化成一个求最短路问题,再用动态规划方法求解。最优方案为甲—D,乙—B,丙—A,丁—C,共用时为 28。

# 八、图与网络分析

## 是非判断题

(b)(e)(f)(i)正确,(a)(c)(d)(g)(h)(j)不正确。

## 选择填空题

1.(A)(D)  2.(A)(B)  3.(C)(D)  4.(A)(B)  5.(D)  6.(C)
7.(B)     8.(A)(C)

## 练习题

**8.1** 把比赛项目作为研究对象,用点表示。如果两个项目有同一运动员报名参加,则在代表这两个项目的点之间连一条线,作图。只要在图中找出一个点的序列,使依次排列的两个点不相邻,就能做到每名运动员不连续地参加两项比赛。满足要求的排列方案有多个,例如 B,C,A,F,E,D 就是其中之一。

**8.2** (a) $\dfrac{p(p-1)}{2}$

(b) 如果 $n$ 为偶数,最多边为 $\left(\dfrac{n}{2}\right)^2$;如 $n$ 为奇数,最多边数为

$$\left(\dfrac{n}{2}+0.5\right)\left(\dfrac{n}{2}-0.5\right)=\left(\dfrac{n}{2}\right)^2-0.25$$

**8.3** 用反证法。如图不连通,至少分成两个互相独立部分,一部分含 $p$ 个点,一部分含 $(n-p)$ 个点,且 $p \geqslant 1, (n-p) \geqslant 1$。含 $p$ 个节点简单图最多边数为 $\dfrac{p(p-1)}{2}$,含

$(n-p)$ 个点的部分最多边数为 $\frac{(n-p)(n-p-1)}{2}$，因此两部分最多边数之和为

$$\frac{1}{2}[p(p-1)+(n-p)(n-p-1)] = \frac{1}{2}[(n-1)(n-2)+2p^2-2np+2n-2]$$
$$= \frac{1}{2}(n-1)(n-2)-(p-1)(n-p-1)$$
$$\leqslant \frac{1}{2}(n-1)(n-2)$$

与题中给的条件矛盾。故图必连通。

**8.4** 图中有四个点的次为 4，八个点的次为 3，四个点的次为 2。旅行者依次经过的城市必须相邻，因此可画出各城市的相邻关系图（见图 8A-1 (a)）。

```
        N J           B O           C
A—J—N—H—K—G—B—M—I—E—P—F—C—L—D—O
|   |   |       |   |       |   |   |
M   B G     O C F A F     L I G P   K
```

图 8A-1(a)

根据以上关系，可画出各城市的位置如图 8A-1(b) 所示。

图 8A-1(b)

**8.5** 将红、蓝、白、绿四种颜色分别用四个点表示，把四个立方体上互为相反面（如南与北，东与西）的颜色的点连一条边得图 8A-2。要求 4 个侧面分别为 4 种颜色，就要从图中去掉 4 条边，并使每个点的次为 4（每种颜色出现 4 次），得图 8A-3。

由此 4 个立方体各个侧面显示的颜色应是：

|  | 红 |  |  | 蓝 |  |  | 白 |  |  | 绿 |  |
|---|---|---|---|---|---|---|---|---|---|---|---|
| 红 | 1 | 白 | 绿 | 2 | 蓝 | 白 | 3 | 红 | 蓝 | 4 | 绿 |
|  | 红 |  |  | 白 |  |  | 绿 |  |  | 蓝 |  |

图 8A-2

图 8A-3

**8.6** 用 $(i,j,k)$ 表示各瓶中油的数量,则问题就是从图 8A-4 中寻找从 $(8,0,0)$ 到 $(4,4,0)$ 的一条最短路。图 8A-4 中画出了从某一状态出发的可能到达状态,又设每条连线的长度为 1。

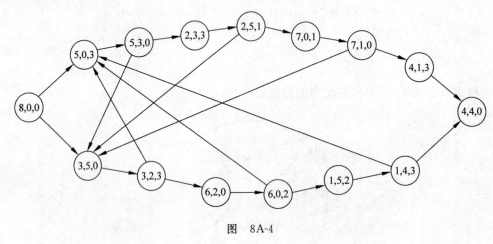

图 8A-4

**8.7** 把同一个研究生参加的考试课程用边连接,得图 8A-5。由图看出,课程 A 只能同 E 排在一天,B 同 C 安排一天,D 同 F 在一天。再根据题意要求,满足各方面要求的考试日程表只能是表 8A-1。

表 8A-1

| 天 | 上午 | 下午 |
|---|---|---|
| 第 一 天 | A | E |
| 第 二 天 | C | B |
| 第 三 天 | D | F |

图 8A-5

**8.8** (a) 最小支撑树树枝总长 12;

(b) 树枝总长 15;

(c) 树枝总长 12；

(d) 树枝总长 18。

**8.9** 边数为 $(p-1)$、节点数为 $p$ 的树图，其各点次的总和为 $(2p-2)$。若减去次为 $k$ 的点，则图中尚余 $(p-1)$ 个点，这些点的次的总和为 $(2p-2-k)$。因树图中无孤立点，故推算出至少有 $k$ 个点的次为 1，即至少有 $k$ 个悬挂点。

**8.10** 设 $x_{ij} = \begin{cases} 1, & 边[i,j] 包含在最小支撑树内 \\ 0, & 否则 \end{cases}$

则其数学模型为 $\min z = \sum_{ij} a_{ij} x_{ij}$

s.t. $\sum_{ij} x_{ij} = 7$ （8 个点的树图边数为 7）

此外不允许出现圈，如应有 $x_{12} + x_{13} + x_{24} + x_{34} \leq 3$，一共可写出 6 个类似约束。

**8.11** 有 $1 + 2 + 2^2 + \cdots + 2^{10} = 2^{11} - 1$ 个节点，$(2^{11} - 2)$ 条边。

**8.12** 若图连通，若无圈，则该图为树图，含 $n$ 个节点恰有 $(n-1)$ 条边，与题设矛盾。若图不连通，则其中至少有一连通片，其边数大于等于节点数，同上证明此连通片中必存在圈。

**8.13** 埋设电缆的最优方案为总长 6 200m，故工程费用预算为 $6\,200(10 + 0.6 \times 3 + 5) = 104\,160$（元）。

**8.14** 将每小块稻田及水源地各用一个点表示，连接这些点的树图的边数即为至少要挖开的堤埂数。由此 A 队至少挖开 11 条，B 队至少挖开 13 条。

**8.15** 应按占比例最大的试卷检出，再依次类推，如图 8A-6 所示。圈中数字分别为检出的和需检的试卷数。总分检量为 $12\,500 \times 4 + 22\,500 \times 3 + 35\,000 \times 2 + 50\,000 = 237\,500$（份次）。

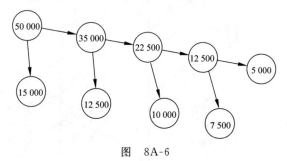

图 8A-6

**8.16** 输油管线总长为 10.2 mile（海里）。

**8.17** 先构造一个如图 8A-7 所示的债务关系图：

在图中循箭头前进找出任意一个圈，如 $A \to B \to E \to C \to G \to F \to A$，各弧旁最小数为

1 700,从各弧中减去,并擦去 $F \to A$ 这条弧。再找出下一个圈,依次进行,可有效清理企业之间的三角债务。

**8.18** (a) $v_1$ 至各点最短距离为: $v_2(2)$, $v_3(8)$, $v_4(15)$, $v_5(3)$, $v_6(10)$, $v_7(7)$, $v_8(11)$, $v_9(4)$, $v_{10}(8)$, $v_{11}(20)$

(b) $v_1$ 至各点最短距离为: $v_2(4)$, $v_3(7)$, $v_4(11)$, $v_5(7)$, $v_6(9)$, $v_7(11)$, $v_8(18)$, $v_9(3)$, $v_{10}(9)$, $v_{11}(14)$

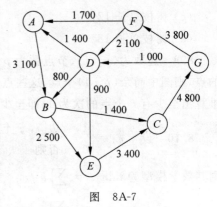

图 8A-7

**8.19** (a) 以 4 个阶段为横坐标,每阶段初剩余的投资为纵坐标,可作出图 8A-8。图中从 A 至 B 的最短路径即为最佳研制开发方案。图中各线旁数字为完成该阶段任务所需的时间(周)。

(b) 本题可用动态规划方法求解。用 $k$ 表阶段变量,状态变量 $s_k$ 为 $k$ 阶段初剩余的可投入费用,$x_k$ 为 $k$ 阶段实际投入费用,$u_k(s_k, x_k)$ 为 $k$ 阶段投入 $x_k$ 时所需的研制周期,则可写入动态规划递推方程和边界条件如下:

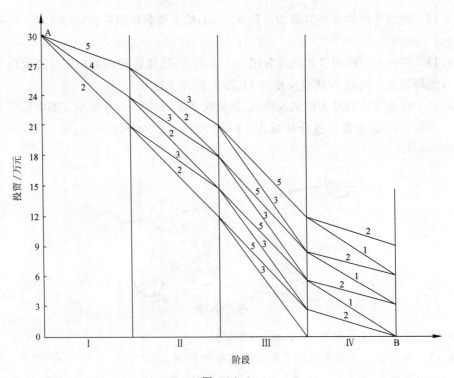

图 8A-8

$$f_k(s_k) = \min_{0 \leq x_k \leq s_k} \{u_k(s_k, x_k) + f_{k+1}(s_{k+1})\}$$

$$f_5(s_5) = 0$$

**8.20** 设 $x_{ij} = \begin{cases} 1, & \text{最短路径弧}(i,j) \\ 0, & \text{否则} \end{cases}$

其数学模型为

$$\min z = \sum_i \sum_j a_{ij} x_{ij}$$

$$\text{s.t.} \begin{cases} x_{12} + x_{13} = 1 & x_{24} + x_{34} = x_{45} + x_{46} \\ x_{12} = x_{23} + x_{24} + x_{25} & x_{25} + x_{45} + x_{65} = x_{57} \\ x_{13} + x_{23} = x_{34} + x_{36} & x_{36} + x_{46} = x_{65} + x_{67} \\ x_{ij} = 0 \text{ 或 } 1 \end{cases}$$

**8.21** 将线段分成 6 部分，$AB, BC, CD, DE, EF, FG$ 为分别生产 6 种容器所需费用，$AC$ 表用 2 号容器替代 1 号容器时，生产 1 050 个 2 号容器费用，$AD$ 表用 3 号容器替代 1，2 号容器，生产 1 750 个 3 号容器费用。依此类推，得图 8A-9。问题归结为求图中 $A$ 至 $G$ 的最短路。

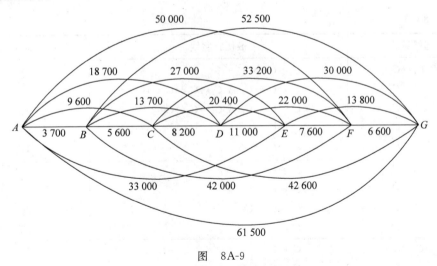

图 8A-9

**8.22** 问题是寻找一条路线，使在各路段碰不到交警的概率的乘积为最大。乘积最大可转化为求对数和为最大，因此先通过表 8A-2 进行转换，将相应的 $(-\lg p_{ij})$ 标注到各路段上，再从中找出一条最短路。本题最优解为①—②—③—⑤—⑦。

表 8A-2

| 路段$(i,j)$ | $p_{ij}$ | $\lg p_{ij}$ | $-\lg p_{ij}$ |
|---|---|---|---|
| (1, 2) | 0.2 | −0.698 97 | 0.698 97 |
| (1, 3) | 0.9 | −0.045 76 | 0.045 76 |
| (2, 3) | 0.6 | −0.221 85 | 0.221 85 |
| (2, 4) | 0.8 | −0.096 91 | 0.096 91 |
| (3, 4) | 0.1 | −1.0 | 1.0 |
| (3, 5) | 0.3 | −0.522 88 | 0.522 88 |
| (4, 5) | 0.4 | −0.397 94 | 0.397 94 |
| (4, 6) | 0.35 | −0.455 93 | 0.455 93 |
| (5, 7) | 0.25 | −0.602 06 | 0.602 06 |
| (6, 7) | 0.5 | −0.301 03 | 0.301 03 |

**8.23** 化为求最短路径问题，最优更新策略为于每年末都换一辆新车，到第 4 年年末处理掉，总费用为 4.2 万元。

**8.24** 至少走 6 步，走法为 $A \to F \to D \to C \to M \to L \to B$。

**8.25** 任意两城市间的最便宜路线和票价如表 8A-3 所示。

表 8A-3

| 起终城市 | 最便宜路线 | 票价 |
|---|---|---|
| $C_1 \rightleftharpoons C_2$ | $C_1 \rightleftharpoons C_6 \rightleftharpoons C_2$ | 35 |
| $C_3$ | $C_1 \rightleftharpoons C_5 \rightleftharpoons C_3$ 或 $C_1 \rightleftharpoons C_6 \rightleftharpoons C_4 \rightleftharpoons C_3$ | 45 |
| $C_4$ | $C_1 \rightleftharpoons C_5 \rightleftharpoons C_4$ 或 $C_1 \rightleftharpoons C_6 \rightleftharpoons C_4$ | 35 |
| $C_5$ | $C_1 \rightleftharpoons C_5$ | 25 |
| $C_6$ | $C_1 \rightleftharpoons C_6$ | 10 |
| $C_2 \rightleftharpoons C_3$ | $C_2 \rightleftharpoons C_3$ | 15 |
| $C_4$ | $C_2 \rightleftharpoons C_4$ | 20 |
| $C_5$ | $C_2 \rightleftharpoons C_4 \rightleftharpoons C_5$ | 30 |
| $C_6$ | $C_2 \rightleftharpoons C_6$ | 25 |
| $C_3 \rightleftharpoons C_4$ | $C_3 \rightleftharpoons C_4$ | 10 |
| $C_5$ | $C_3 \rightleftharpoons C_5$ 或 $C_3 \rightleftharpoons C_4 \rightleftharpoons C_5$ | 20 |
| $C_6$ | $C_3 \rightleftharpoons C_4 \rightleftharpoons C_6$ | 35 |
| $C_5 \rightleftharpoons C_5$ | $C_4 \rightleftharpoons C_5$ | 10 |
| $C_6$ | $C_4 \rightleftharpoons C_6$ | 25 |
| $C_5 \rightleftharpoons C_6$ | $C_5 \rightleftharpoons C_1 \rightleftharpoons C_6$ 或 $C_5 \rightleftharpoons C_4 \rightleftharpoons C_6$ | 35 |

**8.26** 先求出任意两点间的最短路程,如表 8A-4 所示。

表 8A-4

| 从\到 | A | B | C | D | E | F |
|---|---|---|---|---|---|---|
| A | 0 | 2 | 6 | 7 | 8 | 11 |
| B | 2 | 0 | 4 | 5 | 6 | 9 |
| C | 6 | 4 | 0 | 1 | 2 | 5 |
| D | 7 | 5 | 1 | 0 | 1 | 4 |
| E | 8 | 6 | 2 | 1 | 0 | 3 |
| F | 11 | 9 | 5 | 4 | 3 | 0 |

将表中每行数字分别乘上各村小学生数得表 8A-5。
按列相加,其总和最小的列为 D,即小学校应建立在 D 村。

表 8A-5

| A | B | C | D | E | F |
|---|---|---|---|---|---|
| 0 | 100 | 300 | 350 | 400 | 550 |
| 80 | 0 | 160 | 200 | 240 | 360 |
| 360 | 240 | 0 | 60 | 120 | 300 |
| 140 | 100 | 20 | 0 | 20 | 80 |
| 560 | 420 | 140 | 70 | 0 | 210 |
| $\dfrac{990}{2\,130}$ | $\dfrac{810}{1\,670}$ | $\dfrac{450}{1\,070}$ | $\dfrac{360}{1\,040}$ | $\dfrac{270}{1\,050}$ | $\dfrac{0}{1\,500}$ |

**8.27** 先找出 $A_1, E_1, E_5, D_3$ 分别至 $C_3$ 和 $C_4$ 的最短路径:

$A_1—B_1—B_2—C_2—C_3$　　16;　　$A_1—A_2—A_3—A_4—B_4—C_4$　　17
$E_1—E_2—D_2—D_3—C_3$　　15;　　$E_1—E_2—D_2—D_3—D_4—C_4$　　21
$E_5—E_4—D_4—D_3—C_3$　　11;　　$E_5—D_5—C_5—C_4$　　13
$D_3—C_3$　　　　　　　　　4;　　$D_3—B_4—C_4$　　　　　　　　　6

(a) 从 $C_3$ 往各处送货,送最后一处时直接返回 $C_4$,即少走 $C_3$ 至最后一处路程,多走最后一处至 $C_4$ 的路程,后者路程减去前者值最小的一个即为最后一处送货点。由前面数据知

$$\min\{17-16,\ 21-15,\ 13-11,\ 6-4\} = 17-16 = 1$$

即 $A_1$ 为最后一个送货点。由此最短路线为从 $C_4$ 至 $C_3$,由 $C_3$ 分别去 $E_1, E_5, D_3$,每次都返回 $C_3$,最后由 $C_3$ 至 $A_1$,再由 $A_1$ 至 $C_4$。每一段都应走两点间的最短路线。

(b) 与前面分析类似,路线刚好反过来。先由 $C_4$ 至 $A_1$,由 $A_1$ 去 $C_3$,再由 $C_3$ 分别去

$E_1, E_5, D_3$,每次返回 $C_3$,再由 $C_3$ 回 $C_4$。又每一段走的都是两点间的最短路线。

**8.28** 先找出 $C_3, A_2, C_1, E_2$ 各点间最短距离如表 8A-6 所示(单位:km)。

表 8A-6

| 从 \ 到 | $C_3$ | $A_2$ | $C_1$ | $E_2$ |
|---|---|---|---|---|
| $C_3$ | — | 9 | 8 | 10 |
| $A_2$ | 9 | — | 11 | 12 |
| $C_1$ | 8 | 11 | — | 8 |
| $E_2$ | 10 | 12 | 8 | — |

按货郎担问题求解得最短路线为 ① $C_3—A_2—E_2—C_1—C_3$;② $C_3—C_1—E_2—A_2—C_3$,距离均为 3 700 m。按所给数据,骑车和送文件耽搁时间共为

$$\frac{3\ 700}{15\ 000} \times 60 + 5 \times 3 = 29.8(\text{min})$$

故从出发算起半小时内该人能回到出发地点。

**8.29** $v_s \to v_t$ 的最大流量分别为:(a) 5;(b) 13;(c) 20;(d) 25。

**8.30** 最大流量为 110 t/h。

**8.31** 从仓库运往市场的最大流量为 110 单位,其中市场 3 只能满足 50 单位,差 10 单位。

**8.32** 将 $A, B, C, D, E, F$ 分别用一个点表示,相互之间有桥梁相连的连一条弧,弧的容量就是两点间的桥梁数(见图 8A-10)。根据最大流量最小截集原理,用标号法找出图 8A-10 所表示网络的最小截集,截集所包含的弧 $AE, CD, CF$,即 ⑥、⑦、⑫ 号桥为切断 $A, F$ 之间联系的最少要破坏的桥梁。

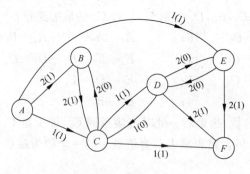

图 8A-10

**8.33** 将五个人与五个外语语种分别用点表示,把各个人与懂得的外语语种之间用弧相连(见图 8A-11)。规定每条弧的容量为 1,求出图 8A-11 网络的最大流量数字即为最多能得到招聘的人数。从图中看出只能有四个人得到聘用,方案为:甲—英,乙—俄,

丙—日,戊—法,丁未能得到聘用。

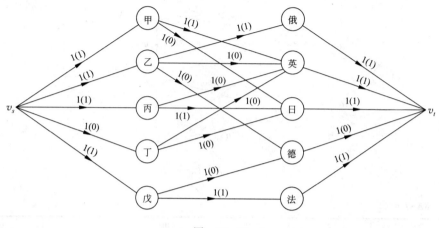

图 8A-11

**8.34** (a) 最大流量为 6,费用为 84。

(b) 最大流量为 3,费用为 27。

**8.35** 网络图见图 8A-12,图中弧旁数字为 $(b_{ij}, c_{ij})$。因本题中实际上不受容量限制,其最小总费用为 240。

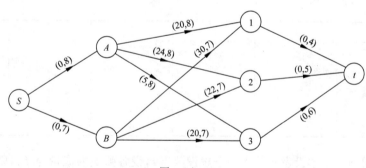

图 8A-12

**8.36** 用 $x_1$ 和 $x_2$ 分别表示该厂正常生产和加班生产的状态,$(x_1, v_j)$ 表第 $j$ 年正常生产的货轮,$(x_2, v_j)$ 表第 $j$ 年加班生产的货轮,$(v_i, v_j)$ 表第 $i$ 年生产留至第 $j$ 年交货。则可建立如图 8A-13 所示的网络图,图中各弧旁数字为 $(b_{ij}, c_{ij})$。

**8.37** 先任意找出一个可行方案,例如甲—Ⅱ,乙—Ⅰ,丙—Ⅳ,丁—Ⅲ,戊—Ⅴ,其最小值为 3。将表中所有小于 3 的数字划去得表 8A-7。从表中再找出一个可行方案,例如甲—Ⅲ,乙—Ⅳ,丙—Ⅱ,丁—Ⅰ,戊—Ⅴ,最小值为 4,再将表中小于 4 的数字划去得表 8A-8。从表 8A-8 中可继续找到一个可行解:甲—Ⅴ,乙—Ⅳ,丙—Ⅱ,丁—Ⅰ,戊—Ⅲ。这是使流水线生产能力达到最大的分配方案。

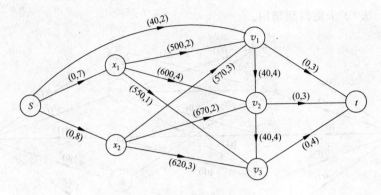

图 8A-13

表 8A-7

|   | I | II | III | IV | V |
|---|---|---|---|---|---|
| 甲 | × | × | 4 | × | 7 |
| 乙 | × | 4 | × | 5 | 6 |
| 丙 | × | 5 | × | 4 | × |
| 丁 | 5 | × | × | × | 5 |
| 戊 | × | 7 | 6 | × | 4 |

表 8A-8

|   | I | II | III | IV | V |
|---|---|---|---|---|---|
| 甲 | × | × | × | × | 7 |
| 乙 | × | × | × | 5 | 6 |
| 丙 | × | 5 | × | × | × |
| 丁 | 5 | × | × | × | 5 |
| 戊 | × | 7 | 6 | × | × |

**8.38** 增加一个虚设发点 $s$ 和一个虚设收点 $t$，设各弧上的流量为 $f_{ij}$，则有

$$\max z = f_{s1} + f_{s2} + f_{s3} = f_{7t} + f_{8t}$$

$$\text{s.t.} \begin{cases} f_{ij} \leqslant c_{ij} & \text{（容量限制条件）} \\ \sum_i f_{ij} = \sum_k f_{jk} & \text{（中间点平衡条件）} \\ f_{ij} \geqslant 0 \end{cases}$$

例如对中间点④，有 $f_{14} + f_{24} = f_{45} + f_{46} + f_{47}$

**8.39** 在以下容量网络图（图 8A-14）中，如其最大流量为 16，则各公司都能招聘到所需人才。图中各弧旁数字为容量。

**8.40** 以 $M_1, M_2, M_3, M_4$ 分别代表 1 月至 4 月，$A, B, C$ 为 3 项工程，$A_i, B_i, C_i$ 为三

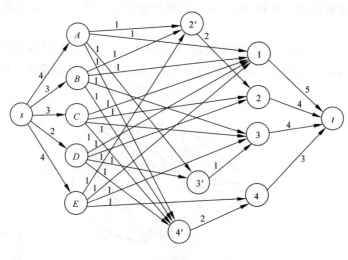

图 8A-14

项工程在 $i$ 月内施工完成的部分,则可作出以下容量网络图(图 8A-15)。如在该图中能得到最大流量为 300,表明公司能按时完成各项工程。

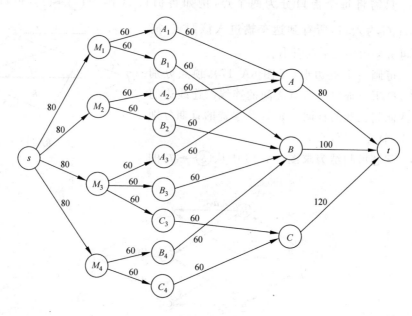

图 8A-15

**8.41** 乙的建议可行,只需在 $B_1$ 和 $D_1$ 及 $B_3$ 和 $D_3$ 间各增加一个虚设点即可。丙的建议也可行,即把一个求最短路径问题归结为建立整数规划模型求解,建模方法参见本习

题集题 8.20。丁的设想不正确,因为最小支撑树中两点间的链,不等同两点间最短距离的连线。

**8.42** 用点代表岛和陆地,边代表桥,得图 8A-16。在这个图中有两个奇点:$D$ 和 $E$。因而一个人从 $D$ 出发到 $E$,或从 $E$ 出发到 $D$,可以做到经过每座桥一次既无重复又无遗漏。

图 8A-16

**8.43** 分别找出各个图中的奇点,然后将图中奇点按最短连线两两相连即可。

**8.44** 只需将每个街口分为两个点,例如将街口 $A$ 画为 Ⓐ $\xrightarrow{0.5}$ Ⓐ′,街口 $G$ 画为 Ⓖ $\xrightarrow{1.5}$ Ⓖ′,$A,G$ 为入口,所有到达车辆进入该两点,离开街口时再分别由 $A′、G′$ 点引出。

**8.45** 可画一个五边形(见图 8A-17),顶点分别为 $A,B,C,D,E$。画出所有点之间的连线。连线边的数字即为两队间比赛的日期。如 A 队参赛的日期分别为 $1,4,7,10$ 日 4 天等。

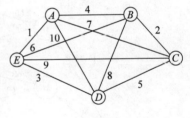

图 8A-17

**8.46** 问题可归结为求图 8A-18 中从 Ⓢ $\rightarrow$ Ⓣ 的最短路径。

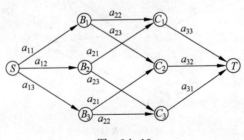

图 8A-18

**8.47** 数学模型如下：

$$\max z = x_{SA} + x_{SB} + x_{SD} + x_{SE} + x_{SF} = x_{LT} + x_{IT} + x_{MT} + x_{HT} + x_{KT} + x_{NT}$$

$$\text{s. t.} \begin{cases} x_{SA} = x_{AD} \leqslant 1 \\ x_{SB} = x_{BC} + x_{BE} \leqslant 1 \\ x_{BC} = x_{CD} + x_{CG} \leqslant 1 \\ x_{AD} + x_{SD} + x_{CD} = x_{DI} \leqslant 1 \\ x_{SE} + x_{BE} + x_{FE} = x_{EH} + x_{EK} \leqslant 1 \\ x_{SF} + x_{DF} = x_{FE} + x_{FG} + x_{FJ} \leqslant 1 \\ x_{CG} + x_{FG} = x_{GI} + x_{GJ} + x_{GH} \leqslant 1 \\ x_{GH} + x_{EH} = x_{NJ} + x_{HK} + x_{NT} \leqslant 1 \\ x_{DI} + x_{GI} = x_{IL} + x_{IT} + x_{IJ} \leqslant 1 \\ x_{IJ} + x_{GJ} + x_{FJ} + x_{HJ} = x_{JM} + x_{JK} \leqslant 1 \\ x_{JK} + x_{HK} + x_{EK} = x_{KM} + x_{KN} + x_{KT} \leqslant 1 \\ x_{IL} + x_{ML} = x_{LT} \leqslant 1 \\ x_{JM} + x_{KM} = x_{ML} + x_{MN} + x_{MT} \leqslant 1 \\ x_{KN} + x_{MN} = x_{NT} \leqslant 1 \\ \text{所有变量} = 0 \text{ 或 } 1 \end{cases}$$

# 九、网络计划与图解评审法

## 是非判断题

(a) (d) (i) (j) (k) (l) (m) 正确,(b) (c) (e) (f) (g) (h) (n) (o) 不正确。

## 选择填空题

1. (A)(B)  2. (A)(D)  3. (A)(B)(C)(D)  4. (A)(B)
5. (A)(D)  6. (B)(D)

## 练习题

**9.1** 表 9-1 和表 9-2 的 PERT 网络图分别见图 9A-1 和图 9A-2。

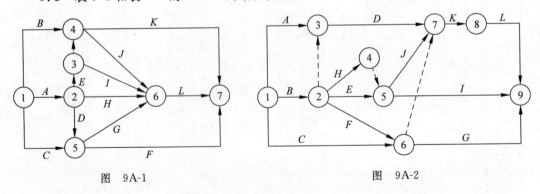

图 9A-1　　　　　　　　　　　图 9A-2

**9.2** (a) 见图 9A-3,图中 $A_i, B_i, C_i (i=1,2,3,4)$ 为 $i$ 区块的作业。
(b) 见图 9A-4。

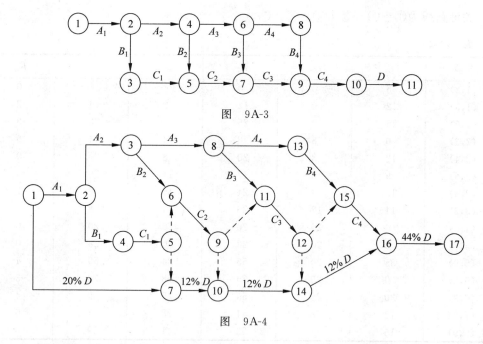

图 9A-3

图 9A-4

**9.3** 用 $t_{ij}$ 表示作业时间,$t_{ES}$、$t_{EF}$、$t_{LS}$、$t_{LF}$ 表示作业的最早开始、最早结束、最迟开始、最迟结束时间,用 $R_{ij}$ 表示作业总时差。则由表 9-1 和表 9-2 所绘制网络的各项参数计算结果分别见表 9A-1 和表 9A-2。

表 9A-1

| 作业 | $t_{ij}$ | $t_{ES}$ | $t_{EF}$ | $t_{LS}$ | $t_{LF}$ | $R_{ij}$ |
| --- | --- | --- | --- | --- | --- | --- |
| (1,2) | 10 | 0 | 10 | 0 | 10 | 0 |
| (1,4) | 11 | 0 | 11 | 11 | 22 | 11 |
| (1,5) | 15 | 0 | 15 | 4 | 19 | 4 |
| (2,3) | 12 | 10 | 22 | 10 | 22 | 0 |
| (2,5) | 8 | 10 | 18 | 11 | 19 | 1 |
| (2,6) | 10 | 10 | 20 | 17 | 17 | 7 |
| (3,4) | 0 | 22 | 22 | 22 | 22 | 0 |
| (3,6) | 4 | 22 | 26 | 23 | 27 | 1 |
| (4,6) | 5 | 22 | 27 | 22 | 27 | 0 |
| (4,7) | 9 | 22 | 31 | 26 | 35 | 4 |
| (5,6) | 7 | 18 | 25 | 20 | 27 | 2 |
| (5,7) | 16 | 18 | 34 | 19 | 35 | 1 |
| (6,7) | 8 | 27 | 35 | 27 | 35 | 0 |

关键路线为①-②-③-④-⑥-⑦。

表 9A-2

| 作业 | $t_{ij}$ | $t_{ES}$ | $t_{EF}$ | $t_{LS}$ | $t_{LF}$ | $R_{ij}$ |
|---|---|---|---|---|---|---|
| (1,2) | 8 | 0 | 8 | 0 | 8 | 0 |
| (1,3) | 12 | 0 | 12 | 2 | 14 | 2 |
| (1,6) | 25 | 0 | 25 | 3 | 28 | 3 |
| (2,3) | 0 | 8 | 8 | 14 | 14 | 6 |
| (2,4) | 12 | 8 | 20 | 8 | 20 | 0 |
| (2,5) | 9 | 8 | 17 | 11 | 20 | 3 |
| (2,6) | 13 | 8 | 21 | 15 | 28 | 7 |
| (3,7) | 14 | 12 | 26 | 14 | 28 | 2 |
| (4,5) | 0 | 20 | 20 | 20 | 20 | 0 |
| (5,7) | 8 | 20 | 28 | 20 | 28 | 0 |
| (5,9) | 35 | 20 | 55 | 24 | 59 | 4 |
| (6,7) | 0 | 25 | 25 | 28 | 28 | 3 |
| (6,9) | 30 | 25 | 55 | 29 | 59 | 4 |
| (7,8) | 13 | 28 | 41 | 28 | 41 | 0 |
| (8,9) | 16 | 41 | 59 | 41 | 59 | 0 |

关键路线为：①-②-④-⑤-⑦-⑧-⑨。

**9.4** 计算过程略。图 9-1 总用时为 12，关键路线为①-③-⑤-⑦-⑪；图 9-2 总用时为 20，关键路线为①-④-⑤-⑧-⑨。

**9.5** 先画出网络图，见图 9A-5，图中双线为根据计算结果画出的关键路线。

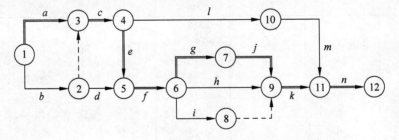

图 9A-5

计算过程见表 9A-3。

表 9A-3

| 作业 | $t_{ij}$ | $t_{ES}$ | $t_{EF}$ | $t_{LS}$ | $t_{LF}$ | $R_{ij}$ |
|---|---|---|---|---|---|---|
| (1,2) | 8 | 0 | 8 | 2 | 10 | 2 |
| (1,3) | 10 | 0 | 10 | 0 | 10 | 0 |

续表

| 作业 | $t_{ij}$ | $t_{ES}$ | $t_{EF}$ | $t_{LS}$ | $t_{LF}$ | $R_{ij}$ |
|---|---|---|---|---|---|---|
| (2,3) | 0 | 8 | 8 | 10 | 10 | 2 |
| (2,5) | 16 | 8 | 24 | 24 | 40 | 16 |
| (3,4) | 6 | 10 | 16 | 10 | 16 | 0 |
| (4,5) | 24 | 16 | 40 | 16 | 40 | 0 |
| (4,10) | 8 | 16 | 24 | 44 | 52 | 28 |
| (5,6) | 4 | 40 | 44 | 40 | 44 | 0 |
| (6,7) | 4 | 44 | 48 | 44 | 48 | 0 |
| (6,8) | 4 | 44 | 48 | 56 | 60 | 12 |
| (6,9) | 10 | 44 | 54 | 50 | 60 | 6 |
| (7,9) | 12 | 48 | 60 | 48 | 60 | 0 |
| (8,9) | 0 | 48 | 48 | 60 | 60 | 12 |
| (9,11) | 16 | 60 | 76 | 60 | 76 | 0 |
| (10,11) | 24 | 24 | 48 | 52 | 76 | 28 |
| (11,12) | 4 | 76 | 80 | 76 | 80 | 0 |

关键路线为①—③—④—⑤—⑥—⑦—⑨—⑪—⑫。

由表中计算知：(a)从施工开始到全部结束最短周期为 80 d；(b)混凝土施工拖延 10 d，对整个工期无影响；(c)天花板施工从 12 d 缩短到 8 d，整个工期可缩短 4 d；(d)装门这道工序最迟应在开工后的第 56 d 开始；(e)应采取措施，并从关键路线上的作业着手缩短工期。

**9.6** 列出所有可能缩短工序时间的作业及缩短 1 d 需增加的费用，见表 9A-4。

表 9A-4

| 作业 | 可缩短时间/d | 缩短 1 d 增加的费用/元 | 作业 | 可缩短时间/d | 缩短 1 d 增加的费用/元 |
|---|---|---|---|---|---|
| $a$ | 4 | 35 | $h$ | 2 | 10 |
| $c$ | 2 | 25 | $i$ | 1 | 15 |
| $d$ | 4 | 25 | $j$ | 4 | 15 |
| $f$ | 2 | 15 | $k$ | 4 | 22 |
| $g$ | 2 | 20 | $l$ | 2 | 20 |

从表 9A-4 看出，其中 $a,c,f,g,j,k$ 在关键路线上。按缩短 1 d 增加费用从小到大排列，为使该项工程在 70 d 内完工，作业 $j,f,g$ 均按赶工作业，作业 $k$ 8 天按正常作业，6 天按赶工作业，这样共需增加赶工费用 174 元。

**9.7** RERT 网络图如图 9A-6 所示。

图 9A-6

计算得到图中有 4 条关键路线,总工期为 111 天。

为缩短工期,应先考虑缩短作业 $A, D, Q, R, S$ 的时间。

**9.8** 由图 9-3 所得关键路线知工期总长为 44 d,故应采取措施。由表 9-6 先计算出每项作业最多可以缩短的作业时间以及赶工时每缩短 1 d 额外增加的费用,见表 9A-5。

表 9A-5

| 作业 | 可缩短时间/d | 缩短 1 d 增加的费用/元 | 作业 | 可缩短时间/d | 缩短 1 d 增加的费用/元 |
| --- | --- | --- | --- | --- | --- |
| (1,2) | 1 | 300 | (6,8) | 3 | 200 |
| (2,3) | 1 | 200 | (7,9) | 2 | 100 |
| (3,4) | 3 | 300 | (8,10) | 4 | 100 |
| (4,5) | 2 | 350 | (9,11) | 1 | 100 |
| (4,6) | 2 | 150 | (9,12) | 2 | 150 |
| (4,7) | 2 | 100 | (10,13) | 1 | 100 |
| (5,7) | 2 | 150 | (11,12) | 0 | — |
| (5,8) | 0 | — | (12,13) | 3 | 133.3 |

再按关键路线上缩短 1 d 增加费用由小到大的次序排列依次操作(当存在两条以上平行的关键路线时需同时计算两项或多项作业缩短时的费用累加),计算过程见表 9A-6。

表 9A-6

| 步骤 | 作业 | | 缩短后工期/d | 增加费用/元 | 累计/元 |
| --- | --- | --- | --- | --- | --- |
| | 代号 | 正常时间/d | 缩短后时间/d | | |
| 1 | (7,9) | 8 | 6 | 42 | 200 | 200 |
| 2 | (12,13) | 6 | 4 | 40 | 266.6 | 466.6 |
| 3 | (2,3) | 4 | 3 | 39 | 200 | 666.6 |
| 4 | (8,10) | 9 | 8 | 38 | 100 | 916.6 |
| | (9,12) | 5 | 4 | | 150 | |

由此可知,为使总工期缩短至 38 d,应压缩作业 (7,9)(12,13) 工期各 2 d,缩短作业 (2,3)(8,10)(9,12) 工期各 1 d,累计增加赶工费用 916.6 元。

**9.9** (1) 对表 9-7 所给资料:

(a) 先按下面公式计算各作业的平均时间 $D_{ij}$ 及方差 $\sigma_{ij}^2$,结果见表 9A-7。

$$D_{ij} = \frac{1}{6}(a+4m+b); \quad \sigma_{ij}^2 = \left[\frac{1}{6}(b-a)\right]^2$$

表 9A-7

| 作业 | $D_{ij}$ | $\sigma_{ij}^2$ | 作业 | $D_{ij}$ | $\sigma_{ij}^2$ |
| --- | --- | --- | --- | --- | --- |
| a | 6.17 | 0.25 | h | 4.00 | 0.109 |
| b | 2.83 | 0.25 | i | 7.67 | 1.00 |
| c | 3.83 | 0.25 | j | 6.17 | 0.25 |
| d | 5.00 | 0.109 | k | 10.67 | 1.00 |
| e | 8.17 | 0.25 | l | 6.00 | 0.444 |
| f | 9.50 | 0.689 | m | 4.00 | 0.109 |
| g | 8.50 | 0.689 | | | |

(b) 画出 PERT 网络图,按平均时间 $D_{ij}$ 计算标出关键路线,如图 9A-7 所示。

(c) 由图 9A-7 知关键路线长为 31.34 d。并得到工程在 30 d,32 d 和 34 d 内完成的概率分别为 0.318,0.674 和 0.965。

(2) 对表 9-8 所给资料:

(a) 计算得到的各项作业的平均时间 $D_{ij}$ 及方差 $\sigma_{ij}^2$,见表 9A-8。

图 9A-7

表 9A-8

| 作业 | $D_{ij}$ | $\sigma_{ij}^2$ | 作业 | $D_{ij}$ | $\sigma_{ij}^2$ |
|---|---|---|---|---|---|
| a | 2.83 | 0.25 | h | 13.00 | 0.109 |
| b | 6.83 | 0.25 | i | 12.17 | 0.689 |
| c | 7.17 | 0.25 | j | 10.00 | 0.444 |
| d | 2.00 | 0.109 | k | 8.33 | 0.444 |
| e | 4.00 | 0.109 | l | 4.33 | 1.000 |
| f | 6.00 | 0.109 | m | 6.00 | 0.109 |
| g | 15.00 | 2.80 | | | |

(b) 画出 RERT 网络图，按平均时间 $D_{ij}$ 计算标出关键路线，如图 9A-8 所示。

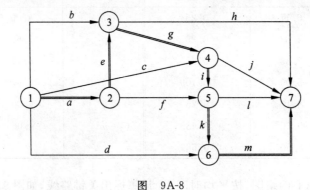

图 9A-8

(c) 关键路线长度为 48.33 d，其在 48、50、52 内完成的概率分别为 0.438、0.781 和 0.959。

**9.10** 用 $t_{ij}$ 表弧 $(i,j)$ 的平均时间；$x_{ij}$ 为 0—1 变量，当 $x_{ij}=1$ 时，表示弧 $(i,j)$ 在关键路线上，当 $x_{ij}=0$ 时为否则。

则寻找表 9-7 工程关键路线的数学模型可表为

$$\max z = \sum t_{ij} x_{ij}$$

$$\text{s. t.} \begin{cases} x_{12} + x_{14} + x_{15} = 1 \\ x_{12} - x_{23} - x_{25} - x_{26} = 0 \\ x_{23} - x_{34} - x_{36} = 0 \\ x_{14} + x_{34} - x_{46} - x_{47} = 0 \\ x_{15} + x_{25} - x_{56} - x_{57} = 0 \\ x_{56} + x_{26} + x_{36} + x_{46} - x_{67} = 0 \\ x_{ij} = 0 \text{ 或 } 1 \end{cases}$$

寻找表 9-8 关键路线的数学模型可表示为

$$\max z = \sum t_{ij} x_{ij}$$

$$\text{s. t.} \begin{cases} x_{12} + x_{13} + x_{14} + x_{16} = 1 \\ x_{12} - x_{23} - x_{25} = 0 \\ x_{13} + x_{23} - x_{34} - x_{37} = 0 \\ x_{14} + x_{34} - x_{45} - x_{47} = 0 \\ x_{25} + x_{45} - x_{56} - x_{57} = 0 \\ x_{16} + x_{56} - x_{67} = 0 \\ x_{ij} = 0 \text{ 或 } 1 \end{cases}$$

**9.11** 绘制随机网络图,如图 9A-9 所示。

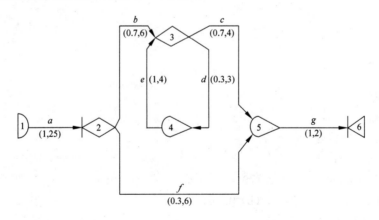

图 9A-9

产品的成品率为

$$P_c = \sum p_i = 0.937 = 93.7\%$$

产品平均完成的时间为

$$T_c = \frac{1}{P_c} \sum p_i t_i = 36.8(\text{h})$$

# 十、排 队 论

## 是非判断题

(a) (b) (d) (k) (l) (n) (o) (p) 正确,(c) (e) (f) (g) (h) (i) (j) (m) 不正确。

## 选择填空题

1. (D)　2. (D)　3. (C)　4. (B)　5. (B)　6. (C)
7. (C)(D)　8. (A)

## 练习题

**10.1** 略

**10.2** 略

**10.3** 均可以接受

**10.4** (a) 7 d；(b) 79 d。

**10.5** (a) 0.262 3；(b) 0.179。

**10.6** (a) $0.614\,4\times10^{-5}$；(b) $0.961\,2\times10^{-2}$；
(c) 0.036 1；(d) 0.052 65。

**10.7** 设 $S$ 为 $n$ 个负指数分布之和(具有相同参数 $\mu$)，则

$$f(S)=\frac{\mu(\mu t)^{n-1}}{(n-1)!}\cdot \mathrm{e}^{-\mu t}$$

$$P\{S\leqslant t\}=1-\mathrm{e}^{-\mu t}\left[1+\mu t+\frac{(\mu t)^2}{2!}+\cdots+\frac{(\mu t)^{n-1}}{(n-1)!}\right]$$

当 $t=1,\mu=6$ 时,当 $n=4$ 时,$P=0.151\,2$,$n=5$ 时,$P=0.309\,8$,故每小时预约病人

应不超过 4 人。

**10.8** (a) 0.135；(b) 0.270；(c) 0.052 7。

**10.9** (a) 0.632, 0.233, 0.135；

(b) 0.632；

(c) 0.368, 0.368, 0.264；

(d) 0.135, 0.717, 0.967。

**10.10** 稳定状态时平均输出率为 60 件/h。

**10.11** 本题所求为 $W_q = L_q/\lambda$，题中给出 $L_q = 3.5$，$\lambda$ 应为实际进入加油站汽车数，为 $60\left(1 - \dfrac{1}{4}\right) = 45$ 台/h，由此

$$W_q = \frac{3.5}{45} = 0.077 \text{ h} = 4.62 \text{ min}$$

**10.12** (a) $L_s = \sum\limits_{n=0}^{4} n P_n = 2(\text{人})$；

(b) $L_q = \sum\limits_{n=3}^{4} (n-2) P_n = 0.375(\text{人})$；

(c) $P_1 + 2(P_2 + P_3 + P_4) = 1.625(\text{人})$；

(d) $W_s = L_s/\lambda$，$\lambda$ 应为实际进入系统人数 $\lambda = 2(1 - P_4) = \dfrac{30}{16}$，故 $W_s = 2 \times \dfrac{16}{30} = \dfrac{16}{15}$ h $= 64$ min；

(e) 由 $\dfrac{1}{\mu} = \dfrac{1}{\lambda}(L_s - L_q)$，得 $\dfrac{1}{\mu} = \dfrac{26}{30}$ h $= 52$ min。

**10.13** (a) 两名服务员均忙碌时顾客平均输出为 $\dfrac{1}{\mu} = 5$ min 的负指数分布，故 $f(t_1) = \dfrac{1}{5} e^{-\frac{1}{5} t_1}$；

(b) 因负指数分布的缺乏记忆性，故 $E(t_2) = 5$ min，$\sigma = \dfrac{1}{\mu} = 5$ min；

(c) $t_3$ 为 $k = 2$，$k_\mu = 5$ min 的 Erlang 分布，

$$E(t_3) = 10 \text{ min}, \sigma = \dfrac{1}{\sqrt{k}\,\mu} = \dfrac{5}{\sqrt{2}} = 3.535\ 6(\text{min})。$$

**10.14** (a) 1/2；(b) 1/4；(c) 1/4。

**10.15** (a) 生死过程发生率图见图 10A-1。

(b) $C_n = \dfrac{1}{n!}\left(\dfrac{\lambda}{\mu}\right)^n$，$P_0 = 1 \Big/ \sum\limits_{n=0}^{\infty} \dfrac{1}{n!}\left(\dfrac{\lambda}{\mu}\right)^n$，$P_n = \dfrac{1}{n!}\left(\dfrac{\lambda}{\mu}\right)^n \cdot P_0$。

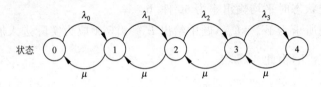

图 10A-1

**10.16** (a) 如图 10A-2 速率图和表 10A-1 所示。

图 10A-2

表 10A-1

| 状态 | 进速率＝出速率 |
| --- | --- |
| 0 | $\mu P_1 = \lambda_0 P_0$ |
| 1 | $\lambda_0 P_0 + \mu P_2 = (\lambda_1 + \mu) P_1$ |
| 2 | $\lambda_1 P_1 + \mu P_3 = (\lambda_2 + \mu) P_2$ |
| 3 | $\lambda_2 P_2 + \mu P_4 = (\lambda_3 + \mu) P_3$ |
| 4 | $\lambda_3 P_3 = \mu P_4$ |

(b) 因为 $\sum_{i=0}^{4} P_i = 1$，所以 $P_0 \left( \dfrac{\lambda_0}{\mu} + \dfrac{\lambda_0 \lambda_1}{\mu^2} + \dfrac{\lambda_0 \lambda_1 \lambda_2}{\mu^3} + \dfrac{\lambda_0 \lambda_1 \lambda_2 \lambda_3}{\mu^4} + 1 \right) = 1$，

$\mu = 20$(辆/h)，

$\lambda_0 = 20$(辆/h), $\lambda_1 = 15$(辆/h), $\lambda_2 = 10$(辆/h), $\lambda_3 = 5$(辆/h)。

(c) $P_0 = \left[ 1 + \dfrac{20}{20} + \dfrac{20 \times 15}{20^2} + \dfrac{20 \times 15 \times 10}{20^3} + \dfrac{20 \times 15 \times 10 \times 5}{20^4} \right]^{-1} = 0.311$，

$P_1 = 0.311$；$P_2 = \dfrac{15}{20} \times 0.311 = 0.233$，

$P_3 = \dfrac{10}{20} \times 0.233 = 0.117$，

$P_4 = 0.028$。

(d) $W_s = \dfrac{L_s}{\lambda} \approx 0.088$(h)。

**10.17** (a) 5 m²；(b) 20 m²；(c) 42 m²。

**10.18** 原收费口平均等待车辆 $L_q = 6.12$，采用新装置后利用率可达 75%，故应采用

新装置。

**10.19** (a) 0.029 1；(b) 0.097 0；(c) $\lambda \geqslant 10$ 个/h。

**10.20** 在这个问题中包括两方面费用：①机器损坏造成的生产损失 $S_1$ 和②机修车间的开支 $S_2$，要使整个系统生产最经济，就是要使 $S = S_1 + S_2$ 为最小。下面以一个月为期进行计算：

$S_1 = ($正在修理和待修机器数$) \times ($每台每天的生产损失$) \times ($每个月的工作日数$)$

$= L_s \times 400 \times 25.5 = 10\,200 \left(\dfrac{\lambda}{\mu - \lambda}\right) = 10\,200 \left(\dfrac{\lambda}{0.1 + 0.001K - \lambda}\right)$

$= 10\,200 \left(\dfrac{2}{0.001K - 1.9}\right)$

$S_2 = K/12$

所以
$$S = K/12 + 10\,200 \left(\dfrac{2}{0.001K - 1.9}\right)$$

令
$$\dfrac{dS}{dK} = \dfrac{1}{12} - \dfrac{20\,400}{(0.001K - 1.9)^2}(0.001) = 0$$

计算得 $K = 17\,550$(元)，$\mu = 17.65$，$S = 2\,767$(元)。

**10.21** (a) $P_0 = 1 \Big/ \left[1 + \dfrac{\lambda}{\mu} + \dfrac{\lambda^2}{\mu m} + \dfrac{\lambda^3}{\mu m^2} + \cdots \right]$；

(b) 平均忙期为 $1 - \left(\dfrac{2P_0 + P_1}{2}\right)$；

(c) $P_0 = 0.4$，平均忙期为 0.525。

**10.22** 如去另一电话亭时，$W_q = 3$ min，加步行共需 7 min，而原地等待平均只需 6 min，故结论为应在原地等待。

**10.23** (a) 略；

(b) $P_0 = 1/3$，$L_q = 1/3$，$L_s = 4/3$；

(c) 平均忙期为 1/2。

**10.24** 两种情况下的 $W_q$ 值见表 10A-2。

表 **10A-2**

| $\lambda_1 = \lambda_2$ 的值 | (a) 分售南方和北方票 | (b) 联合售票 |
| --- | --- | --- |
| 2 | 0.025 | 0.004 167 |
| 4 | 0.066 7 | 0.019 0 |
| 6 | 0.15 | 0.056 25 |
| 8 | 0.40 | 0.177 77 |

**10.25** (a) $P\{W\leqslant 1\}=1-e^{-\mu(1-\rho)}=0.865$，

$$4.50\times 0.865-5.50\times 0.135=3.149。$$

故在此保证条件下，商店可以盈利。

(b) 盈亏平衡时有

$$4.5\times P\{W\leqslant 1\}=5.5\times P\{W>1\}$$

解得 $\lambda=7.2$。

**10.26** (a) 生死过程发生率图见图10A-3。

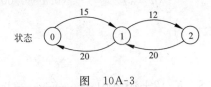

图 10A-3

(b) 由图 10A-3 列出状态平衡方程并求解得到 $P_0=0.4545$，$P_1=0.3409$，$P_2=0.2046$，洗车设备平均利用率为 $(1-P_0)=0.5455$。$W_s=\dfrac{L_s}{\lambda_{\text{eff}}}=\dfrac{\sum_{n=0}^{2}nP_n}{\lambda(1-P_2)}=\dfrac{0.75}{11.931}=0.0629(h)=3.77(\min)$。

(c) 当租用第 3 个车位时，可用与上述相同步骤求得 $P_0=0.416$，$P_1=0.312$，$P_2=0.187$，$P_3=0.085$。有 2 个车位时每天损失顾客车辆为 $12\times 15\times 0.2046=36.8$（辆），增加到 3 个车位时损失顾客车辆 $12\times 15\times 0.085=15.3$（辆），即每天少损失 21.5 辆，可增加收入 $21.5\times 5=107.5$（元），大于租金 100 元，故值得租用。

**10.27** 因有 $P_0=\dfrac{1-\rho}{1-\rho^{N+1}}$，题中 $N=4$ 第一个理发店 $\rho=\dfrac{10}{4}=2.5$，第二个理发店 $\rho=\dfrac{10}{6}=\dfrac{5}{3}$。计算得第一个理发店 $P_0=0.026$，理发员收入为 $12\times 4\times 11(1-0.026)=514.272$（元）；第二个理发店 $P_0=0.056$，理发员收入为 $12\times 6\times 3.5(1-0.056)=509.76$（元）。

**10.28** 本题中将存储的物品当作服务员，订货所需时间看作服务员对一名顾客的服务时间，当 4 件物品均在订购途中时，即 4 名服务员均处于忙碌，到达顾客将离去，其概率为

$$P_4=\dfrac{(\lambda/\mu)^4/4!}{\left[\sum_{n=0}^{4}\left(\dfrac{\lambda}{\mu}\right)^n/n!\right]}=0.647$$

**10.29** (a) $P\{W_s\leqslant 0.5\}=1-e^{-\mu(1-\rho)\times 0.5}=1-e^{-1}=0.632$。

(b) 设提前时间为 $t'=t+1.5$，$t$ 为买票时间

$$P\{W_s > t\} = e^{-\mu(1-\rho)t} = 0.01$$
$$e^{-2t} = 0.01, \quad 得 t = 2.3$$

$t' = 3.8$ 分，即球迷至少提前 3.8 min 到达。

**10.30** (a)和(b)的计算结果分别见表 10A-3 和表 10A-4。

表 10A-3

| $\lambda$ | $L_q$ | $L_s$ | $W_q$ | $W_s$ | $P_0$ |
|---|---|---|---|---|---|
| 5.0 | 0.50 | 1 | 0.10 | 0.20 | 0.5 |
| 9.0 | 8.10 | 9 | 0.90 | 1.00 | 0.1 |
| 9.9 | 98.01 | 99 | 9.90 | 10.00 | 0.01 |

表 10A-4

| $\lambda$ | $L_q$ | $L_s$ | $W_q$ | $W_s$ | $P_0$ |
|---|---|---|---|---|---|
| 5.0 | 0.333 | 1.333 | 0.067 | 0.267 | 0.333 |
| 9.0 | 7.727 | 9.527 | 0.859 | 1.059 | 0.053 |
| 9.9 | 97.030 | 99.010 | 9.801 | 10.001 | 0.005 |

**10.31** (a) 0.4213； (b) 0.5787； (c) 0.5134； (d) 9 个座位

**10.32**

(a) $N_1 = 1$, $\dfrac{\lambda - \mu(1-P_0)}{\lambda} = \dfrac{15 - 20(1-0.571)}{15} \approx 0.428 = 42.8\%$

(b) $N_2 = 3$, $\dfrac{\lambda - \lambda_e}{\lambda} = \dfrac{15 - 20(1-0.366)}{15} \approx 0.155 = 15.5\%$

(c) $N_3 = 5$, $\dfrac{\lambda - \lambda_e}{\lambda} = \dfrac{15 - 20(1-0.304)}{15} \approx 0.072 = 7.2\%$

**10.33** (a) $E_0 = \sum\limits_{n=0}^{10}(10-n)P_n = 8.3262$;

(b) $P_{10} = 0$； (c) 10； (d) 0。

**10.34** (a) $P_0 = 0.2786$, $P_1 = 0.2322$, $P_2 = 0.1935$, $P_3 = 0.1612$, $P_4 = 0.1344$;

(b) $L_s = 4.328$； (c) 0.7214； (d) 0.1344。

**10.35** (a) $P_0 = 0.1667$;

(b) $P\left\{W_s > \dfrac{1}{3}\right\} = e^{-5/3} = 0.1889$;

(c) $L_q = 4.1667$;

(d) $P_9 + P_{10} + P_{11} = 0.0323 + 0.0269 + 0.0224 = 0.0816$;

(e) (i) 1.578 3,(ii) 1.333 3,(iii) 0.694。

**10.36** 对该系统有

$$P_n = \left(\frac{\lambda}{\mu}\right)^n \cdot P_0 \quad (当 n \leqslant N)$$

所以

$$P_0 = \left[\sum_{n=0}^{N} P_n\right]^{-1}$$

题中 $\lambda=10, \mu=20$,计算过程见表 10A-5。

表 10A-5

| N | $P_0$ | $P_N = \left(\frac{1}{2}\right)^N \cdot P_0$ |
|---|---|---|
| 1 | 3/3 | 0.333 3 |
| 2 | 4/7 | 0.142 8 |
| 3 | 8/15 | 0.066 7 |
| 4 | 16/31 | 0.032 2 |
| 5 | 32/63 | 0.015 8 |
| 6 | 64/127 | 0.007 9 |
| 7 | 128/255 | 0.003 9 |

由表 10A-5 知 $N \geqslant 6$。

**10.37** 本题为自服务的排队系统,服务员数 $C=\infty$,将此代入公式

$$P_0 = \sum_{k=0}^{C} (1/k!)(\lambda/\mu)^k = e^{-\lambda/\mu}$$

$$P_n = \frac{1}{n!}(\lambda/\mu)^n \cdot P_0 = \left(\frac{1}{n!}\right)\left(\frac{\lambda}{\mu}\right)^n \cdot e^{-\lambda/\mu}$$

题中每个展厅内 $\lambda=24, \mu=4$,故 $\lambda/\mu=6$。要确定展厅容量 $S$,使观众超过 $S$ 的概率小于 0.05,即有

$$0.05 \geqslant \sum_{n=S}^{\infty} \frac{6^n}{n!} \cdot e^{-6}$$

由普阿松累积分布表查得 $S \geqslant 10$。

**10.38** (1) 来到电话交换台的呼唤有两类:一是各分机往外打的电话,二是从外单位打进来的电话。前一类 $\lambda_1 = \left(\frac{60}{40} \times 0.2 + \frac{1}{2} \times 0.8\right) \times 200 = 140$,后一类 $\lambda_2 = 60$,根据普阿松分布性质,来到交换台的总呼唤流仍为普阿松分布,其参数 $\lambda = \lambda_1 + \lambda_2 = 200$。

(2) 这是一个多个服务站的带消失的系统,要使电话接通率达到 95% 以上,即损失要低于 5%,也即

$$P_s = \frac{\left(\frac{\lambda}{\mu}\right)^s / S!}{\left[\sum_{n=0}^{S}\left(\frac{\lambda}{\mu}\right)^n / n!\right]} \leqslant 0.05$$

问题中 $\mu = 20, \frac{\lambda}{\mu} = 10$，可以用表 10A-6 进行计算，求 $S$。

表 10A-6

| $S$ | $\left(\frac{\lambda}{\mu}\right)^s / S!$ | $\sum_{n=0}^{S}\left(\frac{\lambda}{\mu}\right)^n / n!$ | $P_s$ |
|---|---|---|---|
| 0 | 1.0 | 1.0 | 1.0 |
| 1 | 10.0 | 11.0 | 0.909 |
| 2 | 50.0 | 61.0 | 0.820 |
| 3 | 166.7 | 227.7 | 0.732 |
| 4 | 416.7 | 644.4 | 0.647 |
| 5 | 833.3 | 1 477.7 | 0.564 |
| 6 | 1 388.9 | 2 866.6 | 0.485 |
| 7 | 1 984.1 | 4 850.7 | 0.409 |
| 8 | 2 480.2 | 7 330.9 | 0.338 |
| 9 | 2 755.7 | 10 086.6 | 0.273 |
| 10 | 2 755.7 | 12 842.3 | 0.215 |
| 11 | 2 505.2 | 15 347.5 | 0.163 |
| 12 | 2 087.7 | 17 435.2 | 0.120 |
| 13 | 1 605.9 | 19 041.1 | 0.084 |
| 14 | 1 147.1 | 20 188.2 | 0.056 |
| 15 | 764.7 | 20 952.9 | 0.036 |

根据计算看出，为了外线接通率达到 95% 时，应不少于 15 条外线。

**10.39** 这个问题中如把汽车当成服务机构，对顾客病人来说就构成一个待消失的服务系统。但在这个系统中服务站的个数是未知数，不好求解，因此，只能先求解另一个服务系统，把停车场停放位置与到达的汽车当成一个有限排队的系统。在这个系统中：

$$\mu = 10(1 - P_0)$$

$$\rho = \frac{\lambda}{\mu} 0.8(1 - P_0) = 0.8 \left[1 - \frac{1 - (\lambda/\mu)^{M+1}}{1 - \lambda\mu}\right]$$

$$= 0.8 \left[\frac{1 - (\lambda/\mu)^{M+1}}{(\lambda/\mu) - (\lambda/\mu)^{M+1}}\right]$$

将 $M = 5$ 代入

$$\left(\frac{\lambda}{\mu}\right)^2 - \left(\frac{\lambda}{\mu}\right)^7 = 0.8\left[1 - \left(\frac{\lambda}{\mu}\right)^6\right]$$

因　　$0 < \rho < 1$，求得 $\left(\frac{\lambda}{\mu}\right) = 0.973$。

由此

$$\mu = \frac{8}{0.973} = 8.222$$

$$P_0 = \frac{1 - 0.973}{1 - 0.973^6} = 0.178$$

$$L = \sum_{n=0}^{M} nP_n = 2.423$$

(a) 出租汽车到达时，停车场有空闲概率为

$$P_0 + P_1 + P_2 + P_3 + P_4 = 1 - P_5 = 1 - 0.156 = 0.844$$

因为 $\lambda = 8$，而其中有 84.4% 进入停车场，所以有效输入率

$$\lambda_{\text{eff}} = 8 \times 0.844 = 6.752$$

(b) 汽车在停车场的平均停留时间

$$W = \frac{L}{\lambda_{\text{eff}}} = \frac{2.423}{6.752} = 0.359(\text{h}) = 21.5(\text{min})$$

(c) 从医院出来病人在门口要到出租汽车的概率为

$$1 - P_0 = 0.822$$

即每小时出来的 10 个病人中只有 8.22 人在门口要到车，另有 1.78 人将向附近出租汽车站要车。

**10.40** (a) 设该车间有 $x$ 名修理工，则机器停工损失加修理工工资的费用(/h)如表 10A-7 所示。

表 10A-7

| $x$ | $L_s$ | $4L_s + 6x$ |
|---|---|---|
| 1 | 8.25 | 39.0 |
| 2 | 6.5 | 38.0 |
| 3 | 5.02 | 38.08 |
| 4 | 4.15 | 40.6 |
| 5 | 3.78 | 45.12 |
| 6 | 3.67 | 50.68 |

由表 10A-7 知，应设 2 名修理工。

(b) 5 名。

(c) 计算不同 $x$ 时的 $W_s$ 值见表 10A-8。

表 10A-8

| $x$ | 1 | 2 | 3 | 4 | 5 | 6 |
|---|---|---|---|---|---|---|
| $W_s$ | 33.3 | 14.3 | 7.07 | 4.96 | 4.26 | 3.67 |

故应设 6 名修理工。

**10.41** 该系统总费用 $TC=C+(0.8)(8) \cdot L_s$，式中 $C$ 为每天固定费用。对 4 个方案的计算见表 10A-9。

表 10A-9

| 项目 | $\lambda$ | $\mu$ | $L_s$ | $TC=C+(0.8)(8) \cdot L_s$ |
|---|---|---|---|---|
| 增加 1 名打字员 | 22 | 24 | 1.24 | $40+6.4\times1.24=47.94$ |
| 购 1 型新机器 | 22 | 36 | 1.57 | $37+6.4\times1.57=47.05$ |
| 购 2 型新机器 | 22 | 42 | 1.1 | $39+6.4\times1.1=46.04$ |
| 购 3 型新机器 | 22 | 60 | 0.58 | $43+6.4\times0.58=46.70$ |

故结论为购买一台 2 型的自动打字机。

**10.42** 全部车辆运转概率为 0.966 8，有一台不能运转概率为 0.032 2，两台不能运转概率 0.000 859，三台不能运转概率为 0.000 017 2。

**10.43** 联合作业由于工人间相互协作，提高了机器的利用率。

**10.44** (a) 0.387 4；

(b) 0.467 2；

(c) 0.292 3，0.766 4；

(d) 3 台。

**10.45** 设维修工看管 $m$ 台机器，比较不同的 $m$ 值，使 $\frac{1}{m}[8+40L_s(m)]$ 为最小。经比较最优看管数仍为 3 台。

**10.46** (a) 生死过程发生率图见图 10A-4，图中状态 10 为第一个窗口有顾客，第二个窗口空闲，状态 01 为第一窗口空闲，第二窗口有顾客。

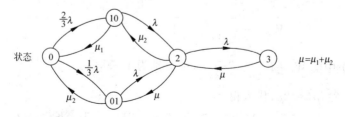

图 10A-4

(b) 列出状态平衡方程并计算得 $P_0=0.290, P_{01}=0.185, P_{10}=0.167, P_2=0.232, P_3=0.126$。

$$L_s = P_{01} + P_{10} + 2P_2 + 3P_3 = 1.194$$

(c) 服务员 $s_1$ 为 $P_{10}+P_2+P_3=0.543=54.3\%$，

服务员 $s_2$ 为 $P_{01}+P_2+P_3=0.525=52.5\%$。

**10.47** $\lambda=15$（车/h），$\mu_甲=20$（车/h），$\mu_乙=40$（车/h），$\mu_丙=120$（车/h），见表 10A-10。

表 10A-10

| 安装起重机 | 固定费用 | $\dfrac{\lambda}{\mu}\times$（每小时操作费）$\times$（工作时间） | $\dfrac{1}{\mu-\lambda}\times$（车辆数）$\times$ 每小时损失 | 合计 |
|---|---|---|---|---|
| 甲 | 60  | $\dfrac{15}{20}\times 10\times 10=75$  | $\dfrac{1}{20-15}\times 150\times 10=300$ | 435 |
| 乙 | 130 | $\dfrac{15}{40}\times 15\times 10=56$  | $\dfrac{1}{40-15}\times 150\times 10=60$  | 246* |
| 丙 | 250 | $\dfrac{15}{120}\times 20\times 10=25$ | $\dfrac{1}{120-15}\times 150\times 10=14$ | 289 |

结论：安装起重机械乙最合算。

**10.48** 3 名工人。

**10.49** 通过计算比较，机场应设 3 条跑道，其利用率为 24.99%。

**10.50** (a) 0.239；

(b) 顾客源无限，但系统容量有限，最大为 3，这时机器待修概率为 0.338；

(c) 0.184。

**10.51** (a) ① $W_q=\dfrac{\lambda}{\mu(\mu-\lambda)}$

② $W_q=\dfrac{1}{2}\left[\dfrac{\lambda}{\mu(\mu-\lambda)}\right]$

③ 因为 $\sigma'=\dfrac{1}{2\mu}$，所以 $[\sigma]^2=\dfrac{1}{4\sigma^2}$，即 $k=4$

$$W_q=\dfrac{5}{8}\left[\dfrac{\lambda}{\mu(\mu-\lambda)}\right]$$

(b) 令 (a) 中的 $W_q=K\left[\dfrac{\lambda}{\mu(\mu-\lambda)}\right]$，$K$ 分别为 $1, \dfrac{1}{2}, \dfrac{5}{8}$。

因为 $\lambda^*=2\lambda, \mu^*=2\mu$，代入得

$$W_q^* = K\left[\dfrac{\lambda^*}{\mu^*(\mu^*-\lambda^*)}\right] = K\left[\dfrac{2\lambda}{2\mu(2\mu-2\lambda)}\right] = \dfrac{K}{2}\left[\dfrac{\lambda}{\mu(\mu-\lambda)}\right]$$

即平均等待时间分别都为原来的一半。

**10.52** （a）用 $M/E_k/1$ 模型，$E_k$ 参数为 $\mu = \dfrac{1}{4}, k=4$；

（b）用 $M/G/1$ 模型，$G$ 分布的期望值为 4。

$$\sigma^2 = \dfrac{1}{3\left(\dfrac{1}{3}\right)^2} + \dfrac{1}{3(1)^2} = \dfrac{10}{3}$$

**10.53** 各项计算结果见表 10A-11。

表  10A-11

|   | $L_s$ | $L_q$ | $W_s$/h | $W_q$/h |
|---|---|---|---|---|
| (a) | 2.917 | 2.083 | 0.583 | 0.417 |
| (b) | 5.0 | 4.17 | 1.0 | 0.83 |
| (c) | 3.09 | 2.257 | 0.618 | 0.451 |
| (d) | 1.93 | 1.18 | 1.93 | 0.236 |
| (e) | 3.18 | 2.347 | 0.636 | 0.469 |

**10.54** （a）生死过程发生率图见图 10A-5。

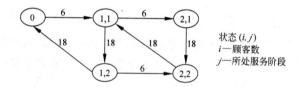

图  10A-5

（b）列出状态平衡方程计算得 $P_0 = 0.458$，$P_{11} = 0.203$，$P_{12} = 0.153$，$P_{21} = 0.068$，$P_{22} = 0.118$，自动离去顾客比为 $P_{21} + P_{22} = 0.186 = 18.6\%$。

（c）$W_s = \dfrac{L_s}{\lambda_{\text{eff}}} = \dfrac{0.592}{4.884} = 0.1212(\text{h}) = 7.2727(\text{min})$。

**10.55** 原维修方案为 $M/M/1$ 模型 $W_s = \dfrac{1}{\mu - \lambda} = 1(\text{d})$，一架飞机 4 台发动机须维修 4 次，共耽误 4 d。改进后方案为 $M/E_4/1$ 模型，$\lambda = \dfrac{1}{4}$，$\dfrac{1}{\mu} = 2$，$\dfrac{1}{\mu} = 2$，$\sigma^2 = 1$，$\rho = \dfrac{1}{2}$，有 $W_s = 3.25(\text{d})$，优于原方案。

**10.56** 7.04 件。

**10.57** （a）23.75 秒；（b）45.45%。

**10.58** 0.933 小时。

**10.59** $P_{00} = 1 \Big/ \Big[ 1 + \dfrac{\lambda}{\mu_2} + \Big(\dfrac{\lambda}{\mu_2}\Big)^2 + \dfrac{\lambda}{\mu_1} + \dfrac{1}{2}\Big(\dfrac{\lambda^2}{\mu_1\mu_2}\Big) \Big]$

$P_{01} = \dfrac{\lambda}{\mu_2} \cdot P_{00}$;   $P_{11} = P_{b1} = \dfrac{1}{2}\Big(\dfrac{\lambda}{\mu_2}\Big)^2 \cdot P_{00}$

$P_{10} = \Big[\dfrac{\lambda}{\mu_1} + \dfrac{1}{2}\Big(\dfrac{\lambda^2}{\mu_1\mu_2}\Big)\Big] P_{00}$

**10.60** (a) 每天总期望费用 $E(TC) = C_1 \cdot \dfrac{\rho}{1-\rho} + C_2(1-\rho)$。

(b) $\rho^* = 1 - \sqrt{\dfrac{C_1}{C_2}}$。

**10.61** 略。

**10.62** (a) 生死过程发生率图见图 10A-6。

$$P_n = \dfrac{1}{3}P_{n-1} = \Big(\dfrac{1}{3}\Big)^{n-5}\Big(\dfrac{1}{8}\Big)P_0$$

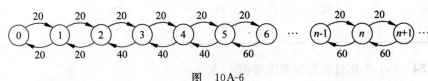

图 10A-6

(b) $P_0 = 0.253\,9, L_q = 1.047\,6, W_q = 3.143$ min。

(c) 开一个、两个、三个窗口的概率分别为 $0.761\,9, 0.222\,2, 0.015\,87$。

**10.63** (a) 见图 10A-7。图中 01 为第 1 个窗口空闲, 第 2 个窗口有顾客, 10 为第 1 个窗口有顾客, 第 2 个窗口空闲时的状态。

$$\mu = \mu_1 + \mu_2$$

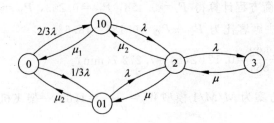

图 10A-7

(b) $P_0 = 0.290, P_{01} = 0.184, P_{10} = 0.167, P_2 = 0.232, P_3 = 0.127$。

(c) $L_q = 1.195$。

(d) $S_1$ 工作忙碌时间比例为 $P_{10} + P_2 + P_3 = 0.526$,

$S_2$ 工作忙碌时间比例为 $P_{01} + P_2 + P_3 = 0.543$。

顾客不能进入服务站人数比率为 0.127。

**10.64** (a) 生死过程发生率图见图 10A-8。

图 10A-8

(b) $P_0 = 0.162, P_1 = 0.129, P_2 = 0.233, P_3 = 0.290, P_4 = 0.186$。

(c) $L_s = 2.209, \lambda_{\text{eff}} = 2.096$,
$W_s = L_s/\lambda_{\text{eff}} = 1.054 \text{ h} = 63.2 \text{ min}$。

(d) 8 h 内未能进入系统的顾客数为
$$8 \times 4 \times (P_3 + P_4) = 15.2(\text{人})$$

**10.65** (a) 本题为串连的排队系统,为分析先画出生死过程发生率图见图 10A-9,图中 $(i, j)$ 分别为两个站的状态。

图 10A-9

写出状态平衡方程并求解得 $P_{00} = 0.2697, P_{01} = 0.2247, P_{10} = 0.3184, P_{11} = P_{b1} = 0.0936$,故每小时不能进入的产品数为 $\lambda(P_{10} + P_{11} + P_{b1}) = 5.056(件)$。

(b) $W_s = \dfrac{L_s}{\lambda_{\text{eff}}} = \dfrac{0.9175}{4.944} = 0.1856(\text{h}) = 11.13(\text{min})$。

**10.66** $\mu = 20 + \sqrt{\dfrac{20}{10}} = 21.414$。

**10.67** 画出生死过程发生率图,并导出
$$C_n = \frac{\lambda^n}{(n!)^a \mu^n}$$
即可证明。

**10.68** 证明略。

**10.69** (a) 用 $w_{n+1}(t)$ 代表一名顾客到达时系统中已有 $n$ 名顾客条件下,他排队时间的概率密度函数,因这是 $n$ 个负指数分布和的概率密度函数,故有
$$w_{n+1}(t) = \frac{\mu(\mu t)^{n-1} e^{-\mu t}}{(n-1)!}$$

又
$$w_q(t) = \sum_{n=1}^{\infty} w_{n+1}(t) \cdot P_n$$

(b) $w_q = \int_0^{\infty} t \cdot w_q(t) \, dt$。

**10.70** (a) 因为 $P\{$排队的顾客数 $i \mid i \geqslant 1\}$
$= P\{$系统中有 $n$ 个顾客 $\mid n \geqslant 2\}$
$= P_n \big/ \sum_{i=2}^{\infty} P_i$,

由此顾客必须排队条件下的期望队长为
$$\sum_{n=2}^{\infty} (n-1) \left( P_n \big/ \sum_{i=2}^{\infty} P_i \right)$$

(b) 略。

**10.71** 因为 $\lambda_e = \lambda(m - L_s)$,所以只需证明 $L_s = L_q + \dfrac{\lambda_e}{\mu}$。

**10.72** $L_q = \sum_{n=0}^{N} (n-c) P_n$,据此推导可证。

# 十一、存储论

## 是非判断题

(a)(b)(c)(d)(i)(j)(k)正确,(e)(f)(g)(h)不正确。

## 选择填空题

1. (D)  2. (B)  3. (A)(D)  4. (D)  5. (D)  6. (B)

## 练习题

**11.1** 本题中 $R=10\,000, C_3=2\,000, C_1=20$

$$Q_0 = \sqrt{\frac{2\times 2\,000 \times 10\,000}{20}} = 1\,414$$

$$C_0 = \sqrt{2 \times 20 \times 2\,000 \times 10\,000} = 28\,284.27$$

**11.2**

$$Q_0 = \sqrt{\frac{2\times 250 \times 15\,000}{10.526}} = 844$$

**11.3** 原订货批量的费用为

$$C_0 = \sqrt{2 \times 10.526 \times 250 \times 15\,000} = 8\,885.1$$

按新的条件

$$C_0 = 12 \times 250 + \frac{1}{2} \times 10.526 \times 0.9 \times \frac{15\,000}{12} = 8\,920.87$$

故羽绒加工厂不能接受此优惠条件。

**11.4** 本题中 $C_1=0.22, C_1'=0.27$

$$Q_0' = 80\sqrt{\frac{C_1}{C_1'}} = 72$$

**11.5** 先分别计算享受不同折扣时的经济订货批量,有

$$Q_1 = \sqrt{\frac{2\times 5\,000\times 49}{0.20\times 5.0}} = 700$$

$$Q_2 = \sqrt{\frac{2\times 5\,000\times 49}{0.20\times 4.85}} = 711$$

$$Q_3 = \sqrt{\frac{2\times 5\,000\times 49}{0.20\times 4.75}} = 718$$

因享受折扣的订购量均大于经济订货批量,故按享受折扣的订购量分别计算见表 11A-1。

表 11A-1

| 单件价 | 订购量 | 年订货量 | 5 000 件的价格 | 年存储费 | 年总费用 |
| --- | --- | --- | --- | --- | --- |
| 5.0 | 700 | 350 | 25 000 | 350 | 25 700 |
| 4.85 | 1 000 | 245 | 24 250 | 485 | 24 980 |
| 4.75 | 2 500 | 98 | 23 750 | 1 188 | 25 036 |

结论是该单位应采用每次购 1 000 件,享受 3% 折扣的策略。

**11.6** 本题中 $R=260\,000, P=600\,000, C_3=1\,350, C_1=45\times 24\% =10.8$,故有

$$Q_0 = \sqrt{\frac{2(1\,350)(260\,000)(600\,000)}{(10.8)(600\,000 - 260\,000)}} = 33\,870$$

**11.7** 按不允许缺货,生产需一定时间的确定性的存储模型中有关公式计算分别得 $Q_0 = 1\,000, C(t_0) = 1\,200$。若按原来每季度生产 500 件,其总费用为

$$\frac{1}{2}\left(1-\frac{R}{P}\right)QC_1 + \frac{R}{Q}C_3 = \frac{1}{2}\left(1-\frac{2\,000}{8\,000}\right)(500)(1.60) + \frac{2\,000}{500}(300) = 1\,500$$

故按每半年组织生产一批,每批生产 1 000 件,全年可节约费用 300 元。

**11.8** (a) 本题为允许缺货(缺货需补足),生产时间很短的确定性存储模型。代入有关公式计算得 $Q_0=115, C_0(t_0, S_0)=866$。

(b) 按不允许缺货,生产时间很短的确定性存储模型的有关公式计算得到 $Q_0 = 1\,000, C_0 = 1\,000$。

**11.9** (a) 不允许缺货时 $Q_0 = 283, C_0 = 848.53$,而允许缺货时 $Q_0 = 303$, $C_0(t_0, S_0) = 791.27$,故可节约费用 57.26 元。

(b) 最大缺货量 $Q_0 - S_0 = \sqrt{\dfrac{2RC_3C_1}{C_2(C_1+C_2)}} = 40$,故缺货比例为 $40/303 = 13.2\%$,因缺

货等待的最大时间为 $\frac{40}{800}(365)=18.25(d)$,小于 3 周,故允许缺货的策略可以接受。

**11.10** (a) 本题属允许缺货(需补足缺货),生产需一定时间的存储模型,代入有关公式得 $Q_0=67$,最大缺货量为 23.7。

(b) 年最小费用为 523.69 元。

**11.11** 当实际订货量为 $0.8Q^*$ 时,全年订货与存储费用之和为

$$\frac{C_3R}{0.8Q^*}+\frac{1}{2}C_1(0.8Q^*)=1.25C_3\frac{R}{Q^*}+0.4C_1Q^*$$

$$=1.25C_3R\sqrt{\frac{C_1}{2C_3R}}+0.4C_1\sqrt{\frac{2C_3R}{C_1}}=(0.625+0.4)\sqrt{2C_1C_3R}$$

$$=1.025C^*$$

**11.12** (a) 具有价格折扣情况下,为享受到价格折扣,订货批量一般总要大一些,只要能享受到的价格折扣的优惠以及减少的一次性订货费能抵消由于订货批量增大而增加的存储费用即可。

(b) (c) (d) (e) 略。

**11.13** 不考虑库存总费用和仓库面积的限制条件时,分别计算三种外购件的经济订货批量为 $Q_1=52, Q_2=155, Q_3=80$

因为 $\frac{1}{2}(52\times 3\,000+155\times 1\,000+80\times 2\,500)=255\,500>240\,000$

$$52\times 0.5+155\times 1+80\times 0.8=245<250$$

看出按经济订货批量订货将受资金限制。考虑限制条件的最佳订货批量为

$$Q_i=\sqrt{\frac{2C_{3i}R_i}{I_iC_i-2\lambda C_i}}\quad (i=1,2,3)$$

经试算取 $\lambda=-0.02, I_i=0.25$,故有

$$Q_1'=\sqrt{\frac{2\times 1\,000\times 1\,000}{3\,000\times 0.25+3\,000\times 0.04}}=48$$

$$Q_2'=\sqrt{\frac{2\times 3\,000\times 1\,000}{1\,000\times 0.25+1\,000\times 0.04}}=144$$

$$Q_3'=\sqrt{\frac{2\times 2\,000\times 1\,000}{2\,500\times 0.25+2\,500\times 0.04}}=74$$

因有 $\frac{1}{2}(48\times 3\,000+144\times 1\,000+74\times 2\,500)=236\,500<240\,000$,故 $Q_1', Q_2', Q_3'$ 即为三种外购件的最佳订货批量。

**11.14** 不考虑约束时三种配件的订货批量分别为 $Q_1=158, Q_2=61, Q_3=200$。考虑到年总订货费用的限制有

$$Q'_i = Q_i \sqrt{1-\lambda}$$

经计算 $\sqrt{1-\lambda}=1.2857$,故有 $Q'_1=207$, $Q'_2=78$, $Q'_3=257$。

**11.15** 本题订货量与存储量变化的情况见图 11A-1。图中 $Q$ 为订货批量,设 $n$ 为两次订货之间的间隔期(以多少个月表示),则分摊到一个月的订货加存储费之和为

$$C(Q) = \frac{12}{n}\left\{V + C\left[\frac{1}{2}Q + (Q-R) + (Q-2R) + \cdots + (Q-(n-1)R)\right]\right\}$$

因为

$$C\left[\frac{1}{2}Q + (Q-R) + \cdots + (Q-(n-1)R)\right]$$

$$= CR\left[1 + 2 + \cdots + n - \frac{1}{2}n\right] = CR \cdot \frac{n^2}{2}$$

令

$$\frac{dC(Q)}{dn} = -\frac{2V}{n^2} + 6CR = 0$$

有

$$n^* = \sqrt{\frac{2V}{CR}}, \qquad Q^* = \sqrt{\frac{2VR}{C}}$$

图 11A-1

**11.16** 本题应用允许缺货(缺货需补足),生产时间很短的确定性存储模型计算。代入有关公式

$$Q^* = \sqrt{\frac{2RC_3(C_1+C_2)}{C_1C_2}} = \sqrt{\frac{2\times 8\times 1200(212.5+1600)}{212.5\times 1600}} = 10.11$$

$$S^* = \sqrt{\frac{2RC_3C_1}{C_2(C_2+C_1)}} = \sqrt{\frac{2\times 8\times 1200\times 212.5}{1600(1600+212.5)}} = 1.186$$

因提前期内需要 4 套,又允许缺货 1 套,故库存降至 3 套时应提出订货。

**11.17** 本题应用不允许缺货,生产需一定时间的存储模型进行计算。

(a) $Q^* = \sqrt{\dfrac{2C_3RP}{C_1(P-R)}} = \sqrt{\dfrac{2\times 2\,000\,000\times 10\times 50}{50(50-10)}} = 1\,000$

(b) 每批装配 1 000 台时费用为

$$150\,000\times 10 + \sqrt{2C_3C_1R\left(1-\frac{R}{P}\right)} = 1\,540\,000$$

当每批装配 2 000 台时的费用为

$$148\,000 \times 10 + C_3 \cdot \frac{R}{Q} + \frac{1}{2}C_1 Q\left(\frac{P-R}{P}\right)$$

$$= 1\,480\,000 + 2\,000\,000 \times \frac{10}{2\,000} + \frac{1}{2} \times 50 \times 2\,000 \left(\frac{50-10}{50}\right) = 1\,530\,000$$

故可以接受每批装配 2 000 台的方案。

**11.18** 因订货提前期为 2d,故订货期内的需求 $x_L$ 其期望值为 $\mu_L = 2\,000$ 标准差 $\sigma_L = \sqrt{2 \times 10^2} = 14.14$

$$P\{x_L \geqslant \mu_L + B\} \leqslant 0.05$$

或

$$P\left\{\frac{x_L - \mu_L}{\sigma_L} \geqslant \frac{B}{\sigma_L}\right\} = P\left\{\frac{x_L - \mu_L}{\sigma_L} \geqslant \frac{B}{14.14}\right\} \leqslant 0.05$$

由正态分布表查得 $\frac{B}{\sigma_L} \geqslant 1.64$,即 $B \geqslant 23.2$

**11.19** 本题为动态的存储问题,因各时期存储费及制造费用均为线性函数,故各时期的最佳订货批量 $q_i^*$ 或为本时期需求量,或为本时期与随后若干时期的需求量之和。

动态规划的基本方程为

$$f_i(x_i) = \min_{q_i \in D_i(x_i)} \{c_{3i} + c_i(q_i) + c_{1i}(x_{i+1}) + f_{i+1}(x_{i+1})\}$$

边界条件 $f_4(x_4) = 0$

当 $i = 3$ 时,计算表格见表 11A-2。

表 11A-2

| $x_3$ \ $q_3$ | \multicolumn{2}{c}{$c_{33} + c_3(q_3) + c_{13}(x_4)$} | $f_3(x_3)$ | $q_3^*$ |
|---|---|---|---|---|
| | 0 | 57 | | |
| 0 | —— | 70+4×57+10 | 308 | 57 |
| 57 | 0+0+10 | —— | 10 | 0 |

当 $i = 2$ 时,计算表格见表 11A-3。

表 11A-3

| $x_2$ \ $q_2$ | \multicolumn{3}{c}{$c_{32} + c_2(q_2) + c_{12}(x_3) + f_3(x_3)$} | $f_2(x_2)$ | $q_2^*$ |
|---|---|---|---|---|---|
| | 0 | 80 | 137 | | |
| 0 | —— | 185+320+0+308 | 185+548+57+10 | 800 | 137 |
| 80 | 0+0+0+308 | —— | —— | 308 | 0 |
| 13.7 | 0+0+57+10 | —— | —— | 67 | 0 |

当 $i = 1$ 时,计算表格见表 11A-4。

表 11A-4

| $x_1$ \ $q_1$ | $c_{31}+c_1(q_1)+c_{11}(x_2)+f_2(x_2)$ | | | $f_1(x_1)$ | $q_1^*$ |
|---|---|---|---|---|---|
| | 53 | 133 | 190 | | |
| 3 | 98+212+0+800 | 98+532+ 80+308 | 98+760+ 137+67 | 1 018 | 133 |

由此各时期最佳订货批量为 $q_1^*=133, q_2^*=0, q_3^*=57$,总费用 $f_1(x_1)=1\,018$。

**11.20** 本题中 $k=70, h=40, \dfrac{k}{k+h}=\dfrac{70}{110}=0.636\,36$,由公式

$$\sum_{r=0}^{Q-1} P(r) < \frac{k}{k+h} < \sum_{r=0}^{Q} P(r)$$

求得 $Q=3$。即应订购 300 本挂历,预期利润 144 元。

**11.21** 本题中 $k=1\,600+1\,200\times 2=4\,000, h=900-100=800$,故 $\dfrac{k}{k+h}=0.833\,3$。

因对零件需求为普阿松分布,故有 $P(r)=\dfrac{\lambda^r e^{-\lambda}}{r!}$,而 $\lambda=2\times 2=4$。因 $\sum_{r=0}^{6}P(r)=0.785$,

$\sum_{r=0}^{7}P(r)=0.889$,故该航空旅游公司应立即提出 7 个备件的订货。

**11.22** 本题中 $k=15-8=7, h=8-5=3$,故

$$\frac{k}{k+h}=0.7$$

$$\int_0^Q P(r)\,dr = \int_0^Q \frac{1}{\sqrt{2\pi}\sigma}\cdot e^{-\frac{(r-\mu)^2}{2\sigma^2}}\,dr = 0.7$$

得 $\dfrac{Q-150}{25}=0.525$,故 $Q=163$

**11.23** 本题中 $K=800, C_1=40, C_2=1\,015$,故有

$$\frac{C_2-K}{C_1+C_2}=\frac{1\,015-800}{40+1\,015}=0.203\,8$$

又

$$\sum_{r\leqslant 30} P(r)=0.20$$

$$\sum_{r\leqslant 40} P(r)=0.40$$

应订购 40 件,但减去原有库存,本期初应订购 30 件。

**11.24** 因 $\dfrac{C_2-K}{C_1+C_2}=\dfrac{13}{17}=0.764\,7$,考虑到已有的 10 件,本期最佳订货量为 14 件。

**11.25** (a) $\int_0^Q P(r)\,dr = \dfrac{k}{k+h}=\dfrac{10}{10+15}=0.4$,有 $\dfrac{Q-200}{\sqrt{300}}=0.253$,故 $Q=200-$

$0.253\sqrt{300} = 196$。

(b) 如按 200 棵进货,期望利润为 1 827.28 元。

(c) 如按 196 棵进货,则销不出去的圣诞树的期望值为 5.09 棵。

**11.26** 设 $S$ 为缓冲储备数,$\lambda$ 为包装速度,$C_1$ 为每件每小时的存储费,$C_2$ 为包装机每小时的停工损失,$T$ 为包装机停工检修的间隔时间,$\tau$ 为每次停机检修的时间。这种情况下,单位时间内存储费为 $C_1 S$,又当 $\tau > S/\lambda$ 时,单位时间内的停机损失为

$$\frac{C_2}{T}\int_{S/\lambda}^{\infty}\left(\tau - \frac{S}{\lambda}\right)f(\tau)\,\mathrm{d}\tau$$

故当缓冲储备为 $S$ 时,单位时间的期望总费用为

$$K = C_1 S + \frac{C_2}{T}\int_{S/\lambda}^{\infty}\left(\tau - \frac{S}{\lambda}\right)f(\tau)\,\mathrm{d}\tau$$

令

$$\frac{\mathrm{d}K}{\mathrm{d}S} = C_1 + \frac{C_2}{T}\left(-\frac{1}{\lambda}\right)\int_{S/\lambda}^{\infty}f(\tau)\,\mathrm{d}\tau = C_1 - \frac{C_2}{T\lambda}\left[1 - F\left(\frac{S}{\lambda}\right)\right] = 0$$

则

$$1 - F\left(\frac{S}{\lambda}\right) = \frac{C_1 T\lambda}{C_2}$$

本题中 $C_2 = 500$,$C_1 = 0.05$,$T = 100$,$\lambda = 50$

所以

$$1 - F\left(\frac{S}{\lambda}\right) = \frac{0.05 \times 100 \times 50}{500} = 0.5$$

又

$$F\left(\frac{S}{\lambda}\right) = 1 - e^{-\frac{1}{2}\left(\frac{S}{\lambda}\right)} = 1 - e^{-0.01S}$$

故有 $e^{-0.01S} = 0.5$,计算得到 $S = 69$。

**11.27** 由本题的表 11-6 可计算得表 11A-5。

表 **11A-5**

| 需求量 $x$ | 0 | 1 | 2 | 3 | 4 | 5 | 6 | 7 | 8 |
|---|---|---|---|---|---|---|---|---|---|
| $f(x)$ | 0.05 | 0.1 | 0.1 | 0.2 | 0.25 | 0.15 | 0.05 | 0.05 | 0.05 |
| $F(x)$ | 0.05 | 0.15 | 0.25 | 0.45 | 0.70 | 0.85 | 0.90 | 0.95 | 1.0 |

由表 11A-5 知

$$P\{x \leqslant 4-1\} = 0.45$$
$$P\{x \leqslant 4\} = 0.70$$

故有

$$0.45 \leqslant F(Q) = \frac{C_2 - 10}{C_2 + 1} \leqslant 0.70$$

得

$$19 \leqslant C_2 \leqslant 35.7$$

**11.28** 因有

$$P\{x \leqslant Q\} = \int_0^Q 0.1e^{-0.1x}dx = \frac{C_2-K}{C_1+C_2} = \frac{3-2}{3+1} = 0.25$$

所以
$$1-e^{-0.1Q} = 0.25, 得 Q = 2.88$$

(a) 应订 2.88－2＝0.88(取 1)件。

(b) 当期初库存为 5 时不订货。

**11.29** 先计算临界值 $N = \dfrac{5-3}{5+1} = 0.333$，因有

$$\int_0^S f(x)dx = \int_5^S \frac{1}{5}dx = \frac{1}{5}(S-5) = 0.333$$

由此 $S=6.7$。再利用下面的不等式求 $s$：

$$Ks + \int_5^s C_1(s-x)f(x)dx + \int_s^{10} C_2(x-s)f(x)dx$$
$$\leqslant C_3 + KS + \int_5^S C_1(S-x)f(x)dx + \int_S^{10} C_2(x-S)f(x)dx$$

将有关数字代入后计算得

$$0.6s^2 - 8s + 21.67 \leqslant 0$$

取等号并解得 $s=3.78$ 或 $9.55$。

因 9.55 已超过 $S$ 的值 6.7，显然不合理，故应取 $s=3.78$。

**11.30** 本题中需求为均匀分布，故按需求为连续随机变量的单时期存储模型计算。

$$\int_Q^{\infty} f(x)dx = \frac{0.2}{0.4+0.2+0.2} = 0.25$$

即
$$\int_0^Q f(x)dx = 1 - 0.25 = 0.75$$

故每天应订购

$$1\,000 + (2\,000 - 1\,000) \times 0.75 = 1\,750(个)$$

**11.31** 本题类似报童问题，属需求为随机离散的单时期的存储模型。设每张票价为 $A$ 元，多售出的票当飞机不超员时为收入(盈利)$A$ 元，当发生超员时，每张亏损

$$0.8A + 0.2(0.5A) = 0.9A(元)$$

即
$$k = A, h = 0.9A$$

$$\sum_{i=0}^{Q-1} p(i) \leqslant \frac{A}{A+0.9A} = 0.5263 \leqslant \sum_{i=0}^{Q} p(i)$$

得 $Q=2$，即每个航班应售出 $138+2=140$(张)。

# 十二、矩阵对策

## 是非判断题

(b) (c) (e) (g) (l)正确,(a) (d) (f) (h) (i) (j) (k)不正确。

## 选择填空题

1. (C)  2. (D)  3. (C)  4. (C)  5. (D)  6. (A)(C)

## 练习题

**12.1** 用 1,5,10 分别代表 A 或 B 出 1 分、5 分和 1 角硬币的策略,则对 A 的赢得见表 12A-1。

表 12A-1

| A \ B | 1 | 5 | 10 |
|---|---|---|---|
| 1 | −1 | −1 | 10 |
| 5 | −5 | −5 | 10 |
| 10 | 1 | 5 | −10 |

解得 A 的最优策略为 $X = \left(\dfrac{1}{2}, 0, \dfrac{1}{2}\right)$,B 的最优策略为 $Y = \left(\dfrac{10}{11}, 0, \dfrac{1}{11}\right)$,对策值 $v = 0$,即该项游戏公平合理。

**12.2** 对甲的赢得矩阵见表 12A-2。

表 12A-2

| 甲＼乙 | 1 | 2 | 3 |
|---|---|---|---|
| 1 | −2 | 3 | −4 |
| 2 | 3 | −4 | 5 |
| 3 | −4 | 5 | −6 |

**12.3** 对 A 的支付矩阵(赢得表)见表 12A-3。游戏公平合理。

表 12A-3

| A＼B | −1 | 0 | 1 |
|---|---|---|---|
| −1 | 2 | −1 | −2 |
| 0 | 1 | 0 | 1 |
| 1 | −2 | −1 | 2 |

**12.4** 用 $a$ 表第一个人写的数，$b$ 表猜的数，$a$ 有三种选择，$b$ 有五种选择，因此第一个人有 15 个纯策略。第二个人纯策略用 $(c, d_1, d_2, d_3, d_4, d_5)$ 表示，$c$ 为写的数，有三种选择，$d_i$ 为等第一人猜数后第二人猜的数，$d_i \in \{0,1,2,3,4\}/\{b\}$，有四种选择，故第二人纯策略数为 $3 \times 4^5 = 3\,072$。

**12.5** A 的纯策略有两个：掷硬币，让 B 猜；B 的纯策略也有两个：猜红，猜黑。先列出各个事件出现的概率和采取不同策略时的得失，见表 12A-4。

表 12A-4

| | 红 牌 (1/2) | | | | 黑 牌 (1/2) | |
|---|---|---|---|---|---|---|
| | 掷 正 面 (1/2) | | 掷 反 面 (1/2) | | | |
| | 猜红 | 猜黑 | 猜红 | 猜黑 | 猜红 | 猜黑 |
| 掷硬币 | $p$ | $p$ | $-q$ | $-q$ | $t$ | $-u$ |
| 让 B 猜 | $-r$ | $s$ | $-r$ | $s$ | $t$ | $-u$ |

再计算得 A 的赢得矩阵为

$$\begin{array}{c} \\ \text{掷硬币} \\ \text{让 B 猜} \end{array} \begin{array}{cc} \text{猜 红} & \text{猜 黑} \\ \left[ \begin{array}{cc} \dfrac{1}{4}(p-q+2t) & \dfrac{1}{4}(p-q-2u) \\ \dfrac{1}{2}(t-r) & \dfrac{1}{2}(s-u) \end{array} \right] \end{array}$$

**12.6** 用 $(a_i, b_j); v$ 表示双方最优策略和对策值，各题答案如下：

(a) $(a_1, b_2); 1$。

(b) $(a_2, b_2); 0$。

(c) $(a_2, b_3)$; 4。

(d) $(a_1, b_1)$; 1。

(e) $(a_2, b_2)$; 0。

(f) $(a_1, b_1)$; 0。

**12.7** $a_{i_1 j_1}$ 是鞍点，有 $a_{i_2 j_1} \leqslant a_{i_1 j_1} \leqslant a_{i_1 j_2}$，

$a_{i_2 j_2}$ 是鞍点，有 $a_{i_1 j_2} \leqslant a_{i_2 j_2} \leqslant a_{i_2 j_1}$，

因 $a_{i_1 j_1} = a_{i_2 j_2}$，故得证。

**12.8** 由于填入的数均不同，不存在两个以上鞍点，又鞍点出现在任一格上的概率相同，不失一般性，计算鞍点在最左上角出现概率。考虑矩阵最左边一列和最上面一行的 $(m+n-1)$ 个数，左上角数字应为所在列中最大的和所在行中最小的，故任意 $(m+n-1)$ 个数使左上角出现鞍点的排列方法有 $(m-1)!(n-1)!$ 种。$m \times n$ 个数的总计排列法有 $mn!$ 种，从中选出 $(m+n-1)$ 个数的方法有 $C_{mn}^{m+n-1}$ 种，除最左列最上行数字外，其余数字排列方法有 $(m-1)(n-1)!$ 种。故左上角出现鞍点的概率为

$$\frac{C_{mn}^{m+n-1} \cdot (m-1)(n-1)!(m-1)!(n-1)!}{mn!} = \frac{(m-1)!(n-1)!}{(m+n-1)!}$$

在矩阵任意一格出现鞍点的概率为

$$\frac{(m-1)!(n-1)!}{(m+n-1)!} \times mn = \frac{m!\,n!}{(m+n-1)!}$$

**12.9** (a) $p \geqslant 5, q \leqslant 5$。(b) $p \leqslant 7, q \geqslant 7$。

**12.10** 令

$$\begin{cases} \dfrac{\partial p}{\partial x} = -4x - 2y + \dfrac{7}{2} = 0 \\ \dfrac{\partial p}{\partial y} = -2x + y + \dfrac{5}{4} = 0 \end{cases}$$

解得

$$x = \frac{3}{4},\ y = \frac{1}{4}$$

又

$$P\left(x, \frac{1}{4}\right) \leqslant P\left(\frac{3}{4}, \frac{1}{4}\right) \leqslant P\left(\frac{3}{4}, y\right)$$

即

$$(x, y) = \left(\frac{3}{4}, \frac{1}{4}\right) \text{是鞍点},\quad v = \frac{47}{32}$$

**12.11** $(1,1)$ 为鞍点条件为：$a \geqslant 0, b \geqslant 0$；$(2,2)$ 为鞍点条件为：$a \leqslant 0, c \geqslant 0$；$(3,3)$ 为鞍点条件为：$b \leqslant 0, c \leqslant 0$。

**12.12** (a) 将 $a, b, c, d$ 的大小进行对比，必出现以下四种情况之一：①$c \geqslant a, b \geqslant d$，第四行优超其他三行；②$c \geqslant a, b \leqslant d$，第二行优超其他各行；③$a \geqslant c, b \geqslant d$，第一行优超各行；④$a \geqslant c, b \leqslant d$，第三行优超各行。以上情况均有纯策略解。

(b) 将 $a, b, c, e, f, g$ 进行大小对比有八种情况，证明方法同上。

**12.13** 设 $X^*$ 为 A 方最优策略,$Y^*$ 为 B 方最优策略,$v$ 为对策值,各题的解为

(a) $X^* = \left(\dfrac{2}{3}, \dfrac{1}{3}\right), Y^* = \left(\dfrac{2}{3}, 0, 0, \dfrac{1}{3}\right), v = \dfrac{2}{3}$。

(b) $X^* = \left(0, \dfrac{4}{5}, \dfrac{1}{5}\right), Y^* = \left(\dfrac{2}{5}, \dfrac{3}{5}\right), v = \dfrac{7}{5}$。

(c) $X^* = \left(\dfrac{2}{3}, \dfrac{1}{3}\right), Y^* = \left(0, \dfrac{1}{2}, \dfrac{1}{2}\right), v = 1$。

(d) $X^* = \left(\dfrac{7}{13}, \dfrac{6}{13}\right), Y^* = \left(0, \dfrac{19}{26}, 0, 0, \dfrac{7}{26}\right), v = -\dfrac{3}{13}$。

(e) $X^* = \left(\dfrac{1}{6}, 0, \dfrac{3}{6}, \dfrac{2}{6}\right), Y^* = \left(\dfrac{2}{6}, 0, \dfrac{1}{6}, \dfrac{3}{6}\right), v = 0$。

(f) $X^* = \left(0, \dfrac{3}{4}, \dfrac{1}{4}, 0\right), Y^* = \left(\dfrac{1}{4}, 0, \dfrac{3}{4}, 0\right), v = \dfrac{5}{2}$。

**12.14** 略。

**12.15** (a) $X^* = \left(\dfrac{20}{45}, \dfrac{11}{45}, \dfrac{14}{45}\right), Y^* = \left(\dfrac{14}{45}, \dfrac{11}{45}, \dfrac{20}{45}\right), v = -\dfrac{29}{45}$。

(b) $X^* = \left(\dfrac{17}{46}, \dfrac{20}{46}, \dfrac{9}{46}\right), Y^* = \left(\dfrac{14}{46}, \dfrac{12}{46}, \dfrac{20}{46}\right), v = \dfrac{30}{46}$。

(c) $X^* = (0, 0, 1), Y^* = \left(\dfrac{2}{5}, \dfrac{3}{5}, 0\right), v = 2$。

(d) $X^* = \left(\dfrac{1}{3}, 0, \dfrac{2}{3}\right), Y^* = \left(\dfrac{1}{3}, 0, \dfrac{2}{3}\right), v = \dfrac{7}{3}$。

**12.16** (a) A 的策略集:$a_1$ 为先出 2,再出 5;$a_2$ 为先出 5,再出 2;B 的策略集:$b_1$ 为无论抓到哪一组先出小牌后出大牌,$b_2$ 为无论抓到哪一组,先出大牌;$b_3$ 为如抓到 1 点和 4 点先出小,抓到 3 点和 6 点先出大;$b_4$ 为如抓到 3 点和 6 点先出小,1 点和 4 点先出大。

(b)

| A \ B | $b_1$ | $b_2$ | $b_3$ | $b_4$ |
|---|---|---|---|---|
| $a_1$ | 14* | −14 | −2 | 2 |
| $a_2$ | −14 | 14 | 2 | −2** |

\* $14 = \dfrac{1}{2}(3+9+5+11)$; \*\* $-2 = \dfrac{1}{2}(9+3-8-8)$。

(c) A 的最优策略 $\left(\dfrac{1}{2}, \dfrac{1}{2}\right)$,B 的最优策略 $\left(0, 0, \dfrac{1}{2}, \dfrac{1}{2}\right)$,对策值 $v = 0$。故对双方公平合理。

**12.17** 显然对策双方最优策略相同,即有 $X^* = Y^* = \left(\dfrac{1}{m}, \dfrac{1}{m}, \cdots, \dfrac{1}{m}\right)$,

$$E(X^*,Y^*) = \sum_{i=1}^{m}\sum_{j=1}^{m} a_{ij}x_i y_j = \frac{1}{m^2}[m(1+2+\cdots+m)] = \frac{1}{2}(m+1)$$，故得证。

**12.18** 因矩阵 $A$ 和 $B$ 元素一一对应，两个对策具有相同的混合策略集合 $S_1^*$，$S_2^*$

$$E_B(X,Y) = \sum_{i=1}^{m}\sum_{j=1}^{n} b_{ij}x_i y_j = k\sum_{i=1}^{m}\sum_{j=1}^{n} a_{ij}x_i y_j = kE_A(X,Y)$$

$$\max_{X\in S_1^*} E_B(X,Y) = \max_{X\in S_1^*} kE_A(X,Y) = k\max_{X\in S_1^*} E_A(X,Y)$$

由此 $$\min_{Y\in S_2^*}\max_{X\in S_1^*} E_B(X,Y) = k\min_{Y\in S_2^*}\max_{X\in S_1^*} E_A(X,Y) = kE_A(X^*,Y^*)$$

**12.19** $$E(X,Y^*) \leqslant E(X^*,Y^*) \leqslant E(X^*,Y) \quad (1)$$

根据本题给定条件有

$$E(X,Y) = \sum_{i=1}^{m}\sum_{j=1}^{m} a_{ij}x_i y_j = \sum_{i=1}^{m}\sum_{j=1}^{m} a_{ji}x_j y_i = \sum_{i=1}^{m}\sum_{j=1}^{m}(-a_{ij})x_j y_i$$

$$= -\sum_{j=1}^{m}\sum_{i=1}^{m} a_{ij}y_i x_j = -E(Y,X)$$

将（1）式乘（-1）并重新排列得

$$E(Y,X^*) \leqslant E(X^*,Y^*) \leqslant E(Y^*,X)$$

即 $Y^*$ 成了对策者 I 的最优策略，$X^*$ 成了对策者 II 的最优策略。

又由于 $E(X^*,Y^*) = -E(Y^*,X^*) = v$，所以 $v=0$。

**12.20** 令 $x^0$, $y^0$ 表矩阵对策 $A$ 中的双方最优策略，以 $P(x,y)$ 表支付函数，则有 $P(x^0,y^0)=v$。

$$P(x,y^0) \leqslant v \leqslant P(x^0,y) \quad (1)$$

设矩阵对策 $B$ 的支付函数为 $Q(x,y)$，有

$$Q(x,y) = \sum_{i=1}^{m}\sum_{j=1}^{n} x_i(a_{ij}+k)y_j$$

$$= \sum_{i=1}^{m}\sum_{j=1}^{n} x_i a_{ij} y_j + \sum_{i=1}^{m}\sum_{j=1}^{n} x_i k y_j = P(x,y)+k$$

由式(1) $Q(x,y^0) \leqslant v+k \leqslant Q(x^0,y)$，由此得证。

**12.21** (a) 为原矩阵各元素加 4，故有

$$X^* = \left(0, \frac{11}{14}, \frac{3}{14}\right),\ Y^* = \left(0, \frac{13}{14}, \frac{1}{14}\right),\ v=\frac{123}{14}$$

(b) 为原矩阵 1, 3 列交换后再将各元素减 2，故

$$X^* = \left(0, \frac{11}{14}, \frac{3}{14}\right),\ Y^* = \left(\frac{1}{14}, \frac{13}{14}, 0\right),\ v=\frac{31}{14}$$

(c) 为原矩阵数字乘 2 倍再分别加 6,故双方最优策略不变,

$$v = \frac{59}{14} \times 2 + 6 = \frac{202}{14}$$

**12.22** (a) 先按优超原则简化,解得

$$\boldsymbol{X}^* = \left(0, 0, \frac{16}{25}, \frac{9}{25}\right), \boldsymbol{Y}^* = \left(0, \frac{16}{25}, 0, \frac{9}{25}\right), v = \frac{144}{25}$$

(b) 矩阵中每个元素减 3 得拉丁方,故原问题解

$$\boldsymbol{X}^* = \boldsymbol{Y}^* = \left(\frac{1}{3}, \frac{1}{3}, \frac{1}{3}\right), v = 3 + \frac{1+3}{2} = 5$$

(c) 先按优超原则简化,解得

$$\boldsymbol{X}^* = \left(0, \frac{1}{2}, \frac{1}{2}\right), \boldsymbol{Y}^* = \left(\frac{1}{2}, \frac{1}{2}, 0\right), v = 4$$

(d) 矩阵每个元素减去 8 得一反对称矩阵,故原题解

$$\boldsymbol{X}^* = (1, 0, 0), \boldsymbol{Y}^* = (1, 0, 0), v = 8$$

**12.23** 对甲的赢得表见表 12A-5。

表 12A-5

| 甲 \ 乙 | (0,3) | (1,2) | (2,1) | (3,0) |
|---|---|---|---|---|
| (0,2) | −3 | −1 | 1 | 0 |
| (1,1) | −1 | −2 | −2 | −1 |
| (2,0) | 0 | 1 | −1 | −3 |

解得 $\boldsymbol{X}^* = \left(\frac{1}{5}, \frac{3}{5}, \frac{1}{5}\right), \boldsymbol{Y}^* = \left(\frac{5}{15}, \frac{3}{15}, 0, \frac{7}{15}\right), v = -\frac{6}{5}$。

**12.24** 甲的纯策略:①剩 AK 叫 AK;②剩 KK 叫 AK;③剩 AK 叫 KK;④剩 KK 叫 KK。乙的纯策略为:①甲叫 AK 或 KK 均接受;②叫 AK 时接受叫 KK 时异议;③叫 KK 时接受叫 AK 时异议;④叫 AK 或 KK 时均异议。列出甲的赢得矩阵为

$$\begin{array}{c} & ① & ② & ③ & ④ \\ ① \\ ② \\ ③ \\ ④ \end{array} \begin{bmatrix} 1 & 1 & -2 & -2 \\ 2 & 2 & -4 & -4 \\ -2 & 4 & -2 & 4 \\ 1 & -2 & 1 & -2 \end{bmatrix}$$

解得 $\boldsymbol{X}^* = \left(0, 0, \frac{1}{3}, \frac{2}{3}\right), \boldsymbol{Y}^* = \left(0, 0, \frac{2}{3}, \frac{1}{3}\right), v = 0$,游戏公平合理。

**12.25** 甲有四个纯策略:①不管正面或反面均认输;②不管正面或反面均打赌;③正面认输反面打赌;④正面打赌反面认输。乙有两个纯策略:①叫真;②认输。计算

双方采取各种策略时,甲赢得的期望值,建立对甲的赢得矩阵。如:甲采取策略③,乙采取策略①时,甲的赢得期望值为

$$\frac{1}{2}(-1) + \frac{1}{2}(-2) = -\frac{3}{2}$$

又甲采取策略③,乙采取策略②时,甲的赢得期望值为

$$\frac{1}{2}(-1) + \frac{1}{2}(1) = 0$$

列出对甲的赢得矩阵并解得

$$\boldsymbol{X}^* = \left(0, \frac{1}{3}, 0, \frac{2}{3}\right), \quad \boldsymbol{Y}^* = \left(\frac{2}{3}, \frac{1}{3}\right), v = \frac{1}{3}$$

**12.26** 先构造两名健将不参加某项比赛时甲、乙两队的得分表,见表 12A-6 和表 12A-7。

表 12A-6　甲队得分表

|  |  | 王健将不参加此项比赛 | | |
|---|---|---|---|---|
|  |  | 蝶泳 | 仰泳 | 蛙泳 |
| 李健将不参加此项比赛 | 蝶泳 | 14 | 13 | 12 |
|  | 仰泳 | 13 | 12 | 12 |
|  | 蛙泳 | 12 | 12 | 13 |

表 12A-7　乙队得分表

|  |  | 王健将不参加此项比赛 | | |
|---|---|---|---|---|
|  |  | 蝶泳 | 仰泳 | 蛙泳 |
| 李健将不参加此项比赛 | 蝶泳 | 13 | 14 | 15 |
|  | 仰泳 | 14 | 15 | 15 |
|  | 蛙泳 | 15 | 15 | 14 |

将甲队得分表减去乙队得分表,得甲队赢得矩阵,并解得

$$\boldsymbol{X}^* = \left(\frac{1}{2}, 0, \frac{1}{2}\right), \quad \boldsymbol{Y}^* = \left(0, \frac{1}{2}, \frac{1}{2}\right), v = -2$$

结论是:甲队李健将应参加仰泳比赛,并以各 $\frac{1}{2}$ 概率参加蝶泳与蛙泳比赛;乙队王健将应参加蝶泳比赛,并以各 $\frac{1}{2}$ 概率参加仰泳与蛙泳比赛。

**12.27** A 的纯策略有:①抓红牌或黑牌均赌 3 元;②抓红牌赌 3 元,抓黑牌赌 5 元;③抓红牌赌 5 元,抓黑牌赌 3 元;④抓红或黑牌均赌 5 元。B 的纯策略有:①赌 3 元时应赌,赌 5 元时认输;②赌 3 元或 5 元均应赌;③赌 3 元或 5 元均认输;④赌 5 元时应赌,赌 3 元时认输。列出 A 的赢得矩阵,并解得

$$\boldsymbol{X}^* = \left(0, 0, \frac{1}{3}, \frac{2}{3}\right), \quad \boldsymbol{Y}^* = \left(\frac{1}{3}, \frac{2}{3}, 0, 0\right), \quad v = \frac{1}{3}$$

**12.28** A 的纯策略有 8 个：①不管 1,2,3 点都叫"大"；②1 点叫"大",2 或 3 点叫"小"；③2 点叫"大",1 或 3 点叫"小"；④3 点叫"大",1 或 2 点叫"小"；⑤1,2 点叫"大",3 点叫"小"；⑥1,3 点叫"大",2 点叫"小"；⑦2,3 点叫"大",1 点叫"小"；⑧1,2,3 点都叫"小"。显然只有④,⑦两个策略是合理的,称为 $A_1,A_2$,其余策略均不会使用。

B 的纯策略有 $2^6=64$ 个,如其中之一为：

$$\begin{cases} 得 1 点：A 叫"大"时认输,叫"小"时应赌 \\ 得 2 点：A 叫"大"时认输,叫"小"时应赌 \\ 得 3 点：A 叫"大"时应赌,叫"小"时认输 \end{cases}$$

经过分析去掉不合理的,B 合理的策略只有 4 个。计算双方应用各种策略时 A 赢得的期望值,列出对 A 的赢得矩阵,解得 $v=\dfrac{1}{2}$。

**12.29** A 有 4 个策略：①抽高；②抽中,需再次抽时抽高；③抽中,再次抽时抽低；④抽低。B 有 3 个策略：①猜高,需再次猜时仍猜高；②猜高,再次猜时猜低；③猜低。列出对 A 的赢得矩阵见表 12A-8。

表 12A-8

| A \ B | ① | ② | ③ |
|---|---|---|---|
| ① | $-3$ | $-3$ | $2$ |
| ② | $-1$ | $3$ | $-2$ |
| ③ | $3$ | $-1$ | $-1$ |
| ④ | $2$ | $2$ | $-3$ |

解得 $\boldsymbol{X}^* = \left(\dfrac{1}{2}, 0, 0, \dfrac{1}{2}\right)$, $\boldsymbol{Y}^* = \left(\dfrac{1}{4}, \dfrac{1}{4}, \dfrac{1}{2}\right)$, $v = -\dfrac{1}{2}$.

**12.30** A 可以有 8 个纯策略,记为

① 1H 2H 3H　　② 1H 2H 3L
③ 1H 2L 3H　　④ 1H 2L 3L
⑤ 1L 2H 3H　　⑥ 1L 2H 3L
⑦ 1L 2L 3H　　⑧ 1L 2L 3L

经分析,其中只有⑤⑦两个是合理的,分别记为 $a_1, a_2$。B 共有 64 个纯策略,经分析只有 4 个是合理的。用 1,2,3 表 B 抽到的纸牌点数,AH 为 A 喊大,AL 为 A 喊小,F 为弃权,S 为翻看,则 B 的 4 个合理策略可写为

$b_1$: 1, AH/F, AL/S　　2, AH/F, AL/F　　3, AH/S, AL/F
$b_2$: 1, AH/F, AL/F　　2, AH/F, AL/S　　3, AH/S, AL/F
$b_3$: 1, AH/F, AL/F　　2, AH/F, AL/F　　3, AH/S, AL/F
$b_4$: 1, AH/F, AL/F　　2, AH/S, AL/S　　3, AH/S, AL/F

计算各对策略的期望值,如

$$E(a_1,b_1)=\frac{1}{3}\left(\frac{1}{2}(1)+\frac{1}{2}(1)\right)+\frac{1}{3}\left(\frac{1}{2}(-2)+\frac{1}{2}(1)\right)+\frac{1}{3}\left(\frac{1}{2}(1)+\frac{1}{2}(1)\right)=\frac{1}{2}$$

其余为
$$E(a_1,b_2)=\frac{2}{3},\ E(a_1,b_3)=\frac{5}{6},\ E(a_1,b_4)=1$$

$$E(a_2,b_1)=\frac{1}{3},E(a_2,b_2)=\frac{1}{2},E(a_2,b_3)=\frac{2}{3},E(a_2,b_4)=\frac{5}{6}$$

列出对 A 的赢得矩阵,见表 12A-9。

表 12A-9

| A \ B | $b_1$ | $b_2$ | $b_3$ | $b_4$ |
|---|---|---|---|---|
| $a_1$ | 1/2 | 2/3 | 5/6 | 1 |
| $a_2$ | 1/3 | 1/2 | 2/3 | 5/6 |

表中 $(a_1,b_1)$ 处为鞍点。

**12.31** C 有三种选择,第一局由 A 同 C 对垒,A 同 B 对垒或 B 同 C 对垒,分别用 AC、AB、BC 表示。画出这个问题的对策树,如图 12A-1 所示。

图 12A-1

据图算出三种选择下 C 成为最后胜利者的概率。

Ⅰ：$(1-p)(1-r)(1-q)p+(1-p)qr(1-p)+(1-r)(1-p)$

Ⅱ：$(1-r)(1-p)q+(1-p)(1-r)(1-q)$

Ⅲ：$(1-r)(1-p)qr+(1-r)(1-q)p(1-r)+(1-p)(1-r)$

显然选择Ⅱ时 C 获胜概率为最小。

又因 $p>r$, 故
$$(1-r)(1-q)p(1-r) > (1-p)(1-r)(1-q)p$$
$$(1-r)(1-p)qr > (1-p)qr(1-p)$$

因此 C 作第Ⅲ种选择时，获胜概率为最大。

# 十三、决策论

## 是非判断题

(a)(b)(e)(f)(g)(i)(k) 正确,(c)(d)(h)(j) 不正确。

## 选择填空题

1. (C)  2. (B)  3. (B)  4. (A)  5. (D)  6. (D)
7. (D)  8. (D)  9. (B)(C)  10. (D)  11. (D)

## 练习题

**13.1** (a) 采用 maxmin 准则应选择方案 $S_3$,采用 maxmax 决策准则应选取方案 $S_1$,采用 Laplace 准则应选择方案 $S_1$,采用最小机会损失准则应选择方案 $S_1$。

(b) 0.1256。

(c) 方案 $S_1$ 或 $S_3$。

**13.2** (a) 损益矩阵如表 13A-1 所示。

表 13A-1

| 销售\订购 | $E_1$ 50 | $E_2$ 100 | $E_3$ 150 | $E_4$ 200 |
|---|---|---|---|---|
| $S_1$  50 | 100 | 100 | 100 | 100 |
| $S_2$  100 | 0 | 200 | 200 | 200 |
| $S_3$  150 | $-100$ | 100 | 300 | 300 |
| $S_4$  200 | $-200$ | 0 | 200 | 400 |

(b) 悲观法：$S_1$；乐观法：$S_4$；等可能法：$S_2$ 或 $S_3$。

(c) 后悔矩阵如表 13A-2 所示。

表 13A-2

|  | $E_1$ | $E_2$ | $E_3$ | $E_4$ | 最大后悔值 |
|---|---|---|---|---|---|
| $S_1$ | 0 | 100 | 200 | 300 | 300 |
| $S_2$ | 100 | 0 | 100 | 200 | 200 |
| $S_3$ | 200 | 100 | 0 | 100 | 200 |
| $S_4$ | 300 | 200 | 100 | 0 | 300 |

故按后悔值法决策为：$S_2$ 或 $S_3$。

**13.3** (a) 按期望值法和后悔值法决策，书店订购新书的数量都是 100 本。

(b) 如书店能知道确切销售数字，则可能获取的最大利润为 $100 \times 0.2 + 200 \times 0.4 + 300 \times 0.3 + 400 \times 0.1 = 230$(元)，由于不确切知道每种新书销售数，期望可获取利润为 160(元)，$230 - 160 = 70$(元)就是该书店愿意付出的最大的调查费用。

**13.4** (a) 悲观主义准则：$S_3$；乐观主义准则：$S_3$；Laplace 准则：$S_3$；Savage 准则：$S_4$；折中主义准则：$S_3$。

(b) 悲观主义准则：$S_2$；乐观主义准则：$S_1$；Lapalace 准则：$S_1$；Savage 准则：$S_1$；折中主义准则：$S_1$ 或 $S_2$。

**13.5** (a) 应生产 4 000 件。

(b) 生产 1 000 件，2 000 件或 3 000 件商品时，各种需求量条件均不亏本，损失的概率为 0，均为最小。

(c) 应生产 3 000 件或 2 000 件。

**13.6** 因每个职工每天正常可处理 28 件，如加班最多可处理 48 件。根据包裹必须当天处理完的要求，邮局最少雇两名职工，最多雇四名职工，其工资支出见表 13A-3。

表 13A-3

| 包裹数 | 41~50 | 51~56 | 57~60 | 61~64 | 65~68 | 69~70 | 71~72 | 73~76 | 77~80 | 81~84 | 85~88 | 89~90 |
|---|---|---|---|---|---|---|---|---|---|---|---|---|
| 概 率 | 0.10 | 0.15 | | | 0.30 | | | 0.25 | | | 0.20 | |
| 雇两名 | 70 | 77 | 77.5 | 85 | 92.5 | 100 | 100 | 107.5 | 115 | 122.5 | 130 | 137.5 |
| 雇三名 | 105 | 105 | 105 | 105 | 105 | 105 | 105 | 105 | 105 | 105 | 112.5 | 120 |
| 雇四名 | 140 | 140 | 140 | 140 | 140 | 140 | 140 | 140 | 140 | 140 | 140 | 140 |

计算得期望值雇两名时为 98.2 元/d；雇三名时为 106.2 元/d；雇四名时为 140 元/d。所以雇两名职工为最合适。

**13.7** （a）先列出损益矩阵，见表 13A-4。

表 13A-4

| $E$ | 0.02 | 0.04 | 0.06 | 0.08 | 0.10 | EMV |
|---|---|---|---|---|---|---|
| $P(E)$ | 0.2 | 0.4 | 0.25 | 0.10 | 0.05 | |
| $S_1$：零件修整 | −300 | −300 | −300 | −300 | −300 | −300 |
| $S_2$：不修整 | −100 | −200 | −300 | −400 | −500 | −240 |

故按期望值法决策，零件不需修整。

再列出后悔矩阵，见表 13A-5。

表 13A-5

| $E$ | 0.02 | 0.04 | 0.06 | 0.08 | 0.10 | EOL |
|---|---|---|---|---|---|---|
| $P(E)$ | 0.2 | 0.4 | 0.25 | 0.10 | 0.05 | |
| $S_1$：零件修整 | 200 | 100 | 0 | 0 | 0 | 80 |
| $S_2$：不修整 | 0 | 0 | 0 | 100 | 200 | 20 |

故按后悔值法决策，零件也不需要修整。

（b）修正先验概率，见表 13A-6。

表 13A-6

| $E$ | $P(E)$ | $P(T\|E)^*$ | $P(T,E)$ | $P(E\|T)$ |
|---|---|---|---|---|
| 0.02 | 0.2 | 0.001 | 0.000 20 | 0.0 032 |
| 0.04 | 0.4 | 0.042 | 0.016 80 | 0.269 0 |
| 0.06 | 0.25 | 0.121 | 0.030 25 | 0.484 4 |
| 0.08 | 0.1 | 0.119 | 0.011 90 | 0.190 6 |
| 0.10 | 0.05 | 0.066 | 0.003 30 | 0.052 8 |
| | | | $P(T)=0.062\ 45$ | 1.000 0 |

\* $P(T|E)=C_n^m p^m q^{n-m}=C_{130}^9 p^9 q^{121}$。

分别将 $p=0.02,0.04,0.06,0.08,0.10$ 代入求得 $q=0.98,0.96,0.94,0.92,0.90$。
根据修正后的概率再分别列出损益矩阵和后悔矩阵，如表 13A-7 所示。

表 13A-7

| $E$ | 0.02 | 0.04 | 0.06 | 0.08 | 0.10 | EMV |
|---|---|---|---|---|---|---|
| $P(E)$ | 0.003 2 | 0.269 0 | 0.484 4 | 0.190 6 | 0.052 8 | |
| $S_1$：修整 | −300 | −300 | −300 | −300 | −300 | −300 |
| $S_2$：不修整 | −100 | −200 | −300 | −400 | −500 | −302.08 |
| $E$ | 0.02 | 0.04 | 0.06 | 0.08 | 0.10 | EOL |
| $P(E)$ | 0.003 2 | 0.269 0 | 0.484 4 | 0.190 6 | 0.052 8 | |
| $S_1$：修整 | 200 | 100 | 0 | 0 | 0 | 27.54 |
| $S_2$：不修整 | 0 | 0 | 0 | 100 | 200 | 29.62 |

故按期望值法或后悔值法决策时，均采用修整零件的方案。

**13.8** (a) 0.36；(b) 0.92。

**13.9** 签订合同 $B$。

**13.10** (a) $U(5)=0.3U(-500)+0.7U(1\,000)=7.3$；

(b) $U(200)=0.7U(-10)+0.3U(20\,000)$, $U(20\,000)=1.433$；

(c) $U(500)=0.8U(1\,000)+0.2U(-1\,000)$, $U(-1\,000)=-750$。

**13.11** (a) $U_A(10)=0.4U_A(-1\,000)+0.6U_A(3\,000)=92$；

(b) $U_B(10)=0.8U_B(-1\,000)+0.2U_B(3\,000)$，所以 $U_B(3\,000)=260$；

(c) B 较之 A 更愿意冒风险。

**13.12** (a) $-10\,000p=(1-p)30\,000$, $p=0.75$，即全部丧失掉的概率不超过 0.75 时该人投资仍有利。

(b) $U(-10\,000)=200$, $U(30\,000)=200\sqrt{2}$,

$p \cdot U(-10\,000)=(1-p)U(30\,000)$, $p=0.586$。即全部丧失掉的概率不超过 0.586 时，该人投资仍有利。

**13.13** (a) 效用值表见表 13A-8。

表 13A-8

| $M$ | $U(M)$ | $M$ | $U(M)$ |
|---|---|---|---|
| −200 | 0.894 4 | 200 | 1.095 4 |
| −100 | 0.948 7 | 300 | 1.140 2 |
| 0 | 1.0 | 400 | 1.183 2 |
| 100 | 1.048 9 | | |

(b) 用期望值法决策时应订购 100 本。

**13.14** 先画出决策树图,见图 13A-1。

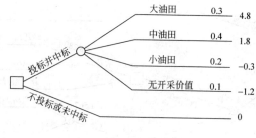

图 13A-1

计算效用期望值,见表 13A-9。

表 13A-9

|   | 大油田 | 中油田 | 小油田 | 无开采价值 | EMV |
|---|---|---|---|---|---|
|   | 0.3 | 0.4 | 0.2 | 0.1 |   |
| A 公司 | 3.015 8 | 0.687 2 | −1.090 5 | −2 | 0.761 5 |
| B 公司 | 2.193 0 | 0.408 9 | −1.080 2 | −2 | 0.405 4 |
| C 公司 | 0.930 2 | −0.066 8 | −1.061 3 | −2 | −0.156 0 |

结论为 A 公司和 B 公司愿参加投标,C 公司不愿参加投标。

**13.15** 多余资金用于开发事业成功时可获利 6 000 元,如存入银行可获利 3 000 元。设

$T_1$——咨询公司意见可以投资;

$T_2$——咨询公司意见不宜投资;

$E_1$——投资成功;

$E_2$——投资失败。

由题意知 $P(T_1)=0.78$,$P(T_2)=0.22$,$P(E_1)=0.96$,$P(E_2)=0.04$

因为 $P(E|T)=P(T,E)/P(T)$,又 $P(T_1,E_1)=0.77$,$P(T_1,E_2)=0.01$,$P(T_2,E_1)=0.19$,$P(T_2,E_2)=0.03$

故求得 $P(E_1|T_1)=0.987$,$P(E_2|T_1)=0.013$

$P(E_1|T_2)=0.865$,$P(E_2|T_2)=0.135$

决策树图见图 13A-2。

结论:(a) 该公司应求助于咨询服务;

(b) 如咨询意见可投资开发,可投资于开发事业,如咨询意见不宜投资开发,应将多余资金存入银行。

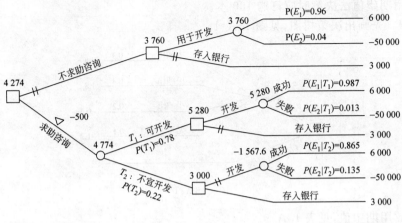

图 13A-2

**13.16** 由 $C = pC_1 + (1-p)C_2$,得

$p = \dfrac{C - C_2}{C_1 - C_2}$ 时,投资项目 A 或 B 收益相等;

$p < \dfrac{C - C_2}{C_1 - C_2}$ 时,投资项目 A,反之投资项目 B。

**13.17** 若计不同损坏率时分别从 A 或 B 供应商进货时可能的盈利。如从 A 供应商处进货,当损坏率为 3% 时有

$(4.40 \times 24\,000) - (4.00 \times 24\,000) - (24\,000 \times 0.03 \times 4.00) = 6\,720$

由此可计算得到表 13A-10。

表 13A-10

| 损坏率/% | A 供应商 | | B 供应商 | |
| --- | --- | --- | --- | --- |
| | 概率 | 盈利 | 概率 | 盈利 |
| 3 | 0.1 | 6 720 | 0.05 | 5 280 |
| 4 | 0.2 | 5 760 | 0.1 | 5 040 |
| 5 | 0.4 | 4 800 | 0.6 | 4 800 |
| 6 | 0.3 | 3 840 | 0.25 | 4 560 |

进一步计算得从 A 供应商进货 EMV=4 896,从 B 供应商进货,EMV=4 788,故应从 A 供应商进货。

**13.18** 先计算得掷两颗骰子时出现各种点数和的概率如表 13A-11。

表 13A-11

| 点数和 | 2 | 3 | 4 | 5 | 6 | 7 | 8 | 9 | 10 | 11 | 12 |
|---|---|---|---|---|---|---|---|---|---|---|---|
| 概率 | 1/36 | 2/36 | 3/36 | 4/36 | 5/36 | 6/36 | 5/36 | 4/36 | 3/36 | 2/36 | 1/36 |

由 $\left(\dfrac{6}{36}+\dfrac{2}{36}\right)x \geqslant \dfrac{1}{36}\times 10+\dfrac{27}{36}\times 1=\dfrac{37}{36}$，即 $x>4.625$ 时对游戏者有利。

**13.19** 分别计算 B 厂商不同定价时的 EMV 值。例如当定价为 6 元时，期望盈利值为
$$2\times\{0.25[1\,000+250(6-6)]+0.5[1\,000+250(8-6)]+0.25[1\,000-250(10-6)]\}=3\,000。$$

继续算出定价为 7,8,9 元时，其期望盈利值分别为 3 750,4 000 和 3 750。故定价 8 元时，期望的盈利值为最大。

**13.20** 先根据贝叶斯公式算出当试销成功时，大量生产销售成功与失败概率分别为 0.7 与 0.3；试销失败情况下，大量生产销售成功与失败的概率分别为 0.2 与 0.8。由此可画出本题的决策树如图 13A-3。

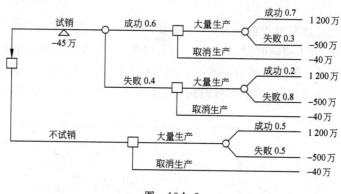

图 13A-3

根据 EMV 准则对决策树计算，建议天龙服装厂应采取的策略为大量生产前先进行试销。在试销成功条件下进行大量生产；当试销失败时，应取消生产计划。

**13.21** （a）当 $p=0.25$ 时，应投资 A。

（b）为保持 A 方案为最优，应满足①或②

① $\begin{cases}105p-5\geqslant 22p-2\\ 22p-2\geqslant 2\\ 0\leqslant p\leqslant 0.5\end{cases}$  ② $\begin{cases}105p-5\geqslant 2\\ 22p-2\leqslant 2\\ 0\leqslant p\leqslant 0.5\end{cases}$

由①，$0.182\leqslant p\leqslant 0.5$，
由②，$0.067\leqslant p\leqslant 0.182$。
由此 $0.067\leqslant p\leqslant 0.5$。

**13.22** 对方案 A,期望效用值为 $5p+6(1-p)=6-p$,对方案 B,期望效用值为 $10p$,对方案 C,期望效用值为 $7-7p$。

由 $6-p\geqslant 10p$,得 $p\leqslant 0.5455$,

由 $6-p\geqslant 7-7p$,得 $p\geqslant 0.1666$,

所以 $0.1666\leqslant p\leqslant 0.5455$。

**13.23** 本题的决策树如图 13A-4 所示。图中一些概率的计算如下:

$$P(红)=\frac{1}{2}\times\frac{8}{10}+\frac{1}{2}\times\frac{3}{10}=0.55,$$

$$P(白)=\frac{1}{2}\times\frac{2}{10}+\frac{1}{2}\times\frac{7}{10}=0.45$$

$$P(A\mid 红)=\frac{P(A)P(红\mid A)}{P(A)P(红\mid A)+P(B)P(红\mid B)}=\frac{0.4}{0.55}=0.73$$

$$P(B\mid 红)=0.27$$

$$P(A\mid 白)=\frac{P(A)P(白\mid A)}{P(A)P(白\mid A)+P(B)P(白\mid B)}=\frac{0.1}{0.45}=0.22$$

$$P(B\mid 白)=0.78$$

在事件点①、②处期望收益均为 100;在事件点④处期望收益为 146,⑤处为 54,⑥处为 44,⑦处为 156,故不摸球时猜 A、B 均一样;而摸一个球时,如摸到红球时应猜 A,摸到白球应猜 B,事件点③预期收益为 $146\times 0.55+156\times 0.45=150.5$。故结论为可参加游戏,并选择先摸一个球再猜,摸到红球时猜 A,摸到白球时猜 B,总期望收益为 0.5 元。

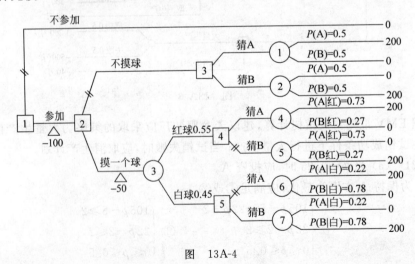

图 13A-4

**13.24** $w_1=0.0708, w_2=0.106, w_3=0.4132, w_4=0.4091$。

# 第三部分

# 案例分析与讨论

第三部分

案例分析与评价

# 案例 1

# 炼油厂生产计划安排

某炼油厂的工艺流程图如图 C-1 所示。

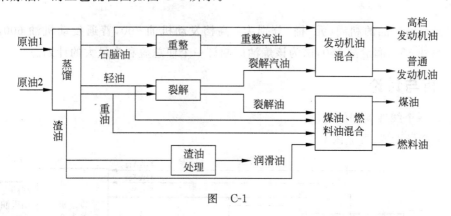

图 C-1

炼油厂输入两种原油(原油 1 和原油 2)。原油先进入蒸馏装置,每桶原油经蒸馏后的产品及份额见表 C-1,其中轻、中、重石脑油的辛烷值分别为 90、80 和 70。

表 C-1

|  | 轻石脑油 | 中石脑油 | 重石脑油 | 轻油 | 重油 | 渣油 |
| --- | --- | --- | --- | --- | --- | --- |
| 原油 1 | 0.1 | 0.2 | 0.2 | 0.12 | 0.2 | 0.13 |
| 原油 2 | 0.15 | 0.25 | 0.18 | 0.08 | 0.19 | 0.12 |

石脑油部分直接用于发动机油混合,部分输入重整装置,得辛烷值为 115 的重整汽油。1 桶轻、中、重石脑油经重整后得到的重整汽油分别为 0.6、0.52、0.45 桶。

蒸馏得到的轻油和重油,一部分直接用于煤油和燃料油的混合,一部分经裂解装置得到裂解汽油和裂解油。裂解汽油的辛烷值为 105。1 桶轻油经裂解后得 0.68 桶裂解油和 0.28 桶裂解汽油;1 桶重油裂解后得 0.75 桶裂解油和 0.2 桶裂解汽油。其中裂解汽油

用于发动机油混合,裂解油用于煤油和燃料油的混合。

渣油可直接用于煤油和燃料油的混合,或用于生产润滑油。1 桶渣油经处理后可得 0.5 桶润滑油。

混合成的发动机油高档的辛烷值应不低于 94,普通的辛烷值不低于 84。混合物的辛烷值按混合前各油料辛烷值和所占比例线性加权计算。

规定煤油的气压不准超过 1 kg/cm$^2$,而轻油、重油、裂解油和渣油的气压分别为 1.0、0.6、1.5 和 0.05 kg/cm$^2$。而气压的计算按各混合成分的气压和比例线性加权计算。

燃料油中,轻油、重油、裂解油和渣油的比例应为 10:3:4:1。

已知每天可供原油 1 为 20 000 桶,原油 2 为 30 000 桶。蒸馏装置能力每天最大为 45 000 桶,重整装置每天最多重整 10 000 桶石脑油,裂解装置能力每天最大为 8 000 桶。润滑油每天产量应在 500～1 000 桶之间,高档发动机油产量应不低于普通发动机油的 40%。

又知最终产品的利润(元/桶)分别为:高档发动机油 700,普通发动机油 600,煤油 400,燃料油 350,润滑油 150,试为该炼油厂制订一个使总盈利为最大的计划。

## 分析与讨论

这是一个线性规划的问题。

(1) 变量设置,参见图 C-2。

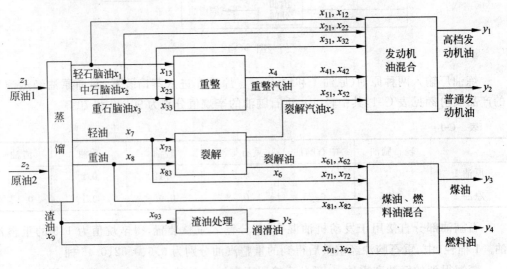

图 C-2

用 $z_1, z_2$ 代表原油 1 和原油 2 的输入量,$x_1, x_2, x_3$ 分别为由蒸馏后得到的轻、中、重石脑油的数量,$x_{i1}, x_{i2}$ 为 $i$ 种石脑油用于高档和普通发动机油混合的数量,$x_{i3}$ 为 $i$ 种石脑油输入重整装置的量$(i=1,2,3)$。$x_4$ 为由重整装置得到的重整汽油量,$x_{41}, x_{42}$ 为分别用于高档和普通发动机油混合的数量。轻油$(x_6)$和重油$(x_7)$有一部分输入裂解装置,一部分直接输入煤油、燃料油的混合装置。由蒸馏装置得到的渣油$(x_9)$一部分输入渣油处理装置,提炼得润滑油;一部分输入煤油、燃料油混合装置。该炼油最终产品为 $y_1, y_2, \cdots, y_5$。

(2) 目标函数
$$\max z = 700y_1 + 600y_2 + 400y_3 + 350y_4 + 150y_5$$

(3) 约束条件

① 各装置投入产出关系

如蒸馏装置有 $x_1 = 0.1z_1 + 0.15z_2, x_2 = 0.2z_1 + 0.25z_2, x_3 = 0.2z_1 + 0.18z_2,$
$$x_7 = 0.12z_1 + 0.08z_2, x_8 = 0.2z_1 + 0.19z_2, x_9 = 0.13z_1 + 0.12z_2$$

又 $x_1 = x_{11} + x_{12} + x_{13}, x_2 = x_{21} + x_{22} + x_{23}, x_3 = x_{31} + x_{32} + x_{33},$
$$x_7 = x_{71} + x_{72} + x_{73}, x_8 = x_{81} + x_{82} + x_{83}, x_9 = x_{91} + x_{92} + x_{93}$$

对重整装置有 $x_4 = 0.6x_{13} + 0.52x_{23} + 0.45x_{33}$,又 $x_4 = x_{41} + x_{42} + x_{43}$

对裂解装置有 $x_5 = 0.28x_{73} + 0.2x_{83}$,又 $x_5 = x_{51} + x_{52}$
$$x_6 = 0.68x_{73} + 0.75x_{83}, \text{又 } x_6 = x_{61} + x_{62}$$

对渣油处理装置有 $y_5 = 0.5x_{93}$

对发动机油混合装置有 $y_1 = x_{11} + x_{21} + x_{31} + x_{41} + x_{51}$
$$y_2 = x_{12} + x_{22} + x_{32} + x_{42} + x_{52}$$

对煤油、燃料油混合装置有 $y_3 = x_{61} + x_{71} + x_{81} + x_{91}$
$$y_4 = x_{62} + x_{72} + x_{82} + x_{92}$$

② 各装置能力限制
$$z_1 + z_2 \leqslant 45\,000, x_{13} + x_{23} + x_{33} \leqslant 10\,000$$
$$x_{73} + x_{83} \leqslant 8\,000,$$

③ 发动机油辛烷值限制
$$90x_{11} + 80x_{21} + 70x_{31} + 115x_{41} + 105x_{51} \geqslant 94(x_{11} + x_{21} + x_{31} + x_{41} + x_{51})$$
$$90x_{12} + 80x_{22} + 70x_{32} + 115x_{42} + 105x_{52} \geqslant 84(x_{12} + x_{22} + x_{32} + x_{42} + x_{52})$$

④ 煤油气压的限制
$$1.5x_{61} + 1.0x_{71} + 0.6x_{81} + 0.05x_{91} \leqslant x_{61} + x_{71} + x_{81} + x_{91}$$

⑤ 燃料油比例的限制
$$\frac{x_{62}}{4} = \frac{x_{72}}{10} = \frac{x_{82}}{3} = x_{92}$$

⑥ 原油供应限制
$$x_1 \leqslant 20\,000, \quad x_2 \leqslant 30\,000$$
⑦ 最终产品数量限制
$$500 \leqslant y_5 \leqslant 1\,000, \quad y_1 \geqslant 0.4 y_2$$
⑧ 变量非负限制，所有变量均$\geqslant 0$

(4) 本题最优计划可获得的利润为 21 136 510 元/天。

# 案例 2
# 长征医院的护士值班计划

长征医院是长宁区的一所区级医院,该院每天各时间区段内需求的值班护士数如表 C-2 所示。

表 C-2

| 时间区段 | 6:00—10:00 | 10:00—14:00 | 14:00—18:00 | 18:00—22:00 | 22:00—6:00(次日) |
|---|---|---|---|---|---|
| 需求数 | 18 | 20 | 19 | 17 | 12 |

该医院护士上班分五个班次,每班 8h,具体上班时间为第一班 2:00—10:00,第二班 6:00—14:00,第三班 10:00—18:00,第四班 14:00—22:00,第五班 18:00—2:00(次日)。每名护士每周上 5 个班,并被安排在不同日子。有一名总护士长负责护士的值班安排。值班方案要做到在人员或经济上比较节省,又做到尽可能合情合理。下面是一些正在考虑中的值班方案:

**方案 1** 每名护士连续上班 5 天,休息 2 天,并从上班第一天起按从上第一班到第五班顺序安排。例如一名护士从周一开始上班,则她于周一上第一班,周二上第二班……周五上第五班;另一名护士若从周三起上班,则她于周三上第一班,周四上第二班……周日上第五班,等等。

**方案 2** 考虑到按上述方案中每名护士在周末(周六、周日)两天内休息安排不均匀,其中有的周末休两天,有的周末两天均上班。于是规定每名护士至少在周末(六、日)安排一天,同样一周五个班依次安排不同班次。

**方案 3** 即使按方案 2 安排,仍有护士周末休一天或两天不等。于是该院决定,以每名护士周末休一天为标准,对方案 1 中放弃周末休息的,全月奖励平均津贴的 $k\%$,每周均休两天的,减少平均津贴的 $k\%$。

要求:(1)和(2)对方案 1、2 分别建立线性规划模型,使值班护士数最少。

(3) 对方案 3 计算 $k$ 的值,使该院总的津贴支出保持平衡。

## 分析与讨论

(1) 用 $x_{ij}$ 表示周 $i(i=1,\cdots,7)$ 上第 $j(j=1,\cdots,5)$ 个班的护士人数。画出图 C-3 和图 C-4。图 C-3 中用斜线相连的如上不同班次的同一批护士。图 C-4 中表示一天 24 h 内各段时间的护士值班情况及不同时段内对值班护士人数的需求。

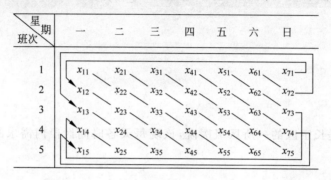

图 C-3

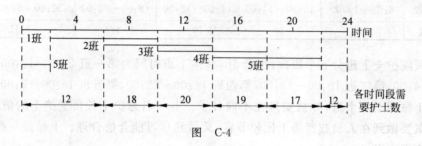

图 C-4

由此对方案 1 可建立如下线性规划模型：

$$\min z = x_{11} + x_{21} + x_{31} + x_{41} + x_{51} + x_{61} + x_{71}$$

$$\text{s.t.} \begin{cases} x_{11} = x_{22} = x_{33} = x_{44} = x_{55} \\ x_{21} = x_{32} = x_{43} = x_{54} = x_{65} \\ \cdots \\ x_{71} = x_{12} = x_{23} = x_{34} = x_{45} \end{cases} \text{值不同班次的同一组护士}$$

$$\begin{cases} x_{i1} \geq 12, \quad x_{i2} \geq 12, \quad x_{i5} \geq 12 \\ x_{i3} + x_{i2} \geq 18 \\ x_{i4} + x_{i3} \geq 20 \\ x_{i5} + x_{i4} \geq 19 \\ x_{i1} + x_{i5} \geq 17 \end{cases} \text{满足不同时段内对护士数的需求}$$

$$x_{ij} \geq 0 \quad (x=1,\cdots,7; j=1,\cdots,5)$$

(2) 对方案 2 只需建立类似图 C-3 的图 C-5。图中各斜线相连的同样为上不同班次的同一批护士。当然该图可以有不同画法，如改为 $x_{11}-x_{22}-x_{43}-x_{54}-x_{65}$ 或 $x_{11}-x_{22}-x_{33}-x_{54}-x_{65}$ 等。则仿照前述可建立类似的线性规划模型。

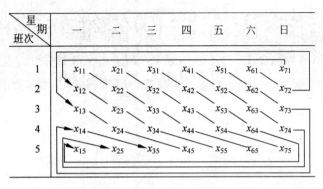

图 C-5

(3) 根据方案 1 和方案 2 分别计算出来的值班护士在周末休两天、一天和不休班人数，综合平衡计算得到 $k$ 的值。

# 案例 3

## 生产、库存与设备维修综合计划的优化安排

某厂有 4 台磨床、2 台立钻、3 台水平钻、1 台镗床和 1 台刨床,用来生产 7 种产品。已知生产单位各种产品所需的有关设备台时以及它们的利润如表 C-3 所示。

表 C-3

| 单位所需台时\产品 设备 | Ⅰ | Ⅱ | Ⅲ | Ⅳ | Ⅴ | Ⅵ | Ⅶ |
|---|---|---|---|---|---|---|---|
| 磨床 | 0.5 | 0.7 | — | — | 0.3 | 0.2 | 0.5 |
| 立钻 | 0.1 | 0.2 | — | 0.3 | — | 0.6 | — |
| 水平钻 | 0.2 | — | 0.8 | — | — | — | 0.6 |
| 镗床 | 0.05 | 0.03 | — | 0.07 | 0.1 | — | 0.08 |
| 刨床 | — | — | 0.01 | — | 0.05 | — | 0.05 |
| 单件利润/元 | 100 | 60 | 80 | 40 | 110 | 90 | 30 |

从 1 月到 6 月,下列设备需进行维修:1 月—1 台磨床,2 月—2 台水平钻,3 月—1 台镗床,4 月—1 台立钻,5 月—1 台磨床和 1 台立钻,6 月—1 台刨床和 1 台水平钻,被维修的设备在当月内不能安排生产。

又知从 1~6 月市场对上述 7 种产品最大需求量如表 C-4 所示。

表 C-4

|  | Ⅰ | Ⅱ | Ⅲ | Ⅳ | Ⅴ | Ⅵ | Ⅶ |
|---|---|---|---|---|---|---|---|
| 1 月 | 500 | 1 000 | 300 | 300 | 800 | 200 | 100 |
| 1 月 | 600 | 500 | 200 | 0 | 400 | 300 | 150 |
| 3 月 | 300 | 600 | 0 | 0 | 500 | 400 | 100 |

续表

|     | I   | II  | III | IV  | V     | VI  | VII |
|-----|-----|-----|-----|-----|-------|-----|-----|
| 4月 | 200 | 300 | 400 | 500 | 200   | 0   | 100 |
| 5月 | 0   | 100 | 500 | 100 | 1 000 | 300 | 0   |
| 6月 | 500 | 500 | 100 | 300 | 1 100 | 500 | 60  |

每种产品当月销售不了的每件每月储存费为 5 元，但规定任何时候每种产品的储存量均不得超过 100 件。1 月初无库存，要求 6 月末各种产品各储存 50 件。

若该厂每月工作 24 天，每天两班，每班 8 个小时，假定不考虑产品在各种设备上的加工顺序，要求：

(1) 该厂如何安排计划，使总利润最大？

(2) 若对设备维修只规定每台设备在 1～6 月内均需安排 1 个月用于维修，时间可灵活安排(其中 4 台磨床只需安排 2 台在上半年维修)。重新为该厂确定一个最优的设备维修计划。

### 分析与讨论

(1) 这是一个线性规划问题，要求在设备生产能力允许、满足期末库存和销售量不超过市场需求条件下，寻找一个最优的产品组合，使总利润为最大。

设 $x_{ij}$ 为第 $i$ 种产品在第 $j$ 月生产量，$s_{ij}$ 为第 $i$ 种产品在第 $j$ 月销售量，$h_{ij}$ 为第 $i$ 种产品在第 $j$ 月末库存量，$u_{ij}$ 为第 $i$ 种产品在第 $j$ 月最大需求量。由题中给定条件，每台设备每月工作时间为 $24 \times 2 \times 8 = 384$(h)。

以 1 月为例可建立如下线性规划模型：

$$\max z = 100s_{11} + 60s_{21} + 80s_{31} + 40s_{41} + 110s_{51} + 90s_{61} + 30s_{71}$$
$$- 5(h_{11} + h_{21} + h_{31} + h_{41} + h_{51} + h_{61} + h_{71})$$

$$\text{s.t.} \begin{cases} 0.5x_{11} + 0.7x_{21} + 0.3x_{51} + 0.2x_{61} + 0.5x_{71} \leq 1\ 152 \text{(磨床)} \\ 0.1x_{11} + 0.2x_{21} + 0.3x_{41} + 0.6x_{61} \leq 768 \text{(立钻)} \\ 0.2x_{11} + 0.8x_{31} + 0.6x_{71} \leq 1\ 152 \text{(水平钻)} \\ 0.05x_{11} + 0.03x_{21} + 0.07x_{41} + 0.1x_{51} + 0.08x_{71} \leq 384 \text{(镗床)} \\ 0.03x_{31} + 0.05x_{51} + 0.05x_{71} \leq 384 \text{(刨床)} \\ h_{i1} = h_{i0} + x_{i1} - s_{i1} \leq 100 (i = 1, \cdots, 7; h_{i0} = 0) \\ s_{i1} \leq u_{i1} (i = 1, \cdots, 7) \\ x_{i1} \geq 0, s_{i1} \geq 0, h_{i1} \geq 0 \end{cases}$$

再设 $c_i$ 为第 $i$ 种产品销出 1 件的利润，$a_{ijk}$ 为 $i$ 种产品第 $j$ 月在 $k$ 设备上单位工时，$n_{jk}$ 为 $k$ 种设备第 $j$ 月的可用台数。则整个问题的线性规划模型可表示为

$$\max z = \sum_{i=1}^{7}\sum_{j=1}^{6} c_i s_{ij} - 5\sum_{i=1}^{7}\sum_{j=1}^{5} h_{ij}$$

$$\text{s.t.} \begin{cases} \sum_{i=1}^{7} a_{ijk} x_{ij} \leqslant 384 n_{jk} & (j=1,\cdots,6; k=1,\cdots,5) \\ h_{ij} = h_{ij-1} + x_{ij} - s_{ij} \leqslant 100 & (i=1,\cdots,7, j=1,\cdots,5) \\ h_{i6} = h_{i5} + x_{i6} - s_{i6} = 50 \\ s_{ij} \leqslant u_{ij} & (i=1,\cdots,7; j=1,\cdots,6) \\ x_{ij} \geqslant 0, s_{ij} \geqslant 0, h_{ij} \geqslant 0 \end{cases}$$

(2) 引进变量 $y_{jk} = \begin{cases} 1,2,3 & k \text{ 种设备在 } j \text{ 月分别有 } 1,2,3 \text{ 台检修} \\ 0 & k \text{ 种设备在 } j \text{ 月不检修} \end{cases}$

上述模型中将约束条件

$\sum_{i=1}^{7} a_{ijk} x_{ij} \leqslant 384 n_{jk}$ 变换为

$$\sum_{i=1}^{7} a_{ijk} x_{ij} \leqslant t_{jk} (j=1,\cdots,6; k=1,\cdots,5)$$

其中, $t_{jk} = \begin{cases} 1\,536 - 384 y_{jk} & (\text{磨床}) \\ 768 - 384 y_{jk} & (\text{立钻}) \\ 1\,152 - 384 y_{jk} & (\text{水平钻}) \\ 384 - 384 y_{jk} & (\text{镗床,刨床}) \end{cases}$

并且有 $\sum_{j=1}^{6} y_{jk} = \begin{cases} 2 & (\text{磨床,立钻}) \\ 3 & (\text{水平钻}) \\ 1 & (\text{镗床,刨床}) \end{cases}$

# 案例 4
# 甜甜食品公司的优化决策

甜甜食品公司下属的一个食品厂生产两种点心Ⅰ和Ⅱ，采用原料 A 和 B。已知生产每盒产品Ⅰ和Ⅱ时消耗的原料 kg 数，原料月供应量、原料单价及两种点心的批发价（千元/千盒）如表 C-5 所示。

表 C-5

| 原料 \ 产品 | Ⅰ | Ⅱ | 月供应量/t | 单价（千元/t） |
|---|---|---|---|---|
| A | 1 | 2 | 6 | 9.9 |
| B | 2 | 1 | 8 | 6.6 |
| 批发价（千元/千盒） | 30 | 20 | | |

据对市场估计，产品Ⅱ月销量不超过 2 千盒，产品Ⅱ销量不会超过产品Ⅰ1 千盒以上。

① 要求计算使批发收入最大的计划安排；

② 据市场部门调查预测，这两种点心的销售量近期内总数可增长 25%，相应原料的供应有保障。围绕如何重新安排计划存在两种意见：

意见之一是按①中计算出来的产量，相应Ⅰ、Ⅱ产品各增加 25%，认为这样可使公司盈余（只考虑批发收入—原料支出）保持最大。

意见之二是由一名学过线性规划的经理人员提出的。他首先计算得到原料 A、B 的影子价格（对批发价的单位贡献）分别为 3.33 千元/t 和 13.33 千元/t，平均为 $\frac{1}{2}(3.33+13.33)=8.33$（千元/t）。并按①中计算总批发收入增加 25% 即 31.66 千元计，提出原料 A 和 B 各增加 3.8 t，并据此安排增产计划。

试对上述两种意见表明你同意哪一种，如不同意，请提出你自己的意见。

## 分析与讨论

(1) 设 $x_1, x_2$ 为产品 Ⅰ、Ⅱ 分别生产的数量（千盒），则可列出如下数学模型：

$$\max z = 30x_1 + 20x_2$$

$$\text{s.t.} \begin{cases} x_1 + 2x_2 \leqslant 6 \\ 2x_1 + x_2 \leqslant 8 \\ -x_1 + x_2 \leqslant 1 \\ x_2 \leqslant 2 \\ x_1, x_2 \geqslant 0 \end{cases}$$

各约束条件分别加上松弛变量，用单纯形法求解得最终单纯形表，见表 C-6。

表 C-6

|  |  | $x_1$ | $x_2$ | $s_1$ | $s_2$ | $s_3$ | $s_4$ |
|---|---|---|---|---|---|---|---|
| $x_2$ | 4/3 | 0 | 1 | 2/3 | $-1/3$ | 0 | 0 |
| $x_1$ | 10/3 | 1 | 0 | $-1/3$ | 2/3 | 0 | 0 |
| $s_3$ | 3 | 0 | 0 | $-1$ | 1 | 1 | 0 |
| $s_4$ | 2/3 | 0 | 0 | $-2/3$ | 1/3 | 0 | 1 |
| $c_j - z_j$ |  | 0 | 0 | $-10/3$ | $-40/3$ | 0 | 0 |

这时公司 Ⅰ、Ⅱ 产品批发收入为 $\frac{10}{3} \times 30 + \frac{4}{3} \times 20 = 126.67$（千元），原料支出 $9.90 \times 6 + 6.60 \times 8 = 112.20$（千元），盈余 14.47（千元）。

(2) 按意见之一，原料 A 增至 7.5 t，原料 B 增至 10 t，产量增至产品 Ⅰ—4.167（千盒），产品 Ⅱ—1.667（千盒），减去原料支出，可盈余 18.09（千元）。这个意见未考虑到材料单价同批发价之间结构上的不合理，故不可取。

(3) 考虑资源的影子价格有其合理之处。但先分析 A、B 各增加 3.8 t 的建议。设 A、B 各增加供应量 $\theta_1$ 和 $\theta_2$，由

$$\begin{bmatrix} 2/3 & -1/3 & 0 & 0 \\ -1/3 & 2/3 & 0 & 0 \\ -1 & 1 & 1 & 0 \\ -2/3 & 1/3 & 0 & 1 \end{bmatrix} \begin{bmatrix} \theta_1 \\ \theta_2 \\ 0 \\ 0 \end{bmatrix} = \begin{bmatrix} \frac{2}{3}\theta_1 - \frac{1}{3}\theta_2 \\ -\frac{1}{3}\theta_1 + \frac{2}{3}\theta_2 \\ -\theta_1 + \theta_2 \\ -\frac{2}{3}\theta_1 + \frac{1}{3}\theta_2 \end{bmatrix}$$

代入表 C-6 中基变量中这一列将要求有

$$\begin{bmatrix} \frac{4}{3} + \frac{2}{3}\theta_1 - \frac{1}{3}\theta_2 \\ \frac{10}{3} - \frac{1}{3}\theta_1 + \frac{2}{3}\theta_2 \\ 3 - \theta_1 + \theta_2 \\ \frac{2}{3} - \frac{2}{3}\theta_1 + \frac{1}{3}\theta_2 \end{bmatrix} \geqslant 0$$

但当 $\theta_1$ 和 $\theta_2$ 均为 3.8 时,上述不等式并不成立,因此意见二也不可取。

(4) 正确的决策一是考虑原料 A、B 的影子价格,使原料 A、B 的增加乘上各自影子价格使批发收入增加超过 25%;二是满足上面的不等式;三是使原料 A、B 支出的增加值尽可能小。由此可建立如下线性规划问题:

$$\min z = 9.9\theta_1 + 6.6\theta_2$$

$$\text{s.t.} \begin{cases} \frac{10}{3}\theta_1 + \frac{40}{3}\theta_2 \geqslant 31.67 \\ \frac{4}{3} + \frac{2}{3}\theta_1 - \frac{1}{3}\theta_2 \geqslant 0 \\ \frac{10}{3} - \frac{1}{3}\theta_1 + \frac{2}{3}\theta_2 \geqslant 0 \\ 3 - \theta_1 + \theta_2 \geqslant 0 \\ \frac{2}{3} - \frac{2}{3}\theta_1 + \frac{1}{3}\theta_2 \geqslant 0 \\ \theta_1, \theta_2 \geqslant 0 \end{cases}$$

求解得 $\theta_1 = 0, \theta_2 = 2.375, z^* = 15.675$。

按新的决策生产产品 I—0.541(千盒),产品 II—4.916(千盒)使用原料 A—6 t,原料 B—10.375 t。总批发收入 158.3(千元)原料总支出 127.88(千元),可盈余 30.42(千元)。

# 案例 5
## 海龙汽车配件厂生产工人的安排

海龙汽车配件厂主管生产的张经理正在考虑如何培训及合理安排工人以降低生产成本。该厂生产 3 类不同的汽车零配件 A、B、C,有 6 个不同级别的工人。每个工人每周工作时间为 40 h。由于零配件复杂程度不同,要求不同熟练技术的工人完成。如 A 类配件的生产线复杂程度最高,要求由 1~3 级工人去操作,B 类配件生产线次之,C 类配件生产线对工人级别要求最低。已知目前不同级别工人人数、小时工资及每周用于各生产线的时间如表 C-7 所示。

表 C-7

| 工人级别 | 人数 | 工资/(元/h) | 每周用于各配件生产线时间/h | | |
|---|---|---|---|---|---|
| | | | A | B | C |
| 1 | 4 | 15.0 | 160 | — | |
| 2 | 9 | 14.5 | 360 | — | |
| 3 | 20 | 13.0 | 600 | 200 | — |
| 4 | 54 | 12.0 | — | 160 | 2 000 |
| 5 | 102 | 10.5 | — | 80 | 4 000 |
| 6 | 40 | 9.75 | | — | 1 600 |

考虑到生产任务的变化,张经理正对工人进行培训,使不同级别的工人均能在 A、B、C 三类配件的生产线上工作。当然由于 A、B、C 零配件差别、不同级别工人专长等,不同级别工人在不同生产线上的工作效率不相同。表 C-8 给出了不同级别工人在 A、B、C 生产线上的工作效率。

表 C-8                                                           件/h

| 工人级别 | A | B | C | 工人级别 | A | B | C |
|---|---|---|---|---|---|---|---|
| 1 | 2.00 | 1.20 | 2.00 | 4 | 1.80 | 2.16 | 1.45 |
| 2 | 1.80 | 1.08 | 1.80 | 5 | 1.62 | 1.93 | 1.31 |
| 3 | 1.62 | 2.50 | 1.62 | 6 | 1.30 | 1.74 | 1.20 |

已知下季度各周 A、B、C 零配件的需求数分别为 1 940、1 000 及 10 060 件。张经理初步测算,按目前表 C-7 中给出的工作时间安排及表 C-8 给出的工作效率,该厂可以胜任下季度的任务,但这样安排的结果是没有一点机动空闲时间,同时工资的支出也不经济合算。因此他考虑:

(1) 如何确定一个更有效的任务分配方案,使下季度任务用更少工资支付完成,以便腾出时间和费用用于零配件返修及完成临时追加的任务;

(2) 新任务分配方案较原有分配方案能带来多少工资的节约;

(3) 根据新的任务分配方案,哪些工人应补充,哪些工人有多余可调整任务;

(4) 能否将此问题转化为一个运输问题的数学模型,运用求解运输问题的表上作业法求解。

## 分析与讨论

(1) 令 $x_{ij}$ 代表第 $i$ 级别工人($i=1,\cdots,6$)在第 $j$ 生产线($j=1,2,3$)上每周工作时间,则可建立如下使工资支付为最少的线性规划模型:

$$\min z = 15(x_{11}+x_{12}+x_{13}) + 14.5(x_{21}+x_{22}+x_{23})$$
$$+ 13(x_{31}+x_{32}+x_{33}) + 12(x_{41}+x_{42}+x_{43})$$
$$+ 10.5(x_{51}+x_{52}+x_{53}) + 9.75(x_{61}+x_{62}+x_{53})$$

$$\text{s.t.} \begin{cases} x_{11}+x_{12}+x_{13} \leqslant 160, \quad x_{21}+x_{22}+x_{23} \leqslant 360 \\ x_{31}+x_{32}+x_{33} \leqslant 800, \quad x_{41}+x_{42}+x_{43} \leqslant 2\,160 \\ x_{51}+x_{52}+x_{53} \leqslant 4\,080, \quad x_{61}+x_{62}+x_{63} \leqslant 1\,600 \\ 2x_{11}+1.80x_{21}+1.62x_{31}+1.80x_{41}+1.62x_{51}+1.30x_{61} \geqslant 1\,940 \\ 1.2x_{12}+1.08x_{22}+2.5x_{32}+2.16x_{42}+1.93x_{52}+1.74x_{62} \geqslant 1\,000 \\ 2x_{13}+1.8x_{23}+1.62x_{33}+1.45x_{43}+1.31x_{53}+1.2x_{63} \geqslant 10\,060 \\ x_{ij} \geqslant 0 \end{cases}$$

(2) 按表 C-7 的任务分配方案,总工资支出为 102 380 元,由(1)线性规划模型求解得出的 $z^* = \min z$,则带来的工资节省为 $102\,380 - z^*$。

(3) 由上述线性规划模型可得出各级工人用于不同生产线时,单位生产时间的影子价格,将其与各级工人相应的工资支出比较,看出哪些工人有多余以及哪些工人有缺额。

(4) 转化为运输问题的关键是列出这个问题的产销平衡表及单位运价表。若以不同级别工人每周工作时间为产量,按表 C-7 中各类零配件所需时间为销量,以各级别工人生产不同零配件单位所需工资作为单位运价,则可列出表 C-9。

对表 C-9 用表上作业法求解,得到使工资支出最少的分配方案,但按此表求出结果的 A、B、C 零配件数量将超出计划需要,可在此基础上进行调整。

表 C-9

| $j$ \ $i$ | A | B | C | 产出 |
|---|---|---|---|---|
| 1 | 7.50 | 12.5 | 7.50 | 160 |
| 2 | 8.056 | 13.426 | 8.056 | 360 |
| 3 | 8.025 | 5.20 | 8.025 | 800 |
| 4 | 6.667 | 5.556 | 8.276 | 2 160 |
| 5 | 6.481 | 5.440 | 8.015 | 4 080 |
| 6 | 7.50 | 5.603 | 8.125 | 1 600 |
| 需求 | 1 120 | 440 | 7 600 | |

# 案例 6

# 西红柿罐头生产问题

8月初的一个星期一,副董事长宋持平请财务、销售和生产经理到他的办公室讨论本生产季节西红柿产品的生产数量问题。今年按采购计划采购的西红柿已经运抵加工厂,加工生产将在下星期一开工。红牡丹罐头食品公司是一个生产和销售各种水果和蔬菜罐头的中型企业,它在东北地区有自己的品牌商标。

财务经理钱源和销售经理肖通首先到达办公室。生产经理刘华晚到了几分钟,他从生产检验员处拿来了到货西红柿质量的最新的评价。根据检验报告,在 300 000 kg 西红柿中大约有 20% 为 A 级品,其余部分为 B 级品。

宋持平向肖通询问下一年西红柿罐头的市场需求情况。肖通答道,按实际需要量估计,公司生产的整西红柿罐头可以全部售出,但西红柿汁和西红柿酱的需求有限并显示在表 C-10 中,他说,销售价格是根据公司长期市场战略设定的,潜在的销售需求是根据这些价格预测的。

表 C-10 需求预测与原料用量

| 产 品 | 销售价格/(元/罐) | 原料用量/(kg/罐) | 需求预测(罐)≤ |
|---|---|---|---|
| 整西红柿 | 4.00 | 1.8 | 800 000 |
| 西红柿汁 | 4.50 | 2.0 | 50 000 |
| 西红柿酱 | 3.80 | 2.5 | 80 000 |

看完肖通的需求预测后,钱源提出他的见解。他认为公司"应该将所有的西红柿尽可能用于整西红柿罐头的生产,今年的生产形势相当不错"。借助于新建立的会计系统,他可以计算出每种产品的贡献。按照他的分析,整西红柿罐头的利润远高于其他西红柿产品。红牡丹公司今年5月就已经同专业种植户签约了平均价格为 0.6 元/kg 的西红柿合同,他还计算出了西红柿产品的利润贡献(见表 C-11)。

这时,刘华提醒,虽然本公司有充足的生产能力,但不可能将全部西红柿用于生产整

西红柿罐头,因为西红柿中达到 A 级质量的比例太小。红牡丹公司使用数字评分来评价西红柿的质量,按公司标准,A 级西红柿每 kg 的平均分为 9 分,B 级平均分为 5 分。刘华指出:整西红柿罐头最低投料的平均分为 8 分,西红柿汁是 6 分。西红柿酱可以全部由 B 级西红柿生产。这意味着整西红柿罐头将被限制在 44 500 罐以下。

宋持平认为这并不是一个真正的制约因素。他曾被请求以 0.85 元/kg 的价格购买 80 000 kg 的 A 级西红柿,他拒绝了这一出价请求。然而,他认为那些西红柿仍然可以买到。

表 C-11  产品获利分析表                          元/罐

| 成本 | 整西红柿 | 西红柿汁 | 西红柿酱 |
| --- | --- | --- | --- |
| 销售价格 | 4.00 | 4.50 | 3.80 |
| 变动成本 |  |  |  |
| 直接人工 | 1.18 | 1.32 | 0.54 |
| 可变管理成本 | 0.24 | 0.36 | 0.26 |
| 可变销售成本 | 0.40 | 0.85 | 0.38 |
| 包装材料 | 0.70 | 0.65 | 0.77 |
| 原材料 | 1.08 | 1.20 | 1.50 |
| 变动成本小计 | 3.60 | 4.38 | 3.45 |
| 净利润每罐 | 0.4 | 0.12 | 0.35 |

肖通在进行了一番计算后说,尽管他同意公司"今年会干得更好",但不是通过生产整西红柿罐头。他认为西红柿的成本应该根据质量和数量进行分配,而不应该像钱源计算的那样只按数量分配。因此,根据这一原则,他重新计算了边际利润(表 C-12)。按新的计算结果,公司应该用 20 万 kg 的 B 级西红柿生产西红柿酱,余下 4 万 kg 的 B 级西红柿和全部 A 级西红柿生产西红柿汁。如果预测的需求能达到,今年可以从西红柿生产中获得 4.8 万元的利润。

表 C-12  西红柿产品的边际利润分析                    元/罐

| 产品 | 整西红柿 | 西红柿汁 | 西红柿酱 |
| --- | --- | --- | --- |
| 销售价格 | 4.00 | 4.50 | 3.80 |
| 变动成本(不包括西红柿成本) | 2.52 | 3.18 | 1.95 |
|  | 1.48 | 1.32 | 1.85 |
| 西红柿成本 | 1.49 | 1.24 | 1.30 |
| 边际利润 | −0.01 | 0.08 | 0.55 |

肖通的计算依据:

$Z =$ 每 kg A 级西红柿的换算成本(以元计),

$Y =$ 每 kg B 级西红柿的换算成本(以元计),

由 $\begin{cases} 60\,000Z + 240\,000Y = 300\,000 \times 0.6 \\ 9Y = 5Z \end{cases}$

得 $$Z=0.931(元/kg), Y=0.517(元/kg)$$

问题：

(1) 钱源和肖通的计算谁的更有道理？说明你的理由。

(2) 构造一个线性规划模型来帮助红牡丹公司找出最优的生产计划。（不考虑副董事长提供的 80 000kg A 级西红柿的购买机会）。

(3) 求解该线性规划问题，解释最优的生产计划和公司的获利情况。

(4) 根据线性规划的解，公司是否应该购买 0.85 元/kg 的 A 级西红柿？

(5) 如果西红柿汁的价格变为 4.60 元/罐，上述生产计划需要修改吗？

## 分析与讨论

(1) 肖通的计算有一定道理，因为每种产品的投料中不仅要考虑到西红柿的投料量，而且要考虑西红柿的质量，要按质论价。但肖通的计算也存在一些明显的问题：一是计算公式 $9Y=5Z$ 只根据打分值缺乏科学性；二是肖通计算得出 A 级西红柿 0.931 元/kg 而市场上可买到 0.85 元/kg 的 A 级西红柿，说明这不是实际收购价；三是计算得到西红柿汁成本为 1.24 元/罐，但当 20 万 kg 用于生产西红柿酱后，余下的 4 万 kg B 级西红柿和 6 万 kg A 级西红柿混合一起生产西红柿汁罐头，这时西红柿汁罐头原料成本为 $(0.6 \times 0.931 + 0.4 \times 0.517) \times 2.0 = 1.153$ 元/罐，而不是表 C-12 中的 1.24 元，因此肖通预计的当年 4.8 万元的利润是不正确的。

(2) 设 $x_1, x_2, x_3$ 为红牡丹公司分别生产的整西红柿、西红柿汁和西红柿酱三种产品产量（单位：罐）。$x_{1A}$ 为生产整西红柿所用 A 级西红柿数量所占数量，$x_{1B}$ 为所用 B 级西红柿所占数量，$x_1 = x_{1A} + x_{1B}$；$x_{2A}, x_{2B}$ 分别为生产西红柿汁所用 A、B 两个级别西红柿的罐数，$x_2 = x_{2A} + x_{2B}$。则可列出使该公司净利润为最大的线性规划的数学模型：

$$\max z = 0.4(x_{1A} + x_{1B}) + 0.12(x_{2A} + x_{2B}) + 0.35 x_3$$

$$\text{s.t.} \begin{cases} 1.8(x_{1A}+x_{1B}) + 2.0(x_{2A}+x_{2B}) + 2.5 x_3 \leqslant 300\,000 & \text{（西红柿总量限制）} \\ \left.\begin{array}{l} x_{1A} + x_{1B} \leqslant 800\,000 \\ x_{2A} + x_{2B} \leqslant 50\,000 \\ x_3 \leqslant 80\,000 \end{array}\right\} \text{不超过市场需求} \\ 1.35(x_{1A}+x_{1B}) + 0.5(x_{2A}+x_{2B}) \leqslant 60\,000 & \text{（A 级西红柿限量）} \\ \left.\begin{array}{l} \dfrac{9x_{1A}+5x_{1B}}{x_{1A}+x_{1B}} \geqslant 8 \\ \dfrac{9x_{2A}+5x_{2B}}{x_{2A}+x_{2B}} \geqslant 6 \end{array}\right\} \text{罐头投料平均分限制} \\ x_{1A}, x_{1B}, x_{2A}, x_{2B}, x_3 \geqslant 0 \end{cases}$$

(3) 上述模型求解结果为

$x_{1A} = 33\,333.33, x_{1B} = 11\,111.11, x_1 = x_{1A} + x_{1B} = 44\,444.44$

$x_{2A} = x_{2B} = 0, x_2 = x_{2A} + x_{2B} = 0$

$x_3 = 80\,000$

$z^* = \max z = 45\,777.78(元)$

即公司应生产整西红柿罐头 44 444.4 罐,西红柿酱罐头 80 000 罐,可获利 45 777.78 元。

(4) 由计算得,当原材料价为 0.6 元/kg 时,A 级西红柿影子价为 0.296 3 元,0.6+0.296 3>0.85,故可购进每 kg 为 0.85 元的 A 级西红柿。

(5) 在西红柿汁价变为每罐 4.60 元、其他条件不变时,利润将增为 0.22 元/罐。由计算知,目标函数中 $x_{2A}$ 可能最大增加值为 0.112 5,$x_{2B}$ 可能最大增加值为 0.037 5。因 0.112 5>0.037 5,故上述计划需要修改。

# 案例 7
# 光明市的菜篮子工程

光明市是一个人口不到 20 万人的小城市。根据该市的蔬菜种植情况,分别在花市(A)、城乡路(B)和下塘街(C)设三个蔬菜收购点。清晨 5 点前菜农将蔬菜送至各收购点,再由各收购点分送到全市 8 个菜市场。该市道路情况、各路段距离(单位:100 m)及各收购点和菜市场①,⋯,⑧的具体位置见图 C-6。按常年数据,A、B、C 三个收购点每天收购量分别为 200、170 和 160(单位:100 kg)。各菜市场的每天需求量及发生供应短缺时及带来的损失(元/100 kg)参见表 C-13。设从收购点至各菜市场蔬菜调运费为 1 元/(100 kg·100 m)。

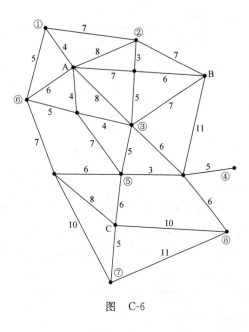

图 C-6

表 C-13

| 菜市场 | 需求/100 kg | 短缺损失/(元/100 kg) | 菜市场 | 需求/100 kg | 短缺损失/(元/100 kg) |
|---|---|---|---|---|---|
| ① | 75 | 10 | ⑤ | 100 | 10 |
| ② | 60 | 8 | ⑥ | 40 | 8 |
| ③ | 35 | 5 | ⑦ | 90 | 5 |
| ④ | 70 | 10 | ⑧ | 80 | 8 |

要求：(1) 为该市设计一个从各收购点至各菜市场的定点供应方案，使用于蔬菜调运加上预期短缺损失总和为最小。

(2) 若规定各菜市场短缺量一律不得超过需求量的20%，请重新设计定点供应方案。

(3) 为满足城市居民的蔬菜供应，光明市规划增加蔬菜种植面积。试问：增产的蔬菜每天应分别向 A、B、C 三个收购点各供应多少最经济合理？

## 分析与讨论

(1) 本题总供给为530，总需求为550，D 为假想供应点，供应量为20，由 A,B,C 至各点运费可由图 C-6 中按两点间连线的最小费用计算，由 D 点供应量实际为短缺量，故按罚款数列入。由此可建立如表 C-14 所示的产销平衡表及单位运价表。

表 C-14

| 收购点＼菜市场 | ① | ② | ③ | ④ | ⑤ | ⑥ | ⑦ | ⑧ | 供应量 |
|---|---|---|---|---|---|---|---|---|---|
| A | 4 | 8 | 8 | 19 | 11 | 6 | 22 | 20 | 200 |
| B | 14 | 7 | 7 | 16 | 12 | 16 | 23 | 17 | 170 |
| C | 20 | 19 | 11 | 14 | 6 | 15 | 5 | 10 | 160 |
| D | 10 | 8 | 5 | 10 | 10 | 8 | 5 | 8 | 20 |
| 需求量 | 75 | 60 | 35 | 70 | 100 | 40 | 90 | 80 | |

(2) 短缺不超过20%，即每个点的需求中80%为必需满足（不能由收购点 D 供应），另外20%为可满足可不满足。由此可将表 C-14 改写为表 C-15，并重新求取最优解。注意必需满足部分 D 这一行单位运价数字为 $M$（任意大正数）。

表 C-15

| 收购点＼菜市场 | ① | ①' | ② | ②' | … | ⑧ | ⑧' | 供应量 |
|---|---|---|---|---|---|---|---|---|
| A | 4 | 4 | 8 | 8 | … | 20 | 20 | 200 |
| B | 16 | 16 | 7 | 7 | … | 17 | 17 | 170 |
| C | 20 | 20 | 19 | 19 | … | 10 | 10 | 160 |
| D | $M$ | 10 | $M$ | 8 | … | $M$ | 8 | 20 |
| 需求量 | 60 | 15 | 48 | 12 | … | 64 | 16 | |

(3) 参照表 C-14 中数据，看出菜市场①、⑥离 A 收购点最近，②、③离 B 近，④、⑤、⑦、⑧离 C 近，因此由(1)解出的各菜市场短缺量，按离邻近收购点汇总，即为各收购点应增加供应的蔬菜数量。

# 案例 8

# 仓库布设和物资调运

某公司有两个生产厂 $A_1$、$A_2$，四个中转仓库 $B_1$、$B_2$、$B_3$、$B_4$，供应六家用户 $C_1$、$C_2$、$C_3$、$C_4$、$C_5$、$C_6$。各用户可从生产厂家直接进货，也可从中转仓库进货，其所需的调运费用（元/t）如表 C-16 所示。

表 C-16

| 从＼到 | $B_1$ | $B_2$ | $B_3$ | $B_4$ | $C_1$ | $C_2$ | $C_3$ | $C_4$ | $C_5$ | $C_6$ |
|---|---|---|---|---|---|---|---|---|---|---|
| $A_1$ | 50 | 50 | 100 | 20 | 100 | — | 150 | 200 | — | 100 |
| $A_2$ | — | 30 | 50 | 20 | 200 | — | — | — | — | — |
| $B_1$ |  |  |  |  | — | 150 | 50 | 150 | — | 100 |
| $B_2$ |  |  |  |  | 100 | 50 | 50 | 100 | 50 | — |
| $B_3$ |  |  |  |  | — | 150 | 200 | — | 50 | 150 |
| $B_4$ |  |  |  |  | — | — | 20 | 150 | 50 | 150 |

注：表中"—"为不允许调运。

部分用户希望优先从某厂或某仓库得到供货。分别是：$C_1$—$A_1$，$C_2$—$B_1$，$C_5$—$B_2$，$C_6$—$B_3$ 或 $B_4$。

已知各生产厂月最大供货量为：$A_1$—150 000 t，$A_2$—200 000 t；各中转仓库月最大周转量为：$B_1$—70 000 t，$B_2$—50 000 t，$B_3$—100 000 t，$B_4$—40 000 t，用户每月的最低需求为：$C_1$—50 000 t，$C_2$—10 000 t，$C_3$—40 000 t，$C_4$—35 000 t，$C_5$—60 000 t，$C_6$—20 000 t。

要求回答：(1) 该公司采用什么供货方案，使总调运费用最小？

(2) 有人提出建议开设两个新的中转仓库 $B_5$ 和 $B_6$，以及扩大 $B_2$ 的中转能力。假如最多允许开设 4 个仓库，因此考虑关闭原仓库 $B_1$ 或 $B_4$，或两个都予关闭。

新建仓库和扩建 $B_2$ 的费用及中转能力为：建 $B_5$ 需投资 1 200 000 元，中转能力为每月 30 000 t，建 $B_6$ 需投资 400 000 元，月中转能力为 25 000 t；扩建 $B_2$ 需投资 300 000 元，月中转能力比原来增加 20 000 t。关闭原仓库可带来的节约为：关闭 $B_1$ 每月节省

100 000 元；关闭 $B_4$ 每月节省 50 000 元。

新建仓库 $B_5$ 和 $B_6$ 同生产厂及各用户间单位物资的调运费用见表 C-17。

表 C-17　　　　　　　　　　　　　　　　　　　　　　　　　元/t

| 从＼到 | $B_5$ | $B_6$ | $C_1$ | $C_2$ | $C_3$ | $C_4$ | $C_5$ | $C_6$ |
|---|---|---|---|---|---|---|---|---|
| $A_1$ | 60 | 40 | | | | | | |
| $A_2$ | 40 | 30 | | | | | | |
| $B_5$ | | | 120 | 60 | 40 | — | 30 | 80 |
| $B_6$ | | | — | 40 | — | 50 | 60 | 90 |

要求确定 $B_5$ 和 $B_6$ 中哪一个应新建，$B_2$ 是否需扩建，$B_1$ 和 $B_4$ 要否关闭，并且重新确立使总调运费用为最小的供货关系。

## 分析与讨论

（1）使调运费用最小的问题可归结为一个线性规划问题。设 $x_{ij}$ 为从生产厂 $i$ 发送到中转仓库 $j$ 的数量（$i=1,2$；$j=1,\cdots,4$）；$y_{jk}$ 为中转仓库 $j$ 发送到用户 $k$ 的数量（$j=1,\cdots,4$；$k=1,\cdots,6$）；$z_{ik}$ 为从生产厂 $i$ 直接发送到用户 $k$ 的数量（$i=1,2$；$k=1,\cdots,6$）。

规划模型的约束条件包括：

(a) $\sum_{j=1}^{4} x_{ij} + \sum_{k=1}^{6} z_{ik} \leqslant$ 第 $i$ 厂供货能力（$i=1,2$）

(b) $\sum_{i=1}^{2} x_{ij} \leqslant j$ 仓库中转能力（$j=1,\cdots,4$）

(c) $\sum_{i=1}^{2} x_{ij} = \sum_{k=1}^{6} y_{jk}$ （中间仓库流入＝流出）（$j=1,\cdots,4$）

(d) $\sum_{j=1}^{4} y_{jk} + \sum_{i=1}^{2} z_{ik} = k$ 用户需求（$k=1,\cdots,6$）

目标函数为

$$\min z = \sum_i \sum_j c_{ij} x_{ij} + \sum_j \sum_k d_{jk} y_{jk} + \sum_i \sum_k e_{ik} z_{ik}$$

式中，$c_{ij}$，$d_{jk}$，$e_{ik}$ 分别为从生产厂至中转仓库、从中转仓库至用户及从生产厂至用户单位货物的运费。

（2）因涉及中转仓库的新建、扩建和关闭，在上述模型基础上增设以下 0—1 变量：

$$\delta_1 \begin{cases} 1, & 保留 B_1 \\ 0, & 否则 \end{cases} \quad \delta_2 \begin{cases} 1, & 扩建 B_2 \\ 0, & 否则 \end{cases} \quad \delta_4 \begin{cases} 1, & 保留 B_4 \\ 0, & 否则 \end{cases}$$

$$\delta_5 \begin{cases} 1, & 新建 B_5 \\ 0, & 否则 \end{cases} \quad \delta_6 \begin{cases} 1, & 新建 B_6 \\ 0, & 否则 \end{cases}$$

在上述模型基础上增加以下约束：

(e) 如一个仓库关闭或不建,则该仓库将不能运进运出

$$\sum_{i=1}^{2} x_{ij} \leqslant t_j \delta_j$$

式中,$t_j$ 为仓库 $j$ 中转能力($j=1,4,5,6$)

(f) 仓库 $B_2$ 中转能力的限制

$$\sum_{i=1}^{2} x_{i2} \leqslant 50\,000 + 20\,000\delta_2$$

(g) 中转仓库数不多于 4 个,故有

$$\delta_1 + \delta_4 + \delta_5 + \delta_6 \leqslant 4$$

目标函数为

$$\min z = \sum_i \sum_j c_{ij} x_{ij} + \sum_j \sum_k d_{jk} y_{jk} + \sum_i \sum_k e_{ik} z_{ik} + \\ 10^4 (120\delta_5 + 40\delta_6 + 30\delta_2 - 10\delta_1 - 5\delta_4)$$

# 案例 9

# 一个工厂部分车间的搬迁方案

某厂计划将它的一部分在市区的生产车间搬迁至该市的卫星城镇,好处是土地、房租费及排污处理费用等都较便宜,但这样做会增加车间之间的交通运输费用。

设该厂原在市区车间有 A、B、C、D、E 五个,计划搬迁去的卫星城镇有甲、乙两处。规定无论留在市区或甲、乙两卫星城镇均不得多于 3 个车间。

从市区搬至卫星城带来的年费用节约如表 C-18 所示。

表 C-18　　　　　　　　　　　　　　　　　　　　　　　　　　　　万元/年

| 车间 | A | B | C | D | E |
|---|---|---|---|---|---|
| 搬至甲 | 100 | 150 | 100 | 200 | 50 |
| 搬至乙 | 100 | 200 | 150 | 150 | 150 |

但搬迁后带来运输费用增加由 $C_{ik}$ 和 $D_{jl}$ 值决定,$C_{ik}$ 为 $i$ 和 $k$ 车间之间的年运量,$D_{jl}$ 为市区同卫星城镇间单位运量的运费,具体数据分别见表 C-19 和 C-20。

表 C-19　$C_{ik}$ 值　　　t/年

| | B | C | D | E |
|---|---|---|---|---|
| A | 0 | 1 000 | 1 500 | 0 |
| B | | 1 400 | 1 200 | 0 |
| C | | | 0 | 2 000 |
| D | | | | 700 |

表 C-20　$D_{jl}$ 值　　　元/t

| | 甲 | 乙 | 市区 |
|---|---|---|---|
| 甲 | 500 | 1 400 | 1 300 |
| 乙 | | 500 | 900 |
| 市区 | | | 1 000 |

试为该厂确定一个最优的车间搬迁方案。

## 分析与讨论

本案例中先设 $\delta_{ij} = \begin{cases} 1, & \text{若将 } i \text{ 车间设置在 } j \text{ 地} \\ 0, & \text{否则} \end{cases}$ $(i = A, B, C, D, E, j = 市区, 甲, 乙)$

则有：
① 每个车间只能位于一个地点，有
$$\sum_j \delta_{ij} = 1 \quad (i = 1, \cdots, 5)$$
② 每个地点不能有多于 3 个车间
$$\sum_i \delta_{ij} \leqslant 3 \quad (j = 1, 2, 3)$$

为了讨论车间搬迁后车间之间的运输费用及部分车间搬迁至卫星城镇后带来的费用节约，需要考虑 $i$ 车间及 $k$ 车间可能设置的地点。

设 $i$ 车间设置于 $j$ 地，$k$ 车间设置于 $l$ 地，$i$ 至 $k$ 车间运量为 $C_{ik}$，从 $j$ 至 $l$ 地单位运价为 $D_{jl}$。设

$$\delta_{ij} = \begin{cases} 1, & i \text{ 车间设于 } j \text{ 地} \\ 0, & \text{否则} \end{cases} \quad \delta_{kl} = \begin{cases} 1, & k \text{ 车间设于 } l \text{ 地} \\ 0, & \text{否则} \end{cases}$$

只有 $\delta_{ij} = 1$ 且 $\delta_{kl} = 1$，$C_{ik} \cdot D_{jl}$ 才有意义。

故设 $\gamma_{ijkl} = \begin{cases} 1, & \text{当 } \delta_{ij} = 1, \delta_{kl} = 1 \quad i < k, \text{且 } C_{ik} \neq 0 \\ 0, & \text{否则} \end{cases}$

由此只有 $\gamma_{ijkl} = 1 \rightarrow \delta_{ij} = 1, \delta_{kl} = 1$ ①

和 $\delta_{ij} = 1, \delta_{kl} = 1 \rightarrow \gamma_{ijkl} = 1$ ②

由①得 $\gamma_{ijkl} - \delta_{ij} \leqslant 0$，对所有 $i, j, k > i, l$

$\gamma_{ijkl} - \delta_{kl} \leqslant 0$，对所有 $i, j, k > i, l$

由②得 $\delta_{ij} + \delta_{kl} - \gamma_{ijkl} \leqslant 1$，对所有 $i, j, k > i, l$

其目标函数为

$$\min z = \sum_{\substack{i,j,k,l \\ i<k}} C_{ik} D_{jl} \gamma_{ijkl} - \sum_{i,j} B_{ij} \delta_{ij}$$

式中，$B_{ij}$ 为车间从市区搬至甲，乙两地时带来的费用节约。

# 案例 10

## 刘总经理的机票购买策略

佳佳公司的刘总经理常驻公司的北京总部,但他需要去广州营业部检查指导工作。已知第二季度他去广州的日程安排如表 C-21 所示。这样在 4 月 1 日就可以提前预订所有航班机票。表 C-22 给出北京—广州不同提前期预订的单程或往返机票价。又航空公司规定,如机票往返日期间隔超过 15 天,票价额外优惠 100 元,超过 30 天额外优惠 200 元,超过 60 天额外优惠 300 元。试为刘总经理找出一个使购票总支出为最少的策略。

表 C-21  刘总经理行程安排

| 北京→广州 | 广州→北京 | 北京→广州 | 广州→北京 |
| --- | --- | --- | --- |
| 4月2日 | 4月6日 | 6月4日 | 6月9日 |
| 4月22日 | 4月25日 | 6月22日 | 6月26日 |
| 5月11日 | 5月14日 | | |

表 C-22  机 票 价                                元

| 提前预订天数 | 单 程 | 往 返 | 提前预订天数 | 单 程 | 往 返 |
| --- | --- | --- | --- | --- | --- |
| <15 | 1 920 | 3 200 | ≥30 | 1 344 | 2 240 |
| ≥15 | 1 536 | 2 560 | ≥60 | 1 152 | 1 920 |

### 分析与讨论

首先刘总经理二季度的 5 次往返机票均应在 4 月 1 日提出预订。其次他可以预订北京→广州→北京往返票,也可预订广州→北京→广州往返票,当然对预订提前期长的,也还需比较各自单程的机票价格。

表 C-23 列出了刘总经理购买机票的所有可能组合。表中有一条虚的折线,折线右上

344

方为订购北京→广州→北京不同往返日期及比较订单程往返票之和的最低票价,折线左下方数字为订购不同往返日期的广州→北京→广州的往返票及比较分别购单程票的最低票价。

表 C-23

| 北京＼广州 | 4.6 | 4.25 | 5.14 | 6.9 | 6.26 |
|---|---|---|---|---|---|
| 4.2 | (3 200)①② | 3 100 | 3 000 | 2 900 | 2 900 |
| 4.22 | 3 100 | (2 560)③④ | 2 460 | 2 360 | 2 260 |
| 5.11 | 3 000 | 2 460 | (2 240)⑤⑥ | 2 140 | 2 040 |
| 6.4 | 3 000 | 2 460 | 2 140 | 1 920 | (1 820)⑦⑩ |
| 6.22 | 2 900 | 2 460 | 2 040 | (1 920)⑧⑨ | 1 920 |

对表 C-23 用匈牙利法求解,得机票款总支出为 11 740 元。刘总经理对机票使用顺序为

① 4.2　　北京→广州　　② 4.6　　广州→北京
③ 4.22　 北京→广州　　④ 4.25　 广州→北京
⑤ 5.11　 北京→广州　　⑥ 5.14　 广州→北京
⑦ 6.4　　北京→广州　　⑧ 6.9　　广州→北京
⑨ 6.22　 北京→广州　　⑩ 6.26　 广州→北京

其中①和②、③和④、⑤和⑥、⑦和⑩为订购的北京→广州→北京的往返票,⑧和⑨为订购的广州→北京→广州的往返票。

# 案例 11

## 红卫体操队参赛队员的选拔

红卫体操队要从现有 15 名男队员中选拔组成一支参加全国男子体操赛的队伍。男子体操的比赛项目包括单杠、双杠、跳马、鞍马、吊环和自由体操共 6 项，规定每项比赛每个队可上场 6 人。每个项目每个参赛队员做两次动作，得分在 $0 \sim 18$ 之间。又比赛规定每名参赛队员至少报名参加 3 项比赛，每个队至少有 2 人需参加全部 6 项比赛，角逐全能冠军。一个队参赛队员全部 6 项比赛成绩累加为该队团体得分。为了鼓励更多队员角逐全能比赛，规定每个队多于 2 人参加全能比赛的，每增加 1 人，该队团体得分增加 2 分。已知红卫体操队第 $i$ 名队员 $(i=1,\cdots,15)$ 第 $j$ 项技巧成绩 $(j=1,\cdots,6)$ 为 $S_{ij}$（比赛时正常发挥成绩）。问：应如何选拔队员，使组成的参赛队预期获得最好的团队得分？

### 分析与讨论

设 $x_{ij} = \begin{cases} 1, \text{第 } i \text{ 名队员参加第 } j \text{ 项目比赛} \\ 0, \text{否则} \end{cases}$ $\quad y_i = \begin{cases} 1, i \text{ 运动员参加全能角逐} \\ 0, \text{否则} \end{cases}$

则可建立如下整数规划模型

$$\max z = \sum_{i=1}^{15} \sum_{j=1}^{6} s_{ij} x_{ij} + \sum_{i=1}^{15} \left( \sum_{j=1}^{6} s_{ij} \right) y_i + 2 \left( \sum_{i=1}^{15} y_i - 2 \right)$$

$$\text{s.t.} \begin{cases} \sum_{i=1}^{15} x_{ij} + y_i = 6 \, (j=1,\cdots,6) \quad \text{（每个项目 6 人上场）} \\ x_{ij} + y_i \leq 1 \, (i=1,\cdots,15, j=1,\cdots,6) \quad \text{（全能队员不重复计数）} \\ \sum_{i=1}^{15} y_i \geq 2 \quad \text{（至少 2 人参加全能角逐）} \\ \sum_{j=1}^{6} x_{ij} \geq 3 \, (i=1,\cdots,15) \quad \text{（参赛队员至少报名 3 项）} \\ x_{ij} = 0 \text{ 或 } 1, y_i = 0 \text{ 或 } 1 \end{cases}$$

# 案例 12
## 彩虹集团的人员招聘与分配

彩虹集团准备为他在甲、乙两市设立的分公司招聘从事 3 个专业的职员 170 名,具体情况见表 C-24。

表 C-24

| 城 市 | 专 业 | 招聘人数 | 城 市 | 专 业 | 招聘人数 |
|---|---|---|---|---|---|
| 甲 | 生产 | 20 | 乙 | 生产 | 25 |
| 甲 | 营销 | 30 | 乙 | 营销 | 20 |
| 甲 | 财务 | 40 | 乙 | 财务 | 35 |

集团将应聘的经审查合格人员共 180 人按适合从事专业、本人希望从事专业及本人希望工作的城市,分成 6 个类别,具体情况见表 C-25。

表 C-25

| 类别 | 人数 | 适合从事的专业 | 本人希望从事的专业 | 希望工作的城市 |
|---|---|---|---|---|
| 1 | 30 | 生产、营销 | 生产 | 甲 |
| 2 | 30 | 营销、财务 | 营销 | 甲 |
| 3 | 30 | 生产、财务 | 生产 | 乙 |
| 4 | 30 | 生产、财务 | 财务 | 乙 |
| 5 | 30 | 营销、财务 | 财务 | 甲 |
| 6 | 30 | 财务 | 财务 | 乙 |

集团确定具体录用与分配的优先级顺序为:

$p_1$:集团恰好录用到应招聘而又适合从事该专业工作的职员;
$p_2$:80% 以上录用人员从事本人希望从事的专业;
$p_3$:80% 以上录用人员去本人希望工作的城市工作。

据此建立目标规划的数学模型。

## 分析与讨论

设 $x_{ijk}$ 为集团从 $i$ 类($i=1,\cdots,6$)人员中录用的分配从事 $j$ 专业且到 $k$ 城工作的职员数。$j=1,2,3$，以 1 代表生产，2 代表营销，3 代表财务。则问题的目标规划模型可写为

$$\min z = p_1\left(\sum_{i=1}^{3} d_i^- + d_i^+\right) + p_2\left(\sum_{i=4}^{6} d_i^-\right) + p_3 d_7^-$$

s.t. $\begin{cases} x_{111} + x_{112} + x_{121} + x_{122} \leqslant 30 \\ x_{221} + x_{222} + x_{231} + x_{232} \leqslant 30 \\ x_{311} + x_{312} + x_{331} + x_{332} \leqslant 30 \\ x_{411} + x_{412} + x_{431} + x_{432} \leqslant 30 \\ x_{521} + x_{522} + x_{531} + x_{532} \leqslant 30 \\ x_{631} + x_{632} \leqslant 30 \\ x_{111} + x_{112} + x_{311} + x_{312} + x_{411} + x_{412} + d_1^- - d_1^+ = 45 \\ x_{121} + x_{122} + x_{221} + x_{222} + x_{521} + x_{522} + d_2^- - d_2^+ = 50 \\ x_{231} + x_{232} + x_{331} + x_{332} + x_{431} + x_{432} + x_{531} + x_{532} + x_{631} + \\ \quad x_{632} + d_3^- - d_3^+ = 75 \\ 0.2(x_{111} + x_{112} + x_{311} + x_{312}) - 0.8(x_{411} + x_{412}) + d_4^- - d_4^+ = 0 \\ 0.2(x_{221} + x_{222}) - 0.8(x_{121} + x_{122} + x_{521} + x_{522}) + d_5^- - d_5^+ = 0 \\ 0.2(x_{431} + x_{432} + x_{531} + x_{532} + x_{631} + x_{632}) - 0.8(x_{231} + x_{232} + x_{331} + x_{332}) + \\ \quad d_6^- - d_6^+ = 0 \\ 0.2(x_{111} + x_{121} + x_{221} + x_{231} + x_{312} + x_{332} + x_{412} + x_{432} + x_{521} + x_{531} + x_{632}) \\ \quad - 0.8(x_{112} + x_{122} + x_{222} + x_{232} + x_{311} + x_{331} + x_{411} + x_{431} + x_{522} + x_{532} + x_{631}) + \\ \quad d_7^- - d_7^+ = 0 \\ x_{ijk} \geqslant 0 (i=1,\cdots,6;\ j=1,\cdots,3;\ k=1,2)\ d_l^-, d_l^+ \geqslant 0(l=1,\cdots,7) \end{cases}$

# 案例 13

## 设备的最优更新策略

康博公司拟为其已有 3 年役龄的一台设备决定在今后 4 年内的更新策略。已知一台设备若使用满 6 年则必须更新。若一台新的设备价格为 $p=20$ 万元。下表 C-26 给出有关数据：

表 C-26

| 役龄 $t$/年 | 每年收益 $y(t)$/万元 | 年运营成本 $c(t)$/万元 | 残值 $d(t)$/万元 |
|---|---|---|---|
| 0 | 3.0 | 0.03 | — |
| 1 | 2.8 | 0.09 | 16.5 |
| 2 | 2.7 | 0.18 | 10.3 |
| 3 | 2.5 | 0.23 | 7.6 |
| 4 | 2.3 | 0.26 | 6.7 |
| 5 | 2.1 | 0.28 | 5.0 |
| 6 | 1.8 | 0.34 | 4.0 |

要求：(1) 用动态规划方法确定该设备的更新策略；
(2) 将其转化为一个网络优化的问题。

## 分析与讨论

(1) 首先建立动态规划的递推关系式（基本方程）

用 $i$ 代表阶段变量，$t$ 为状态变量，代表设备的役龄，$y(t)$ 为役龄为 $t$ 的设备工作一年的收益（万元），$c(t)$ 为役龄 $t$ 的设备的年运营成本（万元），$d(t)$ 为役龄 $t$ 的设备的残值。

当已有 $t$ 年役龄的设备于年初（或上年末）更新，则当年的收益为

$$y(0)+d(t)-c(0)-p, \text{年末时设备役龄变为 } 1$$

若年初役龄为 $t$ 的设备不更新，则当年收益为

$$y(t)-c(t), \text{年末时设备役龄变为 }(t+1)$$

用 $f_i(t)$ 表示 $i$ 年年初役龄为 $t$ 的设备采用最优更新策略时,到规定期限 $n$ 年年末的最大收益,则有

$$f_i(t) = \max \begin{cases} y(t)-c(t)+f_{i+1}(t+1) & \text{年初不更新} \\ y(0)+d(t)-c(0)-p+f_{i+1}(t+1) & \text{年初更新} \end{cases}$$

因为考虑 4 年内更新策略,故 $i=1,\cdots,4$。边界条件为

$$f_5(t) = \begin{cases} d(t+1), \text{当第 4 年年初不更新} \\ d(1), \text{当第 4 年年初更新} \end{cases}$$

下面采用逆序算法求解。为进行计算,先分析各年设备状态的演变情况,见表 C-27。

表 C-27

| 年 份 | 1 | 2 | 3 | 4 |
|---|---|---|---|---|
| 年初决策前设备状态 | 3 | 1<br>4 | 1<br>2<br>5 | 1<br>2<br>3<br>6 |

表中 ⇒ 代表当年年初进行了设备更新,→ 代表未更新

(a) 当 $i=4$ 时,计算过程见表 C-28

表 C-28

| 年初设备状态 | 设备不更新 | 设备更新 | 最优决策 | |
|---|---|---|---|---|
| $t$ | $y(t)-c(t)+f_5(t)$ | $y(0)+d(t)-c(0)-p+f_5(t)$ | $f_4(t)$ | 决策 |
| 1 | 2.8−0.09+10.3=13.01 | 3.0+16.5−0.03−20+16.5=15.97 | 15.97 | 更新 |
| 2 | 2.7−0.18+7.6=10.12 | 3.0+10.3−0.03−20+16.5=9.77 | 10.12 | 不更新 |
| 3 | 2.5−0.23+6.7=8.97 | 3.0+7.6−0.03−20+16.5=7.07 | 8.97 | 不更新 |
| 6 | 不允许 | 3.0+4.0−0.03−20+16.5=3.47 | 3.47 | 更新 |

(b) 当 $i=3$ 时,计算过程见表 C-29

表 C-29

| 年初设备状态 | 设备不更新 | 设备更新 | 最优决策 | |
|---|---|---|---|---|
| $t$ | $y(t)-c(t)+f_4(t+1)$ | $y(0)+d(t)-c(0)-p+f_4(t+1)$ | $f_3(t)$ | 决策 |
| 1 | 2.8−0.09+10.12=12.83 | 3.0+16.5−0.03−20+15.97=15.44 | 15.44 | 更新 |
| 2 | 2.7−0.18+8.97=11.49 | 3.0+10.3−0.03−20+15.97=9.24 | 11.49 | 不更新 |
| 5 | 2.1−0.28+3.47=5.29 | 3.0+5.0−0.03−20+15.97=3.94 | 5.29 | 不更新 |

(c) 当 $i=2$ 时，计算过程见表 C-30

表 C-30

| 年初设备状态 | 设备不更新 | 设备更新 | 最优决策 | |
|---|---|---|---|---|
| $t$ | $y(t)-c(t)+f_3(t+1)$ | $y(0)+d(t)-c(0)-p+f_3(t+1)$ | $f_2(t)$ | 决策 |
| 1 | $2.8-0.09+11.49=14.2$ | $3.0+16.5-0.03-20+15.44=14.91$ | 14.91 | 更新 |
| 4 | $2.3-0.26+5.29=7.33$ | $3.0+6.7-0.03-20+15.44=5.11$ | 7.33 | 不更新 |

(d) 当 $i=1$ 时，计算过程见表 C-31

表 C-31

| 年初设备状态 | 设备不更新 | 设备更新 | 最优决策 | |
|---|---|---|---|---|
| $t$ | $y(t)-c(t)+f_2(t+1)$ | $y(0)+d(t)-c(0)-p+f_2(t+1)$ | $f_1(t)$ | 决策 |
| 3 | $2.5-0.23+7.33=9.6$ | $3.0+7.6-0.03-20+14.91=5.48$ | 9.6 | 不更新 |

结论：设备在第 1、2、3 年年初均不更新，在第 4 年年初更新，可获收益 9.6 万元。如考虑第 1 年年初工作的设备役龄为 3 年，而第 4 年年末设备役龄为 1 年，其残值差为 8.9 万元，故实际总收益为 $9.6+8.9=18.5$（万元）。

(2) 问题的网络图见图 C-7。将图中各年采取相应决策的收益标注上，找出从第 1 年年初的点③至终点 T 的最长路即最优决策。

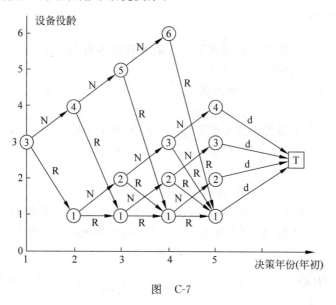

图 C-7

注：R—更新；N—不更新；d—残值。

# 案例 14
## 中原航空公司机票超售的策略

中原航空公司经营从凌海市到凤凰山的航线,采用 B737 客机,满员时可容纳旅客 150 人,票价 1 500 元。这是一条旅游热线,客源充足,但由于经常出现机票售出后旅客不来登机情况,故公司决定采取超售机票的策略,即售出的机票一个航班超出 150 张。规定当售出票旅客不来登机的,机票作废;当出现前来登机旅客数多于 150 人时,公司在旅客中征求志愿者免费乘坐公司后续航班,并额外再给予 1 500 元,以维护公司信誉及补偿旅客耽误时间和旅行不便带来的损失。依据历史数据,购票旅客中平均有 96% 前来登机,试为中原航空公司制定一个机票超售的策略,使该公司预期收益为最大。

### 分析与讨论

机票超售是管理学研究的热点课题——收益管理内容的一部分。设机舱座位为 $C$,购票旅客按时到达登机的概率为 $p$,售出一张机票时航空公司收入为 $r$,发生座位短缺时单位损失为 $S$。设 $n$ 为一个航班出售的客票数,问题是要寻求使公司收益为最大的值 $n^*$。

为求 $n^*$ 值,先要了解当售出 $n$ 张票时公司的预期收入 $E[G(n)]$,因为
$$G(n) = rn - S[L(n)]$$
故
$$E[G(n)] = rn - SE[L(n)] \tag{1}$$

式中 $L(n)$ 为当售出 $n$ 张票时因客满被拒绝登机的顾客数。若用 $D(n)$ 表示售出 $n$ 张票时按时前来登机的人数,按题中给出,$D(n)$ 是平均数为 $np$、方差为 $np(1-p)$ 的二项分布,且
$$p[D(n) = d] = C_n^d p^d (1-p)^{n-d} = \frac{n!}{d!(n-d)!} p^d (1-p)^{n-d}$$

$$L(n) = \begin{cases} 0, & \text{当 } D(n) \leqslant C \\ D(n) - C, & \text{当 } D(n) > C \end{cases} \tag{2}$$

$$E[L(n)] = \sum_{d=C+1}^{n} (d-C) p[D(n)=d] \tag{3}$$

由(2)式和(3)式得

$$\Delta E[L(n)] = E[L(n+1)] - E[L(n)] = p \cdot p[D(n) \geqslant C] \tag{4}$$

将(4)式代入(1)式有

$$\Delta E[G(n)] = E[G(n+1)] - E[G(n)] = r - S\Delta E[L(n)]$$
$$= r - Sp \cdot p[D(n) \geqslant C] \tag{5}$$

(5)式中 $r, S, p$ 为已知数,$p[D(n) \geqslant C]$ 随 $n$ 的增大而增大,当增大到 $n^*$ 时,若有

$$\Delta E[G(n^*-1)] > 0, \text{即 } r > Sp \cdot p[D(n^*-1) \geqslant C]$$
$$\Delta E[G(n^*)] < 0, \text{即 } r < Sp \cdot p[D(n^*) \geqslant C] \tag{6}$$

$n^*$ 就是要求取的最优值。

因为 $D(n)$ 属二项分布,计算起来比较麻烦,当 $n$ 值足够大时,可以用正态分布近似。并将(6)式写为

$$r = Sp \cdot p[D(n^*) \geqslant L]$$

或

$$p = [D(n^*) \geqslant L] = \frac{r}{Sp} \tag{7}$$

然后利用累计正态分布表求解。

本案例中 $S = 3\,000, r = 1\,500, p = 0.96$

故 $\dfrac{r}{Sp} = \dfrac{1\,500}{3\,000 \times 0.96} = 0.538$

用于近似的正态分布平均值 $\mu = 0.96n$,方差 $\sigma^2 = np(1-p) = n(0.96)(1-0.96) = 0.038\,4n$,故 $\sigma^2 = 0.196\sqrt{n}$

经查标准正态分布表得

$$\frac{150 - 0.96n}{0.196\sqrt{n}} = 0.595$$

故有 $150 - 0.96n = 0.116\,6\sqrt{n}$

或 $0.96n + 0.116\,6\sqrt{n} - 150 = 0$

由此 $\sqrt{n} = \dfrac{-0.116\,6 + \sqrt{(0.116\,6)^2 - 4(0.96)(-150)}}{0.96 \times 2}$

$= 12.439$

所以 $n = 154.74$,可取 155。

即中原航空公司该航线上每个航班可售出 155 张票(超售 5 张),可使预期收益为最大。

# 案例 15
## 一个加工与返修综合的排队系统

某生产线由 $k$ 台加工设备顺序排列组成(见图 C-8)。假定到达第一台设备的工件按普阿松流到达,平均值为 $\lambda$。由第 $i$ 台设备加工完的工件作为第 $(i+1)$ 台设备的输入。加工过程中会产生不合格品,设第 $i$ 台设备加工的合格品率为 $100\alpha_i (0 \leqslant \alpha_i \leqslant 1)$,即不合格品率为 $100(1-\alpha_i)$。又知在第 $i$ 台设备上加工一个工件所需时间服从负指数分布,平均时间为 $1/\mu_i$。

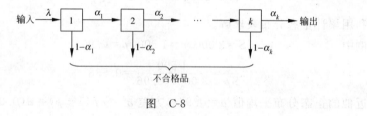

图 C-8

(1) 要求:(a)推导一个一般表达式,决定每台设备前应能存放多少个工件,使到达的工件在 $\beta\%$ 的时间内能就地存放;(b)设 $\lambda=20$ 件/h,$\mu_i=30$ 件/h,$\alpha_i=0.9(i=1,\cdots,k)$,$k=5$,$\beta=95\%$。试根据(a)推导的表达式求出数字解。

(2) 若对每台加工设备都配备一台返修设备(见图 C-9)。对第 $i$ 台设备上产生的不合格品首先送至相应的返修设备上返修,其中修复的部分再送到第 $(i+1)$ 台设备加工。假定第 $i$ 台返修设备返修一个工件的时间服从参数为 $\gamma_i$ 的负指数分布,经返修后的合格率为 $\delta\%$。试求:(a)若 $\gamma_i=4$ 件/h,$\delta_i=1/(i+1)(i=1,\cdots,5)$,其他数据同上述(1),按(1)(b)的要求找出有关数字解;(b)决定每台返修设备前各能存放多少个返修工件,使到达的返修品能在 $90\%$ 以上的时间内就地存放;(c)每台返修设备系统内工件数;(d)一个工件从到达该生产线算起,到离开第 $k=5$ 台设备的期望时间。

(3) 再假定所有返修设备集中起来组成平行的通道(见图 C-10)。每台返修设备具有参数为 $\gamma$ 的相同的负指数分布的服务时间。假定每台返修设备上的修复率为 $\delta$,修复

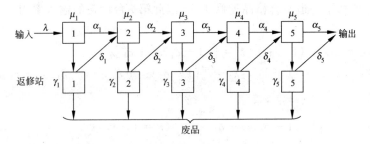

图 C-9

后再按输入的相同比例返回各加工设备。已知 $k=3, \gamma=10, \mu_i=15(i=1,2,3), \alpha_i=1/2i, \delta=90\%$。要求计算：(a) 生产线上有三个工件的概率；(b) 在返修站有两件或两件以上的概率；(c) 在每台加工设备前等待加工的工件平均数；(d) 到达工件若未经过返修站，一直到从 $k$ 个加工站加工完毕离去的平均期望时间。

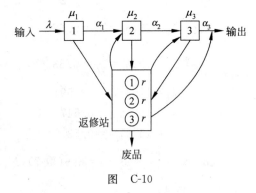

图 C-10

## 分析与讨论

(1) 由于各台设备前未限定存放的工件数，所以各台设备分别形成一个独立的排队系统，而不是由各台设备联合成串联的排队系统。

设 $\lambda_i$ 为到达第 $i$ 台设备的合格工件到达率 $(i=1,\cdots,k)$，则有

$$\lambda_1=\lambda, \lambda_2=\alpha_1\lambda, \lambda_3=\alpha_1\alpha_2\lambda, \cdots, \lambda_i=\lambda\prod_{j=1}^{i-1}\alpha_j$$

(a) 由于各台设备是一个独立系统，故有

$$\rho_{n_i}=(1-\rho_i)\rho_i^{n_i} \quad (n_i=0,1,2,\cdots; i=1,2,\cdots,k)$$

式中，$\rho_i=\dfrac{\lambda_i}{\mu_i}=\dfrac{\lambda}{\mu_i}(\alpha_1\alpha_2\cdots\alpha_{i-1})$。

令 $N_i$ 为第 $i$ 台设备前可存放的工件数，则有

$$\sum_{n_i=0}^{N_i}\rho_{n_i}\geq\beta,\quad (1-\rho_i)\sum_{n_i=0}^{N_i}\rho_i^{n_i}\geq\beta$$

得

$$N_i\geq\frac{\ln(1-\beta)}{\ln\rho_i}-1$$

(b) 求得 $N_1\geq 6.5$(取 7)，$N_2\geq 4.75$(取 5)，$N_3\geq 3.85$(取 4)，$N_4\geq 2.62$(取 3)。

(2) 因为增加了一道不合格品返修工序，因此第 $i$ 台设备的输入率为

$$\lambda_1 = \lambda$$
$$\lambda_2 = \alpha_1\lambda + (1-\alpha_1)\delta_1\lambda = [(1-\delta_1)\alpha_1 + \delta_1]\lambda$$
$$\lambda_3 = \alpha_2\lambda_2 + (1-\alpha_2)\delta_2\lambda_2 = [(1-\delta_2)\alpha_2 + \delta_2][(1-\delta_1)\alpha_1 + \delta_1]\lambda$$
$$\cdots$$
$$\lambda_i = \lambda\left[\prod_{j=1}^{i-1}\{(1-\delta_j)\alpha_j + \delta_j\}\right] \quad (i=1,\cdots,5)$$

(a) 由题知 $\gamma_i = 4$，且 $\delta_1 = \frac{1}{2}, \delta_2 = \frac{1}{3}, \delta_3 = \frac{1}{4}, \delta_4 = \frac{1}{5}, \delta_5 = \frac{1}{6}$

由此 $\lambda_1 = 20, \rho_1 = \frac{20}{30} = 0.67$

$\lambda_2 = 19, \rho_2 = \frac{19}{30} = 0.63$

$\lambda_3 = 17.73, \rho_3 = 0.591$

$\lambda_4 = 16.4, \rho_4 = 0.547$

$\lambda_5 = 15.9, \rho_5 = 0.53$

(b) $N_1 \geqslant \frac{\ln 0.05}{\ln 0.67} - 1 = 6.5 (取\ 7), N_2 \geqslant 5.3 (取\ 6), N_3 \geqslant 4.6 (取\ 5), N_4 \geqslant 3.95 (取\ 4)$，$N_5 \geqslant 3.7 (取\ 4)$。

(c) 令 $\theta_i (i=1,\cdots,5)$ 为各返修站的到达率，则有

$$\theta_1 = (1-\alpha_1)\lambda$$
$$\theta_2 = (1-\alpha_2)\lambda_2 = (1-\alpha_2)[(1-\delta_1)\alpha_1 + \delta_1]\lambda$$
$$\cdots$$
$$\theta_i = (1-\alpha_i)\left[\prod_{j=1}^{i-1}\{(1-\delta_j)\alpha_j + \delta_j\}\lambda\right]$$

可计算得 $\theta_1 = 2, \theta_2 = 1.9, \theta_3 = 1.773, \theta_4 = 1.64, \theta_5 = 1.59$。

令 $\eta_i = \frac{\theta_i}{\gamma_i} (i=1,\cdots,5)$

可计算得 $\eta_1 = 0.5, \eta_2 = 0.475, \eta_3 = 0.443, \eta_4 = 0.41, \eta_5 = 0.3975$。

设 $K_i$ 为各返修站的存储空间，则有

$$K_i \geqslant \frac{\ln(1-\beta)}{\ln \eta_i} - 1$$

得 $K_1 \geqslant 2.45 (取\ 3), K_2 \geqslant 2.1 (取\ 3), K_3 \geqslant 1.8 (取\ 2), K_4 \geqslant 1.6 (取\ 2), K_5 \geqslant 1.5 (取\ 2)$。

(d) 令 $W_{si}$ 为工件在第 $i$ 台设备逗留时间，$R_{si}$ 为在第 $i$ 个返修站的逗留时间

因有 $$W_{si} = \frac{1}{\mu_i(1-\rho_i)}, \quad R_{si} = \frac{1}{\gamma_i(1-\eta_i)}$$

由此一个工件从进入第一台设备到离开第五台设备(或返修站)所需时间为
$$W_s = [\alpha_1 W_{s1} + (1-\alpha_1)(W_{s1} + R_{s1})] + [\alpha_2 W_{s2} + (1-\alpha_2)(W_{s2} + R_{s2})]$$
$$+ \cdots + [\alpha_5 W_{s5} + (1-\alpha_5)(W_{s5} + R_{s5})]$$
$$= [W_{s1} + W_{s2} + \cdots + W_{s5}] + [(1-\alpha_1)R_{s1} + (1-\alpha_2)R_{s2} + \cdots + (1-\alpha_5)R_{s5}]$$

因为有表 C-32：

**表 C-32**

| $i$ | 1 | 2 | 3 | 4 | 5 |
|---|---|---|---|---|---|
| $W_{si}$ | 0.101 | 0.091 | 0.084 | 0.073 | 0.071 |
| $R_{si}$ | 0.5 | 0.49 | 0.47 | 0.44 | 0.41 |

求得 $W_s = 0.551$。

(3) 根据(2)中类似公式计算(本计算中 $\delta_i = \delta = 0.90$)，并根据给定条件，得有关数据，见图 C-11。

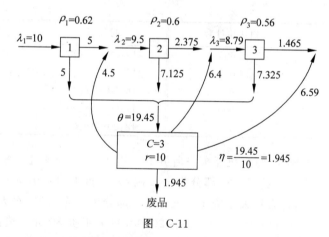

图 C-11

(a) 生产线上有 3 个工件的概率为
$$p(0,3,0) + p(0,0,3) + p(1,2,0) + p(1,0,2) + p(2,0,1) +$$
$$p(2,1,0) + p(0,1,2) + p(0,2,1) + p(1,1,1) + p(3,0,0)$$

这里
$$p(n_1, n_2, n_3) = p_{n_1} \cdot p_{n_2} \cdot p_{n_3}$$
$$p_{n_i} = (1-\rho_i)\rho^{n_i} \quad (i=1,2,3)$$

(b) 返修站有 2 个以上工件概率可直接从上面数据求得。

(c) $L_{qi} = \dfrac{\rho_i^2}{1-\rho_i}$ $(i=1,2,3)$。

(d) $W_s = W_{s1} + W_{s2} + W_{s3}$，其中，$W_{si} = \dfrac{1}{\mu_i(1-\rho_i)}$ $(i=1,2,3)$。

# 案例 16
## 东风快递公司员工上班时间安排

东风快递公司的一个快件分拣部每天处理到达的外寄的快件。根据统计资料,每天各时间段送达的快件数量如表 C-33 所示。

表 C-33

| 时间段 | 到达快件数 | 时间段 | 到达快件数 |
| --- | --- | --- | --- |
| 10:00 前 | 5 000 | 14:00~15:00 | 3 000 |
| 10:00~11:00 | 4 000 | 15:00~16:00 | 4 000 |
| 11:00~12:00 | 3 000 | 16:00~17:00 | 4 500 |
| 12:00~13:00 | 4 000 | 17:00~18:00 | 3 500 |
| 13:00~14:00 | 2 500 | 18:00~19:00 | 2 500 |

快件分拣由机器操作(每台机器配一名员工),共有 11 台分拣机。每台分拣机每小时可分拣处理 500 个快件。员工中一部分为全日制,分三批上班:10:00~18:00,11:00~19:00,12:00~20:00,每人每天工资 150 元;另一部分为非全日制,每天上班 5 小时,分别为 13:00~18:00,14:00~19:00,15:00~20:00,每天工资 80 元。快件处理规则为从每个整点起可处理该整点前到达的所有快件。因快件的时间性要求,凡 12:00 前到达的快件,必须在 14:00 前处理完,15:00 前到达的必须在 17:00 前处理完;全部当天到达的快件必须在每天 20:00 前处理完。问该快件分拣部应配备全日制及非全日制员工各多少名,完成规定任务并使总支出为最省?

## 分析与讨论

设 $x_1, x_2, x_3$ 分别为从 10:00~18:00,11:00~19:00 和 12:00~20:00 上班的全日制员工数;$y_1, y_2, y_3$ 分别为从 13:00~18:00,14:00~19:00 和 15:00~20:00 上班的非全日制员工数。可用图 C-12 表示各自上班起止时间。

则根据题意可列出目标函数和约束条件如下:

$$\min z = 150(x_1 + x_2 + x_3) + 80(y_1 + y_2 + y_3)$$

$$\text{s.t.} \begin{cases} 500x_1 & \leqslant 5\,000 & \text{①} \\ 1\,000x_1 + 500x_2 & \leqslant 9\,000 & \text{②} \\ 1\,500x_1 + 1\,000x_2 + 500x_3 & \leqslant 12\,000 & \text{③} \\ 2\,000x_1 + 1\,500x_2 + 1\,000x_3 + 500y_1 & \leqslant 16\,000 & \text{④} \\ 2\,500x_1 + 2\,000x_2 + 1\,500x_3 + 1\,000y_1 + 500y_2 & \leqslant 18\,500 & \text{⑤} \\ 3\,000x_1 + 2\,500x_2 + 2\,000x_3 + 1\,500y_1 + 1\,000y_2 + 500y_3 & \leqslant 21\,500 & \text{⑥} \\ 3\,500x_1 + 3\,000x_2 + 2\,500x_3 + 2\,000y_1 + 1\,500y_2 + 1\,000y_3 & \leqslant 25\,500 & \text{⑦} \\ 4\,000x_1 + 3\,500x_2 + 3\,000x_3 + 2\,500y_1 + 2\,000y_2 + 1\,500y_3 & \leqslant 30\,000 & \text{⑧} \\ 4\,000x_1 + 4\,000x_2 + 3\,500x_3 + 2\,500y_1 + 2\,500y_2 + 2\,000y_3 & \leqslant 33\,500 & \text{⑨} \\ 4\,000x_1 + 4\,000x_2 + 4\,000x_3 + 2\,500y_1 + 2\,500y_2 + 2\,500y_3 & \geqslant 36\,000 & \text{⑩} \\ 2\,000x_1 + 1\,500x_2 + 1\,000x_3 + 500y_1 & \geqslant 12\,000 & \text{⑪} \\ 3\,500x_1 + 3\,000x_2 + 2\,500x_3 + 2\,000y_1 + 1\,500y_2 + 1\,000y_3 & \geqslant 21\,500 & \text{⑫} \\ x_1 + x_2 + x_3 + y_1 + y_2 + y_3 & \leqslant 11 & \text{⑬} \\ x_j \geqslant 0, y_j \geqslant 0, \text{且 } x_i, y_j \text{ 为整数} \quad (j = 1, 2, 3) \end{cases}$$

图 C-12

模型中约束条件①～⑨为各时段内投入的两类职工数和可处理的该时段前到达的快件数，⑩～⑫为快件处理时限的要求，⑬为分拣机器数的限制。

模型求解结果有两个：

(1) $x_1 = 2, x_2 = 2, x_3 = 5, y_1 = y_2 = y_3 = 0$

(2) $x_1 = 3, x_2 = 0, x_3 = 6, y_1 = y_2 = y_3 = 0$

总工资的支出均为 1 350 元/天。

# 案例 17
## 锦秀市养老院的设置规划

锦秀市下辖20个区、县,各区县的大致位置及居民数分别如图 C-13 和表 C-34 所示。

图 C-13

表 C-34 各区、县居民数　万人

| 代号 | 1 | 2 | 3 | 4 | 5 | 6 | 7 |
|---|---|---|---|---|---|---|---|
| 居民数 | 5.2 | 4.4 | 7.1 | 9.0 | 6.1 | 5.7 | 10.0 |
| 代号 | 8 | 9 | 10 | 11 | 12 | 13 | 14 |
| 居民数 | 12.2 | 7.6 | 20.3 | 30.4 | 30.9 | 12.0 | 9.3 |
| 代号 | 15 | 16 | 17 | 18 | 19 | 20 | |
| 居民数 | 15.5 | 25.6 | 11.0 | 5.3 | 7.9 | 9.9 | |

经初步规划,拟在图中①、②、…、⑩共10个点区设养老院,每个养老院服务于相邻的区、县。如点②处设置养老院服务的区县为1、2、6、7,点④处设置的养老院服务的区县为7、8、10、11、12、13,等等。

问题一:应至少设多少养老院,建于何处才能覆盖全市所有区县?

问题二:经费有限,第一步最多只能设4个,则应建于何处,使这4个养老院覆盖的居民人数为最多?

### 分析与讨论

问题一:

设 $x_j = \begin{cases} 1 & \text{在代号 } j \text{ 的点建养老院} \\ 0 & \text{否则} \end{cases}$

数学模型为

$$\min z = \sum_{j=1}^{10} x_j$$

$$\text{s. t.}\begin{cases} x_2 \geqslant 1 & \text{(覆盖区县 1,6)} \\ x_1 + x_2 \geqslant 1 & \text{(覆盖区县 2)} \\ x_1 + x_3 \geqslant 1 & \text{(覆盖区县 3)} \\ x_3 \geqslant 1 & \text{(覆盖区县 4 和 5)} \\ x_2 + x_4 \geqslant 1 & \text{(覆盖区县 7)} \\ x_3 + x_4 \geqslant 1 & \text{(覆盖区县 8)} \\ x_8 \geqslant 1 & \text{(覆盖区县 9)} \\ x_4 + x_6 \geqslant 1 & \text{(覆盖区县 10)} \\ x_4 + x_5 \geqslant 1 & \text{(覆盖区县 11)} \\ x_j = 0 \text{ 或 } 1 \quad j = 1, \cdots, 10 \end{cases} \begin{array}{l} x_4 + x_5 + x_6 \geqslant 1 \quad \text{(覆盖区县 12)} \\ x_4 + x_5 + x_7 \geqslant 1 \quad \text{(覆盖区县 13)} \\ x_8 + x_9 \geqslant 1 \quad \text{(覆盖区县 14)} \\ x_6 + x_9 \geqslant 1 \quad \text{(覆盖区县 15)} \\ x_5 + x_6 \geqslant 1 \quad \text{(覆盖区县 16)} \\ x_5 + x_7 + x_{10} \geqslant 1 \quad \text{(覆盖区县 17)} \\ x_8 + x_9 \geqslant 1 \quad \text{(覆盖区县 18)} \\ x_9 + x_{10} \geqslant 1 \quad \text{(覆盖区县 19)} \\ x_{10} \geqslant 1 \quad \text{(覆盖区县 20)} \end{array}$$

求解结果为 $x_2 = x_3 = x_4 = x_6 = x_8 = x_{10} = 1$，其他 $x_j = 0$。即需在点②③④⑥⑧⑩6 个点处设养老院，达到全市各区县养老机构全覆盖。

问题二：

除问题一中设置的变量 $x_j$ 外，另设 $y_i = \begin{cases} 1 & \text{假定第 } i \text{ 区县未被覆盖} \\ 0 & \text{否则} \end{cases}$

由此可建数学模型如下：

$$\min w = 5.2y_1 + 4.4y_2 + 7.1y_3 + 9.0y_4 + 6.1y_5 + 5.7y_6 + 10.0y_7 + 12.2y_8 + 7.6y_9 \\ + 20.3y_{10} + 30.4y_{11} + 30.9y_{12} + 12.0y_{13} + 9.3y_{14} + 15.5y_{15} + 25.6y_{16} \\ + 11.0y_{17} + 5.3y_{18} + 7.9y_{19} + 9.9y_{20}$$

$$\text{s. t.}\begin{cases} x_2 + y_1 \geqslant 1 \\ x_1 + x_2 + y_2 \geqslant 1 \\ x_1 + x_3 + y_3 \geqslant 1 \\ x_3 + y_4 \geqslant 1 \\ x_3 + y_5 \geqslant 1 \\ x_2 + y_6 \geqslant 1 \\ x_2 + x_4 + y_7 \geqslant 1 \\ x_3 + x_4 + y_8 \geqslant 1 \\ x_8 + y_9 \geqslant 1 \\ x_4 + x_4 + y_{10} \geqslant 1 \\ \sum_{j=1}^{10} x_j \leqslant 4 \text{(至多设 4 个养老院)} \\ x_j = 0 \text{ 或 } 1, y_i = 0 \text{ 或 } 1 (i = 1, \cdots, 10; j = 1, \cdots, 10) \end{cases} \begin{array}{l} x_4 + x_5 + y_{11} \geqslant 1 \\ x_4 + x_5 + x_6 + y_{12} \geqslant 1 \\ x_4 + x_5 + x_7 + y_{13} \geqslant 1 \\ x_8 + x_9 + y_{14} \geqslant 1 \\ x_6 + x_9 + y_{15} \geqslant 1 \\ x_5 + x_6 + y_{16} \geqslant 1 \\ x_5 + x_7 + x_{10} + y_{17} \geqslant 1 \\ x_8 + x_9 + y_{18} \geqslant 1 \\ x_9 + x_{10} + y_{19} \geqslant 1 \\ x_{10} + y_{20} \geqslant 1 \end{array}$$

解得

$$x_3 = x_4 = x_5 = x_9 = 1$$
$$y_1 = y_2 = y_6 = y_9 = y_{20} = 1$$

即应在③④⑤⑨点处设养老院，在 1、2、6、9、20 共 5 个区县未被养老院覆盖，未被覆盖的居民数为 32.8 万人。

# 案例 18
## 滨海市港湾口轮渡的规划论证

滨海市某港湾口分布(见图 C-14)有工业区(点③和⑦)、商业区(点②和⑥)及居民区(点①、④和⑤)。

每天清晨人(车)流情况,即从居民区①、④、⑤至商业区②、⑥,工业区③、⑦及其他居民区情况见表 C-35。

表 C-35　　　　　　　　　　　单位:人次

| | 1 | 2 | 3 | 4 | 5 | 6 | 7 | 合计 |
|---|---|---|---|---|---|---|---|---|
| 1 | — | 900 | 750 | 40 | 10 | 600 | 550 | 2 850 |
| 4 | 100 | 2 000 | 1 100 | — | 150 | 1 400 | 1 250 | 6 000 |
| 5 | 110 | 4 000 | 2 200 | 200 | | 3 300 | 2 440 | 12 250 |

总人次数为 21 100,总里程为 399 250km。由于地理条件限制,所有出行均需沿港湾的弧线通行。

图 C-14

为了出行方便及减少驾车带来的空气污染,提出了在②⑥两点间开设往返的轮渡(见图中虚线所示),在早高峰时可双向各运送 2 000 辆汽车。问开设轮渡后将给清晨的人(车)流的总里程带来多大的减少(设每辆车只载 1 人)。

考虑模型的建立,设 $x_{qij}$ 为在弧$(ij)$上第 $q$ 居民区出发的人(车)流的叠加量,为方便起见,设分别源于①④⑤居民点出发的人(车)流为 $q$ 值,设为 $q=1,2,3$。
$C_{qij}$ 为弧$(ij)$的里程数,$u_{ij}$ 为共享弧的容量,$b_{qk}$ 为在 $k$ 点处实际人(车)流的应到达数量。
则可建立如下数学模型(考虑②⑥点间开通轮渡情况下)

$$\min w = \sum_{q(ij)\in A} C_{qij} x_{qij}$$

$$\text{s.t.} \begin{cases} \sum_{(i,k)\in A} x_{qik} - \sum_{(k,j)\in A} x_{qkj} = b_{qk} & \text{所有 } q, k \in V \\ \sum_{q} x_{qij} \leqslant u_{ij} & \text{所有 }(i,j)\in A \\ x_{qij} \geqslant 0 & \text{对所有 } q,(i,j)\in A \end{cases}$$

对上述开通轮渡的港湾清晨出行,代入数字后模型为

$$\min z = 3.5x_{112} + 3.5x_{121} + 3.0x_{123} + 3.0x_{132} + 5x_{134} + 5x_{143} + 25x_{145} + 25x_{154} +$$
$$4x_{156} + 4x_{165} + 2.5x_{167} + 2.5x_{176} + 3.5x_{212} + 3.5x_{221} + 3x_{123} + 3x_{132} + 5x_{234} +$$
$$5x_{243} + 25x_{245} + 25x_{254} + 4x_{256} + 4x_{265} + 2.5x_{267} + 2.5x_{276} + 3.5x_{312} + 3.5x_{321} +$$
$$3x_{323} + 3x_{332} + 5x_{334} + 5x_{343} + 25x_{345} + 25x_{354} + 4x_{356} + 4x_{365} + 2.5x_{367} + 2.5x_{376}$$

s.t.
$$\begin{cases}
x_{123} - x_{132} = -2850 \\
x_{112} + x_{132} + x_{162} + x_{121} - x_{123} - x_{126} = 900 \\
x_{123} + x_{143} - x_{132} - x_{134} = 750 \\
x_{134} + x_{154} - x_{143} - x_{145} = 40 \\
x_{145} + x_{165} - x_{154} - x_{156} = 10 \\
x_{126} + x_{156} + x_{176} + x_{162} - x_{165} - x_{167} = 600 \\
x_{167} - x_{176} = 550 \\
x_{221} - x_{212} = 100 \\
x_{212} + x_{232} + x_{262} - x_{221} - x_{223} - x_{226} = 2\,000 \\
x_{223} + x_{243} - x_{232} - x_{234} = 1\,100 \\
x_{234} + x_{254} - x_{243} - x_{245} = -6\,000 \\
x_{245} + x_{265} - x_{254} - x_{256} = 150 \\
x_{226} + x_{256} + x_{276} - x_{262} - x_{265} - x_{267} = 1\,400 \\
x_{267} - x_{276} = 1\,250 \\
x_{321} - x_{312} = 110 \\
x_{312} + x_{332} + x_{362} - x_{321} - x_{323} - x_{326} = 4\,000 \\
x_{323} + x_{343} - x_{332} - x_{334} = 2\,200 \\
x_{334} + x_{354} - x_{343} - x_{345} = 200 \\
x_{345} + x_{365} - x_{354} - x_{356} = -12\,250 \\
x_{326} + x_{356} + x_{376} - x_{362} - x_{365} - x_{367} = 3\,300 \\
x_{367} - x_{376} = 2\,400 \\
x_{126} + x_{226} + x_{326} \leqslant 2\,000 \\
x_{162} + x_{262} + x_{362} \leqslant 2\,000 \\
\text{所有 } x_{qij} \geqslant 0
\end{cases}$$

从居民区①出行
从居民区④出行
从居民区⑤出行
轮渡限量

求得问题最优解为出行总里程减少至 280 770km,缩减 29.68%。其中通过轮渡出行数:从居民点①出发经轮渡②→⑥数量为 1 160;从居民点④出发经轮渡②→⑥数量为 840;从居民点⑤出发通过⑥→②轮渡数量为 2 000。

# 案例 19
# 城市公交线路的规划设计

东方市的街道图如图 C-15 所示,图中①,②,…,⑨分别为火车站、长途汽车站、政府、大学、市立医院、商业中心等所在地,共有 17 条主要街道。由于各街道人流密度的差别,要求各街道公交车辆的通过间隔时间(双向各一次)如表 C-36 所示。该市原规划设计 12 条公交行驶路线见表 C-37。

图 C-15

表 C-36

| 街道 | 要求公交行驶间隔(min) |
|---|---|
| ①② | 10 |
| ①④ | 10 |
| ①⑦ | 15 |
| ②③ | 10 |
| ②④ | 10 |
| ③④ | 15 |
| ③⑤ | 15 |
| ③⑥ | 15 |
| ④⑤ | 10 |
| ④⑦ | 15 |
| ④⑧ | 10 |
| ⑤⑥ | 10 |
| ⑤⑧ | 15 |
| ⑥⑧ | 20 |
| ⑦⑧ | 20 |
| ⑦⑨ | 20 |
| ⑧⑨ | 20 |

表 C-37 设计公交行驶路线

| 线路代号 | 行驶路线 |
|---|---|
| 1 | ①⇌②⇌③⇌⑥ |
| 2 | ①⇌④⇌⑤⇌⑥ |
| 3 | ①⇌④⇌⑧⇌⑨ |
| 4 | ①⇌②⇌④⇌⑦⇌⑨ |
| 5 | ①⇌②⇌③⇌⑤⇌⑧ |
| 6 | ①⇌⑦⇌⑨⇌⑧⇌⑥ |
| 7 | ③⇌④⇌⑧⇌⑥ |
| 8 | ②⇌④⇌⑦⇌⑧ |
| 9 | ⑦⇌④⇌③⇌⑥ |
| 10 | ②⇌③⇌⑤⇌⑥ |
| 11 | ③⇌④⇌⑤⇌⑧⇌⑨ |
| 12 | ①⇌⑦⇌⑧⇌⑤⇌⑥ |

已知各线路行驶时间均为 25min,在各终点站休息 5min 后返回,即每小时往返一次。要求确定最终应开设哪几条线路,以及每条线路各应配置多少辆公交车,才能达到各街道

所需的车流密度的要求？

## 分析与讨论

先画一个表（见表 C-38），表明设计的 12 条公交线路通过各街道情况（通过者打√）

表 C-38

| 街道 | 1 | 2 | 3 | 4 | 5 | 6 | 7 | 8 | 9 | 10 | 11 | 12 |
|---|---|---|---|---|---|---|---|---|---|---|---|---|
| ①② | √ |   |   | √ | √ |   |   |   |   |   |   |   |
| ①④ |   | √ | √ |   |   |   |   |   |   |   |   | √ |
| ①⑦ |   |   |   |   |   | √ |   |   |   |   |   | √ |
| ②③ | √ |   |   |   | √ |   |   |   |   | √ |   |   |
| ②④ |   |   |   | √ |   |   |   | √ |   |   | √ |   |
| ③④ |   |   |   |   |   |   | √ |   | √ |   | √ |   |
| ③⑤ |   |   |   |   | √ |   |   |   |   |   |   |   |
| ③⑥ | √ |   |   |   |   |   |   |   |   | √ |   |   |
| ④⑤ |   | √ |   |   |   |   |   |   |   |   | √ |   |
| ④⑦ |   |   |   |   |   | √ |   | √ |   |   |   |   |
| ④⑧ |   |   |   |   | √ |   |   |   | √ |   |   |   |
| ⑤⑥ |   |   | √ |   |   |   |   |   |   | √ |   | √ |
| ⑤⑧ |   |   |   |   |   | √ |   |   |   |   | √ |   |
| ⑥⑧ |   |   |   |   |   |   | √ |   |   |   |   |   |
| ⑦⑧ |   |   |   |   |   |   |   | √ |   |   |   | √ |
| ⑦⑨ |   |   |   |   | √ | √ |   |   |   |   |   |   |
| ⑧⑨ |   |   |   | √ |   |   | √ |   |   | √ |   |   |

因街道①②要求公交车辆通过密度双向均小于 10min，即每小时双向各应有 6 辆车通过，其余街道类推。设 12 条线路各配备车辆数分别为 $x_1, x_2, \cdots, x_{12}$，则可建立如下整数线性规划模型：

$$\min z = x_1 + x_2 + \cdots + x_{12}$$

$$\text{s.t.} \begin{cases} x_1 + x_4 + x_5 \geq 6 \\ x_2 + x_3 \geq 6 \\ x_6 + x_{12} \geq 4 \\ x_1 + x_5 + x_{10} \geq 6 \\ x_4 + x_8 \geq 6 \\ x_7 + x_9 + x_{11} \geq 4 \\ x_5 + x_{10} \geq 4 \\ x_1 + x_9 \geq 4 \\ x_2 + x_{11} \geq 6 \end{cases} \quad \begin{array}{l} x_4 + x_8 + x_9 \geq 4 \\ x_3 + x_7 \geq 6 \\ x_2 + x_{10} + x_{12} \geq 6 \\ x_5 + x_{11} + x_{12} \geq 4 \\ x_6 + x_7 \geq 3 \\ x_8 + x_{12} \geq 3 \\ x_4 + x_6 \geq 3 \\ x_3 + x_6 + x_{11} \geq 3 \\ x_j \geq 0, \text{且为整数} (j = 1, \cdots, 12) \end{array}$$

求解结果为：$x_1 = 4, x_2 = 6, x_3 = 2, x_4 = 3, x_5 = 4, x_6 = 4, x_7 = 4, x_8 = 3, x_9 = x_{10} = x_{11} = x_{12} = 0$，即公交线路 9、10、11、12 不需开设，总计需公交车 30 辆。

# 案例 20

## 便民超市的商品布局

在一个居民集中区拟开设一个便民超市，出售以下 4 大类商品：

(1)烟酒食品(简称烟酒组)；(2)蔬菜水果(简称蔬果组)；(3)米、面、副食(简称粮副组)；(4)日用百货(简称百货组)。超市位于建筑的一层，邻近大街处有两扇门，中间有两条走道，将一层面积分割成Ⅰ、Ⅱ、Ⅲ、Ⅳ 4 个面积相近的区块，见图 C-16。

图 C-16

已知各区块间顾客的流量(预测值)及顾客移动的平均距离(m)分别见表 C-39 和表 C-40。

表 C-39 顾客流量(千人次/日)

|        | (1) | (2) | (3) | (4) |
|--------|-----|-----|-----|-----|
| (1)烟酒组 | —   | 5   | 2   | 7   |
| (2)蔬果组 | 5   | —   | 3   | 8   |
| (3)粮副组 | 2   | 3   | —   | 3   |
| (4)百货组 | 7   | 8   | 3   | —   |

表 C-40 顾客在区块间平均移动距离(m)

|    | Ⅰ    | Ⅱ    | Ⅲ    | Ⅳ    |
|----|------|------|------|------|
| Ⅰ  | —    | 20   | 37.5 | 42.5 |
| Ⅱ  | 20   | —    | 32.5 | 25   |
| Ⅲ  | 37.5 | 32.5 | —    | 30   |
| Ⅳ  | 42.5 | 25   | 30   | —    |

要求：确定烟酒、蔬果等 4 类商品的组各布设于Ⅰ、Ⅱ、Ⅲ、Ⅳ的哪一个区块，可使顾客在该超市内行走的距离为最少。

### 分析与讨论

因为顾客在超市内的总行走距离取决于 4 个商品组在 4 个区块内的布局，因不同的布局，行走距离将发生变化，所以这类问题又称为二次分配问题。

用 $i$ 代表商品组，$j$ 代表区块($i=1,\cdots,4; j=1,\cdots,4$)

设 $x_{ij} = \begin{cases} 1, & \text{第 } i \text{ 商品组被布设于区块 } j \\ 0, & \text{否则} \end{cases}$

据此可建立如下的二次分配的数学模型

$$\begin{aligned}
\min z = &5(20x_{11}x_{22}+37.5x_{11}x_{23}+42.5x_{11}x_{24}+\\
&\quad 20x_{12}x_{21}+32.5x_{12}x_{23}+25x_{12}x_{24}+\\
&\quad 37.5x_{13}x_{21}+32.5x_{13}x_{22}+30x_{13}x_{24}+\\
&\quad 42.5x_{14}x_{21}+25x_{14}x_{22}+30x_{14}x_{23}) \quad \text{考虑商品组(Ⅰ)(Ⅱ)}+\\
&2(20x_{11}x_{32}+37.5x_{11}x_{33}+42.5x_{11}x_{34}+\\
&\quad 20x_{12}x_{32}+32.5x_{11}x_{33}+25x_{12}x_{34}+\\
&\quad 37.5x_{13}x_{31}+32.5x_{13}x_{32}+30x_{13}x_{34}+\\
&\quad 42.5x_{14}x_{31}+25x_{14}x_{32}+30x_{14}x_{33}) \quad \text{考虑商品组(Ⅰ)(Ⅲ)}+\\
&7(20x_{11}x_{42}+37.5x_{11}x_{43}+42.5x_{11}x_{44}+\\
&\quad 20x_{12}x_{41}+32.5x_{12}x_{43}+25x_{12}x_{44}+\\
&\quad 37.5x_{13}x_{41}+32.5x_{13}x_{42}+30x_{13}x_{44}+\\
&\quad 42.5x_{14}x_{41}+25x_{14}x_{42}+30x_{14}x_{43}) \quad \text{考虑商品组(Ⅰ)(Ⅳ)}+\\
&3(20x_{21}x_{32}+37.5x_{21}x_{33}+42.5x_{21}x_{34}+\\
&\quad 20x_{22}x_{31}+32.5x_{22}x_{33}+25x_{22}x_{34}+\\
&\quad 37.5x_{23}x_{31}+32.5x_{23}x_{32}+30x_{23}x_{34}+\\
&\quad 42.5x_{24}x_{31}+25x_{24}x_{32}+30x_{24}x_{33}) \quad \text{考虑商品组(Ⅱ)(Ⅲ)}+\\
&8(80x_{21}x_{42}+37.5x_{21}x_{43}+42.5x_{21}x_{44}+\\
&\quad 20x_{22}x_{41}+32.5x_{22}x_{43}+25x_{22}x_{44}+\\
&\quad 37.5x_{23}x_{41}+32.5x_{23}x_{42}+30x_{23}x_{44}+\\
&\quad 42.5x_{24}x_{41}+25x_{24}x_{42}+30x_{24}x_{43}) \quad \text{考虑商品组(Ⅱ)(Ⅳ)}+\\
&3(20x_{31}x_{42}+37.5x_{31}x_{43}+42.5x_{31}x_{44}+\\
&\quad 20x_{32}x_{41}+32.5x_{32}x_{43}+25x_{32}x_{44}+\\
&\quad 37.5x_{33}x_{41}+32.5x_{33}x_{42}+30x_{33}x_{44}+\\
&\quad 42.5x_{34}x_{41}+25x_{34}x_{42}+30x_{34}x_{43}) \quad \text{考虑商品组(Ⅲ)(Ⅳ)}
\end{aligned}$$

$$\left.\begin{aligned}
x_{11}+x_{12}+x_{13}+x_{14}&=1\\
x_{21}+x_{22}+x_{23}+x_{24}&=1\\
x_{31}+x_{32}+x_{33}+x_{34}&=1\\
x_{41}+x_{42}+x_{43}+x_{44}&=1
\end{aligned}\right\} \text{各商品组分别只能安置在一个区块内}$$

$$\left.\begin{aligned}
x_{11}+x_{21}+x_{31}+x_{41}&=1\\
x_{12}+x_{22}+x_{32}+x_{42}&=1\\
x_{13}+x_{23}+x_{33}+x_{43}&=1\\
x_{14}+x_{24}+x_{34}+x_{44}&=1
\end{aligned}\right\} \text{各区块分别只能安置一个商品组}$$

求解结果为：烟酒组被安置于区块Ⅰ，蔬果组被安置于区块Ⅳ，粮副组被安置于区块Ⅲ，百货组被安置于区块Ⅱ，超市内顾客总走路里程为 815 000 m。

## 案例 21

## 方格中数字的填写

将数字 $1,2,\cdots,9$ 分别填入图 C-17 中的 $A,B,\cdots,H,I$ 共 9 个格中,使每行、每列及两条主对角线上的数字和均为 15。试建立整数规划模型并求解。

| A | B | C |
|---|---|---|
| D | E | F |
| G | H | I |

图　C-17

### 分析与讨论

设 $x_{ijk} = \begin{cases} 1, & \text{第 } i \text{ 行第 } j \text{ 列填写的数字为 } k \\ 0, & \text{否则} \end{cases}$　$i=1,2,3; j=1,2,3;$
$k=1,2,\cdots,9$

共有 81 个 0-1 变量

约束有

$$\sum_{i=1}^{3} x_{ijk} \cdot k = 15 (j=1,2,3; k=1,\cdots,9) \text{ 即每列数字和等于 15}$$

$$\sum_{j=1}^{3} x_{ijk} \cdot k = 15 (i=1,2,3; k=1,\cdots,9) \text{ 即每列数字和等于 15}$$

$\left. \begin{array}{l} x_{11k} \cdot k + x_{22k} \cdot k + x_{33k} \cdot k = 15 \ (k=1,\cdots,9) \\ x_{31k} \cdot k + x_{22k} \cdot k + x_{13k} \cdot k = 15 \ (k=1,\cdots,9) \end{array} \right\}$ 主对角线数字和等于 15

$$\sum_{i=1}^{3}\sum_{j=1}^{3} x_{ijk} = 1 (k=1,\cdots,9) \quad 1,\cdots,9 \text{ 9 个数字填入不同行不同列}$$

目标函数可以虚设为: $\max \sum_{i=1}^{3}\sum_{j=1}^{3}\sum_{k=1}^{9} 0 \cdot x_{ijk}$

本题有多个答案,其中之一见图 C-18。

将第 1,3 行对换,或第 1,3 列对换,可以得到不同的答案。

| 4 | 9 | 2 |
|---|---|---|
| 3 | 5 | 7 |
| 8 | 1 | 6 |

图　C-18

# 案例 22
# 电影分镜头剧本摄制的顺序安排

影片的制作先由导演根据剧本编写分镜头剧本,再按分镜头剧本组织摄制。由于各分镜头摄制中,不同分镜头即使在同一摄影棚内也涉及大量道具布景等的重新布置更换。假设各分镜头中总共需各类布景和道具 $m$ 种 ($i=1,\cdots,m$),一部片子含 $n$ 个分镜头 ($j=1,\cdots,n$)。为简便起见,设 $m=8, n=10$,且第 $j$ 个分镜需 $m$ 种道具如表 C-41 所示。

表 C-41

| $i$ \ $j$ | 1 | 2 | 3 | 4 | 5 | 6 | 7 | 8 | 9 | 10 |
|---|---|---|---|---|---|---|---|---|---|---|
| 1 | √ | √ |   | √ |   | √ |   | √ |   |   |
| 2 | √ |   | √ |   | √ |   | √ | √ |   |   |
| 3 |   |   | √ | √ |   |   |   | √ |   | √ |
| 4 | √ |   |   | √ |   | √ |   |   |   | √ |
| 5 |   | √ |   | √ |   |   |   | √ | √ | √ |
| 6 | √ |   | √ |   |   | √ |   | √ | √ |   |
| 7 |   |   |   |   | √ | √ | √ | √ |   |   |
| 8 |   | √ | √ |   | √ |   | √ | √ |   | √ |

问应如何安排这 10 个分镜头剧本的拍摄顺序,使各类道具搬动的次数为最少?

## 分析与讨论

由表 C-41 可整理出两组分镜头之间需要搬动的布景道具数如表 C-42 所示。

找出使布景道具搬动次数最少的分镜头拍摄顺序,就是要在上表中,参照货郎担问题,找出一条最短行程的路。本题结果为 1→2→4→8→6→5→7→9→10→3,布影道具总搬动数为 25。

表 C-42

|    | 1 | 2 | 3 | 4 | 5 | 6 | 7 | 8 | 9 | 10 |
|----|---|---|---|---|---|---|---|---|---|----|
| 1  | — | 3 | 3 | 6 | 2 | 4 | 4 | 7 | 5 | 5  |
| 2  | 3 | — | 6 | 3 | 5 | 5 | 5 | 4 | 4 | 4  |
| 3  | 3 | 6 | — | 5 | 3 | 5 | 3 | 6 | 4 | 2  |
| 4  | 6 | 3 | 5 | — | 8 | 4 | 6 | 1 | 5 | 3  |
| 5  | 2 | 5 | 3 | 8 | — | 4 | 2 | 7 | 3 | 5  |
| 6  | 4 | 5 | 5 | 4 | 4 | — | 4 | 3 | 7 | 5  |
| 7  | 4 | 5 | 3 | 6 | 2 | 4 | — | 5 | 3 | 5  |
| 8  | 7 | 4 | 6 | 1 | 7 | 3 | 5 | — | 4 | 4  |
| 9  | 5 | 4 | 4 | 5 | 3 | 7 | 3 | 4 | — | 4  |
| 10 | 5 | 4 | 2 | 3 | 5 | 5 | 5 | 4 | 4 | —  |

# 案例 23

## 红霞峡谷旅游线路的选择

红霞峡谷是滨海市的著名风景区。如图 C-19 所示，$S$ 和 $T$ 分别为峡谷的入口与出口，①，③，…，⑨分别为 9 个风景点，图中标明了各风景点的道路联系及相互距离（单位：m）。一个旅游团因时间所限，只能去①②⑤⑦⑨ 5 个景点，问应走什么路线，使总的游览线路为最短。

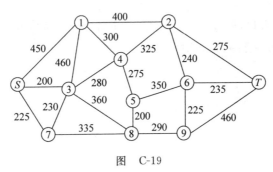

图 C-19

### 分析与讨论

先找出 $S$、$T$ 同要去的 5 个景点之间的最短连线，见图 C-20。

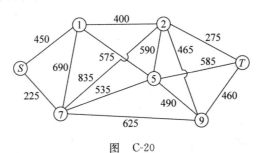

图 C-20

371

因 $S \to T$ 必经②⑤⑨三点之一,故先计算从 Ⓢ 经①、⑦至②、⑤、⑨三点的距离,有

Ⓢ→①→⑦→②    1 975
Ⓢ→⑦→①→②    1 315
Ⓢ→①→⑦→⑤    1 675
Ⓢ→⑦→①→⑤    1 490
Ⓢ→①→⑦→⑨    1 765
Ⓢ→⑦→①→⑨    1 980

再计算分别从②、⑤、⑨三点出发经其他两点至 Ⓣ 的距离,有

②→⑤→⑨→Ⓣ    1 540
②→⑨→⑤→Ⓣ    1 540
⑤→②→⑨→Ⓣ    1 515
⑤→⑨→②→Ⓣ    1 230
⑨→⑤→②→Ⓣ    1 355
⑨→②→⑤→Ⓣ    1 640

综上所述,从 Ⓢ 入口,经①、②、⑤、⑦、⑨ 5 个景点,从 Ⓣ 出口离去的最短路线为 Ⓢ→⑦→①→⑤→⑨→②→Ⓣ,总长 2 720。

# 案例 24

# 合作企业盈利的合理分配

甲、乙、丙三家商户拟在东海市一个商业街区开设超市。他们各自拥有的资金均为 80 万元。如各自单独开设,预计年盈利均为 10 万元,如合伙开设一家超市,年可获利 100 万元。如甲、乙合开一家,年盈利 70 万元,甲、丙合开一家,年盈利 50 万元,乙、丙合开一家,年盈利 40 万元。问:三家合开一家的情况下,应如何分配盈利?

## 分析与讨论

一种意见认为,既然三家合作,各自出资又相同,盈利也应平均分配,即各得 33 1/3 万元。但这样分配显然不够合理,因为甲在合作企业中有更强的经营能力,为盈利作出的贡献最大,因此理应分得更多盈利。但到底如何分配才算公平合理呢?这里要用到合作博弈中的夏普利(Shapley)值的概念。如果说纳什均衡是非合作博弈中最核心的概念和解,那么夏普利值是合作博弈的最核心的概念和求解基础。夏普利值的基本思想和原则是合作中各方所得应同各自在集体中作出的贡献成比例。

设 $I=\{1,2,\cdots,n\}$ 为 $n$ 个参与人的集合,$V(S)$ 为 $I$ 个参与人的共同收益和支付,$\varphi_i(V)$ 为参与者 $i$ 从几人合作联盟应获取的收益或支付,$S$ 为 $I$ 中有若干参与者的一个小联盟,有 $i \leqslant S \leqslant I$。如上述讨论中,{甲、乙、丙}是三人参与的总的联盟,{甲,乙}和{甲,丙}分别是甲参与的小联盟。又设 $|S|$ 为 $I$ 中参与人的个数。

假定 $I=\{1,2,\cdots,n\}$ 中的 $n$ 个局中人按照随机次序形成联盟,且各种次序发生的概率相等,如上述讨论的例子中,{甲}{甲,乙}{甲,丙}{甲,乙,丙}发生的概率相等,由于 $S\backslash\{i\}$ 中所有局中人排列次序有 $(|S|-1)!$ 种,而 $I\backslash S$ 中局中人排列次序有 $(n-|S|)!$ 种,因此各种次序发生的概率为 $\dfrac{(n-|S|)!\,(|S|-1)!}{n!}$,$i \in S \subseteq I$

将此用 $W(|S|)$ 表示,因此有
$$W(|S|)=\dfrac{(n-|S|)!(|S|-1)!}{n!}$$

又局中人 $i$ 在联盟 $S$ 中的贡献为 $V(S)-V(S\setminus i)$。

将局中人 $i$ 在 $S$ 中的贡献乘上局中人结成不同联盟时的概率值，即可得到参与者 $i$ 从所有合作联盟中应获取的收益的期望值，即

$$\varphi_i = \sum_{i\in S\subseteq I} W(|S|)[V(S)-V(S\setminus i)] \quad i=1,\cdots,n$$

下面具体计算利用夏普值得出的上述甲、乙、丙三家商户合办一个超市时各自应分配得到的盈利值。以甲应分得盈利 $\varphi_甲(V)$ 为例列表计算（见表 C-43）。

表 C-43

| | $S$ | 甲 | {甲,乙} | {甲,丙} | {甲,乙,丙} |
|---|---|---|---|---|---|
| ① | $V(S)$ | 10 | 70 | 50 | 100 |
| ② | $V(S\setminus 甲)$ | 0 | 10 | 10 | 40 |
| ③ | $V(S)-V(S\setminus 甲)$ | 10 | 60 | 40 | 60 |
| ④ | $|S|$ | 1 | 2 | 2 | 3 |
| ⑤ | $(n-|S|)!\,(|S|-1)!$ | 2 | 1 | 1 | 2 |
| ⑥ | $W(|S|)$ | 1/3 | 1/6 | 1/6 | 1/3 |

$$\varphi_甲(V) = \sum(③\times⑥) = 10/3 + 10 + 40/6 + 20 = 40$$

类似可分别列表计算得

$$\varphi_乙(V) = 35 \quad \varphi_丙(V) = 25$$

即在甲,乙,丙合办超市盈利 100 万元时,甲应分得 40 万元,乙分得 35 万元,丙分得 25 万元。

Shapley 值还可应用于几个工厂合建排污设施时各自应分摊的费用,以及各类合作博弈中盈利分配或费用的分摊。

案例 25

# 纳什均衡与机制设计

在超市交款处、车站检票口及各类服务窗口,人们总是自觉地排起一行行队伍依次得到服务。因为人们认识到这是一种维持社会公平公正、符合大多数人利益的行为。但在很多情况下,这种行为准则需要通过法律条例进行规范,以维持社会公平公正和大多数人的利益。如人们通过十字路口时,如何规范车辆及行人的行为;又如企业排污问题,在监督不到位的情况下,一些企业仅考虑自身利益偷偷排污,因此国家需要采取措施杜绝这种行为,这就涉及所谓机制的设计。

## 分析与讨论

上述类似例子还可以举出很多。如一个居民区附近有多所小学,教学设施和师资水平有差别,家长都希望把孩子送到质量高的学校,应采取什么方法做到公正合理呢?曾经有一个例子:在食品紧缺时,一伙人合伙餐饮,涉及需有人分餐。开始找一个大家认为公正的人来分,但时间长了发现此人逐渐不公正起来;后来改为一人分餐,派另一人监督,但时间长了又发现分餐者与监督者合伙牟利;最后找出一种方法,大家轮流分餐,但规定分餐者最后选,这才解决了公平合理问题。这就涉及非合作博弈中的纳什均衡问题,对应纳什均衡点的策略是各方利益的平衡点,因为在其他方保持原有策略时,任意一方离开了原有策略只会带来自身利益的损失。否则,不符合纳什均衡的规则或协议,则起不到约束的作用,如国际石油组织(OPEC)为抑制油价下跌达成的减产协议,往往得不到贯彻执行。

再如,一个有红绿灯的十字路口,当绿灯亮起时行人经横道线过马路(见图 C-21)。但这时右侧拐弯的汽车同样可以通行,这就形成车辆与行人的交会冲突。设行人的行为有抢行和不抢行,车辆的行为有缓行礼让和不缓行。这时交警部门就需要制定一个一旦发生交通事故时的处理规则,考虑到机

图 C-21

动车辆是强势一方,行人是弱势一方,因此博弈矩阵如表 C-44 所示,显然这个博弈的纳什均衡点为(礼让,不抢行)。考虑到机动车的强势,犯规时应给予更多罚款。

表 C-44

| 车辆＼行人 | 不抢行 | 抢行 |
| --- | --- | --- |
| 礼让 | (0,0) | (0,−100) |
| 不礼让 | (−1000,0) | (−1000,−100) |

所谓机制设计,就是要通过规则和制度的设计,使人们在非合作情况下也能实现集体利益的目标,即使一些利己的个体,也不敢轻易违背制定的规则制度。而机制设计的依据是纳什均衡,只有符合纳什均衡的机制设计,才能使利害关联的各方去自觉遵守制定的规则和制度。

# 参考文献

[1] Hiller S. Frederick, Gerald J. Leberman. Introduction to Operations Research[M]. 10th ed.. McGrawHill,2015(该书影印版由清华大学出版社出版).

[2] Ronald L. Rardin. Optimization in Operations Research[M]. 2nd ed. Pearson Higher Education,2017.

[3] Anderson R. David, Dennis J. Sweeney, Thomas A Williams. An Introduction to Management Science[M]. 8th ed.. West Publishing Company,1997.

[4] Walker C. Russell. Introduction to Mathematical Programming[M]. Prentice Hall,1997.

[5] Winston L. Wayne, OR—Applications and Algorithm[M]. 4th ed.. Duxburg Press,2003.

[6] Vanderbei J. Robert, Linear Programming—Foundation and Extensions[M]. Springer,2014.

[7] Owen Guillermo. Discrete Mathematics and Game[M]. Kluwer Academic Publishers,1999.

[8] Taha A. Hamdy. Operations Research—An Introduction[M]. 9th ed., Pearson Education,Inc.,2011.

[9] Dimitris Bertsimas, Robert M. Freund. Data, Models, and Decisions[M]. The Fundamentals of Management Science. South-Western College Publishing,2000.

[10] Gross Donald. Fundamentals of Queueing Theory[M]. 2nd ed.. John Wiley & Sons, 1985.

[11] Williams H. P. Model Building in Mathematical Programming[M]. 5th ed.. John Wiley & Sons, 2013.

[12] Bazaraa S. Mokhtar. Linear Programming and Network Flows[M]. John Wiley & Sons, 2010.

[13] Jones A. J. Game Theory: Mathematical Model of Conflict[M]. Ellis Horwand Limited, 1980.

[14] Osborna J. Martin. A Course in Game Theory[M]. MIT Press, 1994.

[15] Luenbarger,David G. and Yinyu. Linear and Nonlinear Programming,Springer,2008.

[16] Wolsey,Lsurence. Integer Programming[M]. John Wiley,1998.

[17] 运筹学教材编写组. 运筹学[M]. 第4版. 北京:清华大学出版社,2012.

[18] 胡运权. 运筹学教程[M]. 第5版. 北京:清华大学出版社,2018.

[19] 田丰,马仲蕃. 图与网络流理论[M]. 北京:科学出版社,1987.

[20] 徐光辉. 随机服务系统[M]. 北京:科学出版社,1980.

[21] 陈珽. 决策分析[M]. 北京:科学出版社,1990.

[22] 胡运权. 运筹学基础及应用[M]. 第6版. 北京:高等教育出版社,2014.